U0115111

百年中国戏剧史（1900—2000）

邹红　王翠艳　黎萌　著

CΠS | 湖南美术出版社　　岳麓书社

目 录

第四编
二十世纪中国戏曲发展史　272

引 言

作为一种舶来品，一种既古老又现代、既高雅又流行的文艺样式，中国话剧在其发生、发展过程中不可避免地会遭遇到固有传统与外来影响、世俗选择与经典导向、商业趋从与艺术探索的强烈碰撞，从而引发一系列理论与实践问题。相应地，民族化与现代化、大众化与精英化、商业化与艺术化三组矛盾，可以说是贯穿百年来中国话剧发展史的重要纽结，而由此切入，回顾百年来中国话剧理论与实践在这三个方面的认识及表现，或许有助于总结既往的得失成败，并为当下乃至今后话剧的发展提供借鉴。

一、民族化与现代化

关于话剧民族化与现代化的争论由来已久，但仍有一些问题明而未融。例如民族化与现代化孰先孰后的问题。按照某种沿袭的思路，既然话剧是一种外来样式，那么它首先就必须有一个本土化亦即民族化的过程，只有具备了合乎民族传统审美心理的表现形式，话剧才可能真正在中国获得成功。这种看上去合乎情理的看法忽略了一点，那就是在实施民族化或本土化之前，必须对话剧这种样式的规范和形式特征有着正确的认识，也就是说，只有当外来话剧以它本来面目为国人所认知后，才有可能真正进入民族化环节。这里问题的关键在于：民族化与同化是两个不同性质的概念，尽管它们都属对待外来文化的态度和策略，但前者的目的在于消解外来文化的异质性成分，使之完全融入本土固有文化；而后者的目的则是保留外来文化的异质性成分并与本土文化相结合。在此意义上说，民族化更像是一种文化嫁接。具体到戏剧，所谓同化，实际上是以中国传统戏曲为本位来吸收、借鉴西洋戏剧，如晚清之戏曲改良，以及后来引入现代舞台装置之类，同化的结果仍不失为戏曲。民族化则不然，它应该是以话剧为本位，吸收借鉴传统戏曲之表现手法乃至美学精神，民族化的目的，不是消解话剧的固有特性，而是在保留话剧艺术个性的基础上赋予其民族的审美特征。

对比早期国剧运动的失误和后来焦菊隐话剧民族化的成功，可以使我们对此问题有更明澈的认识。平心而论，国剧运动的倡导者们在肯定中国传统戏曲的审美价值及熔写意、写实于一炉以创立新国剧等方面，确实表现出某些过人之处，但他们却未能意识到，以当时新剧发展的情况而论，民族化的要求尚不迫切，甚至可以说，还没有真正具备话剧民族化的前提——高层次的话剧民族化，应该是在对外来形式的运用已经达到成熟，且形成了支配性的格局之后，简言之，是在初期的同化和随之而来的异化之后，才会有对此异化的反拨，亦即自觉的民族化。没有这样一个否定之否定的过程，"国剧"运动的主张便不免于超前，不免于曲高和寡。正是由于这种认识上的偏差，"国剧"运动的倡导者们虽然提出了融汇中西、结合写实与写意以创立新"国剧"的设想，在当时却未产生多大的影响，也未能取得任何实绩。而反观焦菊隐话剧民族化理论，则与此有明显的不同。早在40年代初，焦菊隐就表示不相信会有一种称之为"国剧"的"话剧、旧剧的混血产品"，50年代末尝试话剧民族化后，他再次指出，"话剧应当遵循自己的道路来吸收戏曲的东西"，而不能"丢开自己最基本的形式、方法和自己所特有的优良传统"，"话剧学习戏曲传统只是为了丰富自己的表现力，丝毫也不意味着取消话剧的特色，是

化过来而非化过去"。[1]这种以话剧为本位的思路正是焦菊隐话剧民族化理论的独到之处，也是他在实践上得以成功的重要原因。

可见，民族化的前提是现代话剧规范的确立。虽然我们可以说，从话剧传入中国那天起，如何使之适应中国的现实需求、符合国人的欣赏趣味就已经是话剧工作者必须考虑的问题，但真正的话剧民族化却始于对这种外来形式的深入了解和熟练运用。为了确立现代话剧规范，避免话剧被传统惰性所同化、所淹没的结局，必须先行张扬话剧的异质文化色彩，以及对传统戏曲作尖锐甚至是偏激的批判。只有经过这样一个过程，话剧民族化才可能进入内在层面，才可能取得实质性的进展。

由此可以引发我们对一些相关问题的思考。譬如说如何看曹禺《雷雨》的民族化问题。我们并不否认《雷雨》的剧情内容完全是中国化的，但《雷雨》在中国话剧史上的意义并不在于它讲述了一个中国故事，而在于它以一种全新的方式来讲述这个故事。诸如严整的三一律，回顾式结构，写实性场景，强烈的悲剧意识等，使得这部剧作在表现形式上带有鲜明的异质色彩，且达到了纯熟的境地。《雷雨》是中国话剧史上一个标志性作品，它的出现意味着在剧本创作层面上，中国剧作家已经能够熟练驾驭现代话剧形式，其对西方近代戏剧的学习可以宣告结业。然而，无论是就中国话剧发展还是就曹禺本人的创作历程而言，《雷雨》其实还算不上是自觉民族化的产物。再譬如说当下话剧的

回归化趋势问题。中国话剧发展到今天，早已超越了写实化模式，突破了镜框式舞台，除了继续向传统戏曲吸收养分外，还注意从其他相邻艺术样式，如音乐剧（歌舞剧）、哑剧、电影、曲艺等引入表现手法以丰富自身，在台词、形体动作、舞美等方面增添新的元素。这样一种看似回复到传统的汇合自有其现代意义，但不应该由此改变，甚至取消话剧的基本规定性。话剧是戏剧的一种，它可以有吸纳百川的开放性，广为借鉴，却不能喧宾夺主，以致丧失话剧的独特性。

二、大众化与精英化

在中国现代话剧史上，话剧曾经拥有过包括电影在内的其他大众艺术所不能比拟的观众群，曾经一度是最大众化的宣传教育和娱乐形式。因此，尽管自80年代以后话剧渐呈颓势，但这段往日的辉煌却使得话剧始终不甘于就此向影视俯首称臣，不甘于就此将先前属于自己的大好江山拱手让人；尽管已经从大剧场退守到小剧场，但话剧仍在不懈地努力，试图凭借手法的翻新、情节的新奇，凭借观赏性、娱乐性来向影视艺术夺回自己失去的领地。可是，这样一种努力果真能令话剧起死回生，重新得到无数观众的青睐吗？

我们知道，话剧在本世纪初得以传入中国，首先是由于它在反映现实社会方面的便捷性、直观性，在于它能够成为思想文化启蒙的有效工具，因此话剧观众自然被定位于大众。抗日战争爆发以后，

话剧更理所当然地承担起唤起民众以救亡图存的重任，从而历史地成为一种面向全民的文艺样式。当然，话剧若想真正发挥它的宣传教育功能，便必须充分考虑大众的欣赏趣味、文化水准，必须使之成为大众所喜闻乐见的形式；而且，既然是一种文艺样式，话剧也不能不注意其自身的娱乐功能。这样一来，随着话剧在中国的日益普及，影响日渐扩大，它也就逐渐定型为最流行的宣传媒介和最大众化的娱乐形式。然而自80年代以来，话剧在整个当代文化格局中的位置开始发生变化，其作用、影响逐渐开始下降，表现出一种被影视艺术所取代的趋势。这一方面是由于电视作为更快捷、更普及的传播媒体，较之话剧有着更强的宣传教育功能，同时也较话剧更富于娱乐性，这自然会从话剧那里夺走大量的观众；另一方面则是话剧观众自身文化水准和欣赏趣味的变化，与20世纪三四十年代甚至至50年代的观众相比，80年代，特别是90年代以来的观众不只是受教育的程度普遍提高，而且随着改革开放所带来的文化视野的渐趋开阔，他们的欣赏眼光也更为挑剔，从而对话剧提出了更高的要求。所以，时至今日，话剧已不再是最流行的宣传媒介和最大众化的娱乐形式，而趋向于高雅化和精致化。

在探讨话剧衰微的原因时，人们常常将其归之为电影、电视艺术对话剧的威胁，或市场经济取代计划经济所产生的影响，以及剧团体制、运作方式的滞后，等等。不错，这些因素的确在很大程度上影响和改变着中国当代话剧的命运，但还有一个同样重要的因素，即话剧观众构成的变化，却未能引起足够的重视。应该看到，当初话剧所以能够拥有那样多的

[1]《焦菊隐文集》第1卷第286页，第3卷第461页，第4卷第15页，文化艺术出版社，1988年版。

观众，一个相当重要的原因，是话剧不像小说、诗歌、散文等文艺样式必须具备一定的文字阅读能力才能理解、接受，而这恰与旧中国广大下层人民的文化水准相适应。随着大众文化水准的提高，他们在对文艺样式的选择上就有了更多的自由，而且不必再将话剧作为了解国家乃至天下大事的唯一途径。即使对于那些文化水准相对较低的人来说，电视、电影完全可以替代先前由话剧承担的若干用途。在这样一种情势下，话剧观众人数的锐减其实是十分正常的。我们甚至可以乐观地说，尽管观众数量减少了，但观众的文化素质却是提高了，这未尝不是一个有利于提高话剧品位的条件。

钱理群先生曾经指出，中国现代话剧的发展可以概括为"在剧场艺术和广场艺术之间来回倾斜"[2]，那么，随着当代话剧外部生存环境的改变，话剧的发展又会呈现怎样的走向呢？如果作为广场艺术的话剧已失去其生存的环境，大众化这一口号是否还具有实际的意义？

自80年代后期以来，中国话剧在整体上趋于萎缩的同时也出现了两个热点，即话剧小品的流行与小剧场的勃兴。这未尝不可以看作是话剧在新时期振荡的两极。小品的流行实际上是话剧大众化需求的一种表现形式，尽管这时期的小品不像抗战时期的街头剧、活报剧那样负有宣传民众的使命，但寓教于乐仍是其创作的宗旨；尽管出现在央视春晚上的小品不无雅俗共赏的意味，但平民化仍是其赖以生存的根基。然而，小品无力担负起振兴话剧

重任这一事实，似乎表明话剧大众化在今日只是一个美好的愿望，而难以落实为现实的存在。相比之下，小剧场的勃兴无疑是先前剧场艺术的一种延续，而且恰好是作为平民化、世俗化的对立面出现的。一方面，小剧场演出意味着探索、创新，意味着有意提升话剧整体的艺术水准而不苟同流俗；另一方面，小剧场演出本身就是一种无奈，在缩小演出与观众的物理空间的同时，戏剧的广阔天地也由此而变得促狭。简言之，随着整个文化生态、格局的变化，话剧的小众化、精英化已成为难以更改的事实。

当然这不等于说话剧将趋于消亡。即使是处在影视艺术和流行文化的夹击中，话剧仍有其不可替代的存在价值，这就是演员和观众之间的直接的交流，即所谓剧场性。因此，如能对此有充分的认识，真正凭借话剧自身的长处，以内容的现实性、问题的尖锐性去吸引观众，而不是放弃话剧的优势，追求观赏性、新奇性甚至技巧性去和影视艺术比个高低；如果能在注重演员和观众物理空间上交流的同时，更强化二者心理空间上的交流，那么话剧虽不能再现往昔的辉煌，仍能保有它自己的观众群，有它的生存空间。

三、商业化与艺术化

上世纪20年代，中国话剧界曾有过一场关于话剧职业化问题的讨论。20年代初，以陈大悲为代表的一批戏剧人有感于后期文明戏商业化导致的品位低俗、

演出散漫种种弊端，而提出"爱美剧"（Amateur,业余的，非职业的）的主张。他们受欧洲19世纪末20世纪初"小剧场运动"的启发，认为唯有这种不以营利为目的的实验性演出才能使戏剧真正成为艺术。陈大悲于1921年编写了《爱美的戏剧》一书在《晨报》副刊连载，除了倡导"爱美剧"，反对商业化之外，还对戏剧基础知识作了不少介绍。"爱美剧"的主张在当时产生了很大的反响，催生了一批非职业剧团，如著名的民众戏剧社和上海戏剧协社，并在随后的演出实践中极大地推进了话剧的发展。尤其是洪深加盟上海戏剧协社后主持演出《少奶奶的扇子》，可说是中国话剧现代演出规范得以确立的重要标志。但这种非职业化的戏剧也有其与生俱来的不足，即剧团组织较为松散、资金匮乏、演员难以集中时间精力从事演出等，从而导致"爱美剧"虽然在提升话剧艺术水准方面颇有成效，却难以持久，难以有更大的作为。而这一点正是引发话剧职业化问题讨论的起因。就在陈大悲发表《爱美的戏剧》之后不久，《晨报》主编蒲伯英便撰文表示要提倡职业的戏剧，认为"戏剧界的主力军，还是要职业的而不是爱美的"[3]。到了20年代后期，职业化戏剧的呼声渐高，焦菊隐、欧阳予倩等人相继发表文章，强调职业化之于话剧发展的必要性和迫切性，这在当时话剧界达成共识，于是相应地，职业化剧团最终取代了非职业化剧团，并为三四十年代中国话剧的发展做出了重要的贡献。

就当时发表文章的观点来看，"爱美

[2]参见钱理群《大小舞台之间》一书"引子"部分，浙江文艺出版社1994年版。

[3]蒲伯英：《我主张要提倡职业的戏剧》，《戏剧》第1卷第5期（1921年9月）。

剧"与职业化戏剧的关系与其说是对立，不如说是互补。例如针对蒲伯英要提倡职业戏剧的观点，陈大悲宣称爱美的戏剧并不排斥职业的戏剧，反倒是职业戏剧的基础和前驱，"爱美的戏剧底凯歌声，就是我们所想望的职业的戏剧堕地时的呱呱声"[4]。后来欧阳予倩论及话剧职业化问题时也指出："职业剧团是比较保守的，要在能维持现状；非职业的剧团每每比较进取，功用在能有新的尝试。"[5]故洪深认为，非职业剧团应该将自己实验所得，"一齐贡献给那营业戏剧者，请他们采用，请他们效法"[6]。毕竟文明戏之弊不在职业化而在商业化，或者说在于"重利忘艺"，因此"爱美剧"与职业化戏剧二者间的矛盾并非不可调和。

20年代这场有关话剧职业化问题的讨论隐含了商业化与艺术化的矛盾，但并没有特别地凸现出来，在接下来的三四十年代乃至从50年代到80年代，商业化与艺术化的矛盾也没有成为困扰中国话剧界的问题，只是在进入90年代以后，随着计划经济向市场经济的转轨，这个沉寂了半个世纪的问题又重新提了出来。首先是国家实行文艺体制改革，使得包括话剧在内的所有国有文艺团体不得不正视演出成本和票房回报等经济问题，话剧成为一种商品，与影视、流行歌曲等一道进入文化消费领域，从而引发了商业化与艺术化的矛盾。其次，对于那些体制外的民营或半民营戏剧社团来说，尽管其成立的初衷大多在于

探索新的话剧表现形式，但商业化运作迫使它们必须充分顾及市场的需求，从剧本的选择到演出的形式都不能无视观众的欣赏趣味，因此难以充分保证其演出的先锋性和实验性。

显然，与上世纪20年代相比，90年代以后中国话剧所面临的处境要艰难得多，这主要是因为话剧的生存环境发生了巨大的变化。如前所说，话剧观众的大量流失，话剧不再是最大众化的文艺样式。所以，职业化与非职业化都不可能从根本上解决这样一种商业化与艺术化的矛盾，也无法使当下话剧真正走出困境。问题的关键，在于话剧如何调整自己以适应变化了的生存环境，既然我们无法改变现有的文化格局，无法置身于市场经济之外，那么唯一的出路就只能是探索商业化环境下的生存之道，进而延续自己的艺术追求。或许话剧的分流不失为一个解决的办法：一方面，话剧可以遵循文化消费的规律，研究市场需求，重视观众反馈，创造一种商业化戏剧模式，最终形成话剧文化产业；另一方面，话剧也可以继承先前"爱美剧"的传统，致力于话剧表现形式、技巧的实验探索，而不以营利为目的。当然这样说并不意味着商业化与艺术化不能结合，事实上90年代以来的话剧也不乏经济效益和艺术水准双高的范例，而是说，从今后话剧发展的战略来看，较之死守某种单一的模式，多元化——无论是话剧的表现形式还是剧团的营运模式——更有利于问题的解决。

毕竟，除了百年来的传世之作和经验教训外，我们还有众多热爱话剧的从业者、研究人员，有一批痴心不改的话剧观众，这都是我们未来话剧的希望所在。

以上文字是笔者2007年为纪念中国话剧百年诞辰所作短文，曾以《中国话剧百年发展三维》为题发表于该年第3期《文学评论》杂志。事实上，民族化与现代化、大众化与精英化、商业化与艺术化既是贯穿百年中国话剧发展的三个重要纽结，涉及从剧本创作到舞台演出各个层面，同时也可作为考察百年中国戏曲发展变革的三个基本维度，对其历史进程作一种共时性观照，从而成为历时性叙述的必要补充。以是之故，权且将这篇短文作为《百年中国戏剧史（1900—2000）》一书的引言，聊以塞责。

还可补充几句的是戏剧史编撰中文字与图像的关系。就笔者所知，艺术史中如书法史、美术史、雕塑史、建筑史等以图录形式出现的著作在上个世纪已不鲜见，但戏剧史中最常见的还是以文字为主的形式。即使附有插图，大多也只是置于书的扉页，而且数量颇为有限。究其原因，一是因为戏剧史常被有意无意地等同于戏剧文学史，因而文字叙述自然占据了首要位置；二是因为图像资料收集不易，还可能增加印制成本。因此，偏重图像的戏剧史著述出版相对滞后，也就在情理之中了。不过，这种偏重文字的出版格局自新世纪以来有了明显的改观，一批图文并茂的戏剧史著作相继问世。如湖南美术出版社2002年出版的《新中国戏剧史：1949—2000》（傅谨著）、广西师范大学出版社2008年出版的《上海话剧百年史述》（丁罗男主编）两书，虽然还是以文字为主，但插图的分量明显增多。而山西教育出版社2006年出版的《中国话剧百年图史》（田本相主编）、武汉出版社2007年出版的《中国话剧百年图文志》（刘平

[4]陈大悲：《为什么我没有提倡职业的戏剧》，《戏剧》第2卷第1期（1922年1月）。
[5]欧阳予倩：《话剧职业化问题讨论》，《新戏剧》第1卷第1期（1937年）。
[6]洪深：《从中国的新戏到话剧》，1929年2月23日《民国日报》（广州）戏剧研究副刊。

著）、上海科学技术文献出版社2008年出版的《中国近现代话剧图志》（上海图书馆编）等，则直接以“图史”、“图志”为名，图像所占比重远远超出文字部分。客观地说，虽然文学因素在戏剧构成中占有举足轻重的位置，但戏剧毕竟不只是剧本，戏剧史也应该有别于戏剧文学史。戏剧作为一种主要诉诸视觉、听觉的表演艺术，仅凭文字叙述显然难以展示其全貌，但令人遗憾的是，在上世纪80年代以前，录像技术尚未广泛应用，除了少数以电影形式保存下来的戏剧影像之外，对于半个多世纪以来的中国戏剧，我们只能凭借保存下来的照片、海报、绘画等资料了解其大概，而这些资料又散见于各处，不易觅得。就是在21世纪的今天，要想置身于剧场看戏剧演出，也远不及像看场电影那么容易。在此情势之下，图志类戏剧史的出现，或在文字叙述的同时提供更多的图像，无论是对于戏剧爱好者还是研究者都堪称幸事。

作为湖南美术出版社《百年中国艺术史（1900—2000）》丛书中的一种，《百年中国戏剧史（1900—2000）》沿袭了当初《新中国戏剧史（1949—2000）》的编撰思路，而图像所占版面更大。我们真诚地希望能给读者提供更多鲜活感性的材料，能开启一段图文并茂的百年中国戏剧之旅；同时我们也希望能借此听取各方面的意见和建议，使百年中国戏剧史的编撰更趋完善。

第一编

新的戏剧文学形态的生成与发展

第 一 章

现代戏剧文学的早期形态

中国戏剧由古典向现代的转型，肇始于19世纪末20世纪初。伴随着外敌入侵、内政腐败的艰危局势，承受着中西文化的撞击与冲突，旧的戏剧体系、戏剧观念和戏剧审美形式被打破，新的戏剧体系、戏剧观念和戏剧审美形式也在创造与生成之中，中国戏剧开始了艰难的现代化转型。

20世纪是中国戏剧艺术格局发生根本性变化的世纪。这一根本性变化不是体现在京剧取代昆曲成为戏曲的核心剧种，也不是体现在越剧、评剧等地方戏的兴起使原来的戏剧版图发生变化，而是体现为话剧这一舶来的艺术品种的引入。正如董健先生所指出的那样："20 世纪中国戏剧最大的、带有根本性的变化，是它的古典时期的结束与现代时期的开始，是传统旧剧（戏曲）的'一统天下'被'话剧—戏曲二元结构'的崭新的戏剧文化生态所取代，并且由新兴话剧在文化启蒙和民主革命运动中领导了现代戏剧的新潮流。"[1] 中国戏剧现代化转型的主要标志，就是戏

曲一统天下的封闭式戏剧格局被打破，而代之以戏曲—话剧两分天下的格局。戏曲与话剧分属两种不同的戏剧体系，其美学思想、审美特征、演出方式和艺术风格都存在较大的差异，彼此有着相当程度的异质对抗性。话剧的引入，带来的不止是戏剧格局的改变，同时还有国人戏剧观念、戏剧内容、戏剧演出形式和观众观剧思维的变迁和超越。正是这种变迁与超越，促成了中国戏剧艺术在20世纪的现代性转化。因而，我们对20世纪戏剧艺术史的论述，就先从话剧的引入以及所带来的新的戏剧文学形态的生成开始。为论述和行文的方便，我们姑且采用目前学术界通行的提法，将其称为中国现代戏剧[2]文学或是话剧[3]文学。

[1]董健《戏剧与时代》，第2页，北京：人民文学出版社，2004年。

[2]本文所使用的"现代戏剧"概念，系与"传统戏曲"相对举的，其内涵与外延与话剧基本相同，而不是单纯的时间概念。

[3]"话剧"名称的确立始于1928年，而这种名称所指代的中国现代戏剧形态早在其名称诞生之前已经存在，曾经有"新剧"、"文明戏"等称谓，为论述和行文的方便，我们统一用话剧来指代。

话剧（中国现代戏剧）诞生的背景是19世纪末20世纪初文化艺术领域的西风东渐，直接诱因则是启蒙主义知识分子为救亡图存而上下求索的努力。近代以降，中国经历了前所未有的内忧外患，国运衰微，民生凋敝。落后挨打的现状激发了有志之士的变革之思，但自洋务运动、维新变法至辛亥革命，每一次革新运动都以失败告终。封建主义仍旧如沉重的枷锁一样禁锢着国民的思想，阻碍着社会的进步。上下求索的知识分子由此开始了"别求新声于异邦"、以艺术唤醒国民的努力。中国现代戏剧，就是在这样的背景之下诞生的——无论是肇始于日本东京的春柳社及后期的"春柳派"，还是诞生于本土的进化团派，尽皆如此。

第一节
春柳社及春柳派的戏剧文学探索

经历了鸦片战争的国门洞开之后，中国社会在短短几十年间经历了千古未有之变局，知识分子或主动或被动地开始了他们的"睁眼看世界"之举。在西风东渐的潮流中，一批又一批的知识分子开始漂洋过海，亲自到异邦的土地上去体验先进的文化与技术。日本由于与中国毗邻并且在明治维新之后迅速强大等原因，吸引了大批的有志青年负笈东渡，在19世纪末20世

纪初形成了中国现代历史上的第一个留日学生潮。这其中，就有李叔同、曾孝谷、陆镜若、欧阳予倩等人，中国现代戏剧的诞生，是与他们的名字密切联系在一起的。而他们的名字之所以被连在一起并列提起，又是源于一个叫做"春柳社"的文艺团体。

春柳社是中国最早的话剧社团，其戏剧活动可分为前期春柳和后期春柳两个时期。前期春柳指该社1906-1909年在日本东京的演出活动，其中尤以1907年6月的《黑奴吁天录》和1909年初的《热血》（演出时名为《热泪》）影响最著；后期春柳则指1911-1915年春柳社成员归国后以"新剧同志会"名义进行的演出。由于新剧同志会骨干成员均系春柳社旧人且基本保持了春柳社的演出宗旨与作风等原因，该会亦被称为"后期春柳"或"春柳派"。《家庭恩怨记》、《不如归》、《社会钟》是其代表性作品。

一、春柳社的戏剧文学探索

（一）春柳社及代表人物简介

在中国戏剧由传统向现代的转型过程中，春柳社扮演了承前启后、举足轻重的重要角色，也被公认为中国现代戏剧和中国话剧的开端。该社1906年成立于日本东京，发起人为李叔同和曾孝谷，陆镜若、欧阳予倩是其重要成员。

李叔同（1880—1942），又名李息霜、李岸、李良，1901年入南洋公学，1905年东渡日本留学，1906年考入东京美术学校西洋画科专攻油画。其在绘画、音乐、书法、篆刻、诗文、戏剧方面均

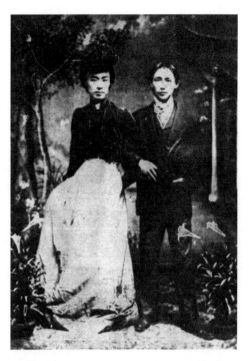

有着浓厚的兴趣和优厚的天赋。曾孝谷（1873—1936），名延年，一字少谷，号存吴，毕业于浙江省两级师范学校，1906年赴日并与李叔同同时进入东京美术学校西洋画科，在诗文书画方面也有相当的造诣。由于志趣相投，李叔同与曾孝谷于1906年底发起组织了"春柳社文艺研究会"。该会简章规定："本社以研究文艺为目的，凡辞章、书画、音乐、剧曲等皆隶属焉。本社每岁春秋开大会二次，或展览书画，或演奏乐剧。"虽然文艺研究会成立的初衷并非从事戏剧活动，但由于社员们从日本新派剧对国民的巨大影响中获得了灵感，专事戏剧演出的"演艺部"遂成为春柳社最先成立的部门。

所谓新派剧，指的是日本在明治维新之后在西方话剧影响下由传统歌舞伎改良而成的一种新的戏剧样式。新派剧最初也叫做"壮士剧"或"书生剧"，内容以宣传自由民权思想为主，后来逐渐转为世态

风俗剧，内容主要为改编自欧洲浪漫派戏剧的"翻案剧"和由家庭小说改编的"家庭悲剧"。新派剧采用分幕分场及纯粹对话的形式进行演出，在人物塑造、舞美布景方面完全采用西方戏剧的写实形式，有着西方话剧的典型特征；与此同时，新派剧亦保留了传统歌舞伎的许多特征，比如使用角色分派制、以男演员反串女角、表演仍有程式化痕迹、仍有伴奏音乐、仍然沿用歌舞伎的"花道"等等。李叔同、曾孝谷组织春柳社演艺部改造"旧剧"的努力，就是以日本新派剧为参照系的，因而也具有浓厚的新旧杂糅性。这一点，我们从《春柳社演艺部专章》的规定中也可以看出来。

《春柳社演艺部专章》前五款明确规定：

——本社以研究各种文艺为目的，创办伊始，骤难完备，兹先立演艺部，改良戏曲，为转移风气之一助。

——演艺之大别有二：曰新派演艺（以言语动作感人为主，即今欧美所流行者），曰旧派演艺（如吾国之昆曲、二黄、秦腔、杂调皆是）。本社以研究新派为主，以旧派为附属科（旧派脚本故有之词调，亦可择用其佳者，但场面布景必须改良）。

——本社无论演新戏、旧戏，皆宗旨正大，以开通智识、鼓舞精神为主。偶有助兴会之喜剧，亦必无伤大雅，始能排演。

——舞台上所需之音乐、图画及一切装饰，必延专门名家者平日指导，临时布置，事后评议，以匡所不逮。

——本社创办伊始，除酿资助赈助学外，惟本社特别会事（如纪念、恳亲、途别之类），可以演艺，用佐余兴。若他种团体有特别集会，嘱托本社演艺，亦可临时决议。至寻常冠婚庆贺琐事，本社员虽以个人资格，亦不得受人请托，滥演新戏，以蹈旧时恶习。[1]

上述细则清晰地表明了春柳社"以开通智识、鼓舞精神""转移风气"为目的"从事新派演剧"，同时亦"以旧派为附属科"的演剧初衷，对于传统戏曲为"寻常冠婚庆贺琐事"而搬演的恶习则断然表示了否定，其中已然蕴涵了提升戏剧地位的努力。

1907年初，中国江淮地区因水灾造成严重饥荒的消息传到东京，春柳社决定举办赈灾游艺会。同年2月，春柳社在日本东京中华基督教青年会馆正式登台演出，

1907年，李叔同在日本留学演《茶花女》时全身扮相

————————

[1]《春柳社演艺部专章》，邹国平、黄霖编《中国文论选·近代卷（下）》第763、764页，江苏文艺出版社，1996年。

1907年，李叔同在日本留学演《茶花女》时半身扮相

演出剧目为法国小仲马的《茶花女》第三幕，由李叔同饰茶花女，曾孝谷饰阿芒的父亲。演出以写实性的舞台布景和生活化的对白、表情、动作呈现出迥异于传统戏曲的新面貌，在中国留学生中引发强烈反响，社员迅速扩充到80余人（欧阳予倩、吴我尊、谢抗白等人就是在这次演出之后加入春柳社的）。会员人数的扩充，为他们进行更为完备的戏剧演出活动准备了条件，于是几个月之后便有了《黑奴吁天录》的演出。

1907年6月1—2日，春柳社在日本东京进行了第二次公演活动，演出作品为曾孝谷根据斯托夫人的小说《汤姆叔叔的小屋》中译本《黑奴吁天录》（由林纾、魏易合译）改编的同名剧作。这是春柳社最具代表性的一次创作活动，改编者对原著进行了大胆的改造与加工，强化了奴隶的反抗精神，体现出鲜明的民族意识。

《黑奴吁天录》之后，春柳社于1908年4月在常盘木俱乐部进行了第三次公演，演出剧目为《生相怜》。此后由于受到时事的影响，春柳社的演出活动受到限制。1909年，虽然曾孝谷、陆镜若、欧阳予倩、吴我尊等春柳社成员仍在继续坚持戏剧活动，但"为了行动便利起见，没

有用春柳社的名义"而是以"申酉会"[2]的名义进行演出，四幕剧《热血》（演出时名《热泪》）是其影响最大的一次演出活动。该剧改编自法国剧作家萨都的《女优杜斯卡》，反映了革命与爱情的主题，在中国留学生（尤其是同盟会成员）中引发强烈反响。也正因如此，学生演剧之风日益引起清政府留日学生监督的恐慌与不满，乃至清政府驻日使馆正式颁布告示明令禁止留学生演剧，凡属演戏的学生一律撤销官费资格，演剧的风气由此沉寂下来。辛亥革命之后，春柳社同仁陆续归国，春柳社演剧至此宣告终结，史称"前期春柳"。

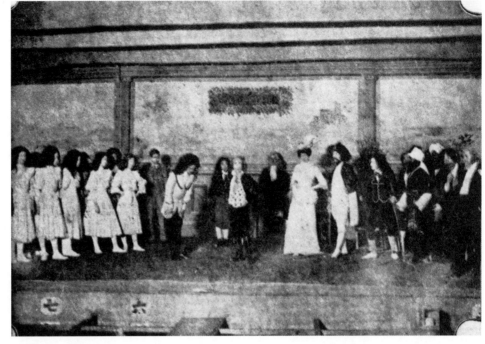

《黑奴吁天录》剧照

（二）春柳社以译编为基础的剧本创作

春柳社的演出剧目以译编外国文学作品为主，其中最具代表性的是《黑奴吁天录》和《热血》。

《黑奴吁天录》为五幕话剧，系由曾孝谷根据斯托夫人的小说《汤姆叔叔的小屋》中译本《黑奴吁天录》改编而成。因为该剧剧本现已下落不明，我们仅能根据一些间接的文字资料来复原其大致内容：黑奴哲而治被主人韩德根租给威力森工厂，由于工作机敏勤勉，哲而治深受威力森赏识，在一次工厂纪念大会上，威力森发给哲而治一块奖牌。韩德根对此不以为然，将哲而治带回肆意凌辱，哲而治不堪折磨逃亡去寻找妻子意里赛。意里赛是白人解而培的奴隶，儿子小海雷与另一老黑奴汤姆被卖给奴隶贩子海留，因不堪压迫也逃亡外地。这些逃亡的黑奴在深山雪崖

中相遇，被韩德根发现遭到追捕。最后，哲而治经过艰难拼斗杀死奴隶贩子，与妻儿团聚并奔向自由。

将上述内容与《汤姆叔叔的小屋》原著进行比较，可以发现剧作至少在以下两个方面做了大的改动：其一，是对小说主人公的改易。原小说的主人公是温

厚善良、逆来顺受的老黑奴、基督徒汤姆，《黑奴吁天录》剧的主人公则是聪明刚烈、充满奋斗与抗争意志的哲而治。其二，是对小说情节尤其是结尾的改易。小说的结尾是汤姆惨死，解而培之子受到震动大发慈悲下令解放家中黑奴；《黑奴吁天录》的结尾则是哲而治逃亡并在深山雪

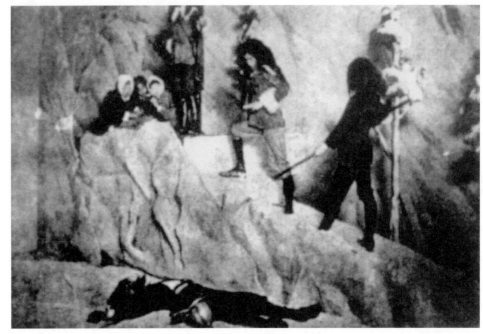

《黑奴吁天录》剧照

[2]由于演出时间正逢戊申年（1908）和己酉年之交，故名。

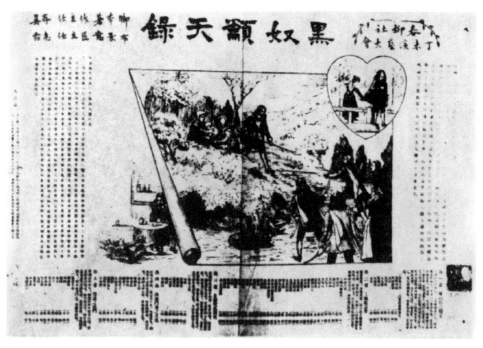

《黑奴吁天录》海报

崖与追捕者进行搏斗，最终依靠自己的努力获得自由。经过如此改动之后，原小说的宗教色彩与悲悯主题受到冲淡，而反抗精神受到突出和强化，剧作内容具有了相当的现实性。

当然，《黑奴吁天录》在百年中国戏剧史（1900-2000）上的位置并不是由其内容决定的，而是因为其以颇具创新意义的艺术形式标志了中国话剧的诞生。首先，该剧有完整的文学剧本，这一点与传统戏曲演出的幕表制判然有别；其次，该剧采用了现代话剧的分幕形式，而放弃了以"折"为单位的戏曲结构形式；最后，该剧以对话和动作为主要表现形式，取消了传统戏曲的唱腔等要素。当然，《黑奴吁天录》中还残留着许多传统戏曲的痕迹，比如虽然有剧本，但并没有完全按剧本演出，演员常常离开剧本自由发挥等等。这种情况在其之后的《热血》中有了很大的改观。

《热血》改编自法国浪漫派作家萨都的三幕悲剧，原名《女优杜斯卡》，日本新派戏剧作者田口菊町把它编译成五幕新派剧《热血》，申酉会演出此剧时由陆镜若执笔改为四幕剧《热泪》（后回国演出时，又改名《热血》）。其剧情大意为：法国画家露兰流浪到罗马，与当地著名女优杜斯卡产生了炽烈的爱情，与此同时，罗马警察总督保罗因为迷恋杜斯卡的美貌而对露兰心怀嫉恨。正巧，露兰放走及保护革命者亨利的事情被保罗发现，保罗逮捕了露兰对其进行严刑拷打并将其判处死刑。为了营救露兰，杜斯卡供出了亨利的藏身之所并假装顺从保罗。在保罗非礼杜斯卡之际，杜斯卡趁其不备将其刺死跑到刑场，但发现露兰已经被杀。此时，保罗被刺事发，警察前来抓捕杜斯卡，杜斯卡纵身跳崖殉情而死。对于为什么要演出这部戏，欧阳予倩后来曾作过如下解释："一、我们看日本斯派名演员河合武雄、伊井蓉峰演过这个戏，我们很喜欢；二、主要角色只有四个，镜若、我尊、抗白和我担任起来刚好合适；三、青年留学生当中革命空气相当浓厚，这个戏适合于客观情势。"[3]出于第三个原因，陆镜若对原剧的情节进行了相应的改动：首先，大幅度增加露兰和杜斯卡的戏份而削减保罗的

春柳社在日本东京演出《热泪》（即《热血》）剧照

[3]欧阳予倩《回忆春柳》，中国现代文学馆编《欧阳予倩文集》第392页，华夏出版社，2000年。

戏份。比如，原著中露兰受刑是以暗场戏的方式进行的，只有保罗和杜斯卡处于明场且保罗的戏份更重；改编本则将这一场改为明场处理而增加了露兰的戏份。经过如此改动之后，露兰忠于革命、坚贞不屈的精神就受到了正面展示和强化。其次，是结尾的处理。原剧中被枪决的只有露兰一人，露兰临终前说的是与自己的艺术理想告别之类的台词，同时杜斯卡赶来时露兰尚未被处死，两人有机会诀别；改编本中则是露兰和亨利同赴刑场，他们面对死亡表现出视死如归的精神，临终前说的是诸如专制必定灭亡、自由平等一定到来之类的台词，表现出革命的壮志豪情。同时，杜斯卡赶来时露兰已经被处死，因而一对恋人也就没有机会诀别。经过如此的改动，就使原作中仅仅作为背景的革命线索受到了强化，一出浪漫爱情悲剧也就变成了一部具有宣传色彩的革命剧。

《热血》的演出并没有获得如《黑奴吁天录》那样的轰动效应，但在编剧艺术上取得了长足的进步。其不仅情节跌宕起伏、曲折动人，而且结构谨严、井然有序，用欧阳予倩的话说："每一幕的衔接很紧，故事的排列、情节的发展、人物的安排比较集中。"[4] 在中国话剧艺术确立的过程中，《热血》朝着正规化、专业化的方向迈出了坚实的一步。

二、"春柳派"的戏剧文学探索

（一）"春柳派"及代表人物简介

辛亥革命前后，春柳社成员陆续归国。1912年初，陆镜若在上海召集马绛士、吴我尊、欧阳予倩等春柳社骨干，同时吸收当地新成员组成"新剧同志会"。由于"新剧同志会"的骨干成员均为春柳社旧人并在演出活动中始终保持着"春柳社"的演出宗旨和风格，以及在1914年组建了"春柳剧场"等原因，所以在戏剧史上亦将他们称为后期春柳或"春柳派"。

陆镜若（1885—1915），原名辅，字扶轩，艺名镜若，江苏武进（今常州）人。早年留学日本，热爱戏剧并接受过系统的演剧训练，被日本新派剧研究家认为是当时"既能编剧、导演、表演，又懂得演剧理论的唯一的中国人"[5]。陆镜若1908年加入"春柳社"时，李叔同、曾

陆镜若

孝谷已经很少参加春柳社活动，春柳社处于涣散状态。陆镜若加盟后很快把欧阳予倩、吴我尊、谢抗白等年轻的戏剧爱好者组织起来，连续排演了几出颇有影响的剧目（如《热血》），显示出良好的戏剧修

春柳四友（自左至右：欧阳予倩、吴我尊、马绛士、陆镜若）合影

养和组织才能。这一点，也是他成为"春柳派"的灵魂人物并能够在回国之后迅速将春柳社同仁组织起来展开戏剧演出活动的原因。

欧阳予倩（1889—1962），原名立袁，号南杰，艺名莲笙、兰客、桃花不疑庵主等，湖南浏阳人。欧阳予倩从小酷爱戏剧，受到过良好的古典文学教育。赴日留学期间先学商科，后改入早稻田大学学习文科。1907年加入"春柳社"后成为中坚分子。1911年回国后，他先后参加新剧同志会、民鸣社等新剧团体，为中国早期话剧的发展作出了卓越贡献。

"新剧同志会"成立后无论是演出内容还是组织形式都经历了复杂的变迁过程。其最初以上海为据点，在苏州、常州、无锡、杭州等地进行巡回公演，1913年到长沙后与"社会教育团"合作，先后演出了《家庭恩怨记》、《运动力》等作品。后来，其又与"社会教育团"分离

[4] 欧阳予倩《回忆春柳》，中国现代文学馆编《欧阳予倩文集》第398页，华夏出版社，2000年。

[5]（日）河竹登志夫《戏剧概论》第251页，中国戏剧出版社，1983年。

并以"文社"名义单独演出，演出剧目有《热血》、《不如归》、《猛回头》、《鸳鸯剑》等。1914年，新剧同志会返回上海，陆镜若租下外滩谋得利剧场更名为"春柳剧场"，开始进行固定公演。因而，后期春柳或者说"新剧同志会"事实上包括了"社会教育团"、"文社"、"春柳剧场"三个时期，这一点也反映了初兴的中国话剧在当时的艰难处境。1915年9月，年仅30岁的陆镜若背负巨大的经济负担和精神压力仓猝离世，"春柳派"戏剧由此画上句号。

（二）春柳派剧目的文学建设

据欧阳予倩在《回忆春柳》中记载，新剧同志会前后共演出过80余个剧目，保留剧目主要有《家庭恩怨记》、《不如归》、《猛回头》、《社会钟》、《热血》、《鸳鸯剑》等。这些剧作的主题大都比较严肃，与传统戏曲的娱乐本位拉开了距离。其内容主要是"称赞爱国志士、见义勇为的人和江湖豪侠之流；宣扬纯洁的爱情、婚姻自由、爱人如己、牺牲自己成全别人；反对的是高利贷、嫌贫爱富的、以富贵骄人的、恃强欺弱的、纵情享乐的、不合理的家庭、不合理的婚姻制度、腐败的官场等等；同情被压迫者，同情贫穷人；有些戏写一个人能运用聪明智慧打破阴谋；有些暴露社会的腐败和黑暗"[6]。同时，上述剧作又较为一致地呈现出以下特点：第一，以家庭伦理剧居多；第二，以悲剧居多；第三，以外国文学译编作品居多，其中又以改编自日本新

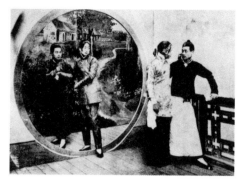

新剧同志会演出《家庭恩怨记》剧照

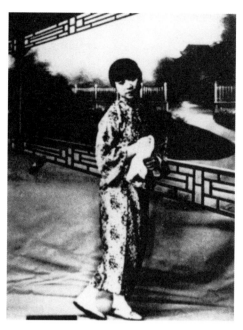

《家庭恩怨记》中欧阳予倩扮演的小桃红

派剧和欧洲浪漫派小说的作品居多。也因为这一点，新剧同志会在文明戏中被称为"洋派"（另一派"进化团派"则被称为"土派"）。而这三点，在新剧同志会演出频率最高的两部剧作——《家庭恩怨记》和《不如归》中，都有鲜明的体现。

《家庭恩怨记》共七幕，其剧情大意为：清朝军官王伯良在辛亥革命中携款潜逃，在上海纳名妓小桃红为妾。小桃红与旧情人幽会，被王伯良与前妻的儿子重申及未婚妻梅仙发现。小桃红担心事情败露，先是向重申下毒意图杀人灭口，未遂后又向王伯良诬陷重申调戏自己。王伯良听信小桃红谗言，大怒之下赶重申出门。重申想向父亲解释，但其大醉不醒，重申绝望自杀，梅仙因此发疯。不久，王伯良

得知真相追悔莫及，他杀死小桃红并将家产捐给上海孤儿院，在举刀自杀之际被好友劝止。最后，王伯良再度投军，为国效力。剧作具有浓厚的道德劝诫色彩，由于其集私情、巧合、误会、自杀、疯癫等极具戏剧性的桥段于一身，很受当时观众欢迎。

《不如归》共十幕，系马绛士根据日本新派剧作品译编而成，同时也是一部具有浓厚的家庭伦理色彩的悲剧。为了符合

展示《家庭恩怨记》剧情的漫画

[6]欧阳予倩《回忆春柳》，中国现代文学馆编《欧阳予倩文集》第407页，华夏出版社，2000年。

《不如归》剧照

第二节

进化团派的戏剧文学探索

除了春柳社和春柳派以外，创始期的中国剧坛还活跃着另外一个规模更大、影响更为深远的戏剧团体——进化团派。该派由王钟声领导的春阳社、任天知领导的进化团等多个剧团组织构成，思想倾向与艺术特征也较为驳杂，但奠定其风格并且影响最大的，是任天知为首的进化团，因而戏剧史一般将这些剧团统称为"进化团派"。

中国观众的欣赏习惯，马绛士删去了剧中的歌舞伎成分并按照文明戏的流行做法对人名地名进行了中国化的处理。其剧情大意为：帼英幼年失母，在后母的虐待与歧视中长大。在姨妈的撮合下，帼英嫁给军官赵金城为妻。婚后夫妻二人感情甚好，帼英亦有苦尽甘来的难得欢欣。但不幸的是，帼英始终无法见容于婆婆。后来，金城驻扎在外，帼英思念金城抑郁成疾，更加遭到婆婆厌弃。在亲友的挑唆下，赵母最终将帼英休弃回家。帼英被休后病情愈加沉重，但仍给负伤入院的金城寄去衣物。最后，帼英香消玉殒，伤愈返家的金城仅能睹物思人。该剧情节有点类似于《孔雀东南飞》，触及了在中国文化和现实中源远流长的婆媳矛盾主题（而且婆婆在剧中普遍都是居于强势地位的封建家长），揭示了封建家庭对爱情的扼杀和对女性的戕害，具有鲜明的反封建意义。

《家庭恩怨记》、《不如归》体现了春柳派剧作的典型风格：情节曲折（具有

"佳构剧"的特点）、情感浓烈（以哀情为主），主人公或被人杀害或为情而死，弥漫着苍凉的悲剧气氛，这对于习惯了传统戏曲大团圆模式的观众是一个不小的挑战。但正是在这一点上，春柳派剧人显示了他们正视人生真相的现实主义精神，也宣告了对"瞒与骗"的文学的告别。

在剧作艺术方面，春柳派有着严格的编剧法则。首先，对剧本创作给予高度重视，其保留剧目均有完整的剧本，即便有时为了时效临时使用幕表制，也要求重要台词的相对固定；其次，对人物形象塑造予以高度重视，要求剧作人物充分个性化，注重作品人物塑造与主题传达的契合关系，其代表作《不如归》、《家庭恩怨记》均有这样的特点；最后，严格实行分幕制，不使用"幕外戏"。所有这些，都使春柳派坚守了新兴戏剧的艺术本位，为现代戏剧写作规范的形成和确立积累了有益的经验。

一、王钟声与春阳社及通鉴学校

当春柳社在日本东京拉开中国话剧史序幕的时候，中国本土的话剧也开始萌芽。肇其端者，是王钟声领导的春阳社及通鉴学校。

1907年6月，几乎与春柳社在日本东京演出《黑奴吁天录》的同时，上海也发生了一件对中国戏剧影响深远的事情：中国历史上最早的话剧教育学校——通鉴学校宣告成立。该校发起人系上海开明绅士马相伯和沈仲礼，实际主持校务的则是享有"新剧缔造之伟人"、"新剧鼻祖"之称的王钟声。

王钟声（约1874—1911），原名槐清，字熙普，艺名钟声，取"钟声木铎"为革命呐喊之意。1898年留学德国攻读医学和法律，1906年回国并加入同盟会，曾任法政学堂监督、洋务局总办等。1907年在上海受聘主持通鉴学校，培养新剧演员。同年，以通鉴学校学生为骨干创办

王钟声

进化团徽章

"春阳社"从事话剧演出。1911年武昌起义爆发，王参加了光复上海的战斗并担任都督府参谋。同年11月，王北上天津从事策反工作，后因事情泄漏遭到杀害。王钟声之所以受聘主持通鉴学校校务，与他对革命的热忱及对戏剧作用的认识不无关系。在他看来，"中国要富强，必须革命；革命要靠宣传，宣传的办法：一是办报，二是改良戏剧"[7]。他的这一思想在通鉴学校的办学实际中得到了充分的表现。学校除了开设与戏剧相关的文学、体操、舞蹈等课程外，亦经常邀请一些留日归来的革命者到校进行政治演讲，鼓励学生以戏剧为手段从事革命活动。

春柳社在日本东京演出《黑奴吁天录》的消息传到国内后，王钟声等人很受鼓舞，遂决定举行公演以扩大社会影响，遂有了"春阳社"的成立。"春阳社"成立于1907年10月，是通鉴学校第一次组织公开演出时所用的名称。10月15日，王钟声在《大公报》发表《春阳社意见书》，表明了其进行"戏剧改良"的思想以及利用演剧"唤起沉沉之睡狮"，"救祖国于

[7]梅兰芳《戏剧界参加辛亥革命的几件事》，党德信主编《辛亥革命亲历记》第719页，中国文史出版社，2001年。

垂亡之日，拯同胞于水火之中"的热切期望。可见，春阳社的指导思想，一开始就与春柳社"研究新旧戏曲，冀为吾国艺界改良之先导"的立社宗旨存在差异，"改良戏剧"对于春阳社而言只是手段，其最终目的是以戏剧为工具宣传反清革命。从某种意义上甚至可以说，春柳社是"为艺术而艺术"的团体，而春阳社则是"为革命而艺术"的团体。

春阳社成立后，先后演出了根据外国文学作品改编的《黑奴吁天录》、《迦茵小传》等大型剧目。除此之外，春阳社还根据真人真事创作、演出了《张汶祥刺

《迦茵小传》演出报道

马》、《秋瑾》、《徐锡麟》等政治时事剧。这些剧作或歌颂革命者的英雄事迹，或抨击清王朝的腐败，对于辛亥革命起到了有力的配合与推动作用。也正因为这种鲜明的政治倾向性，王钟声引起了清廷统治者的注意，随着王钟声的被捕，以春阳社和通鉴学校为旗帜的戏剧活动也渐趋停止。继之而起的，是任天知领导的进化团。

二、任天知及"进化团"简况

春阳社"为革命而艺术"的演剧宗旨在其后的进化团中得到了发扬，剧目建设和演出风格日趋定型，形成了影响深远的"进化团派"。

1908年5月，王钟声率领春阳社部分成员北上京津，任天知则与另一部分成员留守上海。1910年冬天，任天知召集部分春阳社旧人及上海的新剧爱好者成立了中

国话剧的第一个职业演剧团体——进化团，成员主要有汪仲贤、陈镜花、萧天呆、顾无为、查天影、陈大悲等。

任天知，原名文毅。生卒年不详，北京人，满族，"其出身秘而不宣又不愿为外人知之，取此自名，谓人不能知惟让

任天知

天知耳"。他曾游历日本多年，1905年12月在东京加入同盟会，有"隐名革命活动家"之称。1907年受春柳社演出《黑奴吁天录》的启示，归国开展新剧活动。任天知有较高的编剧水平和较强的组织能力，带领进化团打着"天知派新剧"旗号辗转南京、上海、武汉、长沙等十多个城市进行巡回演出，所到之处影响甚广，孙中山先生曾经为其写了"是亦学校也"的题词。

任天知是同盟会会员，剧团成员也多为倾向革命的青年，因此进化团剧目有着浓厚的时代气息和鲜明的政治色彩，富于宣传鼓动性。正如欧阳予倩所说："进化团的戏反映政治问题的居多，甚至百分之八九十都有它宣传的目的。""若论对当时政治问题的宣传，对腐败官僚的讽

刺，对社会不良制度的暴露，还有对于扩大新剧运动，扩大新剧对社会的影响……进化团采取野战式的做法，收效是比较大的。"[8]以辛亥革命为界，进化团的演剧活动分为前后两个阶段，但不论哪个阶段均以批判、抨击政府，宣传、歌颂革命为中心内容。辛亥革命之前迫于清政府的压力，演出作品主要以移植日本新派剧、改编当时流行小说或加工外国题材为主。这些剧作以《血蓑衣》、《东亚风云》（又名《安重根刺伊藤》）、《新茶花》三剧影响最大。辛亥革命之后，进化团获得了公开宣传时政、歌颂革命的自由，所演剧目以紧密配合革命形势的政治时事剧为主，其中尤以任天知本人亲自创作的《黄金赤血》（表现劝募爱国捐）和《共和万岁》（反映辛亥革命推翻清廷建立共和之事）影响最大。

[8]欧阳予倩《谈文明戏》，中国现代文学馆编《欧阳予倩文集》第420页，华夏出版社，2000年。

三、进化团派剧目及其文学特点

进化团派的剧目主要有两个来源，第一是译编日本新派剧或改编当时小说或加工外国题材，第二个来源则是根据时事自创新剧。前者以《血蓑衣》为代表，后者以《黄金赤血》、《共和万岁》为代表。

《血蓑衣》系任天知根据日本新派剧《血之泪》改编而成，反映了维新派与保守派之间的斗争。其剧情大意为：保守派长崎太守髭野太郎竞选国会议员失败，暗杀了当选的维新志士鸣野魁，鸣野魁的妹妹鸣野莲决意为兄复仇，在大雨之夜身披蓑衣暗杀髭野太郎。其后，鸣野莲遇到星月莲，在误认为其中弹死亡的情况下冒其姓名前往男爵府投亲，男爵待之如同亲生女儿。再后来，获救的星月莲同丈夫一起前来投奔男爵，鸣野莲身份暴露被判十年徒刑。同为维新志士的武田永爱慕鸣野莲，男爵欣然为二人做媒，二人相约在鸣野莲出狱之日成婚。此剧是进化团在南京

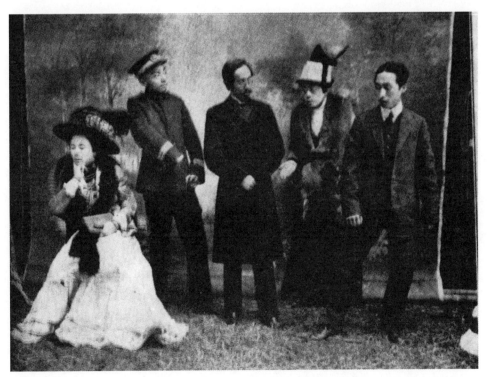

《血蓑衣》剧照

的成名之作，在辛亥革命时期又以《侠女鉴》等剧名被广泛搬演。

《黄金赤血》共八幕，该剧以辛亥革命为背景，通过革命志士徐调梅一家的遭遇，宣扬了募捐爱国的精神。其剧情大意为：革命志士徐调梅（任天知本人的日文名字）留学海外，其在国内的家人因被乱兵劫持而互相失散。调梅的妻子沦落到妓院，儿子小梅被卖到文知府家为奴，女儿爱儿从妓院逃出后流落戏班。武昌起义后，调梅回国募集军饷，其在妓院劝募"国民捐"时巧遇妻子。调梅带妻子离开妓院，梅妻在丈夫鼓舞下上街卖花劝募，正巧遇到小梅。梅妻指责文知府买良为贱，要与其算账。彼此妥协的结果是文知府捐出一半家财，小梅亦被母亲领回。同时，调梅在组织演戏筹款的过程中巧遇爱儿，一家人终于团聚。最后，调梅一家人慷慨陈词、演说救国救民的道理，大家当场募捐。该剧于1911年11月初在东南光复纪念大会上进行首演，此时正值辛亥革命高潮，起到了很好的宣传作用。

《共和万岁》共十二幕，剧作从上海独立、南京光复一直写到南北议和、宣统退位、建立共和，对辛亥革命中的各大历史事件进行了反映，也为轰轰烈烈的辛亥革命唱了一曲赞歌。第一幕至第七幕写武昌起义后的南京。驻守的清廷官员惊惶失措，张勋负隅顽抗，起义联军攻克南京，张勋败逃。第八幕至第十幕写南京光复后的北京。皇帝太后孱弱无能、皇亲国戚不肯捐款助饷，袁世凯派唐绍仪前往上海议和。第十一幕写清帝退位后的上海，以漫画、夸张的手法展现了逃到上海租界的文武官员的丑态。第十二幕则是各界民众聚集在"合众大公园"孙中山铜像下欢庆共

和胜利。该剧场面宏大、人物众多，从皇帝、太后、摄政王，到袁世凯、张勋等王公大臣和各级中下层官吏，再到革命者、起义军、外国领事、普通民众，各色人物悉数登场，尤其最后一幕灯火辉煌、载歌载舞、热闹非凡，充分传达出革命高潮时的喜庆气氛，令观众十分振奋。也正因如此，该剧被称为"时事灯彩剧"。

总体而言，进化团的戏剧主要有以下特点：

（一）在内容方面，不同于春柳派剧作的家庭伦理色彩，进化团的剧作具有鲜明的政治倾向性，有着较强的宣传色彩。进化团派的戏剧普遍善于将跌宕起伏、富于传奇性的故事情节和反映时政、宣传革命的主题紧密结合。除去上文已经提到的《共和万岁》、《黄金赤血》等作品外，王钟声编演的《秋瑾》、《官场现形记》、《张汶祥刺马》等剧也具有上述特点。

（二）在审美形态上，进化团派剧作以喜剧为主，这一点与春柳派戏剧的悲剧与哀情格调拉开了距离。这种喜剧性主要体现为两个方面：

其一，与讥刺时政、鼓舞革命的主题内容相适应，剧作常常采用漫画式的夸张手法展现社会丑态，因而其情节、场面、台词都具有了鲜明的讽刺效果而具有喜剧性，可以视为中国现代讽刺喜剧的最早雏形。比如《共和万岁》中一群逃到上海的清朝官吏讨论称呼的一段对白：

道台众：……咱们现在都做了亡官，官场上称呼应在取消之列，若说一概兄弟称呼，在尊卑长幼上，没有阶级的区别，未免被文明人笑话。

藩众：在阁下意思应该怎么称呼？

知府众：我的愚见，督、抚、司、道、府，应分为五层，犹如曾、祖、父、子、孙五代的样子，制台称曾祖，抚台称祖，司称父，道称子，府称孙。

制台众：这一来，不是知府变了大众的孙子了？

知府众：名称所在，孙子就孙子，什么要紧！

这段台词穷形尽相地刻画了逃亡官员的丑态，具有令人捧腹的喜剧效果。

其二，进化团派的戏剧普遍具有大团圆的结局，剧中人虽然历经磨难，但最终的结局都是皆大欢喜的，如《黄金赤血》中的一家团圆、《血蓑衣》里志士侠女的结合等。这一点与春柳派以悲剧为主的审美趋向形成了鲜明的不同。

（三）在编剧方法上，进化团派戏剧具有浓厚的新旧杂糅特征，并且较多地借鉴了传统戏曲的表现方法。这主要体现为以下两点：

首先，除去改译之作外，进化团派没有完整的剧本，普遍采用幕表制。演员在演出前没有统一的剧本和固定的台词，组织者仅提供一个列出主要演员、出场次序和大致情节的演出大纲，演出主要依靠演员在台上的即席发挥来完成。因而演出中常有"言论老生"、"言论小生"、"言论小旦"的角色派定，幕表中也常常简单写×××发表演说，而并不写出演说的具体内容（即台词）。如《黄金赤血》最后一幕调梅在助饷戏的开场和结尾有两次"上场演说"，剧本中均没有写明台词，其具体内容完全依靠演员的临场发挥。幕表制的优点是可以根据形势的变化及时编

创新剧目，演员可以根据观众的反应及时调整演说内容；缺点是由于缺乏固定的台词，演员在演出过程中往往游离于剧情进行过于随意的发挥，严重破坏了剧作内容的整体性和人物形象的完整性，因而为成熟期的现代话剧所抛弃。

其二，在情节和结构组织方面，进化团派较多地借鉴了传统戏曲的编剧技巧，其绝少使用西方戏剧的"回溯式"结构，而是像传统戏曲那样围绕主要人物或事件顺序展开剧情。剧中出场人物多，场景转换自由，不似西方戏剧那样集中和凝练。比如，《黄金赤血》共十二幕，上场人物数十人，故事地点在北京、南京、上海自由转换，这在严谨的西方写实主义戏剧舞台上是难以实现的。在此情形之下，为了维持剧中情节的连贯性，进化团派戏剧往往使用"过场戏"的方式串联剧情，因而呈现出浓厚的新旧杂糅性。

总之，进化团派的剧作普遍艺术质量不高，一些讽刺时政的剧作甚至沦为"化装演讲"或闹剧，但因为其表现形式的传统性和通俗性而为习惯了传统戏曲的观众所喜闻乐见，从而为新兴的中国话剧赢得了最初的观众。

第二章

中国现代戏剧写作规范的建立

"五四"新文化运动之后,伴随着对传统文化的激烈批判和向西方文化的自觉学习,中国现代戏剧的写作规范也在逐渐形成与确立。

《终身大事》演出剧照

第一节
写实主义的社会问题剧创作潮流

受"五四"新文化运动影响,中国话剧在20世纪20年代涌现出诸多以反对封建礼教、提倡男女平等、主张恋爱婚姻自由为主题的剧本。肇其始者,则是胡适的《终身大事》。

胡适《终身大事》剧本

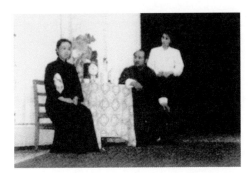

《终身大事》剧照

一、开风气之先的《终身大事》

同新诗《尝试集》的写作一样,在理论上倡导"易卜生主义"及戏剧改革的同时,胡适也进行了话剧创作的尝试,由此便诞生了中国新文学史上的第一部原创白话剧作——《终身大事》。剧本创作于1919年初,发表于该年三月出版的《新青年》杂志第六卷第三期,同时该剧也是中国第一部刊载于正式刊物的话剧剧本。

《终身大事》写留学生田亚梅与留学期间结识的陈先生自由恋爱,遭到父母反对。母亲反对的原因是"猪猴不到头",父亲反对的理由则是"同姓不婚"(历史上田、陈本为一家)。最后,田小姐在给父母留下一张写着"这是孩儿的终身大事,孩儿该自己决断,孩儿现在坐了陈先生的汽车去了,暂时告辞了"的字条后,坐上等候在门外的陈先生的汽车离家出走了。通过田小姐勇敢追求婚恋自由的新女性姿态,剧作塑造了一个敢作敢为的中国式"娜拉"形象,与当时思想文化界提出的女性解放、恋爱自由、婚姻自主的命题形成了很好的契合关系。剧作的主要矛盾是田小姐自由恋爱、自主婚姻的要求与父母的封建思想之间的冲突,但冲突的强度并不激烈——陈先生出身富贵之家,田父也很喜欢他,田小姐父母反对的理由也是一些诸如"猪猴不到头"、"同姓不婚"的封建迷信观念。较之当时许多同类作品中表现男女双方结合的障碍主要是家庭、门第、出身、贫富乃至世仇等现实问题,这些矛盾可以相对容易地得到解决。剧终田父看到女儿纸条后没有任何愤怒的表情,只是"显出迟疑不决的神气";联系其曾经送女儿出洋留学的开明之举及之前曾称"拣女婿拣中了他(指陈先生——引者注),再好也没有了"的表态,观众可以想象剧作会有一个大团圆的结局(虽然文本给出的是一个开放的结尾)。作者在标题后注明该剧是"一个游戏的喜剧",原因也正在于此。

就艺术上看，剧作结构完整、场景紧凑，是一部相对成熟的独幕剧作品。剧中田小姐与父母之间的冲突是由田亚梅与陈先生的恋爱而引起，矛盾的解决方式也是田小姐的一张字条和门外等候的汽车，但陈先生在剧中并没有出场，作者对于陈先生的形象以及陈先生与田亚梅的恋爱等情节，全都是用"暗场戏"进行处理的。这种在冲突达到高潮时截取横断面反映生活的写法，与中国传统戏曲平铺直叙、顺序交代故事的写法形成了鲜明的差异，是现代话剧文学迈出的重要一步。

二、欧阳予倩的剧本创作

春柳社的中坚人物欧阳予倩在春柳派解体之后依然执着地进行着自己的戏剧探索，他在20年代接连创作了《泼妇》、《回家以后》、《潘金莲》等剧本。这些剧作均借当时流行的婚姻恋爱题材表达了

《回家以后》书影

反封建的主题，但在反封建的具体内容和意义指向上，欧阳予倩有着自己独特的视角。

《泼妇》创作于1922年，是欧阳予倩告别春柳时期的演剧习气、运用现代剧作方法创作的第一个完整剧本。其剧情大意为："五四"前后，青年学生陈慎之和于素心自由恋爱、结婚生子，组成了幸福的家庭。但没过几年，陈慎之便背弃了当初的承诺，他一边赠给素心钻石项链作为"爱情的保证品"，一边瞒着素心娶小妾王氏进门。公婆、姑母、妹妹均以"男人家三妻四妾，从古至今就有"为由认为陈的行为没有任何不妥；而与此同时，小妾王氏已然进了家门。素心虽陷于孤立但从容不迫，她以否则刺死儿子为筹码，逼丈夫退掉王氏并在与自己的离婚书上签字。最后，素心在陈家人的不知所措中抱起儿子、带着小妾王氏昂然出走，陈家人在其背后发出"真好泼妇也"的感叹。作为剧作题目，"泼妇"二字有着强烈的反讽意义。素心的形象用封建伦理道德衡量的确是"真好泼妇也"，但以"五四"时期男女平等、女性解放的时代精神和道德标准衡量，却是一个真正获得了人格独立的"新女性"。其昂然出走的行为，使其成为"娜拉"一样的女性而在中国20世纪戏剧人物画廊中焕发着夺目的光彩。

《泼妇》有点类似胡适《终身大事》的续集，提出的问题也更加引人深思。青年男女在新思想的启蒙下自由恋爱进入婚姻之后，他们还能否坚持自己旧有的理想？尤其是男性，因为他们在封建伦理道德中获益良多，其脑海中的封建旧思想更容易沉渣泛起，剧中陈慎之的形象就生动地说明了这一点。在此情形之下，获得

新思想并以此作为生命支撑的妻子该如何应对？从剧作表面看，素心赢得了最终的胜利，但如果联系当时的时代背景，素心离家出走之后的路又会怎样？多半还是像鲁迅在《娜拉出走以后怎样》中提出的那样："不是堕落，就是回来。"剧本揭示了封建道德的顽固和女性处境的艰难，较之一般仅仅提倡婚姻自主、恋爱自由的作品，其深刻程度要更进一层。

《回家以后》发表于1924年，其剧情大意为：陆治平留学期间隐瞒自己已婚的事实与同学刘玛利恋爱结婚。二人学成回国，陆趁刘回乡省亲之际自己回家与原配妻子离婚，到家后发现原配妻子吴自芳有许多"新式女子所没有的好处"，于是放弃了离婚的念头。刘玛利闻讯追来兴师问罪，陆治平左右为难。同《泼妇》主要褒扬素心人格独立的新女性姿态不同，该剧着力塑造的是贤惠温柔、智慧从容的"旧式女性"吴自芳的形象，而"新女性"刘玛利则作为一个自私急躁的负面形象出现

1928年新东方书店版《潘金莲》扉页

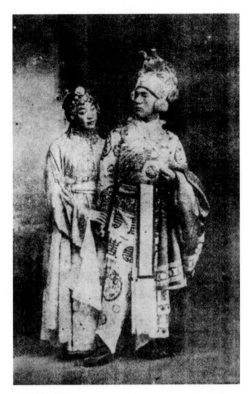

《潘金莲》剧照

在剧中。因而"这出戏，演得轻重稍有不合，就会弄成一个崇扬旧道德、讥骂留学生的浅薄的东西"[1]，周建人、章锡琛等女性问题专家均对该剧的"挂了新招牌而提倡复古思想"进行了激烈的抨击。[2]欧阳予倩在此之后对自己的创作姿态进行了调整，代表这一转向的，则是其1927年创作的，1928年6月发表于《新月》杂志一卷四期的对传统道德的颠覆之作——《潘金莲》。

《潘金莲》共五幕，是中国话剧史上较早出现的多幕剧作品。其剧情大意为：年轻貌美、欲望强烈的潘金莲不肯服从张大户的强逼收房，张大户恼羞成怒将其嫁

[1]洪深《中国新文学大系·戏剧集·导言》，《中国新文学大系·戏剧集》，上海良友图书公司，1935年。
[2]详见周建人《中国的女性型》、《吴自芳究竟是家族主义下的女性型不是？》以及章锡琛的《吴自芳的离婚问题》，《妇女周报》第66、67期，1925年1月4日、5日。

给丑陋委琐、毫无男子气概的武大。在见到武大的弟弟、相貌英武的打虎英雄武松之后，潘金莲被压抑的情爱之火被迅速点燃，在向武松示爱被拒之后，她转而与武松长相相似的西门庆私通。二人奸情被武大撞破，潘金莲铤而走险毒杀武大。武松归来，查明真相，杀死潘金莲。通过对潘金莲在欺凌、压抑与扭曲中一步步走向毁灭的人生历程，剧作将批判的矛头直接指向了以张大户为代表的封建势力和将女性作为男性附属品的封建伦理道德。由于其有着明显的为潘金莲"翻案"的意义指向，在当时具有惊世骇俗的意义。

在人物形象方面，《潘金莲》一剧体现了作者非凡的胆识。在欧阳予倩的笔下，潘金莲不复是《水浒传》、《金瓶梅》等小说中受人挞伐的"淫娃荡妇"和"害人精"，而是令人同情的被侮辱与被损害者。作为一个"个性很强而聪明伶俐的女子"，潘金莲对于自己被男人作为"玩物"的处境有着清醒的认知，因为反抗无望，所以她感到了深深的痛苦：

潘金莲：可闷死我了！

王婆：（一面打哈欠一面说）天气实在不好，叫人一些精神也没有。

潘金莲：人要死了，怪不得天气。

王婆：这是什么话？

潘金莲：我真是想死！

王婆：我对你说张家那个话，你也用不着记在心上，有西门大官人还怕他吗？

潘金莲：谁去理会那老狗，我自己想死。

王婆：这会儿大官人欢喜你，吃的用的，哪样儿缺少，还不称你的心吗？

潘金莲：哼，谁能够跟他常混下去？碰得着的，还不全是冤家对头？

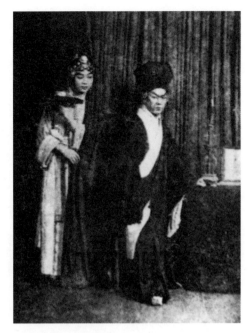

《潘金莲》剧照，欧阳予倩饰潘金莲、周信芳饰武松

他仗着有钱有势到这儿来买笑寻欢，他哪儿有什么真情真义？我也不过是拿他解闷儿消遣，一声厌了，马上就散。男人家有什么好的？尽只会欺负女人！女人家就有通天的本事，他也不让你出头！只好由着他们攒着在手里玩儿！

由这段对话可以看出，潘金莲对于自己在男权社会中的弱势处境有着清醒的认知，因为不愿屈服于命运，她铤而走险走

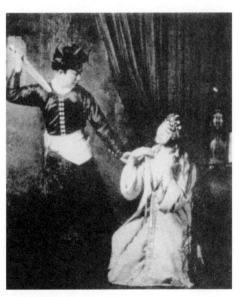

《潘金莲》剧照

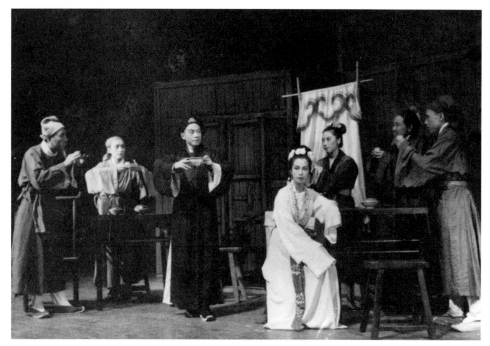

《潘金莲》剧照

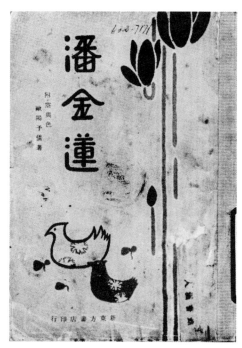

欧阳予倩《潘金莲》书影.

上了畸形反抗的道路，最终走向毁灭。这种反抗和不屈服赋予其形象以狂放不羁的独特魅力。她临死前对武松的三段表白最能彰显她的这一魅力：

> 潘金莲：死是人人有的。与其寸寸节节被人磨折死，倒不如犯一个罪，闯一个祸，就死也死一个痛快！能够死在心爱的人手里，就死也甘心情愿！二郎，你要我的头，还是要我的心？
>
> ……
>
> 潘金莲：二郎，这雪白的胸膛里有一颗炽热的心，这颗心已经给你多时了。你要割，割去吧，你慢慢地割吧，让我多多亲近你吧。
>
> ……
>
> 潘金莲：我今生今世不能和你在一处，来生来世我变头牛，剥了我的皮给你做靴子！变条蚕子，吐出丝来给你做衣裳。你杀我，我还是爱你！

这几段感情炽烈的台词刻画出一个蔑视封建伦理纲常、勇敢追求自由爱情的叛逆女性的形象，也使《潘金莲》成为20年代反映婚姻自主、恋爱自由主题的剧作中最为独特和奇异的一部。

在剧作结构上，《潘金莲》具有典型的欧洲话剧的特点。剧作开始时武大郎已经被害，通过武松追查真凶这一悬念，将潘金莲反抗张大户的强逼收房、被迫嫁给武大、追求武松被拒、私通西门庆、毒杀武大等前情，通过人物台词一一带出，这种"回溯"式的结构方式使得剧情发展高度紧张凝练，与传统戏曲平铺直叙的松散风格形成了鲜明的不同。

由于欧阳予倩本人亦擅长演戏和反串女角，他自己曾多次亲自登台扮演潘金莲一角，在当时引起了广泛赞誉。田汉盛赞该剧："我听到他说的最后的台词时，我全然陶醉了，人说姜桂之性老而愈辛，予倩的艺术味正是如此！……予倩的'潘金莲主义'一时也很刺激社会的感情。"[3]

画家徐悲鸿也称赞该剧："翻数百年之陈案，揭美人之隐衷；入情入理，畅快淋漓；不愧杰作。"[4]除此之外，该剧亦开创了京剧演员、话剧演员同台演出及以京剧和话剧样式轮番演出的先河，在中西戏剧艺术的交融方面做出了独特的贡献。

三、洪深的剧本创作

洪深（1894—1955），名洪达，字伯骏，号潜斋，江苏武进人，系中国现代杰出的戏剧导演、剧作家和戏剧理论家。他从中国话剧的创始期开始，就进行了编剧、导演、表演等全面的实践和理论探索，与欧阳予倩、田汉被并称为"中国话剧的三个奠基人"[5]。

[3]陈白尘《"鱼龙会"及其尾声》，《陈白尘文集》第6卷第276页，南京：江苏文艺出版社，1997年。

[4]田汉《我们的自己批判》，《南国月刊》第2卷第1期，1930年。

[5]夏衍《悼念田汉同志》，《收获》1979年第4期。

十二月二十二日准演
十一夜戏一进社假
夜戏九点一刻准
演王老七殉情记
新编光新黄逸新歌
十戏剧改
座本台

赵阎王

《赵阎王》演出海报

洪深自幼热爱文学艺术，1912年考入清华学校实科，1915年因参加学校戏剧比赛而创作了第一个剧本《卖梨人》。1916年，洪深赴美国俄亥俄州立大学烧瓷专业学习，并用业余时间进行英文剧本创作。1919年，洪深考取哈佛大学贝克教授的"47学程"，专攻戏剧编剧并获硕士学位。同时，洪深还在波士顿表演学校学习表演艺术，在考柏莱剧院附设戏剧学校学习导演、舞台技术、剧场管理等课程，是中国第一个专攻戏剧学专业的留学生。1922年，洪深怀着"要做中国的易卜生"的宏愿回国，先后任教于复旦大学、暨南大学、山东大学、中山大学、厦门大学、北京师范大学，并同时参加戏剧协社、复旦剧社、南国社和左翼戏剧家联盟，长期从事戏剧编导工作。

作为戏剧家，洪深的主要成就在舞台实践方面，是我国话剧导演制度的创立人和"话剧"名称的提出者，三十年间先后导演了《少奶奶的扇子》、《李秀成之死》、《法西斯细菌》、《草莽英雄》、《鸡鸣早看天》、《丽人行》等40部剧作。在剧作文学方面，洪深一生创作、编译了38部话剧剧本，作品大都取材于现实生活，有着鲜明的时代特色。《赵阎王》和《农村三部曲》（《五奎桥》、《香稻米》、《青龙潭》）是其代表作品。

九幕剧《赵阎王》写于1922年，是洪深早期的代表作。该剧具有很强的现实

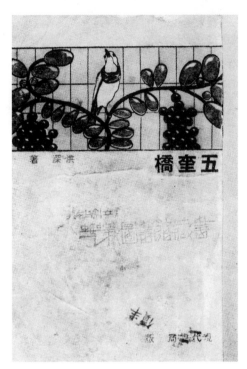

洪深《五奎桥》书影

批判性，其主题正如洪深所说："社会对于个人的罪恶应负责任，世上没有所谓天生好人或天生恶人，好人坏人都是环境造成的。"[6] 剧作主人公赵大原本是老实巴交的农民，由于洋教和兵匪横行，赵大在家乡无法生存只能外出当兵，最后成为无恶不作的"阎王"。剧作开始时赵大已经四十余岁，是对营长忠心耿耿的护兵。在发现老李抢夺饷银的意图后，赵大心有动摇但最终决定继续做营长的忠实奴才。再后来，老李强抢饷银不成被抓，赵大在

《少奶奶的扇子》演出剧照

[6]洪深《洪深选集·自序》，《洪深选集》，开明书店，1951年。

《五奎桥》剧照

四、陈大悲、汪优游的剧本创作

陈大悲、汪优游均是20年代爱美剧运动的核心人物，其贡献也主要在戏剧理论或舞台实践方面。鉴于当时剧本多为外国戏剧的改译之作，不符合中国国情和中国百姓的欣赏习惯等原因，为了满足舞台演出的需要，他们亦在剧本创作方面投入了相当多的精力。

陈大悲（1887—1944），又名陈听奕，浙江杭县人，是20年代话剧爱美剧运动的理论倡导者和灵魂人物。就剧本文学而言，其代表作有《良心》、《英雄与美人》、《双解放》、《幽兰女士》、《说不出》（哑剧）、《王裁缝的双十节》、《爱国贼》、《平民的恩人》、《忠孝家庭》、《维持风化》、《父亲的儿子》、《虎去狼来》等多部。其中以《爱国贼》、《幽兰女士》两剧成就为最高。独幕剧《爱国贼》（发表于《戏剧》杂志1922年二卷一期）是一出讽刺喜剧。剧作写一个具有爱国心的盗贼到一位姓张的官僚家行窃，无意中发现这位官僚的钱都是"卖国"得来的，盗贼十分气愤，警告其

激烈的思想斗争之后将饷银偷走。不巧的是，此时营长正好闯来，赵大向其开枪后慌乱逃走，最后闯进了阴暗恐怖的黑森林。在阴暗恐怖的黑森林中，赵大陷入精神迷乱，他在幻觉中看到了自己的一生。剧作结束时，困在黑森林中的赵大被营长派来的追兵击毙。

在艺术方面，《赵阎王》最大的贡献是其在揭示外部社会环境的同时，以相当笔力集中于人物的内心刻画，在以戏剧形式挖掘人物内心世界尤其是潜意识方面做出了有益的探索。剧作除第一幕外其余八幕都是在黑森林中发生的，具有明显模仿奥尼尔的表现主义剧作《琼斯皇》的痕迹。这一点也为作者自己所承认："借用了奥尼尔底《琼斯皇》中的背景与事实——如在林中转圈，神经错乱而见幻境，众人击鼓追赶等等。"[7]黑森林既是现实意象，同时也是赵大内在心狱的象

征，作者借助这个意象将赵大一生的不幸遭遇和所见过的恐怖现象进行了一一呈现，从而揭示出一个"做好人心太坏，做坏人心太好，好人坏人都做不到家"的人的灵魂。由于当时的中国观众普遍缺乏对表现主义戏剧的了解，该剧在1923年演出时归于失败，直到1929年重排才初获成功。

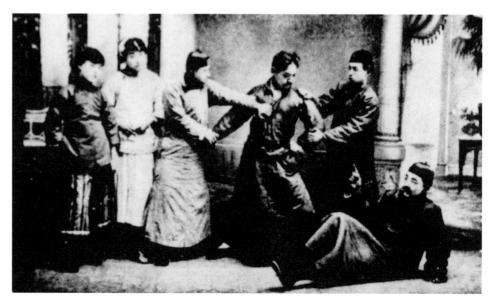

《爱国贼》剧照

[7]洪深《现代戏剧导论》，即《中国新文学大系·戏剧集·导言》，上海良友图书出版公司，1935年。

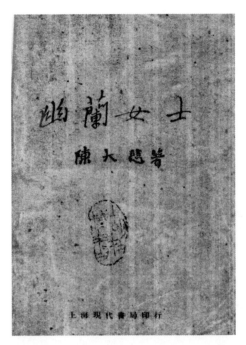

《幽兰女士》书影

《幽兰女士》剧照

不许再称"卖国贼"以免玷污了"贼"的声誉。"爱国贼"与"卖国贼"的对比、"爱国"与"贼"的并置，都具有强烈的喜剧意味。五幕剧《幽兰女士》（发表于《晨报》1921年1月）是一出以家庭为窗口反映社会问题的悲剧作品。其剧情大意为：政客丁葆元自诩要将自己的家庭建成"北京城里第一个模范家庭"，但其实他的家庭中充满了不堪的丑闻。为了仕途发展，他不惜牺牲女儿幽兰的一生，一会儿要将其送给军阀当姨太太，一会儿又要将她嫁为复辟党的儿媳妇。他的儿子其实是管家与女佣的私生子，是幽兰的后母李氏为了争夺家产而用刚出生时断了气的亲生儿子换来的。幽兰受新思想的影响，断然拒绝了父亲的包办婚姻，同时认下那个被换后没死而挣扎在社会底层的异母弟弟。最后，幽兰因为揭穿假儿子的真相，被李氏枪杀。剧作情节曲折离奇，具有明显的欧洲佳构剧痕迹。

汪优游（1888—1937），名效曾，字仲贤，笔名优游等，安徽婺源（今属江

西）人。早年就读江南水师学堂，毕业后转向戏剧活动。五四时期与沈雁冰、郑振铎等组织民众剧社，创办《戏剧》月刊，积极提倡"爱美剧"。1922年与谷剑尘、应云卫等在上海组织戏剧协社，积极从事话剧演出。其在话剧文学方面的代表作是《好儿子》。该剧是作者在《华伦夫人之职业》演出失败后致力于将"极浅近的新思想"与"极有趣味的情节"相结合的一次尝试，被洪深称为"是那一时期中最有价值的创作"。其剧情大意为："好儿子"陆慎卿是家庭中唯一的经济支柱，母亲、妻子、兄弟全靠其一个人赚钱养活。母亲要赌资、妻子要穿戴、兄弟要念书和零花，同时母亲和妻子还争相藏私房钱。为了满足全家人无止境的花销，陆慎卿被迫铤而走险贩卖伪钞遭到逮捕，全家人追悔莫及，老太太更是连呼自己对不起"好儿子"。剧作情节、台词都富有生活气息，结构方式也切合中国观众的欣赏习惯，因而取得了相当成功的演出效果。

第二节
田汉、郭沫若的浪漫抒情剧

在20年代写实主义的社会问题剧创作潮流之外，还有一个引人注目的创作趋向，那就是以田汉和郭沫若为代表的具有抒情诗性的浪漫主义剧作。与欧阳予倩、洪深、陈大悲、汪优游等社会问题剧作家大多是由舞台实践而走向剧本创作，在写作剧本的同时也是优秀的导演、演员不同，田汉和郭沫若均是由文学而走向戏剧的，他们在从事剧本写作的同时也是颇有成就的诗人，这一点成就了他们剧本的特点和优点，也同时决定了其中的局限与不足。一方面，他们的剧本普遍有着较强的诗性和文学性，这对提升20年代话剧的审美品质发挥了积极的作用。正如洪深所说："在那个年代，戏剧在中国还没有被一般人视为文学的一部门。自从田、郭（指田汉、郭沫若——引者注）等写出了他们底那样富有诗意的词句美丽的戏剧，即不在舞台上演出，也可供人们当做小说诗歌一样捧在书房里诵读，而后戏剧在文学上的地位，才算是固定建立了。"[8]但另一方面，过于强烈的主观抒情性也使他们普遍忽略戏剧冲突的营构而使剧作存在结构松散的弊病，过于诗意的语言不仅使台词口语化程度不足，有时也与人物个性存在偏差（如田汉戏剧中就常存在满口知识分子腔的农民），这些都使得他们剧本的舞台演出效果受到削弱。

[8]洪深：《中国新文学大系·戏剧集·导言》第48页，上海良友图书公司，1935年。

一、田汉在20年代的剧本创作

（一）田汉生平及戏剧生涯概述

田汉（1898—1968），湖南长沙人，原名田寿昌，曾用笔名伯鸿、陈瑜、漱人、汉仙等，他是中国现代话剧的奠基者之一，也是创作成果丰硕的杰出剧作家。

田汉自幼在家乡接受私塾教育，受过传统戏曲文化的熏陶和浸润。1912年，田汉进入长沙师范学校就读，并在同年创作了反映辛亥革命的剧本《新教子》和《汉阳血》。1916年，田汉随舅父易象东渡日本进入东京高等师范学校求学。1919年，田汉加入李大钊等人发起的少年中国学会，同时开始发表诗歌和评论。1920年，田汉出版了与郭沫若、宗白华的通信《三叶集》并创作了《梵峨璘与蔷薇》、《咖啡店之一夜》等剧本。其中，《咖啡店之一夜》最能代表田汉在这一时期的创作特色。该剧写穷秀才的女儿白秋英因为家庭贫困沦为咖啡店侍女，她的恋人、盐商家的少爷李乾卿早已背叛她另觅新欢，但不明真相的秋英依旧沉浸在李会来接她的美丽幻想中。后来，二人在咖啡店重逢，李欲用钱赎回情书和二人的合影，白秋英对李进行斥责后将钱、情书与照片一起付之一炬。该剧意在说明"穷人的手和阔人的手始终是握不牢的"，既鞭挞了李乾卿的虚伪、势利，又赞美了白秋英的个性与人格。在艺术方面，剧作既注意了对人物性格的充分刻画，又着力于浪漫感伤氛围的营造，是田汉创作个性的初步彰显。

从1922年田汉回国到1929年，是田汉戏剧生涯中的"南国"时期，也是其个人创作史上"为艺术而艺术"的时期。在

《获虎之夜》剧照

《咖啡店之一夜》书影

《名优之死》剧照

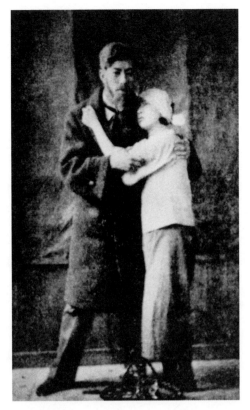

《苏州夜话》剧照

南国社公演预告

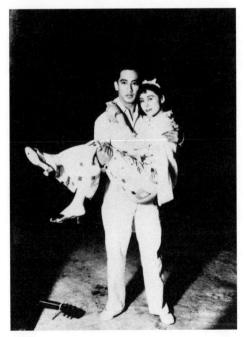

《回春之曲》剧照

这一阶段，他曾与妻子合作创办《南国半月刊》、担任上海艺术大学校长、组织"艺术鱼龙会"、组建南国艺术学院、创立南国社，以独具魅力的"南国"戏剧运动深刻影响了中国现代戏剧发展的进程

和走向。在话剧文学方面，这一时期其有《获虎之夜》、《苏州夜话》、《名优之死》、《古潭的声音》、《颤栗》、《南归》、《第五号病室》、《火之跳舞》、《孙中山之死》、《一致》等剧本问世。这一时期，田汉剧作的艺术风格逐渐凸显，其杰出戏剧家的身份也获得了戏剧界的广泛认可。

进入30年代之后，田汉开始将自己的艺术生命汇入左翼戏剧的洪流中。1930年3月，田汉以发起人之一的身份参加了中国左翼作家联盟成立大会，并在同一时期参加了中国自由运动大同盟。同年4月，田汉发表了著名的《我们的自己批判》，其戏剧创作也由早期的浪漫主义和"为艺术而艺术"向为社会、为革命服务的方向转化。这一时期他除创作《梅雨》、《顾正红之死》、《洪水》、《乱钟》、《暴风雨中的七个女性》、《回春之曲》等几十部话剧剧本外，还为"艺华"、

"联华"等影片公司写了《三个摩登的女性》、《青年进行曲》、《风云儿女》等电影文学剧本并完成了《毕业歌》、《义勇军进行曲》等歌曲的填词工作。其中，《回春之曲》是田汉这一时期的话剧代表作。该剧写主人公高维汉为了保卫祖国而忍痛告别了长期生活的南洋和心心相印的爱人梅娘，其在"一·二八"抗战中身负重伤丧失记忆，每天只会喊"杀呀，前进"。梅娘从南洋来到爱人身边，经过三年的精心护理，在新年即将到来的时刻，高维汉的伤情奇迹般地有了转机。该剧歌颂了对祖国、对爱情的忠诚，有着鲜明强烈的主观抒情性和浪漫主义色彩，依然保持了田汉在南国时期的艺术风格。

抗战爆发后，田汉将主要精力投入到抗战戏剧运动中，成为戏剧界抗日救亡运动的重要组织者、参加者和领导者。他是1937年12月成立的中华全国戏剧界抗敌协会的主要组织者及成立宣言的起草者，也是周恩来领导的政治部第三厅负责艺术宣传工作的第六处处长。这一时期他与洪深等组建了10个抗敌演剧队、4个抗敌宣传队和1个孩子剧团，同时还参与创办和主编了《抗战戏剧》、《抗战日报》等报刊。1940年，田汉转赴重庆，与欧阳予倩等人创办《戏剧春秋》，并主持"戏剧的民族形式问题座谈会"和"历史剧问题座谈会"，产生了广泛影响。皖南事变后，田汉赴桂林从事戏剧活动，领导组建了新中国剧社和京剧、湘剧等民间抗日演剧团体，同时创作了话剧《秋声赋》、《黄金时代》，并与洪深、夏衍合编了《再会吧，香港》等剧本。1944年，田汉与欧阳予倩等在桂林主持了西南第一届戏剧展览会，对扩大戏剧的影响发挥了积极

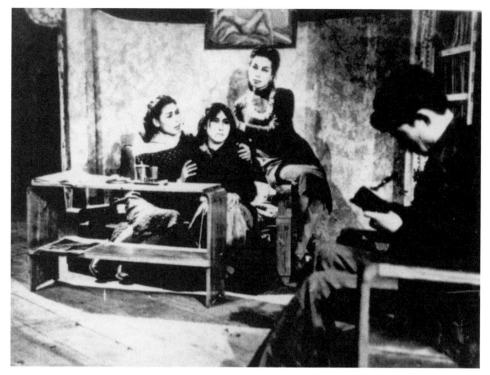

《丽人行》剧照

的作用。1946年春，田汉返回上海，先后创作了《丽人行》、《忆江南》、《梨园春秋》等戏剧和电影剧本。这一时期的剧作中，艺术上成就较高的是《秋声赋》和《丽人行》。前者通过作家徐子羽与妻子、情人为民族大义而摒弃前嫌、共赴国难的情节，对抗战背景下"文化人"如何处理个人与民族的关系进行了深入思考；后者则通过纱厂女工刘金妹、知识女性梁若英、地下工作者李新群三个女性的命运，反映了抗战时期发生在上海沦陷区的革命斗争。两部剧作都蕴涵有丰富的时代内容，具有较强的写实主义色彩。

中华人民共和国成立后，田汉先后担任中国文联副主席、中国戏剧家协会主席、文化部戏曲改进局局长、艺术事业管理局局长、中国戏曲学校校长等职务，为繁荣戏剧创作、推动戏曲改革做了大量工作。在这一时期，田汉主要创作了话剧《关汉卿》、《文成公主》并改编了《白蛇传》、《谢瑶环》等戏曲作品。1964年，田汉受到张春桥、康生的攻击和迫害，于1968年12月10日含冤去世。

（二）田汉在20年代的剧本创作

20年代是田汉创作的高产期，也是其创作个性得到充分彰显的时期。在这一阶段，田汉先后创作各类剧本二十余部，其中《获虎之夜》、《苏州夜话》、《名优之死》、《南归》、《湖上的悲剧》最能代表他的风格。

独幕剧《获虎之夜》发表于1924年，其剧情大意为：猎户魏福生的女儿莲姑与寄养家中的表兄黄大傻相爱，魏福生嫌弃黄家破败而将莲姑另许高门。莲姑出嫁在即，魏福生为给其准备虎皮嫁妆而在山上安装了猎虎的抬枪。与此同时，黄大傻被魏家逐出后每晚都会爬上山冈眺望莲姑窗前的灯光，不幸正被猎虎的抬枪击中。黄大傻被当做"猎物"抬至魏家，莲姑守候着重伤的黄大傻不忍分离，魏福生强行分开二人并毒打莲姑。黄大傻眼见莲姑遭罪而自己无力援手，愤而举刀自尽。

《获虎之夜》反映了青年男女冲破封建观念自由恋爱的时代主题，并在艺术上取得了较高的成就。首先，作者熟练运用了"悬念"、"巧合"、"误会"、"突转"等戏剧技巧，使剧情发展波澜起伏，显示出高超的编剧技巧。剧作采用了明暗线交织的双线结构，明线写魏家为女儿的婚事积极准备猎虎，暗线写莲姑与黄大傻的相恋，两条线索重合于黄大傻误中抬枪被当作猎获的"老虎"抬至魏家，十分巧妙。此外，作品围绕能否猎获老虎设置悬念，而最后观众却发现被猎获的"老虎"竟然是黄大傻，这一构思也十分出人意料而令人印象深刻。其次，剧作以魏家人为女儿操办婚事的喜剧气氛开场，以黄大傻自杀殉情、莲姑悲痛欲绝的悲剧气氛收尾，一喜一悲，形成了鲜明的映衬与烘托。如此"以乐景写哀情"，不仅使悲剧气氛更加浓重，而且也有力地增强了剧作的戏剧效果。最后，该剧以湖南山乡作为故事背景，具有浓厚的乡土气息和浪漫色彩。

当然，《获虎之夜》的不足也是显而易见的，那就是很多学者与批评家都曾经指出过的剧作在人物形象塑造上的失真。主人公黄大傻不像农村青年，倒像是多愁善感的知识分子，比如下面的这段台词：

一个没有爹娘，没有兄弟，没有亲戚朋友的孩子，白天里还不怎样，到了晚上独自一个人睡在庙前的戏台底下，真是凄凉得可怕呀！烧起火来，只照着自己一个人的影子；唱歌，哭，只听得自己一个人的声音。我才晓得世界上顶可怕的不是豺狼虎豹，也不是鬼，是寂寞！没爹少娘的

孩子谁管他着不着凉呢！寂寞比病还要可怕，我只要减少我心里的寂寞，什么也顾不得了……

这种深挚、细腻的情感倾诉显然并不符合黄大傻的农民身份，但只要我们将该剧定位为一出主观色彩浓厚的抒情戏剧而不是纯粹的写实主义戏剧，其瑕疵也就可以忽略不计了。

三幕剧《名优之死》创作于1927年，该剧以清末名伶刘鸿声晚年的遭遇为素材，通过他们的遭遇，展示了邪恶势力对艺术的侵蚀与破坏。其剧情大意为：京剧名伶刘振声为挽救自己培育的青衣演员刘凤仙而与流氓杨大爷发生冲突，杨大爷纠结流氓在刘振声哑嗓时大喝倒彩，刘振声最终被气死在舞台上。剧本以戏房（即扮戏的后台）为大背景，话剧之中穿插戏曲，形式新颖，风格沉郁，具有强烈的感染力量。

除去《获虎之夜》和《名优之死》外，田汉这一时期的代表剧作还有《湖上

的悲剧》、《古潭的声音》、《南归》等。独幕剧《湖上的悲剧》（1928年）写白薇因为自己与穷诗人杨梦梅的爱情遭到父母反对而投湖自杀，被人救起后隐居于西湖之畔。杨梦梅以为白薇已死，虽然遵父母之命与他人成婚，但无法忘怀与白薇的爱情，他在漂泊之中创作着以他们的爱情为题材的小说。三年之后，杨梦梅与白薇在西湖之畔偶遇，白薇在读完杨梦梅小说手稿后再度自杀，因为她担心自己"复活"会妨碍杨梦梅以真诚的心情完成小说，而只有自己死去才能保住小说中的哀情和自己的美丽形象。该剧有着浓厚的唯美主义色彩，直接体现了田汉艺术至上的审美观念。《古潭的声音》（1928年）写一个诗人从"尘世的诱惑"中救出舞女美瑛并将其安置到塔楼上，美瑛却因为受到塔楼下"古潭的诱惑"而跳入古潭自杀。于是，诗人也不顾老母劝阻，纵身跳入古潭。古潭象征着与"尘世的诱惑"相对的"灵"的境界，呈现出一种别样的幽玄、

神秘之美，同样是作者受唯美主义思潮影响的产物。《南归》（1929年）是一部关于漂泊的浪漫抒情诗剧。该剧写一个流浪诗人为了求得"暂时的安息"回到北方，但家园已变为废墟，早年恋慕的牧羊姑娘已经嫁人、夭亡，诗人厌倦了北方的原野和森林，重新回到南方寻找倾心自己的春姑娘，但春姑娘已被母亲许配他人。诗人只能再次踏上流浪之旅。剧作诗情悠扬、情调感伤，表现了人生的漂泊之感。

总体而言，田汉20年代的剧作最突出的特征是具有浓郁的主观抒情色彩，弥漫着浪漫感伤的气息与情调。这一方面源于作家与生俱来的诗人气质，同时也与其独特的成长经历和情感体验有着直接的关联。因为八岁时父亲去世，幼小的田汉很早便尝到了失去至亲的痛苦、缺乏庇护的悲凉和"从小康人家而坠入困顿"的艰辛。舅父易象的关爱和扶植使田汉缺失的父爱得到了替代性补偿，其在1920年被湖南军阀的暗杀，使田汉不仅受到情感的伤害，也感受到了命运的无常。1924年，与田汉青梅竹马、志同道合的妻子、表妹易漱瑜的离世，则使田汉再次感受到了命运的残酷，几乎丧失了生活的勇气。三位至亲在其幼年和青年时期的先后离世，不仅使其遭到了巨大的情感创伤，同时也使他深深感到"宇宙不可抵抗的力量，没有价值的短暂的人生之毫无意义，以及命运之神之绝对的严酷"[9]。这一切造就了一位具有感伤气质、追求浪漫的诗人田汉，也深刻地影响了他在20年代的戏剧创作。虽

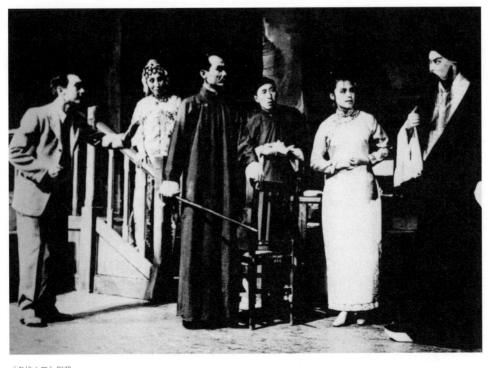

《名优之死》剧照

[9]康斯坦丁·东著、丁罗男译：《孤独地探索未知：田汉1920—1930年的早期剧作》，《田汉专集》第646页，南京：江苏人民出版社，1984年。

然这些作品在艺术功利主义的年代曾被打上"颓废"的标签而受到忽视和非议，但正是其中所蕴含的强烈的诗意和生命力，造就了田汉戏剧的不朽魅力。

二、郭沫若20年代的历史剧创作

郭沫若不但是一位卓越的诗人，同时也是一位优秀的剧作家。他以杰出的历史剧创作奠定了其在中国戏剧史上的地位，是20世纪中国历史剧创作的开拓者与集大成者。郭沫若的历史剧创作主要分为三个阶段：第一个阶段为"五四"时期，以《卓文君》、《王昭君》、《聂嫈》为代表；第二个阶段为40年代，以《屈原》、《虎符》为代表；第三个阶段为五六十年代，以《蔡文姬》、《武则天》为代表。

（一）郭沫若生平及戏剧创作历程简述

郭沫若（1892—1978），原名郭开贞，号尚武，别号鼎堂，四川乐山人。"沫若"是他留日时根据自己家乡的两条河——沫水（大渡河）和若水（雅河）而取的名字。郭沫若的父亲是一名略通医道的开明商人，母亲则是一位聪慧通达的女性，郭沫若得以在一个物质上优渥、精神上亦较少束缚的家庭长大，形成了浪漫不羁的个性。郭沫若幼年时期开始接受私塾教育，广泛涉猎了《诗经》、《唐诗三百首》、《楚辞》、《庄子》、《史记》等中国古典文学名著，并大量阅读《清议报》、《国粹学报》以及风行一时的"林译小说"，由此建立了浓厚的文学兴趣、朦胧的叛逆意识和明确的维新思想。

1914年，郭沫若东渡日本留学，先后就读于日本东京第一高等学校预科、冈山第六高等学校医科、九州帝国大学医学部等。1918年，郭沫若开始进行白话新诗创作并由此进入新诗创作的"爆发期"，这些作品被合为诗集《女神》进行出版。与此同时，郭沫若也开始了自己的诗剧创作。他先是在1919年翻译《浮士德》并在其影响下创作了诗剧《黎明》，继而又连续写出了《棠棣之花》、《女神之再生》、《湘累》（合称"女神三部曲"）、《广寒宫》、《孤竹君之二子》等历史题材的诗剧。

1921年6月，郭沫若和成仿吾、郁达夫等人组织创造社并编辑《创造》季刊，为发生期的中国新文学做出了卓越贡献。1923年，郭沫若毕业回国，继续编辑《创造周报》和《创造日》。同年，郭沫若正式开始历史剧创作，分别于该年2月和7月在《创造》季刊发表了《卓文君》和《王昭君》。这两部剧作与其1925年创作的《聂嫈》一起，被合称为《三个叛逆的女性》。1926年，郭沫若参加北伐战争并担任国民革命军总政治部副主任一职，1928年因受到蒋介石的通缉流亡日本。

1937年，抗日战争爆发，郭沫若秘密回国，出任国民政府军事委员会政治部第三厅厅长（后改任文化工作委员会主任）。在此期间，他的历史剧创作激情再度勃发，于1941年至1943年连续完成了《棠棣之花》（1941年12月）、《屈原》（1942年1月）、《虎符》（1942年2月）、《高渐离》（1942年6月）、《南冠草》（1943年4月）、《孔雀胆》（1943年12月）等六部优秀的历史剧作。这六部剧作不仅是郭沫若个人文学创作的

高峰，同时也代表了20世纪40年代中国历史剧创作的最高水平。

中华人民共和国成立后，郭沫若出任全国文联主席、政务院副总理、中国科学院院长、全国人大常委会副委员长、全国政协副主席等领导职务，戏剧方面的成果有分别发表于1959年和1962年的历史剧《蔡文姬》和《武则天》。

郭沫若1978年6月12日病逝于北京，享年86岁。

（二）郭沫若20年代的历史剧创作

郭沫若是由诗剧而走向历史剧创作的。在1919年至1920年间翻译《浮士德》第一部的同时，郭沫若对诗剧创作产生了浓厚兴趣，相继写下了诗剧《黎明》、《女神之再生》、《湘累》、《棠棣之花》、《广寒宫》、《孤竹君之二子》等剧作。但这些作品中诗的成分大大多于剧的因子（《黎明》、《女神之再生》、《湘累》、《棠棣之花》等尤其如此），因而被称为是由诗向剧的过渡之作。真正代表郭沫若这一时期的戏剧创作成就的，是他后来被合称为《三个叛逆的女性》的《卓文君》、《王昭君》和《聂嫈》三部历史剧。

郭沫若创作《卓文君》、《王昭君》和《聂嫈》的初衷，是呼应"五四"精神反映个性解放、女性解放的时代主题。鉴于女性所受封建道德的束缚最为严重，郭沫若计划创造出具有反抗精神的"三不从"——"在家不必从父，出嫁不必从夫，夫死不必从子"的新女性形象。在1923年接连创作了"在家不必从父"的卓文君（《卓文君》）、"出嫁不必从夫"的王昭君（《王昭君》）之后，郭沫若计

划再塑造一个蔡文姬的形象，使其成为"夫死不必从子"的典型。创作未及完成，"五卅惨案"爆发，郭沫若怀着一腔悲愤之情创作了历史剧《聂嫈》。聂嫈为了使弟弟聂政刺杀侠累的英雄事迹大白天下而甘愿赴死，同样是一个具有叛逆精神的女性。因而，作家在1926年将上述三个剧作结集为《三个叛逆的女性》由上海光华书局出版。

《卓文君》取材于《史记·司马相如列传》及相关的民间传说。卓文君夜奔司马相如的故事，在中国民间一直广为流传。封建卫道士们视其为大逆不道而大加挞伐；无聊墨客们则视其为风流韵事而大加渲染。郭沫若站在"五四"时期个性觉醒和女性解放的立场上，推翻历史陈案，对卓文君的"叛逆"行为予以了充分肯定。其剧情大意为：守寡在家的卓文君仰慕司马相如的文才，而司马相如也从她的琴音中听到了知音，二人互相爱慕；文君在女仆红箫的帮助下投奔相如，由于秦

二告密，文君受到父亲和公公的联手阻拦。文君理直气壮地慷慨陈词并挥剑震住阻拦之人，"朝生的路上走去"。剧中卓文君回击父亲和公公阻挠的一系列台词，如："我以前是以女儿和媳妇的资格对待你们，我现在要以人的资格来对待你们了。""我自认为我的行为是为天下后世提倡风教的。你们男子们制下的礼制，你们老人们维持着的旧礼制，是范围我们觉悟了的青年不得，范围我们觉悟了的女儿不得！""我不相信男子可以重婚，女子便不能再嫁！我的行为我自己问心无愧！"在当时起到了类似妇女解放的"宣言书"的作用。通过这些超越时代的"宣言"，作者成功地塑造了一个大胆反抗封建礼教、勇敢追求爱情自由的卓文君的形象，对"从一而终"、"夫死守节"、"在家从父"的封建伦理观念进行了批判。

《王昭君》是《三个叛逆的女性》的第二部，该剧取材于中国历史上的又一

位著名女性王昭君的故事。王昭君的史实见于《汉书·元帝纪》和《汉书·匈奴传》。西晋以降，历代文人墨客都对王昭君的故事表现出浓厚的兴趣，有的写王昭君因为不肯贿赂画师而被"易妍为丑"始终不能得见于汉元帝，最后被误选而被迫远嫁匈奴（如"早知身被丹青误，嫁入寻常百姓家"）；有的将王昭君写成汉元帝宠妃，但在匈奴大兵压境之下，国力羸弱的汉元帝只能献出昭君求和（如马致远的《汉宫秋》）。不论是哪种写法，都不脱"红颜薄命"的套路，王昭君也被塑造成一个哀怨悲戚的形象。郭沫若的《王昭君》则从个性主义观念出发，对王昭君"积悲怨，乃请掖庭令求行"的行为做出了崭新的阐释，王昭君被塑造成一个倔强刚烈的形象，其和亲之举也是由于"反抗元帝的意旨自愿下嫁匈奴"。无论是不肯贿赂画师、痛斥汉元帝的荒淫，还是拒绝汉元帝的宠爱、自愿嫁到穷荒极北的匈奴，王昭君的言行始终闪烁着个性觉醒、人格独立的光辉。比如，当汉元帝用"你纵使不爱我，你留在宫中不比到穷荒极北去受苦的强得多了吗？"挽留昭君时，昭君对其发出了排山倒海般的愤怒控诉：

啊，你深居高拱的人，你也知道人到穷荒极北是要受苦的吗？你深居高拱的人，你为满足你的淫欲，你可以强索天下的良家女子来恣你的奸淫！你为保全你的宗室，你可以逼迫天下的良家子弟去填豺狼的欲壑！如今男子不够填，要用到我们女子了，要用我们不足供你淫弄的女子了。你也知道穷荒极北是受苦的地域吗？你的权力可以生人，可以杀人，你今天不喜欢我，你可以把我拿去投荒，你

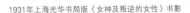

1931年上海光华书局版《女神及叛逆的女性》书影

明天喜欢了我，你又可以把我来供你的淫乐，把不足供你淫乐的女子又拿去投荒。投荒是苦事，你算知道了。但是你可知道，受你淫弄的女子又不自以为苦吗？你究竟何所异于人，你独能恣肆威虐于万众之上呢？你丑，你也应该知道你丑！豺狼没有你丑，你居住的宫廷比豺狼的巢穴还要腥臭！

如果说卓文君的"叛逆"是基于对自己爱情自由的追求，而昭君的"叛逆"则是对个人尊严的捍卫。这种以"人"的尊严挑战帝王权威的抗争精神，正是郭沫若个性解放思想在古代人物身上的投射。

两幕剧《聂嫈》取材于《史记·刺客列传》中聂政的事迹。该剧写侠客聂政行刺韩相侠累后为免连累姐姐而毁容自杀，姐姐聂嫈为传播弟弟的英名，冒险前往韩城认尸并在弟弟尸身旁壮烈死去。同时，酒家女春姑娘因为爱慕聂政而随同聂嫈来到韩城，在向众人宣扬聂嫈姐弟的事迹后也气绝身亡。两卫士受其感召，在刺杀卫士长后与群众一起带着三人的尸体离开，剧作在"去吧，兄弟！/去吧，兄弟！/我望你鲜红的血液，迸发成自由之花，/开遍中华，/开遍中华！兄弟啊，去吧！"的反复吟唱中结束。聂嫈姐弟及酒家女英勇无畏、反抗强暴的叛逆精神，不仅体现了个性解放的时代主题，也在新的历史语境中被赋予了唤醒民众、争取自由、平等和解放的意义。作者在《卓文君》、《王昭君》中所弘扬的个体价值在《聂嫈》中被群体、民族的解放所代替，这一点也反映了以郭沫若为代表的知识分子在"五卅"前后精神追求的巨大变化。作家说《聂嫈》是"五卅惨案"的"一个血淋淋的纪念品"，其意义也正在于此。

郭沫若认为历史剧创作存在两种方法："一种是他自己去替古人说话，如莎士比亚的史剧之类，还有一种是借古人来说自己的话，譬如歌德的《浮士德》之类。"[10]就郭沫若创作的实际来看，他显然属于后者。"借古人的骸骨来另行吹嘘些生命进去"[11]是郭沫若历史剧创作中贯穿始终的理念，这一点在《三个叛逆的女性》中已经体现得十分明显。在这些剧作中，作者展开想象的翅膀，大胆突破史实制约，通过对卓文君、王昭君、聂嫈的"叛逆"言行的虚构，对封建思想展开了猛烈的批判，充分体现了五四时期"动的与反抗的"时代精神。与此同时，郭沫若蓬勃热烈的诗情也在这些剧作中得到了鲜明的体现。《卓文君》中卓文君回击父亲阻挠时的大段台词、《王昭君》中王昭君回应汉元帝挽留时的大段控诉既是慷慨激昂的个性宣言，又与其在《女神》中所显现的火山喷发式的内在激情一脉相承。

当然，郭沫若早期的历史剧也有明显的不足。一是注重诗情的抒发但忽视人物形象的塑造，致使作品激情有余但形象不足。《三个叛逆的女性》给读者印象最深的是其蓬勃热烈的诗情而不是丰富饱满的人物形象。二是处理历史事实和历史人物过于随意，剧中人物的言行往往过于现代，缺乏历史感。如《聂嫈》中酒家女春姑娘关于"茹强权"的一番言论"我们生下地来是同一样的人，但是……我们的血汗成了他们的钱财，我们的生命成了他们的玩具。他们杀死我们整千整万的人不

[10]郭沫若《孤竹君之二子·附录》，《创造》季刊第1卷第4期，1923年2月。
[11]郭沫若《孤竹君之二子·幕前序话》，《创造》季刊第1卷第4期，1923年2月。

成甚么事体，我们杀死了他们一两个便要闹得天翻地覆"，这些台词所反映的思想过于现代，完全成为郭沫若传达时代精神的"传声筒"。上述两点，都不同程度地减损了郭沫若历史剧的艺术魅力。在其40年代的历史剧创作中，上述倾向得到了不同程度的纠正。

第三节
丁西林、熊佛西等的趣味喜剧

对20年代中国话剧文学建设做出重要贡献的，除了胡适、洪深、欧阳予倩等人的"社会问题剧"以及田汉、郭沫若等人的浪漫诗剧外，以丁西林、熊佛西等人为代表的趣味喜剧亦是重要的一派。

一、丁西林的喜剧创作

丁西林（1893—1974），原名丁燮林，江苏泰兴人，自幼接受了良好的家庭教育。1910年考入上海交通部工业专门学校（上海交通大学前身），1914年留学英国伯明翰大学攻读物理学，业余时间阅读了大量英文小说和戏剧作品，并由此对戏剧创作产生浓厚兴趣。回国后，丁西林先后担任北京大学、中央大学等校的物理学教授，在从事科学研究工作之余也从事戏剧创作，成为颇具影响的喜剧作家。从1923年到1961年，丁西林共发表10部剧作，分别是《一只马蜂》（1923年）、《亲爱的丈夫》（1924年）、《酒后》（根据凌叔华同名小说改编，1925

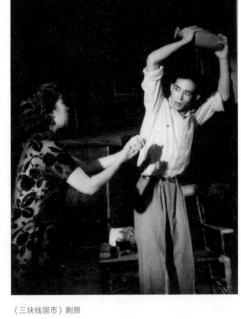

《三块钱国币》剧照

《三块钱国币》剧照

年）、《压迫》（1926年）、《瞎了一只眼》（1927年）、《北京的空气》（1930年）、独幕喜剧《三块钱国币》（1939年）、四幕喜剧《等太太回来的时候》（1939年）、《妙峰山》（1940年）、《孟丽君》（1961年）。虽然数量不丰，但从构思、人物、结构、语言、风格等方面都有着相当成熟的风貌，在中国现代戏剧史上具有独特的地位。在其20年代的喜剧作品中，以《一只马蜂》、《压迫》成就为最高也最能代表他的风格。

《一只马蜂》写吉先生因为生病住院认识并爱上护士余小姐，出院后为继续与其保持联系，便劝说母亲吉老太太去

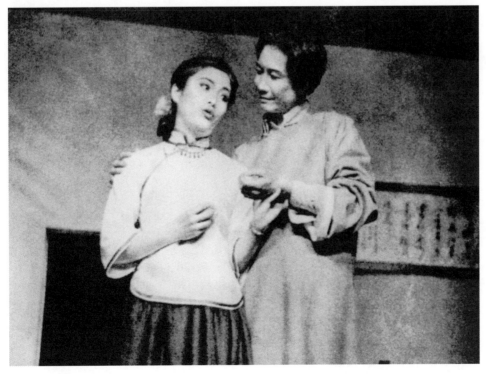

《一只马蜂》剧照

住院。吉老太太很欣赏余小姐，看到儿子不甚热心便想把她介绍给侄子。吉先生和余小姐虽然互相爱慕，但因为矜持都用谎言和"反语"不断地试探对方。在明了对方心意之后，吉先生宣布自己"不想结婚"并要求余小姐陪自己"不结婚"，余小姐心领神会满口答应。此时，吉先生突然拥吻余小姐，余小姐受惊发出尖叫，尖叫声引来吉老太太，余、吉二人以"一只马蜂"作为掩饰。剧作氛围轻松愉快，虽然矛盾冲突并不强烈，但情节发展波澜起伏、妙趣横生，具有很强的艺术魅力。

《压迫》讲述的是一个发生在北京的租房故事：房东太太整天在外打牌，担心未婚的女儿与男房客发生"自由恋爱"，不愿把房子租给没有家眷的男房客；房东女儿则嫌带家眷的房客孩子吵，趁母亲不在家特意自作主张将房子租给了没有家眷的男房客。房东太太回来，要求男房客收回定金退房，男房客不肯，二人争执不下。房东太太让用人喊来巡警，男房客陷入窘境不知所措，一位租房的女客"见义

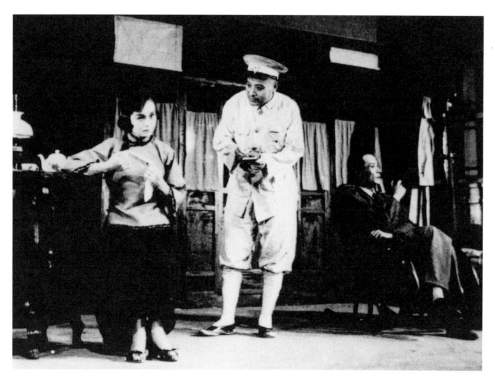

《压迫》剧照

勇为"，机智地提出与男房客假扮夫妻，这聪明、大胆的一招让房东太太措手不及，也使男房客成功地租到了房子。剧作人物性格生动、结构精巧缜密、语言俏皮幽默，显示了作者高超的艺术功力，洪深曾将其收入《中国新文学大系·戏剧集》并盛赞"写实的轻松的《压迫》可算那时期的创作喜剧中的唯一杰作"[12]。值得一提的是，该剧写作的初衷是纪念一位"很有humor"却因为租不到房子而在恶劣环境中感染瘟热病死去的友人，虽然作者想到这位友人时"感觉到的只是无限的凄凉与悲哀"，但并不妨碍他用喜剧的形式来表现这样一个悲剧性的题材，从中不难看出其杰出的喜剧才华和观照社会人生的独特视角。

就剧作艺术的角度而言，丁西林的幽默喜剧在20世纪戏剧史上独树一帜，为常人所不及。这首先体现为其风格的机智、优雅与含蓄。丁西林有自己独到的关于"理性喜剧"的观念，期望读者（或观众）能在理性地品味中获得欢欣与愉悦。正如他自己指出的那样：

> 闹剧是一种感性的感受，喜剧是一种理性的感受；感性的感受可以不假思索，理性的感受必须经过思考，根据观众各人自己的生活经验，通过演员的表演，而和剧作家发生共鸣。闹剧只要有声有色，而喜剧必须有味；喜剧和闹剧都使人发笑，但闹剧的笑是哄堂、捧腹，喜剧的笑是会心的微笑。[13]

在丁西林看来，喜剧不同于闹剧，它必须是一种"理性的感受"，必须"经过思考"，必须"有味"，要引发读者和观众"会心的微笑"。这一点其实也是他对自己喜剧创作实践的理论总结。在人物塑造方面，丁西林一般都采取细致刻画的方法，较少使用讽刺喜剧的漫画式夸张手法，更不会机械、单纯地抖笑料和噱头；在情节方面，他的剧作大都情节单纯，矛盾冲突也很舒缓，近乎"无事的喜剧"，但作者却能从中提炼出喜剧性的因子，形成充满理趣的幽默喜剧。比如，《一只马蜂》中的吉先生和余小姐均想追求"自然"的爱情，但却以不断说谎的"非自然"方式来"掩盖"（实则是"表达"）爱情，整天为儿子婚事着忙的吉老太太（其实也包括蒙在鼓里的观众和读者）参不破其中奥秘，非要将儿子的意中人介绍给侄子，进而产生出一系列的"误会"和令人出乎意料的"突转"，最终让读者和观众在恍然大悟之后发出会心的微笑。

其次，是高妙的结构艺术，这主要表现为"二元三人"模式和精彩的结尾手法。

丁西林的喜剧大多有其固定的"二元三人"的结构模式，即剧作的主要人物通常有三个，但不是三足鼎立，而是二元对峙——两个人物是主人公，第三个人物仅仅起结构性作用。比如《压迫》中的房东太太和男房客，《一只马蜂》中的吉先生和余小姐，都是"二元三人"模式中的"二元"，而第三个人物则是或者引起矛盾（如《一只马蜂》中的吉老太太）或者以某种方式提供解决矛盾的契机（如《压迫》中的女房客）。[14]

丁西林剧作的结构高妙还体现在结尾方面。丁西林擅长在剧作矛盾充分展开后

[12]洪深《中国新文学大系·戏剧集·导言》，上海良友图书出版公司，1935年。

[13]丁西林《孟丽君·前言》，《丁西林戏剧全集（上）》第308页，中国戏剧出版社，1985年。

[14]以上分析参见钱理群等著《中国现代文学三十年》第138-139页，北京大学出版社，1998年。

以一种令人措手不及的方式突然而迅速地解决矛盾，使观众在出乎意料的同时感到如释重负；而作者犹嫌不足，他还善于在矛盾解决之后又令人意外地再加一笔，给人以余音绕梁、回味无穷的快感。如《压迫》的结尾，女房客出人意料地假扮男房客的妻子帮其租到了房子，一切圆满解决之后，刚租到房子的男房客忽然转过身来，询问刚才假扮妻子的女客："啊，你姓什么？"机智而善于做戏的女客此时却张口结舌："我……啊……我……"令人回味无穷。《一只马蜂》的结尾，在余小姐答应陪吉先生一起"不结婚"、故事获得圆满收束之后，吉先生突然双手拥抱余小姐，余小姐的失声尖叫引来老太太。吉先生立刻做戏，问余小姐："什么地方？刺了你没有？"余小姐心有灵犀答曰："喔，一只马蜂！"更是令观众出其不意。"一只马蜂"这个大大的"包袱"直到此时才揭开答案，读者（观众）因为剧作标题而从一开始即抱关注的心理期待以戏剧性突转的方式得到满足，会自然而然产生惊奇与兴奋的感觉。这一点，是丁西林喜剧魅力的重要来源。

第三，是机智巧妙、幽默诙谐而又充满理趣的戏剧语言。巧妙诙谐而又意味隽永的台词在丁西林的剧作中随处可见。如《一只马蜂》中，吉先生将旧式女性比喻成"八股文"，而把经过"五四"运动洗礼的新女性比喻成"白话诗"；在回应母亲关于现代女子的评论时他点评说："你要原谅她们。她们因为有几千年没有说过话，现在可以拿起笔，做文章，她们只要说，说，连她们自己都不知道说了些什么。"在反驳母亲说他不把找老婆当正经事时他说："因为我把它看得太正经了，

所以到今天还没有结婚。要是我把它当作配眼镜一样，那么你的孙子，已经进中学了。"这些台词既新颖别致又耐人寻味，其巧妙与智慧大概只有钱钟书的《围城》可堪一比。

二、熊佛西的喜剧创作

熊佛西（1900—1965），原名福禧，字化侬，江西丰城县人，是我国现代戏剧的拓荒者与奠基人之一。其自幼接受民间戏曲熏陶，1914年就读汉口教会学校期间接触到话剧并对此产生浓厚兴趣。1919年，熊佛西考入燕京大学修读教育学和西洋文学，是《燕大周刊》的主编和燕大戏剧活动的领导者。1921年，熊佛西加入文学研究会并与沈雁冰、欧阳予倩等13人组织民众戏剧社；1924年赴美国哥伦比亚大学专攻戏剧，获硕士学位；1926年熊佛西回国，旋即投身戏剧教育工作；1926到1931年间，熊佛西任北京国立艺术专科学校戏剧系（1928年后隶属于北平大学艺术学院）主任；1932年前后，在河北定县主持中华平民教育促进会的农村戏剧实验，举办戏剧学习班，迈出了中国农民话剧运动的第一步；"七七"事变后，其率师生在长沙成立抗战剧团；1938年在成都创办四川省立戏剧学校并担任校长；1946年起担任上海戏剧学院（前身上海市立实验戏剧学校）校长，直至1965年病逝于上海戏剧学院院长的岗位。在长达四十余年的时间里，熊佛西为中国的戏剧教育事业做出了突出的贡献，系20世纪中国最著名的戏剧教育家之一。

丰富的戏剧活动和对易卜生、萧伯纳、莎士比亚、莫里哀等人剧作营养的广泛吸收，形成了熊佛西对戏剧艺术的基本认知：

> 戏剧的说法很多，有的说它是人生的表现，有的说它是教育的工具，又有人说它是纯美的创造。近来还有人说它是无产阶级意识的呼号，这些说法都有道理。只要它们的表现富于趣味，任何派别的剧本，只要其中蕴蓄着无穷的趣味，即是上品。[15]

"表现富于趣味"、"蕴蓄着无穷的趣味"是熊佛西对优秀剧作的衡量标准，也是他对自己剧本创作实践的总结和自我期许。自1919年赴北京求学到1931年赴河北进行农民戏剧实验之间的十几年是熊佛西创作精力最为旺盛、剧本成果最为丰硕的时期，也是最能体现他对于戏剧的这一认知的时期。这一时期的创作又可以分为三个阶段：第一个阶段为1919到1923年在燕京大学求学时期，该时期的主要作品有三幕剧《这是谁的错？》，两幕剧《新人的生活》，独幕剧《新闻记者》、《青春底悲哀》、《偶像》；第二个阶段为1924到1926年美国求学时期，该时期的主要作品有独幕剧《当票》、《万人坑》，多幕剧《一片爱国心》、《甲子第一天》、《洋状元》、《长城之神》等；第三个阶段为1926年到1931年主持北京国立艺术专门学校和北平大学艺术学院戏剧系时期，该时期的主要作品有《童神》、《蟋蟀》、《王三》（又名《醉了》）、《艺术家》、《孙中山》、《喇叭》、《兰芝与仲卿》、《一对近视眼》、《裸体》、

[15]熊佛西《戏剧与趣味》第9页，中华书局，1933年。

《蟋蟀》剧照

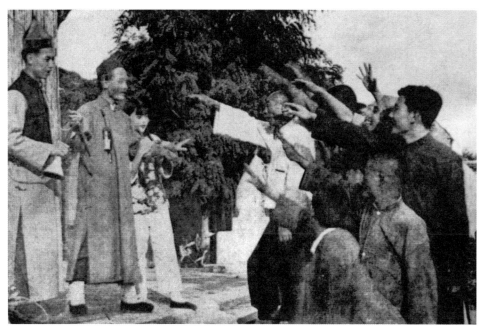

《喇叭》剧照

《爱情的结晶》、《诗人的悲剧》、《苍蝇世界》等。在这些作品中，成就最高、影响最大的是《王三》和《一片爱国心》；而最能体现作者的"趣味"喜剧特色的则是《裸体》、《蟋蟀》、《洋状元》、《偶像》、《喇叭》、《长城之神》、《艺术家》等剧。

独幕剧《王三》发表于1928年《东方杂志》第25卷第9期。剧作主人公王三是在衙门当差的刽子手，由于本性善良怯弱，他惧怕杀人，一看到身上血迹斑斑的衣服，就"手脚发软"、"眼睛发花"，整天整夜似被冤魂缠绕般心神不宁。他发誓不再吃这碗"倒霉饭"。然而，自己想做小生意又没有本钱、母亲卧病在床、妻子被讨债的调戏、三个月房租无钱支付、自己除了血衣外无一件换洗衣服等困窘生活又使他无法离开这份职业。无奈，王三只得在喝醉酒之后"放声大哭"，然后穿上血衣拿起屠刀。王三的悲剧在于他不仅承受着物质生活的窘困，同时也经历着残酷的心理折磨。虽然作者创作该剧的主要动机是表现人物复杂的心理状态，但却在客观上达到了揭示社会罪恶的目的。正如作者所说："我觉得现在世界各国似乎都走错了道路，似乎都把杀人放火当做时

髦，似乎都把公理和理性埋入了十八层地狱。这是'醉'，这是'痴'，这是麻木不仁，这是导入人类死亡的大道，因此我才作了《醉了》，因此我才怕醉了以后的王三，因此我才同情未醉以前的王三。"（《题在独幕剧〈醉了〉的后面》）。该剧虽然只有四个人物和八千字的篇幅，但情节紧张、冲突尖锐，具有很好的演出效果。当年由熊佛西本人导演，在北京国立艺专公演后引起轰动，不仅在国内广泛搬演，而且很快被译成英文介绍到国外。

三幕剧《一片爱国心》创作于1925年"五卅惨案"后不久，剧中写唐华亭的日籍妻子秋子受日本政府的指使，逼令其担任"实业督办"的儿子在出卖中国矿山权益的合同上签字。女儿亚男反对母亲的行为，在跟秋子争夺文书时不小心碰碎了窗上的玻璃，秋子因此双目失明，亚男遭此重创也精神失常。历经重重曲折之后，矛盾终获解决，唐华亭陪妻子去日本安度残年，女儿亚男也重新投进母亲的怀抱。剧作题材新颖、构思巧妙、冲突尖锐紧张、情节跌宕起伏，有着很好的剧场演出效果。在1926年11月北京国立艺专"小剧场"连演一个多月后，仍有观众来信要求续演，在不到三年间创下了连演400余场的演出纪录，亚男的形象更成为无数女孩子心目中的偶像。

在熊佛西20年代的剧本创作中，喜剧《洋状元》、《裸体》、《艺术家》等作品虽然不能体现其创作的最高成就，但却比较充分地体现了其对于"趣味"喜剧的主张。

《洋状元》写的是一个崇洋媚外的"留学生"最终自取其辱的故事。其剧情大意为：内地小村庄一个卖豆腐人家的孩

子杨长元，因为一个偶然的机缘随同一班华工到外国混了几年。回国以后，杨长元吹嘘自己得了博士，时时处处以"洋状元"自居。他大言不惭自称"本状元"，并呼父母为"老同胞"，将胸前插着的自来水笔称为"自来电枪"吹得神乎其神。欺负乡民无知，他称这支"枪"一揭开就会发出万道电针，人撞着要成肉饼，千山万岭亦能削平。乡民信以为真，富翁杨百万更是聘请"洋状元"担任保镖。最后，事情败露，洋状元沦为阶下囚，被惩罚扮成驴子拉大磨。借助这出闹剧，作者以漫画似的夸张笔法对崇洋媚外、数典忘祖的丑陋行径进行了辛辣的嘲讽。《裸体》写乡绅政大爷以"有伤风化"为由禁止年轻人看娘娘庙里裸体的娘娘塑像，自己却心旌摇曳偷偷摸摸地亵玩娘娘像。作者由此对"维持风化"者的虚伪面目进行了揶揄。《艺术家》写画家林可梅的妻子苦于丈夫无钱，听说丈夫死后作品可以卖大价钱便逼迫丈夫"赶快死去"，同时，林可梅的弟弟也因为发财心切希望哥哥一死了事。经不住亲人的压力，林可梅躺于地下并在脸上覆盖白毛巾"装死"，林妻则在一边"抚尸痛哭"。古玩店的贾掌柜不知实情有诈，果然高价收走了林的全部画作。"装死"的把戏很快被揭穿，贾掌柜等由于金钱利害的关系，也只好加入这场互相欺骗的滑稽游戏。该剧批判了艺术界死人作品比活人作品值钱的风气，同时对林妻等人的拜金主义进行了鞭挞。

总体而言，熊佛西的喜剧所涉及的题材十分广泛，艺术手法多样，成就也参差不齐，但均很好地体现了作者"蕴蓄着无穷的趣味"的艺术主张。但与此同时，由于对"趣味"的过度追求，作者往往使用漫画式的夸张手法塑造人物，常常插科打诨或是在剧中嵌入无谓的笑料和噱头，这些都在相当程度上损害了剧作的艺术性而使部分剧作堕入"闹剧"的窠臼。

三、余上沅的喜剧创作

20世纪20年代与丁西林、熊佛西的"趣味主义"较一致的剧作家，还有"国剧运动"的提倡者余上沅。余上沅（1897—1970），湖北沙市人。1912年考入武昌文华书院，1920年入北京大学英文系，1923年赴美国匹兹堡卡内基大学、纽约哥伦比亚大学专攻戏剧。留学期间撰写、翻译了数十篇戏剧论文并创作了喜剧《兵变》。1925年余上沅学成归国，与闻一多、赵太侔等将"北平美术专科学校"改为"北平艺术专科学校"，创办了中国第一个戏剧系。1926年6月，余上沅与赵太侔等人在北京《晨报副刊》辟《剧刊》专刊，提倡"国剧运动"。

余上沅的主要贡献在于提倡戏剧运动和培养戏剧人才，其剧本数量并不是很多，留美期间撰写的《兵变》是其代表作，也是20年代最优秀的喜剧作品之一。该剧写富商钱守之的女儿玉兰爱上了穷书生方俊，二人的爱情遭到家人的反对，玉兰想离家出走但因为监管严密找不到机会。此时年关将近，驻军向商会借饷，市面上开始流行"兵变"的传言。钱守之被派两千元募捐，他不愿捐钱但又担心真的发生"兵变"。玉兰与方俊利用钱守之害怕"兵变"的心理，诱其实行"空城计"。碰巧当夜驻军马棚失火，钱守之以为真的发生了"兵变"，便依照玉兰的计策大门洞开做出"被打劫"的假象，玉兰趁乱逃出家门，与方俊一起远走他乡。剧作构思精巧，其主要内容是青年男女追求恋爱自由的机智与智慧，但作者别出心裁地以"兵变"为题并使"兵变"的气氛始终笼罩全剧，使得剧作悬念迭起，扣人心弦，正如茅盾所说："原来《兵变》不是'兵变'，是恋爱的喜剧。"此外，此剧在人物形象塑造方面也取得了不俗的成就，钱玉兰的乐观机智、钱守之的吝啬自私、姑太太的迷信保守，均给人留下了强烈的印象。

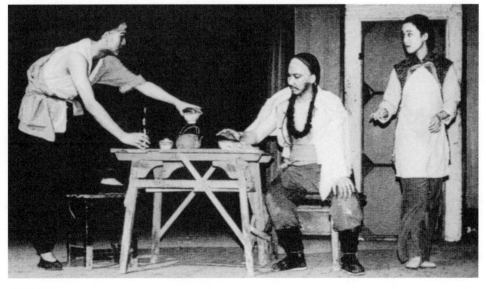

《王三》剧照

第三章

中国现代戏剧文体的成熟

经过春柳派和进化团派的孕育以及田汉、郭沫若、丁西林、欧阳予倩等人在20世纪20年代的探索与发展，中国现代戏剧——话剧文体艺术在20世纪30年代逐渐走向成熟。其最直接的标志，便是曹禺、夏衍、李健吾等一批杰出剧作家的出现，他们以其思想丰厚、艺术卓越的剧本创作，共同造就了中国话剧的繁荣局面。

第一节
曹禺的戏剧创作

曹禺对中国现代话剧的意义，不仅在于他以其杰出的戏剧作品标志着中国现代戏剧文学的成熟，更重要的是他以其极富创造力的戏剧实验，为中国现代话剧的发展提供了无限丰富的可能性。曹禺的剧作为读者提供了丰富的阐释空间，不同时代的读者从不同的角度切入都能有自己新的发现，形成了"说不完的曹禺"现象。

一、曹禺的生平及创作历程简述

曹禺（1910—1996），原名万家宝，字小石，祖籍湖北潜江，生于天津。曹禺是其1926年在天津《庸报》副刊《玄背》发表小说《今宵酒醒何处》时开始使用的笔名。

曹禺的父亲万德尊早年留学日本东京士官学校，1909年回国，曾任黎元洪秘书、宣化府镇守使、察哈尔都统等职。黎元洪下台后，万德尊赋闲在家，他个性专

制、脾气暴躁，致使家中气氛十分压抑。曹禺的母亲薛氏生下曹禺三天后即因产热褥去世，其胞妹薛泳南成为曹禺继母。幼年丧母的经历与苦闷压抑的家庭气氛，造就了曹禺敏感忧郁的个性，也使他形成了对家庭、社会和人生的最初的悲剧性认知。

由于继母喜欢看戏，曹禺三岁起即被抱到戏园看戏。京戏、昆曲、河北梆子、山西梆子、唐山落子等传统戏曲及早期文明戏的濡染，在曹禺心中埋下了最早的戏剧种子。1915年，曹禺开始接受私塾教育，1920年进入天津银号"汉英译学馆"学习英语。这一时期曹禺广泛阅读了《史记》、《楚辞》、元曲、明清传奇、《红楼梦》、《西游记》、《水浒传》、《三国演义》、《镜花缘》、《聊斋志异》等中国古典文学名著，同时开始初步涉猎莎士比亚戏剧等外国文学名作。1922年，曹禺进入南开中学读书并在1925年加入南开新剧团，早年埋下的戏剧种子由此遇到了适宜的土壤。在这一时期，曹禺演出了丁西林的《压迫》，陈大悲的《爱国贼》，霍普特曼的《织工》，易卜生的《国民公敌》、《娜拉》等中外戏剧名作。这些舞台实践不仅培养了曹禺最初的剧场意

曹禺

《雷雨》剧照

识，也使他从写作剧本的第一天起就自觉与纯粹的案头艺术拉开了距离。另外，这一时期曹禺开始接触新文学，并创作了一系列小说和新诗作品。1928年，投考协和医学院未中的曹禺被保送进入南开大学政治系，由于对政治经济学课程不感兴趣，两年后改入清华大学西洋文学系二年级就读。在清华大学西洋文学系，曹禺接触了大量的欧美文学作品，在对古希腊悲剧及莎士比亚、契诃夫、奥尼尔、霍普特曼等人的剧作进行广泛研读的同时，对中国传统戏剧艺术的了解也日益深化，开始体会到"什么是最美的、最有民族气味的东西"[1]。所有这些，都为曹禺日后的创作提供了深厚的艺术滋养。

1933年在清华大学毕业前夕，曹禺构思了五年之久的《雷雨》进入正式写作阶段，完成后曹禺将其交给了好友、《文学季刊》编辑靳以。同年秋，曹禺大学毕业到河北保定明德中学任教，几

[1]《曹禺同志谈创作》，《文艺报》1957年第2期。

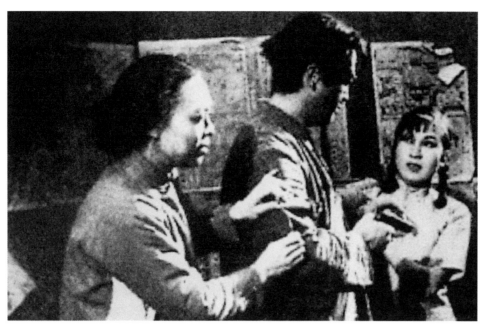

《雷雨》剧照

配，以及背景的运用上，都显示着他浩大的气魄。这一切都因为他是一位自觉的艺术者，不尚热闹，却精于调遣，能够透视舞台效果。"[4]这样的评价，是非常切合《日出》的实际的。

1936年8月，曹禺应余上沅邀请赴南京国立戏剧学校任教，讲授"剧作"、"西洋戏剧"和"现代戏剧与戏剧批评"等课程。在这一时期，曹禺创作了"让人看起来恐惧和欢喜"（唐弢《〈原野〉公演》）的剧作——《原野》。该剧在写实主义的基础上大胆引入表现主义的艺术手法，表达了对"大地是沉郁的，生命藏在里面"的原始生命力的恐惧与礼赞。

抗日战争爆发之后，曹禺随剧校西迁长沙，之后又迁往重庆、江安。该时期曹禺先是在1938年10月与宋之的合作改编了反映大后方爱国青年与日本特务、汉

个月后回清华研究院专攻戏剧研究。1934年7月，在巴金的主持编订下，《雷雨》《文学季刊》获得发表，但并没有引起国人的注意。同中国话剧的第一幕是在日本东京拉开的类似，《雷雨》的首演也是发生在日本东京。1935年4月27日，《雷雨》由留日学生剧团中华话剧同好会在东京神田一桥讲堂举行首演，其时正在日本的郭沫若观看了该剧的演出并专门撰写了剧评《关于曹禺的〈雷雨〉》，对该剧给予了高度评价。同年8月17日，《雷雨》由天津市立师范学校孤松剧团在国内进行首次公演，演出获得极大成功。剧作家、评论家刘西渭（李健吾）在《大公报》发表文章称："《雷雨》是一个内行人的制作，虽然是处女作，立即抓住了一般人的注意"，并认为《雷雨》是"一出动人的戏，一部具有伟大性质的长剧"[2]。此后，上海复旦剧社、中国旅行剧团等剧

社先后上演《雷雨》，尤其是后者在上海卡尔登大戏院的演出轰动了整个上海，引发了观众的热烈反响，茅盾曾经用"当年海上惊雷雨"形容其演出的盛况。《雷雨》由此成为中国戏剧舞台上长演不衰的名作。

1936年5月，曹禺开始了《日出》的创作。1937年2月，《日出》由欧阳予倩执导在上海卡尔登大戏院进行首演，再次引起轰动。曹禺因此获得了更大的社会声誉，曾荣获该年《大公报》文艺奖金。巴金盛赞该剧"和《阿Q正传》、《子夜》一样是中国新文学运动中最好的收获"[3]。而由叶圣陶、巴金、靳以、杨振声等人组成的《大公报》文艺奖金审查委员会则在评语中指出："他由我们这腐烂社会层里雕塑出那么些有血有肉的人物，责贬继之以抚爱，真像我们这时代突然来了一位摄魂者。在题材的选择，剧情的支

《日出》剧照

[2]刘西渭（李健吾）《雷雨》，《大公报》1935年8月24日。

[3]巴金《雄壮的景象》，《大公报》1937年1月1日。

[4]原载《大公报》，1937年5月15日。此处引自葛一虹《中国话剧通史》第151页，文化艺术出版社，1997年12月。

奸的斗争的《全民总动员》（又名《黑字二十八》），继而又在1939年夏创作了表现"我们民族在抗战中一种'蜕'旧'变'新的气象"的《蜕变》。《蜕变》揭示了一个省立医院在抗战初期迁到后方小城后所表现出的种种腐败现象，歌颂了以丁大夫、梁公仰等人为代表的"新的力量，新的生命"，是一出具有明显的现实讽喻色彩的作品。虽然其总体成就不及《雷雨》、《日出》、《原野》，但在人物塑造方面仍然取得了不俗的成就，其中善良、仁爱、敏感同时又有崇高献身精神的知识分子丁大夫的形象尤为令人动容。

进入40年代之后，曹禺重新返回到自己所熟悉和擅长的家庭题材，于是有了《北京人》和《家》的相继诞生。三幕剧《北京人》创作于1940年，该剧通过对北平一个没落的官宦世家曾家三代人的形象塑造，"对古旧衰老的社会，唱出最后的挽歌；以写实主义的手法，从行将毁灭的废墟，绘出新生的光明"（《新华日报》上登载的该剧演出广告）。1942年初，曹禺将巴金的小说名著《家》改编为话剧，剧作集中描写觉新、瑞珏、梅的婚姻爱情悲剧，对原著的反封建主题进行了新的拓展和深化。两剧以诗意抒情的风格，标志着曹禺戏剧的西方影响与民族风格达到了完美的融合，同时也意味着曹禺将中国话剧的民族化推进到了新的阶段。

1943年8月，曹禺赴西北旅行，回重庆后以旅行中的所见所闻所感创作了表现大后方民族资本家与官僚资本家矛盾的《桥》。1946年春，曹禺与老舍应美国国务院邀请赴美讲学，1947年返回上海，担任文华电影公司编剧并创作、导演了其一生中唯一的一部电影剧本——《艳阳天》。1948年底，曹禺南下香港；1949年初，曹禺回到北平，开始了新的生活与创作。

新中国成立之后，曹禺先后担任中央戏剧学院副院长、北京人民艺术剧院院长、中国戏剧家协会主席、中国文联主席等领导职务，剧本创作方面有《明朗的天》（1954）、《胆剑篇》（1961）和《王昭君》（1978）三部新作问世。在这三部作品中，鲜明的政治动机与直露的概念性表达代替了曹禺早期剧作中的人性主题和鲜活的感性魅力。新中国成立后的曹禺，再也没有达到他曾经的创作高度。

1996年12月13日，曹禺因病在北京逝世，享年86岁。

二、曹禺的"生命三部曲"：《雷雨》、《日出》、《原野》

悲剧《雷雨》、《日出》、《原野》合称为曹禺的"生命三部曲"，三者以其丰富深邃的思想内涵、立体复杂的人物形象、错综尖锐的矛盾冲突、严谨缜密的戏剧结构以及动作化、个性化、抒情性完美结合的戏剧语言，成为百年中国戏剧史（1900-2000）的巅峰之作。

（一）《雷雨》

发表于1934年的四幕剧《雷雨》是曹禺的第一个艺术生命，也是中国现代戏剧成熟的标志。该剧集曹禺处女作、成名作、代表作为一体，充分体现了作家超卓的戏剧才能。较之中国话剧诞生以来的其他剧作，《雷雨》在主题意蕴、人物形象、结构和语言方面，都取得了杰出的成就，而尤以其悲天悯人的情怀和浓厚的宿命情绪而获得了强烈持久的艺术魅力。

《雷雨》的卓越不凡首先体现为主题意蕴的深邃与多元。

自从《雷雨》诞生以来，对于《雷雨》的主题，就有"阶级说"（"社会悲剧"）、"命运说"（"命运悲剧"）、"性格说"（"性格悲剧"）等种种提法，而且各种提法都可以在文本中找到充分的依据，可谓众说纷纭，莫衷一是。

"阶级说"更多关注的是《雷雨》的社会悲剧主题及对易卜生"社会问题剧"的借鉴和吸收，其聚焦点主要在周朴园形象的塑造，又可以分为"资产阶级罪恶说"和"反封建主义说"，前者关注的重心是鲁大海和周朴园之间的矛盾，而忽视了周朴园和繁漪、繁漪和周萍、周朴园和鲁侍萍之间更为重要和关键的矛盾冲突，具有相当的局限性；后者认为《雷雨》通过一个家庭的悲剧以及这个家庭中不同人物的命运，揭示了封建主义对人性的扼杀与压抑，周朴园本人也是这种封建思想的牺牲品。这种说法较为全面地关注到了剧作的主要矛盾，也贴合作者"发泄着被压抑的愤懑，毁谤着中国的家庭和社会"[5]的创作动机，因而为不同时代的大多数论者所赞同。"命运说"着眼于作者所受古希腊命运悲剧的影响，其更多关注的是鲁侍萍、周萍的形象和遭遇，看到了作者对"宇宙正像一口残酷的井，落在里面，怎样呼号，也难逃脱这黑暗的坑"的人的悲悯意识，也为不少论者所认可。正如

[5]本节所引所有曹禺原文，均出自田本相、刘一军主编《曹禺全集》第一卷，花山文艺出版社，1996年。下同，不再一一注明。

1954年《雷雨》剧照，朱琳饰侍萍、胡宗温饰四凤（北京人艺戏剧博物馆供稿）

"一千个人就有一千个哈姆雷特一样"，一千个人心目中也有一千个《雷雨》的主题，形成了"说不完的《雷雨》"现象。

就剧作主题而言，《雷雨》的魅力在于它在具有高度写实性的同时，也取得了跨越时空的超越性品格。一方面，《雷雨》的确是一个"塑造了典型环境中的典型人物"的优秀的写实主义文本，它揭示了人们在特定背景下的真实生存境遇，具有高度的社会现实性；但另一方面，《雷雨》之所以不朽，在于其既写出了人与外在现实的矛盾，也揭示了人与自我的冲突以及具有永恒意味的人类困境与挣扎。正如作者在《雷雨》"序"中所写的那样："人类是怎样可怜的动物，带着踌躇满志的心情，仿佛自己来主宰自己的命运，而时常不能自己来主宰着。受着自己——情感的或者理智的——捉弄，一种不可知的力量的——机遇的，或者环境的——捉弄。……他们怎样盲目地争执着，泥鳅似地在情感的火坑里打着昏迷的滚，用尽心力来拯救自己，而不知千万仞的深渊在眼前张着巨大的口。他们正如一匹跌在泽沼里的羸马，愈挣扎，愈深沉地陷落在死亡的泥沼里。"周萍、繁漪、鲁侍萍的形象正是如此，他们越是努力地想从自己的困境中挣扎出来，越是更深地陷入命运的泥沼而无法自拔。他们的命运，既象征了人类挣扎的盲目与宿命的残酷，也表达了作者对人类的悲悯情怀和对人类生存困境的形而上探索。这一点赋予《雷雨》以跨越时空的永恒魅力。

作为戏剧艺术，《雷雨》的成功还在于作者始终将探索与刻画人物置于首位，进而塑造出一系列鲜活、生动、立体、丰富、饱满、复杂的人物。周朴园、繁漪、周萍都是具备这些特点的形象，令人过目不忘；周冲、鲁贵、鲁侍萍、四凤的形象虽然较为单纯，但亦是"独特的这一个"，令人印象深刻。如果说曹禺以前的

中国话剧（如《幽兰女士》等）主要是以情节为中心的，从《雷雨》开始，中国话剧开始向人物中心进行转移，《雷雨》既是充满巧合、冲突强烈的"佳构剧"，也是人物形象立体、鲜明的"性格剧"。

周朴园是《雷雨》的主人公，也是剧作矛盾的焦点和剧中所有人物悲剧的始作俑者。传统的观点认为这是一个冷酷、专横、虚伪的典型封建资本家形象，这样的说法不无道理，文本也为我们提供了丰富的证据。比如，其分化鲁大海等矿工代表的做法，故意淹死矿工以牟利的行为，都体现了资本家的残忍与狡猾；其逼令繁漪喝药、武断呵止儿子意见的行为，也显示了其封建专制的一面；而一边几十年不变地保持着侍萍摆放家具的习惯（即便搬了家也是如此）怀念侍萍，一边又在见到侍萍后惊恐地连连问其"是谁指使你来的""痛痛快快的，你要多少钱吧"的行径也确实显示了其虚伪的一面。但一旦我们深入文本进行考察就会发现，周朴园对侍萍的感情是真实的，而剧作也正是通过周朴园与侍萍的关系写出了人性的复杂。周朴园三十年前另娶他人并非出于薄情而是由于封建家长的胁迫和身不由己（当然也说明了他自身性格的软弱）；在离开侍萍后，周朴园始终真诚地怀念着侍萍并将自己的情感禁锢起来。这一点我们从他爱穿侍萍绣过的衣服、为侍萍做生日、保留侍萍用过的家具和生活习惯以及念经吃素、"讨厌女人家"等习性可以看出来。无论是对繁漪，还是繁漪之前、侍萍之后的那位太太，他都没有动过感情。正是他对侍萍的深情与怀念，深深地伤害与刺痛了繁漪。繁漪曾经对周萍说："我在这个死地方，监狱似的周公馆，陪着一个阎王

十八年了，我的心并没有死；你的父亲只叫我生了冲儿，然而我的心，我这个人还是我的……"繁漪对周朴园的怨恨和报复，也主要导源于此。周朴园正常情感的缺失和人性的压抑，反映了封建文化的强大渗透力以及由此造成的病态人格；而其由三十年前与家中女仆相爱的封建叛逆者变为三十年后致力于建立"最圆满、最有秩序的家庭"的封建卫道士，也从一个侧面显示了封建力量的强大。因而，周朴园也是封建文化的受害者和被命运捉弄的悲剧人物，这一点我们从作者在序幕和尾声中对周朴园的描写中也可以找到充分的依据，在此不须赘述。

繁漪是《雷雨》的中心人物，是剧中所有矛盾冲突的主要推动者，同时也是作者最欣赏的一个人物。用作者的话说，"她的生命烧到电火一样的白热，也有它一样的短促。情感、郁热、境遇，激成一朵艳丽的火花……她是一个最'雷雨'的性格，她的生命交织着最残酷的爱与最不忍的恨"。这是一个迥异于中国文学中的任何其他女性的、闪烁着炫目光彩的迷人形象。她个性高傲强悍，有着美丽的外形、良好的诗书教养和不安定的灵魂，在她的情感世界里，"不是爱便是恨"，没有苟且的中间地带。但这样一个充满活力的女性偏偏遇到了一个"阎王"式的、苦行僧般的、将所有的爱情都给了另外的女人的周朴园，她的青春和生命只能幽闭在"枯井"般的周公馆里慢慢枯死。也就在这时，她遇到了周萍——她封闭的生活空间中的唯一的成年男性，他们的相爱既是一种正常的人性欲求，同时也有反抗、报复周朴园的意味。不幸的是，周萍很快厌倦了或者说从一开始就对这种"乱伦"

1997年《雷雨》剧照，顾威饰周朴园、濮存昕饰周萍、龚丽君饰繁漪（北京人艺戏剧博物馆供稿）

关系心怀畏惧，他很快找到了一个新的生命——四凤来洗涤自己；而对于繁漪而言，周萍是她情感世界的最后一根稻草，她完全沉溺在与周萍的爱情中无法自拔。失去爱情的痛苦使她原本就不安定的灵魂和受压抑的情感濒临崩溃，最终彻底摧毁了周朴园要建立的"最圆满、最有秩序的家庭"。面对始料未及的大悲剧，繁漪的精神受到强烈刺激而最终陷入癫狂。由于处境的不公和自身性格中的阴鸷成分，一个美丽、热情、充满旺盛的生命活力的女性就这样走向了毁灭。繁漪的敢爱敢恨、大胆反抗跟与其有着类似境遇的传统女性的隐忍和委曲求全形成了鲜明的对比，成为中国戏剧女性人物画廊中熠熠生辉的形象。

周萍是《雷雨》关系架构里的核心人物，剧中的其他人物和各种戏剧因素都是通过他而联系在一起的。不仅如此，他还是剧作主题的首要承载者，正是通过他的两次爱情选择的失败，证明了曹禺所谓"宇宙的残忍和冷酷"的悲剧性主题。他

试图摆脱"乱伦"罪恶感的行为，却使他更深重地陷入了"乱伦"的泥沼，正如作者所说的那样——"在《雷雨》里，宇宙正像一口残酷的井，落在里面，怎样呼号，也难逃这黑暗的坑"。

《雷雨》的超拔之处，还在于其严谨而新颖的戏剧结构。《雷雨》采用了西方戏剧的闭锁式结构，剧情从危机爆发处展开并步步逼近高潮，与中国传统戏剧一切从头道来、平铺直叙的戏剧结构形成了鲜明的不同。此外，《雷雨》的出场人物、活动时间、活动地点均高度集中，周鲁两家三十年间的恩恩怨怨被集中在一天进行展示，八个人物之间盘根错节的关系被纳入到一个完整的故事中，再加上彼此之间的血缘纠葛和情感牵连，使得剧作冲突尖锐，剧情发展跌宕起伏，具有惊心动魄的艺术效果。

最后，《雷雨》较鲜明地体现了曹禺剧作的诗性特征。这种诗性既体现为剧作主题的抽象性与多义性、人物情感的强烈

性（如繁漪）以及象征性意象的使用（如"雷雨"的意象），同时也与其诗意盎然又充分个性化的台词有着密切的关系。如剧中周冲向四凤倾诉的一段台词："在无边的海上，有一条轻得像海燕似的小帆船，在海风吹得紧，海上的空气闻得出有点腥、有点咸的时候，白色的帆张得满满的，像一只鹰的翅膀贴在海面上飞，飞，向着天边飞……"这段充满浪漫抒情色彩的台词，充分体现出周冲阳光、单纯而又明朗的个性。它为郁热、沉闷的"雷雨"氛围带来一抹亮色，也为全剧增添了新鲜的诗意，给人以热情与希望。

（二）《日出》

四幕剧《日出》是曹禺的第二部作品，也是其超卓戏剧才能的另一种展现。当时的燕京大学西洋文学系主任谢迪克在《一个异邦人的意见》中十分中肯地评价道："《日出》是我所见到的现代中国戏剧中最有力的一部。它可以毫无羞愧地与易卜生和高尔斯华绥的社会剧的杰作并肩而立。"[6]出于对《雷雨》"太像戏了"的创作倾向的自觉反拨，曹禺在剧中有意淡化了情节冲突，放弃了高度紧张的回溯式结构而采用了较为舒缓的"人像展览式"结构。剧作以交际花陈白露为中心，以其寄居的大旅馆华丽的休息室和三等妓院——宝和下处翠喜的房间为活动地点，对当时社会的一个横断面进行了集中解剖。年轻美丽、高傲任性却又只能仰人鼻息的陈白露，天真稚气、不堪凌辱而自杀的"小东西"，个性坚毅、忍辱含垢的翠喜，单纯、正直、书生气十足的方达生，工于心计、虚伪狡猾但在破产后亦走投无路令人可怜的潘月亭，野心勃勃、不择手段的李石清，软弱善良、处境凄惨的黄省

[6]谢迪克《一个异邦人的意见》，《大公报》1936年12月27日。

2000年《日出》剧照，郑天玮饰陈白露、冯远征饰方达生（北京人艺戏剧博物馆供稿）

三，油腔滑调、崇洋媚外的张乔治，俗不可耐、令人作呕的富孀顾八奶奶，油头粉面、行尸走肉般的面首胡四，还有虽然没露面但居高临下主宰一切的金八以及集地痞、流氓、狗腿子于一身的社会渣滓黑三，众多的人物一起组成了"损不足以奉有余"的社会图景，同时也从另一个侧面赓续了作者在《雷雨》中提出的关于"宇宙是一口黑暗的井，怎样呼号，也难逃脱这黑暗的坑"的悲剧主题。

陈白露是曹禺继繁漪之后为20世纪中国戏剧贡献的又一个光彩夺目的女性形象。由于经历过从书香世家的清高小姐到堕落的交际花的生活巨变，陈白露体验了从希望的梦境堕入生活泥沼的痛苦。虽然热爱生命、喜欢春天、喜欢阳光、喜欢诗歌，但她只能在生活的重压下堕落为过夜生活的交际花。她厌恶寄生生活的堕落，但却没有勇气摆脱这种生活带给她的安逸和舒适；她鄙视和反感周围人们的庸俗，

1981年《日出》剧照，严敏求饰陈白露、杨立新饰方达生（北京人艺戏剧博物馆供稿）

但又周旋其中乐此不疲。一面是对纯净美好的精神生活的向往，一面是对豪华奢侈的物质生活的依赖，二者在她内心深处形成难以调和的矛盾。她怯于面对真实的自我，用表面的热闹和玩世不恭掩饰着内心的空虚和孤独，方达生的出现和潘月亭的破产从正反两面迫使她正视自己的真实处境，也加剧了她的精神痛苦。她无力救人，也无力自救，带着对环境的厌倦和对生活的绝望，她结束了自己年轻而美丽的生命。陈白露的悲剧，是腐朽社会扼杀美丽人生的悲剧，同时也是心怀美好但又陷于生活泥沼中无法自拔的人们的悲剧。

《日出》依旧有着浓郁的诗性特色，这与剧作场景的象征性不无关系。全剧四幕的时间分别是黎明前、黄昏、午夜和凌晨日出，为全剧营造出了一个"一切景语皆情语"的诗意氛围。作为剧作标题的"日出"，尤其具有这样的作用。它既是剧作的自然背景，也是生命力和希望的象征；既衬托了陈白露之死的诗意气氛，同时也以打夯工人"日出东来，满天的大红"的歌声暗示了对未来的向往，成为笼罩全剧的成功"意象"。

（三）《原野》

三幕剧《原野》是曹禺在《雷雨》、《日出》之后另辟蹊径的又一部成功之作，呈现出与前两部迥然相异的艺术风格。

《原野》的剧情可以用一句话进行简单概括，那就是它叙述了一个名叫仇虎的青年农民复仇的过程及其在这一过程中的心理挣扎。仇虎的父亲被焦阎王害死，家产被侵吞，妹妹被卖入窑子惨死，他本人则被打折腿关进监狱。复仇是仇虎活下去

的全部动力，但当他越狱出来找焦阎王复仇的时候，却发现焦阎王已经离世，焦家只剩下瞎眼的焦母、善良懦弱的儿子焦大星以及尚在摇篮中的小孙子黑子（同时仇虎的恋人金子此时已成为大星的妻子）。仇虎不仅失去了复仇的对象，并且也丧失了复仇的合理性。如果要复仇，仇虎只能按照"父债子还"的方式向大星复仇，但大星的善良和无辜又使他难以下手，仇虎

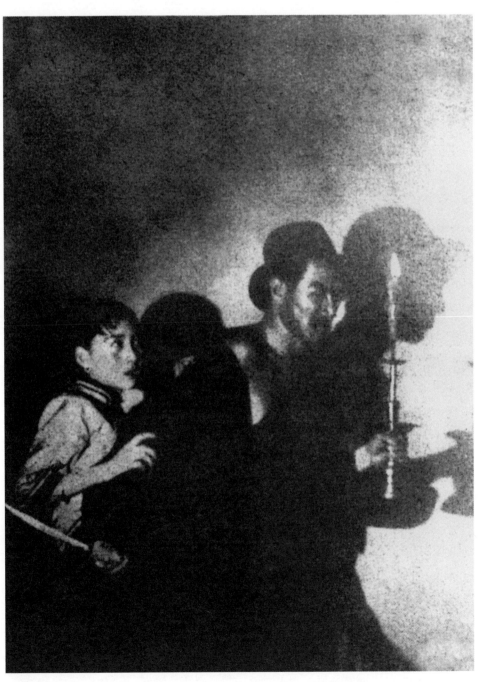

《原野》剧照

由此产生了一种类似哈姆雷特式的延宕和犹豫。剧作重心由此发生转移，戏剧冲突也由仇虎与大星、焦母之间的外在冲突转化为仇虎自己的内心冲突。当仇虎几经犹豫按照"父仇子报"、"父债子还"的逻辑杀死大星并设计由最疼爱小黑子的焦母亲手杀死小黑子之后，无辜者的鲜血和惨叫声刺痛了他的灵魂，使他陷入了严酷的精神折磨。在逃进阴暗恐怖的黑森林之

后，焦母凄厉的呼喊、远处隐约传来的鼓声与疲劳、自责、惊恐、罪恶感等情绪交织在一起，使仇虎的精神最终走向崩溃。在枪声与鼓声中，在一幅幅令人恐怖的幻象中，仇虎将匕首刺进了自己的胸膛，金子只能一个人孤身逃往"金子铺地，房子会飞"的"理想国"。

《原野》充满了奇异的艺术魅力。这首先体现在剧作对充满原始野性和生命活力的仇虎、花金子形象的塑造上。仇虎是剧作倾力打造的一位男性形象，作者在写实主义的情节框架内借用表现主义的手法，揭示了其"深藏着"的"内部的灵魂"。仇虎杀人后在黑森林捡到了自己扔下的铁镣，然后就"一直拿着铁镣"，这一戏剧动作表明他的灵魂一直为深重的内疚和罪恶感所束缚。最后一刻，他通过死亡实现了对自己的解放——"一转身，用力地把铁镣掷到了远远的铁轨上，当啷一声"。剧作结束的时候，我们看到"大地轻轻地呼吸着，巨树还那样严肃，险恶地矗立当中，仍是一个反抗的灵魂"。"黑森林"、"铁镣"、"金子铺地的地方"以及与仇虎相关的"原野"、"铁轨"、"巨树"等意象，都是仇虎身上某种性格侧面的外化，有着浓厚的象征意义，使《原野》和仇虎的形象都具有了形而上的思辨意味。金子虽然不是剧作的主人公，也不是推动剧情发展的主要力量，但她的出场却占据了剧作大部分的篇幅。这是一个很难用传统的道德准绳和女性标准来衡量的散发着迷人魅力的女性形象，作者通过她与仇虎、大星的情爱纠葛以及与焦母的尖锐冲突，揭示了她的泼野、强悍和魅惑。她"眉头藏着泼野，耳上的镀金环子铿铿地乱颤"，"一对明亮亮的黑眼睛里

蓄满着魅惑和强悍"，"走起路来，顾盼自得，自来一种风流"。她与仇虎一样充满"蛮性的遗留"但又没有仇虎深重的心理创伤和精神负担，性格单纯而热烈，是一个更近于原始的"真人"的形象。如果说"繁漪"是最"雷雨"的女人，那么金子便是最"原野"的女人，她的身上有着原野一样莽莽苍苍的生命活力。最后金子一个人逃往"金子铺地，房子会飞，天天过年"的理想国，也意味着作者将更多的希望留给了金子这样的女性。

《原野》奇异的艺术魅力还体现在其戏剧语言方面。《原野》的舞台提示即洋溢着浓郁的诗情。如剧作开头的一段：

秋天的傍晚。大地是沉郁的，生命藏在里面。泥土散着香，禾根在土里暗暗滋长。巨树在黄昏里伸出乱发似的枝芽，秋蝉在上面有声无力地振动着翅翼。巨树有庞大的躯干，爬满年老而龟裂的木纹，蠢立在莽莽苍苍的原野中，它象征着严肃、险恶、反抗与幽郁，仿佛是那被禁锢的普饶密修士，羁绊在石岩上。他背后有一片野塘，淤积油绿的雨水，偶尔塘畔簌落簌落地跳来几只青蛙，相率扑通跳进水去，冒了几个气泡；一会儿，寂静的暮色里不知从什么地方传来一阵断续的蛙声，也很寂寞的样子。巨树前，横着垫高了的路基，铺着由辽远不知名的地方引来的两根铁轨。铁轨铸得像乌金，黑黑的两条，在暮霭里闪着亮，一声不响，直伸到天际。它们带来人们的痛苦、快乐和希望。有时巨龙似的列车，喧赫地叫嚣了一阵，喷着火星乱窜的黑烟，风驰电掣地飞驶过来。但立刻又被送走了，还带走了人们的笑和眼泪。……大地是

沉郁的。

这段话精确细致地描写了仇虎出场的情景和氛围，不仅对揭示仇虎的个性和行为有暗示和衬托作用，而且也有着诗的意境，令读者充分体验到诗的蕴藉丰富和含蓄朦胧。虽然类似的舞台提示无法在舞台上进行精确的呈现，但却是构成《原野》艺术魅力的重要组成部分。百年中国戏剧史（1900-2000）上之所以有"说不完的《原野》"现象，与这样的含蓄深刻的剧作语言有着密切的关系。

第二节
夏衍的早期戏剧创作

同曹禺一样，夏衍也是出现于20世纪30年代、推动中国话剧艺术走向成熟的重要剧作家。在上世纪30年代至50年代二十年间的时间里，夏衍共发表多幕剧、独幕剧、翻译剧、与友人合作剧等近30部，贡献出《上海屋檐下》、《法西斯细菌》、《芳草天涯》等具有经典意义的代表作品，成为在百年中国戏剧史（1900-2000）上占有重要地位的优秀剧作家。

一、夏衍的生平及戏剧创作概况

夏衍（1900—1995），本名沈乃熙，又名端先，字端轩，1900年10月生于浙江杭州严家弄。自幼热爱文学艺术，对戏曲、弹词、旧小说等艺术样式都有广泛而充分的涉猎。1914年，夏衍进入浙江省

立甲种工业学校染色科就读，1920年因毕业考试成绩第一获得公费赴日留学资格。1921年，夏衍进入福冈明治专门学校攻读电机工程，1925年又进入九州帝国大学工学部冶金学科继续深造。在日本留学期间，夏衍阅读了大量哲学、文学书籍，在对"工业救国"的思想产生怀疑的同时对文艺的兴趣日益浓厚，并从此积极投身文艺运动。

1927年，夏衍因为参加日本进步文艺运动而被驱逐回国，同年在上海加入中国共产党。1929年，夏衍与郑伯奇、冯乃超等人组织上海艺术剧社，提出了"普罗列塔利亚戏剧"（即"无产阶级戏剧"）的口号，1930年参加发起组织中国左翼作家联盟，被选为常务委员，后又发起组织中国左翼戏剧家联盟，为左翼戏剧运动的发展做出了重要贡献。1932到1934年间，夏衍化名黄子布，与钱杏邨、郑伯奇等人进入明星电影公司担任编剧顾问，创作、改编了《春蚕》、《狂流》、《上海二十四小时》、《同仇》等电影剧本，由此成为左翼电影事业的奠基者与开拓者之一。

自1935年开始，夏衍开始话剧文学创作。以抗日战争为界，其创作可以划分为前后两个阶段。第一个阶段为抗日战争之前，其先后创作了独幕剧《都会的一角》、《中秋月》，七场话剧《赛金花》，三幕话剧《秋瑾传》（又名《自由魂》）、《上海屋檐下》等作品。《都会的一角》通过舞女张曼曼及男友方先生穷困潦倒的生活窘况，展示了都市下层市民充满艰辛的日常生活。该剧取材于现实生活，虽然艺术手法还较为稚拙，但已经初步显示出作者的创作个性。正如唐弢先生所指出的那样："舞女是未来的施小宝，

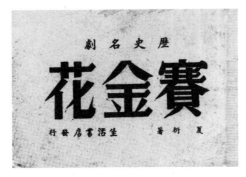

《赛金花》书影

邻居像赵振宇，失业青年身上有黄家楣和林志成的影子。当然，最主要的还是生活——大城市里一群小市民无可奈何的生活。"[7]七场话剧《赛金花》以"庚子事变"为背景，借名妓赛金花的"一点生平"，描绘了清王朝在外来侵略者面前只能靠一个妓女来维持的窘况。剧作寄托了作者明显的借古讽今意义，"希望读者能够从八国联军联想到飞扬跋扈无恶不作的'友邦'，从李鸿章等人联想到为保持自

[7]唐弢《沁人心脾的政治抒情诗》，《夏衍剧作集》第1卷第4页，中国戏剧出版社，1984年。

己的权力和博得'友邦'的宠眷，而不惜以同胞的鲜血作为进见之礼的那些人物"[8]。《秋瑾传》则通过对秋瑾悲壮人生的书写，歌颂了其忧国忧民的胸襟、豪爽坚毅的个性和视死如归的气概，也表达了对黑暗现实的批判与控诉。《赛金花》和《秋瑾传》都显示了夏衍深切而执着的现实批判精神，被认为是"国防戏剧"的优秀之作，但毋庸讳言的是它们也同时存在着思想表达过于直露的政治宣传色彩。在1937年创作的《上海屋檐下》一剧中，这一倾向得到了纠正。剧作通过对上海一栋普通弄堂房子里五户人家琐碎的日常生活的描写，揭示了大变革时代小人物辛酸悲苦的无奈。该剧是夏衍戏剧生涯的一个重大突破，标志着作家深沉凝重、含蓄隽永的艺术风格的形成。

1937年7月抗战爆发后，夏衍进入戏

[8]夏衍《历史与讽喻》，《夏衍剧作集》第1卷第102-103页，中国戏剧出版社，1984年。

《赛金花》剧照

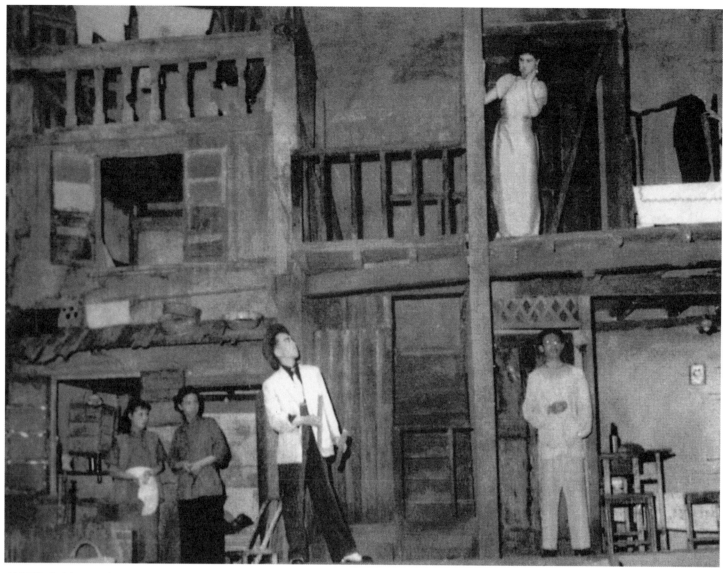

《上海屋檐下》演出剧照（上海剧艺社，1940年）

剧创作的第二个阶段，这一时期也是他戏剧创作的丰收期。在辗转上海、重庆、桂林、广州等地担任《救亡日报》、《新华日报》等报编辑的同时，夏衍还创作了不少优秀的剧本（留待后文再谈）。这些作品虽然有许多也属紧跟时代变化的"急就章"，但却以鲜明的人物个性和朴素隽永的风格取得了相当的艺术成就。

新中国成立后，夏衍历任文化部副部长、全国文联副主席、中日友协副会长、中国电影家协会主席、中国戏剧家协会理事等职。1995年因病逝世，享年95岁。

二、夏衍的早期戏剧代表作：《上海屋檐下》

发表于1937年的三幕剧《上海屋檐下》，是夏衍最著名的代表作，也是标志其艺术风格正式确立的作品。从某种意义上甚至可以说，这是一部在戏剧领域开辟了"日常生活的审美化"趋向的作品。通过"人像展览式"的戏剧结构，作者在舞台上巧妙地同时展开了五户人家的生活悲喜剧：小学教员赵振宇一家四口靠其"几毛钱一点钟的功课"维持生活，赵振宇以"乐天知命"的思想化解着对生活的不满，个性依旧乐观、开朗，赵妻则在生活的困境中感到强烈的压抑，怨天尤人、尖酸刻薄、不断挑起事端。小职员黄家楣经受着失业和肺病的双重打击，典房卖地、倾尽一切供儿子读完大学的黄父以为儿子在上海发迹，兴冲冲前来看望。为免老人伤心，黄家楣夫妇隐瞒窘况典当衣物款待老父，黄父发现实情后将仅有的几元钱塞给孙儿黯然返乡。海员的妻子施小宝落入流氓"小天津"的魔爪被迫出卖肉体，她四处求助但得不到同情和救援。老报贩李陵碑因为在"一·二八"战役中失去儿子而精神失常，每日以唱"盼娇儿"寄托哀

思。这四户人家的生活构成了全剧的四条副线，而主线则是林志成、匡复、杨彩玉三人的情感纠葛与生活悲剧。

林志成与杨彩玉在患难中结为夫妻，杨彩玉八年前被捕入狱的丈夫、革命者匡复的归来，使三人陷入了深深的矛盾与痛苦。匡复在八年的牢狱生活中身心俱疲，他怀揣希望回到家中，却发现妻子已与他人同居，女儿也将自己当成了陌生人。匡复感到自己是"人生战场的残兵败卒"，精神颓唐而绝望。杨彩玉曾经是一位浪漫的新女性，丈夫被捕之后出于生活压力和感激之情而与林志成同居，成为只会服侍丈夫、照顾孩子的庸碌主妇。匡复的归来重新点燃了她的热情，她希望振作起来与匡复重新开始，但同时又对相濡以沫的林志成心怀不忍，她的情感在两个丈夫之间痛苦煎熬。林志成八年前担负起了照顾朋友妻女的重任，听说匡复已死便与彩玉结为夫妻，匡复的归来令他无地自容，他试图出走但又无法割舍对彩玉的感情。经过悲壮而剧烈的灵魂交战，匡复在孩子天真的笑容和"跌倒了我会自己爬"的歌声中获得力量，他克服内心的软弱与伤感毅然出走，再度投身到革命的洪流中。匡复的出走，为上海屋檐下人们的沉滞生活投下了一缕光亮。

在《上海屋檐下》中，夏衍告别了《赛金花》等早期剧作中过于直露的政治宣传倾向，开始倾心于对生活真实的描绘和反映。用他自己的话说："这是我写的第五个剧本，但也可以说这是我写的第一个剧本。因为，在这个剧本中，我开

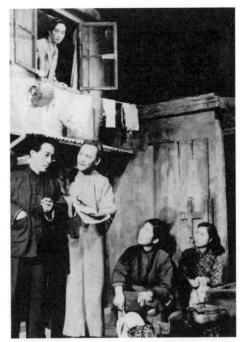

《上海屋檐下》演出剧照（中国青年艺术剧院，1957年）

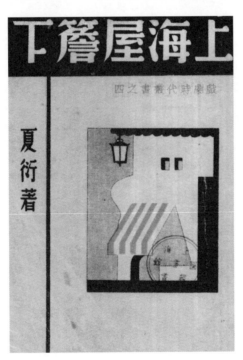

《上海屋檐下》书影

始了现实主义创作方法的探索。"[9]与严谨的现实主义追求相适应，作者有意淡化了剧作的戏剧性，将剧中人物之间的外部矛盾转化为潜隐的内心冲突。杨彩玉与林

[9]夏衍《上海屋檐下·后记》，《夏衍剧作集》第1卷第257页，中国戏剧出版社，1984年。

志成、匡复三人之间的婚姻与情感纠葛，在佳构剧中是最被浓墨重彩加以渲染的情节，但夏衍却对这一最具戏剧性的场景进行了刻意的淡化和消解。首先，作者有意识地避免了三人之间的正面相遇。匡复来寻妻女的时候，只有林志成一人在家；而杨彩玉回来之时，林志成又刚巧被叫走。其次，作者采用主副线交织的结构，以类似电影蒙太奇的方式将林、杨、匡之间的情感纠葛与另外四家的生活平行交替呈现在舞台上，四户人家的生活对三人之间的冲突起到了有效的淡化和消解作用。最后，剧作对一些最富戏剧性的场面采取了暗场戏的处理方式，比如杨彩玉与匡复重逢的场面本来是最"有戏"的戏剧场景，但作者偏偏在二人重逢时落下了帷幕，而将一切留给观者去想象。所有这些都有效地淡化了剧作冲突的紧张性和场景的戏剧性，而呈现出"生活流戏剧"所特有的舒缓与从容。

与百年中国戏剧史（1900-2000）上的许多优秀之作一样，夏衍的《上海屋檐下》也洋溢着浓郁的诗意。作者在剧中并置了五家人的生活，将这五家人的生活串联在一起的，并不是表面的空间线索，而是沉闷、抑郁的共同情绪。五户人家的这一共同情绪，与低仄、狭窄的弄堂房子和阴湿、沉滞的黄梅天气组成了一种整体有机的戏剧情境。这种充满诗意的戏剧情境与剧作含蓄深沉的内在意蕴结合在一起，赋予剧作独特的艺术魅力。

《上海屋檐下》虽然没有曹禺悲剧的深刻震撼，也没有郭沫若历史剧的宏大气魄，但却以其沉潜、质朴的力量，取得了深远的意味与意境。该剧的成功，标志着以夏衍为代表的中国正剧艺术已经走向成熟。

李健吾（刘西渭）是著名的批评家、翻译家、小说家及法国文学研究专家，也是著名的戏剧家。在戏剧方面，他既精通创作、批评、翻译，也是出色的演员、戏剧活动家，美国记者埃德加·斯诺将他与曹禺并称为"1929年以后中国最重要的剧作家"。他的剧作注重人物性格分析和人物内心矛盾的揭示，注重艺术技巧和形式的探索，为20世纪中国话剧文学的成熟做出了卓越的贡献。

李健吾（1906—1982），山西运城人。李健吾自幼酷爱戏剧，学生时期即参加话剧演出，曾任清华大学清华戏剧社社长。1923年开始发表剧本，先后共创作、改编剧作近50部，数量之丰在百年中国戏剧史（1900-2000）上位居前列。他在20年代的剧作多为独幕剧，主人公以工人、士兵、仆人为主，内容主要是反映城市下层人民生活的艰辛，代表作有《翠子的将来》（1926年）、《母亲的梦》（又名《赌与战争》，1927年）等。30年代李健吾的戏剧创作趋于成熟，剧本题材多样，风格各异，代表作有《信号》（原名《火线之外》，1932年）、《老王和他的同志们》（原名《火线之内》，1932年）、《这不过是春天》（1934年）、《十三年》（原名《一个没有登记的同志》，1937年）、《村长之家》（1933年），《梁允达》（1934年）、《以身作则》（1936年）、《新学究》（1937年）等。40年代的李健吾以改编中外名剧为主，除去《黄花》（1941年）、《贩马记》（原名《草莽》上部，1942年）、《青春》（1944年）等原创剧作外，其余十几部均为改编剧，较为著名的有《秋》（1942年）、《金小玉》（1944年）、《王德明》（1945年）、《阿安那》（1945年）等。李健吾的改编剧较有特色，他一般只取原作的基本构思，而对背景、情节、人物均进行彻底的中国化改造，具有很好的演出效果。

总体而言，李健吾剧作的时代性都不是很强，作者看重的并非社会斗争中的直观场面和历史进程中的风云变幻等"绮丽的人生色相"，而是活动于广大自然中的"各不相同的人性"和推动人物的"起伏的心理的反应"。正如柯灵所指出的那样，李健吾的剧作大都"从剖析人性入手，深入人物的内在活动，析光镜一般显示人物所处的时代和风貌"，"着眼点是集中在探索人物内心世界的秘密"。[10] 以揭示人性为指归，在"人和自己的冲突"中展示人物的心灵矛盾和精神困惑，是李健吾剧作的核心追求。李健吾的代表剧作，从《村长之家》、《梁允达》、《十三年》到《这不过是春天》、《以身作则》，无一不是通过"人和自己的冲突"去"探索人物内心世界的秘密"的作品。

《村长之家》于1933年连载于《现代》杂志第三卷第1-4期。正如当时的评论所指出的那样，该剧"从剧情看，可以大胆地归纳在心理剧的一类，全剧以村长女儿的恋爱喜剧和村长本身的悲剧为经

《这不过是春天》剧照

纬，是以村长绝对反对和拒绝的心理为描写的中心"[11]。剧作塑造了中国现代戏剧史上少有的一位具有心理"情结"的人物形象——杜村长。杜村长处理公务井井有条，享有"急公好义"的美名，颇受四乡爱戴。但在家里，他却是一个行为怪癖、类似周朴园式的"活阎王"和"冷面人"，用作者的话说——"把心锁得严严的，谁也别想爬进去"。他对妻子充满冷漠，绝少跟妻子交谈；他反对女儿自由恋爱，女儿被逼跳井自杀；他拒绝承认母亲，致使母亲孤苦地离开家乡。对公事的"热"与对家人的"冷"在他身上形成强烈的反差，而造成这一反差的根源，则是他童年时期由于情感缺失而造成的创伤体验。他很小失去父亲，守寡的母亲不堪婆母虐待而被迫丢下孩子远嫁他乡。幼年的他无法理解母亲离开自己的原因，再加上祖母经常用恶毒的语言形容他的母亲，使得母亲——这个原本代表着世界上最美

[10]柯灵：《李健吾剧作选·序言》，《李健吾剧作选》第3页、第6页，中国戏剧出版社，1982年。

[11]余定义：《评〈村长之家〉》，《戏》创刊号，1933年9月。

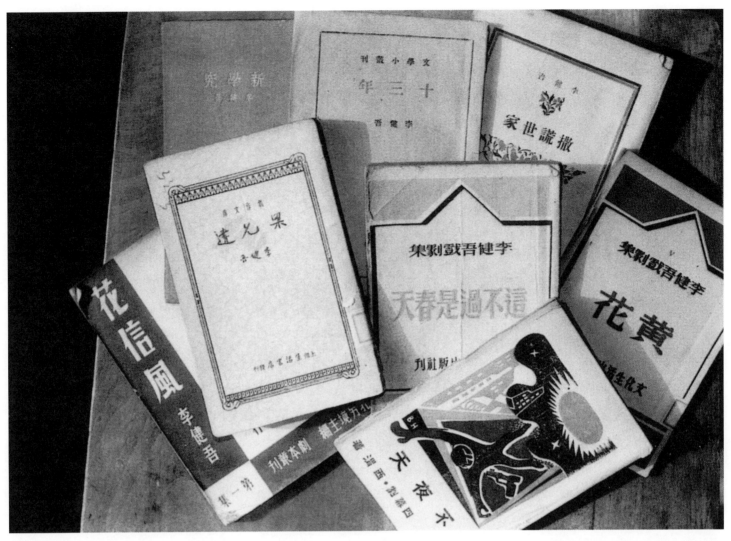

李健吾剧作书影

好的、与他有着最亲近的血缘关系的亲人的形象在他心目中逐渐变得丑陋不堪。久而久之，这种心理便积淀为一种内心"情结"——他仇视并厌恶女人。与此同时，由于从小缺乏父母的关爱和亲情的温暖，杜村长的成长境遇中遭遇了很多歧视和白眼，这也促使他长大后用白眼和冷漠来回报他人。正是这种"情结"和冷漠，使他丧失了与妻女进行正常沟通的能力。通过对杜村长的心理"情结"及成因的艺术剖析，作者表达了对心灵受创者的深切同情和对扭曲人性的现实的鞭挞。

同《村长之家》通过杜村长的形象揭示人物心理深层的"情结"相类似，三幕悲剧《梁允达》通过梁允达的形象挖掘了人物内心潜隐的"恶"本能。这种"恶"并不是浅层的道德意义上的"恶"，而是达到了人性和心理的深度。借助主人公梁允达的形象和遭遇，作者揭示了一个如麦克白一样陷入罪恶泥沼的痛苦灵魂。二十年前的梁允达是一个吃喝嫖赌无所不为的浪荡子弟，为了夺取父亲的钱财偿还赌债，他在刘狗的唆使下用闷棍杀死了自己的父亲。正如麦克白弑君篡位后并没有享受到权势带来的荣耀却陷入痛苦的精神折磨一样，"弑父"也成为梁允达心头一块难以愈合的伤疤。他打发掉刘狗，力图通过规规矩矩做人赎回罪恶。二十年之后，

他成为"出名的正派人"，但沉重的罪恶感一直缠绕着他，以致他必须在床头挂一把避邪宝剑方能入睡。然而，不管他怎样千方百计把罪恶埋在心底，但还是无法阻止内心罪恶的渊薮被再度开启。刘狗重新回到村子，不只揭开了梁允达心灵深处的疮疤，也点燃了他心中一直潜藏着的罪恶的种子，他"好像心里藏好了坏事，就等人来掀盖，又好像是柴火，一见纸枚头就着"。在刘狗的唆使下，梁允达开始包销鸦片牟取暴利，从而激化了他与蔡仁山、儿子四喜等剧中其他人的矛盾。经过这番处理之后，刘狗就成为如魔鬼撒旦般的罪恶的化身：二十年前梁允达在刘狗怂恿下

弑父夺财，二十年后也是在刘狗唆使下梁允达昧着良心包销鸦片。梁与刘的纠缠，实际上是梁允达内心善良与邪恶交战的外化。梁对刘言听计从之时，也是他身上的恶本能膨胀的时刻。所以，梁允达最后杀死刘狗的举动，可以理解为其良心的自我救赎。通过梁允达形象的塑造，作者揭示出人性中始终同时存在着作恶和向善的两种可能，在正常人性得不到发展的环境里，人稍有不慎便会跌入罪恶的深渊。

同样是写人物内心善良与邪恶两种力量的斗争，独幕剧《十三年》是一部更有力度的作品。该剧写军阀暗探黄天利奉命跟踪革命青年向慧和欧明，向、欧二人落入陷阱即将被捕。此时黄天利发现向慧正是自己青梅竹马的恋人小环，在经过激烈的思想斗争后，黄天利选择了放走二人结束自己的生命。虽然剧作反映的是惊险、刺激的暗探题材，但剧作的重心并非这一

《这不过是春天》书影

题材中常有的外部冲突，而是黄天利内心深处美好人性与堕落人性的冲突。黄天利放走革命党后自杀的行为，既不是由于革命者崇高品德的感召也不是因为无法交差只能自裁，而是善良人性复苏之后不愿苟活的自觉选择。正如作者在《跋》中所说的那样，"一点点真情帮了他一点点忙，他在沉沦之中抓住了一些勇气"，这"勇气"使他对自己作为走狗的生活"本能地情感地惭愧、绝望……""为别人的幸福牺牲掉自己"。[12]可以说，黄天利是以放弃生命为代价实现美好人性复归的。作者在新中国成立后出版的自选集中将黄天利自杀的结局改为伪装被缚，这种游戏化的笔触显然有违剧本的内在精神而削弱了整体的艺术力量。

除去上面几部作品之外，发表于1934年的《这不过是春天》是为李健吾赢得盛誉的作品。该剧大意为：北伐时期的华北某城，南方革命党人冯允平化名谭刚前来拜访昔日的恋人、今日的警察厅厅长夫人。厅长夫人美丽任性、富于幻想，年轻时因为冯允平家境贫寒而拒绝了他的求婚嫁给警察厅长，过着尊荣舒适却又空虚无聊的生活。冯允平的到来使她重新浮起幻想，她希望将冯荐为厅长秘书留在身边，使富贵尊荣、爱情理想两全其美。在得知冯允平正是厅长奉命捉拿的南方革命党人之后，厅长夫人恍悟冯的到来仅仅是为了完成任务，她恼恨交加、陷入矛盾。最后，在冯允平即将被捕的千钧一发之际，一线良知解开了她内心纠结如发的矛盾，她机智地搭救冯允平脱险离去，从而挽救

了自己更深的堕落。

厅长夫人是李健吾为20世纪中国剧坛贡献的一位成功的人物形象。从对人性的细致体察入手，李健吾用一种深沉隽永的笔触描绘了这位贵妇人内心深处的矛盾纠葛。正如柯灵所指出的那样，在她的身上，集聚着"理想和现实的矛盾，纯情挚爱和世俗利益的矛盾，青春不再和似水流年的矛盾，强烈的虚荣心和隐蔽的自卑感的矛盾"[13]。厅长夫人之嫁与厅长，并非由于家庭胁迫而是出于她愿意当阔太太的自觉选择，"厅长夫人"的尊荣使她满足了物质享受，但又时时感到情感空虚。她讨厌丈夫的庸俗狭隘，但又无法割舍他带给自己的富贵生活；她真诚地爱着旧情人冯允平，但又没有勇气随他而去。正像剧中所说的那样，她"得的不是胃病，是精神病"，她无法把握住自己，"冷起来并水一样的凉，热起来小命儿忘了个净"，"她看起来样子很快活，像是哄得住人，哄得住自己，其实背后隐藏着隐痛的一面"。一方面，"她老想法儿活着，能怎么舒展就怎么舒展"，另一方面，"日子过得腻极了"，精神充满了苦痛。尽管内心深处充满了对纯情挚爱的灵的生活的向往，但长期安享尊荣的物质生活已使她无法再展翅高飞。在得知冯允平的真实身份后，长期积聚在心灵中的矛盾引发了她剧烈的灵魂搏战：冯允平的到来并非为了看她，这使她的虚荣心受到打击而想报复；对冯允平的爱又使她真诚地希望冯允平安全脱险。最后她机智地协助冯允平安全脱险的行为，表明厅长夫人始终摇摆于真情

[12]李健吾：《十三年·跋》，文化生活出版社，1933年。

[13]柯灵：《李健吾剧作选·序言》，《李健吾剧作选》第4页，中国戏剧出版社，1982年。

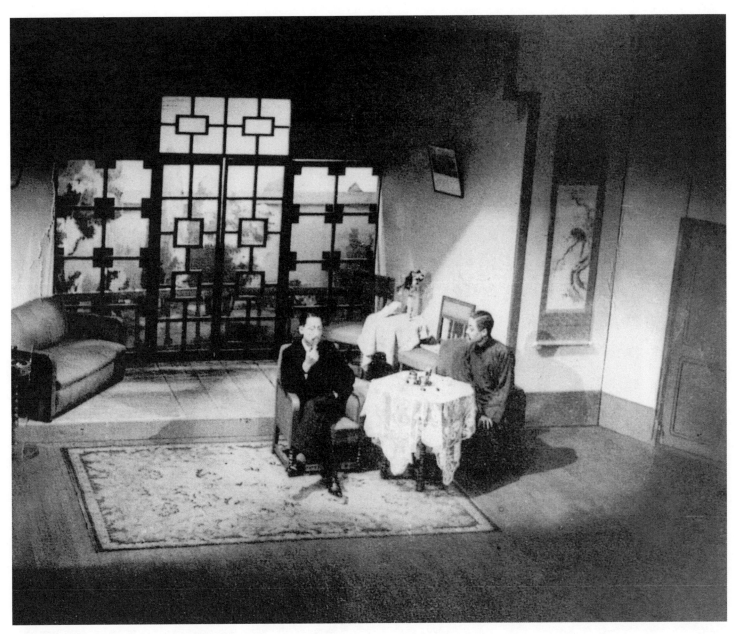

《这不过是春天》剧照

与虚荣之间的心灵天平重新倒向了真情一方而完成了美好人性的复归。

厅长夫人内心的矛盾与困惑是30年代半新不旧的知识女性心态的一种典型反映。一方面，由于良好的出身和家境，她们拥有进教会学校接受西式教育的机会和条件，萌发了朦胧的自我意识和对理想生活的向往，算得上是"新女性"；另一方面，良好的出身和家境又使她们往往难以割舍对于富贵生活的留恋而嫁给达官贵人，在沦为他们的附庸和客厅里的"花瓶"后无可奈何但又心甘情愿地重复着传统女性的生活轨迹。既充满对物的生活的留恋又不乏对灵的生活的向往，二者的难以两全集聚为她们内心深处的矛盾与困惑。同为物质无虞精神痛苦者的典型代表，我们不难想到《雷雨》中的繁漪和《子夜》中的林佩瑶。二者与厅长夫人情况类似，同样都是二三十年代有着新思想却过着旧生活、内心充满矛盾的半新不旧的知识女性。不同之处在于，曹禺和茅盾侧重展示的是她们在无可奈何地被动承受中的矛盾和痛苦；而李健吾揭示的则是她们在自己心甘情愿的主动选择后的空虚和迷惘。应该说，这样的女性心理状态，在二三十年代还是颇具代表性的。"人类不幸有许多弱点造成自己的悲喜剧。"[14]通过厅长夫人的形象，李健吾揭示了人们由于自我欲望的多重性和相互矛盾而造成的可爱又可怜的弱点，在给予批判的同时也

[14]李健吾：《吝啬鬼》，《李健吾戏剧评论选》第10页，中国戏剧出版社，1982年。

《以身作则》演出剧照（上海戏剧学校，1948年演出）

给予了温婉的同情。

致力于揭示人物内心矛盾的艺术追求，同样体现在李健吾的喜剧创作中。在发表于1936年的喜剧《以身作则》中，作者通过对一位虔诚、迂腐的封建卫道士徐守清的形象的塑造，对人们用外在的伦理教条束缚、压抑人性真我的行为进行了温和的讽刺。徐守清满脑子道学思想，他为儿女分别取名为"玉节"、"玉贞"，要求儿子遵从孔孟之道、女儿严守三从四德。他自己也清心寡欲，张口"之乎者也"，闭口"子曰诗云"，虔诚地恪守着封建的伦理纲常，"把虚伪的存在当作力量，忘记他有一个真我，不知不觉出卖自己"。表面看，"他那样牢不可破，具有一个无以撼动的后天的生命"[15]，但在内心深处他并不能摆脱人性真我的强大力量。在年轻美丽的女仆张妈几声温柔的呼唤面前，徐守清内心的本能欲望冲破了礼

教堤防，他将张妈从地上搂了起来。富于戏剧性的是，这一幕恰好被儿子撞见，狼狈之余徐守清又祭起了自己的封建大旗，他要求儿子依照"子为父隐"的道德为自己隐瞒此事。徐守清用僵死的教条禁锢着儿女对于幸福生活的渴求，也拼命压抑着自己正常的人性欲望，他的形象生动地显示了"道学将礼和人生分而为二，形成互相攘夺统治权的丑态"[16]。对这位内心充满矛盾的封建家长，作者既有辛辣的嘲讽，同时也不乏温婉的同情。

作为一位深谙剧场艺术规律、高度重视剧场演出效果的剧作家，李健吾擅长设置引人入胜的情节框架，借以"擒住故事这个勾人的线索"；另一方面，作为致力于揭示人性、将"透视深沉的心理的生存"作为自觉追求的剧作家，李健吾又始终注意把人物的心灵冲突作为结构作品的中心线索，善于将人物的内心挣扎编织进

富于传奇性的故事中。这使得故事的传奇性、情节的曲折性同注重人物心理分析这些在许多剧作家那里往往会互相排斥的因素在他的剧作中得到了有机的统一。

在编剧技巧方面，李健吾善于在剧中设置各种具有巧合性的情节，造成主人公在毫无心理准备下的匆促与忙乱，借机对人物进行心理分析。《十三年》中暗探盯梢的地下工作者竟是自己少年时代的情人；《这不过是春天》中警察厅长要缉拿的革命党就落脚在自己家中；《梁允达》中梁允达上集市碰见的熟人就是自己三十年前打发走、避之唯恐不及的刘狗……类似的巧合在李健吾的剧作中屡有出现。另外，为了造成紧张激烈的戏剧情境以掀起人物的内心冲突，李健吾还十分擅长使用"误会"法，这一点在《梁允达》和《村长之家》中体现得最为明显。在《村长之家》中，"误会"是营造戏剧情境、引发全剧内外冲突的关键点。正是因为"误会"，人们将怀疑的目光投向新来的母子俩，村长生母的隐情由此被发现；也是因为"误会"，叶儿无奈地将"贼"就是真娃的真相告诉了村长，村长由此发现了女儿与真娃的关系。而正是因为这两层发现，村长的内心平衡被打破，掀起了激烈的情绪波澜。与此相类似，《梁允达》则通过"巧合"和"误会"的结合使用来激化冲突，营造出充分的戏剧性。刘狗的出现引发了剧中人物之间错综复杂的矛盾：梁允达在他的授意下开始承包鸦片，造成了蔡仁山与梁允达之间的竞争关系；他教唆四喜偷、抢甚至打死梁允达，使父子矛盾激化；他发现了老张与四喜老婆的私情，借此要挟老张，老张无奈决定铤而走险打死梁允达嫁祸刘狗。"巧"而"不

[15]李健吾：《以身作则·后记》，上海文化出版社，1936年。

[16]李健吾：《以身作则·后记》，上海文化出版社，1936年。

巧"的是，老张摸黑错打了蔡仁山。蔡仁山误以为是梁家父子所为，梁允达则认定是三十年前的一幕重演而误以为是儿子四喜所为。种种误会和巧合盘根错节地叠加在一起，使梁与刘的矛盾更趋尖锐，营造出紧张尖锐的戏剧情境，使梁允达内心的冲突达到白热化。

总之，李健吾是一位尊重剧场艺术规律同时又以展示人物心理状态作为自觉追求的剧作家。他的剧作以其对人物内心世界的深入开掘为中国现代戏剧提供了丰富性，呈现出独特的艺术风貌，既标志着新文学在话剧题材领域的开拓，也意味着现代话剧艺术品格的提升。

第 四 章

血与火洗礼中的戏剧创作

20世纪40年代的中国话剧，既是新生的话剧艺术沿着自身的轨迹继续向前发展的结果，也是话剧在战争大背景下被迫调整自身状态的产物。经历着血与火的洗礼的中国话剧文学，无论是历史剧还是现实剧，无论是讽刺喜剧还是幽默喜剧，都取得了长足的发展和进步，共同造就了本时期话剧创作的繁荣局面。

第一节
写实主义的沉潜和深化

由于特殊的时代背景，40年代历史剧和讽刺喜剧都呈现出蔚为壮观的局面，但真正能够代表这一时期戏剧创作的最高水准的，还是以曹禺、夏衍等人为代表的写实主义剧作。无论是题材内容还是表现形式，他们的剧作都显现了真正写实主义的力量，标志着话剧领域写实主义的沉潜和深化。

一、曹禺在40年代的戏剧创作

曹禺的戏剧创作在40年代达到了新的高度，其标志是《北京人》与《家》的相继诞生。在这两部剧作中，曹禺重新返回自己所熟悉的题材领域中，继续着力于对封建没落家庭生活的表现。与此同时，在艺术风格上，两部剧作一改《雷雨》时期的热烈郁愤而转为沉静内敛，实现了作者向往已久的由"戏剧化的戏剧"向"生活化的戏剧"的转变。

《北京人》剧照（北京人艺戏剧博物馆供稿）

《北京人》取材于一个没落的封建世家的日常生活，通过对曾家三代人的形象塑造以及与远古北京人的对比，揭示了以北京文化为代表的封建士大夫文化将人蜕变为"生命的空壳"的悲剧。曾老太爷曾皓是曾氏家族的家长，他唯一的生命寄托，就是看着自己那口阔气体面的棺材刷足百道油漆。随着棺材被抬走抵债，他也

丧失了对生活和对子孙的全部希望。曾文清是曾皓的长子，也是曾家第二代的代表，他温厚聪明、清俊飘逸，富有生活情趣，但他不幸同时也是被封建士大夫文化销蚀了生命力的"废物"。下棋、品茶、赋诗、作画、养鸽子，"春天放风筝，夏夜游北海，秋天逛西山看红叶，冬天早晨在霁雪时的窗下作画。寂寞时徘徊赋诗，

心境恬淡时，独坐品茗"，闲适高雅的士大夫生活方式耗尽了他生命的真气和力量，也使他成为怯懦、颓废、懒散的"生命的空壳"。他"懒于动作，懒于思想，懒于用心，懒于说话，懒于举步，懒于起床，懒于见人，懒于做任何严重费力的事情"，甚至"懒于宣泄心中的苦痛"，"懒到不想感觉自己还有感觉"。虽然深爱愫方，但他不仅不敢表达这种爱情，而且也无力和无意保护愫方；虽然反感妻子思懿的跋扈，但却能做到不急不烦、坦然承受。即便痛感"这个家就是个牢"，但就像他养的鸽子飞出笼子就无法生存一样，他已经完全丧失了挣扎和反抗的力量。离家出走之后又不由自主回家的行为，证明的正是这一点。从这一意义上说，他最终自杀的行为，不仅是对生活的绝望，也是对自我的彻底绝望与放弃。曾文清的妻子、曾家长媳曾思懿是一个与《红楼梦》中的王熙凤有几分相似的人物，她虽然精明能干，但她的聪明和心计都用在了控制丈夫和对家人的倾轧上，无心也无力重振家业。曾家的女儿曾文彩及丈夫江泰虽然善良和富于同情心，但也同样是"废物"和"寄生虫"。江泰牢骚满腹，表面夸夸其谈，实则腹中空空、一事无成。正如曾文清所总结的："我不说话，一辈子没有做什么，他吵得凶，一辈子也没有做什么。"然而，就是这样的一个江泰，却被他的妻子、曾家大小姐深深地崇拜着，曾家小姐的简单空洞也就可想而知了。曾家的第三代曾霆几乎继承了父亲的全部特点，"生得文弱清秀"，长着一双"苍白得几乎透明的手"，"迈着循规蹈矩的步伐"，也是一具"生命的空壳"。通过对曾家三代人物的刻画，作者

揭示了这个家庭腐朽衰败的气息。

与这个家庭没落腐朽的气息格格不入从而有力量走出去的是愫方和瑞贞。愫方是作者倾力塑造的一个闪烁着东方女性特有的气韵与光彩的人物形象。如果说《雷雨》中的繁漪和《原野》中的金子是火一样的女性，那么愫方则是水一样的女子。她自幼失去父母，孤苦无依，寄居在姨父家中，表面是个亲戚，实则只是一个仆人。因为有曾皓和曾思懿的双重压迫（体力的奴役和情感的折磨），愫方在曾公馆过着痛苦压抑的生活，用剧中的话说，她"像整日笼罩在一片迷离的秋雾里，谁也猜不透她心底压抑着多少苦痛的愿望与哀思"。对于自己的不幸处境，愫方采取了沉默和忍让的方式，但这种忍让和沉默不是由于麻木和软弱，而是来自善良的天性和坚韧的性格，更来自她对文清深挚的爱情。正像剧中愫方所说的那样："他的父亲我可以替他伺候，他的孩子我可以替他照料，他爱的字画我管，他爱的鸽子我喂，连他所不喜欢的人我都觉得我该体贴，该喜欢，该爱，为着……为着他所不爱的也都还是亲近过他的。"爱情赋予这个文弱的女子以惊人的力量。文清出走后又悄然归来的行为，熄灭了愫方在这个家庭的最后一丝希望，她最终怀着幻灭的悲哀和新生的憧憬离开了曾家。剧中与愫方一起出走并且与她的形象形成互补的是曾家的孙媳妇瑞贞，无爱的婚姻、专制的婆婆与她自己接受的新思想格格不入，使她最早产生了"我不要这个家"的想法，也是她，成为愫方出走的推动力量。两人的出走，再次证明了曾家的没落腐朽及其与人们新生的希望之间格格不入的关系。

与现实的北京人（即以曾家为代表的

北京人）委顿的生命力形成对比的，是以北京猿人为代表的人类始祖。"他整个是力量，野得可怕的力量，充沛丰满的生命和人类日后无穷的希望，都似在这个身内藏蓄着。""要爱就爱，要恨就恨，要哭就哭，要喊就喊，不怕死，也不怕生，他们整年尽着自己的性情，自由地活着，没有礼教来拘束，没有文明来捆绑，没有虚伪，没有欺诈，没有阴险，没有陷害，没有矛盾，也没有苦恼，吃生肉，喝鲜血，太阳晒着，风吹着，雨淋着，没有现在这么多人吃人的文明，而他们是非常快活的。"剧中代表这种丰沛的生命活力的，是人类学家袁任敢及其女儿袁圆，作者借助这对父女的形象，表达了作者对理想人性的希冀与向往。

在编剧艺术上，《北京人》采用了一种类似"生活流戏剧"的剧作结构，使"平淡的人生的铺叙"成为剧作的主要特征。作者有意淡化了人物行为之间的外部冲突，而集中刻画人物的内在心理冲突。比如，剧中思懿、文清、愫方的情感关系与《雷雨》中繁漪、周萍、四凤的情感关系有着相似性，但这种情感关系并没有像《雷雨》那样成为剧作的主要冲突并引发剧中所有人的悲剧，而只是作为一种情感的潜流默默地流淌。

与曹禺的前期剧作一样，《北京人》中也始终洋溢着浓郁的诗意和抒情性，但这种诗性和抒情性不是体现为与《雷雨》、《原野》一样的热情或郁愤，而是别有一种冷静、幽然的伤感之美。这既表现为对愫方这一具有东方诗意美的人物形象的塑造上，也体现为剧中几乎随处可见的抒情意象。黄昏的号角、泠泠的鸽哨，已经为剧中人物的出场和情节的铺展

2006年《北京人》剧照（北京人艺戏剧博物馆供稿）

《北京人》剧照（北京人艺戏剧博物馆供稿）

《北京人》剧照，王姬饰思懿、冯远征饰文清、罗历歌饰愫芳
（北京人艺戏剧博物馆供稿）

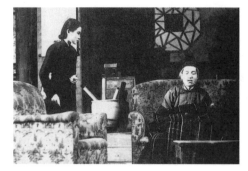

《北京人》剧照（中国青年剧社）

《家》剧照，宋丹丹饰婉儿（北京人艺戏剧博物馆供稿）

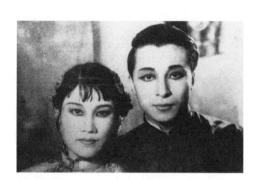

《家》剧照

《家》书影

形成了悲伤凄凉的抒情意境；古旧的家具、古老的苏钟、黑森森的棺材、摇摇欲坠的土墙、笼中的鸽子、墨竹、花鸟、字画等抒情意象的使用，更使剧作在一片古意盎然中散发着颓败没落的气息。"一切景语皆情语"，这些意象和意境都非常有力地烘托了剧作的主题。与此同时，这种诗意也体现在剧作的语言上。由于剧中的人物多有着良好的诗书修养，再加上个性和处境的原因，剧中人物的对话（尤其是文清和愫方）大多都含蓄、隐晦，充满潜台词，形成了剧作含蓄内敛、意味深长的语言风格。

《家》改编自巴金的同名小说，但反映出曹禺鲜明的个人风格。由于戏剧文体的限制和作者关注重心的转移，曹禺的剧作在主体内容、主人公角色以及基本情节的设置上都与巴金的小说具有明显的不同。巴金小说的第一主人公是觉慧，其主要内容是通过觉慧、觉民等人对以高老太爷为代表的封建大家庭的反叛，表达鲜明的反封建主题；曹禺剧作的第一主人公则是觉新，剧作强化了瑞珏、觉新、梅芬三人之间的恋爱婚姻悲剧，揭示了封建家庭和伦理观念对美好爱情和健康人性的摧残。无论是人物形象的定位、戏剧冲突的设置和剧作语言的熔铸，该剧都赓续了作者在《北京人》中形成的艺术特色，表现出沉静内敛、含蓄淡远的民族化艺术风格。

正如中国话剧是移植自西方戏剧的"舶来品"一样，曹禺戏剧也是对西方戏剧的艺术经验进行充分借鉴的产物，曹禺本人亦曾经用"金线和衣裳"来形容自己创作中所接受的外国戏剧营养。如果说曹禺30年代创作的《雷雨》、《日出》、《原野》等剧更多地受到古希腊戏剧和莎士比亚、易卜生的影响，其在40年代创作的《北京人》和《家》则更多地吸收了契诃夫戏剧的营养，沉潜、平淡、自然天成

而又意境深远，标志着作者的剧作艺术已经淬去火气，达到炉火纯青的境界。

二、夏衍在40年代的戏剧创作：《法西斯细菌》、《芳草天涯》

抗日战争之后，夏衍进入戏剧创作的新阶段。其紧跟时事，先后写下了《一年间》（1938年）、《心防》（1940年）、《愁城记》（1940年）、《水乡吟》（1942年）、《法西斯细菌》（1942年）、《离离草》（1944年）、《芳草天涯》（1945年）等一系列兼具现实性与艺术性的剧本。其中，又以《法西斯细菌》和《芳草天涯》成就为最高。

《法西斯细菌》（五幕剧）创作于1942年珍珠港事变之后，其剧情大意为：俞实夫在日本东京获得医学博士学位，他以"医学无国界"作为人生信条，他从不关心政治，只是专心从事科学研究。"九一八"事变之后，他带着妻子静子

《法西斯细菌》剧照

与女儿一起回到国内，在日本人创办的自然科学研究所从事伤寒疫苗的研究。"八一三"事变之后，因为妻子的日籍身份，俞实夫携妇将雏离开上海来到香港。在香港，俞实夫继续埋首研究，得知日军在华北投放伤寒细菌后他只是发出"科学的堕落"的叹息，并没有采取任何实际行

动。香港陷落后，法西斯暴徒摧毁了他的"科学之宫"，钱裕为了保护显微镜和静子而遭到枪杀，血的事实击碎了俞实夫科学至上主义的幻梦，他的灵魂受到冲击，他决定带着妻儿返回抗日后方，投身到消灭法西斯细菌的战斗中去。剧作将俞实夫的生活道路、心灵变迁与几次大的历史事件紧密交织，在从"九一八"事变前到太平洋战争爆发后十年的时间跨度和从日本东京到上海再到香港、桂林不断变化的空间范围内，生动地揭示了中国知识分子在战争时期的曲折道路与精神历程，显示了作者高超的艺术功力。

《法西斯细菌》在艺术上最突出的成就在于作者将笔触深入到动荡年代知识分子的灵魂深处，塑造出俞实夫、赵安涛、秦正谊等个性鲜明、生动丰满的知识分子形象。俞实夫正直、朴实、诚挚，他从沉醉于科学至上主义的幻梦到投身于扑灭法西斯细菌的实际工作的心路历程，在战时知识分子中有着相当的典型性，是百

《心防》书影

《愁城记》书影

《芳草天涯》剧照

年中国戏剧史（1900－2000）最为成功的知识分子形象之一。作为与俞实夫形成映衬的人物形象，赵安涛的人生经历也颇为曲折。他是大学生，虽然心怀救国拯民的宏伟心愿，但缺乏脚踏实地的探索精神，在经历多次碰壁之后他选择了放弃理想，成为不择手段投机发财的商人，法西斯战争使他从堕落中醒悟，他决心"从头做起"。另一知识分子秦正谊则是作为俞实夫形象的反面而存在的，其浅薄、庸俗、随波逐流，只以吹嘘逢迎获得实惠作为人生目标，是"知识分子中间的丑角"（夏衍语）。通过这三个互相映衬的人物形象，作者将知识分子的不同个性和人格特征置于战乱的时代背景下进行考量，既刻画了他们的高洁情怀和理想主义精神，也揭示了个别知识分子身上所存在的庸俗、势利的人性弱点。

四幕剧《芳草天涯》是夏衍在抗战时期创作的最后一个剧本，也是他本人唯一一部以爱情为题材的剧作。正如作者在前记中写的那样："正常的人没有一个能够逃得过恋爱的摆布，但在现时，我们得到的往往是苦酒而不是糖浆。"[1]剧作围绕大学教授尚志恢与妻子石咏芬、女大学生孟小云三人之间的情感纠葛，展示了动荡年代知识分子的精神痛苦。尚志恢是年轻有为的心理学家，十二年前与校花石咏芬组成了人人称美的幸福家庭。婚后石咏芬逐渐丧失了生命的锐气与活力，日渐沦为平庸的家庭主妇（这个形象与《上海屋檐下》中的杨彩玉有异曲同工之妙）。抗日战争爆发后，尚志恢赴内地参加抗战，由于年轻气盛，他"碰遍了钉子，受够了磨难"，最后只能栖居小城过着与世隔绝的教书生活。封闭的环境和有才难展的处境，使尚志恢的个性变得焦躁；而战乱拮据的生活也使石咏芬时时感到痛苦和孤寂，往往迁怒于丈夫。"日子一久，双方

感情激化起来，便把憎恨环境的感情投掷在可怜的伴侣身上"，"双方都觉得对方的态度已经超过了可以容忍的程度"。也就在这一时候，尚志恢老友孟文秀的侄女孟小云闯入了尚志恢的生活。孟小云的青春靓丽、活泼洒脱以及旺盛的热情与进取意志，使尚志恢仿佛"踏进了一个从来不从涉足过的青春的绚烂花园"；而尚志恢的博学多识、睿智敏锐和刚直不阿，也令孟小云深深倾倒。两人之间产生了心心相印的爱情，但是，这份情感之间还横亘着尚志恢和石咏芬的婚姻。作家一方面将尚孟之间的情感当做理想的爱情进行肯定，另一方面又通过孟文秀指出"踏过旁人的痛苦而走向自己的幸福，是一种犯罪的行为"。最后，尚孟二人选择了理性地终止自己的爱情，孟小云投入到抗战的洪流中，石咏芬变得开朗、振作，尚志恢也决心"坚强起来"。在战争的考验面前，三个人的精神世界都得到了升华。

《芳草天涯》于1945年10月由重庆美学出版社出版，并由中国艺术剧社在重庆公演。该剧与茅盾的《清明前后》一起因为"有害的非政治的倾向"而受到指责。何其芳指出该剧的"实质不过是宣传个人的爱情或者幸福是很神圣很重要而已""这个戏闭幕以后留给观众的并不是一种激发人去献身工作的庄严的力量，而是一种芳草天涯、藕断丝连的软弱的情绪"。[2]随着"左倾"文艺思想的被荡涤，剧作的思想和艺术价值逐渐受到肯定，其反映的跨越时代的、具有人类共通性的情感、婚姻问题以及细腻的心理刻

[1]夏衍《芳草天涯·前记》，《夏衍剧作集》第2卷第416页，中国戏剧出版社，1984年。

[2]何其芳《评〈芳草天涯〉》，《何其芳文集》第4卷第50页，人民文学出版社，1983年。

画，都标志着夏衍在本阶段所达到的新的艺术高峰。

总体而言，夏衍的剧作具有以下特点：

首先，在剧作内容方面，夏衍的剧作主要以普通知识分子和小市民为主要表现对象，作家善于通过日常琐事发掘他们的情感，揭示其复杂幽微的精神世界。无论是《上海屋檐下》中的匡复、林志成、杨彩玉，还是《法西斯细菌》中的俞实夫或是《芳草天涯》中的尚志恢，都具有这样的特点。

其次，与作者的取材倾向和人物塑造相适应，夏衍的剧作不以尖锐的矛盾、紧张的冲突和曲折的情节取胜，而是以平淡而富于意味的生活细节见长。他的剧作普遍在松散的情节、舒缓的节奏和琐碎的细节中蕴涵着浓郁的生活气息，于"近乎无事"的平易之中散发着迷人的魅力。

第三，是开放、舒缓而又匀称、谨严的结构。夏衍的剧作既不像郭沫若的历史剧那样大开大阖、波澜壮阔，也不像曹禺的《雷雨》那样紧张激烈、扣人心弦，而是别有一种开放、舒缓之美。这种美主要得力于他所采取的散文化的"生活流"结构，这种结构使其剧作自然、均衡而又不失谨严，毫无斧凿的痕迹。

最后，是准确、凝练、朴素、平实而又充分个性化的人物语言。读夏衍的剧作，如饮花雕美酒，初读平淡无奇，细品之下却回味无穷。

由于上述特点，夏衍的剧作形成了一种深沉凝重、含蓄隽永的总体风格。正如唐弢先生在《沁人心脾的政治抒情诗》一文中所总结的那样："夏衍的风格是：将喜剧的表现手法和悲剧的主题内容糅合起来，立意奇重，落笔很轻，他有举重若轻

的本领……往往给人留下一丝余味，一缕惆怅，一绺淡淡的哀愁。因为在看似轻松的表皮下面，别有一点沉重的东西。……他写得真实、平凡、素淡，像生活本身一样自然。他从不说教，包含在作品里的许多哲理，——来自生活，来自社会内在的矛盾。本来是那样不引人注意，但又是那样值得人注意。作家一下将它挑破了。"[3]通过在"几乎无事"的生活描绘中寄予对人生的隽永透视，夏衍的剧作达到了恬淡深远的艺术境界。

三、于伶、吴祖光、宋之的的戏剧创作

于伶（1907—1997），原名任锡圭，字禹成，笔名有尤兢、叶富根等，江苏宜兴人。于伶1927年开始参加戏剧演出活动，1930年开始剧本创作，1932年参加中

[3]唐弢：《沁人心脾的政治抒情诗》，《夏衍剧作集》第1卷第6页，中国戏剧出版社，1984年。

于伶

国左翼作家联盟、左翼戏剧家联盟、上海业余剧人协会、青鸟剧社等组织。1937年到1945年是于伶创作的成熟期，在这一时期他先后创作了《夜光杯》（1937年）、《夜上海》（1939年）、《长夜行》（1942年）、《杏花春雨江南》（1943

《夜光杯》书影

《夜上海》书影

《夜上海》演出剧照（上海青年话剧团，1979年）

年）等剧本。这些作品以对生活世相的逼真描绘和自然朴实、浪漫诗意相交织的审美风格，奠定了于伶在中国20世纪戏剧史上的位置。夏衍在《于伶小论》中称赞其善于"从浅俗的材料中去提炼惊心动魄的气韵……完成了一种'诗与俗的化合'的风格"[4]。最能代表作者的这一风格的，是《夜上海》与《长夜行》两剧。

《夜上海》写于1939年，共四幕。其剧情大意为：上海沦陷后，江南开明绅士梅岭春一家逃亡上海，备尝艰辛。大儿子

[4]转引自庄浩然、倪宗武编《二十世纪中国文学史文论精华：戏剧卷》第221页，河北教育出版社，2000年。

《夜上海》演出情景照

和儿媳惨死，女儿梅莘辉因感激钱恺之而错许终身，梅岭春本人也遭到日寇的逮捕和毒打。梅家人没有因此屈服或堕落，反而在与苦难的抗争中领悟到生活的真理。最后，梅的外甥女前去参加新四军，女儿梅莘辉也与钱恺之分手。作者以现实主义的白描手法，通过梅家人的遭遇反映了"孤岛"时期上海租界内外各阶层人们的生活状态，揭示了丰富的人生世相，被誉为"孤岛上海的史诗"。

《长夜行》写于1942年，同样是四幕，同样表现了上海人民在"孤岛"时期的艰辛生活。剧作的三位主人公陈坚、俞味辛、褚冠球是师范学校的老同学，现在都是中学教员，但他们所走的人生道路却截然不同。陈坚投身革命，为了救国救民而奋力拼搏；俞味辛在贫困与磨难中痛苦挣扎，但逐渐看到了"长夜行人领路的灯光"，决定投身抗战；褚冠球则怀着"识时务者为俊杰"的想法出卖灵魂，沦为汉奸，最终身死名败。通过这三个知识分子的形象，剧作揭示了"人生有如黑隙行路，失不得足"的主题。

吴祖光（1917－2003），祖籍江苏武进，出生并成长于北京的一个书香家庭，自幼受到良好的教育和浓厚的艺术熏陶。

其中学时代开始文学创作，大学就读于中法大学文学院，1937年在南京国立戏剧专科学校任校长秘书时对戏剧产生浓厚兴趣。从1937年到1949年间，他先后创作了《凤凰城》、《正气歌》、《风雪夜归人》、《牛郎织女》、《林冲夜奔》、《少年游》、《捉鬼传》、《嫦娥奔月》等剧作，为百年中国戏剧史（1900－2000）留下了一系列颇具特色的优秀剧作。而最能代表其剧作成就的，则是创作于1942年的《风雪夜归人》。其剧情大意为：二十年前魏莲生是红极一时的京剧名伶，其艺高名重，受到达官贵人吹捧，他自己也自视甚高，对自己的生活状况颇为得意；玉春是法院院长苏弘基的宠妾，过着锦衣玉食的生活，但她明白自己不过是"人家的玩意儿"。玉春因学戏结识了魏莲生，两人由怜生爱。在玉春的影响下，莲生也对自己不过是别人玩物的处境有所觉悟和思考，两人决定一起逃走去过"自

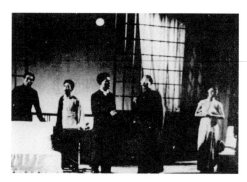

《凤凰城》演出剧照（1938年）

《风雪夜归人》剧照

《雾重庆》演出剧照（1940年）

个儿做主"的"人"的生活。由于苏家管事的告密，出走计划失败，玉春被抓回送给另一位权贵，莲生则被驱逐出境。二十年后的大风雪之夜，莲生和玉春不约而同地来到定情的海棠树下，但却未能谋面。莲生倒毙在海棠树下，玉春也在大风雪中不知所终。剧作通过莲生与玉春的爱情悲剧，探讨了"人为什么要活着，应该怎样活着才称得上是个人"的人生问题。由于玉春、莲生两人的爱情中除了单纯的男女相悦之外还包含了对生命价值和尊严的肯定，使得剧作超越了"姨太太与戏子"相恋的俗套而获得了相当的思想深度。

宋之的（1914—1956），原名汝昭，河北丰润（现丰南县）人。其出生于一个贫苦农民家庭，历经曲折读到中学，1930年因家境拮据被迫辍学赴北平谋生，不久考入北平大学法学院就读。其在中学时代受到新文学的影响并开始文学创作，尤其喜爱戏剧。抗日战争爆发后，宋之的接连创作了《旧关之战》、《雾重庆》（又名《鞭》）、《刑》、《祖国在召唤》、《春寒》等21部作品，表现了高昂的战斗意志和对中华民族必胜的坚定信心。其中，分别发表于1937年、1940年的《武则天》和《雾重庆》是作者的代表作。《武

则天》的主要内容是"在传统的封建社会下——也就是男性中心社会下，一个女性的反抗与挣扎"（《〈武则天〉序》），具有为武则天翻案的意义。剧作以曲折传奇的故事情节、紧张激烈的矛盾冲突和富于创新意义的人物形象，奠定了宋之的在当时剧坛的地位。《雾重庆》通过一群朝气蓬勃的大学生由北平流亡到重庆后或不善逢迎、穷愁潦倒，或走私发财、自甘堕落的沉沦与挣扎，揭示了国民党统治区污浊、腐败的人生世相。剧作结构严谨工整，人物形象饱满生动，风格质朴洗练，展现了作者相当高超的艺术造诣。

第二节
历史剧创作的繁荣

抗日战争的爆发不仅改变了中国的社会与政治进程，也深刻地影响了中国的文化与艺术风貌。这一点体现在戏剧领域，则是蕴含着鲜明的政治性、强烈的民族精神与浓郁的悲剧色彩的"借古讽今"的历史剧成为这一时期引人注目的现象。

一、郭沫若的历史剧创作

在百年中国戏剧史（1900-2000）上，专写历史剧而又成就最高的剧作家非郭沫若莫属。抗日战争爆发之后，郭沫若迎来了他历史剧创作的第二个高峰。尤其是在皖南事变之后，国统区紧张压抑的政治空气更激发了郭沫若的创作激情。自1941到1943年，他连续创作了四部取材于战国历史的《棠棣之花》、《屈原》、《虎符》、《高渐离》和分别以元末和明末历史为题材的《孔雀胆》和《南冠草》。这六部剧作不仅以借古讽今、"借尸还魂"的手法传达了反侵略、反投降、反专制、团结御侮、坚守气节的时代精神，而且在艺术上为当时的历史剧创作提供了丰富的经验，推动了历史剧创作的繁荣和水准的提高。

《棠棣之花》系郭沫若的第一部大

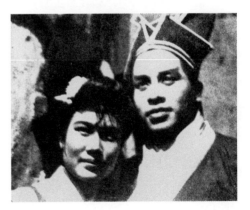

《棠棣之花》剧照

郭沫若

型史剧，是作者以1920年的诗剧《棠棣之花》和1925年的历史剧《聂嫈》为基础加以整理、改编和扩充而创作完成的。由于时代精神的变化，剧作的思想主题也发生了相应的迁移。其以《史记·刺客列传》、《战国策》、《竹书纪年》的相关记载为依据，以侠累怂恿韩哀侯三家分晋、勾结强秦、出卖中原为背景，通过聂嫈为雪国耻而谋刺侠累的行为和聂嫈在聂政死后由墓地走向"十字街头"的艺术构思，表达了"愿自由之花开遍中华"、"主张集合，反对分裂"的思想主题。关于该剧的创作，郭沫若曾说过这样一段话："《棠棣之花》的政治气氛是以主张集合反对分裂为主题，这不用说是掺和了一些主观的见解进去的。望合厌分是民国以来共同的希望，也是中国自有历史以来的历代人的希望。因为这种希望是古今共通的东西，我们可以据今推古，亦可以借古鉴今，所以这样的掺和我并不感其突兀。"[5]可见，在如何处理历史与现实、主观与客观的关系方面，郭沫若对其20年代仅将历史事件和历史人物作为表达主观精神的载体（"借古人的骸骨来吹嘘些血肉进去"）的创作倾向进行了一定程度的反拨，虽然依旧强调主观创造，但注意寻找"古今共通"的切入点，将艺术虚构建立在"据今推古"、"借古鉴今"的基础之上。在此之后的五部历史剧，基本上都是建立在这一原则基础上的成功之作。

《屈原》创作于1942年1月，是郭沫若有感于"皖南事变"后蒋介石依旧在国

[5]郭沫若《我怎样写〈棠棣之花〉》，《郭沫若研究资料》第313-314页，人民文学出版社，1978年。

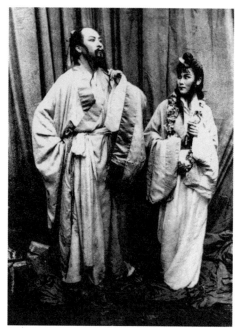
《屈原》演出剧照，金山饰屈原

统区制造白色恐怖大肆捕杀共产党人的行径愤而写就的。用他的话说，他写《屈原》的目的是"有意借屈原的时代来象征我们的时代"，"把时代的愤怒复活在屈原时代里"，因而有着鲜明的借古讽今意义。其剧情大意为：七雄争霸的战国时代，楚国三间大夫屈原深得楚怀王信任，基于自己的政治识见、针对楚国的现实处境，他提出了对内革新政治、对外联齐抗秦的主张。在秦国密使张仪的离间下，南后以"淫乱宫廷"罪名加害屈原，怀王听信谗言，囚禁屈原并废弃齐楚盟约，楚国从此由"抗秦"改为"媚秦"而日趋倾颓。屈原忧愤满怀，他的学生宋玉此时已投降南后，侍女婵娟因不肯妥协将被处死。宫廷卫士救出婵娟，二人一起前往营救屈原，婵娟误饮欲害屈原的毒酒身亡。屈原吟《橘颂》悼念婵娟，走向汉北、走向民间。

在郭沫若的笔下，屈原是一个具有超卓深刻的政治见解，坦荡无私的爱国情怀和"赋性坚贞"、"凛烈难犯"的反抗性

格的，近乎完美的政治家兼诗人的形象。剧作第一幕以屈原朗诵《橘颂》开场，以"独立不移"、"洁白"、"芬芳"、"不怕冰雪芬霏"的橘树意象象征屈原的高洁情操。紧接着，作者将屈原置于与整个楚国上层统治集团尖锐对立的戏剧情境中，全方位地展现了屈原人格与个性中的多重"亮点"。他看清了秦国的野心而主张联齐抗秦，表现出敏锐的政治眼光和超卓的政治见解；被南后谗言陷害后，他当着楚怀王的面怒斥南后："我是问心无愧，我是视死如归。曲直忠邪，自有千秋的判断。你陷害了的不是我，是你自己，是我们的国王，是我们的楚国，是我们整个儿的赤县神州呀！"表现出心怀国家而不顾个人安危的高洁情怀。当楚怀王依附秦国并囚禁屈原之后，面对即将陷入黑暗的祖国，屈原悲愤无比，向整个宇宙发出了愤怒的控诉与挑战。剧作此时引入了"雷电"意象，以《雷电颂》象征屈原勇敢无畏的抗争精神：

你们宇宙中伟大的艺人们呀，尽量发挥你们的力量吧。发泄出无边无际的怒火把这黑暗的宇宙、阴惨的宇宙，爆炸了吧！爆炸了吧！

……你这宇宙中的剑，也正是，我心中的剑。你劈吧，劈吧，劈吧！把这比铁还坚固的黑暗，劈开，劈开，劈开！

……

光明呀，我景仰你，我景仰你，我要向你拜手，我要向你稽首。我知道，你的本身就是火，你，你这宇宙中的最伟大者呀……我知道你就是宇宙中的生命，你就是我的生命，你就是我呀！

《虎符》剧照

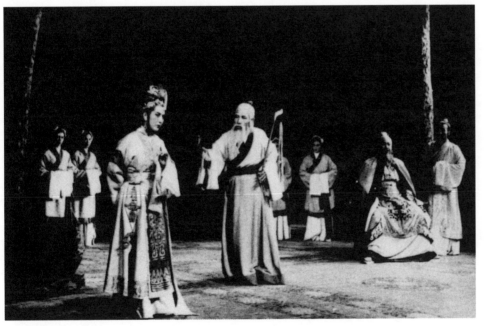

《虎符》剧照

《雷电颂》是全剧的高潮，其将雷电当做屈原崇高壮美人格的化身，大气磅礴而震撼人心，在思想性和艺术性上都达到了郭沫若剧作的顶峰。

屈原之外，剧中另一个寄予了作者理想的人物形象是婵娟。"婵娟"并非历史人物，而是郭沫若根据屈原的《离骚》而虚构出来的形象。她在剧中是作为"道义美的形象化"而存在的。同屈原形象的前后一贯不同，婵娟的个性是随剧情推进而发展变化的。她一开始的性格是天真、善良、单纯但有几分失于简单，随着剧情的发展，她勇敢无畏、明辨是非和富于牺牲精神的一面逐渐显示了出来。在南后诬陷屈原之后，几乎所有人都相信了南后的谗言，只有婵娟坚信屈原是清白的，因为

在她心中屈原是"楚国的柱石"，"我爱楚国，我就不能不爱先生"。在误饮靳尚带来的毒酒而即将身亡的时刻，她没有丝毫悲哀反而为能够保住屈原的性命而感到欣喜，她真诚地告诉屈原："我把我这微弱的生命，代替了你这样可贵的存在。先生，我真是多么地幸运啊！"婵娟的形象不但映衬了屈原精神的高贵，也成为人类美好品格的象征，具有独立的审美价值。

五幕剧《虎符》同样创作于1942年。该剧取材于《史记·魏公子列传》，剧情大意为：魏安釐王二十年（公元前257年）秦国进攻赵国，赵国形势危急，赵国平原君夫人亲赴魏国请求支援。基于对赵魏两国唇齿相依的处境的认识，信陵君请求魏王发兵救赵。魏王执意拒绝，信陵君愤尔率领三千门客前往救援。门客侯嬴建议信陵君窃取魏王虎符调遣兵马救赵，信陵君何魏王妃如姬夫人求助，如姬佩服信陵君的人格和见识，同时感念信陵君曾替其报杀父之仇而冒死盗符。信陵君凭借虎符调兵八万解赵之围。窃符事发，信陵君之母魏太妃代如姬受过自杀。如姬逃出宫后，为了不损害信陵君的声名，亦在父亲墓前自杀。该剧通过对信陵君、如姬和魏太妃等艺术形象的塑造，歌颂了"把人当成人"的社会理想以及赴汤蹈火、杀身成仁的"仁义"精神，洋溢着崇高之美。

不同于《棠棣之花》、《屈原》、《虎符》三部剧作均以列国反秦为背景，《高渐离》（创作于1942年6月）则直接揭露秦始皇的暴政，通过高渐离击筑刺杀秦始皇的故事，歌颂了反抗专制、舍生取义的坚强意志与献身精神。出于影射现实的需要，剧作故意将秦始皇塑造成一个奸

《南冠草》（郭沫若著）书影

诈、残暴、伪善、淫乐的类型化形象，夸大了其作为封建暴君的反面性格。在1956年出版的修改本中，作者对这一倾向进行了纠正，强化了对秦始皇作为一代雄主的形象的塑造。

继四部战国题材历史剧之后，郭沫若又相继创作了取材于元末历史的《孔雀胆》（1942年）和取材于明末历史的《南冠草》（1943年）。其中，《孔雀胆》通过元末云南行省梁王之女阿盖公主与大理总管段功的爱情悲剧，反映了民族团结与民族分裂的主题，是百年中国戏剧史（1900—2000）上第一次将元代生活搬上舞台的开创之作；《南冠草》则通过对少年英雄夏完淳从被捕到殉难的经历的描写，歌颂了主人公慷慨激昂、宁死不屈的崇高精神与民族气节。与郭沫若这一时期的战国题材史剧一样，这两部史剧也歌颂了在民族危亡的紧要关头一批中国"脊梁式人物"为了正义和理想而慷慨赴死的精神，既与当时的时代氛围高度契合，同时也洋溢着浓郁的悲剧情怀。

总体而言，郭沫若在40年代的历史剧具有如下特色：

第一，沉郁壮美的悲剧精神。

郭沫若的历史剧虽然都以悲剧结束，但这种悲剧不同于《窦娥冤》、《琵琶记》等中国传统悲剧的哀怨凄凉，而是弥漫着西方悲剧的崇高与壮美精神。这一点也是作家的自觉追求。在他看来，"悲剧在文学的作品上是有最高级的价值的"，"悲剧的戏剧价值不是在单纯地使人悲，而是在具体地激发起人们把悲愤情绪化而为力量，以拥护方生的成分而抗斗将死的成分"[6]。郭沫若的这一悲剧美学观念在他40年代的历史剧创作中得到了鲜明的体现。他擅长选取与国家民族的生死存亡密切相关的重大历史题材，并将人物置于艰辛危困的政治环境中，借以塑造出具有崇高精神的英雄形象，如情怀高洁、才识超卓的屈原，反抗强暴、大义凛然的聂政、高渐离，慷慨激昂、视死如归的夏完淳，以及舍生取义、富于自我牺牲精神的婵娟、聂嫈、如姬、阿盖及酒家女等女性形象。正如鲁迅所说："悲剧是将人生有价值的东西毁灭给人看。"由于这些人物都具有崇高的人性和壮美的人格，所以他们遭诬陷、受迫害直至被毁灭的命运就更加具有感人肺腑的力量。所有这些，都使郭沫若的历史剧洋溢着沉郁壮美的悲剧精神。

第二，强烈的现实针对性。

郭沫若的历史剧大都取材于战乱频仍的改朝换代之时，这与当时的抗战现实有

着基本的契合关系。在郭沫若看来，历史剧创作的动机不外乎三类：一是"再现历史的真实"，二是"以历史比较现实"，三是"对历史的兴趣"。他本人无疑属于"以历史比较现实"的一类，"古为今用"、"借古鉴今"、"以史事来讽喻今事"是他一贯坚持的创作原则。不管是"把这时代的愤怒复活到屈原时代里去"的《屈原》，还是"有些暗射的用意的"《虎符》，或是"存心用秦始皇来暗射蒋介石"的《高渐离》，郭沫若所选择的这些题材都有着鲜明的时代色彩。寻找"古今共通"的契合点，进而通过历史事件和历史人物讽喻现实，正是郭沫若历史剧创作的主旨所在。

同时，为了实现"古为今用"、"借古喻今"，作者还经常展开想象的翅膀通过艺术虚构大胆改写人物命运，从而使历史事件的内涵与现实的时代精神高度契合，这就是人们常说的郭沫若历史剧的"失事求似"原则。在郭沫若看来，"历史研究是'实事求是'，史剧创作是'失事求似'"；"史学家是发掘历史的精神，史剧家是发展历史的精神"。[7]所谓"失事"，就是不必完全拘泥于历史的真实，"和史事是尽可以出入的"；所谓"求似"，就是尽可能地尊重历史精神并进行准确真实的表现。由于"在反动政府的严格检查制度之下，当代的事迹不能自由表达或批判"，为了"用历史题材来兼带着表达并批判当代的任务"[8]，剧作家

[6]郭沫若《革命与文学》，《郭沫若论创作》第34页、第427—428页，上海文艺出版社，1983年。

[7]郭沫若《历史·史剧·现实》，《郭沫若论创作》第501页，上海文艺出版社，1983年。

[8]郭沫若《关于历史剧》，原载《风下》第127期，1948年5月22日。此处引自秦川《郭沫若评传》，重庆出版社，1993年。

可以进行大胆的想象和虚构。郭沫若的历史剧无一不是这样的"失事求似"之作。比如，在《屈原》一剧中，为了给在抗战中的人们以鼓舞，作者改写了屈原自沉的悲剧结局而改为让其走向民间的光明结局。在《棠棣之花》中，作者说他自己"无中生有地造出了酒家母女、冶游男女、盲叟父女、士长、卫士之群，特别在言语歌咏等上我是取得了更大的自由的。我让剧中人说出了和现代不甚出入的口语，让聂嫈唱出了五言诗，游女等唱出了白话诗。这些假使要从纯正历史学家的立场来指摘，都是不合理的"[9]。类似的情形还有《屈原》中婵娟、《虎符》中魏太妃形象的塑造，他们都是作者虚构的历史人物，都是服务于作者"失事求似"、"古为今用"的创作原则的。

第三，浪漫主义的诗性特征。

郭沫若热烈奔放的诗情在他这一时期的历史剧中依旧有着鲜明的体现。他的剧作是诗与剧的结合，始终洋溢着为郭沫若所特有的浪漫诗意。这种浪漫诗意又包括两个方面：

其一，主观性和理想性，这是浪漫主义的典型特点，也是郭沫若剧作的内在特征。

虽然有着史学家的身份并对历史事实十分熟悉，但郭沫若在创作时从不被动地描写历史事件和历史人物，而是始终在历史事件和历史人物身上注入自己的思想感情和生命体验，这使得他的剧作具有了强烈的主观性。如果说历史剧创作也有"我注六经"和"六经注我"的差异的话，郭

[9]郭沫若《我怎样写〈棠棣之花〉》，《郭沫若论创作》第373页，上海文艺出版社，1983年。

沫若显然属于后者。此外，郭沫若善于采取理想化的手法塑造人物，它往往赋予剧中人物以崇高的道德和人格力量，将其塑造成近乎完美的艺术形象。比如，作者在塑造屈原的形象时，大胆地舍弃了史料中屈原愚忠的内容而强化突出了他的反抗精神，从而使屈原的形象更加高大、完美。

其二，是浓郁的诗性。

郭沫若不仅擅长让剧中人通过诗化独白抒发情绪，而且还常在剧中穿插大段的诗词歌赋，形成"诗中有剧，剧中有诗"的独特氛围。比如，在《屈原》中，作者以一首情韵悠长的《橘颂》贯串全剧，不仅隐喻了主人公高洁的情怀，也增强了作品的诗意气息；而《雷电颂》则本身就是一首沉郁热烈的散文诗，它以雄浑悲壮的气势使全剧笼罩在浓郁的诗意中。除此之外，郭沫若还擅长在剧中营造富于诗意的抒情意象，如《棠棣之花》中桃花盛开，"孕育了一片和煦的春光"；《虎符》中桂花怒放，洋溢着"飒爽偶傥的情怀"；《屈原》中雷霆咆哮，渲染出雄浑的意境（参见郭沫若《献给现实的蟠桃》）……这些或优美或雄壮的意境和意象与剧中的抒情性诗篇一起，形成了剧作诗、剧合一的风格。

二、阿英、阳翰笙等人的历史剧创作

构成20世纪40年代的历史剧创作热潮的，除去郭沫若的系列史剧之外，还有阿英的南明史剧，阳翰笙的"太平天国"题材史剧以及欧阳予倩的《桃花扇》、《忠王李秀成》，于伶的《大明英烈传》，

吴祖光的《正气歌》、《林冲》等。

（一）阿英的历史剧创作

阿英（1900—1977），原名钱德富，笔名钱杏邨、魏如晦、阿英，而以后者最为著名。安徽芜湖人。其早年肄业于上海中华工业专门学校土木工程系，1919年参加"五四"运动，1927年与蒋光慈等人

《群莺乱飞》书影

《不夜城》书影

《洪宣娇》书影

《明末遗恨》演职员合影

《碧血花》演出剧照（唐若青饰葛嫩娘，1939年）

上海剧艺社演出的《海国英雄》剧照（1941年）

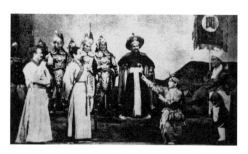

《李闯王》演出剧照（1945年）

组织太阳社，1929年参与组织上海艺术剧社，1930年加入左翼作家联盟，曾任中国左翼作家联盟和中国左翼文化总同盟（后文简称文总）常委。抗日战争期间，阿英在上海从事抗日救亡文艺活动，曾任《救亡日报》编委和《文献》主编。1941年，阿英赴苏北从事新四军革命文艺工作并同时参与宣传、统战的领导工作。新中国成立后阿英曾任天津市文化局局长、华北文联主席、全国文联副秘书长等职。1977年病逝于北京。

阿英有着多方面的文学才华，他是20世纪中国著名的剧作家、文学史家和文学评论家，而其中以戏剧创作最能体现其文学才能，戏剧创作中又以历史剧创作最为著名。从1936年到1941年，在创作《春风秋雨》、《群莺乱飞》、《不夜城》等现实题材剧作的同时，阿英先后写出了《桃花源》、《碧血花》（又名《葛嫩娘》、《明末遗恨》）、《海国英雄》（又名《郑成功》）、《杨娥传》、《洪宣娇》、《牛郎织女》等剧作，并于1944年受郭沫若《甲申三百年祭》的启发而创作了《李闯王》。这些剧作以动荡混乱的年代为历史背景，通过一系列民族英雄的形象塑造，对投降卖国的行径给予了抨击和批判，与郭沫若的历史剧存在诸多的契合之处。

阿英的历史剧与郭沫若的历史剧存在诸多的相同点，二者都是"借古讽今"之作，都取材于战乱频仍的历史时代，都强调历史剧的时代精神与现实意义，也都洋溢着澎湃的政治激情，但不同于郭沫若的自由想象和大胆虚构，阿英强调历史剧创作的严谨性和写实性。在前面我们所打的比方中，如果说郭沫若的史剧是"六经注我"，阿英的史剧则是典型的"我注六经"。以历史真实为基础，截取历史事件和人物生平中的几个关键点，通过跌宕起伏的故事情节和紧张尖锐的戏剧冲突，粗线条地完成对历史事件的描述和对人物形象的塑造，是阿英剧作的鲜明特征。创作于1939年的《碧血花》是最能体现作者的这一特色的作品。该剧主人公为明末秦淮名妓葛嫩娘，其剧情大意为：葛嫩娘出身名门，后家道中落沦落风尘，在结识桐城名士孙克咸后，两人相知相爱结为夫妇。史可法在扬州殉国，南明王朝岌岌可危，嫩娘劝克咸从军报国，克咸因眷恋嫩娘而踌躇不前，嫩娘先是以自刎激励克咸奋发，后又慨然与之同行，两人同赴福建抗清。不久，克咸兵败，两人先后被俘。清军首领博洛见嫩娘貌美，以富贵荣华诱其投降，嫩娘怒斥劝降者，咬舌自尽并将口中鲜血喷向博洛。通过深明大义、坚强不屈的葛嫩娘形象的塑造，剧作揭示了抗清

与降清、守节与辱节之间的尖锐矛盾，具有明显的"借古讽今"意义。

据阿英回忆，《碧血花》的创作是缘于其1938年在上海观看了欧阳予倩《桃花扇》的演出后，因李香君这个人物"有所为而作"。"忆起《板桥杂记》中，尚有较李香君更具积极性的人物。首先忆起的就是至死不屈、断舌喷血的葛嫩。其激昂慷慨可歌可泣之史实颇有成一历史剧的必要。"[10]与《桃花扇》一样，该剧同样取材于南明之际秦淮八艳的故事，同样反映了风尘美女与上层文士的爱情，剧中同样有抗清反清的主题思想、女性激励男性的情节故事以及美女流血的戏剧场面（《桃花扇》中李香君以头触柱血染扇面；《碧血花》中则是葛嫩娘断舌喷血），其相似点是显而易见的。与此同时，两剧的差异也是明显的。首先，《桃花扇》李香君与侯方域的立场是不一致的，而《碧血花》中葛嫩娘与孙克咸的立场则是相同的；其次，《桃花扇》中李香君的死是恨恨而亡，但《碧血花》中葛嫩娘的死则是积极而壮烈的；最后，《桃花扇》中的反清是背景，聚焦点是侯李之间的爱情，而《碧血花》中虽然也有对葛嫩娘和孙克咸之间爱情的描写，但聚焦点是二人的抗清斗争。因而，后者反映的生活面要更为广阔，其对葛嫩娘性格的塑造和揭示也更为集中和富有力度。作者正是在葛嫩娘与剧作其他形象的矛盾冲突中塑造了这一刚烈不屈的女性形象，当孙克咸因为眷恋温柔乡而踌躇不前时，她以不惜自刎的激烈方

阳翰笙

式敦促其投奔义军，表现出非同凡俗的性格与超卓的见识；在郑芝龙拒绝出兵救援时，她大义凛然控诉郑的卖国行径，显示了不畏权贵的英雄气概；在被清军俘虏身陷囹圄之时，她不为威胁利诱所动怒斥劝降者，表现出坚贞的操守和抗争的精神。由于该剧与宣传抗战、反对投降的时代精神相契合，同时又有颇具魅力的艺术形象、紧张尖锐的矛盾冲突和热烈浓厚的戏剧气氛，因而深受观众欢迎，曾经创下了在上海璇宫剧场连演35天场场爆满的纪录。同年，该剧由作者本人和周贻白任编

剧改编成同名电影，上映后同样反响强烈。

（二）阳翰笙的历史剧创作

阳翰笙（1902—1993），原名欧阳本义，字继修，笔名华汉、阳翰笙，四川高县人。1924年秋考入上海大学社会学系，1927年参加创造社，1930年夏至1932年，相继担任左联党团书记、文总党团书记、中央文化工作委员会书记等职务，抗战期间参加了周恩来、郭沫若领导的国民政府军事委员会政治部第三厅的工作。新中国成立后先后任中央人民政府政务院文化教育委员会委员、副秘书长及中华全国电影工作者协会主席，中国文联党组书记等职务。1993年6月病逝于北京。

阳翰笙早年曾从事小说创作，1936年开始话剧创作，抗战前后先后创作了《前夜》（1936年）、《李秀成之死》（1937年）、《塞上风云》（1937年）、《天国春秋》（1941年）、《草莽英雄》（1942

[10]《〈碧血花〉公演前记》，原载《碧血花》1940年，上海国民书店。此处引自《阿英文集》第415页，三联书店，1981年。

《李秀成之死》剧照

《天国春秋》剧照

年)、《两面人》(1943年)、《槿花之歌》(1943年)等作品,其中《天国春秋》、《草莽英雄》等历史剧作品是其戏剧创作走向成熟的标志,也是标志其戏剧艺术成就的代表作。与郭沫若、阿英等人的历史剧创作一样,阳翰笙剧作的重要特色也是"借古讽今",具有强烈的现实性,这一特点在《天国春秋》与《草莽英雄》两剧中体现得尤为鲜明。

六幕悲剧《天国春秋》写于1941年9月,是作者有感于"皖南事变"愤而写就的。正如他所说:"当时我为了要控诉国民党反动派这一滔天罪行和暴露他们阴险残忍的恶毒本质,现实的题材既不能写,我便只好选取了这一历史的题材来作为我们当时斗争的武器。"[11]所以,《天国春秋》虽然写的是历史事件,却有着强烈的现实针对性。作者选择标志太平天国由盛转衰的"杨韦事变"为切口,通过韦昌辉离间洪秀全与杨秀清、谋害杨秀清、最终导致两万余名太平军将士惨死的悲剧

[11]阳翰笙《阳翰笙剧作选·后记》,《阳翰笙剧作集》第475页,中国戏剧出版社,1982年。

结局,揭示出一个具有现实意义的主题:大敌当前,有时可怕的"不是敌人,倒是我们自己"。其主要情节为:才貌出众的傅善祥在天朝科举中考中状元,继而成为杨秀清的幕僚。杨秀清为她温婉宽厚的个性和卓越的才华所吸引,二人互相爱慕,这引起了对杨秀清素有爱意的洪宣娇的嫉妒。在韦昌辉的挑拨下,洪宣娇怂恿洪秀全杀害了杨秀清全家。惨剧发生后傅善祥满怀忧愤自焚而死,韦昌辉也因积怨太深被杀。面对一系列的悲剧,洪宣娇痛悔不已,她惊呼:"大敌当前,我们不该自相残杀!"剧作人物形象鲜明、冲突尖锐、气魄宏大,弥漫着类似于西方古典悲剧的悲壮气氛,在40年代历史剧中独树一帜。

与该时期多数历史剧均取材于古代历史不同,阳翰笙的另一部历史剧代表作《草莽英雄》则取材于中国近代史。剧作在极富传奇色彩的气氛中塑造出一群具有侠肝义胆的"草莽英雄"的形象。主人公罗选清是四川高县保路同志会的会长,他德高望重、刚正耿直,曾一度领导同志会将革命事业进行得轰轰烈烈。但接连的胜利使他变得盲目自信和骄傲轻敌。因为听不进革命党人的劝告,他被清廷官吏的诈降和混入队伍的内奸蒙蔽,最终被清军围困杀害。弥留之际他告诉身边的人,要警惕革命队伍中那些浑水摸鱼的人。该剧的内容是《天国春秋》主题的深入和发展,作者在总结历史教训的基础上,进一步挖掘了农民革命的历史局限性,这一点从剧作的标题即可看出。在艺术上,《草莽英雄》除继续保持了《天国春秋》中人物个性鲜明、冲突强烈、场面宏阔的特点之外,在剧作语言方面也显示了高超的功力。作家提炼了具有鲜明特色的四川方

言,台词机智、幽默、诙谐,动作性强而贴合人物个性,对于塑造性格、推进剧情起到了很好的作用。

第三节
喜剧创作的兴盛

历史剧创作繁荣的同时,本时期喜剧创作也得到了长足的发展,涌现出陈白尘、丁西林、老舍、洪深、宋之的、吴祖光、张骏祥、沈浮、李健吾、杨绛、胡可等一批喜剧作家,他们以其数量不菲、成就斐然的讽刺喜剧与幽默喜剧作品,标志着喜剧艺术达到了新的高度。

一、陈白尘的讽刺喜剧创作

陈白尘(1908—1994),江苏淮阴人,原名陈增鸿、陈征鸿。1923年读初中时接触到"五四"新文学并开始小说和诗歌创作。1925年在《小说世界》发表小说《另一世界》,奠定了文学事业的第一步。1927年,陈白尘进入上海艺术大学就读并参加南国社,两年后与他人一起组织摩登剧社。陈白尘的剧本写作生涯始于20世纪30年代,曾先后写下了《虞姬》、《街头夜景》、《大风雨之夜》、《石达开的末路》、《大渡河》等剧作,这些作品虽然显示了作家的戏剧才华,但风格并不鲜明,真正奠定其在20世纪戏剧史上的地位的,还是后来的喜剧作品。其喜剧

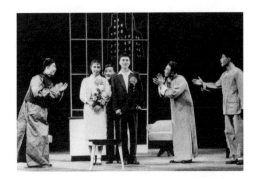

《结婚进行曲》剧照

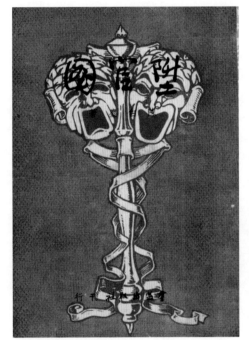

陈白尘著《升官图》书影

上海剧艺社主演的《升官图》剧照（1946年）

《升官图》剧照（黄佐临导演，上海剧艺社演出，1946年）

创作发轫于1935年的独幕喜剧《征婚》，在此后几年间基本保持了一年一剧的创作进度。1936年创作四幕讽刺喜剧《恭喜发财》，抗战之后陆续创作了《魔窟》（1938年）、《乱世男女》（1939年）、《未婚夫妻》（1940年）、《禁止小便》（1941年）、《结婚进行曲》（1942年）等剧作。其后，1945年创作的《升官图》将其讽刺喜剧创作的水平推向了新的高度，是代表作家艺术风格的集大成之作。

《升官图》系三幕讽刺喜剧，同时前有"序幕"、后有"尾声"（其中"序幕"、"尾声"展示的是梦境外的故事，主体部分展示的是梦境内的故事）。其剧情大意为：在一个风雨之夜，两个强盗因为逃避追捕而闯入了一个古老的院落，他们在睡着之后做了一个升官发财的美梦。梦中有个地方群众暴动，知县被打伤、秘书长被打死，两个强盗中有一个与知县长得很像，于是他们趁乱分别冒充知县和秘书长，知县太太和各局的局长们在经过一番利益考量之后最终承认了两个冒牌货。之后，假知县、假秘书长和局长们互相勾结，以"惩治暴动"为名大肆搜刮民脂民膏……省长前来考察，他一边大讲廉洁简朴一边又得了一种必须用金条才能治疗的头痛病，收受了金条、钻戒、洋房、汽车等大批礼物。省长要与知县太太订婚，知县太太原来的情人艾局长心有不甘，他与

073

《升官图》书影

卫生局长一起找来真知县想戳穿骗局。省长让各局长辨别真假，但除卫生局长外其他局长为了自己的利益都不敢相认，知县太太为了成为省长夫人也拒绝承认丈夫。省长下令枪毙真知县和卫生局长，假知县被提升为道尹，艾局长则被提升为知县，皆大欢喜。在省长的婚礼上，老百姓高呼"打倒省长"、"打倒知县"，两个强盗也被梦中群众暴动的口号声惊醒，束手就擒。

《升官图》不仅是陈白尘喜剧艺术才华的集大成之作，同时也是中国现代喜剧史上具有标志意义的界碑式作品。

首先，剧作构思新颖、巧妙。《升官图》的主题直面现实，具有强烈的政治讽刺意味，这样的题材如果拿捏不好不仅容易流于肤浅直露，而且也会触犯禁忌。作者借用梦境的形式来处理剧情，就非常巧妙地解决了这一问题。正如冯牧所评论的："作者很聪明地把他的中心故事和主题安置在一个'梦'的帷幕里面。这样，他一方面为自己的思想的进攻阵地找到了一个很巧妙的掩蔽体；另一方面，他可以无顾忌地采用夸张的手法，把自己的全部宗旨和故事自由地表现出来。"[12]这种借

助梦境展开剧情的做法，既避免了正面讽刺现实的锋芒毕露，同时可以突破时空限制反映丰富的生活内容，另外还可以自由使用夸张、变形、荒诞等艺术手法，可谓是一举多得。

其次，剧作塑造了个性化的喜剧人物形象。喜剧人物往往以类型化的"扁平人物"见长，陈白尘的剧作也不例外。《升官图》中大大小小的官僚连名字都没有，但都有着贪得无厌、寡廉鲜耻的共性。陈白尘的高明之处在于他在塑造人物共性的同时又能揭示出其各自的个性，比如两个强盗身上都有贼的共性，但假扮县长的强盗乙粗鄙愚钝，更接近于一般喜剧情境中的"傻子"形象，而假扮秘书长的强盗甲则圆滑狡诈、见多识广，更接近于一般喜剧情境中的"骗子"形象；各局长虽然都有贪婪无耻的共性，但有的精于溜须拍马，有的擅长玩弄权术，还有的专会吃喝嫖赌。这些人物既是漫画式的类型化形象，同时又是以其鲜明的个性聚集了一类

《升官图》特刊封面

人的共性的典型人物。

最后，《升官图》的喜剧艺术成就还体现为剧作语言的幽默、精练、浅显易懂和饱含机锋，这一点也是其明快、泼辣的剧作风格的重要来源。比如，假秘书长指使卫生局长挂起12个卫生院的招牌、警察局局长建议从监狱中提出120名犯人装扮病人，假秘书长担心犯人会逃走，警察局局长脱口而出："那还不容易？用铁链子拴在床上！"警察局局长的话既符合他的职业身份，又有令人捧腹的滑稽效果。再如省长关于"廉洁""效率"的演讲："我提倡廉洁政治，其作用在于提高行政效率；提高行政效率，就是任什么事要办得快，而且办得好！我之所以此刻就宣布和刘小姐订婚，不过是给诸位在办理行政上做一个榜样！"前几句话讲得冠冕堂皇，最后一句则露出马脚，具有非常强烈的喜剧效果。

二、老舍的喜剧创作

老舍（1899—1966），原名舒庆春，字舍予，北京人，享有"人民艺术家"之誉。老舍是满族正红旗人，"老舍"是其在20年代发表小说《老张的哲学》时首次使用的笔名，其他笔名还有舍予、絜青、絜予、非我、鸿来等。老舍自幼丧父，在贫苦的家境中长大，对于老北京市民尤其是下层平民的生活有着深切的体验和特殊的感情，这些都深刻影响了他此后的文学创作。老舍7岁开始接受私塾教育，10岁进入新式小学，1913年考入北京师范学校，1918年夏进入东城方家胡同小学担任校长。"五四"运动爆发后，他开始尝试

[12]冯牧：《关于〈升官图〉》，卜仲康编《陈白尘专集》，第354—355页。

用白话写文章，但都未成气候。1923年，老舍赴英国伦敦大学东方学院担任中文教师，在阅读了狄更斯等人的大量文学作品后，老舍萌生了也要"写着玩玩"的念头。《老张的哲学》、《赵子曰》、《二马》便是这一时期的作品。1929年，老舍经新加坡返回中国，途中创作了第四部长篇小说《小坡的生日》。1930年到1949年，老舍连续创作了《猫城记》、《离婚》、《牛天赐传》、《骆驼祥子》、《四世同堂》等长篇小说和《黑白李》、《断魂枪》、《月牙儿》、《微神》、《我这一辈子》等中短篇小说，这些作品与其新中国成立后未完成的长篇《正红旗下》一起，奠定了其作为20世纪中国最优秀的小说家之一的地位。

老舍不仅是杰出的小说家，也是优秀的戏剧家，这一点不仅体现在他在新中国成立之后以《茶馆》为代表的剧作中，也体现在其在抗战时期的讽刺喜剧创作中。抗战爆发后，老舍在继续从事其驾轻就熟的小说创作的同时，开始以戏剧为武器投身抗战文艺创作，正如他自己所说的那样："战争的暴风把拿枪的，正如同拿刀的，一起吹送到战场上去；我也希望把我不像诗的诗，不像戏剧的戏剧，如拿着两个鸡蛋而与献粮万石者同去输将、献给抗战……这样，于小说散文之外，我还练习了鼓词、旧剧、民歌、话剧、新诗。"（《三年写作自述》）老舍这一时期不仅用"旧瓶装新酒"的方式创作了戏曲剧本《忠烈国》、《王家镇》等，也用话剧形式创作了《残雾》、《国家至上》（与宋之的合写）、《张自忠》、《面子问题》、《大地龙蛇》、《归去来兮》、《谁先到了重庆》、《虎啸》（与赵清

阁、萧亦五合写）、《桃李春风》（与赵清阁合写）等剧。上述剧作中，以《残雾》、《面子问题》为代表的喜剧作品最具特色。

《残雾》创作于1939年。其剧情大意为：贪财、好色的冼局长被日本女间谍徐芳利用为其窃取情报，事情败露后冼局长供出了徐芳。当侦探长即将逮捕徐芳的关键时刻，一位官太太却派来了卫兵请徐芳赴宴，徐芳被公然救走。剧作的讽刺锋芒直指当局政治，被誉为"抗战大后方黑暗角落的一面镜子"。一年之后，老舍发表三幕喜剧《面子问题》，对出于各种原因而在生活中进行着各式伪装的"面子中人"进行了温和的讽刺。这其中有"世家出身，为官多年，毕生事业在争取面子"的佟秘书；婚事久拖未成，但鉴于"面子问题所在，又不能轻率从事"的佟小姐；"略带市侩气，深知面子的重要，但绝不为面子而牺牲"的于科长；"因容貌的美好，职业的高尚，往往不肯敷衍面子"的欧阳小姐；"因乱想发财而破产，虽在极度困苦中，仍努力保持面子"的方先生等。剧作在极富中国特色的人情世故的展示中揭示了传统文化的某些负面效应，较之一年前的《残雾》，其讽刺锋芒虽然有所减弱，但文化反思和文化批判的力度却相对增强，是40年代喜剧中别开生面的作品。

第 五 章

和平年代的理性书写

中华人民共和国成立后，戏剧创作者们与全国人民一起沉浸在结束战乱、迎来和平的喜悦气氛中。这一气氛反映在剧作中，则是一系列以表达对旧时代、旧世界的埋葬以及对新生活、新社会的歌颂为主题的剧作的涌现。即便是历史剧创作，也一改40年代剧作的悲剧风格，洋溢着乐观主义和理想主义的积极情怀。

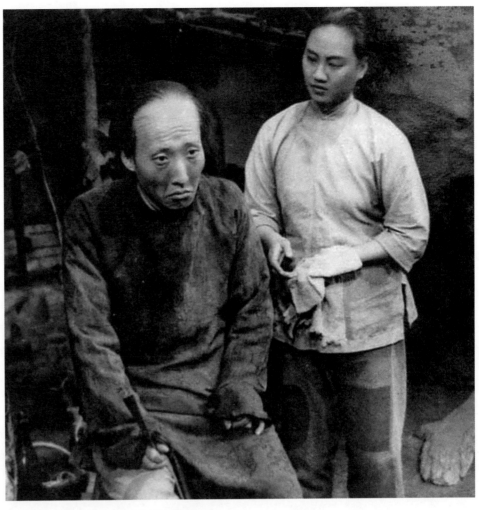

《龙须沟》剧照，于是之饰程疯子（北京人艺戏剧博物馆供稿）

第一节
老舍与他的《茶馆》等剧作

1949年10月，正在美国访问的老舍应中央人民政府电召紧急回国，12月到达北京。在亲眼目睹了新中国成立后劳苦大众的崭新生活之后，老舍的戏剧创作进入了一个旺盛的喷发期。怀着对新政府的真诚感激和"为工农兵服务"的强烈热情，老舍基本中断了他驾轻就熟的小说创作，将创作重心转移到话剧领域。在他看来："我急于写出作品，并期望收到立竿见影的教育效果。剧本这个形式适合我的要求。"[1] "剧本排演出来，就连不识字的人也能看明白；所以我要写剧本。"[2]从1949年到1966年，老舍共发表了22部剧作，较具代表性的是《茶馆》、《龙须沟》、《方珍珠》、《一家代表》、《生日》、《春华秋实》、《青年突击队》、《西望长安》等，其中既有明显配合政治

的"急就章"，同时也有经典的传世之作，艺术成就参差不齐。

"紧跟时代"、"紧跟政治"、"多写点光明"是新中国成立后老舍创作的自觉追求，所以他在新中国成立初期的剧作基本以反映"新人新事"为主。1951年发表的三幕剧《龙须沟》，是代表这一

老舍

特色的典型作品。正如周扬所评价的那样，老舍"所擅长的写实手法和独具的幽默才能，与他对新社会的高度政治热情结合起来，使他在艺术创作上迈进了新的境地"[3]。该剧取材于当时的真实生活事件：龙须沟是北京天桥附近的一条臭水沟，1950年，北京市人民政府在财政极为困难的情况下，拨专款整修了这条曾给附近居民带来无数痛苦和死亡的臭水沟。《龙须沟》的创作即以该事件为原型表达了"对人民政府为人民修沟的歌颂"（老舍语）之情。剧作以主人公程疯子在旧社

[1]老舍《十年笔墨》，《侨务报》1959年9月。
[2]老舍《我当选为全国人民代表大会代表的感想》，《戏剧报》1954年第9期。

[3]周扬《从〈龙须沟〉学习什么》，《新华月报》1951年3月25日。

会由艺人变成"疯子"、新中国成立后又从"疯子"变为艺人的经历为主线，揭示了普通百姓在新旧社会的不同命运以及他们对新社会、新生活热爱。作者巧妙地将改造臭水沟与医治人们的精神创伤联系起来，通过沟的变化和人的变化来透视社会的变化，显示了老舍在剧情构思方面的高超功力。

除去情节构思的巧妙外，《龙须沟》的另一成就是塑造了一系列鲜活的人物形象。用作者自己的话说"假若《龙须沟》剧本也有可取之处，那就必是因为它创造出了几个人物——每个人有每个人的性格、模样、思想、生活和他（或她）与龙须沟的关系。在这个剧本里没有任何组织过的故事，没有精巧的穿插，而专凭几个人物支持着全剧。没有那几个人就没有那出戏"[4]。而这些人物中又以程疯子的形象最为典型。程疯子是一个有着自己

的品格和艺术追求的曲艺艺人，先是因为"不肯低三下四地侍候有势力的人，教人家打了一顿"，后来"到天桥来下地"，又因为"不肯给胳臂钱，又教恶霸打个半死"。因为无法忍受痛苦和压抑的生活，他最终成了"疯子"。北平解放后，他得到了新生，工作起来"仿佛作了军机大臣，唯恐怕误了上朝"。程疯子的形象是旧社会中千万善良懦弱、想获得生活的尊严但又无力反抗的小人物的典型代表，通过他在新旧社会的不同命运和精神面貌的变化，老舍曲折地表达了类似《白毛女》中"旧社会把人变成鬼，新社会把鬼变成人"的主题，也是作者献给新社会的一曲颂歌。

1956年"双百方针"之后，老舍对自己"紧跟时代"、"紧跟政治"、"多写点光明"的创作倾向进行了自觉的调整，他重新回到自己熟悉的题材领域，着手表现"旧人旧事"，由此有了经典杰作——三幕剧《茶馆》的诞生。老舍创作该剧的初衷是以三幕戏"埋葬三个时代"，其分

《龙须沟》剧照，于是之饰程疯子（北京人艺戏剧博物馆供稿）

别以1889年戊戌变法失败、民国初期军阀混战和抗日战争胜利后国民党的腐败政治为背景，通过老北京一个叫做"裕泰大茶馆"的茶馆的沧桑变迁，反映了三个时代长达50年的历史风云变幻。剧作完成于1957年，但直到1979年它的价值才被全面地发掘出来。1980年，《茶馆》应邀到西欧演出，被西欧戏剧界人士誉为"远东戏剧舞台上的奇迹"，德国曼海姆民族剧院甚至为《茶馆》的演出升起了五星红旗；1983年《茶馆》剧组赴美国演出，同样引发强烈反响，被美国人誉为"中国的《推销员之死》（美国剧作家阿瑟·密勒的名作）"。

《茶馆》不仅是老舍戏剧的巅峰之作，同时也是对后世影响深远的"京味话剧"的发轫之作。无论是剧作构思还是人物形象、情节设置乃至戏剧语言，《茶馆》都有着自己鲜明独特的风格与艺术特色，从而将中国话剧的整体艺术水平

[4]老舍《〈龙须沟〉的人物》，《文艺报》1951年2月25日。

《龙须沟》剧照（北京人艺戏剧博物馆供稿）

推向了一个新的高度，在百年中国戏剧史（1900-2000）上有着卓越的地位。

《茶馆》的成功，首先在于其新颖的艺术构思，即以小茶馆反映社会大变迁的"侧面透露法"。《茶馆》涉及的是宏大的政治问题，但作者没有采取正面、直接地描写重大的政治历史事件的做法，而是通过对普通百姓的日常生活的细腻描绘，"用他们生活上的变迁反映社会的变迁"，"侧面地透露出一些政治消息"[5]。与西方的酒吧、咖啡馆一样，茶馆是极富中国民族特色的场所，"是三教九流会面之处，可以容纳各色人物。一个大茶馆就是一个小社会"。也正因如此，社会各阶层、各派政治力量的矛盾与冲突都在这里得到反映，茶馆由此成为当时中国的"窗口"和"缩影"，具有极强的象征性。对这样一个极富地域色彩和象征意蕴的场景的选择，以及借用茶馆中的人情百态折射时代风云变幻的艺术构思，都反映了老舍高超的艺术功力。

第二，《茶馆》的成功还体现为其"人物第一"的编剧原则以及由此带来的人物塑造上的杰出成就。

在人物（性格）、结构（情节）、语言等戏剧各要素中，究竟何者为"第一性"的问题一直是中外戏剧史上争论不休的问题。在亚里士多德的《诗学》提出"悲剧的目的不在于模仿人的品质，而在于模仿某个行动；剧中人物……不是为了表现'性格'而行动，而是在行动的时候附带表现'性格'。因此悲剧艺术的目的在于组织情节（亦即布局），在一切事

[5]老舍《答复有关〈茶馆〉的几个问题》，《剧本》1958年5月。

《茶馆》剧照（1979年复排），于是之饰王利发、蓝天野饰秦仲义、郑榕饰常四爷（北京人艺戏剧博物馆供稿）

物中，目的是至关重要的"（《诗学·第六章》）观点之后，西方传统戏剧基本上遵循的是"结构第一"的原则。中国戏曲的剧本创作虽然走的是与西方完全不同的创作路线，但同样将结构置于至关重要的地位。明末清初的戏曲理论家李渔明确提出了"结构为第一"（《曲话·结构第一》）的观点。因而，"结构第一"在传统戏剧的创作中有着很高的地位。

老舍的剧作则不同，他明确提出了"人物第一"的原则。他说："我在构思的时候是先想到人物"（《我的经验》），"写戏主要是写人，而不是只写哪件事儿……写戏，不要只钻到故事

里。有了人物，故事自然也就出来了"，"戏是人带出来的"（《人物、生活和语言》）。"人物第一"不仅是老舍情节构思和主题内容的重要载体，也是他戏剧艺术成就的重要体现。《茶馆》登场人物多达七十余人（仅有台词的就有五十多人），三教九流、形形色色的人物及彼此之间错综复杂的关系共同构成了剧作的人物体系（这与传统戏剧高度集中、尽量简化的人物构成有着明显的不同），使"茶馆"成为当时社会的形象缩影。依据"设法使每个角色都说他们自己的事，可是又与时代发生关系"，"人物虽各说各的，可是都能帮助反映时代，就使观众既看见

《茶馆》剧照（1999年），梁冠华饰王利发、濮存昕饰常四爷、杨立新饰秦仲义（北京人艺戏剧博物馆供稿）

焦菊隐导演《茶馆》剧照（1958年），于是之饰王利发、郑榕饰常四爷、黄宗洛饰松二爷（北京人艺戏剧博物馆供稿）

黄胖子、庞太监等，他们中的多数往往父子相承，既可以串联剧情，也能揭示当时社会的本质；第三类则是为数众多的无关紧要的剪影式人物，作者对他们采取的是"招之即来、挥之即去"的方法，但也能够通过他们的一言半语反映出时代风貌。（参见老舍《十年笔墨与生活》）这些人物中，作者用力最多的是第一类人物：王利发、常四爷、秦仲义，通过这三个人物的悲剧，作者为腐朽的旧世界、旧时代唱了一曲葬歌。无论是"做了一辈子顺民，见谁都请安、鞠躬、作揖"、"不过是为活下去"的王利发，还是"一辈子不服软，敢作敢为，专打抱不平"、"凭良心干一辈子"、"只盼国家像个样儿，不受外国人欺侮"的常四爷，以及雄心勃勃、变卖家产"实业救国"的秦仲义，尽管他们性格不同、生活道路各异，但都是不懈奋斗但又每况愈下的失败者。他们在剧终撒纸钱"祭奠自己"的场景，既是对自己悲剧命运的自悼，也是为行将灭亡的时代送葬。

第三，《茶馆》的成功，还体现为作者在剧作结构上的大胆创新。既不同于中国传统戏剧通常采用的平铺直叙的"纵切面"结构方式，也有异于西方话剧"回溯式"的"横截面"结构方式，老舍在《茶馆》中采用了"多人多事"、纵横交织的坐标式结构。剧中既有从清朝末年至国民党统治覆灭前夕长达五十年的纵的历史线索，又有精选出来的三个时代的社会横断面，三个戏剧场景纵横交错，成为旧中国社会的形象缩影。同时，由于其用三幕剧反映三个时代、用相对独立又密切联系的三幅社会风俗画反映整个社会变迁的剧情构思，也有论者将这种结构称为"糖葫

了各色的人，也顺带看见了一点儿时代的面貌"[6]的艺术构思，作者将全剧众多的

人物分成三类：一类是王利发、常四爷和秦仲义三个贯穿全剧的"主要人物"，他们"自壮到老，贯穿全剧"，以人物带动故事；第二类是较为次要的人物，如唐铁嘴、刘麻子、宋恩子、吴祥子、马五爷、

[6]老舍《答复有关〈茶馆〉的几个问题》，《剧本》1958年5月。

芦"或是"串珠式"结构。

第四，《茶馆》的艺术成就还体现为其饱含京味与幽默的、充分个性化的人物台词。比如，沈处长仅在临近剧终时才上场一次，台词总共只有九个字：八个"好（篇）"和一个"传"，仅用八个带洋腔的"好"字，作者就穷形尽相地揭示出其装腔作势、刻薄酸腐的官僚姿态。再比如，《茶馆》第二幕中唐铁嘴对王利发说："大英帝国的烟、日本的'白面儿'，两大强国侍候我一个人，这点福气还小吗？"仅一两句话就将其浑浑噩噩的丑态赤裸裸地呈现在舞台上。此外，《茶馆》的语言还具有凝练、含蓄与蕴藉的特点，充分继承了老舍小说中所特有的那种"笑中含泪"的艺术风格，所有这些，都使《茶馆》的语言独树一帜，深刻影响了后世的北京题材话剧创作。

总之，《茶馆》以其新颖的构思、成功的人物形象、独特的结构和富于京味特色的语言，将20世纪的中国话剧推向了一个全新的艺术高度，也为中国话剧赢得了世界性的声誉。

第二节
郭沫若、田汉等人的历史剧创作

在50年代末和60年代初，出现了一个历史剧创作的高潮。田汉、郭沫若、曹禺、老舍、丁西林、于伶等都有新作问世，其中尤以郭沫若的《蔡文姬》、《武则天》，田汉的《关汉卿》、《文成公主》，曹禺的《胆剑篇》等成就较高、

影响较大。这些剧作的内容大致包含三个方面，一是为历史人物翻案，如《蔡文姬》；二是发掘历史精神鼓舞今人，如《胆剑篇》；三是歌颂历史人物，如《武则天》等。

一、郭沫若的历史剧创作

中华人民共和国成立后，郭沫若进入其历史剧创作的第三个阶段，先后为话剧舞台奉献了《蔡文姬》、《武则天》两部剧作，前者通过文姬归汉的故事赞美了曹操为发展民族文化而广罗人才、力修"文治"的雄才大略，也赞美了蔡文姬为撰《续汉书》而离别儿女的宏大抱负；后者通过尖锐复杂的政治斗争，显示了武则天卓越的治国韬略和开明的思想性格。两者依旧采取了具有主观抒情性的浪漫主义创作方法，继续保留了郭沫若40年代历史剧作的基本风格。二者之中，成就较高的是

发表于1959年的《蔡文姬》。

郭沫若创作《蔡文姬》的主要动机是为曹操翻案。正如其在《蔡文姬·序》中明确阐述的那样："我写《蔡文姬》的主要目的是替曹操翻案。曹操对我们民族的发展、文化的发展，确实是有过贡献的人。在封建时代他是一位了不起的历史人物。但以前我们受到宋以来的正统观念的束缚，对他的评价是太不公平了。"[7]怀着这一初衷，作者选取了"文姬归汉"这一题材，力图通过这个故事来表现曹操的文治武功和非凡才能和气魄。全剧共五幕，在前三幕中作者主要以侧面烘托的方式，通过董祀、周近、单于等人物的评价揭示曹操作为政治家和军事家的雄才大略；从第四幕开始曹操正面出场，剧作通过几个典型场景全面揭示了曹操立体化的人物特征和多方面的才能。首先，作者将

[7]郭沫若《中国农民起义的历史发展过程——序〈蔡文姬〉》，《收获》1959年第3期。

《武则天》剧照（1962年），朱琳饰武则天、谢延宁饰上官婉儿（北京人艺戏剧博物馆供稿）

《蔡文姬》2001年复排剧照（北京人艺戏剧博物馆供稿）

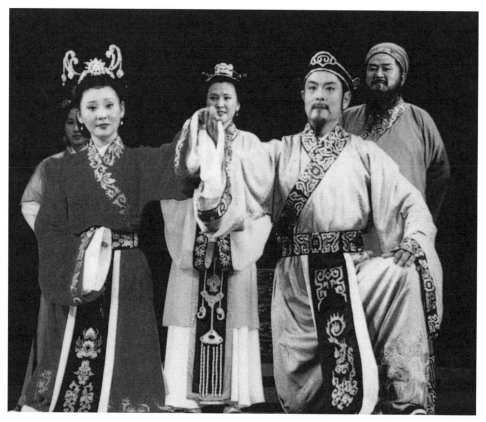

《蔡文姬》复排剧照（北京人艺戏剧博物馆供稿）

人情味和平易近人的一面。至此，一位襟怀坦荡、深谋远略、虚怀若谷，集军事家、政治家、文学家于一身的贤明丞相的形象便呈现在读者和观众面前，"白脸曹操"由此实现了向"红脸曹操"的"华丽转身"，郭沫若在历史剧创作方面的胆识和才华又一次得到了展现。

曹操虽然是作者在理性上着力刻画的人物，但就艺术形象的成功和富于生命力而言，《蔡文姬》中最为动人的形象还是蔡文姬。如果说曹操的形象更多地显示了郭沫若作为史学家的史识与才力，那么蔡文姬的形象则显示了其作为诗人的才华和情感。正如作者在序言中所说的那样："蔡文姬就是我！——是照着我写的"，"我写这个剧本是把我自己的经验融化了在里面的"，"其中有不少关于我的感情的东西，也有不少关于我的生活的东西"。蔡文姬抛别儿女归汉的经历与抗战爆发后郭沫若从日本"别妇抛雏"归国的情形有着相当的相似性，文姬在儿女私情和家国大业中的两难选择，也曾经深刻地困扰过郭沫若。相似的生活经历和生命体验使作者在创造蔡文姬时能够感同身受、不由自主地倾注进丰沛的情感，从而使蔡文姬成为一个极为鲜活动人的艺术形象。与郭沫若40年代历史剧中的如姬、婵娟、阿盖等自我牺牲型的柔弱女性不同，蔡文姬是一位才华横溢、历经磨难、胸怀宽广、勇于承担的"大女人"。剧本一开始，接其归汉的使者的出现，将蔡文姬遽然推到了命运的十字路口：回到中原故国整理父亲遗著，是其多年的梦想；但实现这一梦想又必须以抛别丈夫儿女为代价。经过激烈的情感挣扎，文姬在儿女私情和家国大业中选择了后者，与使者一起踏上

曹操的出场设置为曹操与曹丕的论诗，既展示了曹操的文学才华，同时又揭示了其求贤若渴的襟怀。其次，作者通过曹操对周近诬陷董祀事件的处理展示了其闻过则改的胸襟。当听到周近说董祀"暗通关节"时，曹操立刻下令"着即令其自裁"，而一旦发现自己偏听偏信差点枉杀

无辜时，他能够立刻收回成命、改罚为赏，这一点就与历史掌故中曹操刚愎自用、为了维持自己的威信一意孤行甚至"宁肯我负天下人，绝不让天下人负我"的负面形象形成了反拨。最后，在第五幕中作者通过曹操关心蔡文姬生活、撮合并主持董蔡二人婚礼的事件，突出了他富于

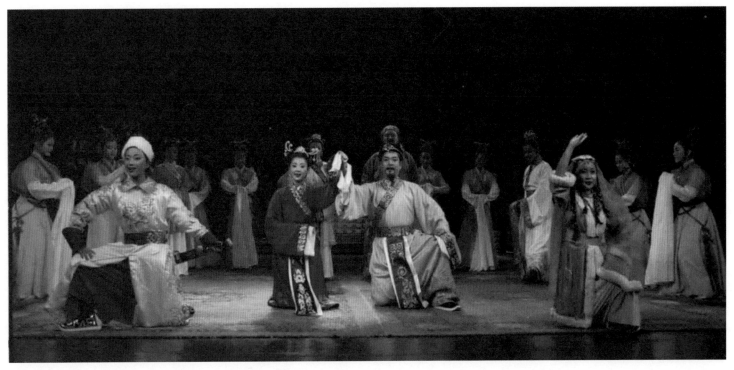

《蔡文姬》2001年复排剧照,徐帆饰文姬、濮存昕饰董祀(北京人艺戏剧博物馆供稿)

了回归中原的漫漫征程。在途中,由于无法抑制对子女的思念,她曾经整日"沉溺在悲哀里"以至夜不成眠。但最终,文姬还是告别悲苦啼哭的状态,怀着"忧以天下,乐以天下"的心情回到中原投入到整理父亲遗著的工作中,充分显示出其无私、理性、胸襟宽广的一面。在曹操误听周近谗言而使董祀蒙冤之时,文姬将自己的荣辱置之度外,"披发跣足"犯颜直谏,最终使曹操收回成命,充分显示了其有情有义、勇于承担的一面。通过围绕文姬而设置的各种矛盾冲突,一位历经坎坷、胸怀博大、情感深沉、性格坚毅的旷世才女的形象便跃然纸上了。

同郭沫若之前的《三个叛逆的女性》及抗战时期的六部历史剧一样,《蔡文姬》中也洋溢着浓郁的诗情。因为曹操、蔡文姬、曹丕等历史人物本身就是才华横溢的诗人,这为作者发挥想象力塑造出具有诗情色彩的人物提供了便利;而作为一

个著名的抒情诗人,作者可以十分自如地调遣诗的语言来提炼情节和刻画人物。比如,缠绵悱恻的《胡笳十八拍》贯穿全剧、反复渲染,既揭示了蔡文姬的感情世界,又增添了作品的诗情画意,给读者以十分深刻的印象。

二、田汉的历史剧创作

新中国成立之后,田汉成为戏剧界的最高领导人。他从新中国成立到1968年被迫害致死,共创作话剧、戏曲剧本10部,分别为《朝鲜风云》、《情探》、《不拿枪的敌人》、《白蛇传》、《金鳞记》、《西厢记》、《关汉卿》、《十三陵水库畅想曲》、《文成公主》、《谢瑶环》。这些剧作中虽然不乏类似《十三陵水库畅想曲》之类的应景之作,但更多的是类似《关汉卿》、《谢瑶环》之类具有典范意

义的历史剧作。尤其是话剧《关汉卿》,被誉为"中国革命戏剧的经典之作",代表了新中国成立之后田汉话剧创作的最高成就。

《关汉卿》是1958年田汉为纪念世界文化名人、13世纪伟大的戏曲家关汉卿戏剧活动七百年而作。该剧一经发表[8],就以其鲜明的主题、富于传奇色彩的情节、鲜明立体的人物形象和瑰丽优美的语言引起了极大关注。其剧情大意为:无辜少女朱小兰抗拒恶奴凌辱,竟被赃官活活处死。在歌伎朱帘秀等人的支持与推动下,义愤满怀却又常常怀疑自己力量的关汉卿决定以朱小兰的故事为蓝本创作悲剧《窦娥冤》。权贵阿合马看出了关汉卿借该剧讥刺时政的意图,强令其修改唱词。

[8]该剧于1958年5月发表于《剧本》杂志后,又经历过两次大的修改,据此出版的单行本有十一场、十二场两种版本,剧作的人物结局也略有不同。学界一般以初次发表本作为分析依据。

《关汉卿》1958年剧照，舒绣文饰朱帘秀、刁光覃饰关汉卿（北京人艺戏剧博物馆供稿）

1957年《带枪的人》剧照，刁光覃饰列宁、舒绣文饰打字员（北京人艺戏剧博物馆供稿）

关汉卿拒绝修改唱词，《窦娥冤》仍按原剧本上演。阿合马大怒，关汉卿、朱帘秀被捕入狱。在狱中，关汉卿顶住了权臣的威逼利诱，决心"将碧血，写忠烈，作厉鬼，除逆贼"斗争到底，被下令处死。但就在关汉卿和朱帘秀二人即将被杀之际，峰回路转，阿合马倒台，二人平安出狱。但是，关汉卿仍旧被驱逐出大都，朱帘秀

因在乐籍无法随行，只能以一曲《沉醉东风》怅然送其远去。

作为历史剧，《关汉卿》最大的成就在于作者克服了史料不足的束缚与限制，塑造出血肉丰满、富于生活气息的艺术形象。由于中国传统文化历来将戏曲视为"诲盗诲淫"之作及轻视戏艺人等原因，历史上留存下来的关于关汉卿的材料十分有限，这使作者的情节组织和人物形象塑造都有相当的难度。田汉充分发挥自己的艺术才华，借助有限的史料，对关汉卿的核心性格进行了准确的把握："在他留下的许多杂剧中……几乎无例外地可以听到他和当时黑暗势力兵铁相击的声音。他是蒙古奴隶主贵族统治辛辣的批评者、揭发者、反抗者！""是一个沉毅不屈的人道战士！"[9]基于这一认识，作者将散见于各种史料中的事件组织进《窦娥冤》的创作和演出这一线索中，同时紧紧围绕这一线索展开冲突并在冲突中揭示了关汉卿的英雄性格。剧作一开始，是冲突的展开，围绕要不要写《窦娥冤》，关汉卿陷入了激烈的内心矛盾，在朱帘秀等人的鼓舞下，他决心冒着杀头的危险写《窦娥冤》；继而，随着《窦娥冤》的上演，冲突进一步激化，在权贵们"不改不演，要你们的脑袋"的威逼面前，关汉卿毫不屈服，表现出宁折不弯、大义凛然的英雄本色；紧接着，关汉卿入狱，戏剧冲突达到白热化的程度，关汉卿"将碧血，写忠烈，作厉鬼，除逆贼"的抱负也充分展示了出来。正是通过这些跌宕起伏的矛盾冲突，作者塑造了关汉卿"蒸不烂，煮不

[9]田汉《伟大的元代戏剧战士关汉卿》，《田汉全集》第14卷第608页，花山文艺出版社，2000年。

熟，捶不扁，炒不爆，响当当的一粒铜豌豆"的斗士形象。另外，为了更加充分地刻画关汉卿的形象，剧作还以相当笔力塑造了歌伎朱帘秀的形象。作者将她与关汉卿的爱情线作为副线贯串到底，既使剧作的情节容量有了相当的扩展，同时也以她的善良侠义与关汉卿的英雄形象相互映衬，使关汉卿的英雄性格得到了更加立体的展现。

《关汉卿》的另一成就，是瑰丽诗意的语言和"以诗入剧"、"话剧加唱"的鲜明风格。正如陈瘦竹所评论的那样："他从《南归》开始，直到《关汉卿》，经常运用诗歌和音乐作为抒情的艺术手段；在话剧创作中，他开辟了颇受欢迎的'话剧加唱'的新风气。"[10]作者善于以诗歌和音乐揭示人物内心世界、推动剧情发展，充分展现了其浪漫诗人的艺术才华。《关汉卿》中有许多与剧情充分结合的富于意境的唱词，如第八场的《蝶双飞》、第十一场的《沉醉东风》等。尤其是《蝶双飞》历来为人所称道：

将碧血，写忠烈，作厉鬼，除逆贼。这血儿啊，化作黄河扬子浪千叠，长与英雄共魂魄！强似写佳人绣户描花叶；学士锦袍趋殿阙；浪子朱窗弄风月。虽留得绮词丽语满江湖，怎及得傲干奇枝斗霜雪？

念我汉卿啊，读诗书，破万册，写杂剧，过半百，这些年风云改变山河色，珠帘卷处人愁绝，都只为一曲《窦娥冤》，俺与她双沥苌弘血。

差胜那孤月自圆缺，孤灯自明灭，坐时节共对半窗云，行时节相应

一身铁。各有这气比长虹壮，哪有那泪似寒波咽！提什么黄泉无店宿忠魂，争说道青山有幸埋芳洁。俺与你发不同青心同热，生不同床死同穴；待来年遍地杜鹃花，看风前汉卿四姐双飞蝶。相永好，不言别！

该段台词情韵丰足、文采斐然，既充分地揭示了人物的情感世界，又赋予剧作以浓烈的抒情色彩，对塑造人物形象发挥了极为重要的作用。

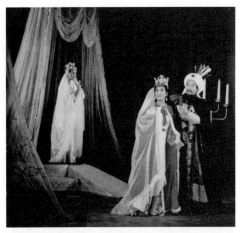

《王昭君》1979年剧照，严敏求饰阿婷洁、狄辛饰王昭君、蓝天野饰呼韩邪（北京人艺戏剧博物馆供稿）

三、曹禺的《胆剑篇》

中华人民共和国成立后，曹禺积极参与党领导的各项文艺运动，话剧创作成果不多，仅有《明朗的天》、《胆剑篇》和《王昭君》三部。其中，成就较高、影响较大的是发表于1961年的《胆剑篇》（与于是之、梅阡合作）。

《胆剑篇》写的是春秋时期越王勾践"卧薪尝胆"、历经"十年生聚，十年教训"最终报仇复国的故事。当时国家正处于三年困难时期，为了鼓舞身处困境中的人们，曹禺选择了这一曾被历朝历代许多作家反复书写过的古老题材进行创作。所不同的是，曹禺结合自己所处的时代背景为剧作提炼出了新的主题：强国如果胜而骄，则必然会由胜转败；相反，弱国如

《明朗的天》1954年剧照（北京人艺戏剧博物馆供稿）

[10]陈瘦竹《田汉的剧作》，《现代剧作家散论》，江苏人民出版社，1979年。

《王昭君》1979年剧照，狄辛饰王昭君、蓝天野饰呼韩邪（北京人艺戏剧博物馆供稿）

1961年《胆剑篇》剧照，刁光覃饰勾践（北京人艺戏剧博物馆供稿）

《王昭君》1979年剧照，赵蕴如饰孙美人（北京人艺戏剧博物馆供稿）

能败不馁，励精图治、发愤图强、坚持斗争，就一定能转败为胜。励精图治、发愤图强、转败为胜，正是曹禺结合当时现实所赋予剧作的"微言大义"。

同在新中国成立前创作的《雷雨》、《日出》、《北京人》等剧作一样，《胆剑篇》体现了曹禺在人物形象塑造方面的超卓造诣。在对历史典籍中的人物特点给予基本尊重的基础上，曹禺充分发挥自己的艺术才华，对剧中人物的个性进行了演绎和拓展，使《胆剑篇》中的历史人物成为立体丰富的"这一个"。这一点首先体现在他对剧作主人公勾践的复杂个性的揭示上。一方面，这是一位忍辱负重、胸怀大志的复国统帅。他以常人难以想象的忍耐力控制着自己的情感，成功化解了夫差的数次挑衅，最终换取了自己复国大业的实现，充分表现出励精图治、坚忍不拔的英雄性格；而另一方面，这又是一位心胸狭窄、有着许多人性弱点的君王，只能"共患难"而不能"同安乐"。复国大业完成之后，对于苦成老人的直谏，他认为伤了"尊严"和"难以忍耐"，怒不可遏地命令士兵将其逮捕；对于耿直的文仲

1961年《胆剑篇》剧照（北京人艺戏剧博物馆供稿）

和机警的范蠡，他同样心怀忌惮，认为前者"不驯顺"，话"说得太重"，而后者"难驾驭，不能长居人下"。由于剧作紧紧抓住并深刻揭示了这位君王性格的两重性，使勾践的形象达到了之前同类题材剧作所无法企及的深度。

除了勾践之外，作者对伍子胥的刻画也相当出色。在司马迁的《史记·伍子胥列传》中，伍子胥是一个性情耿直、忠勇与智慧兼备的近乎完人的形象，但在曹禺的笔下，这一人物的性格同样是复杂的。

用其剧作舞台提示中的原话讲："他为人精诚廉明，但又专横残暴；倔强忠直，却又骄傲自负，不能忘怀他为吴国立下的丰功伟业。"作者以充分的细节刻画了这一人物集忠勇耿直与专横骄矜于一身的复杂个性，较历史记载和掌故传说中的"完人"形象更加具有人性深度和艺术感染力。

最后，需要提及的是，在《胆剑篇》中作者还以相当笔力塑造了底层劳动者苦成的形象。作者将许多的优秀品质尽皆集

中在苦成一人身上，用以突出人民群众的历史作用。在剧中他勇拔"镇越宝剑"、冒死献稻、舍身保剑库、怒斥勾践，最后英勇就义，是一个近乎完美的理想形象。但正因如此，这一形象过于单薄和概念化，因而在相当程度上影响了剧作人物形象塑造的总体成就，这一点也是特殊年代在曹禺剧作中打下的烙印。

第 六 章

探索与新变

新时期拨乱反正之后，话剧文学呈现出一派活跃、繁荣的景象。苏叔阳、李龙云、何冀平等人将老舍开创的"京味话剧"推向一个新的阶段，高行健、刘树纲等人的"探索话剧"则为话剧文学创作打开了新的局面，而锦云的《狗儿爷涅槃》和朱晓平等人的《桑树坪纪事》则标志着现实主义在世纪末的新发展。

第一节
苏叔阳、李龙云等人的"京味话剧"

所谓"京味话剧"，顾名思义，是以北京市民生活和地方"风味"为其表现内容和艺术特色的话剧作品，详细一点说，是指那些用北京语言描写北京人和北京城，呈现出浓郁的北京地方风情和文化意蕴的话剧作品，借用剧作家吴祖光的提法，所谓"京味"是指："用平实、流畅的北京语言，用素描的手法来表现老北京各种阶层，特别是中下层老住户、大杂院里那些小人物的悲欢喜怒的日常生活。"[1] 老舍的剧作《龙须沟》、《茶馆》等是京味话剧的奠基之作，而苏叔阳、李龙云、何冀平、过士行等人的创作则代表了"京味"话剧在新时期以来的探索与新变。

[1] 吴祖光《〈苏叔阳剧本选〉序》，北京出版社，1983年6月。

一、苏叔阳与他的话剧创作

苏叔阳（1938—），河北保定人，笔名舒扬。1953年开始文艺创作，1960年毕业于中国人民大学中共党史系，曾先后任教于中国人民大学、河北北京师范学院（今河北师范大学）、北京中医学院（今北京中医药大学）等。1978年开始担任北京电影制片厂专职编剧，1979年后担任中国作协理事、中国电影家协会副主席等职务。其主要作品有话剧剧本《丹心谱》、《左邻右舍》、《家庭大事》、《太平湖》，电影文学剧本《夕照街》、《盛开的月季花》、《春雨潇潇》、《密林中的小屋》，长篇小说《故土》等。其中，《丹心谱》和《左邻右舍》是最能体现作者在话剧文学创作方面的杰出成就的作品。

五幕话剧《丹心谱》1978年5月发表于《人民戏剧》，系作者根据其本人创作的电影文学剧本《火热的心》改编而成的。作为新时期反映社会现实的"社会问题剧"的代表作品，剧作围绕"03"新药的研制，揭示了1975年到1976年这一特定的历史阶段人们"欢乐与痛苦，迷茫与思考，充满希望又陷入忧虑"的现实生活。其剧情大意为：老中医方凌轩致力于克服冠心病的"03"新药的研制，该研究受到周总理的关怀；"四人帮"控制的卫生部利用方凌轩的女婿庄济生，千方百计破坏新药研究。方凌轩与丁文中等人团结一致，坚持新药的研制工作。在实验取得初步成果时，周总理逝世的消息传来，人们陷入悲痛。最后，大家化悲痛为力量，继续努力工作。

《丹心谱》的问世，标志着话剧创作摆脱了"文革"时期"三突出"的创作模

式而恢复了宝贵的现实主义传统。在人物形象、剧作结构及语言台词等方面，该剧都取得了相当的成就。

首先，该剧在当代话剧舞台上成功地塑造了知识分子形象。由于强调对工农兵形象的塑造，从50年代到"文革"结束近二十年的时间里，当代戏剧史鲜有成功的知识分子形象出现在舞台上。《丹心谱》的出现对这一倾向形成了有力的反拨，这突出体现在作者对方凌轩、丁文中和庄济生三个知识分子的形象塑造上。方凌轩是剧作的主人公，在他的身上，既有着中国知识分子的传统美德，也体现了现代优秀知识分子的高尚品格。"干工作，要像春蚕吐丝，兢兢业业，到死方休；做人，要像点着的蜡烛，从头燃到脚，一生光明。"这是他对女儿、女婿的赠言，也是他自己的人格写照。他业务精深，享有"医学泰斗"之誉，在中西药结合的道路上成果卓著。因为"03"新药的研制，这位埋首科研的知识分子被推上了政治斗争的第一线，他对党和人民事业的热诚、他对科学真理的坚持与追求，也在这一斗争中被显示了出来。无论是其公开贴出《方凌轩启事》要与攻击新药研制是"城市老爷路线"的大字报作者进行公开辩论的战斗精神，还是在看清女婿的真面目后与其

1978年《丹心谱》剧照，于是之饰丁文中、郑榕饰方凌轩（北京人艺戏剧博物馆供稿）

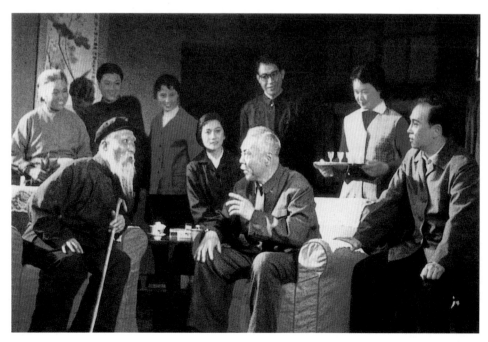

1978年《丹心谱》剧照，于是之饰丁文中、郑榕饰方凌轩、修宗迪饰庄济生（北京人艺戏剧博物馆供稿）

决裂的果断性格，以及大闹"座谈会"、出其不意以"撒手铜"方式挫败对方阴谋的斗争策略等，都显示了知识分子坚持真理的一腔正气勇气与智慧。与方凌轩"趋于内向，表现得比较深沉，虽然有时显得鲁直但光明磊落"不同，剧中的另一知识分子丁文中则"趋于外向，幽默有致，风趣诙谐，但不失赤子之心"。[2]与方凌轩一样，丁文中同样是剧中一个极富艺术魅力的形象。虽然他在科研学术问题上跟方凌轩意见相左，但这并不影响他在政治斗争中给对方以坚定的支持。在方凌轩大闹"座谈会"面临危难时，是他挺生而出予以支援，这些都充分显示了其作为知识分子的人品与风骨。而剧中的另一个知识分子方凌轩的女婿庄济生则是知识分子中见风使舵、缺乏风骨的典型。就表面看他温文尔雅、矜持干练，但内心却软弱、自私、虚伪、苟且，在政治、科研和夫妻情感中都弄虚作假，被妻子称为"出卖灵魂"的人。作者在揭示他的这些负面性格的同时，也写出了他被逼下水、欲罢不能的纠结与痛苦，将其塑造成一个在长期政治高压中丧失了独立人格和精神追求的知识分子的典型。这种拒绝将反面人物脸谱化的倾向，在当时的话剧创作中是十分难能可贵的。

在剧作结构上，《丹心谱》也颇具匠心。剧作紧紧围绕"03"新药的研制展开冲突，情节发展一波三折，具有惊心动魄的力量。剧作共五幕，前两幕进展舒缓，形成蓄势待发之势；第三幕冲突爆发，形成第一个高潮；第四幕暂时复归平静，

[2]苏叔阳《从实际生活出发塑造人物》，《人民戏剧》1978年第5期。

形成一个回落的小低谷；第五幕高潮又起，冲突进一步白热化。最后，"03"新药终于研制成功，但广播中却传来总理逝世的哀乐声。在一片沉痛之中，人们觉悟到"要像总理那样生活、战斗"而充满力量。虽然线索单纯，但情节发展却跌宕起伏、悬念丛生，充分显示了作者在结构剧情方面的不俗功力。

在剧作语言方面，《丹心谱》以凝练、生动、符合人物身份和个性的语言见长。比如，作为年龄、职业都相近的老中医，方凌轩的语言朴实无华、平易亲切，常用谚语和成语，喜欢用中药打比方，与其深沉稳重的个性相一致；丁文中的语言则犀利尖刻、文白夹杂，常以入木三分的双关语概括事物的复杂性，充分体现出其豪放不羁的个性。

在创作《丹心谱》之后不久，基于"要提高艺术质量"的自觉追求，以及对"老舍先生的《茶馆》，隔的时间越久，越感到他强大的生命力"的服膺，苏叔阳开始了对老舍开创的"京味"话剧的追求。由此诞生了作者的第二个话剧剧本《左邻右舍》。无论是剧本的整体构思和结构布局，还是聚焦于小人物的取材视角以及对富于京味特色的市民语言的精心提炼，都可以看到明显借鉴老舍《茶馆》的痕迹。

《左邻右舍》创作于1980年。与《丹心谱》一样，作者依旧将戏剧的背景置于"文革"结束前后这一特定的历史时期，在对"文革"中饱受创伤的人们寄予深切同情的同时，对在"文革"中浑水摸鱼、投机钻营的小人进行了揭露和抨击。剧作分三幕，三幕的时间分别是1976年、1977年和1978年连续三年的国庆节，第一幕的

背景是《无产阶级文化大革命就是好》的歌曲，第二幕和第三幕的背景则是脚手架和高楼大厦。故事发生在北京一个普通的居民大院，院子里住着坚持原则、一心想把生产搞上去却屡受迫害、打击的某厂党委书记兼厂长李振民、兼"运动"和"批判"在文革中上位的"车间主任"洪人杰、青年工人钱国良、退休老工人赵春，以及沉默寡言的中学教师贾川等几户人家（这种"人像展览式"的结构方式又有几分夏衍《上海屋檐下》的影子）。十年动乱搅乱了人们宁静的正常生活，左邻右舍都在动荡的时代风云中发生着命运沉浮，原本和谐的邻里关系也在分化与瓦解之中。现在，"文革"浩劫结束，左邻右舍的人们都在竭力告别过去的痛苦，齐心协力向前看。正如作者在《前言》中所说："这是一幅北京现代生活风俗画儿。一个大院里，住着各色人等，无非是张家怎么长，李家怎么短，没有什么惊天动地的大事情。可各人有各人的命运：酸、甜、苦、辣、咸，喜、怒、哀、乐、惧。仿佛

是咱们国家的小影儿。生活的流水朝前奔腾，甭管是沟沟坎坎坑坑洼洼，至多让流水打个漩儿，来上股子回流，谁也挡不住前进的潮头。悲哀使人沉思，欢乐给人力量。老老少少都从自己的经历中悟出了道理：过去的不能让它再回来，光明的前景得花力气去争取。"[3]剧作告诉人们：痛苦的生活已经成为过去，人们需要齐心协力向前看，争取幸福的前景。

在艺术形象方面，《左邻右舍》以"人像展览式"的结构揭示了北京大杂院居民的群像，李振民、洪人杰、赵春、贾川等都是给人留下深刻印象的艺术形象，而其中尤以"文革怪胎"洪人杰的形象最具典型性。他凭借"工人阶级"出身和"革命大批判"在"文革"中混到了一个不大不小的"官衔"，从此作威作福，不断给左邻右舍制造麻烦和痛苦，充分暴露出其自私势利、尖酸刻薄的性格，是作

[3]苏叔阳《左邻右舍·前言》，《新华月报（文摘版）》，1980年11期。

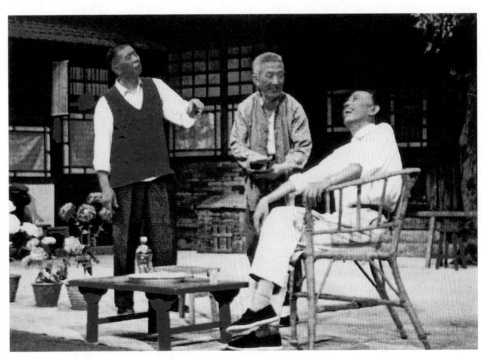

1980年《左邻右舍》演出剧照（北京人艺戏剧博物馆供稿）

者不遗余力鞭挞的对象。但与此同时，这又是一个与鲁迅笔下的阿Q有几分相似的形象，他在糊里糊涂中奉行着他并不明白的一切，有其可笑与可怜的一面。因为说院里的小孩唱样板戏像鬼哭狼嚎，因为不知道他素所崇拜的"最高首长"江青的言论，因而糊里糊涂以"攻击革命样板戏，侮辱敬爱的江青同志"的罪名被关进监狱。与《芙蓉镇》中的"运动根子"王秋赫一样，洪人杰的个性与人格特征也是荒唐时代的特殊产物，其形象中包孕着鲜明的时代内涵和丰富的历史内容，是新时期戏剧中最令人瞩目的典型形象之一。

在剧作结构上，《左邻右舍》与其之前创作的《丹心谱》有着鲜明的不同。该剧放弃了《丹心谱》那样跌宕起伏的故事情节和紧张尖锐的矛盾冲突，而是以开放、舒缓的方式自然展开剧情。苏叔阳称赞老舍的剧作"群体是主人公，大家各自对生活表态，相互编织成五光十色的场面，以时间顺序作横断面，用几个人物命运作纵向编织，每幕都有一个似荒诞又在情理之中的小高潮"[4]。这一点，也是《左邻右舍》的特点，也是他对"《茶馆》体"的自觉借鉴。

最后，《左邻右舍》的语言也继承了老舍戏剧的典型风格，通俗顺畅、风趣幽默，正像剧作标题"左邻右舍"的平易近人一样，剧本读来也完全如同拉家常，有着浓厚的北京市民生活韵味。

正是这些特点，使得《左邻右舍》成为老舍所开创的京味话剧在新时期的传承者和代表者。

二、李龙云和他的话剧创作

李龙云（1948—2012），北京人。1968年起在黑龙江北大荒生活十年，1970年开始文学创作，1972年冬发表处女作组诗《风雨楼中的歌》，1973年开始剧本创作。1978年3月，李龙云考入黑龙江大学中文系，同年创作以"天安门事件"为背景的《有这样一个小院》，剧作公演后引起强烈反响，其戏剧才华也为戏剧家陈

李龙云

白尘所赏识。翌年，李龙云破格进入南京大学中文系师从陈白尘攻读戏剧学硕士学位，在此期间创作完成《小井胡同》。1981年硕士毕业，进入北京人民艺术剧院任专职剧作家，其作品除前面提到的《有这样一个小院》、《小井胡同》外，还有五幕话剧《这里不远是圆明园》（1982年）、《洒满月光的荒原——荒原与人》（1986年）以及《正红旗下》（1999年）等。以上剧作中，《小井胡同》被公认为李龙云的代表作，同时也是京味话剧的优秀之作。

《小井胡同》被誉为"《茶馆》的续篇"，不论是艺术构思、结构安排还是人物塑造，该剧都颇得《茶馆》之神韵。

首先，就总体构思而言，全剧共分五幕，分别选取北京解放前夕、大跃进年代、"文革"初期、"四人帮"垮台之际和十一届三中全会之后五个具有代表性的历史阶段，展示了小井胡同居民在三十多

年的历史大变革中的命运起伏。这一构思与老舍《茶馆》分别以1889年戊戌变法失败、民国初年军阀混战和抗日战争胜利后国民党政治腐败为背景，通过"裕泰大茶馆"的沧桑变迁反映旧中国长达五十年的历史风云变幻的总体构思有着鲜明的承继关系。

其次，就剧作结构而言，剧本采取了与《茶馆》相似的纵横交错的坐标式结构。同《茶馆》用三幕三个时代来概括中国近现代史一样，《小井胡同》也以五幕五个历史时期对中国当代史进行了艺术反映。这种结构方式的妙处是既能大跨度截取生活横截面、包蕴丰富的生活信息和历史容量，又能做到结构谨严、井然有序。正如作者的导师、戏剧家陈白尘先生曾经总结过的那样："这个剧本的结构是特殊的，也是出色的。从横剖面说，五家人家，十三根线索，四五十个人物，在纷纭复杂的社会关系中互相联系着、纠缠着、斗争着，形成一幅北京下层市民的风俗画。从纵剖面说，它通过解放前夕、大跃进年代、'文革'初期、'四人帮'垮台之夕和十一届三中全会以后五个迥不相同的时期，各各写出时代的风貌，历史的线索；而五个家庭都有各自完整的故事，每个人物都走向应有的归宿。这又是五幅相连贯的历史画。在作者的笔下，结构谨严而挥洒自如，纵横交错而一丝不乱，形成一幅历史的风俗长卷。"[5]

再次，是"人物第一"的创作原则及其对"小人物"（普通市民）形象的塑造。传统戏剧的基本特征是"结构第

[4]苏叔阳《生活的挑战与戏剧的回答》，《苏叔阳代表作》第11页，河南人民出版社，1989年。

[5]陈白尘《重读〈小井胡同〉》，《钟山》1984年第2期。

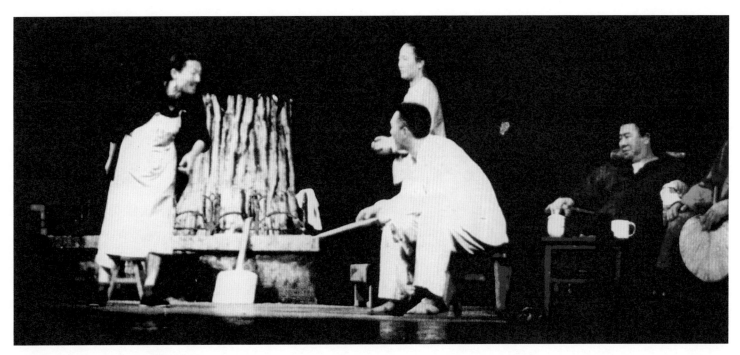

1985年《小井胡同》剧照（北京人艺戏剧博物馆供稿）

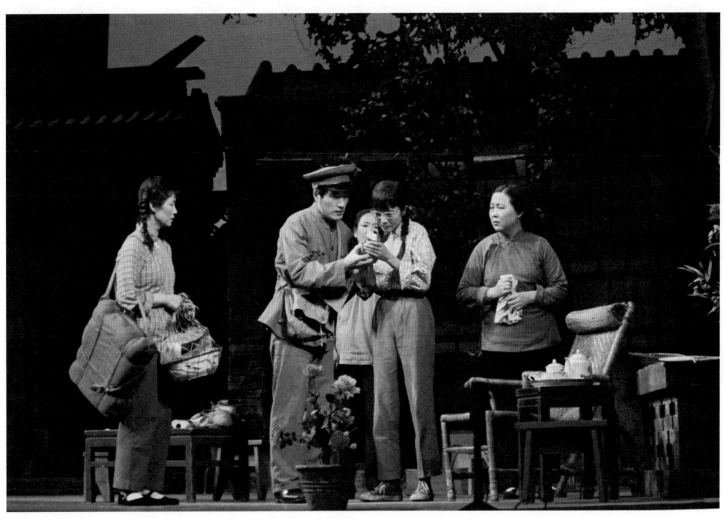

1985年《小井胡同》剧照（北京人艺戏剧博物馆供稿）

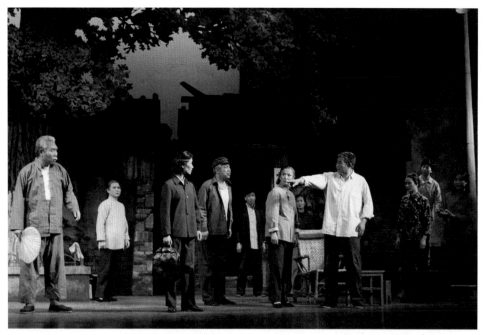

1985年《小井胡同》剧照，王德立饰水三、吕中饰小媳妇、王领饰刘婶、林连昆饰刘家祥（北京人艺戏剧博物馆供稿）

一"，而李龙云的《小井胡同》与老舍的戏剧一样，都是"人物第一"。正如他本人所概括的那样"写小人物，写普通人，是我创作上一贯坚持的主导思想"，而他写"小人物"的出发点不是知识分子式的居高临下的启蒙或同情，而是发自内心的崇敬和热爱，他说："说真的，我是那样热爱小井人民。这倒不仅仅因为他们生我养我，哺育我长大。更因为，他们……的躯干相互傍依在一起，才筑起了中国的脊梁。"[6]凭借对北京市民生活的熟悉和热爱，李龙云写出了蕴含于"市井细民"身上的人性美和人情美。《小井胡同》中的人物，既是北京市民文化的代表，同时又是个性鲜明独特的"这一个"。比如，滕奶奶慈祥善良、刚正侠义、疾恶如仇，她是中华民族传统美德的化身，同时也是小井"历史的碑石"和"良心"；刘家祥幽默风趣，但有时也玩笑过头自讨没趣；疤

痢眼大哥性情耿直，凡事喜欢较真儿；许六憨厚诚恳，但有些软弱；吴七则明哲保身、胆小怕事……正是依靠这些个性鲜明的人物支撑起了《小井胡同》的整个骨架。

在人物语言方面，《小井胡同》也充分体现了李龙云剧作的"京味特色"。剧中人物以其幽默、风趣的带有北京泥土味儿的语言，散发着由千年古都文化浸润出的独特韵味。

"因为懂得，所以慈悲"，李龙云凭借他对北京"市井细民"的热爱，凭借他对北京市民文化的透彻理解，写尽了北京"细民"的人情百态。也正因为如此，李龙云被称为"市井细民的歌者"。

三、何冀平与她的《天下第一楼》

何冀平（1951—），1982年毕业于中央戏剧学院戏文系，同年进入北京人

民艺术剧院从事戏剧创作。1984年发表话剧《好运大厦》，该剧通过一个来自中国内地的青年人的眼光，展示了20世纪80年代初的香港现实生活。1988年，何冀平发表了反映北京饮食文化和人情风俗的《天下第一楼》，该剧因为其强烈的戏剧性、浓郁的京味特色和深刻的警世效果而引发轰动。

《天下第一楼》被萧乾先生誉为"警世寓言剧"，该剧围绕百年老店福聚德的兴衰沉浮，对传统文化和人性中的某些负面因素进行了反思和批判。其剧情大意为：民国初年社会动荡不安，百年老店福聚德烤鸭店的第三代传人唐德源生命垂危，与此同时，福聚德烤鸭店也因为世道的混乱和同行的激烈竞争而处在风雨飘摇中，由于两个儿子均是不务正业、只知享

何冀平

1984年《好运大厦》剧照（北京人艺戏剧博物馆供稿）

[6]李龙云《给"小井"人民鞠躬》，《小井胡同》第346页，北京十月文艺出版社，1987年。

乐和挥霍的纨绔子弟，唐德源不得不将福聚德托付给精明能干的伙计卢孟实经营。卢孟实接手福聚德之后兢兢业业、锐意创新。在他与红颜知己玉雏儿、厨师罗大头以及堂子常贵的共同努力下，福聚德起死回生，日渐兴隆，成为享誉京城的"天下第一楼"。唐家两位少爷见此便开始不择手段抢夺经营权。罗大头吸食自制土烟被人诬陷藏毒，卢孟实担下责任，唐家少爷趁机收回了经营权。事情了结之后，卢孟实为福聚德留下一副写有"好一座危楼，谁是主人谁是客？只三间老屋，时宜明月时宜风"的对联，无奈而辛酸地返回了山东老家。与《茶馆》将批判的中心聚焦于黑暗的时代不同，《天下第一楼》虽然也在民国动荡的时代背景下展开，但作者批判的重心却并非时代政治，而是延伸到人性心理和历史传统的层面。通过卢孟实、常贵等人的命运遭际，作者对传统文化以及世态人情中的国民劣根性进行了全方位的反思。

首先，剧作的主要矛盾在卢孟实这一殚精竭虑的烤鸭店振兴者与不思进取、耽于享受而将烤鸭店置于倾颓境地的两位唐家少爷之间展开，但冲突的结果是后者占据上风、前者黯然离开。卢孟实能够击败同行的竞争使福聚德在乱世中获得生存并获得"天下第一楼"的美誉，但却无法抵挡住自己人内部的"窝里斗"。"干事儿的不如不干的，不干的不如搅和的"，这句台词生动地反映了沿袭已久的国民劣根性，正是这种来自于传统文化深层的集体无意识使百年老店的基业难以为继。因而，卢孟实的遭遇与感慨便超越了单纯个人得失的层面，而具有了历史文化反思的意义。

其次，剧作通过对"五子行"[7]从业者低贱地位和凄凉处境的描写，抨击了传统的陈规陋习对人性的戕害。堂子常贵的遭遇，最能说明这一点。尽管地位低贱，

[7] 旧社会对"厨子、戏子、堂子、门子、老妈子"的统称。这五个行业在当时均属服侍他人、为人消遣的职业，社会地位极为低下。

但常贵依旧怀着敬业如天的心态兢兢业业地对待自己的工作。由于勤快机敏、知情重义、对人礼让谦卑同时善于琢磨食客心理，京城"上到总统，下到哥儿大爷"，没有人"不知道福聚德的常贵"。但即便如此，这个虔诚的底层劳动者依旧无法获得最基本的人格尊严，不仅包括儿子小五儿在内的周围人瞧不起他，连带小五儿自

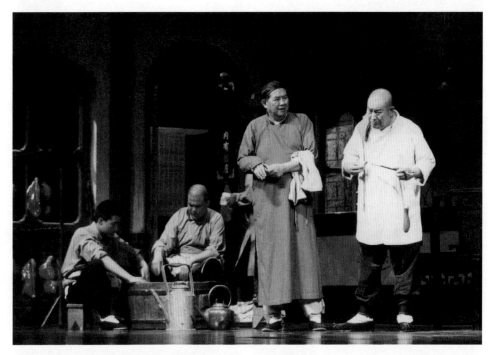

1988年《天下第一楼》剧照，林连昆饰常贵、韩善续饰罗大头（北京人艺戏剧博物馆供稿）

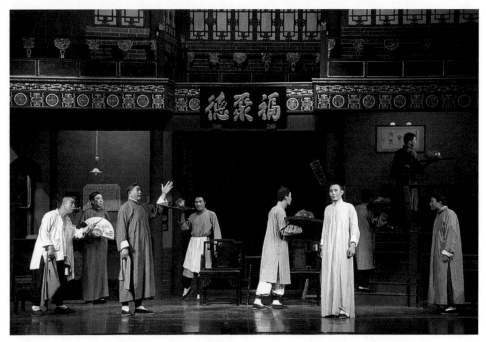

1988年《天下第一楼》剧照，谭宗尧饰卢孟实、林连昆饰常贵、李大千饰王子西（北京人艺戏剧博物馆供稿）

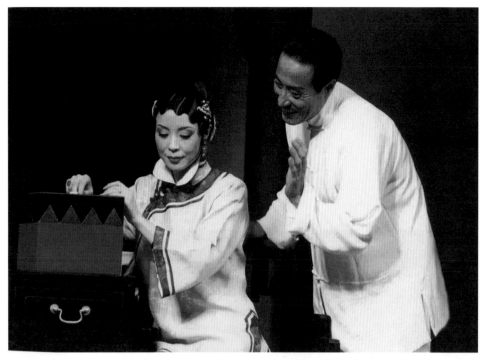

2001年复排《天下第一楼》剧照，杨立新饰卢孟实、岳秀清饰玉雏儿（北京人艺戏剧博物馆供稿）

己也受到歧视和轻贱——小五儿想到瑞蚨祥绸缎庄做学徒，却因为父亲常贵的堂子身份遭到拒绝。为了成就儿子的心愿，常贵竭尽所能做了各种努力，甚至破例为瑞蚨祥的掌柜孟四爷唱"喜歌儿"，但孟四爷依旧以"柜上老规矩"断然拒绝了他的请求。绝望的常贵突然发病，弥留之际无法说话却艰难地伸出五根手指，人们起初以为这五根手指是指其放不下儿子小五儿，而后来才发现这五根手指的意思是还欠楼上客人"白酒五两"！通过这一催人泪下的细节，剧作将"五子行"人员敬业如天的行为与其被歧视、被践踏的处境形成了鲜明的对比，在引发同情的时候也唤起人们的思考。

何冀平是苏叔阳、李龙云之后出现的又一位京味话剧大师，她也崇拜老舍并喜欢《茶馆》，但与苏叔阳、李龙云不同的是，她对《茶馆》的借鉴并不体现在情节构思或是具体结构方面，而是体现在对具有浓厚老北京风味的人情世态的展示上。

《天下第一楼》中的人物形象、风俗人情、行业习气、语言风格等，都濡染着浓郁的北京风韵，与《茶馆》存在颇多神似之处。就人物形象塑造而言，《天下第一楼》中的卢孟实和常贵，有茶馆掌柜王利发的影子；两个少东家耽于享受与挥霍，一个沉溺戏院玩票成"魔怔"、一个沉溺武馆练功成"痴迷"的纨绔子弟作风，与浑浑噩噩沉迷于"大英帝国的烟，日本的'白面儿'，两大强国伺候我一个人，这点福气还小吗"的《茶馆》中人也有异曲同工之妙。这些习气虽然并非老北京人所独有，但的确在北京地区更为典型，是具有浓厚贵族气息的京城享乐文化濡染的结果，有着独特的地域色彩。老舍新中国成立后未完成的长篇小说《正红旗下》揭示的正是这一主题。在风俗人情方面，《天下第一楼》由"堂、柜、厨"（跑堂、掌柜、厨师）支撑的老北京饮食文化以及由三教九流各色人等组成的食客文化，也有着京城文化的特有风韵。常贵的报菜单、

唱喜歌，修鼎新的论菜道，玉雏儿说拿手菜在具体细节和语言风格方面都展示了老北京饮食文化特有的风味。但在存在这些相似点的同时，《天下第一楼》与《茶馆》的区别也是显而易见的。正如北京人民艺术剧院著名演员于是之所说："何冀平创作《天下第一楼》，走的正是像老舍先生《茶馆》的路，但是她并不是亦步亦趋地模仿《茶馆》，而是另辟蹊径。"[8]的确，就构思和主题而言，虽然《茶馆》和《天下第一楼》都是借一个具有民族特色的茶馆或是烤鸭店来反映世态人情，但《茶馆》重在借茶馆的兴衰看社会政治的风云变幻，而《天下第一楼》则是借烤鸭店的兴衰来揭示和反思传统文化的痼疾。其次，就人物形象而言，虽然两作品都围绕剧中掌柜的命运遭际展开，但"茶馆"掌柜王利发在剧中只是一个贯串式人物，作者关注的是人物群像的命运，剧作的主题是借人物群像的命运而承载的；如果只有王利发而没有了常四爷、秦仲义等《茶馆》中的其他主要人物，剧作的主题就无法获得有效传达。而"天下第一楼"中的掌柜卢孟实则并不是一个简单的串场人物，他是剧作的主人公，是倾力塑造的核心人物形象，他的命运遭际就是剧作主题的实际承载者。最后，就剧作的结构而言，《天下第一楼》使用的是与西方话剧相似的闭锁式结构，剧作冲突尖锐紧张，高潮迭起，悬念丛生，卢孟实始终处在矛盾冲突的漩涡，这与《茶馆》开放、舒缓的人像展览式结构是完全不同的。也正是在这几个方面，我们看到了京味话剧的新

[8]史美令等《重振雄风——北京人艺谈〈天下第一楼〉》，《光明日报》1988年8月13日。

的可能与发展。

四、过士行与《闲人三部曲》

在新时期以来的京味剧作家中，还有一位特立独行的剧作家——过士行。他的剧作以描写具有北京文化底蕴的人物及其生活方式为基本内容，在写法上具有高度的细节真实性，剧作语言也有着浓郁的京味特色，因而也常被归属在京味剧作家之列。但与此同时，由于他的剧作普遍有着浓厚的哲理意味和荒诞色彩，使其在主题意蕴与艺术风格上与传统的、写实主义的京味话剧有着明显的不同，故而评论界一般将他的戏剧命名为"新京味话剧"。

过士行（1952—），北京人。1969年参加工作。1978年脱产参加记者培训班，次年成为《北京晚报》记者，1989年开始戏剧创作，代表作有《闲人三部曲》（《鸟人》、《棋人》、《鱼人》）、《坏话一条街》等。养鸟（《鸟人》）、下棋（《棋人》）、钓鱼（《鱼人》）、"遛话"（《坏话一条街》）等都是具有浓厚北京文化色彩的消闲行为，它们是作为人们焦虑、忙碌的功利性生活的调剂和补充而存在的，原本代表的是生活中闲

过士行

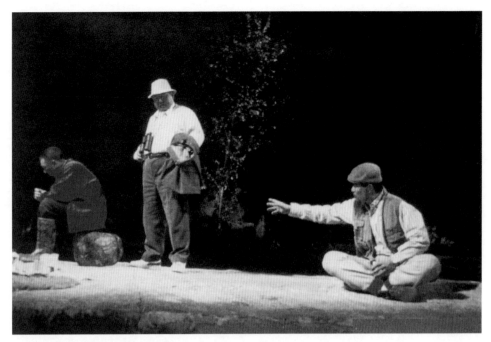

《鱼人》北京人民艺术剧院演出剧照（1997年）

适、从容的一面，象征人对现实生活困境的解脱与超越。但在过士行的剧作中，人们却因为对这些生活方式的沉溺和执着而付出了惨重的代价，养鸟、下棋、钓鱼由此成为人的"异化"性存在而将人拖入新的"困境"。正如过士行本人所说的那样："现代社会已经上了消费的龙卷过山车，中途是停不下来的。被消费的不仅仅是大量的物质，还有人的精力、人的理想、人的情感、人的生命。所以我找到一群闲人来表达我对现代社会的忧虑。这些人的生存就是对现代的一种嘲讽。但是不能把他们当英雄来写，那样就写不出陌生化来。他们生存的年代不是竹林七贤的年代，他们比忙人更尴尬，更找不到自己的位置，但是他们却依然执迷不悟。他们的困境在玩本身。"[9]

"他们的困境在玩本身"、"以悖论的眼光看待人的生存困境"[10]，过士行的这两句夫子自道是贯串过士行《闲人三部曲》及其《坏话一条街》等剧作的总主题。

《鱼人》创作于1989年，是《闲人三部曲》中的第一部（但该剧上演于1997年，是"闲人三部曲"中最后一部被搬上舞台的作品）。作者用写实主义的手法，以大量丰富的细节营造了一个极端的戏剧情境，并由此展开了一个颇具荒诞意味的故事。30年前，"钓神"为钓大青鱼而失去了自己的妻儿，30年后，他调动起所有的生命能量，要与大青鱼进行最后的较量，遗憾的是，"钓神"的愿望却因为一个与其同样执拗的人——老于头而遇到了强大的阻力。老于头半辈子以捕鱼为业，但在后半生却养鱼成痴，他将大青鱼奉为"湖神"并以护鱼为己任，宁肯牺牲自己性命也要阻止"钓神"钓到大青

[9]过士行：《我的戏剧观》，《文艺研究》2001年第3期。

[10]过士行：《我的戏剧观》，《文艺研究》2001年第3期。

鱼。由此，一方要"钓鱼"，一方要"护鱼"，"钓神"与老于头之间产生了尖锐的冲突与对立。冲突的结果是："钓神"耗尽心力终于钓上了"大青鱼"，但没来得及看上一眼即力衰而亡；老于头为了救大青鱼，自己悄悄潜入湖底将渔钩挂在了手上，最终溺水而亡。我们无法看出作者对"钓神"和老于头的价值评判，也许这种暧昧本身即是现代剧作家的立场。一方面，两个人都是为了自己所执着的信念而宁愿付出一切的悲剧英雄，其行为令人感佩；但另一方面，为了某项原本属于消闲的爱好（即便我们将其理解为一种精神追求）而牺牲一生的幸福甚至自己与亲人的生命，这种偏执和"魔怔"又令人扼腕叹息。正是在这种暧昧不明的情感取向中，过士行向人们展示了生活的悖论。而这一思路在其后的《鸟人》和《棋人》中得到了更显豁的发展。

《鸟人》创作于1992年，该剧写的是一群京城爱鸟人的故事。这群爱鸟人常常聚集在公园的某个角落一起交流养鸟、驯鸟的经验，他们有着公认的领头人、相对固定的成员以及彼此认同的"鸟经"。对他们而言，养鸟、驯鸟就是全部的生命寄托。也正因为如此，他们往往会倾其所有去寻觅自己中意的鸟儿并以最好的食物、精美的器具侍弄鸟儿，一旦鸟儿被训练出发出他们想要的声音，他们会感到万分幸福，而一旦鸟儿"乱了音"，他们会如丧考妣般的沮丧难过。退休的京剧演员"三爷"是这群爱鸟人中公认的首领，他曾经是京剧名角，后来事业受挫，他将自己未完成的京剧梦想转移到养鸟上，通过练出出类拔萃的鸟儿而获得生命的满足与愉悦。有一天，鸟类学家陈博士、精神分析学家丁保罗来到了"鸟人"们中间，前者是为寻找濒临灭绝的褐马鸡而来，后者则将"鸟人"和鸟类学家陈博士都当做了病理分析的对象。在丁看来，"鸟人"们都有各自的心理疾病：三爷是典型的"教育狂"，京剧票友胖子有着严重的"恋母仇父"情结，而鸟类学家陈博士则染上了"窥阴癖"。最后，三爷与众"鸟人"一起演出了一场"包公断案"，丁保罗出尽洋相。剧作以诙谐幽默的喜剧手法，揭示了人们因为沉溺于各自的癖好而陷入偏执的精神困境。比如，"鸟人"们原本是借养鸟来缓解和转移自己在现实生活中的挫败感的，但却因为养鸟而陷入了新的困境。他们费尽心思地训练鸟儿，甚至让鸟儿按照自己所希望的方式去鸣叫，似乎是鸟儿当然的主人；但另一方面，他们的喜怒哀乐又被鸟儿所左右，则又把自己降格为鸟儿的奴隶。由此，"鸟人"们将自己置于一种自我异化的尴尬境地，"鸟道"与"人道"在"鸟人"们身上成为悖论的两极。正如过士行所说："北京养鸟讲究

《鸟人》演出说明书

1993年《鸟人》剧照，梁冠华饰胖子、濮存昕饰丁保罗、林连昆饰三爷（北京人艺戏剧博物馆供稿）

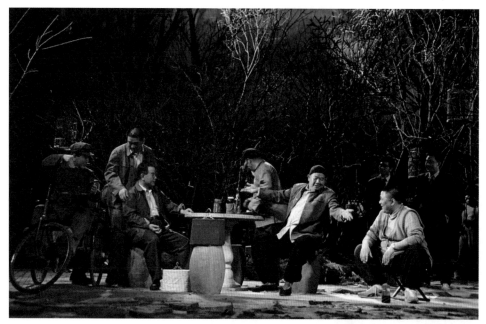

1993年《鸟人》剧照，仲跻尧饰黄胆儿、张福元饰朱点儿、韩善续饰百灵张、严燕生饰陈博士、林连昆饰三爷（北京人艺戏剧博物馆供稿）

1993年《鸟人》剧照（北京人艺戏剧博物馆供稿）

1993年《鸟人》剧照，梁冠华饰胖子、林连昆饰三爷、濮存昕饰丁保罗（北京人艺戏剧博物馆供稿）

最多，一旦沾上此种爱好，就会一步步走向深渊……每个人只有一次的宝贵生命在不知不觉中耗散。我们似乎是越来越懂鸟儿，可毫无疑问我们越来越不懂人；越来越有鸟道，可越来越无人道。"在一种近似荒诞的戏剧情境中，《鸟人》形象地揭示出人们的业余爱好与自己的正常的生命欲求之间的悖论关系，具有发人深省的意义。

《棋人》创作于1994年，该剧写的是一位嗜棋如命、将下棋当做唯一生命寄托的围棋大师心灵深处的孤独与困惑。围棋大师何云清一生迷恋围棋，60年的生命中有"50年没有离开过棋盘"。他棋艺高超、出神入化，身边总是围绕着一群痴迷的围棋爱好者。这群人对他崇拜之至，称"当你举起棋子的时候，全国下棋的人都会在你的智慧之光下晕眩"。然而，在人生的暮年，在媛媛充满活力的肉体生命的感召下，何云清开始对自己充满"智慧之光"的围棋生活感到了厌倦。他想起了由于无法忍受他的冷漠和忽视而愤然出走的妻子，开始领悟到"我用我的生命、我的青春捂暖了这些石头做的棋子，而我肉做的身体却在一天天冷下去"。为此，他劈掉棋盘、赶走棋友，决意从此告别清冷的围棋人生而去品味世俗生活的温暖与幸福。正当这时，他年轻时的恋人司慧带来了她的儿子、围棋神童司炎。为了将司炎从对围棋的迷狂状态中唤醒，司慧请求何云清与其对弈一局，并以司炎胜则入门为徒、负则永生不再下棋为盟。已经发誓永不下棋的何云清拗不过司慧及已经成为鬼魂的司炎父亲的请求，答应破例与司炎对弈。对弈的结果是何云清胜利，而司炎则在输棋之后选择了与生命的诀别。何云清与司炎的形象互为补充，揭示了人生的智慧之境与感性生命的完满难以两全的困境。读者与作者一样，都无法分清在司炎为棋而生、为棋而死的人生境界和何云清为棋痴迷大半生而最终幡然悔悟的人生选择之间，人们究竟应该支持哪一种。

《坏话一条街》（1998年）虽然不再以"闲人"的方式命名，但作者揭示的仍然是"闲人"及人在"闲"时的生活状态，思考的依旧是一群偏执的"闲人"的生存困境。剧名"坏话"从表面看是街名"槐花"的谐音，但含蓄地表达了作者对剧中人及其言语内容的评价态度。以花白胡子和郑大妈为代表的槐花街居民，整日

1996年《棋人》剧照（北京人艺戏剧博物馆供稿）

象征、隐喻并有荒诞色彩的，这一点使他的剧作与传统的京味话剧拉开了距离。在剧作语言层面，过士行的剧作具有浓厚的京味儿，其人物对话生动、机智、幽默、俏皮，有些剧作如《鸟人》、《坏话一条街》等甚至专门在"侃"与"贫"上做文章，展示了鲜明的京味文化特色。所有这些，都是我们将过士行的剧作称为"新京味话剧"的原因，或者，我们将其称为"京味话剧"的变种亦无不可。

第二节

高行健、刘树纲等人的探索戏剧

新时期戏剧舞台最为引人注目的变化之一，是以高行健等人为代表的探索戏剧的出现。高行健等人在剧本文学方面的不懈探索，为话剧突破传统一元的写实主义模式、将笔触深入到人物的内在灵魂世界做出了有益的贡献。

一、高行健与他的探索戏剧

高行健（1940—），原籍江苏泰州，出生于江西赣州。目前为法籍华人。2000年10月获得诺贝尔文学奖。高行健1962年毕业于北京外国语学院法语系，1978年开始文学创作。1981年调入北京人民艺术剧院任专业编剧，其间先后发表《绝对信号》（与刘会远合作）、《车站》、《现代折子戏》、《独白》、《野人》、《彼岸》等剧作，引起很大反响和争议。这些

以说"闲话"（"遛话"）为乐。这些裹挟着大量的民谣、谚语、绕口令的"闲话"虽然给他们无所事事的生活带来了乐趣，但却给被说者造成了深重的痛苦。人们谨慎地保护着自己，为避免成为别人的谈资（即"遛话"的对象）而小心翼翼。借助耳聪、目明为是否要销毁这些"思想性差一点"、"艺术性很强"的民谣而争执不休的情节，作者再次向人们展示了"要贫嘴儿"、"闲话"、"坏话"中的悖论性内容和作者对他们的暧昧态度。一方面，这些"闲话"中聚结了无数的民间智慧，它不仅给孤单寂寞、无所事事的人们带去乐趣，也成为这"最后一条古街道"中幽然古风的一个组成部分；但另一方面，这些"闲话""坏话"中又散发着"毒气"，不仅使"树木都不开花"，也使浸淫其中的人"人格也在开始败坏"。剧终花白胡子瘫痪多年的儿媳忽然在神秘人的带领下光脚攀上屋顶从容离去的情

节，暗示了沉溺于"槐花胡同"式生存的人们距离幸福依旧很远，而能够告别过去、走向新生的，恰恰是与这种生活方式格格不入、深受其害的人们。

从《鱼人》、《鸟人》、《棋人》到《坏话一条街》，虽然题材不同、风格各异，但作者过士行的关注重心则一以贯之，那就是人们的消闲爱好与其世俗幸福的悖论性对峙。下棋、养鸟、钓鱼、"遛话"这些沿袭已久、古意盎然、具有浓厚的老北京市民生活气息的休闲方式，既以其闲适充当了功利、焦灼、忙碌的现代人生活的"镇静剂"，同时也以其颓废和虚无扼杀了人们活泼、充盈、温暖的感性生命构成。过士行以其对闲人生活方式的深切体验，通过一个个具有寓言色彩的故事和一群群超凡脱俗的人物形象，生动地展示了这一主题。也正因如此，过士行的剧作从人物、冲突到剧情和细节铺写都是写实主义的，但最终所传达的整体意蕴则是

高行健

剧作每一部都有新形式的创造，成为"探索话剧"的代表作品。

《绝对信号》发表于《十月》杂志1982年第5期，1982年11月以小剧场形式由北京人民艺术剧院进行首演，也被誉为新时期探索戏剧和小剧场戏剧的发轫之作。该剧的故事发生在一节夜行火车的尾部——守车车厢内，年轻人"小号"与师傅一起在守车内值班，他先后巧遇自己旧日的伙伴"蜜蜂"和黑子来搭车。黑子搭车的目的是配合车匪盗取车上货物；"蜜蜂"搭车则是为了带着她的蜂群去赶花期。"小号"和黑子对"蜜蜂"都心存爱意，但黑子因为无钱无业十分心虚，而"小号"虽有一份令人羡慕的工作，自己并不珍惜。黑暗中，三位年轻人各怀心事、思绪纷繁，"小号"更是压根没有想到自己押送的货物正面临被盗的危险，自身的职责正在受到考验。最后，在老车长的启发下，黑子幡然悔悟，与劫匪划清界限，"小号"也经历了人生的考验，大家齐心协力，保证了货运列车的安全行驶。剧作以守车象征社会，老车长在剧作接近末尾时说的："孩子，你们都还年轻，还不懂得生活，生活还很艰难啊！我们乘的就是这么趟车，可大家都在这车上，就要懂得共同去维护列车的安全啊。"更以曲终奏雅的方式表达了人们在动乱之后渴望重建社会道德秩序的要求。

就《绝对信号》的主题立意和思想内容而言，该剧仍然属于一部比较传统和主流的"社会问题剧"。剧作最具探索意味的是，作者突破传统话剧的形式结构，对人物的心理世界进行了深入细致的刻画。由于创作者的审美聚焦发生了由外向内的转移，剧作表现的重心不再是传统写实剧中人与外部环境或者是人与人之间的冲突，而是具有现代意义的人与自我的冲突。剧作在处理黑子、小号、蜜蜂之间的情感纠葛以及车匪与黑子、车匪与老车长之间的较量的时候，绝少表现人物之间的外在冲突，而是集中笔力表现这些复杂关系在人物心灵内部激起的情绪波澜。黑子在正义与邪恶间的灵魂挣扎，小号在情感与理智之间的心灵冲突，蜜蜂在现实、回忆和梦幻之间的意识流动，以及老车长与车匪之间的无声的心理交锋，都赋予这部剧作丰富的心理内容。正如剧作演出时主创人员所自觉意识到的那样："这是个侧重心理描写的戏，每个人物都面临着人生道路上善与恶、生存与毁灭的关口，每个人的愿望、追求又是强烈的，而且是在一种特定的人物关系和特定的情境中，表面的紧张和外露的激情都会破坏这个戏的情调，深沉、含蓄才能挖掘这个戏深藏的哲理。人物自身理智与情感的冲突又是这个戏的另一个特点。"[11]该剧在演出时采取了小剧场戏剧的形式，也正是为了充分传达其丰富的心理内容。

[11]高行健、林兆华《关于〈绝对信号〉艺术构思的对话》，转引自《探索戏剧集》，上海文艺出版社，1986年12月。

《车站》发表于1983年，同年由北京人民艺术剧院排演，虽然该剧的发表和上演时间均晚于《绝对信号》，但其剧本创作则早在1981年即告完成。由于剧作借鉴了西方荒诞派戏剧的创作手法，与当时人们的审美习惯和接受心理之间存在较大差距，因而该剧的发表和排演被暂时搁置。该剧写八个人在市郊的公共汽车站等车进城，面对汽车一辆一辆驶过但都不曾停下来的现实，"沉默的人"最先觉悟，以不犹豫、不观望、不等待的态度带着"一种痛苦而执拗的探求"徒步向城里走去。一晃十年过去了，其余的人仍然在原地等候：少女痛感青春蹉跎，大嫂由少妇变为老妪，知青又一次荒废了学业。人们终于放弃乘车的打算，依靠自身、互相鼓励着向城里走去。该剧对传统话剧的写实主义叙事模式进行了全面的瓦解，虚化的背景、淡化的故事、类型化的人物形象，使其成为一个具有现代意识的寓言故事。比如，"等车的人"与"沉默的人"虽然约略呈现出一定的个性色彩，但更多是作为具有隐喻意义的符号存在于剧中的，前者象征人们在被动等待中虚耗生命，后者则隐喻人们的勇于行动和果敢追求，二者的对立性姿态及不同结局以寓言的方式鞭挞了人们的惰性，鼓励人们奋发有为。

另外，由于剧作鲜明的"等待"主题和隐喻象征意义，人们习惯于将《车站》与塞缪尔·贝克特的《等待戈多》进行比较，的确，在呈现等待的虚妄这一主题方面，二者的确存在相似性，但在对人生存的荒诞性处境的揭示和剧作情节、结构、语言的非理性方面，前者还是明显弱于后者的，这说明高行健在创作此剧时还是充分考虑了国内观众的接受习惯。

《野人》发表于《十月》杂志1985年第2期，被称为"多声部现代史诗剧"。该剧通过一位生态学家在原始林区进行的有关生态平衡的调查以及他与妻子芳和么妹子的感情纠葛，探讨了生态文明、传统文化人类发展以及现代人的婚姻、情感和伦理问题。通过对薅草锣鼓、上梁号子、旱魃傩舞、婚嫁歌《陪十姐妹》以及汉民族史诗《黑暗传》等原始文化艺术的展现，表达了借助原始文明唤醒民族文化的生机与活力的主题。正如作者所写的那样："这种原生态的非文人文化比起文人加工过的汉民族文化更有魅力，更有生气，也更具有人类普遍的意义。各民族都有自己的传统和原始文化，我不想简单地作一番展览，而是通过这种文化来加深对人自身的认识。"[12]通过文化寻根，来加强对人自身的认识，这正是剧作的主旨所在。

《野人》所涉及的主题虽然也是80年代寻根文学中常常出现的内容，但作为不依赖文字叙述而是需要借助舞台呈现的戏剧艺术而言，《野人》的出现具有其非同凡响的意义。

首先，剧作以寻找野人为线索，展开了对人与自然、现代文明与生态文明等问题的思考，但这只是《野人》的"主旋律"或"总主题"，《野人》的意蕴还不止于此。作者的创作初衷是要将其写成一部"复调戏剧"——即作者所说的"一个剧中有两个以上的主题，而且以并列重叠的方式来处理这两个主题；当然也要统一

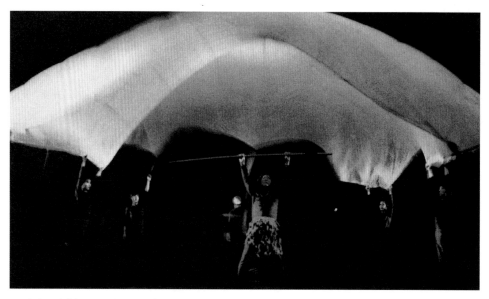

1985年《野人》演出剧照（北京人艺戏剧博物馆供稿）

在一个整体的构思里"[13]。剧作围绕寻找野人与维护生态平衡的总主题，将其与拯救森林、现代人的悲剧、抢救民族文化遗产等几个不同的主题交织在一起，成功地构成一种多声部的"复调"主题，从中寄予了对人类生存现状及命运问题的忧虑性思考。但作者没有用同一的价值观念去评判和协调这些主题，而是自然呈现不同声部的对立状态，充分展示出剧作主题的多元性，而这一点，也正是一切杰作的共性。

其次，在剧作结构方面，作者创造性地使用了开放式的多声部网络结构，在对历史进行大跨度的纵向性、历时性考察的同时，又将发生于不同时空的事物进行并列的共时性呈现，显示了高超的结构技巧。剧本的时间跨度是"七八千年前至今的长达几千年"，地点是"一条江河的上下游、城市和山乡"。在如此跳跃的时空跨度内展开故事，却没有贯穿的人物和完整的故事，剧作虽由三十个段落组成，

但段落之间存在极大的跳跃，往往前后两段人物、剧情风马牛不相及，各分割的场面都可以独立成篇，呈现出众声喧哗的状态。这样的剧本结构，与其"复调"式的剧本主题形成了有力的呼应关系。

除此之外，剧本中诸如森林砍伐、洪水泛滥、城市污染、开天辟地等场面也是在传统写实性话剧舞台上根本无法实现的东西。也正是在这些方面，《野人》比《绝对信号》、《车站》更为逼近作者力图建立一种"完全的戏剧"的目标。正如作者所说："戏剧需要捡回它近一个多世纪丧失了的许多艺术手段……不只以台词的语言的艺术取胜，戏曲中所主张的唱、念、做、打这些表演手段，本剧都企图充分运用上。"[14]在这一点上，高行健和一直致力于建立一种"全能戏剧"的林兆华导演一拍即合，因而也就有了《野人》极富创造性和借鉴意义的舞台呈现（参阅第二编相关章节）。

[12]高行健、马寿鹏《京华夜谈》，《对一种现代戏剧的追求》第174页，中国戏剧出版社，1988年。

[13]高行健《我的戏剧观》，《对一种现代戏剧的追求》第47页，中国戏剧出版社，1988年。

[14]高行健《对〈野人〉演出的说明与建议》，《十月》1985年第2期。

二、刘树纲与他的探索戏剧

刘树纲（1940—），河北南宫人。1962年毕业于中央戏剧学院表演系。曾任中央实验话剧院编剧、院长等职。1958年开始发表作品，1993年加入中国作家协会，其话剧作品有《希望》（1977年，根据同名电影改编）、《南国行》（1979年）、《灵与肉》（1980年）、《十五桩离婚案的调查剖析》（1983年）、《一个死者对生者的访问》（1985年）等。其中，《一个死者对生者的访问》是刘树纲探索戏剧的代表作。

《一个死者对生者的访问》为无场次话剧。剧作写某剧团的演员叶肖肖在公共汽车上见义勇为，而公共汽车上的其他乘客在其与歹徒搏斗时采取了漠然旁观的态度。肖肖为此献出了生命，死后其灵魂重返人间，逐一访问公共汽车上的其他乘客，其他乘客也在被访问过程中接受拷问而暴露出灵魂深处的自私与冷漠。剧本虽

刘树纲

然以荒诞派和象征主义的表现手法实现了对传统现实主义戏剧的突破，但在整体框架上仍然有着较强的故事性和情节性，从而在"探索话剧"与人们传统观剧心理的对接方面提供了有益的经验。正如刘树纲自己所认为的那样："戏不管怎样突破，不管怎样借鉴现代派手法，却都要立足在中国艺术的根及土壤上。情节可以淡化，但不能无情节、无冲突、无矛盾、无人物性格、无戏剧性……还应该考虑现代中国人传统的欣赏习惯，有可看性，能吸

引人。"[15]

从剧作内容上看，《一个死者对生者的访问》通过叶肖肖死后灵魂重访人间的故事及其恋人、同事、领导对叶肖肖事件的不同反应，在对叶肖肖的形象予以褒扬的同时，对社会风气的败坏和人性的自私进行了鞭挞。就主题内容而言其仍然属于社会问题剧的范畴，但作者的高明之处是其打破了传统英雄剧创作的歌颂模式，而是以更加生活化、人性化的方式塑造了叶肖肖的形象。叶肖肖不是传统英雄剧中的"高、大、全"形象，而是一个极其平凡、缺乏自信甚至有几分怯懦的人物。作为剧团演员，他演出的基本都是土匪甲或是民兵乙之类没有姓名的角色，即使如此，演出时他也常常怯场；在舞工队负责灯光道具后他虽然干得不错，但因为着迷

[15]转引自柏松龄《大胆的创新 执着的追求——记中央实验话剧院编剧刘树纲》，《戏剧报》1986年第9期。

《灵与肉》演出剧照（中央实验话剧院，1981年）

《一个死者对生者的访问》演出剧照（中央实验话剧院）

于时装设计，尤其爱给女性设计衣服，因而被认为是不务正业、颇受非议；自己喜欢的姑娘主动向他示爱，他竟然会犹豫、窘迫而不敢接受；在公共汽车上面对歹徒的时候，他也感到紧张和害怕，"只是觉得他们不该偷人家东西；不该割人家衣服，破坏美"。剧作以丰富的生活细节将叶肖肖的英雄形象建立在他的真挚诚恳、厚道宽容和一颗纯净爱美的赤子之心上，就与流行的英雄塑造模式拉开了差距。更为发人深省的是，与惯常逻辑中英雄牺牲后的倍享尊荣不同，肖肖死后竟背上了"流氓斗殴"的黑锅，满车乘客竟无一人出来澄清事实。这一点构成了肖肖死后访问众乘客的契机，而诸乘客也在与"死魂灵"的对话中，充分暴露出自己灵魂深处的自私、卑怯与冷漠。赵铁生膀大腰圆、孔武有力，只因为怕站起来会被别人占去座位而不肯施予援手；郝处长怯懦到不敢承认自己是钱包的失主，原因是必须要保护目盲的女儿；丈夫因为舍不得手中为妻子买的两串冰糖葫芦而没有挺身而出；进

城的农村小伙子因为要保护妹妹的嫁妆钱而无法腾出手来……对于这些卑微、琐屑而又似是而非的辩解理由，肖肖以他一贯的善良给予了宽容，同时也把对生活的思索留给了读者和观众：这些对自己的家人充满爱心的人们，为什么在社会正义和他人危困面前如此麻木不仁？作者将人们的价值观念于不动声色中自然呈现在舞台上，而将评判的权力和思考的任务交给了观众。

在剧作形式上，《一个死者对生者的访问》突破了传统戏剧的写实主义创作模式。作者在保留传统话剧的人物塑造和情节框架的基础上，大胆借鉴了西方象征主义、表现主义以及荒诞戏剧的手法，既营造出新颖的舞台意象，又达到了一般写实主义剧作所无法企及的深度。叶肖肖在剧中是作为鬼魂的形象出现的，他能够死而复生，能够自如地找到公共汽车上的人们与其展开对话，能够奇迹般地出现在双目失明的姑娘面前，他甚至还可以被作为活相片镶嵌在木框里参加他自己的追悼会，

这些情节虽然荒诞，但观众接受起来并无障碍。就这一点而言，"鬼魂"形象的设置可谓神来之笔。中国有着悠久的鬼故事传统，清代小说《聊斋志异》的出现更是使鬼魂的观念深入人心。因而叶肖肖死后鬼魂出现的创意并不突兀，观众接受起来也并无困难。更为重要的是，作为鬼魂出现的叶肖肖不仅具有现实中的人们所无法具备的超能力，同时还可以使人们放下顾忌将自己的内心真实袒露出来，从而获得了追查真相的最大便利。

第三节
锦云等人新形态的现实主义剧作

进入20世纪80年代中期之后，戏剧领域出现了新一轮的现实主义戏剧创作高潮。这种现实主义不是"文革"前传统现实主义戏剧的回归，而是在经历了探索戏剧的冲击、融合了西方现代派戏剧的写作技巧之后的新发展，我们姑且将其称为"新形态的现实主义"。这些剧作融合了探索戏剧注重人物内心世界挖掘、追求剧作的抽象哲理意蕴的长处，又有着注重反映社会生活、刻画人物性格等传统现实主义的优点，在揭示人物灵魂、展示人物生存状态、反思历史文化等层面，均达到了相当的高度。

一、锦云与《狗儿爷涅槃》

锦云（1938—），原名刘锦云，河

北雄县人。1958年考入北京大学中文系。1963年大学毕业后到北京郊县任教，后下乡参加"四清"运动，1979年调北京市委宣传部工作，1982年调任北京人民艺术剧院编剧，先后发表了多幕剧《山乡女儿行》（合作，1984年）、《狗儿爷涅槃》（1986年）、《背碑人》（1988年）、《乡村轶事》（1989年）、《阮玲玉》（1993年）、《风月无边》（1993年）等作品。其中，《狗儿爷涅槃》是其代表

刘锦云

作，也被誉为中国新时期戏剧艺术的集大成之作。

《狗儿爷涅槃》发表于《剧本》杂志1986年第6期，同年10月由北京人民艺术剧院首演于北京。该剧通过对痴迷土地的狗儿爷的命运遭际的描写，深入反思了小农经济和传统文化痼疾对农民的思想戕害。主人公"狗儿爷"真名陈贺祥，由于父亲"跟人家打赌，活吃一条小狗儿，赢人家二亩地，搭上自个儿一条命"，使他落下了这个不雅的诨号，也使他的人生从一开始就与土地发生了深刻而密切的联系。狗儿爷对土地的热爱并不亚于他为了二亩地而付出生命的父亲，土地是他的梦想，也是他生存的全部价值和意义。与他的父亲不同的是，狗儿爷的土地梦在新的时代机遇中轻易就变成了现实。50年代农村实行土地改革，狗儿爷分到了土地和牲

1986年《狗儿爷涅槃》剧照，林连昆饰狗儿爷、梁冠华饰陈大虎、王姬饰祁小梦（北京人艺戏剧博物馆供稿）

口，狗儿爷的土地梦由此演变为"地主梦"，他用尽心机收购别人的土地，雇佣地主祁永年专门为其写买地契约，同时还盘算着把祁永年的私人图章刻上自己的名字。但很快，农村开始实行合作化运动，狗儿爷的土地梦又被糊里糊涂地击碎，刚刚分得的土地和牲口被重新收走。狗儿爷痛苦万分，他独自住到小山坡上开垦荒地，但这些新垦的土地又被当做"资本主义尾巴"收走，狗儿爷的精神由此陷入迷

狂。十一届三中全会以后，农村实行家庭承包制，狗儿爷的土地和牲口又回到了手中，他的地主梦也更加执着，但儿子陈大虎已经不愿意再过"土里刨食"的生活，要拆掉高门楼、修路建厂。在剧作最后，狗儿爷点燃火柴，土地梦连同高门楼在一把大火中一起灰飞烟灭。

《狗儿爷涅槃》最突出的成就，在于作者通过对"狗儿爷"这一形象的塑造，不仅对几十年来中国农村的历史变迁

进行了深刻的反映，同时也对小农经济和传统文化对农民思想的戕害进行了深切的反思。狗儿爷是几千年农民命运的缩影，这一形象所具有的真实性、概括性和深刻性在整个20世纪中国戏剧文学中都是引人瞩目的，正如田本相先生所指出的那样："这是一个具有相当思想深度和历史容量的形象。如果把它放到中国现代话剧文学发展史里，可以说它是截至目前最出色最有分量的一个农民的悲剧形象……作者把他对现实和历史的艺术沉思都凝结在这个形象之中。"[16]

剧作首先将狗儿爷与土地的联系放在"土改"、"文革"直至改革开放的宏阔的时代背景下进行展开，狗儿爷的土地梦也就在20世纪中国的剧烈变迁中上下沉浮。50年代，他还没有来得及从"土改"获得土地的狂喜中平静下来，土地旋又在合作化运动中被归了堆。"耕者有其田"这一最朴素最简单的农民梦想在荒唐的年代里变成了"有田者不耕"、"想耕者无田"，土地爷的土地梦也在糊里糊涂中破碎。改革开放后，分田到户的政策使狗儿爷重新获得了土地，但历史的车轮已经开进了新的时代，狗儿爷的土地梦与儿子修路开矿的现代梦之间又形成了新一轮的冲突。在剧烈的时代变迁和历史沉浮中，狗儿爷始终茫然失措，无法找到自我。也正是在这一意义上，狗儿爷成为特定年代农民命运的缩影，具有很强的时代概括性和丰富的历史容量。但与此同时，狗儿爷的形象又是中国亿万农民中的独特的"这一个"。这种独特性突出表现在他对土地

的热爱和迷恋到了病态的程度，在他身上集聚了中国农民在封建文化长期熏陶下所形成的心理痼疾。正如作者锦云所说的那样："我不是直白地发几句牢骚，咒骂极'左'路线对农民的坑害，而是有意嘲笑和批判小农意识中的因循守旧、妄自尊大、报复心等特征，生活中忠厚善良与愚昧保守的混合，赋予了剧中人多侧面的立体感。"[17]与《创业史》等农民题材作品迥然不同的是，锦云在现代意识的烛照下对狗儿爷的农民意识进行了冷峻的批判和反省，这一点主要体现在剧作对狗儿爷与祁永年、狗儿爷与儿子两对冲突的处理中。在与祁永年的冲突中，集中揭示的是狗儿爷迷恋土地的背后所隐藏着的地主意识，在"十七年"文学中具有血海深仇、势不两立的农民与地主两大阶级其实是一枚硬币的两个面，二者之间并没有泾渭分明的分界线。狗儿爷表面仇恨和蔑视地主祁永年，但潜意识中其实十分羡慕、向往并渴望成为祁永年那样的地主。这一点我们从他千方百计买下祁永年的高门楼并希望祁永年把印章倒给他的情节即可看出。"咱把它磨磨，把'你'磨了去，重新刻上'我'。"这一台词入木三分地泄漏了狗儿爷灵魂深处的隐秘，是复杂而耐人寻味的。在与儿子陈大虎的关系中，则体现了狗儿爷与新的生产力和现代化梦想之间不可调和的矛盾。狗儿爷既无力抵挡历史的潮流，也无法改变自己的农民意识，最终只能将他的土地梦与象征权力的高门楼一起付之一炬。虽然剧作的名称是"狗儿

1986年《狗儿爷涅槃》剧照，林连昆饰狗儿爷、马恩然饰祁永年（北京人艺戏剧博物馆供稿）

爷涅槃"，但对于狗儿爷这样小农思想根深蒂固的农民而言，"涅槃"谈何容易。因而，狗儿爷的悲剧，既是时代历史的产物，同时也是无法突破自己内设的心营的个体的悲剧，在他身上体现了人由于过分执着一端而导致的生命异化。这使得狗儿爷的形象不仅有其社会批判和文化反思意义，同时也达到了生命哲学的高度。

《狗儿爷涅槃》不仅有着丰富深刻的思想内涵，同时也有新颖独特的艺术形式。这突出表现在作者成功地借鉴了传统戏曲与西方现代派戏剧的表现技法，创造出一种新形态的现实主义戏剧。毫无疑问，剧作首先是写实主义的，因为它塑造了典型环境中的典型人物，以高度写实性的生活细节塑造了当代农民的真实形象，达到了相当的批判力度与反思深度。但与此同时，剧作又是象征主义和表现主义的，在揭示狗儿爷内心世界的过程中，作者运用了大量的象征、荒诞、意识流手

[16]田本相《我们仍然需要现实主义》，《文艺研究》1988年第1期。

[17]锦云等《踩着收获的泥土，注视农民的命运——三人谈〈狗儿爷涅槃〉》，《文汇报》1986年12月15日。

2002年版《狗儿爷涅槃》剧照,梁冠华饰狗儿爷、何冰饰苏连玉、陈小艺饰冯金花（北京人艺戏剧博物馆供稿）

法,使剧作在获得极大创作自由度的同时,也拥有了更为深刻的思想内涵。正如评论家顾骧所指出的那样,《狗儿爷涅槃》的作者运用了"一种是传统的现实主义刻画人物性格的手法,再一种是吸收了表现人物意识深层以至潜在意识的某些现代手法。一方面对人物形象哲理深度的孜孜以求,另一方面又对人物形象的艺术生动、鲜明刻意求工。二者融合、交融。这正是当今舞台上不少探索性作品所没有能够完美解决的"[18]。

与《一个死者对生者的访问》设计鬼魂形象、通过人与鬼魂的对话揭示人物内心隐秘的手法类似,《狗儿爷涅槃》中也使用了鬼魂的形象来揭示狗儿爷的精神内心世界——剧中的地主祁永年也是以

鬼魂的形式出现的,他常常与狗儿爷在幻觉中进行对话,通过颇带嘲讽意味的寥寥数语暴露狗儿爷内心的隐秘。但较《一个死者对生者的访问》中的鬼魂形象更进一步的是,剧中祁永年的鬼魂有双重意义:他既是狗儿爷回忆中的真实的祁永年,同时又是狗儿爷幻想中的幻影,是其潜意识中的另一个自我。狗儿爷与祁永年鬼魂的对话,其实是狗儿爷内心冲突的象征与外化,是在时代沉浮中茫然无措无法找到自我的旧式农民对自我的一种怀疑与追问。因而,狗儿爷与祁永年鬼魂的对话,不仅揭示了人物的内心活动,同时也因其隐喻的象征意义而深化了剧作的内涵。

在戏剧结构上,《狗儿爷涅槃》打破了传统写实主义话剧严格分幕、分场的闭锁式结构,而采取了开放、松散的"无场次"戏剧格局。全剧十六节不是按照时间顺序展开或回溯,而是以狗儿爷的意识流动贯穿始终。狗儿爷一生的遭遇都在狗

儿爷的意识流动中进行展开,既可以作为具体的场面和现实的动作逼真地呈现在舞台之上,同时又可以作为内心幻象招之即来、挥之即去,赋予剧作以极大的自由度。

最后,《狗儿爷涅槃》的语言艺术也是为人称道的。为了突出狗儿爷的农民特质,作者特意运用了地道的农民语言,使剧作在"土得掉渣"的台词中散发出浓郁的乡土气息。比如狗儿爷刚上场的一段台词:"说咱狗儿爷上炕认得媳妇,下炕认得鞋,出门认得地——不对!这地可不像媳妇,它不吵闹,不赶集不上庙,不闹脾气。小媳妇子要不待见你,就捏手捏脚,扭扭拉拉,小脸儿一调,给你看后脊梁。地呢,又随和又绵软,谁都能种,谁都难收。大炮一响,媳妇抱着孩子、火燎屁股似地随人群跑了。穷的跑了,富的也跑了。地不跑,它陪着我,我陪着它……"这段话朴实、鲜活而又幽默俏皮,既充分显示了狗儿爷的性格特点,也揭示了狗儿爷对土地的迷恋与热爱。剧中这样既能展示人物性格又具有乡土气息的戏剧语言比比皆是,不仅深刻地揭示了剧作的题旨,也使狗儿爷的悲剧形象获得了多方位的意义。

二、陈子度、朱晓平等人的《桑树坪纪事》

《桑树坪纪事》发表于1988年,该剧是由当时任教于中央戏剧学院导演系的教师陈子度、中央戏剧学院《戏剧》杂志社编辑杨健和在中国作协创联部工作的朱晓平根据朱晓平的小说"桑树坪系列小说"

[18]顾骧:《话剧舞台上的现实主义艺术力量——浅谈"狗儿爷"的典型意义》,《人民日报》1986年11月24日。

（《桑树坪纪事》、《桑塬》和《福林和他的婆姨》）综合改编而成的一部"中国现代西部戏剧"。剧作通过对1968—1969年间发生在西北山村桑树坪上的一系列悲剧性事件的记叙，揭示了自然资源贫瘠、封建传统深厚、现代专制思想严重的黄土地人民的生存困境与精神痼疾，弥漫着深沉、悲壮而又激越的风格。

剧作一开始即展现了黄土地人生存的艰难。在神圣、愚昧而又苍凉的祈雨仪式中，为了雨水究竟落在哪块地上，桑树坪人与陈家塬人展开了一场颇有声势的、敲锣打鼓的对骂。紧接着，桑树坪大队队长李金斗为了能为队里多留点口粮而跟估产干部死乞白赖，最终他利用知青朱晓平的特殊身份使估产干部做了让步，村民们则因为"一亩地还能剩下个十斤八斤麦，明年咱也就不用过春荒"喜极而泣。接下来，李金斗又用软硬兼施的手段压低麦客们的要价，村民们由此获得了更多的利益，贫苦的生活有了少许改善的可能。麦客进村后，年轻英俊的麦客榆娃与李金斗守寡的儿媳彩芳在劳动和演出过程中产生了爱情，他们憧憬着麦收结束后去榆娃的故乡过"人"的生活。李金斗发现此事后勃然大怒，因为他一直想让彩芳以"转房亲"的形式嫁给有拐子病的仓娃，彩芳和榆娃的爱情无疑使他的如意算盘全部落空。于是，李金斗带领全村人"围猎"了这对年轻人，他毒打榆娃并威胁要治其"拐骗妇女罪"，逼迫彩芳同意嫁给有病的仓娃。最终，榆娃远走他乡，彩芳则选择了投井自杀。与彩芳命运相近的还有青女。因为家中贫困，年轻漂亮的青女被迫以换亲的形式嫁给"阳疯子"福林以解决兄弟的婚姻问题。在被福林当众扯下裤子

受到围观村民的羞辱取乐后，这个原本性格活泼、爱笑爱唱的女子被逼得精神失常。王志科是桑树坪唯一的外姓人，由于对亡妻的怀念，他不愿离开桑树坪。为了夺回王住着的破窑，李金斗诬陷他是杀人犯，王志科被送进了县里的大牢，王的儿子从此成为无依无靠的孤儿。而在以李金斗为代表的桑树坪人"围猎"异己者的同时，一场针对他们的"围猎"大网也在悄然张开，"脑系"们要吃掉桑树坪人赖以为生的老牛"豁子"，桑树坪人愤怒了。

通过榆娃、彩芳、青女、王志科等人的不幸遭遇，剧作揭示了桑树坪人因为物质的窘困和精神的愚昧而导致的非人生活，同时也对民族的生存处境与文化传统进行了深沉的反思。正是在这一意义上，导演徐晓钟把桑树坪看成是"历史的活化石"。"在这块'活化石'中凝固着黑暗而漫长的中国封建社会及农民千年命运的

踪迹。一方面是李金斗、金明、榆娃、彩芳这些忠厚农民和自然环境、和贫穷的艰苦卓绝的搏斗；另一方面是那闭锁、狭隘、保守、愚昧的封建落后的群体文化心理。桑树坪的先民用自己瘦骨嶙峋的脊背肩负着后代生存和发展的重压，为黄土高原的文明奠定了基础，而桑树坪人自己却仍留在闭锁、愚昧与贫穷的蛮荒之中。这块因封闭而留下的'活化石'可以提供人们领悟民族命运的内蕴。"[19]也正因如此，剧作具有了深沉的历史沧桑感。

从表面看，桑树坪所发生的一系列悲剧都来自于物质的极度窘困。为了一间安放石磨的破窑洞和每年91公斤的口粮，他们千方百计地排挤、打击乃至陷害"外

[19]徐晓钟《在兼容与结合中嬗变——话剧〈桑树坪纪事〉实验报告》，《戏剧报》1988年4月13日。

陈子度、杨健、朱晓平

《桑树坪纪事》剧照

《桑树坪纪事》剧照

来户"王志科；因为无钱娶媳妇，28岁的福林因为性压抑而成为"阳疯子"；为了500元彩礼钱，12岁的月娃被卖到甘肃当"干女儿"（童养媳）；青女因为家里没钱给兄弟娶媳妇，而被许配给"阳疯子"来"换亲"；李金斗因为没钱给二儿子成婚而处心积虑地破坏彩芳与榆娃的爱情，最终将彩芳逼上绝路。"仓廪实而知礼节"，物质的极度贫困严重地威胁着人们的生存，也挑战着人们的人性和道德底线，剧中桑树坪人一系列违背人性与道德底线的行为，大都与物质生存的艰难有着直接的关系。

但是，细加推究，桑树坪所发生的一系列悲剧，又无法完全用物质的穷困来解释。王志科、彩芳、青女、月娃的悲剧都揭示了封建传统文化与现代专制思想相结合而造成的深重的人性痼疾。王志科的悲剧就表面看是因为贫困的桑树坪人需要他的窑洞和每年182斤的口粮，但为什么在众多的桑树坪人中单单是王志科被驱逐，原因就因为他不姓"李"，这显示了桑树坪人浓厚的封建宗族思想和狭隘的排外观念；而彩芳、青女、月娃的悲剧，就表面上看是由于贫穷而导致的买卖婚姻，而根源则是男尊女卑和不把女性当人看的封建伦理道德。在这一点上，彩芳的悲剧最具有代表性，也最发人深省。因为彩芳是李金斗用10公斤苞谷换来的童养媳，所以在桑树坪人看来她与他们用几块钱买来的母鸡、猪仔没有什么不同。但彩芳的想法却恰恰相反，她渴望摆脱自己作为"物"的屈辱地位而获得做"人"的资格。她之所以格外珍惜、看重与榆娃之间的爱情，不只是男女之间的两情相悦，还因为这份爱情使她找到了做人的感觉。她对榆娃说：

《桑树坪纪事》剧照

"我不怕苦，不嫌穷，只要你把我好好当个人待。"揭示的就是她的这一朦胧觉醒的理念。但彩芳做"人"的要求与桑树坪人自古将女性视为"物"的历史文化惯性形成了强烈的冲突，这种历史惯性与人性的自私和狭隘的礼法观念相纠结，使他们残忍地"围猎"了彩芳和榆娃，也掐灭了彩芳做"人"的全部幻想与希望。倔强的彩芳只能以放弃生命的决绝方式捍卫自己做"人"的权利。彩芳的悲剧是沉痛的，也是令人扼腕叹息的。但这样的悲剧在桑树坪并非偶然，剧作在揭示彩芳命运的同时，也暗示了同样去给人做童养媳的月娃的命运：月娃的今天，是彩芳的过去；彩芳的现在，也许就是月娃的未来。桑树坪人在"围猎"别人的女儿的同时，自己的女儿也在被别人"围猎"。而与剧中彩芳、月娃的命运形成映衬的，还有青女的

悲剧。尽管已经对封建买卖婚姻选择了委曲求全、逆来顺受，但她最终还是在不懂人事的丈夫的侮辱和周围看客的无聊取笑中走向了精神崩溃。彩芳、青女、月娃，一者死亡、一者疯狂、一者前途难测的命运互相补充，揭示了女性在封建传统道德中被"物"化、被吞噬的悲剧处境。而对于王志科、彩芳、青女、月娃悲剧命运的始作俑者——李金斗形象的塑造，则揭示了封建文化传统的强大和桑树坪人麻木、愚昧的精神状态。李金斗是一个将中国传统农民的优点和劣根性集聚于一身的复杂的艺术形象，在他的身上，既有农民的精明、智慧以及为宗族利益而战的担当精神，也有农民的愚昧、狭隘、专制乃至自私和残忍。他用软硬兼施的手段同估产干部及麦客斗智斗勇进而为桑树坪人赢得了较好的生存条件，为了营救村民而冲进将

要倒塌的窑洞被砸瘸一条腿以及一口回绝"脑系"们要吃"豁子"的要求的行为，都显示了他无私无畏、果敢有担当的正面品质；但与此同时，在他身上也聚集了封建家长的愚昧、狭隘和专制、残忍，王志科的被诬入狱、彩芳的被逼投井、青女和月娃的换亲悲剧，他都是始作俑者。从某种意义上说，李金斗就是桑树坪精神的化身与代表，是封建传统文化与现代专制思想相结合而造成的深重的人性痼疾的集中体现。

在剧作艺术方面，《桑树坪纪事》体现了新时期以来戏剧艺术探索的各类成功经验，成为代表新时期戏剧艺术成就的里程碑式作品。与我们熟悉的先有剧本再由导演将其搬上舞台的戏剧创作规律不同，《桑树坪纪事》则是"从改编之初就以统一的艺术观念、演剧原则来统辖，融编、导、演、舞美为一体，纳入总体的艺术创造之中，很难分清是导演根据改编本排戏，还是改编本记录了排演场上创造的轨迹。最后呈现在舞台上的《纪事》，包容了戏剧综合艺术各因素"[20]。首先，徐晓钟成功地为剧作提炼出了"围猎"这一总体意象，这一意象不仅包含了剧作的主题内涵，同时也成为剧作结构的中心支点。剧作的序、三章和一个尾声之间由此形成了一种近似于电影蒙太奇式的"形散而神不散"的戏剧结构。这种平行铺展的结构方式突破了传统递进式戏剧结构的局限性，在全剧中形成了时空交错、虚实结合的艺术世界。另外，《桑树坪纪事》充分调动了舞台艺术的各种表现手段。除去传统话剧的台词和演员表演等艺术手段外，音乐和舞蹈也成为戏剧的有机构成部分，歌队的介入更是使剧作产生了"间离效果"，引发了观众的深层次思考。其他如"青女受辱"一节汉白玉雕像的使用等，都使舞台意象成为"有意味的形式"，有力地揭示了剧作的主题。所有这些，都使《桑树坪纪事》不仅成为新时期戏剧文学的里程碑式作品，同时也是戏剧舞台艺术探索的集大成者。而编剧、导演在剧本创作阶段即进行密切结合与融合的创作方法，也为中国话剧的发展探索出了一条新的通道。90年代田沁鑫、孟京辉等人的一系列创作，都有这样的特点。

[20]徐晓钟《反思、兼容、综合——话剧〈桑树坪纪事〉的探索》，《剧本》1988年第4期。

第二编

新的戏剧演出形态的生成与发展

第 一 章

西风东渐与演出形式新变

作为舞台艺术和综合艺术，中国戏剧由传统向现代的转型，不仅体现为新的剧本文学形态的生成与发展，更体现为舞台表现形式的革新与变异。无论是演员的表演形式还是舞美的呈现方式，20世纪的中国戏剧舞台，都发生了质的变化。

同现代戏剧文学——话剧系移植自西方戏剧的"物种"一样，20世纪中国戏剧演出形式的新变同样是西风东渐的产物。而拉开这一序幕的，同样是世纪初春柳社在日本东京的戏剧探索。

第一节
春柳社及春柳派对现代戏剧演出规范的探索

1907年2月中旬，刚刚成立的春柳社在赈灾游艺会上演出了《茶花女》（改编自小仲马的同名作品）第三幕中亚孟（即现译本中较通用的"阿芒"）的父亲访问玛格丽特以及玛格丽特临终之前的两个片段。剧中的玛格丽特（茶花女）由李

《茶花女》演出场地（日本东京中华留日基督教青年会会馆）

叔同饰演，亚孟（阿芒）的父亲由曾孝谷饰演，亚孟（阿芒）则由唐肯饰演。从当时的剧照中我们可以明显看出他们的演出形式还相当稚嫩甚至多少有几分扭捏造作（这也是源远流长的男扮女装的戏曲演出传统在最早的话剧演出中所留下的遗迹），但其在中国戏剧史上的意义则是非同凡响的。由于演出完全摒弃了唱腔和音乐伴奏，只使用口语对白和日常动作演绎故事和塑造人物，舞台背景趋向写实，服饰和化妆也高度生活化，使其呈现出不同于传统戏曲的写意性而接近西方戏剧（drama）的写实性的崭新风貌。上述特征在同年6月演出的《黑奴吁天录》中得到了进一步的发挥与巩固，成为中国话剧诞生的标志。

一、春柳社以《黑奴吁天录》为代表的演剧探索

1907年6月的《黑奴吁天录》是春柳社全盛时期最重要的一场演出，也是在中国话剧史上影响颇为深远的一次演出。该剧由李叔同饰演爱米利夫人，曾孝谷饰演韩德根和汤姆，谢抗白饰演哲而治，黄喃喃饰演解而培，欧阳予倩饰演小海雷，严刚饰演意里赛，李涛痕饰演海留，吴我尊饰演威力森，基本上春柳社骨干成员尽皆上场。出于对加州华工事件的呼应，演出中饰演黑奴的演员一律没有化装成黑人而保持了"黄"皮肤本色，饰演白人的演员则一律涂上白粉以示白人，表现出强烈的民族精神。但演出的主要意义并不在于此，而在于其以全新的演出形式对话剧——中国现代戏剧演出规范的探索。

春柳剧场广告

由于年代久远，我们已经无法确知当时演出的具体情形，只能根据当时的报道和当事人的回忆大致了解当时演出的情态。欧阳予倩曾经这样回忆演出的情形：

这个戏分五幕，每一幕之间没有幕外戏，整个戏全部用的是口语对话，没有朗诵，没有加唱，还没有独白、旁白，当时采取的是纯粹的话剧形式。这个戏有完整的剧本，对话都是固定的，经过两个多月的排练（有时候是断断续续的），才上演。……在表演方面，力求表现感情的真实，但有些角色，例如海留这样的反派，大家认为表演有些过火。当时对于闭幕时的效果颇为注意，每一幕应当在什么地方落幕，曾经加以反复排练。[1]

[1]欧阳予倩《回忆春柳》，中国现代文学馆编《欧阳予倩文集》，第386页，北京：华夏出版社，2000年。

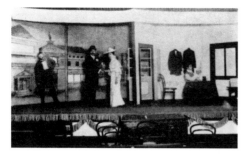
春柳社彩排时的照片

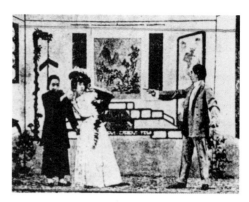
《新茶花》演出剧照

《新茶花》

结合欧阳予倩的这段描述和当时其他的一些文字记载，我们可以大致总结出该剧演出的一些明显的现代性特征：首先，采取现代话剧的分幕和拉幕形式进行演出，与分场不分幕的传统戏曲判然有别；其次，引入排演制，演员均依据剧本进行演出，虽然间或也有部分演员会即兴发挥，但这种发挥是极为有限的，因为演出中"对话都是固定的"，这一点就与传统戏曲舞台的"幕表制"拉开了差距；再者，采用纯粹"口语对话"的形式演绎故事，"没有朗诵，没有加唱"，与此相适应，演员的化妆、服饰、灯光、布景、音乐等也都按照西方写实主义的演剧方式进行；最后，也是最为重要的是演员细腻、动人的生活化表演。根据当时的新闻报道，李叔同、曾孝谷等人对角色的把握十分到位，很好地揭示了剧情和人物性格。比如，观众评价"存吴扮演的汤姆精彩至极，特别是息霜演的意里赛，巧妙地将女性那独有的面目表情表现得淋漓尽致，而扮演哲而治的严刚也将那既刚烈又充满才气的性格巧妙地呈现于舞台"；黄喃喃饰演的解而培则"从眉目到鼻形的造型都酷似西洋人，尤其脸上白粉的扑法简直就是一个白人的真实写照"，"面妆、扮相和身体动作都仿佛一个真正的美国人，那烦恼郁闷的表情做作而又有味道"；曾孝谷饰演的韩德根则"傲慢的举止真是令人憎

恨"。[2]从这些新闻报道可以见出，李叔同等人在进行表演时已经自觉摒弃了传统戏曲的写意化形式而代之以写实化的表演风格，这一点对中国话剧艺术是至为重要的。

当然，作为新剧诞生的创始之作，《黑奴吁天录》新旧杂糅的过渡性也是显而易见的：第一，该剧虽然引入了排演制，但并没使用导演制，而是依靠演员自己揣摩角色；第二，虽然基本按剧本演出，但在演出过程中仍有演员的自由发挥，第二幕"工厂纪念会"中还加入了一些与剧情无关的穿插（唱歌、跳舞以及一段京戏）；第三，受制于当时的历史条件，女性角色仍然由男性反串；第四，虽然使用口语对话的形式进行演出，但演员念台词时仍然有传统戏曲演员"念白"的抑扬顿挫味道；同时第四幕"汤姆门前之月色"中李叔同、吴我尊饰演的两名醉汉的舞台动作过于夸张华丽，有着明显的程式化痕迹。所有这些，都使该剧的演出呈现出浓厚的过渡色彩，呈现出新旧杂糅的景观。

二、春柳社以《热泪》[3]为代表的演剧探索

1909年初，春柳社以申西会名义演出

时装京戏《新茶花》剧照

[2]原报道为日文，转引自姜小凌《抛砖引玉·警醒世人——春柳社〈黑奴吁天录〉的东京公演（1907年）》，陶东风、周宪主编《文化研究·第六辑》第186页，广西师范大学出版社，2006年。

[3]即第一编介绍中的《热血》，演出中因为"热血"的剧名具有革命色彩，故改为较为温和的"热泪"。

春柳社在日本东京演出《画家与其妹》剧照（1907年）

的《热泪》再一次轰动东京。该剧由陆镜若根据在欧洲舞台享有盛誉的法国作家萨都的剧本《女优杜斯卡》改编而成，由陆镜若饰演画家露兰，欧阳予倩饰演女优杜斯卡，谢抗白饰演革命党人亨利，吴我尊饰演警察总督保罗。

较之在此之前的《新茶花》和《黑奴吁天录》，《热泪》除了在编剧技巧和人物塑造等剧本文学方面有了明显的进益以外，在场面处理和演员表演等舞台呈现方面也有了长足的进步。这一点，当事人欧阳予倩曾经在《回忆春柳》一文中进行过描述：

> 《热血》的演出比《黑奴吁天录》的演出在某些方面是有进步的。这个戏的演出形式，作为一个话剧，比《黑奴吁天录》更整齐更纯粹一些——完全依照剧本，每一幕的衔接很紧；故事的排列、情节的发展、人物的安排比较集中；动作是贯串的，

没有多余的不合理的穿插，没有临时强加的人物，没有故意迎合观众的噱头，在表演方面也没有过分的夸张。我们的演技尽管很嫩，但是态度是严肃的。我们对于一个戏的整齐统一虽然没有完全做到，但是比《黑奴吁天录》还是显著地进了一步。[4]

由于此前有了较为丰富的演剧经验，再加上陆镜若受过系统的戏剧专业训练、比较懂得编戏和拍戏等原因，《热泪》向着话剧演出的正规化方向又前进了一大步。这突出表现在剧作对舞台形象的完整统一性给予了充分的重视。首先，演出完全依照剧本进行，抛弃了传统戏曲演出中常用的游离于剧情的穿插和噱头；其次，演出中注意依据人物性格和规定情境进行真实自然的生活化表演，自觉与传统戏

[4]欧阳予倩《回忆春柳》，中国现代文学馆编《欧阳予倩文集》，第398、399页，华夏出版社，2000年。

曲夸张、程式化的表演方式拉开了距离。《热泪》的演出，表明春柳社已熟练地掌握了话剧这一有别于中国传统戏曲的、以生活化的语言和动作为人物形象塑造方式的戏剧演出形式，这一点为其回国后继续展开话剧演出活动奠定了基础。

三、春柳派对于现代戏剧演出规范的探索

春柳社同仁在国内的戏剧演出活动始于1912年"新剧同志会"成立，终于春柳剧场的解体，前后共演出过200多个剧目，其中以《家庭恩怨记》、《不如归》等为代表的家庭伦理剧、悲剧为主。在演出形式上，这些剧作基本沿用了西方话剧的演剧体制，遵照剧本进行分幕分场演出，演出中采用对话体，运用写实的舞台布景，形成了独特的春柳派风格。

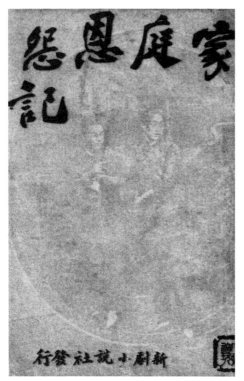

《家庭恩怨记》书影

首先，春柳派始终抱持着"戏剧是神圣的"观念而坚守了戏剧的艺术本位。这既与传统戏曲将戏剧当做闲暇时的消遣的观念拉开了距离，也与当时流行的商业化道路划清了界限。用欧阳予倩的话说，他们从事戏剧演出的目的是"以庄严的态度实现艺术的理想"（欧阳予倩《回忆春柳》），故而他们"专编演各种有益社会、发人猛省之剧，务使于娱乐之中受相当之感化"（《文社宣言》）。也正因如此，他们在当时获得了"词旨芬芳，寄情深远，优美高尚"、"论新剧莫不曰春柳第一"的美誉。

其次，春柳派对戏剧艺术的综合性特征有着充分的体认。欧阳予倩在1918年发表于《新青年》五卷四期的《予之戏剧改良观》一文中明确提出"戏剧者，必综文学、美术、音乐及人身之语言动作，组织而成"，这一思想的形成与其在春柳时期的演剧实践有着密切的关系。不

仅欧阳予倩，从文学、美术、表演、剧场环境等各个方面营造演出效果是春柳同仁的共识，这从他们为春柳剧场拟写的广告词"（1）剧本高尚（2）布景优美（3）衣装适宜（4）艺术老练（5）剧场清洁"可以看出来。"布景优美"、"衣装适宜"、"艺术老练"（即表演老练）三个方面的密切结合既是其对春柳派戏剧的舞台呈现艺术的自我期许，同时也是对其实践探索的自觉总结。

第三，春柳派采取剧本中心制，这一点与传统戏曲的演员中心制划清了界限。在注重剧本文学建设的同时，其高度重视排演、注意依照剧本进行演出，注重舞台幻觉的营造。为了保持舞台形象的严整统一，从不加演幕外戏，较少出现像进化团派那样演员只凭剧情大纲即上台任意发挥的现象。

第四，春柳派采用写实主义的表演方式进行舞台形象的塑造。新剧同志会拥

欧阳予倩女装照

有阵容整齐的演员队伍，其骨干演员多为从日本归国的留学生，不仅文化修养高，演技也颇有造诣，尤其是陆镜若、欧阳予倩、吴我尊、马绛士的表演艺术令内行人所称道，被并称为"春柳四友"。他们在演出过程中注意揣摩社会各阶层人物的形态并融入表演，逐渐形成了细腻逼真的写实化表演风格。

最后，春柳派坚持用普通话进行演出。这一点其在日本春柳社时期即已经推行，新剧同志会的同仁们又坚持了这一主张。

总体而言，"春柳派"演剧与进化团采取幕表制、亦中亦西的混合表演形态呈现出截然不同的风貌，从而为中国话剧艺术的正规化和专业化发展积累了有益的经验。

第二节
进化团派的演剧艺术

春阳社、进化团演剧的历史虽然短暂，但其在中国戏剧史上有着重要的开风气之先的意义。与此同时，因为它们处在传统戏曲向新式话剧的过渡时期，其演出形式中还残存着若干传统戏曲的因子，呈现出浓厚的过渡性特征。

一、春阳社及通鉴学校的演剧实践

春阳社在中国戏剧史上的地位是由

《黑奴吁天录》和《迦茵小传》两剧奠定的。二者的演出标志着国内新兴话剧的正式形成。

对于1907年10月春阳社演出《黑奴吁天录》的具体情形，徐半梅在《话剧创始期回忆录》"春阳社与王钟声"一节中有较为详细的记载。根据他的描述，我们可以约略知道该剧演出的情况：

首先，在化妆和服饰方面，该剧登场人物"全穿新制西装"，"个个都是白面孔"，把"黑奴吁天录"演成了"白奴吁天录"。如果徐的记载属实的话，我们可以发现该剧的化妆与服饰虽然不乏新意，但在话剧的写实性方面显然存在问题。剧中人物既有白人绅士亦有黑人奴隶，"全穿新制西装"、"个个都是白面孔"虽然足够"西式"和"洋派"，但却无法体现出人物身份、个性的差异性。这一点也反映出国内话剧对西方写实主义的演剧方式还相当陌生。

其次，在具体演出形式方面，该剧采用了西方话剧的分幕形式、有灯光布景，但也在相当程度上沿用了京戏的表演方式。用徐半梅的话说：

王钟声只介绍了两件事情给观众：一、戏是分幕的。与京戏班中所演一场一场连续不已的新戏，完全不同，但观众们嫌闭幕的时间太无聊。二、台上是用布景的。……而且兰心的灯光，配置得极好，当然能使台下人惊叹不止。……足以使人惊叹的，只有布景；戏的本身，仍与皮簧新戏无异，而且也用锣鼓，也唱皮簧，各人登场，甚至用引子或上场白或数板等等花样，最滑稽的，是也有人扬鞭

王钟声女装照

任天知

登场。[5]

由此可见，这是一次中西大杂烩式的演出，远不如春柳社在日本演出的《新茶花》、《黑奴吁天录》那般充分"话剧化"和"现代化"。但该剧毕竟是国人首次在中国境内采用西式的分幕法和写实的布景进行演出，故仍被戏剧史家看做是文明新戏在国内的正式开场。

在演出《黑奴吁天录》之后不久的1908年4月，王钟声又以通鉴学校的名义，在上海张园演出了由其本人编剧的五幕话剧《迦茵小传》（即《茵梦湖》），任天知和王钟声分饰男女主角。演出除继承了《黑奴吁天录》的分幕方式之外，还完全去除了锣鼓加唱等旧式戏曲的痕迹而基本依靠对话和动作来塑造写实性的舞台形象，以致看惯了写意性戏曲的观众认为其"不像戏，像真的事情"，而懂新剧的人也认为其"把话剧的轮廓做像了"，从而标志着中国早期话剧演出形态的趋向定型。

[5]徐半梅：《话剧创始期回忆录》，第19页，北京：中国戏剧出版社，1957年。

二、以"天知派戏剧"为代表的进化团派戏剧的演出风格

与春阳社、通鉴学校戏剧演出的新旧杂糅性相似，任天知领导的进化团派戏剧也呈现出浓厚的过渡性特征。其将西方近代话剧和中国传统戏曲的演出形式熔为一炉，同时吸收了日本新派剧的一些表现技法，创造出一种与当时观众的审美趣味十分契合的新的戏剧演出形态。因而与春柳派相比，进化团派的剧社数目更多，观众数量也更为庞大。总体而言，其演剧特点主要有如下几个：

第一，具有中国特色的"化妆演讲"方式。在基本采取西方话剧的演出形态的基础上，进化团派借鉴日本新派剧"化妆演讲"的演出方式，同时对传统戏曲自报家门、背躬、插科打诨等与观众交流的方式加以吸收和改革，创造出一种别具中国特色的演剧方法。与此相适应，进化团派逐渐形成了一系列类似于传统戏曲的演出行当，如"言论正生"、"言论老生"、"言论小生"、"言论老旦"、"言论小旦"等。这些角色并不像成熟的中国话剧演出形态那样在"透明的第四堵墙"内"当众孤独"，而是专门在剧情发展的相

应时机对观众发表演说（有时也游离于剧情进行即兴发挥），具有强烈的煽动性。比如，在任天知的《黄金赤血》中，"言论老生"调梅、"言论正旦"梅妻、"言论小生"小梅、"言论小旦"爱儿均有大段的政论性演说。如第一幕一开场，剧作者借小梅之口发表了抨击清政府的演讲：

我们好好一个中华国，凭空的叫胡人占了二百多年，把我们自有的权利，一股脑霸了去，近来越弄越厉害了，这样事也想他们国有，那样事也想官办，恨不得一碗饭他一家人吃，把我们百姓做他的马牛；做马牛也罢了，还想连马牛也不许做，要想当猪豕一齐卖掉了。稍微有一点不顺他的意思，什么"格杀勿论"，四川的事闹得还小吗？……[6]

另外，大多数的演讲都没有事先写好的固定台词，其内容需要演员在台上进行即兴发挥的，比如《黄金赤血》的结尾：

班主：调梅先生的大名，想来妇孺皆知的。……今日我的意思要先请调梅先生，先演说一回，然后跟着演戏，列位赞成吗？
看客拍手赞成。
梅妻、小梅听说注目台上。
调梅上场演说。
戏开场，爱儿演出一场苦戏，看客哭泣掷钱。
梅妻、小梅看到苦处，抛花篮、报纸上台，抱头痛哭。
调梅上场演说。

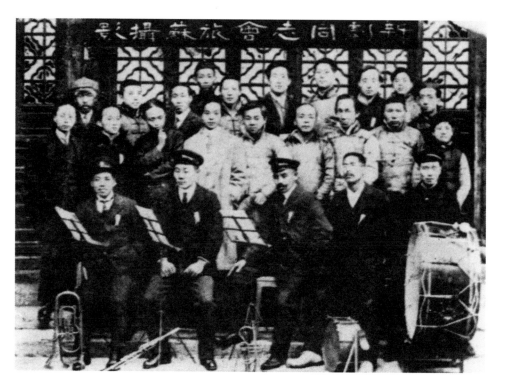

新剧同志会合影于苏州

《恨海》剧照

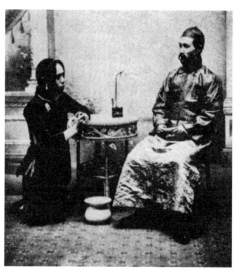

《恨海》剧照

歇戏。[7]

这种"化妆演讲"的演出方式在辛亥革命时期曾受到观众的热烈欢迎，但随着革命高潮的消退和进化团的解体，化妆演讲的演出方式也就走向了式微。

第二，幕表制以及与其相适应的角色分派制演出方式，使得进化团派演剧在相当程度上保留了传统戏曲的演员中心制特点。

进化团派不像春柳派那样重视剧本建设，一般采取传统的幕表制形式进行演出。由于没有固定剧本，演员只需记住大概剧情和上场次序即可登台演戏，演出效果在很大程度上要依赖于演员的即兴发挥，这就使得进化团派演剧中依

[6]张庚、黄菊盛主编《中国近代文学大系（1840—1919）戏剧集二》（第5辑第17卷），第618页，上海书店，1995年。

[7]张庚、黄菊盛主编《中国近代文学大系（1840—1919）戏剧集二》（第5辑第17卷），第638页，上海书店，1995年。

旧普遍存在着传统戏曲的演员中心制。与此同时，这种演出方式还直接衍生出了"角色分派制"。"角色分派制"是一种类似传统戏曲"行当"的分类方法，即在演出过程中根据剧情需要将剧中的角色类型化，每种角色各有自己的形象和性格特征。朱双云等人曾根据当时著名演员的演技加以归纳，将角色大致分成"能"（即各种角色均能扮演的全才）、"老生"、"小生"、"旦"、"滑稽"五部，每个"部"内又根据角色的性格特征进行进一步的细分，如"生"类可以分为激烈、庄严、寒酸、潇洒、风流、迂腐、龙钟、滑稽八派；"旦"类分哀艳、娇憨、闺阁、花骚、豪爽、泼辣六派。[8]这种"角色分派制"，使得进化团派的演出依旧残留着传统戏曲的程式化痕迹，也标志了其在中国演剧形式的现代性过程中的过渡性地位。

第三，进化团派演剧具有浓厚的喜剧性。

由于剧作内容多系抨击社会黑暗、展现社会丑态的讽刺之作，再加上为了追求剧场效果而采取的插科打诨等艺术手段，使得进化团派的演戏具有强烈的喜剧效果。

最后，在演剧语言上，进化团派不像春柳派那样用普通话进行演出，而是普通话和方言并用。这一点降低了文明戏演员的准入门槛，使其更具流行性和通俗性。

总之，进化团派演剧以观众喜闻乐见的演剧形式为刚刚肇兴的话剧赢得了广泛的观众，也为中国话剧奠定了紧密联系现实生活的战斗性传统，其过于强调戏剧的宣传教化功能而忽略其艺术质量的倾向，也对中国戏剧的发展产生了消极的影响。

[8]朱双云：《新剧史·派别》，转引自上海图书馆编《中国近现代话剧图志》第142-147页，上海科学技术文献出版社，2008年1月。

第 二 章

导演制的确立与现代戏剧演出规范的形成

虽然春柳派与进化团派在总体风格与具体形式上都存在诸多的差异与不同，但二者均在以对话和动作塑造写实性的舞台形象方面积累了相当丰富的经验。这不仅为后来中国话剧演出形态的形成与确立奠定了基础，同时也为中国话剧这一"舶来"的艺术形式培养了最初的观众群体。新文化运动之后，经过汪优游、陈大悲、洪深等人前赴后继的不懈努力，中国话剧演出形式逐渐在探索中走向成熟。

第一节
民众戏剧社与以陈大悲为代表的"爱美剧"运动

春柳派和进化团派演剧相继走向衰落之后，大批热心戏剧事业的新剧界人士仍在继续寻找戏剧改革的道路。新青年派知识分子以欧洲社会问题剧为楷模进行戏剧改革的主张，得到了新剧界人士的积极回应，以易卜生、萧伯纳为代表的欧洲社会问题剧作家的作品被相继搬上舞台。尽管有些演出在一开始即归于失败了，但却由此为新剧的发展开辟了一条新的道路，这就是百年中国戏剧史（1900-2000）上著名的"爱美剧"运动。

一、《华伦夫人之职业》的演出及其失败

新文化运动期间，在全面批判传统戏曲并竭力提倡西方写实戏剧的潮流中，易卜生、萧伯纳等人的社会问题剧受到了新青年知识分子的积极关注和强烈推荐。在这样的背景下，汪优游注意到了萧伯纳名剧《华伦夫人之职业》并于1920年10月将其搬上了舞台。

《华伦夫人之职业》剧照

《华伦夫人之职业》系萧伯纳攻击社会制度的名作，被他本人称作是"从生活的污秽河床上捞起的一小把污泥浊水"。该剧写华伦夫人出身贫寒，年轻时沦落风尘，后靠开妓院发迹，女儿薇薇因此受到良好的教育。薇薇长大后不仅发现了母亲的职业，而且意识到自己周围的求婚者中有的是母亲的老相好，有的还可能是她的同父异母弟弟。薇薇因此羞愤不平，她决定离开母亲回到律师事务所，永不结婚，自食其力。由于涉及妓院卖淫题材并对妓女表示同情，该剧1894年甫经发表即遭禁演，直到20世纪20年代在中国上演时其在英美国家仍未开禁。

同春柳派与进化团派搬演外国剧作的中西杂糅性（二者常常对剧作内容和形式进行本土化处理，在舞台表演上也残留着若干传统戏曲的写意化痕迹）不同，汪优游等人演出《华伦夫人之职业》的宗旨是尽量忠实原著，呈现西方写实戏剧的原貌。用汪优游的话说："狭义的说来，是纯粹写实派的西洋剧本第一次和中国社会接触；广义的说来，竟是新文化底戏剧一部分与中国社会第一次的接触。"[1]为了该剧的上演，汪优游倾注了大量的心力。首先，该剧选择在中国近代第一个具有新式设备的剧场"上海新舞台"上演并花费一千多元为演出购置了全套布景，力求最大限度地呈现欧洲社会问题剧舞台的原貌。其次，演出前花费巨额广告费在上海最重要的五家报纸《申报》、《新闻报》、《时事新报》、《新申报》和《民

[1]汪优游：《优游室剧谈》，转引自洪深《中国新文学大系·戏剧集·导言》，上海良友图书印刷公司1935年版。以下引文同此，不再一一注明。

国日报》连续投放广告（当时一般的演出广告仅登《申报》、《新闻报》两家），"新舞台向来没有花过这么多的广告费"。再次，演员均为名角，同时高度重视排练工作。汪优游本人亲自饰演薇薇，他带领剧组进行了近百次的排练与三次彩排，慎重有加。最后，在演出档期上，该剧特意选择在戏院上座率最高的星期六、星期日进行首演。但在如此充分周密的准备之下，演出的结果却是归于失败，以致仅演出了三场即草草收场。首先是演出的上座率极低，两天的卖座分别是三百和三百三十元（而同一剧场每天收入均在五百至一千四百元之间），比"平常上座最少的日子"还要"少卖四成座"，这基本意味着汪优游先期的投入血本无归；其次是演出效果差，观众的基本反应是"看不懂"，"没有趣味"，"不热闹"。四幕剧演到第二幕时，观众便开始退场，"等到闭幕的时候，约剩了四分之三底看客。有几位坐在二三等座里的看客，是一路骂着一路出去的"。这次演出的失败给汪优游及整个戏剧界造成了强烈震动，对演出失败原因的总结也莫衷一是，用汪优游的话说："眼界高的人教我下次还要逐渐提高；眼界低的人劝我不可用高深剧本，以后还要从浅近一方面入手。"汪优游本人对演出的教训进行了深入的思考和总结，从西欧社会问题剧与我国观众的欣赏习惯的差距方面分析了《华》剧失败的原因。中国观众习惯的是"整本大套"、"全始全终"的旧剧、旧小说，喜欢顺序展出剧情、和平解决矛盾的悲喜剧，而西欧的问题剧则通常描写"人生的片断"、"往往有头无尾"，"只表演事实的发生"而不解决收场，"要教看戏的人代替

作者想一个极圆满的答案出来"。因而，观众会因为"我们花了钱去看戏，非但没有得着什么娱乐，反而带了一个关于人生要大费脑筋的烦恼问题回家"而产生排斥心理。最后，汪优游得出的结论是："我们演剧不能绝对的去迎合社会心理，也不能绝对的去求知识阶级看了适意。拿极浅近的新思想，混合入极有趣味的情节里面，编成功教大家要看底剧本，管教全剧场底看客都肯情情愿愿，从头至尾，不打哈欠看他一遍，决不能教那班无知识的人看了一半逃走，决不能教他们回去说：这几毛钱花得不值得。"由这次教训出发，汪优游做了两个方面的努力，一是创作了将"极浅近的新思想"与"极有趣味的情节"相结合的《好儿子》剧本，二是将严肃新剧实验与戏剧的商业化和职业化相分离，提倡非营业性的"爱美剧"，于是便有了后来民众戏剧社的成立。

站在今天的眼光看，《华伦夫人之职业》抨击社会的严肃主题、回溯式的结构方式、长达半小时的讨论式台词都需要

汪优游女装照

复杂的心智活动才能完成，这对于习惯了茶馆式观剧方式、以看戏为消闲、不重对白而更重唱腔和音乐的当时观众来说，的确是一个相当大的挑战。除此之外，受当时习气和王仲贤本人演剧正规化和专业化水平的影响，演出本身也存在很多缺陷。首先，演出依旧采取了男扮女角的反串形式，这不仅与其写实主义的总体追求南辕北辙而且也与其生活化的舞美背景格格不入。其次，虽然经过多次排练，但并不是依靠演员自己读剧本而是由汪优游口授台词。由于没有读过剧本，所以演员仅能机械记忆自己的台词，不但无法准确理解剧本内容和人物形象，而且还常常发生演出中遗忘台词的现象。其三，演员的台词功力十分欠缺，甚至连最起码的语言统一都无法实现。话剧演出中演员对白的重要性高于一切，尤其对于以讨论为主要表现手段的社会问题剧而言，演员的台词功夫尤为重要。但演出恰恰在该方面存在重大缺陷。舞台上演员有的讲上海话，有的操苏白，有的则是普通话，南腔北调，不伦不类。此种情形之下，原剧对白的内涵和"潜台词"无法传达，一些警句妙语也被演绎得支离破碎，观众常常不知所云。所有这一切，都构成了《华伦夫人之职业》演出失败的原因。

二、民众戏剧社的成立与"爱美的戏剧"的提出

基于对《华伦夫人之职业》演出教训的反思和总结，汪优游在1921年发表了《营业性质的剧团为什么不能创造真的新剧》一文，明确指出营业性质的剧场

是阻碍创建真新剧进行实验的潜势力，决定"脱离资本家的束缚，招集几个有志研究戏剧的人，再在各剧团中抽几个头脑稍清、有舞台经验的人，仿西洋的Amateur，东洋的'素人演剧'的法子组织一个非营业性质的独立剧团"[2]，遂有了民众戏剧社的成立。

民众戏剧社成立于1921年1月，其发起人为汪优游，主要成员有沈雁冰、柯一岑、陈大悲、徐半梅、张聿光、陆冰心、熊佛西、张静庐、欧阳予倩、郑振铎、汪优游、沈冰血、滕若渠等13人。该社成立后，发表了《民众戏剧社简章》和《民众戏剧社宣言》，并创立了中国新文学史上第一本专门戏剧杂志——《戏剧》。《简章》指出，剧社"以非营业的性质，提倡艺术的新剧为宗旨"[3]，《宣言》则指出："萧伯讷（今天通译为纳——引者注）曾说'戏剧是宣传主义的地方'，这句话虽然不能一定是，但我们至少可以说一句：当看戏是消闲的时代现在已经过去了，戏院在现代社会中确是占着重要的地位，是推动社会前进的一个轮子，又是搜寻社会病根的X光镜。它又是一块正直也亦赤裸裸的无私的反射镜，一国人民程度的高低，在这面大镜子里反照出来，不得一毫遮形。这种样的戏院正是中国目前所未曾有，而我们不量能力薄弱，想努力创造的。"[4]《宣言》明确表达了对于戏剧艺术的社会批判性的推崇与肯定，与文学

[2]汪优游《营业性质的剧团为什么不能创造真的新剧》，《时事新报》1921年1月27日。
[3]《民众戏剧社简章》，《戏剧》1921年第1卷第1期。
[4]《民众戏剧社宣言》，《戏剧》1921年第1卷第1期。

民众戏剧社社员题名录

研究会"为人生而艺术"的主张有着内在的一致性。

民众戏剧社成立后，虽然始终没有进行过独立的演出活动，但却以其对"爱美的戏剧"的倡导在中国现代演剧史上有着重要的地位。这一点，又与陈大悲的努力有着密切的关系。

1921年4月，陈大悲在汪优游倡导"组织一个非营业性质的独立剧团"的启发和学生演剧活动的鼓舞下，以汪优游提出的"西洋的Amateur"为基础，提出了"爱美的戏剧"（英语 Amateur的音译，意为非职业戏剧）的口号，并在1921年4月20日至9月4日的北京《晨报》上连载发表了《爱美的戏剧》的长文（该文于1922年结集成册出版单行本）。《爱美的戏剧》一文明确指出："我国现在要望有好的戏剧出现，只有让一班不靠演戏吃饭，而且有知识的人，多组织爱美的剧团来研究戏剧。不然，就绝对没有希望。"该文系统地介绍了爱美剧的性质、起源以及编、导、演等方面的理论知识。在提出废除"幕表制"、提倡"剧本制"等戏剧文

学主张的同时，文章也对现代话剧的演剧形式提出了自己的意见。其一，反对"名角制"、提倡导演制，文章明确指出"演戏必要排戏，排戏必要有精通各个戏剧部门的组织者"；其二，反对"角色分派制"、脸谱化以及哗众取宠的布景，提倡化身人物、设身处地"想剧中人所想的事，说剧中人所说的话"，提倡油彩化妆术，提倡"布景与戏剧精神一致"等等。这些主张对当时困扰话剧艺术的诸多瓶颈问题提出了具有建设性的意见，具有重要的理论指导意义。但文章的意义还远不止于此，其最重要的意义在于它契合了新文化运动后兴起的校园演剧活动的需要，进而引发了一场规模盛大的爱美剧演出运动。北方以北京为中心，南方以上海为中心，"爱美剧"热潮波及全国。河北、山西、陕西、河南、江苏、安徽、浙江、广东、湖南、湖北、贵州等地都有蔚为壮观的业余戏剧活动。

三、以陈大悲等人为代表、以北京为中心的"爱美剧"运动

"爱美剧"运动的兴起迅速打破了春柳派、进化团派相继没落后新剧舞台的沉寂局面，话剧的活动中心也由上海转移到高校云集、学生众多的北京。

"爱美剧"的口号提出之后，素有传统的学生业余演剧活动出现了一个高潮，北京大学、燕京大学、北京高等师院、北京女子高等师范学院纷纷成立业余剧社并展开了演出活动。1921年左右，北大实验剧社演出过《爱国贼》、《黑暗之势力》，清华新剧社演出过《新村

正》、《终身大事》，燕大女校演出过《青鸟》、《无事烦恼》，北京女子高等师范学院演出过《孔雀东南飞》，政法专科学校演出过《良心》，北京高等师院演出过《幽兰女士》、《可怜闺里月》，燕大演出过《十万金镑》等剧目。在这些学生演剧的基础上，1921年11月，陈大悲、李健吾、陈晴皋、封至模、何玉书等联合组织了北京实验剧社，李健吾为主持人。该剧社集中了各校的优秀演出人才，一方面组织演出，一方面编译剧本、研讨戏剧理论，成为一个演出水平高、社会影响大的爱美剧团体。

除去学生业余剧坛外，陈大悲与蒲伯英合作发起的新中华戏剧协社与北京人艺戏剧专门学校也是这次运动中的主体力量。

蒲伯英（1876—1935），名殿俊，号沚庵，别号止水，四川广安人。在陈大悲大力鼓吹非职业的"爱美剧"并得到广泛响应之时，蒲伯英却反其道而行之地写下了《我主张要提倡职业的戏剧》一文与之辩论，他指出：戏剧界的空气污浊，是人的原因而不是戏剧职业本身的原因，关键在于人的品性、道德和对艺术有充分的研究与经验。而职业的戏剧既不同于"爱美的戏剧"，也不同于营利的戏剧；它以追求艺术上的专精为主要目的，并以专精的艺术求得生活上的报酬，再以这报酬助长其艺术的专精。因此从长远看，"要戏剧能够改良进步，都非极力提倡职业的戏剧不可"[5]。蒲的文章成为二人合作的契机，他们接连创办了新中华戏剧协社、人

艺剧专等戏剧团体，为新文化运动之后话剧演剧艺术的成熟发挥了积极的作用。

1922年1月，由陈大悲、蒲伯英等人发起的新中华戏剧协社在北京成立。该社由四十八家集体社员和两千余名个人社员组成，其接收了原民众戏剧社的《戏剧》月刊，以此为阵地刊登剧作、剧论并广泛报道各地"爱美剧"活动的发展。一时间，以北京为中心的"爱美剧"运动盛况空前。但是，"爱美剧"运动对演剧活动的非职业化的强调，也使"爱美剧"的演出在正规化、专业化和连续性上存在严重的不足。由于缺少专业的编、导、演及舞美人员的长期钻研，"爱美剧"演出水平每况愈下，1923年后"爱美剧"的演出活动逐渐走向式微。由此，陈大悲修正了自己"爱美剧"运动的路线，着手筹备戏剧专门教育、组织非营利的却又是职业的戏剧团体。这一想法正是蒲伯英一直以来的主张，因此立即予以响应，二人合作建立了北京人艺戏剧专门学校（简称人艺剧专）。

1922年冬，北京人艺剧专正式成立。该校由蒲伯英任校长，陈大悲任教务长，并同时聘请鲁迅、周作人、梁启超、徐半梅、孙伏园等文化名人担任校董。北京人艺戏剧专门学校以"提高戏剧艺术辅助社会教育"为宗旨，致力于培养"能编剧、能演戏，又要能播种"的戏剧通才，男女兼收，不分科系。为保证学生心无旁骛投入学习，其学费、书杂、膳宿费均由学校供给。除此之外，学校还专门建有一座专供学生实习演出的新明剧场，该剧场要求观众一律对号入座、废除旧式戏园中喝茶起哄等陈规陋习，所有这一切，都为话剧演出活动的顺利进行奠定了充分的物质

基础。

民众戏剧社、北京实验剧社、新中华戏剧协社、人艺剧专的戏剧活动，对中国话剧，特别是北方地区的话剧发展起到了核心的作用。民众戏剧社提出了明确的理论纲领，提倡严肃的为人生的艺术，对纠正时弊、推动话剧艺术的健康发展起到了重要的作用，但其存在理论与实践脱节的弊病，虽不乏剧本与理论，但缺乏舞台实践；新中华戏剧协社、人艺剧专、北京实验剧社等弥补民众戏剧社的不足，将注意力转移到舞台实践方面，从演员表演、舞美布景及剧院建设等各个方面对旧式的演剧习惯和形态进行了革新。但是，由于缺乏更为开阔的艺术视野和更为专业的戏剧素养，"爱美剧运动"还是无法完全冲破旧有的戏剧观念和观众审美习惯，从而无法完成现代戏剧演出体制的最终确立。

第二节
戏剧协社与中国话剧写实主义演剧体制的建立

民众戏剧社衰微之后，上海的另一戏剧团体——戏剧协社崭露头角。它不仅通过组织公演、演出名剧等形式有效地扩大了话剧的影响，而且确立了对中国话剧影响深远的现代导演制度，促进了中国话剧写实主义演剧体制的建立。而这一切，又跟洪深有着密切的关联。

[5]蒲伯英《我主张要提倡职业的戏剧》，《戏剧》1921年第1卷第5期。

一、戏剧协社简介

上海戏剧协社成立于1921年12月，其前身为由中华职业学校附属学生剧团和少年化装宣讲团组成的上海戏剧社，最初成员有应云卫、谷剑尘、孟君谋、唐越石、王怡庵等人，其后由汪优游、欧阳予倩、徐半梅等将其扩大为上海戏剧协社，主要负责人为应云卫、谷剑尘等。

应云卫（1904—1967），字雨辰，号杨震。原籍浙江慈溪，生于上海。曾被夏衍称为"中国戏剧魂"。其自幼酷爱戏剧，15岁时即与程梦莲、孟君谋等组织了少年化装宣讲团。1921年10月，应云卫在黄炎培、沈钧儒资助下与谷剑尘等人一起组织戏剧协社，十余年间一直系该社的演员、导演和领导者之一。1930年8月，应云卫加入左翼戏剧家联盟，曾先后执导过《怒吼吧，中国》、《放下你的鞭子》、《保卫卢沟桥》、《全民总动员》、《上海屋檐下》等著名剧作。

谷剑尘（1897—1976），浙江上虞人。五四期间参加少年宣讲团。20年代主持上海戏剧协社，担任该社首任排演主任，排演过多部剧本，同时著有反映市民生活的独幕剧《冷饭》、《孤军》等。自30年代起，谷剑尘投身戏剧教育，先后任教于江苏省教育学院、国立戏剧专科学校。其理论著作有《剧本之登场》（1925年）、《民众戏剧概论》（1932年）、《现代戏剧作法》（1932年）、《电影剧本作法》（1935年）等。

戏剧协社成员来自学校、报社、银行等各个行业，其以"非营业的性质、提倡艺术的新剧"为宗旨，致力于创建写实主义的现代话剧。同民众戏剧社主要致力于理论探索和剧本创作不同，上海戏剧协社注重舞台实践，截至1933年停止活动为止，戏剧协社在中国戏剧史上存在了12年的时间，先后举行过16次公演，在中国话剧排演的正规化进程中发挥了重要作用。

戏剧协社成立之初，应云卫、谷剑尘于1923年5月和6月先后组织了两次公演，演出剧目分别为谷剑尘的《孤军》和陈大悲的《英雄与美人》。两剧均依照剧本进行排练演出，较之幕表戏的演出方式有了长足的进步，但在具体艺术处理上仍然残留了许多旧式戏剧的演出痕迹，表现形式十分粗糙。1923年秋，曾在美国哈佛大学专修戏剧，集导演、编剧、演员、舞美于一身被誉为中国话剧界"全才"的戏剧家洪深在欧阳予倩、汪优游的介绍下加入戏剧协社，不久又继谷剑尘之后担任排演主任。在洪深的努力下，戏剧协社先后

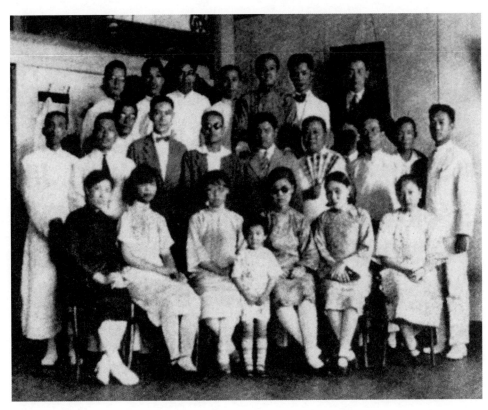

戏剧协社成员合影

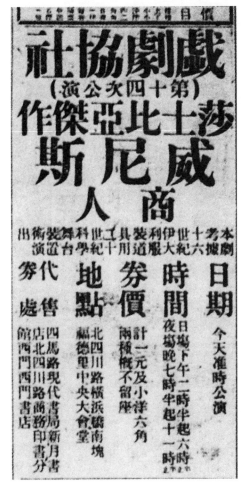

戏剧协社《威尼斯商人》演出广告

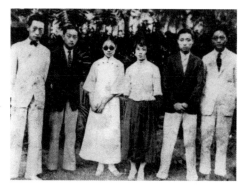
戏剧协社部分成员合影

排演了《泼妇》（欧阳予倩编剧）、《终身大事》（胡适编剧）、《好儿子》（汪优游编剧）、《少奶奶的扇子》（洪深改译）、《傀儡家庭》（欧阳予倩改译）以及《黑蝙蝠》、《第二梦》、《威尼斯商人》等剧，这些演出在确立导演中心制、建立严格的排演制度、推行男女合演方面都取得了具有历史意义的突破。

二、洪深与中国话剧写实主义演剧体制的初步建立

与传统戏曲的写意主义判然有别的中国写实主义演剧制度的建立，与洪深在上海戏剧协社的努力有着不可分割的关系。其具体贡献主要表现在以下几个方面：

（一）建立"导演中心制"，推行严格的排演制度

洪深进入戏剧协社后，首先确立了导演的权威地位。据传记资料记载，洪深就任戏剧协社导演（即排演主任）当天曾经发表了这样的讲话："以我在美国的实践来看，如无严格的纪律，断无排演成功的可能，希望大家以后在排演时要严守纪律，听从指挥，如有意见，事后再商

量，这就叫'导演中心制'。"[6]与此相适应，洪深强调剧本作为一剧之本的重要性，强调演员表演要以剧本为基础，体现人物个性，演员与演员之间要相互配合。在排练过程中，洪深一改平日谦虚温和的绅士派作风，严肃认真地指导演员反复排练，使一些抱着好玩的心态演话剧的人，初步领略了话剧艺术的艰难与严肃。在舞台美术设计方面，洪深强调舞美布景、道具同剧本风格的一致性。（参见田本相主编《中国话剧》之关于"话剧的确立"部分，文化艺术出版社，1999年）除此之外，洪深还经常对演员和舞美人员进行业务培训，提升他们的艺术素养，促进他们对剧本的理解，从而在协社内部逐步清除了残存的种种演剧陋习，为现实主义话剧的建立奠定了基础。

在经过一段时间的磨合与适应之后，1924年2月，洪深在导演《好儿子》期间，对导演和排练制度进行了全面的推行。"他向全体社员'约法三章'：演员必须严肃对待排戏，不得迟到早退，无故缺席，同时要求演员在讨论剧本统一认识以后，必须熟读台词后再进行排练。在排练场上，演员要服从导演指挥，不得自行其是，随意'发挥'；一旦戏搬上了舞台演出，更不容许离开剧本台词，兴之所至，各凭灵感，胡诌乱编。"[7]在洪深的严格制度约束下，演员排演极其认真。有人在描述《好儿子》的排演情况时说："剧员剧词，声浪高低缓急，悉由洪君指导，甚有一句话，练至十数次者。其他若

一举手，一踏步，一转身，亦具有一定之程序。排演毕，洪君与诸剧员已额汗涔涔矣。"[8]由于排演制度成熟，演员认真排练并严格按照剧本进行登台演出，《好儿子》获得演出成功并赢得了广泛赞誉，观众认为该剧"剧员不仅动作表情已无生硬牵强之弊，且已出神入化，纯熟异常，一启齿，一发音，处处含有美感，且有余味，能将剧情曲曲传出，显者显，隐者现，绝无过火及矫揉造作之弊，极自然之妙"[9]。从观众"极自然之妙"的评价看，《好儿子》的演出在中国话剧所一向追求的写实主义风格方面已经获得了相当的进益及成功。

（二）废除"男扮女角"之风，推行男女合演制度

洪深出任戏剧协社排演主任之时，"男扮女角"之风依旧盛行于舞台。这一来是由于中国"男女授受不亲"、女子"足不出户"以"抛头露面"为耻的封建传统，历来女角都由男人扮演，五四之后虽然风气渐开，但女演员数量依旧很少；二来也是因为一些男演员"男扮女角"并陶醉其中，不肯退出历史舞台，戏剧协社的骨干分子应云卫、谷剑尘和陈宪谟等人基本也是如此（他们在当时享有"话剧名旦"的称誉）。出于一个专业剧人对写实主义戏剧演出效果的重视和新式知识分子对于革除封建思想、改良社会风气的自

[6]韩斌生《大哉洪深》第43页，中央文献出版社，2000年。
[7]鲁思《洪深先生二三事》，《新文学史料》1983年第1期。

[8]《观戏剧社演〈好儿子〉述评》，《申报》1924年2月，转引自洪深《中国新文学大系·戏剧集·导言》，上海良友图书公司，1935年。
[9]《观戏剧社演〈好儿子〉述评》，《申报》1924年2月，转引自洪深《中国新文学大系·戏剧集·导言》，上海良友图书公司，1935年。

觉，洪深决定废除"男扮女角"的制度，推行男女合演制度。

洪深废除"男扮女角"的想法虽然是坚定的，但在实际施行过程中却有相当的困难。既然戏剧协社骨干分子应云卫、谷剑尘和陈宪谟等人均对"男扮女角"有着浓厚的兴趣，作为一个刚入社不久的新人，洪深不便直接废除这一传统。最后，洪深颇为智慧和巧妙地想出了一个"让事实说话"的办法。此时洪深正同时导演《泼妇》和《终身大事》两个剧本，在排演《终身大事》时他推行男女合演制，吸收钱剑秋、王毓清等女演员参加演出；在排演《泼妇》时则依旧由应云卫、谷剑尘和陈宪谟等人男扮女装进行演出。在经过严格的排演之后，1923年9月23日《泼妇》和《终身大事》在中华职业教育社职工教育馆礼堂举行公演，洪深有意安排男女合演的《终身大事》率先出场，而将"男扮女角"的《泼妇》作为压轴戏。前者演得自然真实，后者相形之下显得十分别扭，观众看到虎背熊腰的男演员在脂粉、裙钗的装扮下不伦不类，"窄尖了嗓子，扭扭捏捏，一举一动都觉得好笑，于是哄堂不绝"[10]。在这种艺术效果的强烈反差与对比中，应云卫等人知难而退，"男扮女角"的风气也自然被废除，洪深由此成功地确立了中国话剧男女合演的新风。这一点，不仅是戏剧演出形式的进步，也是文化领域自然、文明、进步的现代观念对于扭曲、野蛮、落后的传统观念的挑战和胜利，有着深远的意义。

[10]洪深：《我的打鼓时期已经过了么？》，《洪深文集》第4卷第534页，中国戏剧出版社，1959年。

三、《少奶奶的扇子》与中国写实主义演剧体制的全面成熟

《华伦夫人之职业》演出失败之后，长时间内人们对于搬演外国作品视为畏途，国内文化界对于外国戏剧的引入只能限于文本层面，这对于迫切需要吸收外国戏剧的营养来加强自身建设的中国戏剧界是相当不利的。打破这一局面的，是洪深《少奶奶的扇子》的排演。1924年5月，《少奶奶的扇子》的大规模公演及演出成功，不仅使戏剧界重新建立了排演外国戏剧的勇气与信心，而且也是洪深现代戏剧导演制度的全面实践和公开展示，标志着中国话剧写实主义演剧体制的成熟。

《少奶奶的扇子》由洪深改编自英国作家王尔德的剧作《温德米尔夫人的扇子》（剧本发表于《东方杂志》第21卷25号）。该剧共四幕，剧情曲折生动，结构精致巧妙，台词诙谐幽默，具有很好的演出基础。其剧情大意为：金女士二十年前抛弃丈夫和女儿与人私奔，后被遗弃沦落风尘。现在，金女士为了寻找女儿回到上海，经过多方探询，终于得到了女儿的下落。女婿徐子明艰难细致的查询担心金女士的身份影响自己的声誉和地位，阻挠金女士认亲。金女士同意放弃认亲，但希望能够见女儿一面，徐子明答应安排。在徐少奶奶（即金女士的女儿）的生日舞会上，徐子明不顾妻子反对邀请金女士参加。徐少奶奶误会丈夫和金女士关系暧昧，一气之下离家出走，深夜到旅馆投奔倾慕她的纨绔子弟刘伯英。为避免女儿重蹈覆辙，金女士赶往旅社劝说，二人正要离开之际，刘伯英、徐子明等人恰好来到。徐少奶奶在金女士的掩护下逃离，匆

忙中将丈夫赠送的刻有其名字的羽扇遗落在刘的房间。为了保护女儿的声誉，金女士认下此扇，在屈辱与悲伤中悄然离开了上海。

为了保证该剧的成功上演，洪深事先做了相当的努力。首先，他对剧本进行了精心改译，使其既保留了原剧的精髓，同时又符合中国观众的审美情趣和欣赏习惯。对于剧中的人名、地名以及日常生活细节，洪深都以植入当时上海人情世态、风俗习惯的方式进行了本土化的处理，这就使得改编后的剧本具有了浓郁的中国气息和上海风味，但这一切又是以不损害原著的情节、结构及人物特色为前提的。用应云卫的话说，改译后的《少奶奶的扇子》"能适合上海知识分子观众的口味，加上剧本结构的紧凑，故事情节紧张多变，对白诙谐多趣，给这次演出提供了成功的条件"[11]。其次，在排演过程中，洪深对演员表演和布景、道具、音乐等舞台形式要素均进行了严格的规定，力求最大限度地呈现剧作的风味与气质。在表演方面，洪深要求演员严格按照剧本和舞台调度认真细致地表现人物，严禁夸张和随意发挥；在舞美方面，演出使用了立体布景，舞台灯光可以根据时间气氛发生变化，这些都令当时观众感到新鲜。另外，出于对剧作舞台演出效果的重视，洪深还在剧中设立了舞台监督一职，这在国内也属首创，具有开风气之先的意义（参见《中国大百科全书·戏剧卷》相关章节）。

[11]应云卫《回忆上海戏剧协社》，《话剧运动五十年史料集（第二辑）》第67页，中国戏剧出版社，1985年。

经过严格的排演之后，《少奶奶的扇子》先后于1924年5月和6月底、7月初分别在中华职业教育社职工教育馆礼堂和著名的夏令配克戏院进行公演，演出均取得了巨大的成功，观众好评如潮，与之前汪优游等人排演《华伦夫人之职业》的失败形成了鲜明的对比。后来成为著名戏剧家、翻译家、当时也是戏剧协社成员的顾仲彝曾经对演出的成功进行过五点总结："一，以流利的对话为戏的骨骼当时是新奇独特之至，看惯叫唱的京戏的士绅阶级当然视为新鲜味道；二，这出戏场面非常华丽，贵族色彩极其浓厚；三，代表上海欧化的富家，有跳舞，有庆祝少奶奶诞辰的盛大宴会，这也合乎士绅阶级的口味的；四，那道德观念——忠于丈夫——和幸运地脱走都合乎当时社会的信仰和半旧的观念；五，导演和舞台技巧的进步是它成功的最大原因。"[12]顾的见解代表了当时许多人的意见，同时也为洪深本人所深以为然。正如他总结的那样："那国内戏剧界久已感觉到须要向西洋效习的改译外国剧的技术，表演时动作与发音的技术，处理布景、光影、大小道具的技术，化装与服装的技术，甚至广告宣传的技术，到表演《少奶奶的扇子》的时候，都获得了相当的满意的实践了。"[13]因此，《少奶奶的扇子》的演出成功，标志着话剧作为一种舶来的艺术形式，已为中国观众所接受和认同；同时也意味着中国现代戏剧导演制度已经正式建立，演员已经掌握创造角色的途径和方法，舞台美术工作也已达

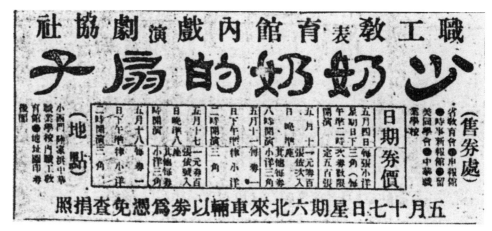

《申报》所载《少奶奶的扇子》广告

洪深为《少奶奶的扇子》绘制的布景图

洪深为《少奶奶的扇子》绘制的布景图

[12]顾仲彝《戏剧协社的过去》，《戏》1933年第1期。
[13]洪深《中国新文学大系·戏剧集·导言》第63-64页，上海良友图书公司，1935年。

到相当的专业化水平，中国话剧写实主义演剧体制由此基本成熟。

总之，洪深与戏剧协社的演剧实践，使话剧演剧逐渐走上了正规化、专门化与科学化的道路。这集中体现为相辅相成的两点：其一，导演制的确立，以导演为中心，将剧作家的剧本、演员的表演以及舞台美术的设计，统一为一个有机的整体；其二，以舞台幻觉营造为指归的写实主义演剧体制的确立，舞台美术（包括布景、灯光、化装等）追求逼真的、生活化的效果，演员要在舞台提供的规定情境中像"真实的生活"一样进行自然的表演，而不能像传统戏曲或进化团派戏剧那样与观众进行直接交流。

第 三 章

剧场艺术与广场艺术的分野

在中国话剧演出史上，20世纪三四十年代是一个极其重要的发展阶段。一方面，经过文明戏、爱美剧运动和戏剧协社的探索，职业化演剧与剧场艺术逐渐在上海、北京等城市扎根并走向繁荣；另一方面，战争的特殊环境深刻地影响了中国现代话剧演出形态的发展走向，其突出标志是以街头剧、广场剧、活报剧为代表的广场艺术的兴盛。二者分头并进、各自发展，共同推动了中国话剧民族化与大众化的历史进程。

第一节
职业化演剧与剧场艺术的繁荣

进入30年代之后，现代话剧的大剧场职业化演出开始成熟，出现了许多与20年代"爱美剧"的戏剧组织不同的职业演剧团体。与"爱美剧"社团非职业、非营利的戏剧主张不同，这些剧团主张职业化和营利性，演出场所也由学校工厂的简陋舞台走向设施完备的现代化大剧场。职业剧团的涌现及其与适应话剧演出的现代化的剧场的结合，以及二者所培育出来的大量优秀的话剧导演、演员，一起标志着作为剧场艺术的中国话剧在经历了二三十年的积累后已经走向成熟和繁荣。

一、中国旅行剧团的演剧实践

中国旅行剧团1933年由唐槐秋在上海创立，活动时间一直持续到1947年。在

从成立到结束活动的十余年时间里，中国旅行剧团累计上演中外名剧70余部（仅在1934年2月到1936年4月间就在6个城市演出过30个剧目390场），积累了包括《雷雨》、《日出》、《茶花女》、《少奶奶的扇子》等在内的大批保留剧目和以唐若青、舒绣文、陶金、孙道临、白杨、石挥等人为代表的众多一流演员。它不仅是中国话剧史上第一个不依赖任何官方或商界资助、自负盈亏的民营话剧团体，同时也是一个拥有一流的编、导、演人才，在新中国成立前演出范围最广、演出历史最久、演出剧目场次最多的剧团。中国旅行剧团的努力，对于中国现代剧场艺术的繁荣，发挥了重要的作用。

唐槐秋（1898—1954），原名震球，湖南湘乡人。早年留学法国攻读航空机械专业。1925年回国，与田汉相识后开始投身戏剧、电影界，成为著名的演剧活动家。1933年11月，唐槐秋在上海发起成立中国旅行剧团（后文简称"中旅"），该团以"话剧既是文化运动，也是生活手段"为旗帜，在推动演剧职业化、提高话剧演出艺术水平以及中国促进写实主义舞台美术体系的成熟等方面都做出了重要贡献。

唐槐秋

在演出剧本的选择上，中旅走的是一条较为折中的路线，其"尊重"但不"迎合"观众，在意识形态、票房收益及艺术

水准方面做到了很好的平衡。他们选择剧本的具体标准是：（1）舞台效果好；（2）有一定社会教化意义；（3）多少与爱情有点关联。对于纯粹为了政治宣传的剧本、较为小众的"为艺术而艺术"的剧本、片面迎合观众的通俗剧本，他们一律采取了拒斥的态度。对于当时上海剧团流行的"意识与技巧"的二元对立，唐槐秋都持明确的反对意见。对于只求"意识"的剧本，唐槐秋指出：

> 倘若一出戏只求其剧本之意识的某一部分怎样尖锐，而对于演出的技巧方面全不顾到的话，那么这出戏必定收不到舞台效果。收不到舞台效果的剧本，无论在某一方面的价值怎样的高，我们至多只好把它当做一篇小说一首诗来看，根本上就不能承认它是一出条件完整的戏。[1]

而对于只求技巧、不求意识的剧本，唐槐秋也提出了自己的批评：

> 倘若一个剧本的意识既无时代性也无社会意义，在积极方面不能指示大众的出路，消极方面又不能暴露社会的丑恶，仅仅胡乱地造一个故事把演员们搬上台去，用一种无意识的技巧去博取低级趣味者，或者思想落伍的观众们的喝彩声的话，这个我们至多可以把它当做一出变相的文明戏看。[2]

在唐槐秋看来，他们所需要的是"具有今日社会人类需要的意识，再使它在舞

[1]唐槐秋《戏剧底二元性》，《矛盾月刊》第2卷第4期，1933年12月，转引自《唐槐秋与中国旅行剧团》第395页。
[2]同上。

李景波作"中旅团"成员漫画像

中国旅行剧团演出的《洪宣娇》（1941年）

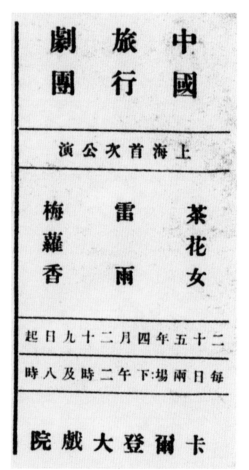

中国旅行剧团上海卡尔登大戏院公演广告

台上能够发生一种戏的效能"的剧本。按照这样的标准，中国旅行剧团在不同的时代形成了不同的剧本选择特色。草创期，因为成熟的中国话剧剧本尚未涌现，主要以演出外国名剧为主，如《梅萝香》（顾仲彝改译）、《女店主》（焦菊隐改译）、《茶花女》（陈绵改译）等；1935

年之后，鉴于中国话剧已有质量上乘的剧本出现，开始选择《雷雨》、《日出》等曹禺名作进行排演；抗战时期，为了呼应抗战，选择阳翰笙的《李秀成之死》、宋之的的《武则天》、阿英的《葛嫩娘》和《洪宣娇》等借古讽今的历史剧进行排演。上述剧作虽然风格殊异，但又有共同的特点，即在内容方面，都涉及各阶层市民均较为喜欢的爱情题材，反映的社会生活面比较广阔，有相当的教化意义；在艺术上，都有曲折传奇的故事情节、鲜明立体的人物形象和热烈浓郁的戏剧气氛，演出效果十分强烈。这样的剧目选择使中旅团的话剧演出走出了较为窄小的知识分子圈子而赢得了广大市民阶层的喜爱。

剧本选择完毕之后，在处理舞台呈现的各戏剧要素的关系上，中旅采取了在尊重导演地位的同时重视演员明星效应的演员中心制。一方面，唐槐秋对于戏剧艺术的综合性特征有着充分的体认并对导演的地位给予了充分的尊重。正如他后来指

出的那样："戏剧是戏剧，不是文学、音乐、舞蹈、美术等的联合展览，文学、音乐、舞蹈、美术等在戏剧中发生的效果不应再是文学效果、音乐效果、舞蹈效果、美术效果，而是一个整体的总的戏剧效果。如何能求得这个总的戏剧效果呢？唯

中国旅行剧团《雷雨》演出剧照

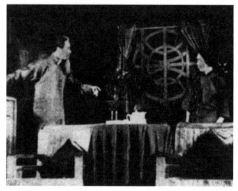

中国旅行剧团《雷雨》演出剧照

有靠导演。"[3]作为中旅的导演，唐槐秋及陈绵承担的正是负责剧作整体戏剧效果的角色。另一方面，中旅高度重视演员的表演，不仅挑选演员有严格的标准，选择剧本时也会首先考虑是否适合演员（尤其是明星演员）演技的发挥。中旅团的这一演员中心制既与中国传统戏曲表演的演员中心制有继承关系，同时也是借鉴西方商业剧团"明星制"的结果。中旅组织演出时演员的名字总是被悬挂在剧场最醒目的位置。与此相适应，中旅选拔演员的标准相当严格，要求演员要有对话剧艺术的强烈归属感和责任感，"一要志同道合，二要甘于吃苦耐劳，献身话剧事业"；除此之外，中旅高度重视演员的基本功训练，要求演员每天早起练嗓子、说绕口令，演员的台词功力要达到能将声音毫不费力地送到观众席的每一个角落。这种重视演员表演的倾向使中旅聚集了一大批优秀的演员，唐槐秋、戴涯、唐若青、舒绣文、张惠灵、赵慧深、姜明、蓝马、章曼苹、陶金、孙道临、白杨、石挥、项壁、孙景璐……他们的名字在今天依旧熠熠生辉。唐若青饰演的茶花女、鲁妈、陈白露，戴涯饰演的周朴园，姜明饰演的鲁贵，章曼苹饰演的四凤，陶金饰演的阿芒、周萍，白杨饰演的徐少奶奶等等，都已经成为中国话剧舞台上令人永难忘却的动人景观。

在具体表演方式上，中旅推行的是让演员当众孤独、"最大限度地生活在戏剧中"的体验派表演风格。比如，唐若青在塑造《茶花女》中玛格丽特的形象时曾经

《三年来的中国旅行剧团》书影

因为过于悲伤而在大幕关闭后依旧长时间卧地不起，后来经人搀扶方得下台，这种细腻、逼真、接近自然的写实主义表演风格深深打动了当时的观众。

与中旅的写实主义表演风格相适应的是其写实主义的舞美风格。从舞美布景、服装道具到灯光设施，一切都服务于一种逼真的生活情境的营造。中旅的舞美设计和演员吴景平曾经回忆："那时还不兴关掉观众座位上的堂灯，是我看了舞台上必须集中地观赏，所以要求把堂灯关掉。自此以后每一场都关掉堂灯，后来所有的剧团演出都关了堂灯。"[4]堂灯的关闭，对于建立"第四堵墙"、成功营造逼真的舞台幻觉，具有至关重要的作用。再比如，在服装化妆方面，中旅十分注意借助人物服装来展示人物性格。《雷雨》剧本的舞台提示曾这样描述周朴园的服装："朴园身着一件露着颈上的肉的团花的官纱大

褂"，"这是他二十年前的新装"。中旅团演出《雷雨》时即十分逼真地再现了这一细节。戴涯饰演的周朴园一出场便身着一件"露着颈上的肉"的官纱长袍，既揭示了周朴园性格中的封建性和保守性，也将他对侍萍的怀旧情绪逼真地再现了出来。

二、上海业余剧人协会、四十年代剧社等戏剧团体的演剧实践

除去中旅团之外，20世纪三四十年代标志着中国剧场艺术的成熟与繁荣的，还有上海业余剧人协会、四十年代剧社等戏剧团体的演出实践。

上海业余剧人协会（即上海业余实验剧团）1935年4月成立于上海，主要成员为赵铭彝、于伶、章泯等，是继中国旅行剧团之后成立的第二个颇具规模的职业剧团。1934年秋，中国左翼戏剧家联盟因

1935年业余剧人协会《娜拉》演出剧照

[3]唐槐秋《反集体主义也就是反戏剧本质——参加京剧工作的一些认识》，《人民戏剧》1980年第7期。

[4]吴景平《中国旅行剧团》，《唐槐秋与中国旅行剧团》第74页。

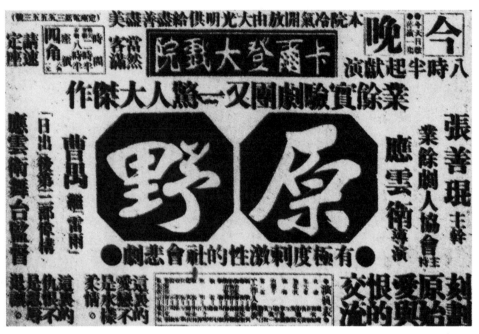

为白色恐怖受到破坏，受上海舞台协会成功演出《回春之曲》和《水银灯》的启发，左翼戏剧家联盟决定成立上海业余剧人协会。该会以面向社会、提高技艺、保存实力为目的，成员主要有章泯、张庚、徐韬、赵丹、金山、魏鹤龄、王莹、蓝苹等。业余剧人协会成立后，先后公演了《娜拉》、《大雷雨》和《钦差大臣》等外国名剧，在观众中积累了较好的声誉，为其后的职业化奠定了基础。1937年4月，协会得到新华电影公司老板张善琨的投资，更名为上海业余实验剧团，应云卫任团长，由章泯、应云卫、陈鲤庭、赵

丹、徐韬组成理事会，编导、舞美、音乐等方面人才济济，拥有雄厚的演出实力。同年，上海业余实验剧团在卡尔登大戏院举行连续公演，先后成功演出《罗密欧与朱丽叶》、《武则天》、《原野》等剧目，引发了观众的强烈反响。

四十年代剧社1936年10月成立于上海，系中国左翼戏剧家联盟解散后以部分业余剧人协会成员为班底组建而成的。剧社实行集体领导制，由金山（任组长）、王莹、刘斐章、王献斋、梅熹等5人组成领导小组共同负责各项工作。剧社成立后首次排演的作品是夏衍编剧的《赛金

花》，导演、演员阵容都极为强大：由洪深任执行导演，洪深、于伶、史东山、石凌鹤、孙师毅、应云卫、司徒慧敏、欧阳予倩等人共同组成导演团；主要演员则有王莹、金山、梅熹、张翼、欧阳山尊、王献斋、尤光照、白璐等，都是相当具有观众号召力的演员。也正因如此，该剧同年11月在上海金城大戏院一经首演，立刻赢得了上海观众的热烈欢迎，演出连演22场，场场爆满。12月，剧社携《赛金花》、《秋瑾》赴南京杨公井国民大戏院演出，同样受到南京观众的肯定。在此之后，剧社逐渐引起国民党当局的注意而受到限制，只演出过《生死恋》等少数新戏，但它在当时观众心目中的印象则是持久而深刻的。

总之，中旅团、上海业余剧人协会、四十年代剧社等剧团的职业化表演，锻炼和培养了一大批编、导、演及舞美人才，从此，以写实主义为主导的演剧体系在中国获得了确立。以此为基础，中国不仅拥有了自己优秀的话剧导演，如洪深、张彭春、应云卫、唐槐秋、章泯、陈绵等，同时也拥有了如金山、赵丹、金焰、白杨、唐若青、石挥等一大批演技高超、纯熟的今天我们依旧耳熟能详的优秀演员，他们与日益成熟的写实主义舞台风格和不断提高的舞台艺术水平一起，标志着作为剧场艺术的话剧已经走向成熟和繁荣。

第二节

广场戏剧的兴起与戏剧大众化进程的推进

戏剧作为一种现场演出、集体参与的大众艺术，与时代与社会之间有着比其他艺术样式更为紧密的联系。因而，抗日战争给戏剧艺术所造成的影响，不仅表现为剧本内容和艺术形式的变革，也体现在演出形式的变革。正如《中华全国戏剧界抗敌协会成立宣言》中所指出的那样："我们戏剧的素材必然无尽藏的丰富，我们创作上的史诗的成果必然无比伟大。在形式上由于我们断然由大都会灰色的舞台，走向日光，走向农村，走向血肉相搏的民族战场，这一舞台的转变和广大抗战观众的要求，必然使我们戏剧艺术获得新的生命。"[5]同传统戏曲往往起源于戏曲艺人在田间、地头的演出活动不同，话剧自从传入中国之后，其演出一直在北京、上海、天津等地的剧场进行，这使得话剧的影响力只能局限在大中城市的青年学生和知识分子等较小的范围内。抗日战争爆发以后，话剧人开始摸索一种让话剧走入广大学校、农村、工厂、街头和兵营的新的演剧方式，从左翼戏剧时期即已经开始尝试的广场化戏剧演出方式由此得到了深入开展。

注重演出的宣传鼓动效应而不是强调其艺术的纯粹性，是广场戏剧的一大特点。广场戏剧的创作主体，既有原本从事戏剧或电影事业的演职人员，也有大量平时热爱戏剧、偶尔涉及演出的业余演员和一些从未接触戏剧、此时基于爱国热情而献身戏剧演出的知识分子，如教师、公务员、大中小学的学生等。战争中的特殊条件，使得演出场所、演出方式五花八门，也使舞台美术、表演艺术以及观众构成等发生了深刻的变化。正如评论家刘念渠所总结的那样："由都市走向内地，首先没有了卡尔登大剧院或国民大会场那样的剧场和舞台，演出场所被限制在街头、广场，临时搭起来的舞台，乡村庙会的舞台……也就没有了种种基本设置，煤油灯、蜡烛代替了现代化的照明工具，幕布重被广泛运用着，风、雨、太阳成了演剧的对头。观众不再是城市里衣冠楚楚的知识分子和小市民阶层了，他们是小城市里的商人、农民、工人和士兵，文化水准比较低得多，却有一点热情（也不免有点好奇心），他们过去从舞台上面所接触的尽是前朝往代的历史和传说中的人物和故

抗战时期，徐悲鸿创作的油画《放下你的鞭子》

事，如今却看见了现代的中国人、残暴的敌寇、狡猾的汉奸、自己的同伴，乃至他们自己。因为客观环境不同，演出的戏就要求装置简单，人物与故事现实，对白通俗，演技有一定程度的夸张。过去在都市里的那一套，如果一点不变搬了来，结果是弄巧成拙，观众也莫名其妙。"[6]因而，戏剧工作者们从演出的实际需要出发，因地制宜地选择灵活多样的演出方法，创造了各种新颖的演出形式，如街头剧、广场剧、茶馆剧、游行剧、活报剧、谐剧等。这既是战争时期非常态的形势使然，有着艺术质量较为粗糙的弊病，但在某种角度上也是戏剧观念的解放，从而有利于戏剧摆脱四堵墙的束缚，创造出多种多样的舞台演出形式，丰富戏剧艺术的表现手段。

一、街头剧与广场剧

街头剧，顾名思义，是一种适合于街头、田头、场头演出的短剧。其特点是演出场所自由，表演方式通俗易懂，具有很强的宣传鼓动性。由于街头剧的演出不受舞台、灯光、布景、音乐的限制，所以深受群众戏剧爱好者的喜爱，成为抗战时期最为流行的一种戏剧演出形式。据不完全统计，在抗战时期出版、发行的1200余部剧作中，街头剧就有近百部。《放下你的鞭子》（陈鲤庭、崔嵬等）、《三江好》（吕复等）、《最后一计》（吕复等）、《八百壮士》（王震之、崔嵬）、《流寇

[5]《中华全国戏剧界抗敌协会成立宣言》，《抗战戏剧》1938年1月。

[6]刘念渠《战时中国的演剧》，《戏剧时代》第1卷第3期，1944年2月15日。

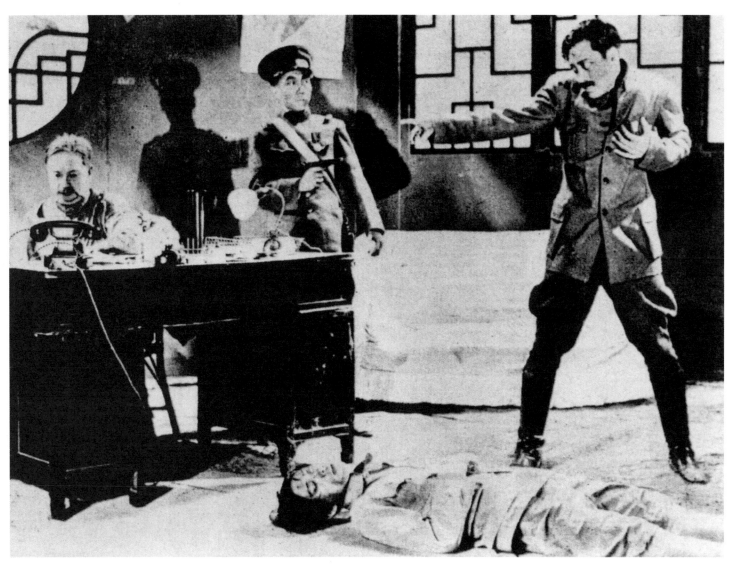

《最后一计》剧照

队长》（王震之）等都几乎演遍了各战区与大后方的广大城镇以及偏远的农村。其中，影响最大的是由陈鲤庭、崔嵬改编的《放下你的鞭子》。《放下你的鞭子》是由剧作家田汉根据德国作家歌德的长篇小说《威廉·迈斯特的学习时代》中眉娘的故事改编而成的独幕剧，陈鲤庭、崔嵬等人于1936年改编成《放下你的鞭子》，使其成为轰动一时的街头剧。该剧讲述的是抗战期间从东北沦陷区逃出来的一对父女流离失所，靠卖艺为生。有一天，女儿香姐试图提嗓开唱，却因饿倒地，老父举起鞭子欲打香姐，激起众怒，观众中的一名

青年工人大声高呼："放下你的鞭子！"接着，在观众的关注之中，老汉与香姐倾诉了因为日本侵华、家乡沦陷、被迫流亡过程中所遭受的种种苦难，隐身于观众中的青工继续指出他们苦难的原因是日本帝国主义和卖国汉奸，形成群情激昂、同仇敌忾的场面，观众抗日救国的情绪由此被激发。该剧将吉卜赛女郎的流浪卖艺转化为中国式的走码头耍把式，反映了九一八事变后东北人民流离失所的痛苦生活。在具体演出过程中，演员常将东北沦陷后人民生活的苦况与传统民间演出的娱乐成分相结合，在基本确定的结构框架中灵活变

换演出的具体内容，扮演青工的演员可以隐身于观众群中，激发观众不由自主地加入到演出中，形成一种演员与观众直接交流的、别具特色的演出形式，深受观众欢迎。《放下你的鞭子》与《三江好》、《最后一计》合称"好一计鞭子"，在抗战时期起到了号召"大家联合起来，一齐去打倒我们的仇人！"的作用。

"广场剧"严格说来也是一种"街头剧"，因为它比街头剧具有更恢宏的场面和更壮观的气势，有更多的演员、更多的观众和更广阔的演出场地，因而被称为"广场剧"。广场剧的代表人物是刘保罗。

《放下你的鞭子》书影

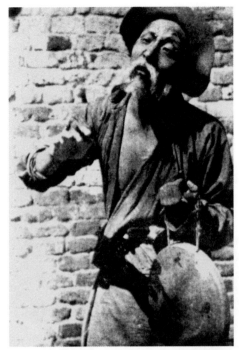

《放下你的鞭子》剧照（老汉由金山饰演，1937年）

崔嵬、张瑞芳主演的《放下你的鞭子》剧照

刘保罗（1907—1941），原名刘草，字奇声。湖南长沙人。1925年就读于长沙师范学校，1928年开始投身话剧事业。1929年参加上海艺术剧社，先后参加了《梁上君子》和《西线无战事》两剧的演出。因在后者中饰演的保罗一角深受好评而改名刘保罗。1930年刘保罗加入中国左翼剧团联盟、中国左翼戏剧家联盟，并参与组织、领导大道剧社、五月花剧社等戏剧团体。抗战爆发后，刘保罗与邵荃麟、俞仲武等人组织浙江流动剧团在浙东一带进行巡回演出，编演了许多有影响的大型广场剧目。比如，演出《保卫华北煤矿》时，其即以整个长兴煤矿作为大舞台，吸引许多煤矿工人不由自主地卷入剧情，自然而然地共同完成了演出。在长兴县城演出《各界抗日除奸大游行》时，其又以长兴城区作为舞台，动员几千名市民作为演员一起演出了一场抗日宣传剧。同街头剧一样，广场剧并不注重演技的高超或是表演的美感，而是注重激发观众的参与热情，营造同仇敌忾的戏剧氛围，其直接为政治服务的宣传鼓动性远远大于对演出艺术魅力的追求。

二、活报剧、茶馆剧、游行剧、谐剧

"活报剧"，意即"活的报纸"，是一种以速写手法迅速反映时事的戏剧形式。其特征是篇幅短小、形式活泼，既可以看做是剧场化的报纸或新闻纸，也可以看做是报纸或新闻纸的剧场化。正如"报纸的内容包括时事、社评和小品文等等，所以活报剧的内容也分有时事报告、时事评论和小品文式的余兴等等"[7]。活报剧常选取与人民生活密切相关的时事和问题作为编剧的材料，演出时常把人物漫画

[7]葛一虹《论活报剧》，《中苏文化》1978年12月。

化，并插有宣传性的议论。"活报剧"的演出形式有点类似于进化团派戏剧的言论正生的化妆演讲，同时还伴有诗朗诵（或音乐、歌舞）与哑剧等形式，形成了"诗歌哑剧活报"、"歌舞活报"、"音乐活报"等多种演出形式。有的活报剧还擅长将上述演出形式融为一体，使得演出形式绚丽多彩，引人入胜。

"茶馆剧"，是在抗战初期流行于西南（尤其是四川）一带的一种戏剧演出方式。这种演出形式是根据西南地区百姓在茶馆喝茶的习惯演化而来，其特点是剧情简单、人物简化，易于在都市和乡镇的茶馆或是路边的茶亭进行演出。具体演出过程中其常常由演员分别扮作茶客及其他角色，通过彼此之间的问答来讲述故事，进而向更多的茶客宣传抗战的道理。如茶馆剧《长江血》写一个落难者和两个外乡人在某茶馆里相遇，通过彼此之间的搭讪，落难者讲述了武汉沦陷后逃难的百姓在船上又遭遇敌机轰炸而惨死的悲剧。该

《放下你的鞭子》剧照

剧以落难者手持渔鼓在茶馆里卖唱展开演出，以外乡人的问话引出剧情，剧情表演完毕后，又以演唱结束演出。因为它与中国传统的在茶馆进行大鼓书等说唱艺术演出形式一脉相承，因而有着浓郁的民族色彩。

"游行剧"，顾名思义，是采用化装游行的方式进行表演的戏剧样式。它一般是配合重大节日、纪念日的宣传演出，具有场面壮观、气氛热烈、声势浩大的特征。在具体演出过程中，游行剧很少是单个剧目的表演，它常常是一组内容相似的剧作的连续串演。比如，1938年10月，上海业余剧人协会在重庆进行游行剧演出时

即连续演出了《汉奸和十字舞》、《最后的胜利》，《大家一条心》等多个剧目，演出轰动了整个山城，取得了很好的宣传效果。另外，为了增强宣传效果，在游行剧演出中常常加入其他的表演形式。比如，演出中常用锣鼓开道，演员往往一边游行一边演出各种抗战事迹，同时还要进行舞蹈和歌唱（有时候甚至要插入踩高跷、耍龙灯、舞狮子等表演形式），形成说、演、歌、舞融为一体的演出格局。《为自由和平而战》、《全民总动员》和《最后的胜利》等盛大游行剧的演出即是如此。

"谐剧"是抗战期间由四川戏剧家王

永梭所首创的一种介于戏剧和曲艺之间的演出形式。王永梭（1914—1990），四川安岳人。1939年冬，在合江县庆祝新军的游艺晚会上他自编自演了第一个谐剧《卖膏药》，1943年他将这种新的戏剧演出方式正式定名为"谐剧"。其代表作有《扒手》、《黄巡官》、《赶汽车》、《开会》、《喝酒》、《在火车上》、《打百分》、《结婚》、《自来水龙头》等。正如其名称所显示的，"谐剧"有着很强的喜剧性，其着重揭示的是现实中可笑的方面。在演出方面，谐剧遵循地方戏曲的"假定性"原则，演员着平常衣服，不用化妆也无需道具，仅仅依靠形象的动作与

生动的四川话，即可惟妙惟肖地表演一段趣味盎然或是发人深省的人生故事。在具体演出过程中，演员先是扮演剧中的规定人物"我"，随着剧情发展，其可以通过迅速变换神态、动作和语调等方式，与"我"以外的各个虚拟人物进行对话与交流。比如，《赶汽车》一剧揭示了某乘客在赶长途汽车过程中所遭受的种种磨难，演员扮演的"我"自由地进行时空转换，仅凭一人即可演出充满生活情趣的一台戏。

广场戏剧的鲜明特征是打破了舞台与观众之间的"第四堵墙"，整个广场（城市、街头、茶馆）都可以变身为剧场，观众也可以亲身参与到演出中去，这就有效地增强了演员与观众之间的直接交流，使观众更强烈地体验到剧作宣传的内容。在拉近观众与演员距离推动中国话剧的大众化进程方面，广场戏剧积累了有益的经验，做出了卓越的贡献。

第 四 章

话剧民族化的尝试

第一节
中国话剧民族化的历史进程

不言而喻，话剧民族化问题引起人们普遍的关注，以至于形成讨论的热点，是上世纪30年代末40年代初的事，但话剧民族化的尝试却要早得多，差不多可以追溯到话剧传入中国之初。事实上，中国话剧发展的历史在某种意义上也就是话剧民族化的历史。从话剧传入中国那天起，话剧如何适应中国广大观众的审美趣味而生存下来，如何成为中国观众所能够接受的新的艺术样式，就已经是摆在每一个中国的话剧工作者面前的问题。

如果大致划分一下的话，我们可以将新中国成立前话剧民族化的历史进程划分为四个阶段，而且这四个阶段之间有着内在的逻辑关联。

一、文明戏的尝试

第一个阶段是话剧传入之初的十年间，时间大体上从1907年春柳社在东京上演《黑奴吁天录》至1917年"文学革命"开始之前，以文明戏为代表。

将文明戏归结为中国话剧民族化进程的第一个阶段，并非不着边际的主观臆断，而确有其事实的依据。我们知道，任何外来影响的发生，不论是对某一外国作家、作品的翻译介绍，还是某种外来艺术样式的引进，都有一个基本的前提，即由接受一方的社会现实所决定的内在需求。

这种内在需求从根本上决定了以何种眼光、何种方式去接受外来影响。所以，在看起来像是偶然的、孤立的个体行为的背后，仍有着社会的和民族的因素起着重要的制约作用。

话剧传入中国之初的情况当然也不例外。当中国第戏剧艺术团体春柳社在1906年宣告成立时，其初衷本是兼顾新剧、旧戏，并没有想成为单纯的话剧团体。因此，即使是最为人称道，且在中国话剧史上占有一个显赫位置的《黑奴吁天录》、《热血》一类新派剧，也还带有较多的旧戏的痕迹。正如有的研究者指出的那样，"《黑奴吁天录》从剧本编排到舞台演出，仍沿袭了旧剧的一些表现手法"，例如不严格按照剧本演出，穿插若干与剧情无关的歌舞、京戏、武打等。[1] 若与欧美近代话剧相比，其间的差异是显而易见的。应该说，所以会形成这种差异，并非演出者有意要追求话剧的民族风格，而决定于演出者自身的戏剧素质。早期从事新剧演出的人大多受过旧戏的陶染，其对旧戏的了解远甚于对新剧的了解。更重要的是，此前由清末开始的戏曲改良实际上已构成了他们认识和接受新剧的前视野，他们有取于新剧的，首先是其内容的现实性，至于其表现形式及手法反倒是第二位的。这样我们也就不难理解，为什么在话剧传入中国的过程中，日本新派剧竟然扮演了一个颇为重要的角色。对于春柳社成员和当时有志于戏剧改革的人来说，较之完全陌生的西洋话剧，由日本传统歌舞伎发展变化而来的新派剧无疑具有更大的吸

引力。它既像西洋话剧那样以对白为主要表现手段，反映现实生活，同时又保留了歌舞伎的若干特色，如表演的程式化、将角色划分为不同类型等。显然，这样一种杂糅新旧成分的戏剧类型与中国的改良戏曲颇为接近，因此也就更容易成为国人取法的对象。

值得注意的是，后来进化团等著名新剧社团的演出同样沿袭了春柳社的取向，而且在内容与形式两个方面都较春柳社走得更远。

首先，进化团演出的剧目不论是根据外国剧本改编，抑或自行创作，都具有强烈的现实针对性，因此也更富于时代感。如根据日本新派剧编译的《血蓑衣》表现了日本明治时期维新与反维新的斗争，而任天知本人编写的《黄金赤血》、《共和万岁》更直接以辛亥革命为题材，配合当时的现实斗争，充分发挥了现代话剧宣传性和鼓动性的特长，从而吸引了大量的观众。文明新戏之所以能在中国戏剧舞台上占有一席之地，这是一个至关重要的因素。

其次，与春柳社相比，进化团一派的演出在表现形式上保留了更多的戏曲手法。虽然去掉了戏曲中的歌舞等成分，完全凭借对白来表现剧情，但仍不同于纯粹的西洋戏剧。陈大悲后来批评文明戏尚未完全脱尽旧戏痕迹时说："《刺马》剧中的张汶祥，还在门帘里嚷起'马来！'；《血泪碑》里的石如玉，上公堂时还带着急急风的台架子。台幕外不布一点景，也可以演一幕戏。一个不疯不癫的人，跑上

[1]陈白尘、董健主编《中国现代戏剧史稿》，中国戏剧出版社，1990年，第52页。

台去，念一长篇说白。"[2]其实陈大悲这里指出的，还只是那些较为外在的部分，除此之外，诸如在编剧方面注重故事的完整性，以大团圆结局，多场次的开放式结构，以及在演出方面注重与观众的交流，多即兴式的表演，将人物按不同性格划分为若干行当等等，都近于传统戏曲而有别于西洋戏剧。这种对传统戏曲表现形式的沿袭，一方面使得进化团的演出具有较为浓郁的民族色彩，因而更符合一般观众的欣赏趣味；但另一方面，由于淡化了话剧的异质色彩，缺乏对话剧自身艺术形式的探求，随着辛亥革命的失败，时过境迁，文明戏便很快走向了衰落。

应该说，这一时期的话剧民族化，还只是一种不自觉的尝试，一种近乎本能的对外来物的同化。在任何一种外来文化传入之初，这样一种同化或者说本土化的过程总是不可少的，因为非如此不能实施其影响。春柳社和进化团的功绩就在于借助于这种同化使国人初步认识了西洋戏剧，知道"原来戏剧还有这样一个办法"（欧阳予倩语）。不过，尽管这种同化有利于新剧的传播和扩大其影响，却不能凭借它来完成中国戏剧自身的变革。要想完成中国戏剧自身的变革，首先必须要有一种强烈的撞击，一种对传统之惰性的彻底否定，如果缺少了这个环节，那么同化的最终结果，只能是对新质的消解，而回复到先前固有的模式上去。

"五四"新文化运动续上了这个环节。新文化运动从一开始，就将对旧戏的批判作为否定传统文化的一项重要内容。《新青年》自1917年初刊出胡适的《文学改良刍议》和陈独秀的《文学革命论》之后，在三年左右的时间里，几乎每一期都有讨论戏剧问题的文章，而其中最引人瞩目的，则是1918年6月推出的"易卜生专号"和同年10月推出的"戏剧改良专号"。这两期专号，一是正面提出中国戏剧应该取法的典范，即以易卜生社会问题剧为代表的西方近代写实主义戏剧；二是对中国传统戏曲从内容到形式作了毫不留情的否定，明确表示只有在推翻旧戏的基础上，才有可能建设中国的新剧。不难看出，与此前旧民主主义者改良戏剧的主张相比，《新青年》同仁不只是对旧戏的否定更加彻底，而且将取法对象从先前的日本新剧转向了欧美近代戏剧。如胡适在其《建设的文学革命论》一文中便举戏剧为例，认为西洋的文学方法比我们的文学完备得多，高明得多，"真有许多可给我们做模范的好处"。他之所以推崇易卜生，即是基于此种认识。相应地，对于春柳社以来的中国新剧作品，胡适最为称誉的是天津南开新剧团演出的《新村正》，而我们知道，南开新剧团之所以不同于春柳社、进化团，除了其校园戏剧活动的特殊性之外，还在于他们一开始就以欧美近代戏剧作为学习对象。

于是就有《华伦夫人之职业》的演出。1920年10月，由著名文明戏演员汪优游主持，在上海新舞台演出了英国作家萧伯纳的名剧《华伦夫人之职业》。这场演出最值得注意或者说令人深思的，是演出者的动机、态度（资金投入、排练、改编）与实际效果之间的巨大反差。在演出者看来，这是"中国舞台上第一次演西洋剧本"，当时上海《时事新报》即以此为题登载演出预告，称："中国十年前就发生新剧，但是从来没有完完全全介绍过西洋剧本到舞台上来。我们新舞台忝为中国剧场的先进，所以足足费了三个月一天不间的心血，排成这本名剧，以贯彻我们提倡新剧的最初主张。"[3]

为什么花费了如此人力物力的演出竟然会落得这样一个结果？是上演西洋剧本不合时宜吗？绝对不是。经过《新青年》杂志的大力宣扬，西洋戏剧的上演已是势在必行的事，我们看这场演出由汪优游主持其事，且主要参加者如夏月润、夏月珊、周凤文等都是戏曲演员，便可明白至少在当时的戏剧界，新剧（西洋戏剧）取代旧剧（戏曲、文明戏）已深入人心。当然，演出的水平可能是一个因素，但不是导致失败的主要因素。问题的关键在于剧本，准确些说，在于剧本大量的议论成分令观众困惑乃至厌倦，终至拂袖而去。不错，当初文明戏曾经凭借议论赢得过观众，然而此时观众的兴趣已不在时事政治，更何况《华伦夫人之职业》剧所讨论的问题于中国一般观众犹有不少隔膜呢。

所以，《华伦夫人之职业》剧的失败，不能不迫使从事新剧的人考虑这样一个问题，即：什么样的西洋戏剧才适合中国观众的口味？或者说，应如何介绍、引进话剧这种外来样式？汪优游由此认识到新剧必须顾及一般观众的欣赏水准，"拿极浅近的新思想，混合入极有趣味的情节里面"[4]，亦即要寓教育于趣味，宁浅勿深。宋春舫则认为，"戏剧是艺术的，而

[2]陈大悲《戏剧指导社会与社会指导戏剧》，原载《戏剧》第1卷第3号，此处转引自洪深《现代戏剧导论》，见《洪深文集》第四卷，中国戏剧出版社，1988年，第35页。

[3]见1920年10月15日上海《时事新报》。
[4]同上。

非主义的"，"戏剧非赖艺术，殆不足以自存"[5]，因而主张在剧本的题材和结构上多作研究。汪、宋二人的意见直接开启了后来的"爱美剧"运动，同时，《华伦夫人之职业》剧失败的教训，也为后来话剧之大众化和民族化埋下了伏笔。

二、"爱美剧"和"国剧运动"

"爱美剧"运动的出现，标志着中国话剧的民族化历程进入第二个阶段。

如果说"五四"新文化运动的先驱者们主张学习西洋戏剧更多的是出自思想启蒙的需要，着眼于西洋戏剧所表现的思想内容和社会宣传功能，那么"爱美剧"运动的出现，则主要是从戏剧艺术形式方面探求如何将话剧移植到中国来，如何发展中国的话剧。接受了文明戏衰落的教训，并借助于西洋戏剧的大量译介，"爱美剧"的倡导者们理所当然地强调要得西洋话剧的真传，从而避免重蹈文明戏的覆辙。因此，他们一方面将对传统戏曲的批判延伸到尚未脱尽旧戏色彩的文明戏，尤其是后期文明戏，认为文明戏只是貌似新剧而非真正的新剧；另一方面，则是主张戏剧的非职业化，强调戏剧的艺术本性，希望借此扭转后期文明戏为盈利而迎合观众的媚俗化倾向。在这样一种思想的指导下，尽管"爱美剧"的倡导者们不是没有注意到新兴话剧应该考虑中国观众的接受问题，但此时他们更为关注的，乃是新兴话剧如何跳出传统的樊篱，如何保持这种外来样式固有的艺术特性。于是，介绍西洋戏剧和借鉴西洋戏剧以指导创作便成为当务之急，相应地，对于话剧如何适应中国观众这一历史课题，"爱美剧"运动致力最多的，主要是在翻译和改编方面。

1921年5月，汪优游、陈大悲、沈雁冰、郑振铎、欧阳予倩等十三人组织成立了民众戏剧社。作为第一个"爱美剧"社团，该社以"提倡艺术的新剧为宗旨"，设立实行、研究两部，实行部计划演出世界名剧，研究部则创办刊物宣传、研究新剧。在他们提出的诸多主张中，改译西洋剧本以适应演出是很重要的一条。汪优游在《与创造新剧诸君商榷》一文中写道："据我个人的眼光和经验看来，如果拿西洋底剧本，老老实实一毫不改动地到中国舞台上来开演，是绝对的不能；要求社会容纳，一定要经过一番改造的手续。"这主要是因为："西洋的风俗习惯和说话底口气，实在与中国相去得远；……而看戏底眼光不同，尤为重要原因。"[6]汪优游从自己的演剧实践中认识到，西洋剧本是否宜于演出，固然与翻译者的水平有关，即翻译者所使用的语言是否符合汉语的习惯，是否能让演员说着顺口，但比这更重要的，是原作在表现形式上与中国观众欣赏习惯的差异。事实上，汪优游在排演《华伦夫人之职业》时，就已经对原作作了改动，如"词句不合中国口气的地方改过，说白累赘缩短些"等等[7]，而演出结果表明，仅仅是在语言层面作些改动，并不能消除中国一般观众对西洋戏剧的隔膜，当然也就难以使他们产生共鸣。

其实，还在《新青年》鼓吹介绍西洋戏剧之初，傅斯年就提出了这个问题。他赞成翻译演出西洋戏剧，只是担心："西洋剧本是用西洋社会做材料；中国社会，却和西洋社会隔膜得紧。在中国剧台上排演直译的西洋戏剧，看的人不知所云，岂不糟了。"所以他主张自己编制——"不妨用西洋剧本做材料，采取他的精神，弄来和中国人情合拍了，就可应用了。换一句话说来，直译的剧本，不能适用，变化形式、存留精神的改造本，却是大好。"[8]傅斯年的担心果然并非多余，而他提出的办法也确实可取。问题在于，所谓"变化形式、存留精神"实在是一个不易达到的目标。在当时，对西洋戏剧较为了解的人大多止于文学层面，而真正从事演出实践者又缺乏足够的鉴赏力去进行选择，再加上倡导者首先看重的是西洋戏剧的文化启蒙意义，因此，不但新文化运动的先驱者们未能在这方面做出成功的范例，就是民众戏剧社同仁也没有将其上演世界名剧的设想真正付诸实施。直到1924年，洪深在上海戏剧协社改编并执导《少奶奶的扇子》获得成功，西洋话剧在中国舞台上才算是第一次立住了脚。

《少奶奶的扇子》改编自英国唯美主义剧作家王尔德的名剧《温德米尔夫人的扇子》。这是一部意在讥讽英国上层社会伪善面孔的剧作，情节曲折，语言风趣。洪深的改编本在保留原作基本情节的前提下，不仅语言合乎汉语习惯，而且将环境、人物都中国化了。然而在演出上，

[5]《宋春舫论剧》第一集，中华书局，1923年，第268页。

[6]汪优游（陆明悔）《与创造新剧诸君商榷》，《戏剧》第1卷第1号。
[7]汪优游《随便谈》第18则，《戏剧》第1卷第6号。

[8]傅斯年《戏剧改良各面观》，《新青年》第5卷第4号。

洪深却完全按照西方写实主义戏剧的方法来进行处理，从布景、道具、化妆到演员的表演，都坚持了写实的原则。这次演出彻底改变了先前文明戏简单杂糅中西的模式，将较为纯粹、完整的现代戏剧形态第一次呈现于中国观众之前。[9]后来茅盾在回忆新文学运动时肯定：《少奶奶的扇子》是"中国第一次严格地按照欧美演出话剧的方式来演出的"[10]。

《少奶奶的扇子》的演出确实堪称中国现代戏剧发展史上的一件大事。从话剧民族化的角度说，洪深接受了《华伦夫人之职业》演出失败的教训，较好地实现了西洋戏剧在内容层面上的中国化，从而得到了中国观众的承认。这自然是洪深的成功。但在洪深本人，这种改编实际上不过是一种权宜之计，他并不像新文化运动的先驱者那样看重话剧的思想启蒙意义，也不是有意进行创造中国话剧的尝试。说来似乎有些自相矛盾，民族化在洪深看来，不是为了改造西洋话剧的固有形式，反倒是为了更好地介绍和引进这种外来的艺术样式。《少奶奶的扇子》所以不同于先前的文明戏，根本的区别即在于此。而洪深的成功证明了一点：中国观众并非绝对不能接受西洋戏剧的表现方式，只要剧情能为中国观众所理解，则形式本身并不构成难以逾越的鸿沟。同时这也说明，在中国现代话剧民族化的历史进程中，内容是第一位的，先于形式的。

既然接受的关键首先在于适宜的剧情，在于能为中国观众所认同的戏剧性，

那么可想而知，对于"爱美剧"的倡导者们来说，话剧表现形式的民族化尚未成为关注的重心，比这更为重要的是先要让中国观众了解、接受话剧这种表现方式。这其实是情理之中的。诚然，翻译、改编不能替代创作，但翻译和改编却有助于：第一，培养中国的话剧观众；第二，使创作者得以熟悉、掌握话剧的表现形式，包括剧本的编写和舞台表演两个方面。一旦满足了这两个条件，中国话剧的创作必将会有一个质的跨越。而在此之前，翻译和改编仍具有特殊的意义。所以，《少奶奶的扇子》演出的成功，固然可以视为中国话剧民族化的一次有益的尝试，但如果将其放到一个更为宽泛的背景之下来看的话，应该说，其确立现代戏剧规范的意义更甚于民族化。因为这样一种民族化——将故事的发生地由外国搬到中国，人物也改名为中国名字——并未超出文明戏曾经做过的，如果没有演出形式的变革，《少奶奶的扇子》肯定不会成为中国话剧史研究者屡屡谈到的话题。从这个角度来看，与其说"爱美剧"运动在话剧民族化方面作了有益的尝试，倒不如说他们的努力为后来的民族化提供了一个潜在的前提。遗憾的是，对于这一点，以往的话剧史研究似乎没有给予足够的重视。

随后兴起的"国剧"运动在某些方面，如强调戏剧的艺术本性和舞台特性等，无疑可以看作是"爱美剧"运动的延伸，但在如何看待西洋话剧和中国戏曲的关系问题上，二者却有较大的分歧。如前所述，"爱美剧"运动关注的重心，是怎样将话剧这种异域的艺术形式介绍、移植到中国来，为中国的一般观众所接受，进而取代传统的戏曲。简言之，他们主要

是致力于戏剧的西化。而"国剧"运动的倡导者们则认为：戏剧无论中西，都有其共通性与特殊性，不能以其共通性而掩盖其特殊性。譬如"国剧"运动的主将余上沅指出："艺术之所以为艺术，戏剧之所以为戏剧，甚至于人类之所以为人类，都不外乎他们同时具有两种性格：通性和个性。"所以，"如果我们从来不愿各国的绘画一律，各家的作品一致，那么，又为什么希图中国的戏剧定要和西洋相同呢？"[11]余上沅肯定了中国戏曲与西洋话剧各有其不可替代的长处。他在《旧戏评价》一文中写道："近代的艺术，无论是在西洋或是在东方，内部已渐渐破裂，两派互相冲突。就西洋和东方全体而论，又仿佛一个是重写实，一个是重写意。这两派各有特长，各有流弊；如何使之沟通，如何使之完美，全靠将来艺术家的创造，艺术批评家的督责。"[12]艺术如此，戏剧当然也不例外。相对于西方近代写实主义戏剧而言，中国传统戏曲无疑偏于写意，它与西方戏剧一道，分别代表了两种不同的文化传统和审美志趣。正是基于这样一种认识，"国剧"运动的倡导者们不但主张新剧与旧剧可以并存，而且明确表示：无论是依靠移植西洋戏剧，还是在旧剧的基础上改造发展，这两种思路都各有其偏颇，"我们建设国剧要在'写意的'和'写实的'两峰间，架起一座桥梁"[13]。

平心而论，上述见解在肯定中国传统戏曲的审美价值及熔写意、写实于一炉

[9]洪深《现代戏剧导论》，《洪深文集》第四卷，中国戏剧出版社1988年，第83页。
[10]茅盾《文学与政治的交错—回忆录（六）》，见《新文学史料》1980年第1期。

[11]余上沅《国剧运动·序》，《国剧运动》，新月书店，1927年。
[12]文见《国剧运动》
[13]余上沅《国剧》，转引自洪深《现代戏剧导论》，《洪深文集》第四卷，中国戏剧出版社，1988年，第100页。

以创立新国剧等方面，确实表现出某些过人之处，即使在今天看来，其思路和观点都不无可取。而所以如此，应该说得力于"国剧"运动的倡导者们对中西艺术和戏剧的较为宽泛的了解，尤其是他们能将中西艺术、戏剧互为比较，在对照中去把握各自的审美特征，并由此确立中国戏剧今后发展的道路。但耐人寻味的是，尽管理论上不乏建树，"国剧"运动在当时却未产生多大的影响，除了圈内的几个人在那里发文章、造声势之外，戏剧界几乎没什么人认同。相反，余上沅等人的主张倒是首先在他们创办的北京艺专戏剧系内遭到进步学生的反对，对其唯艺术论的倾向和肯定戏曲的观点作了尖锐的批评。而且这种批评又并非只是个别人的意见，所以后来洪深在为《中国新文学大系戏剧集》所写的《导论》中，也对之作了结论："国剧"运动"并没有什么成绩，因为戏剧是'纯为娱乐的'这个见解，早已不为时代所许可的了"。

其实，如果从中国话剧民族化的历史进程来看，"国剧"运动的失误，恐怕更多地在于其倡导者对中国戏剧发展状况和规律缺乏一个科学的认识。这不只使得他们冒天下之大不韪，逆五四新文化运动的潮流而贬斥为人生的艺术观和社会问题剧，而且在创立新"国剧"这一问题上操之过急。他们没有意识到，以当时新剧发展的情况而论，民族化的要求尚不迫切，甚至可以说，还没有真正具备话剧民族化的前提——高层次的话剧民族化，应该是在对外来形式的运用已经达到成熟，且形成了支配性的格局之后，简言之，是在初期的同化和随之而来的异化之后，才会有对此异化的反拨，亦即自觉的民族化。没

有这样一个否定之否定的过程，"国剧"运动的主张便不免于超前，不免于曲高和寡。或许正是由于这种认识上的偏差，"国剧"运动的倡导者们虽然提出了融汇中西、结合写实与写意以创立新"国剧"的途径，但对于所欲创立的新"国剧"的具体设想，却不免令人疑惑。依余上沅所说，中国未来的戏剧将会是一种"介于散文、诗歌之间的一种韵文的形式"，其表演是非写实的，演员的"态度、手势以及面部的表情也都要一一与音乐联拍"。[14]不是说戏剧不可以突出诗与音乐的成分，然而，这样一种样式毕竟与中国现实的社会需求相去太远，事实上很难说代表了中国戏剧发展的方向。"国剧"运动诸人的创作未能实践其设想，恰恰证明了这一设想的不切实际。

对于20年代的中国话剧来说，较之表现形式的民族化，内容的中国化无疑更为重要。这不仅是因为话剧被视为一种强有力的思想启蒙和政治宣传工具，必得与中国的社会现实联系起来才能发挥其效用，而且还由于话剧自身的优势在于贴近现实。话剧若想在中国赢得自己的观众，不能不充分利用这一戏曲所不及的优势。所以，从20年代到30年代，始终居主流地位并产生了重大影响的指导思想，不是民族化，而是大众化。

[14]余上沅《国剧》，转引自洪深《现代戏剧导论》，《洪深文集》第四卷，中国戏剧出版社，1988年，第100页。

三、从大众化到民族化

长期以来，我们习惯于将大众化理解为民族化的同义语，大众化即是民族化，这其实是不对的。虽然二者有着极为密切的关联，有相互渗透、重叠的部分，但认真说来，大众化的目的，在于使话剧成为平民百姓能够接受的艺术样式；而民族化所要解决的，则是如何使话剧这种外来样式与中国的戏曲传统结合起来，如何发展、创造出中国人自己的话剧。因此，就中国话剧自身的发展而言，民族化是比大众化更高、更难以达到的目标。诚然，大众化并不排斥民族化，民族化也不拒绝大众化，但"国剧"运动的失败告诉我们，民族化与大众化并非总相统一，在中国话剧发展的特定时期，二者有时难免会有分道扬镳的情况。同时，由中国现实的社会需求所决定，话剧民族化必须服从大众化，必须置于大众化这个前提之下，而不能与之背离，更不能居于大众化之上。

事实也正是如此。前面提到，第一个"爱美剧"社团是1921年5月由汪优游、陈大悲等人组织成立的民众戏剧社。他们所以选择"民众戏剧社"这样一个名字，无疑是要突出戏剧的平民色彩。这当然是顺理成章的。据说《华伦夫人之职业》首演失败之后，有两派不同的意见：一是劝汪优游下次还要逐渐提高，二是劝他放弃高深的剧本，从浅近一方面入手。汪优游认为："剧场不能与看客宣告独立，如无看客，即无剧场。……无论你剧中含的问题对于社会是何等密切重要，奈何那班看客不懂你们说的什么，演的什么，请教你

有什么法子去改革他们的脑筋？"[15]所以他主张内容的浅俗化和情节的趣味化。同样，宋春舫所以反对借戏剧以宣传主义，推崇斯克里布和李渔的剧作，也是有见于诸如易卜生、萧伯纳等人的作品议论色彩太重，使一般中国观众望而却步，不如以情节性、趣味性见长的佳构剧更容易吸引观众。显然，在戏剧应该面向大众这个问题上，人们的看法并无二致，差异只是通过什么途径来实现戏剧的大众化。而从当时新剧面临的现实处境来看，有两点是不容置疑的：第一，新剧所特有的思想文化启蒙功能是其能够与旧戏一争短长的重要原因，五四新文化运动所以推崇西洋话剧，着眼点便在于此，故新剧绝不能放弃它的这一特长而另求发展；第二，文明戏的衰落已经给人们提供了借鉴，那种沿袭戏曲表现方式去俯就观众的做法是以牺牲话剧特性为代价的，因而新剧不能再蹈文明戏的覆辙。正是基于此种认识，民众戏剧社在其成立宣言中，首先明确宣称戏剧并非为消闲而存在，而应该是"推动社会前进的一个轮子，又是搜寻社会病根的X光镜"。其次，他们在肯定戏剧应该给观众以娱乐的同时，特别指出了这种娱乐并不是感官刺激或精神上的麻醉。他们反复强调真正的新剧必须与文明戏划清界限，欧阳予倩后来撰文对话剧与文明戏的差异作了五个方面的区分，其中包括："（四）文明戏多以低等滑稽，迎合低级社会之心理，话剧是拿严格的批评态度，站在社会前面，代表民众的呼声；（五）文明戏是以浅薄的教训将就观客，话剧是

以艺术的精神领导观众。"欧阳予倩的态度十分明确："我们所希望完成的话剧，绝对不是文明新戏。"[16]

在此情势之下，大众化又如何进行呢？既要反对文明戏的媚俗化倾向，又须坚持话剧的思想文化启蒙作用，同时还得在艺术上引导观众，这确实是一个难以两全的问题。民众戏剧社少有成功的实践，恐怕与此种情势不无关系。

要想满足上述规定去开展民众戏剧，实际上只能在剧本内容的选择上下功夫，就是说，必须选择那些在内容上适宜中国国情，且为中国观众所关心的、感兴趣的剧本。但这也有一个必须先行确定的问题，即对观众的具体定位——所谓民众戏剧中的"民众"，究竟是指社会底层的劳苦大众，还是大城市中的市民阶层？抑或是以青年学生为主体的知识分子？具体对象不同，其所关心的内容也就不同。大概而言，在整个20年代，无论是北方还是南方，话剧观众的基本构成，主要还是包括学生在内的青年知识分子和部分城市市民。而这一时期的话剧，从思想内容到表现形式，都是服务于这些观众的。那么，是新兴话剧选择了这样一个特定的观众群，还是这个既定的观众群决定了新兴话剧的基本走向？这实在不易回答。可以肯定的是，此时的"民众戏剧"还较为含混，其含义更多的是要求话剧平民化、通俗化，还没有一个特定的指向，也没有明确将其与民族化联系起来。

从20年代末开始，中国戏剧思潮发

生了新的转向，这就是"无产阶级戏剧"观念的提出。随着大革命的失败，中国的政治环境更趋恶化，阶级斗争更加激烈，戏剧的使命也相应地发生了变化，由先前的思想文化启蒙转为直接参与政治斗争。1928年，由日本归国的冯乃超、郑伯奇、叶沉等一批创造社成员率先提出了"普罗"戏剧，稍后，夏衍等人又于1929年提出"无产阶级戏剧"。所以要特别提出这样一个口号，就是为了突出戏剧的阶级意识，使之成为阶级斗争的工具。正如夏衍所说："在此之前，应该说'五四'以来中国话剧早已有一个反帝反封建的革命传统，可是当时所谓民众戏剧，或者革命戏剧，还缺少一个明确的阶级观点。"[17]"无产阶级戏剧"不同于先前的"民众戏剧"，核心之点即在于此。1931年，中国左翼戏剧家联盟（下文简称"左翼剧联"）正式成立，作为中国共产党直接领导下的文艺联盟，它理所当然地把话剧视为当前文化战线开展对敌斗争的重要武器。在同年9月通过的《中国左翼戏剧家联盟最近行动纲领》中，对左翼剧联近期的任务、演出方式，乃至剧本的内容都作了具体的规定，要求剧联"深入都市无产阶级的群众当中，争取本联盟独立表演，辅助工友表演，或本联盟与工友联合表演三种方式，以领导无产阶级的演剧运动"。在左翼剧联的引导、组织、帮助下，中国话剧以前所未有的规模得到普及，开始从正规剧场走向工厂，走向农村，同时新的话剧社团也不断涌现，除了职业性的专业剧团之外，还成立了不少的

[15]《优游室剧谈》，原载1920年11月1日《晨报》。

[16]欧阳予倩《戏剧改革之理论与实际》，《予倩论剧》。

[17]夏衍《难忘的1930年》，《中国话剧运动五十年史料集》第二辑，中国戏剧出版社，1959年。

学生业余剧团和工人业余剧团。这些剧团的活动，有力地推动了中国话剧在30年代的长足发展。

以左翼剧联为代表的无产阶级话剧运动并没有特别提出话剧民族化，不过，其指导思想及实践仍与话剧民族化有着潜在的关联。这主要是因为，与先前的"民众戏剧"相比，左翼剧联明确强调了话剧必须面向工农大众，突出了工农大众的参与意识。他们不只是要求话剧反映、表现工农大众的生活与斗争，以工农大众为话剧的主要服务对象，而且要求工农大众自己也加入到演剧队伍中来。这种演出者与观众的共同变化直接导致了两个结果：一是演出场所的变化，二是演出方式的变化。尽管左翼戏剧仍坚持反对旧戏，要求保留话剧的基本特征，以及肯定学习布尔乔亚戏剧技术的必要性，然而，一旦由工农大众自己来演出，一旦这种演出由正规剧场转移到工厂、农村的简陋场地，那么表现形式的变化就是必然的。在诸如活报剧、街头剧、广场剧、游行剧、茶馆剧等广为工农大众喜爱的戏剧形式中，不可避免地会吸收传统戏曲的某些表现手法。事实上，《中国左翼戏剧家联盟最近行动纲领》也注意到了这一点，故特别提出"除致力于中国戏剧之普罗列塔利亚写实主义的建设外"，还应该批判地采用杂耍、社戏、庙戏等民间形式。可以这样说，30年代的左翼戏剧正是在大众化的过程中，自觉或不自觉地走向了民族化。类似的情况也存在于苏区的"红色戏剧"，而且"红色戏剧"活动还影响了后来关于"民族形式"的讨论，这我们留待后文再说。

此外还应该提到的是熊佛西等人在河北定县进行的农民戏剧实验。熊佛西不属于左翼剧联，也没有那种强烈的阶级意识，但有一点是相似的，即他同样将农民戏剧实验看作是戏剧大众化的重要方面，把话剧当作教育农民、改变农村生活面貌的有效手段。因此，在以农民为观众的同时，他也尝试组建农民剧团，让农民自己来演出，从而真正把话剧推广到农村中去，使之成为农民能够接受的文艺样式。为了适应农民的欣赏水准，在剧本的编撰方面，熊佛西既以农民关心的问题为题材，同时注意情节、人物、语言做到简单明了，浅显易懂；而为了强化农民的参与意识，并适应农村的演出环境，他撇开了当时流行的镜框式舞台演出方式，打破表演区与观众区的分界，使台上台下打成一片。"演员可以表演于台下，观众可以活动于台上，演员与观众，观众与演员，整个融成一体"。这就使得每个观众"不感觉在看戏，而感觉在参加表演，参加活动。剧场中没有一个旁观者，都是活动者；所表演的内容不是他或他们的事，而是我们大家的事"[18]。不难看出，这样一种演出方式，与中国农民熟悉的社戏、庙会是相通的，而这也正是它受到农民喜爱的原因。

毫无疑问，30年代话剧大众化运动确实包含了民族化的成分，我们所以会将二者联系起来，甚至不加区分、辨析，应该说与此不无关联。然而有必要指出，这种由大众化发展而来的民族化，其所达到的深度是十分有限的。它未能真正深入到中西戏剧各自的艺术堂奥，在识同辨异的基础上取长补短，进而创造出既符合

[18]熊佛西《戏剧的解放到新生》，1936年1月21日北平《晨报》。

话剧艺术的基本原则，又具有浓郁中国特色的新型作品。由于大众化运动的目的在于普及，在于宣传，所以在民族化方面，它所能做的主要是利用民间形式（而非民族形式），如先前提到的杂耍、社戏、庙会一类，换句话说，是将话剧反映现实生活的特点与民间演出形式结合起来，发展为诸如活报剧、街头剧、广场剧、游行剧等备受大众欢迎的小戏。从普及和宣传效果的角度说，这种大众化与民族化的交汇自有其特殊的意义，但从中国话剧艺术自身的发展来看，毕竟还处在一种有待提高的状态。

其实，30年代中国话剧的发展并非只是大众化，除此之外，话剧艺术自身也开始趋于成熟。在曹禺等人的创作中我们可以清楚地看到，到了30年代中期，中国的剧作家们已经能够熟练驾驭话剧这种外来样式，且达到了相当的水准。更重要的是，在严整规范的话剧形式中，表现的是地道的中国人的生活，中国人的思想感情，因此形式的异域色彩已开始淡化，话剧已经无可争议地成为中国现代新文学、新艺术样式的重要组成部分。话剧发展到这一步，接下来就应该是探讨如何不仅在内容上，而且在形式上也赋予话剧中国特色，使之真正获得一种独立的品格。遗憾的是，由于中国外忧内患的社会现实，话剧不得不担负起唤醒民众以救亡图存的重任，而将这方面的探讨暂时搁置起来。不过，这终究是一个难以回避的问题，人们对它的关注与思考，只是时间早晚的事。

四、关于"民族形式"的思考

所以，到30年代末，话剧民族化终

于正式提上议事日程，成为整个话剧界共同讨论的议题。而直接引发这场关于话剧"民族形式"讨论的，是毛泽东在1938年发表的著名文章《中国共产党在民族战争中的地位》。毛泽东在文中提出："马克思主义必须和我国的具体特点相结合并通过一定的民族形式才能实现"，"洋八股必须废止，空洞抽象的调头必须少唱，教条主义必须休息，而代之以新鲜活泼的为中国老百姓所喜闻乐见的中国作风和中国气派"。毛泽东的本意是强调马克思主义的基本原理必须与中国革命的具体情况结合起来，但其中表露出来的中国化、民族化的思想无疑直接影响了当时延安的话剧界。1939年9月，戏剧理论家张庚发表了《话剧民族化与旧剧现代化》一文。这篇文章认为：五四运动"在文化上所贡献的是向西洋学习了许多近代的思想和技术，'五四'并没有创造出自己民族的新文化，因而也没有创造出新戏剧来"。左翼戏剧的大众化运动同样如此，只关注了"内容所描写的应是大众现实的生活，而完全没有留心到形式的问题"。因此，"话剧大众化在今天必须是民族化，主要的是要把它过去的方向转变到接受中国旧剧和民间遗产这点上来"，具体些说，就是要学习借鉴"中国旧剧中结构故事的方法，处理人物的方法，对话和性格典型表里相映的方法"，还有"旧剧的演技和导演手法"。[19]

张庚文章的偏颇之处是显而易见的，尤其是他完全否认五四运动没有创造出自己的新文化，没有创造出新戏剧，确

[19]张庚《话剧民族化与旧剧现代化》，《理论与现实》第1卷第3期。

实贬之太过；而说左翼戏剧之大众化完全没留心形式，也有失公允。不过张庚在这个时候提出话剧民族化，主张学习借鉴传统戏曲，并非毫无道理。对于话剧这种外来样式，仅仅满足于学习、移植显然是不够的，还应该创造出具有民族特点的新话剧。所谓具有民族特点的新话剧，自然包含两个方面：一是内容上的，二是形式上的。就前者而言，五四以来，中国的话剧工作者们在学习、掌握西方戏剧技巧方面，在运用话剧形式反映、表现民族生活和情感方面，都做了卓有成效的努力，取得了非凡的成就，这是不容置疑的；但若就后者而言，总体上看，应该承认，无论是剧本编写还是舞台演出，话剧仍是遵循其固有的规范，还未能有机地与中华民族特有的审美个性结合起来，这也是有目共睹的。在这个意义上说，如果将张庚文中"没有创造出新戏剧"一语理解为"没有创造出新的戏剧形式"，恐怕不能算错。而他所主张的学习借鉴戏曲，作为话剧形式民族化的途径，也有其合理的一面。

有意思的是，张庚的文章在延安似乎没引起什么争议，倒是在国统区产生了较大的反响。先是黄芝岗撰文批评张文，认为话剧民族化并不仅仅是形式，内容才是民族化的主要课题。其后又有向林冰的《论"民族形式"的中心源泉》，以流行于民间的文艺形式最为大众"习见常闻"为由，肯定"民间形式为民族形式的中心源泉"。向文的观点较张庚更为偏颇，故招致的批评也更多，并由此引发了一场关于"民族形式"的大讨论。当时的《新华日报》、《戏剧春秋》等报刊还就此问题组织座谈会，以期深化认识。这场讨论的焦点并非是否要创建"民族形式"（对此

大家都无异议），而在于如何理解"民族形式"以及如何创建。经过讨论，大家比较一致的看法是：第一，"民族形式"不应等同于民间形式，而应该是最能反映民族生活内容的形式；第二，创建"民族形式"不能以民间形式为中心源泉，而必须立足于反映、表现现实的民族生活内容；第三，五四以来的话剧适应了时代的需要，反映了中国的社会现实，因此不能视为"民族形式"的对立面而予以否定；第四，创建"民族形式"固然有必要学习借鉴传统戏曲和民间文艺，但也不能因此便拒绝学习借鉴外国戏剧的长处。

不难看出，在如何理解话剧民族化这个问题上，苏区与国统区的戏剧工作者之间存在着一定的差异。相对说来，苏区的戏剧工作者把注意力更多地放在表现形式上，更强调学习借鉴传统戏曲和民间文艺；而国统区的戏剧工作者则侧重民族化的内容因素，坚持维护五四以来话剧所取得的成就。导致这种差异的原因，恐怕首先是苏区与国统区话剧各自面对的观众，或者说服务对象不同：苏区的观众主要是文化水平较低的农民、战士，而国统区的观众构成要复杂一些，既有工农，也有青年学生和市民。其次，各自的戏剧传统不同：苏区戏剧较为单纯，基本上是反映现实斗争的小戏，表现形式较为粗陋，而国统区的话剧内容较为多样，其形式、技巧的发展也要成熟得多。所以，对于苏区戏剧来说，内容的民族化已不那么重要，形式的民族化才是更需要考虑的问题，特别是在毛泽东提出"马克思主义必须和我国的具体特点相结合并通过一定的民族形式才能实现"之后，民族形式的重要性不能不引起苏区文艺理论家的思考。但在国统

区则不然，由于对五四以来中国话剧发展的曲折历程有着更为真切的认识，理论家们更容易意识到"民族形式"应该是一个动态的、历史的概念，而不能简单理解为向传统的回归，尤其不能等同于"民间形式"，那样不仅会导致对新兴话剧的全盘否定，而且还可能将话剧民族化引入歧途。

这场关于"民族形式"的讨论无疑有助于加深对话剧民族化的认识，至少是澄清了将"民族形式"混同于"民间形式"的困惑，以及能够以一种历史的发展的观点来认识"民族形式"。不过讨论也暴露出一些问题。比如说，强调内容决定形式，故民族化应将内容放到首位，这不错，可是据此认定只要内容民族化了，形式自然就是民族的，就值得商榷了。内容与形式诚然有相互依存的一面，同时也还有相对独立的一面，看不到这一点，难免会将合理的形式民族化误作为形式而形式。又比如说，民族的戏剧与戏剧的民族形式，这本应是两个概念，如果不加区分，进而否认形式民族化的必要性，同样是一种错误的认识。我们当然肯定五四以来的中国话剧具有民族特色，是民族的戏剧；同时也应该看到它们还带有较为明显的欧化倾向，即其表现形式还未能体现出"中国作风和中国气派"，未能做到让中国老百姓"喜闻乐见"。这其实是正常的。任何一种外来形式的接受、移植、转化都需要一个过程，在这个过程中，内容的本土化或者说民族化总是先于形式的，二者并不绝对同步。因此，在将话剧引入中国，用以反映中国的现实内容之后，接下来必然会有一个表现形式如何适应中国观众欣赏趣味的问题，而这正是形式民族化要解决的。

提出表演形式的民族化，也是这场讨论的重要收获之一。除了张庚主张借鉴传统戏曲的演技和导演手法之外，国统区的马彦祥等人也提出了要建立舞台艺术的"民族形式"。尽管这些主张更多的是出于话剧大众化的需求，尽管还缺少成功的高水平的实践，但毕竟开始有意识地将话剧民族化从编剧延伸到表演。从中国话剧民族化的历史进程来说，它已经不同于早先文明戏的简单挪移，而是进入到一个新的层面了。

概而言之，中国现代话剧的民族化经历了一个从不自觉到自觉，从大众化到民族化，从内容的民族化到形式的民族化，从编剧的民族化到演出的民族化的曲折进程。经过四十年的探索，人们对话剧民族化的认识无疑成熟多了，而这四十年的探索也给后人留下了不少有益的启示。其中最重要的，大概有这样三点：第一，民族化的前提是现代话剧规范的确立。虽然我们可以说从话剧传入中国那天起，如何使之适应中国的现实需求、符合国人的欣赏趣味就已经是话剧工作者必须考虑的问题，但真正的话剧民族化却始于对这种外来形式的深入了解和熟练运用。为了确立现代话剧规范，避免话剧被传统惰性所同化、所淹没的结局，必须先行张扬话剧的异质文化色彩，以及对传统戏曲作尖锐甚至是偏激的批判。只有经过这样一个过程，话剧民族化才可能进入到内在层面，才可能取得实质性的进展。民族化的结果，不是消解话剧的固有特性，而是在保留话剧本性的基础上吸收传统戏曲的某些成分。第二，民族化并不和学习、借鉴西方戏剧构成矛盾，恰恰相反，这两者应该并行不悖，应该是一个双向适应、双向调整、双向演进的过程。在20年代的话剧活动中，有一个现象很耐人寻味，那就是首开演出"纯粹"西洋戏剧风气的，是一批先前的文明戏和戏曲演员，而认识到传统戏曲独特的艺术价值并提出创立新"国剧"的，反倒是一批留学海外，熟谙西洋戏剧的学人。这就表明，仅仅凭借依附传统戏曲并不能促成话剧的健康发展；更重要的是，对传统戏曲深层审美特性的认识，必须引入西方戏剧作为参照，从而在相互的比较中发现各自的优劣，取长补短，更好地实现民族化。第三，话剧民族化和话剧大众化是一对既有联系又有区别的范畴，二者不宜简单等同。由于历史的原因，中国现代话剧是从大众化走向民族化的，或者说，民族化隶属于大众化。从争取观众，扩大影响的角度说，这样做确有必要，更何况在那样一个特定的历史时期，话剧理所当然地成为文化启蒙和对敌斗争的工具。但随之而来的是在这种思路的影响下，民族化更多地与传统化、民间化联系起来，以至于形成了民族化与话剧自身发展的一定程度的背离。

中国现代话剧的民族化历程尚未结束，在新的历史时期还会有新的课题，但无论如何，前人的经验教训，理应成为后来者继续攀登的阶梯，如果他们能认真思考，拾级而上，定将有所裨益，达到新的高度。

第二节

焦菊隐话剧民族化的理论与实践

焦菊隐

焦菊隐正是这样的后来者。

尽管焦菊隐正式开始话剧民族化的探索是50年代中期以后的事，但他对此问题的关注却可以追溯到三四十年代。1959年，焦菊隐在一篇短文中这样写道："远在那个黑暗的时期，我怀着两个理想：一是要把话剧的因素，吸收到戏曲里来；二要把戏曲的表演手法和精神，吸收到话剧里来。"[20]确实如此，由于焦菊隐先对话剧产生兴趣并有所研究，所以在他转向戏曲后，便自然会考虑如何把话剧的因素吸收到戏曲中来。早在30年代初焦菊隐主持中华戏曲专科学校工作时，就已经有意识地引入现代戏剧观念和理论来对传统的戏曲教学进行改革；后来为广西戏剧改进会起草桂剧学校办学计划时，又特别提出：学校应"由教学人员来主持，而以话剧专家和旧剧伶工来作辅助工作，使话剧界的方法、旧剧界的技巧配合到教育原则的系统里，各成整体机构的一部分"[21]。此外，对于戏曲演出如何借鉴话剧的方法，焦菊隐也有自己的见解。如在《桂剧之整理与改进》一文中，他表示赞成戏曲可以"借用话剧的面部与内心表情方法"，可以而且应该像话剧那样运用灯光，尤其是应该像话剧那样引入导演制，以"统一戏剧空

气，系紧并调谐动态声音曲乐，及规定人物性格，发挥剧本意识"[22]。大概说来，从30年代初到30年代末，焦菊隐关注最多的是戏曲改革，至于话剧如何借鉴、吸收戏曲因素，此时尚未成为他思考的问题。不过，此时焦菊隐对传统戏曲的深入研究，无疑为他后来话剧民族化成功实践奠定了重要的基础。

一、焦菊隐的话剧民族化实践

从50年代中期开始，焦菊隐转向对话剧民族化理论的探讨并付诸实践。而促成这种转向的最主要的原因，是50年代前期中国戏剧界对斯坦尼斯拉夫斯基表演体系学习和运用所导致的偏颇。

1954年，焦菊隐在北京市第二次文代会上作了题为《北京市戏剧工作上的几个问题》的专题发言，其中谈到了当时戏剧（戏曲和话剧）表演中存在的问题。焦菊隐指出，当前戏曲表演中应该反对两种倾向：一种是在肯定戏曲表演艺术具有现实主义因素这个前提之下，把戏曲所有的表现方法都说成是现实主义的，甚至是符合斯坦尼斯拉夫斯基表演体系的；另

一种则是认为中国戏曲处处不符合斯坦尼斯拉夫斯基表演体系，都是程式主义，因而必须彻底加以改革，代之以极端写实主义乃至自然主义的东西。焦菊隐认为，任何艺术都有其相应的表现形式，亦即其艺术程式。"中国戏曲表演的程式，是群众在几千年以来运用了无比的智慧，积累了集体的经验，从生活中提炼出来的一种艺术创造的方法。这种程式是独特的，它不但能够表现民族的思想、感情、气质和生活，而且表现得很简练、很真实、很鲜明。""我们应该珍重地继承这一份宝贵的遗产，并且有创造性地进一步发扬光大它。"焦菊隐对程式和程式主义作了区分。他以戏曲中的"趟马"为例，说明如果演员的表演能够"使人看出有一匹马在跑，而且是怎样的一匹马在跑，同时，又能叫人觉得是人骑在马上，是在什么情境下骑的"，那么这就不是程式主义；反之，"如果一个演员在趟马时'心中无马'，光在那里卖弄武艺，卖弄技巧，那他的动作就是程式主义的了"。如果我们不加区分，只要是程式全都取消，"代之以纯现实的甚至是自然主义的做工，那就是取消了民族传统，取消戏曲"[23]。从这些论述中，我们可以看到焦菊隐在学习运用斯氏体系时仍保持了清醒的头脑，仍坚持戏曲应该有自己独特的艺术个性。同时，与前一阶段相比，焦菊隐对传统戏曲及其表现手法的肯定有所增强。这种转变，固然和环境的变化有关，但更重要的，恐怕还应该归结为通过对斯氏理论的研习和实践，使他得以有一种更为开阔的

[20]焦菊隐《千言万语说不尽》，收入《焦菊隐戏剧论文集》，上海文艺出版社，1979年，第4页。
[21]焦菊隐《桂剧演员之幼年教育》，《焦菊隐文集》第二卷，文化艺术出版社，1988年，第70页。

[22]《焦菊隐文集》第一卷，文化艺术出版社，1986年，第333—339页。

[23]《焦菊隐文集》第三卷，文化艺术出版社，1988年，第311—312、317—318页。

眼界来重新认识传统戏曲。正如我们在上一节曾经提到过的，引入西方戏剧作为参照，有助于更好地认识传统戏曲深层审美特性，焦菊隐既对斯氏体系有深入系统的了解，又有相当的戏曲理论素养，因此他能够不随波逐流而作出正确的评判。

在同一篇文章中，焦菊隐还谈到了话剧表演存在的突出问题，即概念化表演。他说：

> 概念化的创造方法，使得话剧的某些表演粗枝大叶，十分潦草。我们总是想演一个人的性格和感情，演他的刚强或者软弱，演他的热情或者冷淡，而忽略了人物在特定情境下的最深刻的思想活动，最真实、最微妙的内心状态。地方戏曲是最擅长于这种刻画的。话剧所应当向戏曲学习的，便是这种刻画人物内心的创造方法和表现方法，而不是什么掌握观众的情绪。可惜我们的话剧在这方面学习得还是不够，而概念化的表演，却在某些戏曲的演出里边产生出来了。[24]

话剧表演中出现的概念化毛病，根源在于脱离生活实际，在于未能深入到角色的内心去做真切的体验。这本可以斯坦尼斯拉夫斯基的体验理论作为救弊良方，但值得注意的是焦菊隐却提出学习戏曲。看来，焦菊隐已经开始意识到戏曲在刻画表现人物内心方面确有独到之处，并初步萌生了话剧借鉴戏曲表演手法的思想。如果说在话剧与戏曲相互学习、借鉴问题上，先前焦菊隐更多是强调戏曲学习话剧，那么从这时开始，他的侧重点已经在向话剧如何学习戏曲一端偏移。

1956年三四月间，文化部在北京举行了首届全国话剧会演。参加这次会演的，有来自全国各地的44个文艺团体，共演出多幕剧32出，独幕剧18出。这些剧目在题材的多样化方面给人留下了深刻的印象，但在演出形式上却整齐划一，全是清一色的镜框式舞台、写实性布景和生活化表演。这自然是令人遗憾的。对于那些受邀前来观摩的外国戏剧专家来说，这种感受尤为突出。这些外国专家本希望在这次会演中能看到中国话剧如何融合了传统戏曲以显现出独特的民族风貌，但他们并未能如愿。正如田汉后来在一次座谈会上所说："在话剧会演时，许多外国朋友谈到，他们来是想向中国人民的表现方式学习的，但在中国话剧中看不出话剧向民族戏曲传统学习的任何痕迹！他们希望中国戏剧工作者建立起革命的话剧通向民族戏曲传统的黄金桥梁。"[25]而对于中国话剧工作者来说，这次会演暴露出来的最突出的问题，除了过分强调生活化，缺少应有的艺术提炼，以至于演出流于散、慢、温、拖之外，还有表现手段的贫乏。在会演期间中国剧协举行的座谈会上，焦菊隐特别就这个问题提出话剧应该学习戏曲丰富的表现手法。焦菊隐认为，戏曲在刻画和表现人物内心世界方面有很多值得话剧借鉴的地方，如"它善于用粗线条的动作勾画人物性格的轮廓，用细线条的动作描绘人物的思想活动"；"它不在表面事件上下功夫，而是在人物的思想感情上下功夫"。话剧应该下功夫研究"如何进一步

用细节和动作来揭示人物内心世界"[26]。由此可见，这次会演所暴露出来的问题，使话剧工作者们开始意识到话剧有不及戏曲的地方，从而促使他们去思考如何学习、借鉴戏曲。

就在话剧会演期间，浙江昆剧团进京演出昆剧《十五贯》，当即轰动京城，好评如潮。毛泽东、周恩来等中央领导观看了演出。随后在5月17日文化部和中国剧协召开的座谈会上，周恩来发表讲话，充分肯定了《十五贯》的民族风格，其中特别提到话剧要向传统戏曲学习，吸收戏曲的民族特点。他说："《十五贯》具有强烈的民族风格，使人们更加重视民族艺术的优良传统。这个戏的表演、音乐等，既值得戏曲界学习，也值得话剧界学习。我们的话剧，总不如民族戏曲具有强烈的民族风格。中国话剧还没有吸收民族戏曲的特点，中国话剧的好处是生活气息浓厚，但不够成熟。"[27]周恩来的这番讲话，无疑加速了话剧学习、借鉴戏曲的进程。

上述事件对焦菊隐开始探讨话剧舞台形式的民族化起了重要的促进作用。就在这年7月，焦菊隐执导郭沫若的历史剧《虎符》，这是他首次有意识地尝试在话剧中借鉴戏曲手法。焦菊隐所以选择这个剧本来进行尝试，首先是因为《虎符》剧本本身提供了借鉴戏剧手法的可能，具体些说，一是它取材于历史；二是它具备强烈的诗情。焦菊隐认为，话剧剧本可以分为两种类型，即散文式的和诗意的、抒

[24]《焦菊隐文集》第三卷，文化艺术出版社，1988年，第325页。

[25]田汉《话剧要有鲜明的民族风格》，《戏剧报》1957年第8期。

[26]焦菊隐《话剧向传统戏曲学习什么》，《焦菊隐文集》第三卷，文化艺术出版社，1988年，第345—347页。

[27]周恩来《关于昆曲〈十五贯〉的两次讲话》，《文艺研究》1980年第1期。

1957年《虎符》剧照，于是之饰信陵君、戴涯饰魏王、朱琳饰如姬、郑榕饰侯嬴〔北京人艺戏剧博物馆供稿〕

情式的，后者更适宜吸收借鉴戏曲的表现形式。而较之以现实生活为题材的剧本，历史剧由于不必强求客观真实，故与戏曲精神更为吻合。正是鉴于此，焦菊隐在排演《虎符》时，适当地引入了一些戏曲身段，台词也采取了一种介乎于说话和吟诵之间的特殊方式，舞美则虚实结合，既有实物，也有虚拟化的成分。应该说，这些手法的借用，不仅丰富了传统写实性话剧的表现形式，而且很好地表现了《虎符》一剧的特定内容和风格。尽管还存在若干不足，个别处理还较为生硬，未能与话剧固有的形式、风格有机地融为一体，但作为话剧民族化的一种尝试，《虎符》确实开拓了一条新路。

焦菊隐称《虎符》是"吸取戏曲精神也兼带形式的一种试验"。就焦菊隐的本意而言，他希望话剧向戏曲学习应重在精神，但事实上，由于是第一次尝试，《虎符》在形式层面上的借鉴相对来说更多一些。这是极其自然的：一方面，对戏曲内在精神的把握必然要从外在形式入手；另一方面，既然是刚开始摸索，也就很难一下便达到内外一致、形神兼备的境界。所以，《虎符》只是焦菊隐话剧民族化探索的开端，继《虎符》之后，他又在《茶馆》、《智取威虎山》、《蔡文姬》、《武则天》、《关汉卿》等剧的导演中进一步探讨了话剧学习、借鉴戏曲艺术的不同途径和方式。与《虎符》相比，后来的尝试无论是技巧的应用还是精神的体现方面，都达到了更高的水准，其中像《茶馆》、《蔡文姬》等甚至成为当代话剧中民族化的典范之作，获得了经久不衰的艺

术生命。

在焦菊隐话剧民族化的导演实践中，我们可以看到焦菊隐如何以话剧为本位，使戏曲美学精神和话剧形式有机地融为一体，既赋予话剧以浓郁的民族色彩，又在保留话剧艺术个性的前提下有所丰富发展。

如果说在50年代中期以前，焦菊隐着重要求演员的，是完全化身于角色，彻底消除表演意识，以求得在舞台上呈现"一片生活"，那么从50年代中期以后，通过学习借鉴戏曲精神，焦菊隐开始承认演员自我存在的合理性，开始由侧重体验转向寻求表现。他认识到演员不能撇开自我去创造角色，而应该是"演员—人物"的统一体。因此，演员不能"完全同在生活当中一样地生活于舞台上"，他对自己的体验必须适当地加以"控制、调整、强调"，必须有所"概括、提炼、夸张"。他也认识到只讲体验不讲体现的偏颇："有时演员在台上真实地生活，观众却在打瞌睡，或者观众不明白演员在干什么。这是由于演员没有找到一种方法把自己的真实生活传达给观众。所以，演员即使真实地生活在舞台上，而未找到正确的表现方法，那观众就不一定承认你做的就是真实的，因为他没有受到感染。可见演员的表演首先是体验，然后是体现，这里有演员的技巧，要下功夫找到一种形式，把你的体验传达给观众，让他们也体验一下。"[28]所以，从排演《虎符》起，焦菊隐就把如何通过演员的形体动作传达人物

[28]焦菊隐《关于讨论"演员的矛盾"的报告》，《焦菊隐文集》第四卷，文化艺术出版社，1988年，第116—118页。

内心的感受作为学习戏曲的重点；而在排演《武则天》时，焦菊隐更明确表示："戏是演给观众看的。台上发生的事，演员的感受，一定要让观众明白。演员有了内心体验，还必须找到精确的表现形式，也就是要用富有语言性的动作，将内心活动表达出来。"[29]

举个例子。《虎符》中侯生将如姬所窃虎符送交信陵君时，信陵君的表现是："一个意外的停顿，退后数步，两手一张，激动得微微颤抖，面向观众，脸上呈现出无比的惊喜。"显然，这样一种处理与生活真实是有差异的，是一种有意识的表演。又如《智取威虎山》中杨子荣拜见座山雕一场，当杨子荣被带入威虎厅，解下蒙眼布时，"他此时并不是如生活中那样首先去观察、判断这里的情况，而是面向观众，背向座山雕，目光左右扫视，向观众表现出他的镇定自若、机智无畏。在座山雕对他进行盘问时，舞台调度不是面向着座山雕回答，而是穿行于八大金刚之间，面朝着观众在答话"[30]。与《虎符》中的情况相似，如此安排，同样是为了让观众能够通过演员的神情直接感受到人物此时的心态。这也是焦菊隐借鉴戏曲手法在其导演实践中的表现。

但更好的例子或许是《茶馆》第一幕中马五爷画十字一段。扮演者童弟后来回忆当时排练的情况：

焦先生安排马五爷下场时的大部

位调度，很合乎人物耀武扬威的气派。当我走到台中央，忽然听到教堂祈祷的钟声，不由得就站定，在钟声响的当中，自然就脱下礼帽，划了一个十字，弯腰又一鞠躬，然后走出茶馆大门。这些动作事先并没有设计，是在导演安排的调度及效果的气氛中即兴产生的。它合乎人物的思想性格、身份地位，能点缀时代气氛。焦先生加以肯定，以后就保留在戏里了。[31]

在导演预先的调度中，只是让演员先走向台口再下场，并没有画十字这个动作。不过，尽管不是导演预先的设计，但这个动作确实与焦菊隐动作应该显示人物内心的要求十分吻合，而且可以说体现了焦菊隐化用戏曲精神的指导思想。也就是说，它既是一种有意为之的表演，同时又是生活化的，符合话剧的美学原则的。与前两个例子相比，在注重向观众直接呈现人物的精神面貌这一点上有相似之处——焦菊隐如此调度（他要求演员"走的方向正朝观众"），无疑是为了使观众看得更真切些，若依生活真实，演员不必舍近求远，绕过两个桌子然后再转身出门。然而这样做又确实有人物性格自身的依据，为了显示自己与众不同的身份，马五爷这样起身、出门并非不可能。因此，同样是借鉴戏曲手法，后一个例子应该说达到了一个更高的境界，戏曲精神已如盐在水，泯化无迹了。

在《略论话剧的民族形式和民族风格》一文中焦菊隐曾指出：话剧演员在学

习、运用戏曲形体动作时，"应当首先叫演员进行体验，再在体验的基础上去要求他们适当地运用戏曲动作。应当使这些动作合理化。话剧，即或是历史剧，能把戏曲动作单位一成不变地运用上去的地方恐怕也很少。我们必须原原本本地学会戏曲动作，但我们不能把原原本本的戏曲动作贴在我们的话剧表演上。我们必须消化它们，改变它们，甚至重新创造它们，使它们为我们的体验服务"[32]。研究焦菊隐话剧民族化思想，有一个问题常令研究者困惑，即：直到60年代，焦菊隐始终没有抛弃体验派的基本主张，而且在谈到中国戏曲时，焦菊隐还特别强调戏曲同样是属于体验派的。有论者认为，焦菊隐这样说是"自相矛盾"的，是囿于"当时把斯氏体系奉为圭臬的学术风气"[33]。其实，如果从焦菊隐以话剧为本位吸收戏曲精神的思想来看，他强调戏曲的体验性，并非无视或抹煞戏曲的表现性特征，而只是想为话剧借鉴戏曲寻求一个共同的基础，在这个共同的基础上去取长补短。焦菊隐诚然清楚戏曲较话剧的优越之处，同时他也深知戏曲自身存在的若干不足。其中最主要的一点，就是形式与内容的脱节，或者说，程式化动作与人物行为的内在依据缺少必要的关联。虽然从根本上说，戏曲程式源于生活，但在其发展流变过程中，这种原有的关联渐趋淡化，程式被赋予了相对的独立性。这样一来，程式就容易被误解为仅仅是某种技巧性的东西。正因为如此，

[29]焦菊隐《排演〈武则天〉提示摘记》，《焦菊隐文集》第四卷，文化艺术出版社，1988年，第53页。

[30]参见苏民等人撰写的《论焦菊隐导演学派》，文化艺术出版社，1985年，第78—79页、100页。

[31]《〈茶馆〉的舞台艺术》，中国戏剧出版社，1980年，第210页。

[32]焦菊隐《略论话剧的民族形式和民族风格》，《焦菊隐文集》第三卷，文化艺术出版社，1988年，第462页。

[33]苏民等《论焦菊隐导演学派》，文化艺术出版社，1985年，第89页。

1957年《虎符》剧照，赵韫如饰魏太妃、朱琳饰如姬（北京人艺戏剧博物馆供稿）

话剧在学习、吸收戏曲手法时，首先必须明确其产生、运用的现实依据，必须知其所以然。这就需要强调戏曲的生活基础，强调戏曲表演同样离不开体验。有了这个前提，话剧对戏曲的借鉴才可能真正进入到精神层面，实现戏曲手法向话剧手法的转化。

对舞美的处理也是如此。当初焦菊隐导演《夜店》时，为了在舞台上营造逼真的生活幻觉，他特意要求布景在靠床的墙壁和床帮上画出碾死臭虫的血迹，以唤起演员和观众的真实感。而自《虎符》开

始，与表演上借鉴戏曲手法相对应，在舞美上也由先前的写实转向写意。

在《虎符》的导演中，焦菊隐有意把舞美作为话剧民族化的一个重要方面，将"不以布景代替人的表演，不以布景掩盖人对客观事物的态度"作为该剧舞美设计的原则。《虎符》的布景完全打破了写实化的模式，化繁为简，虚实结合，力图通过演员的表演引发观众的联想，在有限的舞台空间内创造出超越实物之外的纵深感，并借助于写意化的布景烘托、渲染气氛，达到一种情景交融的审美效果。譬

如第一幕魏太妃寝宫的布景，舞台上只有一尊青铜方鼎，屏风几案，再加上几个坐垫；第二幕第二场信陵君夜返大梁向侯生问计，地点在大梁城外，布景也不过一座小桥、两棵小树而已。然而，布景的简略不但没有减少真实感，反倒给演员提供了更大的表现空间，更多的创造自由。

《蔡文姬》的舞美设计更是经典之作。如果遵循写实原则去体现郭沫若原作的构想，第一幕应该分割为三个表演区，即穹庐之外、穹庐帐内和穹庐帐下，分别表现相应的剧情。但这样一来，不但

舞台空间必将变得狭小局促，限制了演员的表演，而且与剧本所要求的雄伟磅礴气势相背离。如何解决这个难题呢？焦菊隐对舞美设计提出了四条原则：一、似与不似的统一；二、神似与形似的统一；三、有限空间与无限空间的统一；四、生活真实与艺术真实的统一。具体些说："要都像，又都不像，做到似与不似的统一。只有这样才能既适应'戏'的需要，又能充分表达塞外穹庐雄伟的气魄，使二者都兼备。至于疆塞风光，大漠无垠的草原，全凭观众去想象，完全不需要在舞台上再作细腻的描绘。观众通过演员表演得到南匈奴浓郁的民族色彩情调感染和交流，引起联想共鸣，可以充分构成一个比舞台上更完整、更生动、更丰富的艺术意境。"[34] 根据似与不似相统一的精神，穹庐最后被设计为由夸张放大了的五色旌旗和绘有南匈奴鸟兽纹图案的巨幅幔帐构成，既似穹庐又不似穹庐，其具体环境则由演员的表演来决定，需要什么环境就是什么环境。在第二幕中，穹庐更进一步写意化、虚拟化了。尽管舞台上只有一幅巨大的帐幔和三组几案，但通过由手执仪仗的卫士、侍女环绕几案站立成的半圆形，便自然在观众眼中构成了一个巨大的圆形穹庐。应该说，这种不似之似固然离不开舞台上的实物，离不开灯光、音乐等因素的渲染配合，但其中起决定作用的，无疑是演员的表演。较之写实化的布景，这样一种处理更能调动观众的想象，同时也更为灵活，更有助于表现剧本特定的情调、意境。

[34]陈永祥《〈蔡文姬〉舞台设计创作笔记》，见《〈蔡文姬〉的舞台艺术》，上海文艺出版社，1981年，第117—119页。

1959年《蔡文姬》剧照，朱琳饰文姬、童超饰左贤王、蓝天野饰董祀（北京人艺戏剧博物馆供稿）

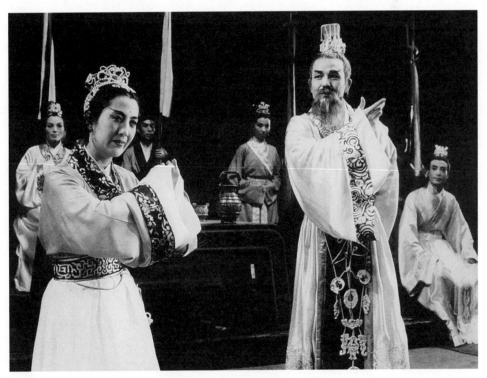

1959年《蔡文姬》剧照，朱琳饰文姬、刁光覃饰曹操（北京人艺戏剧博物馆供稿）

　　这正是焦菊隐在舞美方面吸收戏曲精神的成功实践。话剧舞美与戏曲舞美的根本差异，在于前者追求的是物理真实，而后者追求的是心理真实，因此前者尽可能通过与生活酷似的布景来营造逼真的舞台幻觉，而后者则有意略形取神，通过演员的虚拟动作来造成观众的真实感。焦菊隐对此深有体会，他说："在戏曲的表演中，只要演员心到、眼到、手到，观众就能真实地感受到。戏曲非常重视和相信

观众的丰富想象力。演员只要心中有物，他就有把握把观众引到想象和生活记忆中去，使观众感到某种物体的存在。古人演戏之所以不用布景，物质条件差固然是一个原因，但不是主要的原因。我国戏曲表演的主要精神之一，是通过人来表现一切。舞台上的一切都是为了表现人的，而一切客观存在的事物也都是在人的内心引起反应而存在的。"[35]因此焦菊隐认为，话剧要向戏曲的传统舞台美术学习的，是"布景怎样突出人物"和"怎样激发观众活跃的想象"。[36]事实上，从《虎符》到后来的《蔡文姬》、《武则天》、《关汉卿》，焦菊隐在舞美方面极力追求的，也就是这样一种由表演产生布景，从而突出表演、突出人物的戏曲精神。

与表演中借鉴戏曲手法的情况相似，尽管焦菊隐强调话剧学习戏曲舞美的必要性，并在其导演实践中进行了卓有成效的尝试，但这种借鉴、吸收又不是完全背离话剧的艺术本性，将话剧戏曲化。话剧毕竟是话剧，不能也不必完全照搬戏曲的舞美。在肯定话剧学习戏曲舞美的同时，焦菊隐还附带指出："话剧必须保持它自己的形式，不能完全取消布景，也不能在所有的演出中都不用写实的布景。"这恰如戏曲若要保持自己的艺术特性便不能采用写实性布景一样，话剧一旦完全取消布景，完全凭借演员的虚拟动作来显示环境，那也就不成其为话剧了。因此，话剧

学习戏曲舞美的关键，在于"掌握戏曲这种原则精神和规律，而又创造性地运用话剧特有的技术"[37]。相应地，在舞台实践中，焦菊隐注意了两点：一是把握好虚与实的分寸。舞台上保留什么实物，保留多少，要根据剧本的内容、风格作出决定。譬如《虎符》的处理原则是：舞台范围以内用实物，舞台范围以外则通过演员的表演而诉诸观众的想象，也就是说，原先由天幕表现的部分予以取消。而像《茶馆》、《武则天》，写实性的布景就要多一些。二是注重细节真实。焦菊隐十分强调道具的真实性，要求舞台上出现的道具应该有历史的依据。在排演《关汉卿》时，有一个演员拿了鼻烟壶做道具，而焦菊隐通过询问历史研究所的专家，证实鼻烟壶传入中国是元代以后的事，便放弃了这件道具。历史剧如此，现代戏更不例外，丝毫没有因为学习戏曲而放松了对细节真实的要求。显然，无论是保留实物布景还是注重细节真实，都不是戏曲所必需的。由此我们可以肯定，焦菊隐之所以这样做，正是为了保持话剧自身的艺术特性，创造性地将戏曲舞美的长处融入话剧之中。

二、焦菊隐话剧民族化的指导思想

在上述话剧民族化实践的基础上，从1957年到1963年，焦菊隐陆续写作了《关

于话剧汲取戏曲表演手法问题》、《略论话剧的民族形式和民族风格》、《谈话剧接受民族戏曲传统的几个问题》、《〈武则天〉导演杂记》、《豹头·熊腰·凤尾》、《真假、虚实及其他》、《守格·破格·创格》等论文和讲稿，从理论上对这一时期的探索进行了总结。此外，如何认识戏曲的形式特征、艺术精神，以及如何进行戏曲改革等问题，焦菊隐也有专文论及，如《中国戏曲艺术特征的探索》、《谈戏曲改革的几个问题》和《古老艺术的青春》等。这既是围绕话剧民族化探索的自然拓展，同时又是焦菊隐早在30年代就关注过的课题。事实上，话剧的民族化和戏曲改革，是焦菊隐很早以来就一直在考虑的问题，用他自己的话说："远在那个黑暗的时期，我怀着两个理想：一是要把话剧的因素，吸收到戏曲里来；二要把戏曲的表演手法和精神，吸收到话剧里来。"[38]现在，他终于可以将这两个理想付诸实施，并且统一到创立导、表演理论的中国学派这个宏伟的构想之下。[39]

值得注意的是，焦菊隐发展斯坦尼斯拉夫斯基体系的企望和努力，也在话剧民族化这里找到了突破口。通过对传统戏曲精神与斯氏体系的比较，焦菊隐发现，尽管戏曲的表现形式与斯氏体系存在着明显的差异，但基本原理是相通的，戏

[35]焦菊隐《关于话剧汲取戏曲表演手法问题》，《焦菊隐文集》第三卷，文化艺术出版社，1988年，第401页。
[36]焦菊隐《略论话剧的民族形式和民族风格》，《焦菊隐文集》第三卷，文化艺术出版社，1988年，第474页。

[37]焦菊隐《略论话剧的民族形式和民族风格》，《焦菊隐文集》第三卷，文化艺术出版社，1988年，第476页。

[38]焦菊隐《千言万语说不尽》，收入《焦菊隐戏剧论文集》，上海文艺出版社，1979年，第4页。
[39]1963年12月，焦菊隐在中国剧协常务理事扩大会议上所作的报告中指出："如果话剧和戏曲的导演要建立具有中国气派、中国风格的演剧理论的话，那么话剧和戏曲就要互相学习，互相借鉴。"见《焦菊隐文集》第四卷，文化艺术出版社，1988年，第345页。

曲同样离不开体验，同样以生活为源泉。而戏曲与话剧在表演方法上的差异，正可以取长补短，相互借鉴。在总结《虎符》排演体会时，焦菊隐这样写道："我学习斯坦尼斯拉夫斯基体系，得力于契诃夫作品的启发者不少，而得力于戏曲的启发者也不少。戏曲给我思想上引了路，帮助我理解和体会了一些斯氏所阐明的形体动作和内心动作的有机的一致性。"[40]另一方面，对于斯坦尼斯拉夫斯基晚年探讨而未能完成的"形体行动方法"，焦菊隐表示："我国戏曲在这方面的经验，不但很丰富，很成熟，而且已经达到了灿烂的程度。这是我国戏曲在世界范围内独特的成就。作为话剧工作者，不只应该刻苦钻研学习斯氏体系，并且更重要的是，要从戏曲表演体系里吸收更多的经验，来丰富和发展我们的话剧，完成斯氏所未能完成的伟大事业。我相信，如果我们好好向戏曲学习，这个事业我们是可以完成的，那么，我们将会对人类文化做出极大的贡献。"[41]总之，对焦菊隐而言，学习中国戏曲与发展斯氏体系非但不构成对立，反倒是殊途同归的。这是他的过人之处，也是他所以能在话剧民族化探索中取得成功的重要原因。

与此相关的还有他对话剧民族化的若干见解。应该说，对于话剧民族化问题，焦菊隐是有清醒的认识的。在《略论话剧的民族形式和民族风格》等文章中，焦菊

隐一再强调：话剧的民族化不等于话剧的戏曲化，而是立足于话剧本体，在保留话剧基本形式、基本特性的前提下学习借鉴戏曲；而且，话剧民族化也不等于就是向戏曲学习，借鉴或采用戏曲手法，这只是话剧民族化的途径之一。相应地，话剧向戏曲学习的，主要是戏曲的艺术精神，是在领会戏曲精神基础上创造出符合话剧特性的新形式，而不是简单地照搬。此外，采用什么样的戏曲形式或表现手法，必须根据剧本特定的内容、风格来进行选择，不能对所有话剧不加区分地都用同样的表现手法，即使是尝试，也必须充分考虑到话剧剧本自身的规定情境，在其许可的范围内来从事探索。不难看出，对于话剧民族化这个重大课题，焦菊隐不只在实践上取得了成功，而且在理论上也达到了相当的高度。

焦菊隐话剧民族化理论中最核心的，可以作为其指导思想的，应该是他以话剧为本位的观点。在《略论话剧的民族形式和民族风格》一文中，焦菊隐首先明确了话剧学习戏曲的目的。他说："话剧向戏曲学习的主要目的有两个：一是丰富并进一步发展话剧的演剧方法；二是为某些戏的演出创造民族气息较为浓厚的形式和风格。"这就表明在焦菊隐看来，话剧学习戏曲，并不仅仅是为了增加民族色彩（那只适用于"某些戏"而不是所有话剧），更重要的是丰富话剧的演出手段，从而促进话剧自身的发展。焦菊隐特别指出：

话剧可向戏曲学习的东西很多，但是，学习和吸收别的剧种的长处，必须严加注意两个方面。第一是不能丢开自己最基本的形式、方法和自己所特有的优良传统。学习是为了丰富

自己。话剧和戏曲互相借鉴、互相吸收、互相丰富的正确关系，应该是两者相辅相成，而重点又是保持本剧种的特色，并发扬和发展这些特色。也就是说，话剧应当遵循自己的道路来吸收戏曲的东西，正如戏曲吸取了话剧的特点而仍应是更好的戏曲一样。第二是话剧在学习和吸收戏曲手法的时候，还应当注意，吸收不是模仿，不是生吞活剥，不是贴补，而是要经过消化，经过再创造。[42]

这里说的"话剧应当遵循自己的道路来吸收戏曲的东西"，正是焦菊隐进行话剧民族化探索的基本出发点。所以将它视为焦菊隐话剧民族化理论的指导思想，是因为不但由此可以看出焦菊隐先前主张的延续，而且他后来有关话剧民族化的重要见解，都可以统摄到这个基本思想之下。

具体些说，焦菊隐以话剧为本位的指导思想包括这样几个方面：

第一，话剧民族形式的创造固然与学习借鉴戏曲有关，但最终的决定因素不是学习借鉴戏曲，而是反映民族的社会生活内容。

这本来是在三四十年代那场关于"民族形式"的讨论中就已解决的问题，但到50年代以后，随着强调话剧学习、吸收戏曲的表现手法，人们关注的重心又落在了形式上，以至于在某些人看来，创造话剧的民族形式就是学习、吸收戏曲手法，向戏曲的表现形式靠拢，以为只有这样才能使话剧具有民族风格。由此引发出两个问题：一是如何从民族化的角度看待、评价

[40]《关于话剧汲取戏曲表演手法问题》，《焦菊隐文集》第三卷，文化艺术出版社，1988年，第396页。
[41]《略论话剧的民族形式和民族风格》，《焦菊隐文集》第三卷，文化艺术出版社，1988年，第453—454页。
[42]《焦菊隐文集》第三卷，文化艺术出版社，1988年，第450、461页。

先前的话剧；二是如何理解话剧民族化与学习借鉴戏曲的关系。

对于前一个问题，焦菊隐认为五十年来的中国话剧已经有自己的民族形式，尽管它在演出方面"继承19世纪末叶以来西洋话剧的东西较多，而继承戏曲的东西较少"，但确实在某种程度上中国化了。因为从内容与形式相互依存，内容决定形式的角度说，"反映了并推动了我国现实生活的这种话剧形式，已经就是一种民族形式了"[43]。所以，话剧吸收戏曲的表演方法，主要是"使某些戏的演出能更多地继承民族遗产，……以创造更浓厚的富有民族色彩的艺术形象"。换言之，"进行这一类的尝试不等于否定过去和现在的一切，而是在我国话剧过去和现在已有的基础上，吸取民族传统的表演方法来丰富它的舞台艺术形象"[44]。

相应地，对于如何理解话剧民族化与学习借鉴戏曲的关系，焦菊隐也没有把它绝对化。他承认："话剧吸收传统的表演、导演方法，会使它的风格和气魄更富有民族色彩；但不等于说，只有向戏曲学习这一种做法才能叫话剧具有民族形式和民族风格。"事实上，"话剧可以在自己的创造方法的基础上，根据剧本的体裁、作者的风格和导演的构思，在某一出戏里全部采用戏曲的形式，在某一出戏里全部不采用戏曲形式，而只吸取戏曲表演的精神。两者都可以创造出较为浓厚的民族风格与民族色彩"。焦菊隐相信，对于话剧民族化来说，反映民族的生活内容与

1992年7月16日《茶馆》原版告别演出全体演职员签字文化衫（正面）（邹红供稿）

1992年7月16日《茶馆》原版告别演出全体演职员签字文化衫（背面）（邹红供稿）

采用传统形式，前者更为根本，更具有决定意义。"没有民族生活内容，就不能有表现民族文化和民族精神面貌的形式；单纯地利用外来的形式，则既不能创造出民族风格，形式本身也不能成为民族的形式。"[45]他之所以肯定中国现代话剧形成了自己的民族风格，肯定曹禺的《雷雨》

[43]《焦菊隐文集》第三卷，文化艺术出版社，1988年，第448页。
[44]《焦菊隐文集》第三卷，文化艺术出版社，1988年，第393页。

[45]《焦菊隐文集》第三卷，文化艺术出版社，1988年，第462—463页。

虽未采用戏曲形式但仍具有民族色彩，即是基于这一认识。

第二，话剧向戏曲学习，吸取戏曲表演手法，必须以保留话剧自身的艺术特性为前提。

既然中国话剧在其五十余年的发展过程中已经成为一个独立的剧种，有自己的民族风格，而且更适宜表现现代生活，那么在向戏曲学习，借鉴戏曲表现形式和吸收戏曲表演技巧时，话剧就不能无视自己已经形成的传统和特性，而完全代之以戏曲的程式。这正如戏曲之学习借鉴话剧，只是为了发展、丰富其表现手法，而不是取消自己的艺术个性一样。所以，由焦菊隐对中国现代话剧的充分肯定，必然会导出必须保持话剧自身特性的要求，并以之作为话剧学习吸收戏曲手法的前提。在上文引述焦菊隐关于话剧学习戏曲应该注意两个方面那段文字中，已经将此观点阐述得十分清晰了。此外，1961年，焦菊隐在一次有关话剧民族化的报告中又再次强调：继承、借鉴民族戏曲传统，应该"结合我们话剧的特点，吸收、借鉴戏曲手法，并加以发展，使它成为话剧的东西。总之，要消化。话剧学习戏曲传统只是为了丰富自己的表现力，丝毫也不意味着取消话剧的特色，是化过来而非化过去"[46]。所谓"是化过来而非化过去"，就是要求立足于话剧自身，为发展话剧、丰富话剧的表现手段而去学习、借鉴戏曲，而不是话剧戏曲化。"话剧的新形式，决不能是戏曲的形式。"[47]

作为一个既有丰富实践经验又有相当理论修养的话剧导演，焦菊隐深知话剧自身是富于表现力的，问题是我们对话剧的表现手法、技巧还未能完全掌握，充分运用。焦菊隐肯定戏曲演员所掌握的表演手段比话剧演员更为丰富，同时指出：这样说并不等于认为"话剧作为一个剧种，它的艺术水平，它的艺术表现力和感染力就远远低于戏曲。话剧有它的独到之处，和戏曲的独到之处比较起来，可以说是旗鼓相当的。至于表现人物和揭示矛盾，话剧艺术本身也不是绝对不如戏曲，它也有能力给观众深刻的、经久不灭的印象。问题只在于我们的实践经验还不丰富，我们的水平还不够高，还没有全面掌握作为一门科学的戏剧学的知识和技术，还没有把话剧的独到之处和丰富的特色充分发挥出来"。[48]正因为有此缺憾，话剧才应该向戏曲学习。而通过学习戏曲，话剧不仅可以使其表现形式更富于民族色彩，而且能够丰富自己的表现手段，更好地展示话剧艺术的魅力。

第三，话剧学习戏曲，主要不是学习其表现手法或技巧，而应该重在学习戏曲精神。

由上述话剧学习戏曲的目的所决定，焦菊隐理所当然地认为，话剧学习戏曲，并不是照搬戏曲现成的招式，而是深入到产生、决定戏曲表现方式的因素中去，探讨戏曲为什么会有这样的表现技巧、表现手法，寻找它们和话剧表现形式的共同的基础，然后才能创造性地将戏曲手法、技

巧融入话剧，使之成为话剧艺术的有机组成部分。从50年代中期到60年代，焦菊隐在不同场合、不同文章中多次表述了这一观点，如：

我们所要从兄弟剧种吸取的，不是它的单纯形式，而应当是它那些丰富的、细致的、有力的表现方法，是它那些把生活表现得更真实、把人物的精神面貌表现得更深刻的能力。[49]

话剧向传统戏曲学习什么？我认为，主要是学习它的丰富的表现手法，而不是它的现成形式。[50]

话剧所要向戏曲学习的，不是它的单纯的形式，或者某种单纯的手法，而更重要的，是要学习戏曲为什么运用那些形式和那些手法的精神和原则。掌握了这些精神和原则，并把它们在自己的基础上去运用，就可以大大丰富和发展自己的演剧方法。[51]

学习和借鉴戏曲传统，是发展话剧艺术的手段而不是目的。……如果我们只满足于学习和借鉴戏曲的程式化形式和它们的一些传统的艺术手法，而不是发掘这些形式和手法的意义与规律（其中包括美学原则），从而加以学习运用，我们就创造不出话剧艺术的更高形式和更巧妙的表现手法来。[52]

从这些表述来看，焦菊隐似乎将话剧向戏曲学习的内容划分为三个层面：1.现

[46]焦菊隐：《谈话剧接受民族戏曲传统的几个问题》，《焦菊隐文集》第四卷，文化艺术出版社，1988年，第14—15页。
[47]焦菊隐：《豹头·熊腰·凤尾》，《焦菊隐文集》第四卷，文化艺术出版社，1988年，第155页。
[48]《焦菊隐文集》第三卷，文化艺术出版社，1988年，第451页。

[49]《焦菊隐文集》第三卷，文化艺术出版社，1988年，第313页。
[50]《焦菊隐文集》第三卷，文化艺术出版社，1988年，第345页。
[51]《焦菊隐文集》第三卷，文化艺术出版社，1988年，第454页。
[52]《焦菊隐文集》第四卷，文化艺术出版社，1988年，第40页。

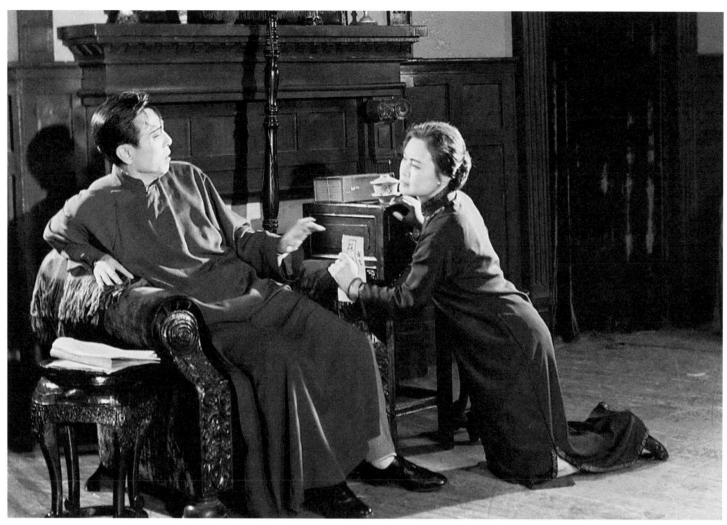

1954年《雷雨》剧照，苏民饰周萍、狄辛饰繁漪（北京人艺戏剧博物馆供稿）

成的程式；2.表现手法；3.决定戏曲程式和手法的原则与规律，亦即戏曲的美学精神。这三者是逐层递进的。而且我们还可以看出，随着焦菊隐在话剧民族化方面探索的不断拓展，他的学习重心也渐趋深化，由开始时的强调学习表现方法变为掌握规律和原则。正如焦菊隐自己所说："在学习戏曲遗产的时候，从研究和学习它的形式着手，进而逐渐接触到形成这些形式的美学规律，是一个必然的和必要的过程。"[53]

一般说来，理论总从实践经验中提升出来，是对实践经验的总结概括，同时反过来又进一步去指导实践。焦菊隐关于话剧民族化的指导思想也是如此，我们不仅可以从他的理论表述中抽绎出上述观点，而且同样可以从其导演实践中感受到这些主张。当焦菊隐刚开始话剧民族化探索时，他采用的办法是"吸取戏曲精神也兼带形式"（《虎符》），[54]戏曲手法的运用还时有生硬、不尽如人意之处。而在其随后执导的《茶馆》和《智取威虎山》中，焦菊隐便把学习的重心放在了戏曲精神上，并化用戏曲表现手法，使之与话剧的艺术特性有机融合，于写实的基调中增添了写意的色彩。到了执导《蔡文姬》、《武则天》时，焦菊隐对戏曲精神的学习运用可以说已经深入其堂奥，达到了得心应手、炉火纯青的境界。他根据表现剧本特定内容、风格的需要，创造性地结合话剧与戏曲的美学精神，既丰富了话剧艺术的表现手法，又赋予演出以浓郁的民族色彩。还应该提到《关汉卿》的导演。在这出戏中，焦菊隐的话剧民族化探索又有了新的突破，由舞台形式延伸到剧本结构，延伸到"戏曲的独特的艺术方法"的核心，即支配、决定戏曲程式的"构成法"。他希望通过这一新的探索，"给话

[53]焦菊隐《豹头·熊腰·凤尾》，《焦菊隐文集》第四卷，文化艺术出版社，1988年第154页。

[54]焦菊隐《关于话剧汲取戏曲表演手法问题》，《焦菊隐文集》第三卷，文化艺术出版社，1988年，第397页。

剧创造一个自己的程式，使话剧的演出，也能和戏曲一样具有连贯性，并使短短的过场戏在话剧里也能产生揭示人物心情的效果"[55]。尽管由于种种客观因素的限制，焦菊隐未能完全实现他预期的构想，但这样一个由表及里、由浅入深的探索历程却是再明显不过的。

我们承认，焦菊隐所以能在话剧民族化方面取得人所不及的成就，无疑得力于他在话剧和戏曲两方面的精深造诣。平心而论，中国当代话剧导演中能够像焦菊隐这样精通话剧、戏曲，并在理论和实践上均有所建树的兼才并不多见，这一点当然为他的成功奠定了重要的基础。不过，如果以为焦菊隐成功的原因就在于此，那恐怕是把问题想得过于简单了。兼通话剧、戏曲固然是焦菊隐的一大优势，是他的过人之处，而话剧民族化方面的正确的指导思想，同样对他的成功起了不可低估的作用。应该看到，正是焦菊隐以话剧为本位和重在学习戏曲精神的思路，引导他在话剧民族化的探索中不止于手法、技巧的挪用，能够借鉴戏曲而不为戏曲所囿，从而在创立中国话剧演剧学派方面作出卓越的贡献。

从中国现代话剧民族化的历史进程来看，一个始终困扰中国话剧工作者却又未能真正解决的问题，就是如何利用旧形式以发展话剧。不论愿意与否，话剧在中国不可能完全撇开戏曲的影响而求得独立的发展，因此问题的关键不在要不要学习吸收戏曲，而在于怎样去学习吸收。早期

[55]焦菊隐《守格·破格·创格》，《焦菊隐文集》第四卷，文化艺术出版社，1988年，第208、215页。

的话剧——新剧或文明戏的办法是将现成的戏曲手法直接用于表演，是用戏曲去同化话剧的异质因素。这实际上是戏曲为本位的办法，其结果是自觉或不自觉地使话剧丧失了自身的艺术个性，以至于最终消解了话剧。"国剧运动"又另是一条路子：就余上沅等人的本意而言，是希望在结合中西戏剧各自艺术特征的基础上，熔写实、写意于一炉，创造出一种既非话剧又非戏曲，或者说兼有二者之长的新"国剧"。这可以说是"化合"的办法——虽然听起来很诱人，却难以落实为现实的存在。有必要指出的是，前一种办法的弊端，由于文明戏的衰落，人们对之有着较为真切的认识，即使后来在大众化、利用旧形式口号的掩盖下卷土重来，很快就引起人们的警觉而加以抵制。但后一种思路则不然，它确实很容易让人相信有这样一种可能，特别是对于中国源远流长的中庸思维模式，结合中西戏剧之长，创造第三种戏剧类型的构想非但不会令人怀疑，反倒常常成为人们希冀实现的理想。而且，就算目前不能实现，将来总有实现的一天。所以，虽然"国剧运动"的主张在当时曾招致左翼戏剧界的激烈批评，可是其影响并未就此消失，而一直延续到20世纪50年代以后。

艺术史表明，不同艺术样式间的相互学习、相互借鉴确实是艺术发展，乃至创新的重要途径，也是突破旧的艺术范式的有效手段。然而，这种相互学习和相互借鉴必须有一个立足点，必须有主从之别，如果失其立身之本，则不免于盲从，不免于邯郸学步。换句话说，学习借鉴的结果，是在原有基础上的丰富、变化、发展，而不是完全抛弃自己固有的艺术个

性。这一道理或者说规律，无论是戏曲学习话剧还是话剧学习戏曲，其实都不例外，也不难理解。问题的复杂之处在于，在新文化运动之初，人们更倾向于用西洋文化来取代传统文化，戏曲存在的合理性得不到应有的肯定；而到了30年代以后，话剧作为一种艺术样式的独立地位又成为问题。于是就有诸如废弃戏曲而代之以歌剧和将民间形式当作创造话剧民族形式的中心源泉等主张，这两种观点虽然各不相同甚至对立，但都是以一种形式去替代另一种形式，其理论上的短视并无二致。

所以，一方面，话剧民族化的提出，是鉴于话剧在其表现形式上偏离了中国观众固有的审美趣味和接受水准；但另一方面，话剧民族化若想避免先前的失误，则首先必须充分肯定其已有的成就，肯定其独立的地位与价值。这听起来似乎自相矛盾，其实不然。无视话剧的欧化倾向，进而否定民族化的必要，必然只满足于照搬西方戏剧模式，并将中国大众拒于话剧门外；而认识不到话剧的独立地位与价值，那么所谓民族化，实际上不过是话剧戏曲化而已。

这正是焦菊隐话剧民族化理论的独特思路。在《略论话剧的民族形式和民族风格》一文中，焦菊隐特别谈到了不同艺术之间相互学习、吸收的问题。他说："艺术品的创造，必须通过形式。每一种艺术也必须有它独特的形式，诸如音乐、绘画、雕刻、舞蹈、戏剧等等。这一种形式和艺术创造的方法，可以丰富那一种形式，但不取消那一种形式。比如，戏剧这一空间兼时间艺术，是吸取了音乐、绘画、雕刻和舞蹈各种特点而丰富了自己的。越是这样丰富自己，自己便越有独特

性。可是必须运用得当；必须能够用来加强话剧原有的表现力和感染力，而不是削弱它们；必须保持并且发展话剧自己的特点，而不是取消它们。"话剧向戏曲学习同样如此，必须以话剧为本位，而不是"用戏曲的形式来代替话剧固有的和特有的形式"[56]。

第三节
黄佐临的写意戏剧观与话剧民族化

上世纪50年代以后，先前那些成名较早的导演大多由于种种原因离开了话剧舞台，如欧阳予倩新中国成立后担任中央戏剧学院院长，洪深担任对外文化联络局局长，余上沅、熊佛西等执教于大学，而张骏祥、章泯等完全转向电影。他们或政务缠身，或缺少导演实践的机会，事实上在话剧导演方面已无突出的建树。继续从事话剧导演工作并和焦菊隐地位相当的，恐

黄佐临

怕只有黄佐临一个，作为上海人民艺术剧院院长，正与焦菊隐形成双峰对峙之势。话剧界所谓"南黄北焦"之说，即由此而来。而黄佐临所倡导的"写意"戏剧观，实与当时话剧民族化有着十分密切的关系，其初衷原在打破斯氏体系一统天下的格局，但具体思路则明显不同于焦菊隐。通过与焦菊隐的比较，可以很清晰地看出二人在戏剧观和话剧民族化等问题上的重要差异，并由此认识中国现代戏剧发展进程的复杂性。

一、焦、黄二人戏剧思想之比较

应该说，焦菊隐、黄佐临的戏剧思想是同异并存，且同中有异，异中有同。这种异同主要表现在二人的思想渊源、戏剧理想、民族化探索三个方面。

就思想渊源方面而言，学界一般认为：焦菊隐取法斯坦尼斯拉夫斯基，而黄佐临师承布莱希特。这大体不错，但并不十分确切。焦菊隐在1942年以后开始翻译丹钦科的《回忆录》和契诃夫戏剧，这对于焦菊隐认识、接受斯坦尼斯拉夫斯基表演体系具有特殊的意义。尽管在此之前，焦菊隐对斯氏表演体系已有所认识，称之为"一个排戏的最进步的方法"[57]，但那还比较浮泛，而通过对丹钦科《回忆录》和契诃夫戏剧的翻译，焦菊隐才对斯氏体系有了较为全面深入的认识，用焦菊隐自己的话说："我的导演工作道路的开始是独特的：不是因为斯坦尼斯拉夫斯基才略

约懂得了契诃夫，而是因为契诃夫才略约懂得了斯坦尼斯拉夫斯基。"[58]简言之，焦菊隐从丹钦科《回忆录》，从契诃夫剧本所得到的最直接的启示主要有两条：一是表演方法上的，包括丹钦科提出的"内心体证律"和契诃夫提出的"不要表演的表演"；二是剧团组织上的，即组建一个完全不同于旧式演出的新型剧团。而更重要的，是丹钦科的戏剧思想和艺术实践为焦菊隐长期以来一直在憧憬、在探索的戏剧理想提供了一个真实而成功的范本，使之如黑暗中的行路者骤然看到灯光一样，他那原先朦胧、模糊的追求在这灯光的照耀下清晰化、具体化了。一般研究焦菊隐导演思想的渊源，往往只着眼于斯坦尼斯拉夫斯基的影响，但实际上丹钦科的影响更为巨大，也更为久远。

还在英国皇家学院留学期间，黄佐临就读到了布莱希特那篇著名的论文《论中国戏曲的陌生化效果》。这是布莱希特1935年在莫斯科观看梅兰芳演出后的有感之作，布莱希特认为梅兰芳的表演印证了他的戏剧主张而对之多有称誉，但黄佐临之所以对布氏此文发生兴趣，主要还是因为布莱希特的"间离效果"主张与他在圣丹尼戏剧学馆所接受的戏剧理念不乏一致。在欧洲近代戏剧演出史上，雅克·柯普以反对自然主义，倡导诗意戏剧而著称，圣丹尼继承了柯普的戏剧理念并有所发展，这当然会对黄佐临产生影响。在写于1989年的《我的"写意戏剧观"诞生前前后后》一文中，黄佐临明确表示："受

[56]《焦菊隐文集》第3卷，文化艺术出版社，1988年版，第462页。

[57]焦菊隐《〈刑〉及其演出》，《焦菊隐文集》第二卷，文化艺术出版社，1988年，第62页。

[58]《〈契诃夫戏剧集〉译后记》，《焦菊隐文集》第三卷，文化艺术出版社，1988年，第292页。

了圣丹尼影响，加上1936年读到布莱希特在莫斯科看了梅兰芳表演后所写的那篇文章，我的'写意戏剧观'便油然而生了。"[59]不过有必要指出，圣丹尼虽然反对演出中的自然主义，但他对斯坦尼斯拉夫斯基表演体系却不无崇敬之情。在圣丹尼看来："如果能够有选择地、有鉴别地接受斯氏体系，那么体系就有可能成为'一切风格的艺术的基本法则'。"[60]事实上斯氏体系也是圣丹尼伦敦戏剧学馆的教学内容之一，所以，黄佐临在那里不仅读了新出版的斯坦尼斯拉夫斯基的《我的艺术生活》（英文版），而且修习了学馆开设的斯氏体系表演训练课程。[61]当然，这是圣丹尼所理解的斯氏表演体系。

所以，在肯定黄佐临有意识地师承布莱希特的同时，不应低估斯坦尼斯拉夫斯基表演体系对他的影响。这样说不仅是因为有圣丹尼戏剧学馆的学习经历，更因为在黄佐临整个的导演生涯中，他执导的大部分作品都用的是与斯氏有关的方法。在写于1978年的《回顾·借鉴·展望》一文中，黄佐临承认，从1950年到1978年，"试验我的写意戏剧观，有四次：1951年《抗美援朝大活报》；大跃进时的《八面红旗迎风飘》；第三个是《激流勇进》；第四个是今年的《新长征交响曲》。我只是这四次尝试，其他都是按正规的话剧

去排练，同时并存"[62]。这里说的"按正规话剧去排练"，当然包含了斯氏的方法。即使是后来执导布莱希特的《伽利略传》，黄佐临也没有刻意追求所谓"间离效果"，在与剧组见面之初黄佐临就明确表示："我们不用那些被歪曲了的布莱希特的要求，而用我们习惯的表情（演）方法，斯坦尼方法。"稍后写作的《追求科学需要特殊的勇敢》也说："我们主张用布莱希特和斯坦尼体系双结合的方法来排演《伽利略传》。"难怪有人看完《伽利略传》表示该剧"与斯坦尼斯拉夫斯基体系的戏没啥区别"[63]。由此可见，不论是焦菊隐还是黄佐临，都受到斯氏体系的影响，而且都自觉地学习借鉴斯氏表演方法。要说有什么差异的话，或许焦菊隐的接受更侧重在排戏层面，而黄佐临则更侧重演员的训练层面。而此种差异的形成，应该可以归因于焦、黄二人接受斯坦尼斯拉夫斯基表演体系的前视野，即焦菊隐是由丹钦科、契诃夫而认识斯坦尼斯拉夫斯基，黄佐临是由圣丹尼而认识斯坦尼斯拉夫斯基。[64]

焦、黄二人在戏剧观方面的差异，简单地理解为焦菊隐崇尚写实，黄佐临倡导写意，恐怕也还可以再作斟酌。这样一种

理解无形中将焦、黄二人在戏剧观上对立起来，但实际上焦、黄二人的戏剧理想并不缺少相通相似。

焦菊隐的戏剧观是有一个发展变化过程的。在50年代中期以前，焦菊隐基本上是持西方19世纪以来的现实主义戏剧观，尤其是丹钦科、斯坦尼斯拉夫斯基的戏剧观。他赞成第四堵墙的理论，虽然多少表示过对镜框式舞台的不满，但仍接受了斯氏体系消除表演意识、将舞台与观众隔离开来，以及强调客观真实等观点。而从50年代中期开始，经过对斯氏体系的全面了解，特别是重新认识中国戏曲的美学精神之后，焦菊隐的戏剧观念发生了很大的变化，修正了先前的一些偏颇。他意识到假定性是戏剧艺术得以存在的根本，肯定了观众在戏剧活动中的重要作用，不再以在舞台上呈现"一片生活"作为最高追求，从而形成了以"体验为本，表现为用"为特征的新戏剧观，并融进了鲜明的民族色彩。焦菊隐心目中的理想戏剧，或者说他后来致力于探索的新型戏剧，是一种建立在斯氏体验戏剧基础之上，同时又借鉴中国传统戏曲美学精神的嫁接型产物。这种戏剧既保留了五四以来中国话剧注重写实的特征，又不是完全照搬生活真实；既强调演员的内心体验，又不绝对排除演员的表演意识；以形写神，虚实结合，最终实现"欣赏者与创造者共同创造"[65]。

在1962年广州话剧、歌剧、儿童剧创作座谈会上，黄佐临作了题为"漫谈戏剧观"的发言，针对当时戏剧界以斯氏体系为一尊的格局，黄佐临指出："这个企

[59]黄佐临《我与写意戏剧观》，中国戏剧出版社，1990年，第3页。
[60]米歇尔·圣丹尼《戏剧训练》，转引自姜涛《"佐临的风格"与梦想》，中国戏剧出版社，2004年，第116页。
[61]除了在圣丹尼戏剧学馆学习外，黄佐临还在米歇尔·契诃夫（安东·契诃夫的侄子）开办的戏剧学馆学习有关斯坦尼斯拉夫斯基表演体系的课程。

[62]黄佐临《我与写意戏剧观》，中国戏剧出版社，1990年，第421-422页。
[63]黄佐临《我与写意戏剧观》，中国戏剧出版社，1990年，第176页、198页、217页。
[64]在《回顾·借鉴·展望》一文中，黄佐临一方面指出，没有斯坦尼斯拉夫斯基表演体系一样可以训练话剧演员，那就是借鉴他的老师圣丹尼的方法，通过哑剧、即兴表演和诗朗诵来进行教学；另一方面黄佐临又承认，圣丹尼的方法只是训练的前半部分，接下来"要求更高、更深，就需要斯坦尼体系了"。这一认识与圣丹尼戏剧学馆的教学进程也是吻合的。参见姜涛《论"佐临的风格"与梦想》一书第三章第二节。

[65]焦菊隐《论民族化（提纲）》，《焦菊隐文集》第四卷，文化艺术出版社，1988年，第149页。

图在舞台上造成生活幻觉的'第四堵墙'的表现方法，仅仅是话剧许多表现方法中之一种。"黄佐临将有史以来的戏剧观概括为三大类型："造成生活幻觉的戏剧观和破除生活幻觉的戏剧观，或者说，写实的戏剧观和写意的戏剧观；还有就是，写实写意混合的戏剧观。"黄佐临在发言中特别介绍了布莱希特的戏剧理论，认为布莱希特所说"间离效果"，"事实上即是'破除生活幻觉'的技巧，反对演员、角色、观众合而为一的技巧"。显然，黄佐临发言的主旨，是想通过借鉴布莱希特的理论、技巧来"打开我们目前话剧创作只认定一种戏剧观的狭隘局面"[66]。在这次发言中黄佐临并没有表明他本人的戏剧观为何，直到1978年，他才在文章中公开承认："我自己是相信写意戏剧观。"[67]1987年执导《中国梦》获得成功后，黄佐临对其"写意戏剧观"的内涵作了进一步的说明：他"多年以来所梦寐以求的"，就是一种"斯坦尼斯拉夫斯基-布莱希特-梅兰芳三个体系结合起来的戏剧观，而《中国梦》即是这个追求之具体实例"[68]。

与焦菊隐致力于创造一种"嫁接型"戏剧不同，看上去黄佐临似乎有意创造一种化合型（融合型）戏剧，但问题的关键是，在这样一种所谓"三结合"的模式

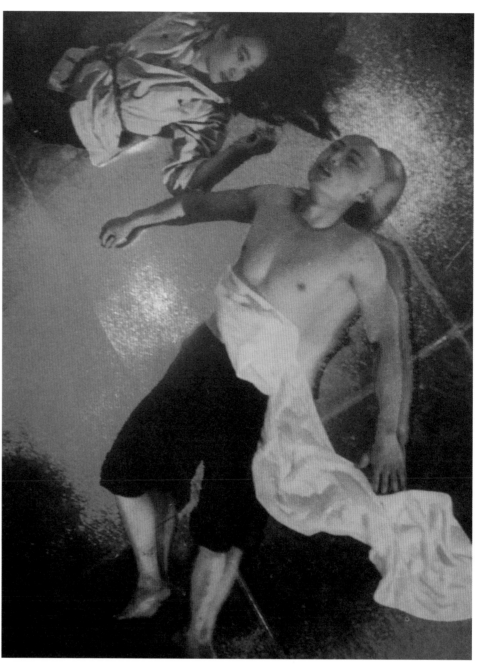

《中国梦》剧照

[66]黄佐临《漫谈"戏剧观"》，见《我与写意戏剧观》，中国戏剧出版社，1990年，第276、277、280页。
[67]黄佐临《回顾·借鉴·展望》，见《我与写意戏剧观》，中国戏剧出版社，1990年，第421页。另见《从〈新长征交响诗〉谈起》，《我与写意戏剧观》，第473页。
[68]黄佐临《〈中国梦〉——东西文化交溶之成果》，《我与写意戏剧观》，中国戏剧出版社，1990年，第543页。

中，如何调和不同体系之间的重大差异，能否真如黄佐临所想，将斯氏的"内心感应"、布氏的"姿势论"和梅氏的"程式规范"合而为一？是以布莱希特体系为主还是以梅兰芳体系为主？或者三者等量齐观，不分主次？对于这些问题，黄佐临恐怕还没有从理论上厘清，在实践上也还有待继续摸索。而从黄佐临并不拒绝斯氏体系和强调戏曲表现形式、推崇诗意戏剧来看，他与50年代中期以后的焦菊隐在戏剧

审美上的追求并非截然对立。

从某种意义上说，话剧民族化的关键，在于如何认识传统戏曲之特质及其与话剧之关系。对此焦、黄二人的观点仍是同异互见。具体些说，对前一个问题即传统戏曲特质的认识方面，二人似无大的差异，但在如何看待戏曲与话剧二者关系、如何结合二者以创造新型戏剧问题上，二人的确存在重大的分歧。

在焦菊隐看来，话剧与戏曲分属于

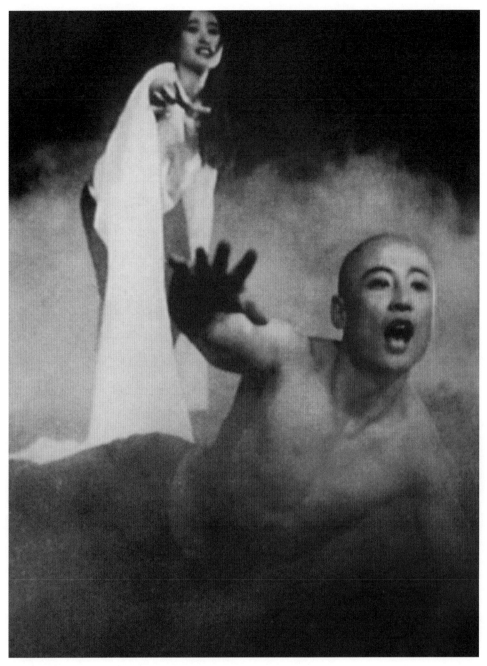

《中国梦》剧照

己的表现力，丝毫也不意味着取消话剧的特色，是化过来而非化过去"。[70]焦菊隐所谓"是化过来而不是化过去"，就是要求立足于话剧自身，为发展话剧、丰富话剧的表现手段而去学习、借鉴戏曲，而不是话剧戏曲化。简言之，"话剧的新形式，决不能是戏曲的形式"。[71]相应地，话剧向戏曲学习，主要不是学习其表现手法或技巧，而应该重在学习戏曲精神。"话剧所要向戏曲学习的，不是它的单纯的形式，或者某种单纯的手法，而更重要的，是要学习戏曲为什么运用那些形式和那些手法的精神和原则。掌握了这些精神和原则，并把它们在自己的基础上去运用，就可以大大丰富和发展自己的演剧方法。"[72]

如果说焦菊隐更多的是着眼于话剧、戏曲二者的差异性，而主张以话剧为本位去借鉴、吸收戏曲的话，那么黄佐临则更多地着眼于话剧、戏曲二者的共同性，而试图以此为基础去融合话剧与戏曲。这里需要说明一点，即所谓黄佐临着眼于话剧、戏曲的共同性，说得准确些，是着眼于以布莱希特为代表的西方写意话剧和中国传统戏曲之间的共同性。黄佐临认为："无论中国戏曲不存在'第四堵墙'，坦率承认演戏就是为了给人看戏的根本观念；无论表演中带有由'另一个人重述一个事件'的叙述的性质；无论'自我监视'的表演方法；……都和布氏的主张有

两种不同的表演体系、不同的戏剧类型，因此二者之间应该是一种"互相借鉴、互相吸收、互相丰富"的关系，"应该是两者相辅相成，而重点又是保持本剧种的特色，并发扬和发展这些特色。也就是说，话剧应当遵循自己的道路来吸收戏曲的东西，正如戏曲吸取了话剧的特点而仍应是

更好的戏曲一样"[69]。基于这一认识，焦菊隐特别指出，话剧向戏曲学习，吸取戏曲表演手法，必须以保留话剧自身的艺术特性为前提。这种学习应该"结合我们话剧的特点，吸收、借鉴戏曲手法，并加以发展，使它成为话剧的东西。总之，要消化。话剧学习戏曲传统只是为了丰富自

[69]《焦菊隐文集》第3卷，文化艺术出版社，1988年版，第461页。

[70]焦菊隐《谈话剧接受民族戏曲传统的几个问题》，《焦菊隐文集》第4卷，文化艺术出版社，1988年版，第14—15页。
[71]焦菊隐《豹头·熊腰·凤尾》，《焦菊隐文集》第4卷，文化艺术出版社，1988年版，第155页。
[72]《焦菊隐文集》第3卷，文化艺术出版社，1988年版，第454页。

许多的相似之处。"[73]虽然布氏体系与中国戏曲之间也有差异，如布莱希特要推倒第四堵墙而中国戏曲根本就不承认有第四堵墙；再比如相对于布氏体系，"中国戏曲不太重视写意中所沉淀的理性本质"[74]；但总体而言，中国传统戏曲与布莱希特体系颇多一致，都属于写意戏剧的范畴。那么，已然具备写意特征的话剧为什么还要向传统戏曲学习呢？对此问题，黄佐临没有给出一个明确的答案。或许在黄佐临看来，布莱希特的"间离效果"说虽然有助于破除斯氏写实戏剧的"生活幻觉"，但在写意方面远不及中国传统戏曲成熟完备，故而仍有必要向戏曲学习。因此，尽管黄佐临后来也表示，"话剧向戏曲传统学习、借鉴，必须以话剧为主，不可失去它的特色"[75]，但具体所指实与焦菊隐有明显的差异：在焦菊隐，话剧特色指以写实为主导特征的中国现代话剧规范；而在黄佐临，恐怕更倾向于就写意型话剧而言。这可以说是焦、黄两人在话剧民族化指导思想上的重要分野，且由此决定了两人在具体途径、方式上的差异。

二、焦、黄地位之消长与中国话剧发展进程

比较焦、黄两人在戏剧经历和戏剧思想方面的异同，很容易产生一个疑问：为什么不是黄佐临而是焦菊隐在话剧民族化方面取得了人所不及的成就？既然黄佐临很早就倾心于写意戏剧，而且如他所说，传统戏曲的内部特征具体表现为"生活的写意性"、"语言的写意性"、"动作的写意性"、"舞美的写意性"，而这四个方面的综合构成了他的写意戏剧观，这种写意戏剧观"和我国戏曲传统有着血缘关系"[76]，那么，是什么原因导致黄佐临难以在话剧民族化方面有大的建树呢？

不错，50年代以后焦、黄二人各自环境的变化是一个不可忽视的因素。上海人民艺术剧院和北京人民艺术剧院虽然同属国家级剧院，但事实上仍有区别。新中国成立后，北京成为全国政治、经济、文化的中心，相应地，戏剧活动的重心也由先前的南方向北转移。北京作为一个历史名城和新文化运动的策源地，一个既有全国影响最大的地方戏曲——京剧，又是五四以来话剧运动主要舞台之一的所在，它自然具备了话剧发展的最优越的条件。譬如得天独厚的文化氛围，国内和国际的戏剧艺术的交流，以及在此基础上形成的具有较高素养的话剧观众群体等等，所有这些都从不同角度为焦菊隐创造了条件。此外，北京人艺不但拥有一批优秀的演员，而且还得到曹禺、老舍、郭沫若和田汉等中国现代最著名的剧作家的支持。如果说莫斯科艺术剧院和斯坦尼斯拉夫斯基的成功离不开契诃夫、高尔基、托尔斯泰等著名作家支持的话，那么北京人艺和焦菊隐的成功，同样与老舍、郭沫若等人的话剧创作有着直接的关联。这自然是其他话剧团体无法比拟的。

焦、黄二人对斯坦尼斯拉夫斯基表演体系、对话剧与戏曲关系的理解上的差异，也在一定程度上制约着各自的导演实践。尽管黄佐临早在1936年就读过斯坦尼斯拉夫斯基的《我的艺术生活》，并在圣丹尼戏剧学馆、契诃夫戏剧学馆学习过斯氏表演体系，但那主要是作为训练演员的方法。从收入黄佐临《我与写意戏剧观》一书的文章来看，比较集中地论及斯坦尼斯拉夫斯基的只有一篇，即写于1953年的《向苏联戏剧大师学习——纪念斯坦尼斯拉夫斯基逝世十五周年》，且所谈主要是斯氏对艺术的态度、工作作风等体系之外的问题，远不及他对布莱希特理论介绍的深入全面。而焦菊隐虽然起步较晚（焦菊隐真正研习斯氏体系是40年代末50年代初），却下了很大的功夫。只要翻一翻收入《焦菊隐文集》第三卷中的《导演的艺术创造》、《信念与真实感》、《向斯坦尼斯拉夫斯基学习》、《斯坦尼斯拉夫斯基体系的形成过程》等文章，不难看出焦菊隐用功之深，从而知其成功绝非偶然。在对中国传统戏曲的认识方面，焦、黄二人也有深浅之别。如前所述，在40年代以前，焦菊隐主要致力于对传统戏曲的研究，故对戏曲之特性、所长与所短均有深入的体认；而黄佐临则屡屡表示自己对戏曲素无研究，这虽属谦辞，但也道出了部分事实。从表面上看，黄佐临对传统戏曲的推崇甚至超过了焦菊隐，以至于在50年代初，黄佐临竟然提出废除话剧，用戏

[73]黄佐临《布莱希特〈中国戏剧艺术的陌生化效果〉读后补充》，《我与写意戏剧观》，中国戏剧出版社，1990年，第238页。

[74]黄佐临《一种意味深长的撞合》，《我与写意戏剧观》，中国戏剧出版社，1990年，第93页。本文由黄佐临口述，余秋雨执笔。

[75]黄佐临《从〈新长征交响诗〉谈起》，《我与写意戏剧观》，中国戏剧出版社，1990年，第479页。

[76]同上注，第473页。

《龙须沟》剧照 提之饰程疯子（北京人艺戏剧博物馆供稿）

曲取而代之的偏激主张[77]，但事实上，这样一种对戏曲的过度借鉴，很容易导向话剧戏曲化。也正因为如此，焦菊隐在执导《蔡文姬》、《武则天》时，采取的是在保留话剧基本特色基础上适当借鉴戏曲的做法，而黄佐临走的却是将戏曲剧本改编为话剧的路子。60年代初，黄佐临排演了根据川剧改编的话剧《借妻》、《打城隍》、《打豆腐》、《打新娘》，人量引入戏曲手法。作为一种

尝试、一种实验，此举固然不无裨益，但若想循此途径在话剧民族化方面获得大的成功，创造出融会中西戏剧之长的新型话剧，显然是不现实的。

还可以一提的是焦菊隐所受丹钦科的影响。据蒋瑞《焦菊隐的艺术道路》所述，1950年北京人艺所以特意邀请焦菊隐导演《龙须沟》，是因为当时的副院长金紫光在延安时期曾读过焦菊隐翻译的《文艺·戏剧·生活》，留下了很好的印象，再加上焦菊隐导演《夜店》成功的影响，

于是才有这样一个决定。[78]我们知道，与斯坦尼斯拉夫斯基不同，有"莫斯科艺术剧院母亲"之称的丹钦科对焦菊隐的影响是全面的，是具有根本性的。如果说斯坦尼斯拉夫斯基提供了"最进步"的排戏方法，那么丹钦科所给予焦菊隐的，是从演员教育、剧场管理、剧本选择，直到舞台演出等一整套切实可行的戏剧规范。这套规范虽然建立在莫斯科艺术剧院戏剧实

[77]参见黄佐临《我与写意戏剧观》，中国戏剧出版社，1990年，第421、479页。

[78]见《焦菊隐戏剧散论》一书所附蒋瑞文《焦菊隐的艺术道路》，中国戏剧出版社，1985年，第461页。

践的基础之上，但对于纠正当时中国戏剧各方面存在的种种弊端，同样具有指导意义。[79]可以说，在北京人艺邀请焦菊隐执导《龙须沟》的决定的背后，隐含了取法苏联莫斯科艺术剧院的管理模式和演出体制来创办北京人艺的期望。这也是焦菊隐不同于黄佐临之处，并在一定程度上影响了他后来的戏剧追求。

以上所述可以部分地回答前面提出的问题，但都不是探本之论，除此之外，还有更为深层、更为根本的原因。

[79]参见邹红《焦菊隐戏剧理论研究》，北京师范大学出版社，1999年，第29-33页。

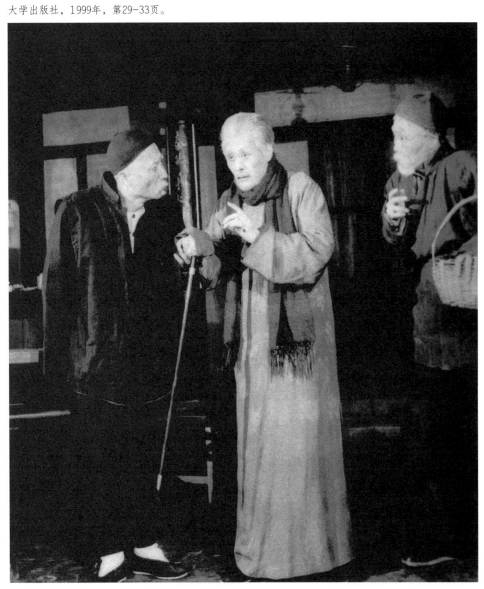

1958年《茶馆》剧照，于是之饰王利发、蓝天野饰秦仲义、郑榕饰常四爷〔北京人艺戏剧博物馆供稿〕

从中国现代戏剧自身发展的历史进程来看，话剧民族化与现代化的关系无疑是一个至关重要的问题，但此问题在相当长一个时期内未能得到很好的解决。很多人相信，既然话剧是一种外来样式，那么它首先就必须有一个本土化亦即民族化的过程，只有具备了合乎民族传统审美心理的表现形式，话剧才可能真正在中国获得成功。这种看上去合乎情理的看法忽略了一点，那就是在实施民族化或本土化之前，必须对话剧这种样式的规范和形式特征有着正确的认识，也就是说，只有当外来话剧以它本来面目为国人所认知后，才有可能真正进入民族化环节。这里问题的关键在于：同化与民族化是两个不同性质的概念，尽管它们都属对待外来文化的态度和策略，但前者的目的在于消解外来文化的异质性成分，使之完全融入本土固有文化；而后者的目的则是保留外来文化的异质性成分并与本土文化相结合，在此意义上说，民族化更像是一种文化嫁接。具体到戏剧，所谓同化，实际上是以中国传统戏曲为本位来吸收、借鉴西洋戏剧，如晚清之戏曲改良，以及后来引入现代舞台装置之类，同化的结果仍不失为戏曲。民族化则不然，它应该是以话剧为本位，吸收借鉴传统戏曲之表现手法乃至美学精神，民族化的目的，不是消解话剧的固有特性，而是在保留话剧艺术个性的基础上赋予其民族的审美特征。所以，民族化的前提是现代话剧规范的确立。虽然我们可以说从话剧传入中国那天起，如何使之适应中国的现实需求、符合国人的欣赏趣味就已经是话剧工作者必须考虑的问题，但真正的话剧民族化却始于对这种外来形式的深入了解和熟练运用。为了确立现代话剧规范，避免话剧被传统惰性所同化、所淹没的结局，必须先行张扬话剧的异质文化色彩，以及对传统戏曲作尖锐甚至是偏激的批判。只有经过这样一个过程，话剧民族化才可能进入到内在层面，才可能取得实质性的进展。

因此，在上个世纪三四十年代，对发展中的中国话剧而言，现代化本应比民族化更为重要，然而，三四十年代中国内忧外患的社会现实，客观上使得话剧民族化的迫切性远远超过了现代化。就是说，由于话剧被历史地赋予了宣传民众、鼓舞民众的重任，因此它必得在表现形式上贴近

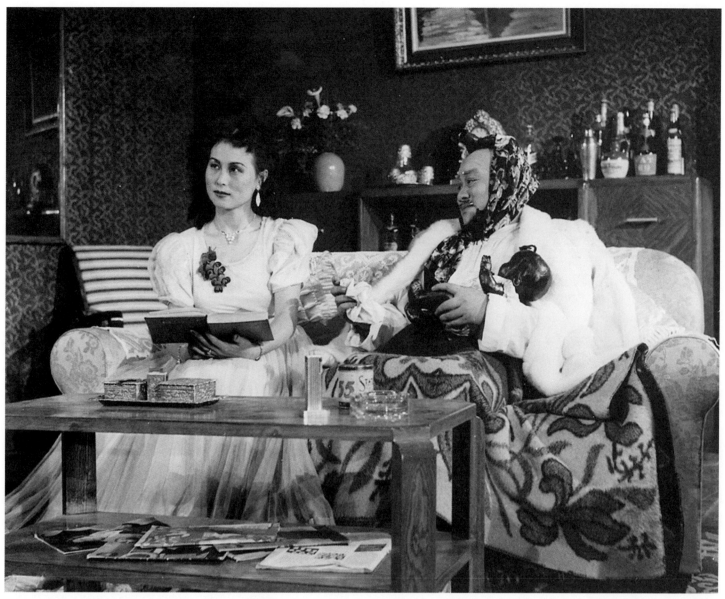

1956年《日出》剧照，杨薇饰陈白露、方琯德饰潘月亭（北京人艺戏剧博物馆供稿）

民众，为民众所喜闻乐见，大众化、民间化乃至戏曲化遂成为当务之急，从而延缓了中国话剧的现代化进程。50年代以后，随着战争的结束，话剧由先前的广场艺术转为剧场艺术，现代化进程才真正得以完成。而此时的现代化，实际上乃是西方近代写实戏剧范型的中国化。

与此相关的另一个问题是对中国现代话剧与现代文学关系的认识。作为中国现代文学的一个重要组成部分，中国现代话剧理所当然地形成了与之一致的现实主义传统，并一直延伸到当代，这就使得

以写实为特征的斯坦尼斯拉夫斯基表演体系的引入成为中国话剧的内在需求。就是说，从40年代开始而在50年代占据主导性格局的斯氏表演体系，并非可以简单地归结为政权更替或意识形态变化的结果，而毋宁说是由中国话剧自身特性所决定的必然产物，政治因素只是从外部促成了这种选择。焦菊隐曾经指出："欧洲戏剧的发展规律是：时代的美学观点支配着剧本写作形式，剧本写作形式又在主要地支配着表演形式。戏曲却是：时代的美学观点支配着表演形式，表演形式主要地支配着

剧本写作的形式。"[80]中国现代话剧剧本与表演之间的关系显然属于前者，因此，一方面，对于诸如曹禺的《雷雨》、《日出》、《北京人》，老舍的《龙须沟》、《茶馆》这类作品，写实性表演无疑更有助于体现原作的内涵和风格；另一方面，像黄佐临那样希望在演出上尝试非写实方法的导演，确实很难找到适宜的剧本，就算黄佐临替代焦菊隐成为北京人艺的总导

[80]焦菊隐《〈武则天〉导演杂记》，《焦菊隐文集》第四卷，文化艺术出版社，1988年，第106页。

演，这个问题仍无法解决。而且还有一个话剧观众的欣赏定势问题。30年代以来的中国现代话剧已经培养了自己的观众群，他们是看着写实话剧长大的，已经习惯了这样一种戏剧类型，新的表演方式对他们来说难免会有一种抵触心理。黄佐临50年代末导演布莱希特剧作《大胆妈妈和她的孩子们》之所以失败，和70年代末导演《伽利略传》能获得成功，其实都与观众的接受心理有着直接的关系。如果将话剧置于整个中国现当代文学乃至艺术的大背景之下来看，那么应该说，只有当文学、艺术自身开始了非写实转向之后，话剧在剧本写作和演出方式方面的转变才成为可能。这也就是为什么黄佐临的写意戏剧观早在1962年就已提出，却直到80年代以后才产生大范围反响的缘故。

对比早期国剧运动的失误可以使我们对此问题有更明澈的认识。平心而论，国剧运动的倡导者们在肯定中国传统戏曲的审美价值及熔写意、写实于一炉以创立新国剧等方面，确实表现出某些过人之处，但在当时却未产生多大的影响，也未能取得任何实绩。从知识背景来看，余上沅等人对中国传统戏曲之美学观念和表现手法的肯定，与他们对西方现代戏剧发展走向的认识是分不开的，换言之，不论是受某些西方戏剧理论家观点的启发，还是出自自身的体认，"国剧"运动的倡导者们的确注意到传统戏曲与西方现代戏剧存在着某些相似。不错，余上沅等人是看到了西方近代艺术由写实向写意发展的趋势，看到了中国艺术、中国戏曲偏于写意的特征，但他们似乎没有意识到，西方近代艺术的象征、表现，与中国戏曲的写意有着各自的文化背景，二者只是相似而不能等同。因此，就中国戏剧自身的发展而言，还必须经历一个由写意到写实的过程，在这个过程之后，才会有更高层次的回归。我们必须承认，三四十年代的中国戏剧与当时的西方戏剧并不处在历史发展的同一个环节上，因而各自对现代性的认识也就必然会有所不同。在已经超越了写实主义戏剧的西方戏剧家眼中，中国戏曲之表现性和虚拟性以其与西方戏剧发展趋势的一致而获得了现代意味；但对于五四时期的中国戏剧来说，基本上还处在由古典主义向近代戏剧过渡的转折阶段，这就决定了以易卜生为代表的社会问题剧和写实模式，较之以非写实为特征的现代派戏剧更适于作为中国戏剧取法的对象。

也正因为如此，中国话剧导演中的大多数在40年代中后期不约而同地借鉴斯氏表演体系，从而开始了中国话剧导演理念的第一次集体性转向，并在进入50年代以后形成一统天下的格局。而"国剧"运动倡导者对传统戏曲之写意性的推崇，在相当长一个时期内却犹如空谷足音，乏人

1956年《日出》剧照，叶子饰翠喜、肖榴饰"小东西"（北京人艺戏剧博物馆供稿）

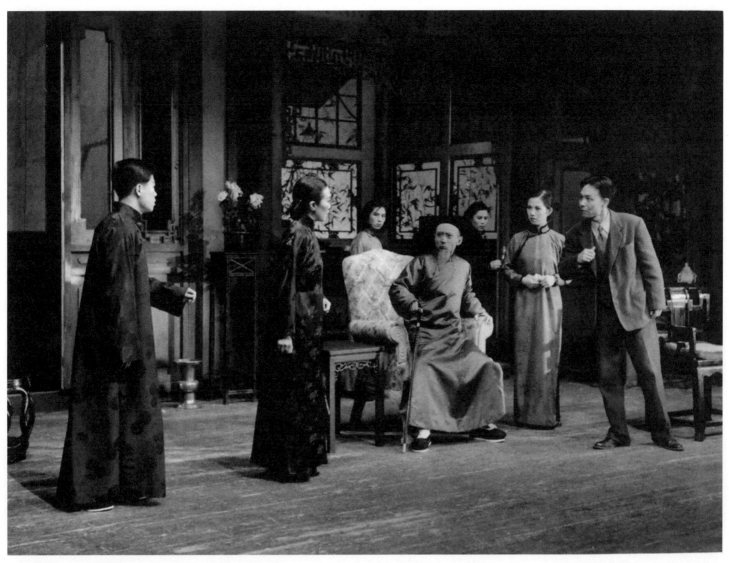

1957年《北京人》剧照，董行佶饰曾皓、刁光覃饰江泰（北京人艺戏剧博物馆供稿）

应和。直到50年代后期，随着中国戏剧现代化进程第一阶段的完成，以斯氏体系为代表的写实型戏剧盛极而衰，传统戏曲之表现技巧和美学精神成为话剧民族化的学习对象时，以布莱希特为代表的西方写意型戏剧才得以搭乘戏曲这个顺风车而进入当代中国话剧舞台。然而，在60年代初的中国剧坛，布莱希特的处境其实是比较尴尬的。一方面，尽管布莱希特的"间离效果"论确实有助于矫正过度取法斯氏体系造成的偏颇，但由于上述种种因素（如剧本创作、观众审美定势等），布莱希特的"叙事性戏剧"实不足以和斯氏写实戏剧

相抗衡；另一方面，既然布莱希特戏剧理论在很多方面与中国传统戏曲不无相通，且就体系性、完备性而言还不如传统戏曲，那么为何还要舍近求远，多兜一个圈子呢？即使到了80年代，布莱希特对中国话剧实际的影响仍颇为有限，其意义更多是一种象征性而非实践性的。也就是说，布莱希特在80年代前期再度进入人们的视野，与黄佐临写意戏剧观引发大范围讨论一样，更应该看作是中国话剧导演理念二度转向的一种标志。这种转向与其说是转向布莱希特或写意戏剧，不如说是转向西方现代派戏剧，而这次转向的标志性结

果，要到90年代才能看出。

现在再来看焦、黄二人的导演理念，其差异背后的意义就比较显豁了。显然，黄佐临的主张是比较接近"国剧"运动倡导者的。虽然黄佐临将自己的戏剧观称为"写意戏剧观"，似乎有别于余上沅所倡导的"国剧"，但他在具体表述时又屡屡将其理想戏剧界定为一种两结合或三结合模式。例如在写于1987年的《一种意味深长的撞合》一文中，黄佐临明确表示："显而易见，无论是中国戏曲还是布莱希特，都不是我的戏剧观的归宿。……我企盼着一种能够表现出东西方戏剧文化各

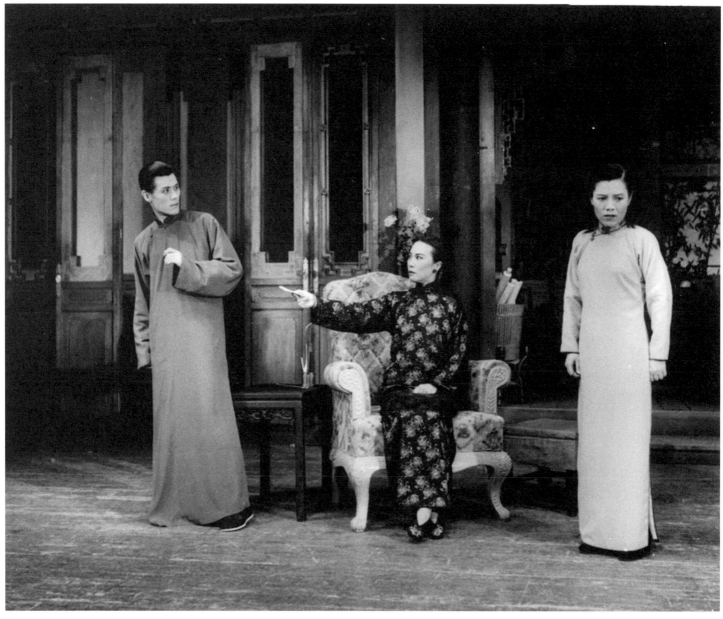

1957年《北京人》剧照，叶子饰思懿、蓝天野饰文清、舒绣文饰愫芳（北京人艺戏剧博物馆供稿）

自的内在灵魂，并使之熔合的戏剧。这种戏剧，才是我心目中的写意戏剧、诗化戏剧。"[81] 对比余上沅所说"我们建设国剧要在'写意的'和'写实的'两峰间，架起一座桥梁"[82]，的确不乏一致之处。而反观焦菊隐话剧民族化理论，则与此有明显的不同。早在40年代初焦菊隐就撰文宣称："我始终不相信，将来会有话剧、旧剧的混血产品，虽然有不少人在想象、在希望，在预先称此种理想中的剧艺为'国剧'。我相信，旧剧会接收话剧中的物质成因——如灯光、色彩及某种派别的布景——和话剧的方法；我也相信，话剧将来会接收旧剧的印象作用、速写的特性；但我至少不相信两者会水乳交融起来，或者此消灭了彼，或者彼消灭了此，正如西洋歌剧及乐舞之与话剧一样，是始终分开的。"[83]50年代末尝试话剧民族化后，他再次指出，"话剧应当遵循自己的道路来吸收戏曲的东西"，而不能"丢开自己最基本的形式、方法和自己所特有的优良传统"[84]。不难看出，焦菊隐的观点不但与早先余上沅所说针锋相对，而且也与黄佐

[81]黄佐临《一种意味深长的撞合》，《我与写意戏剧观》，中国戏剧出版社，1990年，第93页。

[82]余上沅：《国剧》，转引自洪深《现代戏剧导论》，《洪深文集》第四卷，中国戏剧出版社，1988年，第100页。

[83]《焦菊隐文集》第一卷，文化艺术出版社，1986年，第286页。

[84]《焦菊隐文集》第一卷，文化艺术出版社，1986年，第286页；第三卷，文化艺术出版社，1988年，第461页。

临话剧戏曲化的做法意见相左。

康洪兴先生在其《"南黄北焦"异同论》中指出，黄佐临60年代初提出"戏剧观"问题具有一种"超前意识"。这自然是很有见地的，但他同时又为焦菊隐在当时未能"站出来振臂一呼"感到遗憾，这就有些欠妥了。[85]因为从50年代后期开始，话剧民族化已渐入佳境，斯氏体系一统天下的格局也开始发生变化，焦菊隐本人虽未直接提出"戏剧观"这一概念，然而在他不少文章中都论及如何借鉴戏曲以丰富话剧表现手段，改变话剧创作、表演现状等问题，发表了不少具有针对性和可行性的意见。事实上，黄佐临的发言虽然产生了一定的反响，由《人民日报》予以发表，却很难说"影响之大，遍布海内外"。相反，1964年，周恩来看过黄佐临导演的《激流勇进》之后，在称赞该剧"新风格，气魄大"的同时，特别告诫"不要丢掉话剧特点"。黄佐临说："这句话是针对我1962年在广州创作会议上发表的'戏剧观'而言，给予我极深刻的教育。"[86]这从一个侧面表明，60年代初的中国话剧尚不具备实现由写实完全转向写意的条件，而焦菊隐稳重务实的以话剧为本位借鉴戏曲的思路，不仅在实践上获得了成功，而且在理论上形成了相对完善的演剧学派。

[85]康洪兴《戏剧导演表演美学研究》，高等教育出版社，1996年，第27页。
[86]黄佐临《从〈新长征交响诗〉谈起》，《我与写意戏剧观》，中国戏剧出版社，1990年，第480页。

第 五 章

小剧场戏剧与实验戏剧

改革开放之后，与剧作家在剧本层面的探索与实验形成呼应，导演、舞美等艺术家们在舞台呈现层面的革新也拉开了序幕，最终形成了小剧场戏剧与实验戏剧的潮流。

小剧场戏剧诞生于19世纪80年代的法国，1887年法国戏剧家安托万在巴黎组织"自由剧场"，开创了以小剧场进行戏剧演出的先河。此后，这种演出形式在欧洲迅速流传并影响到俄罗斯、美国和日本，掀起了声势浩大的小剧场运动。19世纪末20世纪初的一些著名剧作家（尤其是一些现代主义的剧作家），如霍普特曼、斯特林堡、奥尼尔都与其发生过密切的联系。这股思潮也波及到20世纪20年代的中国戏剧，"爱美剧"、南国社、戏剧协社等组织都曾经采取过小剧场戏剧的演出形态，但因为当时中国话剧正急于建立写实主义的舞台幻觉体制，这一演出形式未能蔚为大观，其真正在中国形成潮流是改革开放之后的80年代初。与世界范围内的小剧场运动是对流行的商业戏剧的反动不同，中国的小剧场运动则是戏剧危机的产物，是戏剧人在戏剧危机面前重新激活戏剧艺术魅力、挽回流失的戏剧观众的一种努力和探索。

王晓鹰

任鸣

2003年《我爱桃花》编剧邹静之，导演任鸣，于震饰张婴、吴珊珊饰张婴妻、徐昂饰冯燕（北京人艺戏剧博物馆供稿）

第一节
小剧场戏剧的探索与实践

1978年之后，随着改革开放后国门的开启，中国的政治、经济、文化生活都发生了深刻的变化，在外来文化及影视艺术的多方位冲击之下，中国话剧既有的创作与演出模式已经无法适应观众多方面的审美欲求。在一片戏剧危机的反思声中，话剧艺术的革新问题被提上了议事日程。

剧作家在剧本层面不断创新开拓进取的同时，导演、演员和舞美人员也在联手进行新的舞台表现形式的探索，小剧场戏剧应运而生。改革开放以来活跃在中国话剧舞台上的戏剧导演，无论是林兆华、胡伟民还是牟森、孟京辉、王晓鹰、田沁鑫、任鸣、李六乙，几乎都从事过或者热衷于小剧场戏剧的探索与实践。小剧场戏剧，成为改革开放三十年来中国戏剧最具代表性和观众号召力的舞台演出形态。这一演出形态既横向借鉴了世界范围内形形色色的演剧艺术潮流的技巧和方法，又纵向吸收了中国传统戏曲艺术的滋养，形成了具有中国特色的舞台艺术景观。

何谓小剧场戏剧，历来众说纷纭，至今没有一个确切的定义。在各种各样的提法中，著名导演徐晓钟、王晓鹰的提法更吻合中国小剧场戏剧的实际。在上世纪80年代小剧场初兴阶段，中央戏剧学院副院长、导演徐晓钟将其概括为"它是相对传统的镜框舞台的大剧场而言的一种观众席与表演区比较贴近的，观演空间灵活多变的小型室内剧场"[1]；二十几年后，国家话剧院副院长、导演王晓鹰则将其描述为"相对于大剧场而言，它是一种在'小型的'剧场内进行的戏剧演出；相对于常规的演出场所而言，它是一种在'非常规'的演出场所包括排练场、剧场休息室、舞台附台、舞厅、饭堂、教室甚至废弃的车间、仓库等处进行的戏剧演出；相对于豪华的商业戏剧演出而言，它是一种简朴且更接近纯艺术的戏剧演出；相对于传统的主流戏剧而言，它是一种追求实验性

[1]陈白尘、黄佐临、徐晓钟《振兴话剧的一条出路》，《剧影月报》1989年7月。

2000年《第一次亲密的接触》剧照，导演任鸣，徐昂饰痞子蔡、陈好饰轻舞飞扬（北京人艺戏剧博物馆供稿）

的戏剧演出……众多演出实例显示，'实验性'是'小剧场戏剧'的重要艺术特征但并非是其唯一属性或必备前提。'小剧场戏剧'最直观同时也是最本质的特质在于其有别于传统大剧场的'非常规'的演出空间"。[2]可见，"小剧场戏剧"不是"大剧场戏剧"的缩微版，"小"仅仅代表了小剧场戏剧的外在物理空间形态，但却并不是其内在精魂；"实验"是小剧场戏剧的"重要特征"，但也不是其"唯一属性"和"必备前提"。"小剧场戏剧"的精魂是其拆除了与传统戏剧的镜框式舞台相伴相生的"第四堵墙"，表演区与观赏区的界限不再泾渭分明，演员不再"当众孤独"而是与观众之间有着直接而深入的交流，进而最大限度地彰显了戏剧艺术的内在魅力。三十年来小剧场戏剧已经从

初期的先锋、叛逆发展到逐渐汇入主流乃至成为一种时尚，其对戏剧观演关系的探索从来没有停止过。

1982年下半年，林兆华在他的艺术搭档高行健（该剧编剧之一）的通力合作下，带领北京人艺的几个年轻演员和林连昆在北京人艺的一间地下室里排出了以"怪味豆"身份通过审查的《绝对信号》。谁都不曾想到，这部在一开始只是作为内部试演的小戏，日后不仅公演近百场，而且成为中国话剧史上具有里程碑意义的重要作品。林克欢曾如此描述演出的情形："在一道黑幕前，一个略为高出地面的长方形平台几乎占去了大厅的一小半空间，与之相对的是仅有三四排座位的观众席。观众席与平台之间的狭小空间也被利用作为表演的场所。在平台四周自由出入的演员经常穿梭其间，有时甚至就站在观众面前。如此贴近的表演，使观众可以清晰地看到演员细微的表情变化，甚至可

以感受到演员的呼吸和体温。演出把千里之遥的空间，置于近在咫尺的现实之中，把观众直接导入虚构的规定情境。"[3]该剧第一次拆除了横亘于演员与观众之间的"第四堵墙"，从而建立起观众与演员直接交流的崭新的观演关系。虽然在剧作主题意蕴上它还没有完全摆脱易卜生式的"社会问题剧"的模式，但在演出形式方面它通过采取演员与观众直接交流的新型观演关系，实现了对话剧艺术魅力的深层次挖掘。《绝对信号》诞生的1982年是话剧刚刚告别万人空巷的辉煌，观众已纷纷投向电影电视等艺术形式的时候，话剧要夺回它的观众，必须"加强作为活人的演员同作为活人的观众的交流"[4]，彰显其共享思想与情感的现场魅力。在这一意义上讲，《绝对信号》的形式实验既是对话剧美学的一次丰富和发展，也是对话剧特殊魅力的深层次找寻和对其多种生存可能性的新一轮探索，引起了观众极大的兴趣和热情，在其先后上演一百余场的演出记录中，有许多场往往是走道上都挤满了站着的人群。坐在观众席中的上海导演胡伟民正是受到《绝对信号》的启发，回去导演了小剧场戏剧《母亲的心》，两者在一南一北的遥相呼应引发了声势浩大而又影响深远的小剧场戏剧热潮。

与《绝对信号》相类似，《母亲的心》也放弃了传统镜框式舞台的演出方式，而采用了观众围绕表演区四面环坐的"环形的、辐射式的、全方位的中心舞台"。之所以要这样做，用导演的话说

[2]王晓鹰《"小"剧场"大"空间——谈小剧场戏剧的艺术特质》，《中国戏剧》2011年第2期。

[3]林克欢《新生与不安》，《影剧新作》，1986年第5期。

[4]高行健《关于〈绝对信号〉的通信》，《戏剧》1983年第3期。

1982年《绝对信号》剧照，编剧高行健，导演林兆华，林连昆饰车长、肖鹏饰黑子、丛林饰小号（北京人艺戏剧博物馆供稿）

"其目的是缩短观众与演员之间的距离，以便发挥剧场艺术的特长，增强观众与演员思想感情交流的魅力。这种演出样式，自然给表演、导演提出了一系列新的课题。由于是四面环看，演员是真正立体，充满了雕塑感的。在观众最远视距不足十米的情况下，任何虚假做作的表演都是不能容忍的。……我们要求展示真正现实主义表演艺术的强大力量，力求把生活真实提炼为艺术真实，既反对虚假的剧场性，也反对琐碎的不加选择的自然主义，创造出真实、准确、鲜明的人物性格。"[5]而

对于导演中心式舞台的要求，舞美设计阮维仁也有自己的理解，在他看来："我们的任务不是单纯地制造一个时髦的现代化新型演出样式，而是要创造一个接纳观众进入一个与剧情相辅相成的艺术新空间。为了让观众真切了解母亲这一家所发生的一切，就应该引导着观众进入这个家，以受到亲切接待的客人的身份去观察母亲一家的每个角落，接触每个成员。"[6]由此可见，《母亲的家》虽然没有向颠覆传统剧场的舞台幻觉主义发出挑战，但其让观众作为"客人"在心理上参与戏剧演出的一系列舞台创意，都使其在拉近观众与演

出的距离、构建戏剧新型观演关系方面积累了有益的经验。

以《绝对信号》、《母亲的心》为开端，当代中国小剧场戏剧运动正式拉开了帷幕，传统写实主义戏剧的审美观念和演出形态持续受到挑战。1984年，在王晓鹰、宫晓东导演的《挂在墙上的老B》中，传统的镜框式舞台再一次遭到抛弃，舞台的限制被进一步放宽，用王晓鹰的话说："只要一块空地就能演，学校的食堂、操场、会议室，哪里都行，架上几盏灯，观众们搬来凳子，围坐在一起就能开演。"并且，从这部剧开始，观众不再是静止不动地以"心理参与"的形式参与到戏剧演出中，而是以上台发表意见的形式"行动参与"到演出中来。紧接着，在大江南北的各个城市，小剧场的形式得到了更广泛的采用。1985年，哈尔滨话剧院与大庆话剧团联合演出了《人人都来夜总会》，舞美人员将舞台和观众席设计成一个豪华的夜总会，观众就如同置身于夜总会环境中的顾客，观众的参与程度被再次强化。同年，广东省话剧院也以类似方式设计了将舞厅作为演出场所的《爱情迪斯科》，剧中演员不仅邀请观众跳舞，与其进行直接交流，而且演员还可以按照观众的建议进行表演等，经过如此设计，观众不仅参与了剧作的演出，甚至参与了创作和导演，观演关系的密切程度有了新的提高。

1989年4月，在小剧场戏剧已经积累了相当的演出经验之后，中国戏剧界在南京举办了小剧场戏剧节。这次戏剧节汇集了来自北京、上海、南京、广州及江苏、黑龙江的十家话剧院团，共展演小剧场剧目16个，包括《绝对信号》、《火神与秋

[5]胡伟民《话剧表演艺术探索——〈母亲的歌〉七人谈》，张余编《胡伟民研究》，中国戏剧出版社，1999年，第284—285页。

[6]阮维仁《话剧〈母亲的歌〉的空间处理介绍》，《上海戏剧》1983年第2期。

女》、《天上飞的鸭子》以及具有强烈前卫精神的现代派话剧《屋里的猫头鹰》、《亲爱的，你是个谜》和《一课》等，在展演之外还举行了小剧场戏剧研讨会。该次戏剧节被认为是小剧场戏剧的"总体检阅"，标志着"它已经结束了实验成长期而融入了戏剧主流文化的阵容"[7]。之后小剧场戏剧节暨研讨会在1993、1998、2000年分别于北京、上海、广州举办过，但其影响均没有超越1989年的水平。

小剧场戏剧告别了传统的镜框式舞台而走向开放式舞台，打破了"我演你看"截然二分的传统演出格局，而建立起新的观演关系。与新的观演关系的建构相适应，传统写实主义话剧的"第四堵墙"和"舞台幻觉主义"也被打破，并由此带来了戏剧美学观念和舞台语汇的革新。因而，在相当长的时间里，小剧场戏剧都是作为实验戏剧或是前卫戏剧、探索戏剧的代名词而存在的。对于小剧场戏剧是否一定要有实验性和先锋性，戏剧创作界也有着不同的意见，比如，孟京辉认为"小剧场戏剧的发展最有生命力，最不计后果，最有冒险精神，而且最能发挥年轻人的创造力、想象力，各种各样的美学能力、组织能力、社会渗透能力，比较重要的是，它的实验性的当代戏剧美学的传递这样一个功能。……换句话说，实验戏剧更注重创作者的创作个性，彰显作者热衷的戏剧美学的运动和潮流性的发展"[8]，在孟京辉看来，实验性是小剧场戏剧的必备属性。而林兆华的看法则与之相反，在他看

来："我们的小剧场与国外是不一样，这里有一个国情问题。国外的小剧场很多是反戏剧潮流的。……我认为中国的小剧场的任务有三，一是小剧场形式有利于戏剧的普及。小剧场发挥了戏剧的本质，即密切活人之间的交流的特点。……二是小剧场可以给一些戏剧家提供实验阵地。……实验搞一些具有中国民族特色的当代戏剧，应该提到议事日程上来。但大剧院有经济压力，失败了还要赔钱，剧团领导不易通过。而费钱用人都不多的小剧场就可成为他们探索的场所……三是小剧场还可搞中外古今名著欣赏。"[9]显然，在他看来，小剧场戏剧并不就等于实验戏剧。在这方面，另一位导演王晓鹰的看法更为折中、公允，也更符合中国小剧场戏剧的实际。正如我们在本节开头已经引述过的"众多演出实例显示，'实验性'是'小剧场戏剧'的重要艺术特征但并非是其唯一属性或必备前提"，我们也无法要求每一场戏剧都具备前卫实验性或是先锋探索意义，而这一点，已经为小剧场戏剧发展的实践所证明。

20世纪90年代之后，在商品化大潮的冲击之下，戏剧家们开始根据变化了的市场环境调整自己的姿态和立场，小剧场中的商业因素开始日趋凸显，涌现出一系列既有先锋戏剧的叛逆和探索精神，又充分顾及观众的接受和欣赏水平的剧作。这其中最有代表性的是1999年由廖一梅编剧、孟京辉执导的《恋爱的犀牛》。截至2012年夏天，《恋爱的犀牛》的演出已逾千场，成为迄今为止小剧场戏剧演出场次最

多、观众人数最多的一部戏剧。

进入21世纪之后，随着东方先锋剧场、朝阳九个剧场等剧场的建立和戏剧制作人模式的日益成熟，小剧场戏剧逐渐成为中国戏剧演出的常态现象，成为几乎与传统大剧场演出并驾齐驱的演出形态。如今，小剧场戏剧成为都市人们走近与接纳戏剧的最直接、最便捷的方式，在人们的生活中持续发挥着它的魅力与影响力。在小剧场戏剧由先锋到时尚的变迁过程中，有几位实验戏剧导演的名字是应该为我们的戏剧史所铭记的，他们是林兆华、牟森和孟京辉。

第二节
林兆华的实验戏剧探索

尽管自称"我的戏剧不先锋"[10]，但不论是就其开始实验话剧探索的时间之早，坚持实验话剧创作的历史之长，还是其实验话剧创作本身的探索力度和实际成就而言，林兆华都称得上是执当今实验话剧剧坛之牛耳的导演。

林兆华，1936年生于天津，1951年参加工作，1956年任八一电影制片厂录音员，1957年始就读于中央戏剧学院表演系。在戏剧学院除学习基本的文科剧目和表演、形体等课程外，林兆华还在喜欢戏曲的欧阳予倩院长的影响下接受了浓厚的戏曲、说唱艺术的熏陶，这为他以后在话

[7]吴戈《中国内地小剧场发展讲话》，《云南艺术学院学报》2009年第2期。
[8]孟京辉《当代小剧场戏剧漫谈》，《浙江艺术职业学院学报》2011年第2期。

[9]王育生、林克欢、林兆华《小剧场三人谈》，《戏剧报》1988年第9期。

[10]卢燕《林兆华：我的戏剧不先锋》，《新剧本》2001年第3期。

林兆华

剧中较为自如地运用戏曲和说唱艺术的表现手法打下了良好的基础。1961年林兆华毕业分配至北京人民艺术剧院，以演员身份先后参加了《山村姐妹》、《红色宣传员》、《哥俩好》、《汾水长流》、《茶馆》、《蔡文姬》、《罗密欧与朱丽叶》等剧目的演出工作。1978年执导的《为幸福干杯》是林兆华第一次以导演身份创作的话剧作品，四年后他执导的无场次话剧《绝对信号》给传统的话剧舞台带来极大震荡。

在《绝对信号》引发轰动之后，林兆华又推出了探索力度更大、争议也更为激烈的《车站》（1983）和《野人》（1985）。争议没有使他减缓探索的脚步，但却使他必须更加冷静理性地面对实验话剧的先锋品格和国家剧院所承担的主流文化传播之间的矛盾。作为有着辉煌艺术传统的北京人民艺术剧院的台柱子导演和行政负责人之一（1984年起林兆华开始担任北京人民艺术剧院副院长一职），林兆华似乎一开始就对这一问题有着清醒的认识。1989年，林兆华创立了戏剧工作室，从而开辟了一条实验戏剧体制外生存的路径。除去早期的《绝对信号》、《车站》、《野人》，林兆华艺术履历中的绝大多数戏剧实验都是以戏剧工作室的名义进行的。自成立工作室至2000年的十余个

年头里，这位以"垦荒"自居的戏剧艺术家在北京人艺的"责任田"和戏剧工作室的"实验田"里不断辛勤耕耘着，逐渐摸索出了一条"两条腿走路"的创作路线。在北京人艺体制内导演的剧本多是风格较为传统的写实性剧作，能被较大范围内的观众群体所接受和认可，如《红白喜事》（1984）、《狗儿爷涅槃》（1986）、《鸟人》（1993）、《阮玲玉》（1994）、《茶馆》（1999）、《风月无边》（2000）等；以戏剧工作室的名义进行的则大都是以"不停地寻找新的东西"为指归的戏剧实验，虽然与普通观众的审美期待存在一定程度的疏离，但却不断呈现着话剧艺术的新的尝试与可能，对话剧艺术的发展起着不容忽视的推动作用，如《哈姆雷特》（1990）、《罗慕洛斯大帝》（1992）、《浮士德》（1994）、《棋人》（1995）、《三姊妹·等待戈多》（1998）、《故事新编》（2000）等，它们中的绝大多数作品，都堪称为20世纪90年代中国实验话剧的扛鼎之作。

一、《绝对信号》：中国实验戏剧起步的信号

《绝对信号》在舞台艺术上的突破之一是该剧成功地具象化了人物的内心活动。在《绝对信号》上演时，导演林兆华敏锐地捕捉到了《绝对信号》作为心理戏剧的特点，并以此为基础确立了"在这个戏中我更多地不是从时空变化如何合理去考虑，心理逻辑的合理是我的出发点，心理活动的夸张和形象化是我着力要渲染

的"[11]导演思路，继而富于创造性地调动各种舞台语汇，将人物的内心世界成功外化成为可感的舞台形象。首先，剧作抛弃了过去舞台上常用的以"画外音"表现人物内心独白的手法，而是以演员直接面对观众倾诉的方法来表现人物心理。其次，导演充分利用音响和光影的变化来展示人物内心活动。比如，当扒上守车的黑子与蜜蜂不期而遇时，他的内心经过了非常微妙的心理变化，相爱时的甜蜜、生存无着的烦恼和被车匪引诱的犹豫都借助音响和灯光的变化很有层次地在舞台上得到了揭示：陷入恋爱的回忆时舞台出现的是蓝绿色光以及和谐优美的抒情音乐，陷入犯罪的想象时则全场黑暗，响起的是无调的嘈杂噪音。又如，临近剧终时车长、黑子、小号、车匪都互相感觉到了对方的威胁，舞台此时陷入黑暗和寂静，只有四个人吸烟的火星在闪烁，四点火星随着吸烟人心情的变化也在忽长忽短、忽明忽暗地闪烁着，将四个人物矛盾、焦虑、紧张的心理状态富有力度地揭示了出来。

《绝对信号》在艺术上的最大突破还在于该剧在新时期戏剧舞台上首次采用了小剧场戏剧这一具有变革意义的演出形式，有意识地打破了斯坦尼斯拉夫斯基体系的幻觉主义原则，建立起一种演员与观众直接交流的新型观演关系。演员与观众是剧场中居于本质地位的两个因素，《绝对信号》正是在对二者关系的探索中显示了自己具有变革意义的舞台创造。演出是在剧院的排练场进行的，一个仅有几根

[11]高行健、林兆华《关于〈绝对信号〉艺术构思的对话》，转引自《探索戏剧集》，上海文艺出版社，1986年。

铁架支撑的四面透空的平台占据了大厅的一半，平台既是行进中的列车，也是黑子与蜜蜂幽会的河边和小号的家，由于"景随人生"的戏曲美学原则的引入和舞台假定性的建立，时空转换变得极为自由。只有三排座位的观众席近在咫尺，观众可以看清演员的表情和眼神，舞台与观众席之间物理时空的缩小有效地打破了台上台下壁垒分明的舞台界限，演员不再在透明的"第四堵墙"里"当众孤独"，观众也不再是完全"置身事外"的旁观者，而是成为戏剧情境的有机组成部分。如此演员既可以在规定情境中与剧中的其他角色交流，也可以同观众直接交流。演出中蜜蜂姑娘那段长达六分钟的梦幻似的独白戏就是在近到几乎可以触到观众衣襟的地方表演的，扮演蜜蜂的演员正是把观众当成幻觉中的关大爷和养蜂队姑娘，通过"向观众诉说自己的痛苦和忧伤"来实现她与黑子、小号之间的交流的。这种演出形式在消除观众与演员之间的物理阻隔的同时，也拆除了演员与观众之间的"第四堵墙"，有效地打破了斯坦尼斯拉夫斯基体系的幻觉主义和不允许观众和演员"直接交流"的原则。

无论是审美聚焦的内向化还是小剧场的演出形式，《绝对信号》都是话剧舞台向戏剧现代化建设迈出的具有关键意义的一步，它为话剧提供了新的生存空间和探索路向，成为小剧场戏剧和实验戏剧起步的信号。

二、《车站》："对一种现代戏剧的追求"

虽然最初没有获准排演，但《车站》是剧作者高行健与导演林兆华"对一种现代戏剧的追求"一拍即合的第一部戏。根据高行健剧本提供的基础，林兆华以艺术抽象为手段，以虚化的背景、淡化的故事、类型化的人物形象，创造出一个充满现代意识的寓言故事。首先，演出采用了中心式舞台和双层表演区的形式，作为主演出区的小平台被围于中央，观众席置于舞台四周，观众的座席构成四通八达的路口，演员不需化妆，着日常服装，与观众一边聊天，一边自然走上舞台，给观众真实的生活化感觉；观众席的背后，借助高低不平的斜梯式通道，构成"沉默的人"的表演区。这样，似乎形成了一种舞台包围观众的空间关系，有利于激发观众的参与意识，同时两个分割的表演空间的对比，本身即是两种人生态度的鲜明对照。

如此，舞美设计就为演出提供了真正的"有意味的形式"。其次，"沉默的人"主题音乐的反复隐约出现以及光圈、演员倒立等具有象征意蕴的舞台语汇的运用也是辅助传达剧作内涵的"有意味的形式"。比如，百无聊赖的"愣小子"只有在头朝下、脚朝上做倒立动作的时候才能看见"沉默的人"在艰难地攀登，而当他回到自然站立状态时，"沉默的人"就在他的视野中消失了。这暗示着只有当人们打破某种惯性常规的时候才能发现最普通的真理；再比如，当人们原地等待十年之后萌发要走的念头之时，舞台上忽然投下六个光圈，罩在其中的人们用尽了各种努力还是没有迈出光圈。这个舞台意象形象地告诉观众，人们要走出自己的惯性，必然要付出极其艰难的努力。在这场演出中，导演变成了舞台背后的隐身人，不断地以各种舞台意象引发观众的哲理思考，唤醒他们的自审意识。

1983年《车站》演出剧照，编剧高行健，导演林兆华（北京人艺戏剧博物馆供稿）

三、《野人》：意识流戏剧与"舞台上没有不能表现的东西"

1985年5月上演的《野人》是林兆华与高行健的第三次合作，也是最鲜明地体现林兆华"导演应该树立这样的观念，舞台上没有不能实现的东西"的艺术追求的作品。以高行健剧本为基础，林兆华首先确立了以生态学家的意识流动统率全剧的导演思路，这一思路不仅将几个平行发展的主题汇成一个相对统一的整体，而且使舞台上不必呈现出具体的森林砍伐、洪水泛滥等场景（而事实上这些场景的舞台呈现难度极大），而只需表现生态学家朦胧模糊的心理幻象和情绪反应即可；其次，"这个戏突破了一般话剧的表现形式，调动了歌舞、面具、傀儡、哑剧、朗诵等各种艺术手段。在进行现代戏剧艺术探索的时候，也充分发挥了传统戏曲的表演特点"[12]。林兆华创造性地借鉴了传统戏曲的程式化表演原则，这种程式化的表演原则赋予演员表演以"万能"的表现力。他们不仅可以塑造角色，而且还可以表演人的意识、心境、情绪；不仅可以表现现实，也可以表现回忆、想象和远古；同时还能表现动物、噪音、水灾、开天辟地等复杂抽象的场景。比如，在表现洪水冲决一场戏中，当广播里传出洪水暴发的消息时，洪水滚动的音响与烘托气氛的音乐同时响起，大群演员一起涌上舞台。一组女演员在台口面向观众或站或跪，以形体动作模拟出洪水涌动的造型，另一组男女演员在舞台中央以各种各样的形体动作和舞台造型模拟人们在洪水中挣扎的画面；最后，当台口的女演员呈现一个巨浪翻卷的造型时，舞台中央的男女演员随着她们一起涌进侧幕，以这种形式表现洪水冲走了一切的场景。《野人》的演出表明，演员自由的形体模拟表演与舞台假定性原则的使用，可以赋予舞台演出以无所不能的表现力。

四、《哈姆雷特》：现代意识烛照下的"第二主题"——"人人都是哈姆雷特"

1990年11月，林兆华带领他的具有同仁性质的"戏剧工作室"在北京电影学院表演系小剧场上演了莎士比亚的经典名剧《哈姆雷特》。这次演出是莎剧演出史上的一次杰出创造。恃才傲物，轻易不称赞同行，与林兆华共享"先锋戏剧三剑客"之称的牟森和孟京辉都给予该剧极高的评价。孟京辉称"《哈姆雷特》的成功意义不仅在于它使北京的实验戏剧成为经过深思熟虑的设计和不断求新的创造的产物，还在于这次演出隐藏了人类最深刻的狂妄、悲哀、光荣和耻辱，是最富于情感的最摄人魂灵的作品"[13]；牟森盛称该剧"是一场冷峻、有力、震撼心灵的演出，具有强烈的现代意识，从某种意义上说，还带有一定的荒诞派戏剧和黑色幽默的色彩"[14]。如果说作为实验戏剧发轫之作的《绝对信号》还停留在以"形式探索"或

"形式创新"传达"社会问题剧"的主流和传统内涵的话，那么八年之后推出的这部《哈姆雷特》则无论从哪个角度看都是一部具有全新探索意义的实验戏剧力作。它既是莎士比亚的，也是林兆华的。

"人人都是哈姆雷特"，林兆华对于《哈姆雷特》剧作的这一独特构想，不仅激活了哈姆雷特这一人物形象的深层意蕴，而且拉近了哈姆雷特这位文艺复兴时代的王子、英雄、哲学家或道德主义者与我们现代人之间的距离。全部的舞台呈现都是以此为基点进行的。首先，从人物造型看，舞台上的哈姆雷特不再是头披假发、身着紧身衣、披着斗篷的公元12世纪的丹麦王子的装扮，而是身着今天我们普通人的便服并以灰色的中性袍服略加装饰。这一造型消弭了人物特定的时代、地域色彩而容易获得现代人的认同感，初步树立起"人人都是哈姆雷特"的舞台意象。其次，导演别出心裁地让三位演员同时扮演哈姆雷特。濮存昕、倪大宏、梁冠华三位演员不仅共同扮演哈姆雷特，而且倪大宏、濮存昕两人还同时扮演克罗迪斯，梁冠华同时也扮演大臣波洛涅斯。他们以一种看似无序的方式故意混淆地存在着，同一个演员忽而是复仇的主体哈姆雷特，忽而又变成了复仇的对象克罗迪斯，忽而又变成了助纣为虐的波洛涅斯，常常在不动声色间悄然发生身份的互换，观众只能依靠对台词的熟悉察觉到这种变化。比如，在演到哈姆雷特念"生存还是毁灭"的著名独白时，分别扮演哈姆雷特、克罗迪斯、波洛涅斯的三位演员突然转身，相互背对背呈品字形站立。第一位念："生存，还是毁灭，这是一个问题。"第二位念："生存，还是毁灭，

[12]北京人民艺术剧院《野人》演出说明书。

[13]林兆华《实验戏剧和我们的选择》，《先锋戏剧档案》，作家出版社，2000年。
[14]牟森《〈哈姆雷特〉一九九○》，《林兆华导演艺术》，北方文艺出版社，1992年。

《哈姆雷特1990》剧照，导演林兆华，濮存昕饰哈姆雷特

这是个值得考虑的问题。"第三位念："生存，还是毁灭，这是个必须考虑的问题。"三个人的台词句式相同，内容递进，仿佛自言自语。剧末，倪大宏扮演的哈姆雷特手持涂有毒药的利剑刺中濮存昕扮演的克罗迪斯，舞台上訇然倒下的却是倪大宏自己，濮存昕站立良久，开始恢复哈姆雷特的身份念哈姆雷特的台词，嘱咐他的朋友霍拉旭向人间传述他的故事。这种身份的模糊带来的是四种不同的舞台隐喻：哈姆雷特杀死克罗迪斯；哈姆雷特杀死他自己；克罗迪斯杀死哈姆雷特；克罗迪斯杀死他自己（参见叶志良《当代戏剧的叙述方式》，《戏剧》1998年第2期）。经过这种全新的舞台阐释，哈姆雷特与克罗迪斯、波洛涅斯等人的关系不再是正义与邪恶、崇高与卑下的对立关系，相反，不论是语言还是行为，他们在本质上都存在共通的可能。复仇者与被复仇者、正义者与阴谋家、忠诚的朋友和见利忘义的小人，剧中各种对立的人物形象均可以是同一个人。剧作正是通过演员所饰演角色的模糊和混同这一颇具先锋意义的

演出方式成功地营造出"人人都是哈姆雷特"这一舞台意象。

林兆华曾经说过，"导演是演出形式的创造者，他应该创造自己的舞台语言，发现新的表演手段。导演也应该是新戏剧观念的创造者"[15]。纵观林兆华的实验戏剧创作历程，他所创造的"新戏剧观念"可以用"全能戏剧"来概括。

"我认为未来戏剧的希望在东方，而不是在西方。传统戏剧为中国的戏剧家积蓄的营养是取之不尽的，这也是西方所不能比拟的。"[16]与牟森、孟京辉等先锋话剧导演更多地从向西方现代派戏剧借鉴艺术经验不同，林兆华进行实验戏剧的艺术资源更多地来自中国传统戏曲。这种艺术资源不仅指他的戏剧中所使用的若干戏曲艺术的表演手段和舞台语汇，更指他对戏曲美学原则的吸收和借鉴。正如他所公开声明的那样，"我的试验总体上的追求，

在《绝对信号》艺术构思的对话中早已讲得明明白白——最大限度地借鉴戏曲的美学原则，创造既是民族的也是当代的全能戏剧"[17]。综合林兆华近二十年的创作实践，这种"全能戏剧"至少包含了以下两个层面的内涵：

第一个层面是指戏剧表现内容上的无所不能。这一层面上的"全能戏剧"是以舞台假定性原则的确立和幻觉主义原则的打破为前提的。既然承认了戏剧舞台的假定性原则，"做戏"就是戏剧的本质而不需要刻意隐瞒，演员就无需"当众孤独"逼真模拟现实生活，舞台表现的内容也可以拥有语言一样的充分自由。这种充分自由首先指的是舞台时空处理的自由。由于幻觉主义原则的打破，使舞台的广度、深度和自由度都得到了极大的解放。《绝对信号》可以同时表现人在现实、回忆和幻觉中的不同生活；《野人》可以表现长达几千年的时空跨度，依赖的正是舞台假定性原则的确立。其次，假定性原则的确立使得通过演员表演在舞台上展现各种抽象复杂的事物和场景成为可能。《车站》中通过人走不出光圈的舞台动作表现人告别自己惯性的艰难，《野人》中通过演员形体表演创造出开天辟地、洪水泛滥等场景，展现的正是这一"无所不能"。

"全能戏剧"的第二个层面指的是戏剧表现方法上的无所不用。实验戏剧在这一层面的"全能"是以戏剧作为综合艺术尤其是表演艺术的本质得到重视为前提的。自从1928年洪深将舶来的"theatre"这一艺术样式命名为"话剧"以与传统

[15]林兆华《杂乱的导演提纲》，《林兆华导演艺术》，北方文艺出版社，1992年，第278-279页。
[16]林兆华《反省》，《〈红白喜事〉的舞台艺术》，中国戏剧出版社，1987年，第91页。

[17]林兆华《垦荒》，《戏剧》1988年春季号。

戏曲相区别以来，此后近七十年的时间里，语言在戏剧中一直占据着至高无上的地位，戏剧作为综合艺术的特质尤其是演员的表现功能在很长的一段时间里一直受到忽视，正像高行健所说的那样："戏剧需要捡回它仅一个多世纪丧失了的许多艺术手段……不只以台词的语言的艺术取胜。"[18]林兆华在自己的戏剧实验中有意无意地弱化了语言的表意功能，将其他艺术手段尤其是演员表演的表情达意功能进行了空前的发挥和强化。歌、舞、哑剧、武打、面具、魔术、木偶、杂技等各种表演形式融为一体，使得戏剧不再是单纯的"话"剧而成为名副其实的综合艺术。80年代的《野人》和2000年的《故事新编》两剧可以说是将演员形体表演的表意性发挥到极致的作品，我们甚至可以将它们命名为"现代形体戏剧"。

全能戏剧的提法强调舞台的假定性原则和戏剧艺术的综合性特质，这一具有变革意义的提法不仅极大地扩大了戏剧舞台的表现容量，而且改变了戏剧对于文学剧本的过分依附状态，使得戏剧实现了从语言艺术向剧场艺术的转变，这无疑是人们对于戏剧本质认识的一个新的飞跃。与此同时，"全能戏剧"对于话剧舞台时空的写意化处理和表演语汇中对于传统戏曲表演手法的大量采用，也开辟了话剧民族化的新道路，这一点在林兆华2003年执导的梆子、话剧合台的《中国孤儿》中得到了新的验证。

[18]高行健《对〈野人〉演出的说明与建议》，《对一种现代戏剧的追求》，中国戏剧出版社，1988年，第133页。

第三节
孟京辉的实验戏剧探索

同林兆华一样，孟京辉也是90年代北京剧坛最富影响力的实验戏剧导演。从某种意义上可以说，孟京辉的戏剧已然成为中国实验戏剧的一道分水岭。90年代以前实验话剧在人们心目中的印象，往往是与深奥、晦涩、荒诞乃至"看不懂"一类词语相伴相生的，孟京辉的出现，为实验话剧赢得了前所未有的感性魅力，吸引了大批圈内圈外的观众。无论是得还是失，是赞扬还是批评，孟京辉独具个人风格的实验戏剧都已经成为90年代话剧不可能绕开的话题。

孟京辉，1964年生于北京，1986年本科毕业于北京师范学院中文系，1991年中央戏剧学院导演系研究生毕业，同年进入中央实验话剧院任导演。其导演生涯主要分为三个阶段，一是中戏读书期间的荒诞派戏剧阶段；二是《思凡》、《我爱XXX》为代表的新的先锋戏剧探索阶段；三是从《一个无政府主义者的意外死亡》、《恋爱的犀牛》至今的"人民戏剧"阶段。虽然三个阶段的戏剧风格有所改变，但其导演美学思想则一以贯之，那

孟京辉

就是对传统的写实主义戏剧理念的反叛和游离于舞台幻觉和间离效果之间的舞台假定性的建立。

1990年推出的哈罗德·品特的荒诞戏剧《送菜升降机》是孟京辉的导演处女作，也是孟京辉颠覆舞台常规的实验戏剧之旅的开端与起点。"实验就是冒险，我非常喜欢前卫这个词，走在前面的卫士，挺胸向前，随时准备倒地"[19]，这句话大概最能形容孟京辉导演这部戏的心情，因为这部戏使孟京辉在戏剧学院成为"基本上是没人喜欢的那种人"[20]。今天我们已经很难看到当时的演出究竟离经叛道到什么程度，只能根据《先锋戏剧档案》中收录的某些原始材料约略了解一下当时演出的大致情形。值得注意的是，在《先锋戏剧档案》一书的第11页，孟京辉收入了被他视为精神领袖的崔健"从头再来"的演出海报。我们无需考证崔健"从头再来"的歌声是否就是引发孟京辉创作冲动的最初源头，但孟京辉将其与《升降机》剧照放在一起的意义却不言自明，无非是借此表达"从头再来"的破坏与创造的心情。初试锋芒，孟京辉对自己的戏剧充满了近乎狂妄的自信，对于观众"他们为什么要做这个戏？凭什么他们要用这种方法来做？他们怎么了？这些创作的人是不是脑子有问题？"的疑惑，他回之以"反正就我牛，你们爱懂不懂"[21]，对观众的欣赏

[19]李红雨《访实验戏剧导演孟京辉》，《艺术家》1995年第2期。
[20]《孟京辉:对着凶险继续向前进》，魏力新编著《做戏——戏剧人说》，文化艺术出版社，2003年，第81页。
[21]《孟京辉:对着凶险继续向前进》，魏力新编著《做戏——戏剧人说》，文化艺术出版社，2003年，第81页。

口味报之以不屑理睬的挑衅态度。

排演《送菜升降机》一年之后，孟京辉于1991年1月推出了尤奈斯库的荒诞剧名作《秃头歌女》。除了把剧中的每个人处理成异性热爱狂，让头戴防毒面具的消防队长从窗户上跳进来大唱歌剧的出人意料之举外，演出临近结束时长达两分半钟的停顿更是令所有的在场观众惊愕和不知所措。用孟京辉自己的话说："当时就是想和观众较劲，就是不让你好好欣赏。"[22]孟京辉似乎铆足了劲要向观众的欣赏惯性挑战，而紧接着充当他挑战的利器的，是他酝酿了近两年的荒诞派戏剧经典——《等待戈多》。

1991年6月，《等待戈多》作为孟京辉的导演专业硕士学位毕业作品在中央实验话剧院四楼小礼堂正式推出（1989年秋季，中央戏剧学院操场中一个黑水四溢的煤堆引发了孟京辉排演《等待戈多》的最初的创作冲动，由于种种原因他在该年12月31日在这个煤堆上排演该剧的计划没能得到实施）。孟京辉反叛常规、刻意求新的创作风格在这次演出中得到了淋漓尽致的体现：观众被请到台上，演员在台下演，封闭的白色医院，孤零零立在远处的黑色钢琴和白色自行车，倒挂在吊扇下面的枯树，两个在狭小的空间里讨论人生意义的流浪汉，与"戈多今天不来，戈多明天准来"的预言一样令人感到压抑和沮丧；而不断爆响的铃声，到处乱滚的自行车圈，被黑雨伞击碎的窗玻璃，在黑暗中闪烁的烛火，倒在台前的尸体，忽然像白

1998年《等待戈多》剧照，编剧（法）贝克特，导演任鸣、卢芳饰狄狄、王茜华饰戈戈（北京人艺戏剧博物馆供稿）

昼一样转亮的屋外，又以隐喻的手法强有力地传达出"挺无奈的、挺被迫的反抗"。世界话剧史上以沉闷玄奥著称的荒诞剧经典被孟京辉演绎出了热闹的感性刺激，孟京辉善于营造剧场效果的才能初露端倪。虽然剧作的荒诞、虚无意味因此被削弱了，但该剧以其"视觉上的可看性，爆发力和刺激的节奏方式，怪诞的超现实

色彩和诗化的技巧"[23]昭示着孟京辉所追求的颠覆常规的、叛逆怪诞的、快意激情的艺术自我的基本确立。两年后，该剧组被邀请参加1993年3月在德国柏林世界文化宫举办的"中国前卫艺术展"，孟京辉

[22]孟京辉、谢玺璋《关于实验戏剧的对话》，《先锋戏剧档案》，作家出版社，2000年，第347页。

[23]孟京辉《实验戏剧和我们的选择》，《戏剧文学》1996年第11期。

的戏剧由此被正式贴上了"前卫艺术"的标签。

《思凡》是走出校园的孟京辉作为中央实验话剧院专业导演的首部公演话剧，该剧不仅参加"'93中国小剧场戏剧展演暨国际研讨会"，为孟京辉赢得了"优秀导演奖"的桂冠，也使孟京辉的戏剧实验开始走出学院圈子，赢得了圈内圈外广大观众的热爱。该剧最早脱胎于孟京辉与中戏学生齐立、关山等共同创作的于1992年12月7日在中戏黑匣子剧场上演的"今日大雪——思凡·双下山"行为艺术版（由于演出一周后该剧策划和舞美设计齐立的非正常死亡，该剧仅演出了一场），在1993年公演之后曾在1996年秋季二度上演，1998年春天又作为中央实验话剧院小剧场话剧展演季剧目三度推出，成为实验话剧为数不多的保留剧目之一。2003年新年，中央戏剧学院导演系99班的同学以《思凡之后》作为他们的毕业剧目隆重推出，更使《思凡》作为经典的意义渐趋显现。

《思凡》系创作者们撷取明代无名氏《思凡·双下山》和意大利薄伽丘《十日谈》中的相关故事情节组合拼贴而成的。剧作表现的是一个并不新鲜的关于"禁忌"与"反抗"的主题，新鲜的只是创作者举重若轻的游戏姿态。无论是《思凡·双下山》和尚、尼姑的"思凡成真"，还是《十日谈》几对年轻人的"偷情成功"，剧作都洋溢着一种浪漫主义的游戏精神。

由于要将不同民族、不同时代、不同地域的几个原本并无关联的故事拼合在一起，如何有效地连接故事而不会造成意义混乱，并且如何弥补故事转换时造成的裂缝，成为创作者首先要面对的问题。讲解

1993年《思凡》剧照

人角色的设计巧妙地解决了这一问题。全剧以小尼姑和小和尚的故事作为主线分成三个部分：开头部分表现小尼姑色空和小和尚本无难耐空门寂寞，各自下山；第二部分插入讲解人的叙述，暂时中断剧情，同时开始讲述两个"偷情成功"的故事，两个故事之间亦以讲解人的叙述进行间隔；结尾部分回到小尼姑和小和尚的故事中，以他们下山巧遇、冲破禁忌、喜结良缘结束故事。三个故事均情节简单，叙事手法平铺直叙，加之故事与故事之间有讲解人的叙述穿插其中，所以拼贴在一起不仅不混乱而且层次井然、线索清晰。这种成功的片段组合与拼贴，不但使原本略显单薄的故事情节变得饱满丰富，而且三个故事之间的互相映衬和补充，也使剧作对冲破禁忌、张扬自然生命力的主题传达更具说服力。孟京辉戏剧的导演功力也在这

一剧作中得到了鲜明的体现。

《我爱XXX》上演于1994年。全剧由"不由分说"、"（字幕）"、"说的比唱的好听"、"说到做到"四个部分组成，用一千多个以"我爱……"开头的判断句盘点了一个世纪的各种事件和现象：从1900年的新年钟声到一战、二战，再到20世纪40—50年代的国际风云，然后是60年代知识青年上山下乡、美国的摇滚乐风潮、嬉皮士运动、法国的五月风暴，接着是80年代国家的改革开放与西方文化的涌入和90年代的各种流行现象，全都在1000多句"我爱……"中一泻而下。它完全取消了作为戏剧必要构成要素的故事情节、戏剧冲突、个性人物和规定情境，而将言说行为和言语本身不容置疑地置于剧本及舞台演出的中心地位。人们既可以把它看作是一代人率性的精神自白，也可以看作

是一次以"反戏剧"的形式进行的戏剧实验——关于语言的形式实验。

从舞台呈现上看,《我爱XXX》的朗诵式表演方式也是对戏剧演出常规的背离。如果说林兆华"全能戏剧"的提法和导演实践在某种程度上弱化了"话剧"中语言台词的表现力的话,孟京辉的《我爱XXX》则以一种极其极端的方式强调了"话剧"艺术中语言的丰富魅力。在演出中,言说作为人类行为方式的意义以及语言本身的韵律和美感都达到了某种极致。演出过程中五男三女八位演员使尽浑身解数,朗诵、歌唱、口哨、口技、顺口溜、快板评书等多种说唱形式不拘一格,男声、女声、混声、喇叭呼喊、轻声细语等各种音质、音色乃至哑语、无声相互掺杂,于众声喧哗中焕发出极具表现力的巨大能量。每个中国人都熟透了的"我爱北京天安门",在各种各样的节奏韵律变化中被全体齐声朗诵多达二三十遍,产生出咀嚼不尽的丰富意味,获得了现场观众的热烈反响。这是一场真正的无情境、无冲突、无情节、无人物的语言狂欢,观众可以不必再为剧中的任何人物捏一把汗而心情紧张,他们只需要身心放松地去聆听演员用游戏调侃的方式将曾经被奉若神明的道德说教一一解构,将许多人趋之若鹜的流行时尚一一嘲讽。从这一意义上说,演出本身就是与观众一起互动的一场语言游戏。

1997年秋到1998年初孟京辉赴日本进行了为期半年的艺术考察,这次考察成为他的戏剧姿态由先锋转向时尚、由叛逆走向调和的契机和起点。归国后,一向宣称"反正就我牛,你们爱懂不懂"、"就是想和观众较劲,就是不让你好好欣赏"的

孟京辉开始研究和注重观众的欣赏口味,在与谢玺璋合作的《关于实验戏剧的对话》一文中,他提出了"人民戏剧"的概念:

> 如果我排戏只是表现狠这一点,恐怕只有为数不多的几个人会赞赏我。我把自己心理上或生理上郁积的东西给抒发出来了,我自己可能特痛快,但是毕竟赞赏的人特别少……我感觉我需要一种更多人的交流,但是在和更多人交流的时候,不可能完全像以前那样很任性。你必须将很任性的东西,在美学上让更多的人接受。……我的先锋、前卫就表现在和更多人接触上……有许多先锋性的文艺作品,开始走向大众,但我现在更趋向于说走向人民,人民这个概念我是从达里奥·福和他的一贯行为里面找到的。[24]

孟京辉这段话中提到的达里奥·福系1997年诺贝尔文学奖获得者、意大利著名剧作家。1998年,孟京辉将他的政治讽刺喜剧《一个无政府主义者的意外死亡》搬上了北京的戏剧舞台,该剧同时也是孟京辉归国后导演的第一部小剧场戏剧。剧作的基本情节为:一个"疯子"在警察局偶然接触到"一个无政府主义者意外死亡"的卷宗后用各种办法展开调查,甚至冒充最高法院代表复审案件,最终揭开了全部真相——所谓"意外死亡",其实是警方将其拷打致死,将尸体从窗户抛到大街上所伪造的"畏罪自杀"。作为导演,孟京辉在黄纪苏改编本的基础上从两个方面对剧本进行了卓有成效的再度改造。其一,

[24]孟京辉、谢玺璋《关于实验戏剧的对话》,《先锋戏剧档案》,作家出版社,2000年,第347页。

演出本将原剧"疯子"发现事情蹊跷展开调查最终真相大白的情节改为警察局为掩盖事情真相主动利用"疯子"的想象力为其设计"跳楼自杀"场景。这样一来,严肃的政治审问变成了"疯子"导演的滑稽游戏,演出在"演戏"的喜剧性氛围中充分展开。剧作的批判锋芒被削弱的同时其喜剧效果得到了强化。其二,孟京辉对剧作的台词作了有效的本土化处理。中国观众耳熟能详的各类典故、场景,新近几年的流行生活现象,独具地方特色的方言、民谣、革命歌曲和各类笑料,被孟京辉精心而妥帖地糅合进演出中,引发观众一次又一次快意的笑声。如果不是有两位小丑不断地跳出来为人们讲述"达里奥·福"和"意大利",恐怕没有观众会想起这出戏与达里奥·福和意大利有什么关联。该剧仍旧充满了孟京辉天才的创新精神,但其先锋叛逆的一面已经有所弱化。

继《一个无政府主义者的意外死亡》之后,在1999年夏季上演的《恋爱的犀牛》一剧中,实验戏剧所反叛的故事情节、个性人物、矛盾冲突等传统戏剧要素一一回到了孟京辉的戏剧舞台上。剧作讲述了一个动物饲养员执著追求自己心爱的女孩而不得的故事,表达了物质年代人们对于爱情(精神)的坚守,在整体的诗意和伤感中弥漫出一种非常动人的力量。与传统表现类似题材的戏剧所不同的是,孟京辉在剧中穿插了若干与剧情关联并不紧密的噱头和笑料(如"牙刷"、红红、丽丽以及爱情训练班的几场戏),这些引发观众大笑的戏谑成分与剧作的诗意感伤气氛组成了一种奇妙的对立与相容,取得了相当出色的剧场效果。迄今该剧的演出已逾千场,成为世纪之交中国话剧舞台上具

《恋爱的犀牛》演出10周年宣传海报

有里程碑意义的事件。

除了大胆的创新精神和丰沛的感性魅力，孟京辉的导演艺术亦有自己的专业品质。他从古希腊原始戏剧、中国传统戏曲、布莱希特"叙述"体戏剧以及梅耶荷德的舞台假定性创造中广泛汲取艺术营养，既没有放弃演员逼真表演故事的戏剧主流范式，又独出心裁地打破了舞台幻觉，成功地营造出一种"展示"与"叙述"同时进行的游离于幻觉和间离之间的舞台假定性效果。

（一）音乐、歌队及讲解人角色的设置

孟京辉戏剧最为突出的形式要素就是他的音乐和歌队，这两种要素与讲解人角色的设置对他打破舞台幻觉的假定性舞台效果起到了十分重要的作用。孟京辉从古希腊戏剧中受到启发，重新捡起了在近代话剧中久已消失的歌队、伴唱等角色，通过在剧中穿插音乐和设置歌队、讲解人等艺术手段，成功地创造出一种既表演故事又直接与观众对话交流的崭新的"叙述"型戏剧。在剧中充当歌队或讲解人角色的演员，有的同时扮演剧中人物（如《思凡》、《恋爱的犀牛》），有的仅仅以叙述者和讲解人的面目出现（如《一个无政府主义者的意外死亡》），无论是前者还是后者，其由此导致的舞台效果都超越了纯粹形式革新的意义而达到了舞台美学的高度，这种舞台美学指的是孟京辉戏剧在舞台幻觉和间离效果之间的成功游离。比如，当《思凡》演到《十日谈》的偷情片断时，舞台上呈现出一种十分新鲜有趣的场景：原本扮演角色的一个演员开始从剧情中"跳"出来，以讲解员的身份用一种完全置身事外的口吻面向观众叙述情节，与此同时其他演员以同步动作展示他所叙述的剧情。当讲解人介绍到尼克罗莎的父亲——老实人时，舞台上的一位男演员则起立，进入角色；当介绍到尼克罗莎的母亲这一人物时，舞台上的一位女演员则起立，与老实人偎依在一起进入夫妻关系的扮演中，这种"演"故事和"讲"故事同时进行的演出方式不仅形式有趣，而且营造出一种同观众直接交流的气氛，极大地调动了观众的观剧热情。再比如，《一个无政府主义者的意外死亡》在演出开头和各幕之间设置了小丑甲和小丑乙两个角色（其中一个由孟京辉亲自担任），他们以或唱或讲的方式适时交代原剧及原作者的相关背景知识、评论剧情及相关社会现实，既帮助观众理解剧情，又避免观众沉入舞台幻觉，使观众成为思考和判断的主体，而不再仅仅是单纯的被动的欣赏者。另外，歌队、伴唱等因素在剧中的穿插，不仅能够烘托气氛、激荡情感，使戏剧恢复其久违了的诗、歌、乐、舞一体的综合艺术的魅力，而且还承载着暂时打断观众舞台幻觉、调整表演节奏、自然完成空间

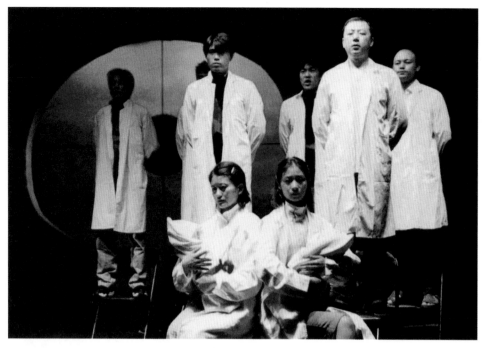

《恋爱的犀牛》演出剧照

转换的重要功能。在这样的戏剧演出中，观众的情绪常常是介于清醒和被打动之间，这就使得孟京辉的戏剧成功地营造出了融幻觉和间离为一体的舞台美学效果。

（二）演员与角色之间多元辩证关系的建立

打破传统话剧一人一角的固定设置，建立演员与角色之间的多元辩证关系，是实验话剧舞台上常会出现的艺术手法。所不同的是，林兆华戏剧中的几个演员扮演一个角色或一个演员扮演几个角色基本是出自于传达剧作内容主旨的需要。如《哈姆雷特》中扮演克罗迪斯、波洛涅斯、哈姆雷特的演员同时念出哈姆雷特"生存还是毁灭"的台词恰是对"人人都是哈姆雷特"这一主旨的最好阐释方式。而在孟京辉的戏剧中，演员和角色之间的辩证关系则并不服从于传达剧作内容主旨的需要，而只是他用来破除戏剧舞台幻觉的有效手段。孟京辉戏剧的演员—角色关系主要体现在以下三个方面：第一，演员既是角色

又不能完全化身为角色，要与角色之间保持一种适度的距离感；第二，演员与角色之间不是一一对应的关系，一个演员可以根据剧情需要随时改变自己在剧中充当的角色；第三，演员作为现实人物与剧中角色相混同和混淆。前两种角色设置方式在《思凡》一剧中运用得最为得心应手。首先，演员的表演都在"激情的投入"和"冷静的旁观"之间交融杂错，剧中演员无论是台词处理还是动作表现都不再追求生活化而是要刻意地呈现出一种夸张的游戏色彩。其次，剧中的七位演员除扮演小尼姑和小和尚的两个之外，都是一人充当多种角色。他们既是和尚尼姑"思凡"故事中代表禁锢人性的卫道士的"众人"，也是《十日谈》中"偷情"故事的当事人（如在《思凡》故事中扮演"众人"之一的演员同时也是后面"偷情"故事中的青年皮奴乔和机智的马夫的扮演者）和故事外对故事进行调侃式评述的讲解人；同时，他们不仅充当了剧中罗汉塑像等活"道具"，而且还模仿各种声音制造声

响、渲染氛围，可谓是身兼多职。演员作为现实人物与剧中角色的刻意混淆则主要体现在《我爱XXX》中，在贯串全场的言说过程中，孟京辉有意无意地取消了演员和角色的扮演关系，观众根本无法分辨演员是在作为剧中的角色还是在作为生活中的自己进行朗诵和表白。"演员扮演角色"的戏剧常规似乎在这儿变得无足轻重了。

（三）大写意的舞美处理方式和抽象简约的舞台风格

孟京辉戏剧间离性的舞台效果还来自于其大写意的舞美设计方式和由此带来的抽象简约的舞台风格。孟京辉的戏剧舞台好似信笔绘就的写意国画，简约粗疏，甚至有些马虎，它们在为演员表演提供活动背景的同时，也以其非写实的抽象色彩提醒观众这只是在演戏。如《一个无政府主义者的意外死亡》在摆放垃圾桶、电风扇、简易木椅的凌乱的舞台上突出地将达里奥·福巨幅漫画头像高悬于前台左侧，正是借此为整部剧定下怪诞滑稽的整体氛围。其他如《思凡》以白布以软雕塑手法勾勒出远山形态、《恋爱的犀牛》以众人模拟手拉吊杆左摇右晃的姿势表现坐地铁等都借鉴了传统戏曲的表现手法。

一旦打破了严格模拟生活的舞台幻觉的束缚，既然"讲"故事和"演"故事可以交融错杂、并行不悖，"做戏"就成为戏剧艺术的本质而不再是需要加以掩盖的东西，戏剧所获得的解放也便成为空前的。正如高行健所说："一旦承认戏剧中的叙述性，不受实在的时空的约束，便可以随心所欲建立各种各样的时空关系，戏剧的表演就拥有像语言一样充分的自

由。"[25]孟京辉戏剧不凡的感性魅力，再次向人们证明了这一点。

第四节
牟森的实验戏剧探索

牟森，话剧编导兼独立戏剧制作人，20世纪末中国剧坛最具前卫色彩的实验戏剧家，曾多次参加各国注重实验性和艺术性的艺术节或戏剧节，被国际评论家誉为"有标志意义的中国戏剧家"。他于1963年1月22日生于辽宁营口，1980年至1984年就读于北京师范大学中文系，先后创建过未来人演剧团（1985）、蛙实验剧团（1987）和戏剧车间（1993）等戏剧团体，主要导演作品有《课堂作文》（1984）、《伊尔库茨克的故事》（1985）、《犀牛》（1987）、《士兵的故事》（1988）、《大神布朗》（1989）、《彼岸·关于〈彼岸〉的汉语语法讨论》（1993）、《零档案》（1994）、《与艾滋有关》（1994）、《黄花》（1995）、《红鲱鱼》（1995）、

牟森

[25]高行健《对一种现代戏剧的追求》，中国戏剧出版社，1988年，第84页。

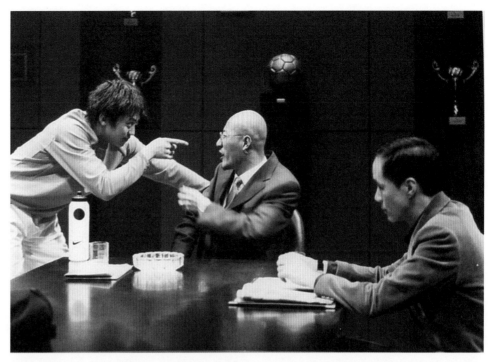
2002年《足球俱乐部》剧照，邓超饰丹尼、于震饰特德、冯远征饰格里（北京人艺戏剧博物馆供稿）

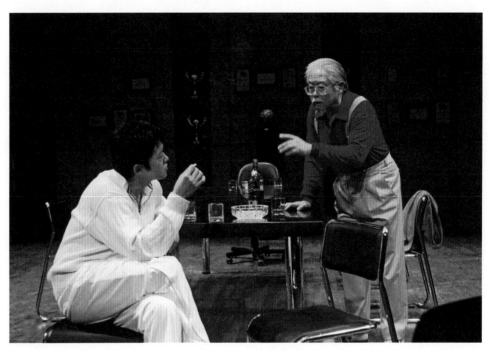
2002年《足球俱乐部》剧照，顾威饰乔克、徐昂饰杰夫（北京人艺戏剧博物馆供稿）

《关于一个夜晚的记忆的调查报告》（1995）、《医院》（1996）、《关于亚洲的想象，或者颂歌或者练习曲》（1996）、《倾述》（1997）等。

虽然牟森是活跃于20世纪八九十年代剧坛的举足轻重的人物之一，但他既不属于任何正式的话剧剧团，也没有受过专业的戏剧训练。正是这种民间和非专业的身份特征，赋予他的戏剧以彻底的解构性和反抗性，带给观众以极度的震惊体验。对于戏剧本身近乎宗教般的虔诚和对于戏剧常规的蔑视与颠覆，是牟森戏剧的鲜明特点，这一点在他的《彼岸·关于〈彼岸〉的汉语语法讨论》、《零档案》、《与艾

滋有关》等剧中体现得最为显豁。

《彼岸·关于〈彼岸〉的汉语语法讨论》系对高行健的《彼岸》和于坚的脚本《关于〈彼岸〉的汉语语法讨论》的拼贴之作，于1993年6月24日至27日在北京电影学院第二排练室上演。该剧源于对一种新的舞台表演及演员训练方式的探索。1993年2月，在北京电影学院演员交流培训中心主任钱学格老师的支持下，牟森主持了该中心首届演员方法实验班的教学工作。他聘请了京剧老师孔雁、现代舞教师欧建平以及精通格洛托夫斯基身体训练法的演员冯远征等人以多种不同于现行表演教学体制的方法训练学生。四个月后，他需要借助一个戏将其在这一段时间所用的各种训练方法体现出来，于是便有了《彼岸·关于〈彼岸〉的汉语语法讨论》的上演。与演出导源于对戏剧表演方式的探索相适应，这是一出十分重视形体动作的戏剧。在一间拉满绳索、充斥着纸屑和垃圾的废墟般的屋子，十四个年轻的演员一边做着各种类似挣扎或攀援的游戏性动作，一边在身体剧烈活动的间歇高声发出"彼岸是什么？"的质问，而回答的声音则是"彼岸是什么？是一个名词，两个音节，十六画"，仅此而已。在不停的叫喊与挣扎中，演员演示了"彼岸"不过是从斑驳肮脏的墙壁的这一端到另一端。演出残酷而成功地剥离了笼罩在"彼岸"这一语词之上的诗意色彩，作为"希望"、"理想"象征的"彼岸"的美好图景，在语言和形体的双重游戏中被消解殆尽。

1994年初，受第一届布鲁塞尔国际艺术节委托，牟森导演了由于坚的长诗《零档案》改编成的同名小剧场话剧。《零档案》一诗创作于1992年，该诗模仿

平淡刻板的档案体例及语词风格记录了一个三十岁男人的"出生史"、"成长史"、"恋爱史"和"日常生活"，以一种独特的方式表达了个体生命被物化的生存体验。无论是就内容、诗体形式还是具体话语方式而言，《零档案》在当时都具有惊世骇俗的意义。牟森根据此诗改编的舞台作品同样是一场颠覆戏剧常规的全新创造。在演出中常规戏剧的一切要素几乎都被抛弃了：没有故事情节，没有戏剧冲突，没有规定情境，甚至也没有"演员"的"表演"，正如牟森一再强调的那样，"这是一出关于自己的戏剧，不是演员扮演别人的戏剧"，"任何一个人，只要愿意，都可以走上这个舞台，讲述自己的成长"[26]。也许强调"个人讲述"的生活质感与职业演员"扮演别人"的表演惯性之间存在冲突，三位排练了很长时间的职业演员最终退出了演出，正在拍摄剧作排练过程的纪录片导演吴文光偶然地变成了主演。整出戏就是在他的回忆性独白中展开并完成的。根据导演的要求，吴文光在独白的过程中使用了尽力低沉的叙述语调，并且这种叙述还被同台男女演员走路、放录音机、锯焊铁条、吹风机的嘈杂声不断打断，因而整体氛围更显沉重和压抑。演出接近尾声时，男女演员把锯好的铁条焊在一个铁架上，做成一棵形状奇特的"铁树"，"铁树"的末端又被临时戳上了苹果和西红柿。最后，男女演员取下苹果和西红柿，疯狂地投向高速运转的吹风机，果浆纷纷落下，溅在舞台活动空间里的所有人身上，似乎是在发泄一种被压抑的愤

懑，但又似乎不是。习惯于在剧作中寻找意义的观众在看完戏后基本不知所云，而牟森给出的解释是："我觉得我们喜欢给观众一种东西，这个东西并不代表特定的一种意思，而是各种各样的感悟，……我们没有想赋予它什么，不同的观众可以赋予它不同的意思。"[27]就像诗无达诂一样，牟森的戏剧也不提供清晰的意义指向。在这一点上，《与艾滋有关》比《零档案》走得更远。

时至今日，1994年11月29日首演于北京圆恩寺剧院的《与艾滋有关》仍然是中国话剧舞台上最具有震撼意义的戏剧演出之一。虽然此剧名为《与艾滋有关》，但正如尤奈斯库的《秃头歌女》中既没有秃头也没有歌女一样，《与艾滋有关》也没有艾滋。该剧演员之一的诗人于坚在他的《棕皮手记》中这样记载这部戏的演出：

> 铃声响了，一出中国话剧历史上最缺乏美感的，丑陋而肮脏的戏剧出现在中国戏剧中心的舞台上，他们将在这里讲废话，做红烧肉，炸肉丸子。为此，中国当代的戏剧史将再次感激牟森，一个传统的无产而有着高雅的资产阶级欣赏趣味的观众，将在这个夜晚遭受奇耻大辱。[28]

在世界戏剧史上，舞台一向都被视作是高度教化、净化和提升人们灵魂的神圣场所，而《与艾滋有关》却把它当成了"做红烧肉，炸肉丸子"的污秽之地。该剧除了没有剧本、没有故事、没有规定情境、没有固定的台词和通常的人物塑造这

[26]牟森《写在戏剧节目单上》，《艺术世界》1997年第3期。

[27]辰地《怀旧·梦寻·咏唱——国际戏剧展神话》，《艺术广角》1995年第5期。
[28]于坚《正在眼前的事物》，云南人民出版社，2004年，第239页。

些常规戏剧的基本要素之外，还在舞美设计和表演方式上呈现出他们的惊世骇俗之处。牟森首先以其惊人的魄力确立了该剧自然主义或是行为艺术式的舞美设计（如果我们可以将其称为"舞美设计"的话）风格：闪着油光的半扇猪肉、轰然作响的绞肉机、热气腾腾的蒸锅、熊熊燃烧的火炉、哗哗淌水的龙头和大批的沙石、砖块、架板都被搬上了舞台。与此相适应，该剧的演出方式也呈现出同样的离经叛道色彩。演出是由诗人于坚、纪录片导演吴文光、现代舞演员金星、评论人贺奕和一群民工使用上述道具毫无逻辑地并列进行的"食品制作"、"自由讲述"与"砌墙工程"三种行为构成的。表情漠然的演员一边将半扇猪肉从铁钩子上摘下来送进绞肉机，与大白菜、胡萝卜混在一起做成一锅炸丸子、一锅肉炖胡萝卜及三屉包子；一边在干活的间隙随意而含混地讲述着自己的事情，而台下的两名民工则忙着用砖块绕着观众砌起半包围的三面墙。[29]除了完整的做饭过程和两段仪式性舞蹈外，再没有任何固定的东西，不仅演员每天讲述的内容都不一样，任何人只要愿意也可以到台上讲述自己。"参加演出的人都是作为他们自己。做他们自己的事，说他们自己的话，展示他们自己的生活状态，表达他们自己的生活态度"[30]。传统戏剧中演员与角色之间的扮演关系在这里被彻底颠覆，演员不是作为角色而是作为自己"生活"在舞台上。

《与艾滋有关》较为鲜明地代表了牟森对戏剧本质的认识：戏剧是一种展示，演出本身即是目的。正如他自己所申明的那样："《与艾滋有关》这个戏我不能告诉观众我要在这个戏里说什么，因为我没想跟他们说什么，只是展示这么一个东西，我觉得不同的观众可能会从里面得到不同的东西。从我个人来讲，我谈的不是艾滋，谈的是与艾滋有关的某些事情，但我觉得是展示生活中的某种状态，人的这种生活态度。我一直非常喜欢日本的俳句（日本的古诗），有一首俳句它说，树因为开满了花弯下腰，人站着看久了脖子就会痛。我觉得这就是我的戏剧审美，我从中得到的不是一种消极的东西，是一种说不清楚的东西，这实际上是说我要总体上传达给观众的不希望是给他一个定义，给他一个结果，我希望对某个人是一种情绪，对某个人是一种氛围，但是总体上我希望震撼观众，让他感受到一种东西，而不是明白一种东西。"[31]由于过于离经叛道的戏剧表达方式，大部分观众对之感到茫然而望而生畏或是敬而远之，戏剧也就由演员与观众之间的互动变成了演员自说自话的单方面游戏。从这一意义上说，牟森的戏剧是演员本位的，不管有没有观众，演出本身即是目的，就像诗是为表达诗人情绪而写的那样，不管读者理解不理解，诗人总要写；也像"诗无达诂"一样，人们也无法为牟森的戏剧赋予固定的意义。

在《大神布朗》的演出说明书中，牟森曾经如此宣言：

我们是一群选择艺术为自己的生活方式的年轻人。说到底，艺术就是生活方式的本身。像彼得·布鲁克为格洛托夫斯基那本著名的书《迈向质朴戏剧》所说的："在世界上某个地方，表演是一种为之彻底献身的艺术，是一种苦行僧式的话，'我对我自己残酷'，真正成为某个地方不到十二个人的一种地道的生活方式"，"戏剧不是防空洞，也不是避难所。生活方式就是通向生活的道路"。我们选择戏剧作为自己的生活方式，是为了我们的生命能够得到最完美、最彻底的满足和宣泄。我们选择戏剧作为自己的生活方式，除了对于我们自身的意义以外，我们希望通过我们的演出给我们的每一位观众带来审美的提高和情感的升华，我们自身也在不断升华、净化，像宗教一样。我们在这种升华的过程中把我们自身生命的光彩通过戏剧传达和感染给观众。[32]

从1984的《课堂作文》到1997年以《倾述》暂别舞台，牟森在自己的戏剧活动中所躬行的都是这样一种"把戏剧作为生活方式"的戏剧理念。这一点，决定了他的戏剧行为的游戏性、非功利性和对于戏剧常规的反叛性，也决定了他在中国实验话剧探索过程中的独特意义与价值。

[29]叶志良《当代戏剧的叙述方式》，《戏剧》1998年第2期。

[30]牟森《写在戏剧节目单上》，《艺术世界》1997年第3期。

[31]汪继芳《在戏剧中寻找彼岸—牟森采访手记》，《芙蓉》1999年第2期。

[32]见《大神布朗》演出说明书。

第三编

戏剧思想史

第 一 章

戏剧作为启蒙工具

19世纪末20世纪初，中国社会在内忧外患中发生的激烈震荡，深刻地影响着人们的社会生活和精神状态。现代中国戏剧思想的发展与社会政治文化思潮的大变化相裹挟。尽管20世纪中国戏剧的产生、发展和变革中必然有艺术自身的规律在起作用，但其发展和变革的主要动力，往往更多地来自于戏剧之外的更宽广的社会政治文化领域，而不是按照作为艺术形式的戏剧的自身演进规律而发展——这是一件自然而然的事情。

将戏剧视为改善社会、宣扬道德、教化民众的工具，并不是单单到了20世纪才独有的。这一倾向在晚清便屡见不鲜。工商业的发展带来城市规模的扩大，通俗小说、戏曲的发展和流行，使得一些正统文人开始改变轻视通俗文艺的态度，开始关注其社会影响力。但是，很大一部分人的观念并没有超出传统儒家思想关于艺术功能的理解。当时戏剧的主要形式是戏曲，重视戏曲的社会功能的正统文人，往往是从"音乐"和"文学"两个方面来考虑戏曲的社会价值。对戏曲中音乐之作用的论述，通常秉承着以《乐论》、《乐记》思想为代表的儒家乐教的精神，即音乐由于能"感发性情"等而具有教化作用，强调以乐之"和"来感化性情、移风易俗、养心怡情、调节人伦。而对于戏曲的文学价值的强调，也没有超出儒家文学思想中"风教"、"文以载道"等范围。例如近代经学家俞樾便曾作《余莲村劝善杂剧序》：

天下之物，最易动人耳目者，最易入人之心。是故老师巨儒，坐皋比而讲学，不如里巷歌谣之感人深也；官府教令，张布于通衢，不如院本平

话之移人速也。君子观于此，可以得化民成俗之道矣。《管子》曰："论卑易行。"此莲村余君所以有劝善杂剧之作也。

今之杂剧，古之优也。《左传》有观优鱼里之事，《乐记》有优侏儒之语，其从来远矣。弄参军之戏，始于汉和帝；梨园弟子，始于唐明皇；他如《踏谣娘》、《苏中郎》之类，无非今戏剧之权舆。而唐咸通以来，有范传康、上官唐卿、吕敬迁等弄假妇人为戏，见于段安节《乐府杂录》，则俳优不已，至于淫蝶，亦势使然乎？夫床第之言不逾阈，而今人每喜于宾朋高会，衣冠盛集，演诸淫亵之戏，是犹伯有之赋"鹑之贲贲"也。

余子既深恶此习，毅然以放淫辞自任，而又思因势利导，即戏剧之中，寓劝善之意。爰搜辑近事，被之新声，所著凡二十种，梓而行之，问序于余。余受而读之，曰：是可以代道人之铎矣。《乐记》曰："人不能无乐，乐不能无形，形而不为道，不能无乱。先王耻其乱，故制雅颂之声以道之，使足以感动人之善心，不使放心邪气得接焉，是先王立乐之方也。"夫制雅颂之声以道之诚善矣，而魏文侯曰："吾听古乐则唯恐卧，听郑、卫之音，则不知倦。"是人情皆厌古乐而喜郑、卫也。今以郑、卫之音，而寓古乐之意，《记》所谓"其感人深、其移风易俗易"者，必于此乎在矣。余愿世之君子，有世道之责者，广为传播，使之通行于天下，谁谓周郎顾曲之场，非即生公说法之地乎！[1]

[1]俞樾《余莲村劝善杂剧序》。

俞樾对于劝善戏的维护，从音乐的作用到所倡导的戏剧内容和风格，处处以孔门乐教的经典文献——《乐记》为根据。这篇文章写于20世纪到来的前夕。仅仅数年之后，一些同样倡导戏剧的重要性的知识分子，断然摒弃了这种根据儒家经典来论述戏剧的合理性的做法，而是为戏剧的作用、理想的戏剧的标准找到了完全不同的根据。俞樾"以郑、卫之音，寓古乐之意"的戏剧理想，随着现代西方观念的涌入，随着人们对于传统观念的失望和质疑，随着雅、颂之音所依附的政治体制的全面崩溃，在20世纪中国戏剧思想中难有遗响。即便是在后来的一些理论论争中支持"旧戏"的人，也必须去寻找截然不同的理由来为其辩护。

之所以用这样多的篇幅来引介俞樾关于戏剧的看法，是为了说明，尽管传统知识分子中不乏对戏剧的社会、政治作用或教化功能的重视，然而，将戏剧视为启蒙的工具或传播新思想的媒介，却是一种真正的现代意识。这包括两个方面：在社会史的意义上，这一戏剧观与现代的城市经济，与文化形态、市民生活方式、大众传播媒介的存在方式等相联系；在表达的内容方面，戏剧所传播的内容与现代启蒙主义思潮相联系。当然，我们不可能也没必要在此充分地定义"启蒙"这个概念，尤其在不同的语境中，"启蒙"可能会被"民族主义"、"个人主义"、"集体主义"等截然不同甚至相反的政治主张掺杂在一起。但至少可以说，在18世纪处于启蒙时代的欧洲，文学探讨和关注的主题是社会的变革、个人地位的高扬、对时政的讽刺、地域的探险，以及人的自然状况与文明状况的对比。正如埃德蒙·伯克

（Edmund Burke）在其经典的启蒙主义文献《为自然社会辩护》中所言："在我们的时代和国家中，迷信的大厦受到了前所未有的冲击……我们看到光芒乍现，感到自由的空气的复新，同时我们的热忱与日俱增。"[2] "启蒙"作为一种宣传、一种教育，其目的不是对既有的政治体制、意识形态、文化观念的维护，而是对受教育者自身的自我意识、独立精神——现代人格——的"照亮"或唤醒，并由此必然地带来对旧有的专制系统的反思和批判。即使如一些研究者所言，这种"启蒙主义"在中国现代社会的发生中依然与忽视个性、自我要求的集体主义等思想有着千丝万缕的关联，但它至少与制度化的封建礼教、政治体制是截然对立的。"苟有新民，何患无新制度，无新政府，无新国家！"——启发民智是要为旧制度的摧毁、社会的变革奠定思想基础，这是近现代中国启蒙思潮与鼓吹、维护纲常道统的旧式教育思想之间的根本差别。

第一节
戏剧作为传播新思想的媒介

可以说，20世纪初期的知识分子重视戏剧，从一开始就不是出于审美的态度或艺术鉴赏的兴趣，而是出于思想传播和启蒙的要求。与其说人们在倡导一种新形式的艺术，不如说是在倡导一种新形式的思想媒介，它在传播新思想、新观念方面比报章杂志更为有效。

晚清以来中国社会的动荡，使有识之士们意识到学习西方的先进文化的紧迫性。而自上而下进行的洋务运动、维新运动的失败，辛亥革命的果实被篡夺，表明社会的变革不能仅仅依靠先行者的推进，更需要唤起广大民众的觉醒和支持。对民众的启蒙，用现代西方的自由、民主等新观念来唤起民众的自我意识、民主意识，成为刻不容缓之事。新思想的传播可以通过各种途径和手段。对于先进的知识者而言，摆在面前的问题就是：什么传播手段是最直接和有效的？

要传播一种新的思想和文化，最传统的途径是兴办学校，通过学校教育来传播新知识。但限于时局的紧迫、财力的匮乏、政治局势的险恶，从维新派到后来孙中山进行政治革命，普及教育一直是一个难以真正实施的问题。正因此，借助报纸、杂志等大众传媒来对民众进行教育和宣传，被许多先进之士视为更有效而便捷的途径。维新时期影响极大的报人裘可桴对此表述得最为清楚："欲民智大启，必自广学校始，不得已而求其次，必自阅报始。"（《无锡白话报·序》）大众传媒是比学校更便捷、经济的开启民智的途径。但是，报纸杂志要想得到推广，需要文字浅显易懂，易于被读者接受——"报安能人人而阅之？必自白话报始。"正是类似的思路，确立了白话报刊作为新思想传播的首要媒介的地位。晚清时的白话文报刊——或经过改良的文白掺杂的报刊——在中国各大中小城市的发展，为以白话文运动为核心的文学革命的高潮的到来奠定了基础。

我们所要考察的主要对象是戏剧，故不在这里对现代大众传媒在中国的兴起与白话文运动之间的关系进行过多的叙述。但需要强调，白话文运动不仅仅是一种文学运动，它与古代的文学变革——如唐代"古文运动"和"新乐府运动"、明代文学的"复古运动"等等，是有很大差别的。最重要的差别之一在于，白话文运动是在现代传媒发展所提供的土壤之中孕育出来的，因而与现代意义上的城市文化、工商业水平、市民生活状态有着深刻的联系，而不仅仅是出于一批知识分子的文学理想和政治抱负。梁启超发起"三界革命"，其对诗、文、小说（包括戏曲）的变革，与他创办报刊的努力是一致的。李孝悌曾这样叙述"五四"新文化运动之前的启蒙运动在中国社会下层的扩展："1895年之后，随着新式报纸、学堂和学会的大量出现，知识阶层的启蒙运动已经从理论层次落实到实际行动……一般'有识之士'或所谓的'志士'，深感于'无知愚民'几乎招致亡国的惨剧，纷纷筹谋对策，并且剑及履及，开办白话报；创立阅报社、宣讲所、演说会；发起戏曲改良运动；推广识字运动和普及教育，展开了一场史无前例的大规模民众启蒙运动。"[3]

也就是说，在五四新文化运动正式登上历史舞台之前，20世纪初期的知识分子将目光投向戏剧（戏曲和话剧），首先是将之作为一种传播新思想、新知识的媒介，它发挥着类似于报章杂志的作用，进而，比报章杂志更为完善和优越。如陈独秀说："内地风气不开，慨时之士，遂创

[2]Edmund Burke,The Works of Edmund Burke,Volume1,1839,p.14.

[3]李孝悌《清末的下层社会启蒙运动：1901—1911》，河北教育出版社，2001年，第15页。

学校。然教人少而功缓。编小说，开报馆，然不能开通不识字之人，益亦罕矣。惟戏曲改良，则可感动全社会，虽聋得见，虽盲可闻，诚改良社会之不二法门也。"

我们常常看到，在鼓吹戏剧的价值时，倡导者往往将戏剧与报章杂志等纸媒介相对比，认为戏剧比书报更优越。将戏剧无需借助书面文字的直观动人的传达信息的效果视为其首要价值——实际上，这正是从传播媒介的接受效果上来论证其价值的，而不是着眼于其作为一种艺术形式的价值。例如，在堪称20世纪以来第一篇以专论形式论证戏剧（戏曲）之价值的理论文章《论戏剧之有益》（1904年8月21日）中，陈去病说："举凡士庶工商，下逮妇孺不识字之众，苟一窥睹乎其情状，接触乎其笑啼哀乐，离合悲欢，则鲜不情为之动，心为之移，悠然油然，以发其感慨悲愤之思而不自知。""此其奏效之捷，必有过于劳心焦思，孜孜矻矻以作《革命军》、《驳康书》、《黄帝魂》、《落花梦》、《自由血》者，殆千万倍。"《易俗伶学社章程》也说："同人忧之，急谋教育之普及。以为学堂仅及于青年，而不及于老壮；报章仅可及于识字者，而不及于不识字者；演说仅及于邑聚少数之人，而不及于多数。声满天下，遍达于妇孺之耳鼓眼帘而有兴致、有趣味，印诸脑海最深者，其惟戏剧乎。"

柳亚子所作《〈二十世纪大舞台〉发刊词》广为人知，其最末一段尤其值得仔细分析："波尔克谓报馆为第四种族。拿破仑曰：'有一反对之报章，胜于十万毛瑟枪。'此皆言论家所援以自豪之语也。虽然，热心之士，无所凭借，而徒以高文

柳亚子

典册，讽诏世俗，则权不我操，而阳春白雪，曲高和寡，崇论闳议，终淹没而未行者，有之矣。今兹《二十世纪大舞台》，乃为优伶社会之机关，而实行改良之政策，非徒以空言自见，此则报界之特色，而足以优胜者欤？"[4]首先，柳亚子借拿破仑等之口指出了现代传媒在社会革命中的重要作用。其次，他指出，热心于社会改革者的主张之所以难以在社会中贯彻实施，是源自两个弊端：一方面，姿态高高在上，像颁行典章诏令那样告诫世人，却又手中无权（"权不我操"）；另一方面，格调、形式过于高雅，难以得到普通人的理解和共鸣。最后，《二十世纪大舞台》之所以能够胜任"实行改良之政策"的任务，在于其一方面是"优伶社会之机关"，一方面充分体现"报界之特色"。戏曲改革与报章媒介之特征的关联，颇耐人寻味。

不仅在旧戏改良中是如此，在以春柳社为代表的"新剧"的生发中也是如此。

春柳社演艺部在成立之时，同样是将戏剧的作用与报纸的作用相比较，认为其比报纸更优越："报章朝刊一言，夕成舆论。左右社会，为效迅矣。然与目不识丁者接，而用以穷。济其穷者，有演说，有图画，有幻灯（即近时流行影戏之一种）。第演说之事迹，有声无形；图画之事迹，有形无声；兼兹二者，声应形成，社会靡然而向风，其惟演戏欤！"[5]我们看到，春柳社成员首先肯定了大众传媒左右社会的重要效果，进而，将戏剧视为诸多传媒中最为完善或完美的：比之于报章刊物，它弥补了其无法"与目不识丁者接"的短处；比之于无声的图画和无声电影，它有声音；比之于演讲，它有形象。这个论证的逻辑是十分清晰的：戏剧之所以有无上的价值，在于它是一种完善的、综合性的思想传播媒介——它能够将报章、图画、默片、演讲等等各自的长处兼于一身。[6]

对于最早倡导学习西方戏剧的先驱者，戏剧作为（视听）综合性媒介或思想传播的工具性价值，并未与其作为一种艺术形式的独立价值联系起来。直到20年代末，宗白华提出西方戏剧代表了西方叙事艺术和抒情艺术的最高成就[7]之前，大多数人都不是从艺术成就的高度上来肯定戏剧存在和发展的必要性，而主要是从其作为传播媒介的价值着眼——不管是传播新思想还是新知识。这一时期的陈独秀对于西方戏剧的认识便是如此。他力倡中国戏

[4]高文典册：指古代朝廷的重要文书、诏令。语出《西京杂记》卷三："军旅之际，戎马之间，飞书驰檄用枚皋；廊庙之下，朝廷之中，高文典册用相如。"讽诏：讽喻告诫，如《新唐书·列传第七十七》："吉甫乃欲讽诏使止之，绛以吉甫畏不敢谏，遂独上疏。"崇论闳议：指高明卓越的议论。语出《史记·司马相如列传》："必将崇论闳议，创业垂统，为万世规。"

[5]见《春柳社演艺部专章》。

[6]在稍后的中国电影的发展历程中，也可以看到类似的为电影的价值辩护的方式。

[7]宗白华《戏曲在文艺上的地位》，《时事新报·学灯》，1920年3月30日。本文为宗白华为宋春舫的《改良中国戏曲》的演说词写的编者按。

曲要"采用西法"，而所谓"西法"，指的是"戏中有演说，最可长人之见识，或演光学、电学各种戏法，则又可练习格致之学"[8]。

将戏剧作为传播媒介的功能视为其首要价值，对于20世纪初的中国知识分子来说，是自然而然的。那个时代选择了戏剧，使得它成为人们寄寓无限希望的促进社会改变的工具；那个时代也造成了人们以这样的方式来理解和要求戏剧。这种戏剧观念具有双重性。一方面，这是一种现代的戏剧观念。尽管它同样是一种基于社会政治功能的对于戏剧的理解，却远远不同于古代中国的文艺社会功能观。前面引用的柳亚子的发刊词中，对于戏剧作为传媒的力量说得极其清楚：戏剧之所以有力量，并非由于它是由上而下颁布的典章制度，亦非由于它是正统高雅的"阳春白雪"——相反，它是通过像报章杂志那样造成舆论风气，来左右社会。与俞樾推崇"劝善戏"的观点相对比，可以清楚地看到二者之间的区别。另一方面，将传播思想的社会功能视为戏剧的首要价值，过多的功利性考虑，自然而然地造成了对其作为一门艺术的审美价值的忽视或淡漠。事实上，在一些改革者那里，追求艺术性和审美自娱已经被作为"旧戏"的特征而加以批判，这种看法在五四时期新旧戏的论争中变得尤为明显。许多论者都已批评过20世纪初期启蒙思潮影响下的新戏和新剧过于观念化、口号化的特点，例如改良戏曲中利用"言论老生"等角色长篇累牍地对观众说教之类。但无论如何，将戏剧视

为一种传播思想的大众媒介，这种早期观念中已经包孕了我们后面将要讨论的一些重要话题，例如大众化、通俗性、市场与艺术的关系等问题。

第二节
"文学进化论"视野下的新剧观

"五四"新文化运动的到来，不仅是现代中国历史的开端，也是真正意义上的中国现代戏剧思想的开端。文学革命是新文化运动的一翼，而文学革命的倡导者几乎无一例外地都参与了戏剧改革的讨论，使得戏剧革命成为文学革命中极其重要的组成部分。此前的戏剧改革者更关注的是戏剧作为一种直观的、综合的思想传播媒介的价值，而"五四"新文化运动中，作为一种艺术形式的戏剧的"演进"方向，东西方戏剧的关系等问题，得到了更多的关注。尽管此期的戏剧创作成果并不十分丰富，但是，人们对中国戏剧应该朝什么方向发展、戏剧与社会、传统与现代的关系等等问题进行了深入而系统的思考，各种观点之间展开了激烈的交锋。《新青年》在1918年专门辟出两期戏剧专号——"戏剧改良专号"和"易卜生专号"，这是这个杂志创办后仅出过的两期专号，可见戏剧改良在新文化运动中的重要地位。此期的思考和争鸣为后来现代中国戏剧高潮的到来奠定了思想基础。

在新文化运动之前，无论是戏曲改良还是新剧革命，也都是试图以西方戏剧为参照，来进行中国戏剧的变革和创新。但

是，与旧戏改良者试图按照西方戏剧的模式来改造旧戏的做法不同，新文化运动时期的新青年派直接提出了旧戏的"存"与"废"的问题，其激进者进而要求用新戏全面取代旧戏。在这一思路的推动下，中国话剧对西方戏剧的接受才达到了全新的高度。这场运动以前所未有的力度，广泛地译介和阐发西方戏剧理论和戏剧作品，例如，宋春舫在《新青年》上发表的《近世名戏百种目》，介绍了十余个国家的百余种戏剧作品。这一时期的戏剧不再是像春柳社等那样受日本新剧的影响，而是转向对西方戏剧的直接而全面的吸收[9]。这场运动介绍了西方各个历史阶段的戏剧形态，例如古希腊戏剧至文艺复兴到启蒙运动中的戏剧；包括了各种各样的戏剧思潮，例如古典主义、现实主义和浪漫主义戏剧；进而兼及现代主义戏剧运动中各色各样的戏剧流派和主张，例如唯美主义、表现主义和象征主义戏剧，等等。

新文化运动的旗手之所以如此重视戏剧，有两个原因是值得指出的。一方面，与早期的戏曲改良者和新剧革命家一样，他们对于戏剧的重视，也是基于戏剧这一媒介的广泛的社会影响力。早在1915年，胡适就从美国给《甲寅》杂志的编辑写信说："近五十年来，欧洲文学最有势力者，厥唯戏剧，而诗与小说皆退居第二流。"而另一方面，传统戏曲被视为旧文化、旧艺术、旧的社会体制的集中代表，用"新"取代"旧"，意味着戏剧的进步，也意味着社会、文化的"进化"。新

[8]三爱（陈独秀）《论戏曲》，《安徽俗话报》1904年第11期。

[9]新文化运动时期对西方戏剧接受的整体情况研究，见周兴杰《新文化运动与西方戏剧的接受》，《燕山大学学报》，2009年3月，第10卷第3期，第30-34页。

青年派强调用新戏取代旧戏，用西方戏剧的模式来改造中国戏剧，是与新文化运动自身的目的和性质紧密相关的。"新文化运动的根本意义是承认中国旧文化不适宜于现代的环境，而提倡充分接受世界的新文明。"[10]西方戏剧是一种截然不同于中国戏曲形态的艺术形式，倡导用话剧来取代传统戏曲，与用新文明取代旧文化的主旨是一致的。由此可知，新文化运动中的戏剧改革具有双重性：一方面，是它自身作为一种艺术形式的变革，例如念白从文言到白话，从唱到说；另一方面，它又能作为优于小说等文学样式的传播工具，最大限度地发挥普及新思想的作用。

陈独秀的前后变化，典型地体现了从旧戏改良到新青年派的戏剧革命的观点的变化，这是一种对戏剧之本质的理解的变化，即从以（唱）"戏"为本，转入以"剧"（本）为本。十余年前，在署名"三爱"的《论戏曲》中，他认为戏仅仅是"唱戏"，鼓吹旧戏题材的革新，倡导其反映切合时代和社会的思想内容，通过"有益风化"而改良社会。[11]而到了1918年，在《新文学及中国旧戏》中，他则认为"剧"的本质是文学美术（艺术）与科学的结晶，而传统旧戏在这方面没有丝毫价值，支持胡适"废唱而归于说白"的主张。因此，新文化干将们一方面与旧戏改良者一样，强调戏剧作为思想媒介的功能观；另一方面，则又突出和强调了话剧的文学性，并用以否定传统戏曲的音乐和程

[10]胡适等《人权论集》，转引自洪深《中国新文学大系戏剧集》，上海良友图书公司，1935年，第7页。
[11]三爱（陈独秀）《论戏曲》，《安徽俗话报》1904年第11期。

式化的表演特征。

值得注意的是，对于戏剧革命中这两方面的朝向，新青年派为之提供的理论根据都是一致的——文学进化论。胡适和傅斯年的一系列文章，用"文学进化"的逻辑来论证了戏剧变革的合理性。一方面，他们把戏剧史——戏剧艺术形式发展的过程——描述为一个"进步"的历史；另一方面，他们从社会发展的角度，论证戏剧是更"进步"的大众传媒。傅斯年的《戏剧改良各面观》，一开始对此就说得很清楚："先就戏剧进化的阶级为标准，看看现在戏界，进化到何等地步，更就中国戏剧和中国社会相用的关系，判断现在戏界的真正价值如何。易词说来，前者以戏剧历史为观察点，后者是个社会问题；二者并用，似乎可得个概括的论断。"

傅斯年先是从艺术形式进化的角度讨论了旧戏改良问题，论证了新戏和旧戏之间是艺术上"进化"的关系，认为旧戏的艺术形式已经落后于更先进的审美形态，不足以承担新时代的艺术所能够承担的艺术使命。然后接着说："再把改良戏剧，当作社会问题，讨论一番。旧社会的穷凶极恶，更是无可讳言，旧戏是旧社会的照相，也不消说，当今之时，总要有创造新社会的戏剧，不当保持旧社会创造的戏剧。旧社会的状况，只是群众，不算社会，并且没有生活可言……这是中国人最可怜的情形；将来中国的命运和中国人的幸福，全在乎推翻这个，另造个新的。使得中国人有贯彻的觉悟，总要借重戏剧的力量；所以旧戏不能不推翻，新戏不能不创造。换一句话说来，旧社会的教育机关不能不推翻，新社会的急先锋不能不创造。"把戏曲当做"旧社会的教育机

关"，把新戏视为"新社会的急先锋"，则是从思想传播媒介的角度论证新戏的进步性，并认为旧戏的题材、内容使之也无法承担历史对艺术所要求的社会使命。

尽管胡适、陈独秀等最早提出了文学革命的基本纲领，但"戏剧改良"真正成为新文化运动中的焦点话题，并引起激烈的理论论争，则是由于当时北京突然掀起了一场"昆曲热"，一些拥护旧戏的人将之比附为"文艺复兴"。钱玄同率先对此发难，他在《新青年》上发表了《随感录》，开篇就说："……于是一班人都说：'好了，中国的戏剧进步了。文艺复兴的时期到了。'我说，这真是梦话。"为什么"昆曲文艺复兴"的说法会在新青年派那里引起这样大的反感？其实原因很简单，这种旧戏的"复兴"观念，恰恰与前述的新文化运动之核心理论思想——文学进化论——形成了尖锐的冲突。

在进化论的视野之下，"新文学"、"新文化"的"新"代表着进步、理性和现代，这种"新"是自身有价值的，而"旧"则被归于与之不相容的并且完全敌对的朝向，代表着传统、愚昧和落后。例如戏剧论争时的主将钱玄同就把二者视为完全敌对和不相容的，只能以一方取代一方的状态："要建设共和政府，自然该推翻君主政府；要建设平民的通俗文学，自然该推翻贵族的艰深的文学。那么，如其要中国有真戏，这真戏自然是西洋派的戏，决不是那'脸谱'派的戏。要不把那扮不像话的人的人，说不像话的话，全数扫除，尽情推翻，真戏怎么能推行

呢？"[12]在这个基本立场之下，五四时期新青年派与其对手围绕"新戏"与"旧戏"展开了论争。

论争的焦点，从表面上说，是旧戏——连同文言的台词、唱腔、程式化的表演等等——是否应当废除。双方为旧戏的"应废"或"应留"提出了种种理由，我们认为，归结起来，这些争论主要涉及对戏剧的存在价值或功用的三种理解，或三种戏剧功用观：第一，作为娱乐消闲途径的戏剧观，这个观念在当时社会中普遍存在，但它受到新青年派激烈批判，旧戏的辩护者也不支持这一观点，因此，这一点上双方并无冲突。第二，作为启蒙工具的戏剧观，这是新青年派积极主张的，而旧戏的辩护者也同样拥护，二者在这方面也没有真正的冲突。第三，作为具有审美价值的艺术形式的戏剧观。旧戏的辩护者主张传统戏曲的演唱、表演方式等具有艺术价值或审美功能，值得保留；而新青年派认为旧戏既无社会价值，也毫无审美价值。可以看到，真正的冲突集中在第三点上，即传统戏曲是否具有艺术价值或审美价值。新派人士对传统戏曲审美价值的否定，主要集中在两个方面，一是批判旧文学传统中的"大团圆结尾"，而要用"悲剧"这一样式来取代；二是要求废除传统戏曲的表达形式——文言的台词、唱腔、脸谱以及假定性的舞台表演方式等，而用现代话剧的形式来完全取代。

一、对"大团圆结局"的批判：从"悲剧"到写实主义

前面已经提到，传统戏曲的两个重要方面——文学与音乐——都与儒家的"诗教"与"乐教"不无联系，因此，一些传统知识分子曾主张发挥戏剧的社会功能，起到移风易俗、敦睦民风的作用。然而，这种主张从未成为戏曲发展史上的主流，相反，戏院主要仍是一般民众娱乐休闲的地方，而非受教育的场所。市民走进戏院，图的就是嬉笑怒骂，而不是想受教育或学知识，这是社会上的普遍心理和欣赏习惯。因此，此后的文明戏，尽管一开始本着启蒙的良好意图，却仍然无法挣脱这种弥漫全社会的对戏剧的期待心理和欣赏习惯，最终仍然落入商业性的娱乐轨道，去迎合观众而不是教育观众。

除了批评插科打诨、脸谱龙套等娱乐观众的手段之外，新派人士对传统戏曲的娱乐性的批判，最深入地体现在对西方悲剧的倡导，对中国传统文学、戏曲中的"大团圆结局"的批评上。

"悲剧"，是西方文学和文化中一个重要的概念。这个词语在中文中出现，始自1903年在美国旧金山发行的华文报纸《文兴日报》的《观戏记》一文，作者署名"无涯生"。文中说："近年有汪笑侬者，撮《党人碑》，以暗射近年党祸，为当今剧班革命之一大巨子。意者其法国日本维新之悲剧，将见于亚洲大陆欤？"[13]这篇文章在当时产生了较大影响，稍后便被收入横滨新民社的《清议报全编》，

以及黄藻编辑的《黄帝魂》一书。需要注意，此处所说的"悲剧"，并非西方美学传统中以"崇高"为基础的"悲剧"范畴，而主要是指作品题材而言，说汪笑侬的《党人碑》一剧"暗射近年党祸"，包含了严肃的政治内容，格调慷慨悲壮。此后，蒋观云的《中国之演剧界》一文，提出："我国之剧界中，其最大之缺憾，诚如訾者所谓无悲剧。曾见有一剧焉，能委曲百折，慷慨悱恻，写贞臣孝子仁人志士，困顿流离，泣风雨动鬼神之精诚者乎？""欲保存剧界，必以有益人心为主，而欲有益人心，必以有悲剧为主。"[14]但是，蒋观云对悲剧的理解仍然只是政治内容的严肃性和风格上的雄浑悲壮，所以，他认为汪笑侬的《党人碑》是"切合时势一悲剧"。

将"悲剧"视为一个美学范畴，并加以系统探讨的第一个中国人，是王国维，他也是中国现代悲剧观念的奠基者。从1904年6月至8月，王国维在《教育世界》杂志上陆续发表《〈红楼梦〉评论》，从哲学的高度，在中西比较的视野下讨论了"悲剧"范畴。此期的王国维受康德、叔本华的审美自律观念影响，区分了"美"和"眩惑"，认为带来感官满足和愉悦的"眩惑"并不具有真正的审美价值，也就是说，王国维对于艺术的娱乐性价值是完全否定的。他又将"美"分为"优美"和"壮美"，后者即康德所说的"崇高"："美之为物有二种：一曰优美，一曰壮美……若此物大不利于吾人，而吾人生活之意志为之破裂，因之意志遁去，而知力

[12]钱玄同《寄陈独秀》，《新青年》第3卷第1号，1917年。

[13]《观戏记》，阿英编《晚清文学丛钞·小说戏曲研究卷》，中华书局，1960年，第71页。

[14]蒋观云《中国之演剧界》，《新民丛报》1905年3月20日。

得为独立之作用，以深观其物，吾人谓此物曰'壮美'，而谓其感情曰'壮美之情'。"他认为，作为伟大的悲剧作品的《红楼梦》，"壮美之部分较多于优美之部分，而眩惑之原质殆绝焉"。《红楼梦》的美学价值在于它是一个"悲剧中之悲剧"，但是，这种悲剧性绝不仅仅体现为痛苦的情感和悲伤的结局。王国维深刻地指出，"悲剧"绝不只是一个没有圆满结局的故事，"今使为宝玉者，于黛玉既死之后，或感愤而自杀，或放废以终其身，则虽谓此书一无价值可也。何则？欲达解脱之域者，固不可不尝人世之忧患，然所贵乎忧患者，以其为解脱之手段，故非重忧患自身之价值也"。

仅仅表现苦难的文学作品，并不是悲剧。王国维的悲剧观念与他的人生哲学是密切相关的，限于篇幅，我们此处不作讨论。但至少可以看到，王国维此处所阐

王国维

发的是西方经典意义上的悲剧观念，这个概念至少涉及两方面的内容，一是亚里士多德所提出的，悲剧带来恐惧和怜悯的情感；二是近现代哲学中形成的，关于主体的崇高和审美自律的观念。悲剧并不是仅仅就一个叙事性作品的取材和结构、结局而言。

《〈红楼梦〉评论》在当时造成了极大的影响。但其影响最大的方面，并非对悲剧概念的美学、伦理学上的阐述，而是

王国维在中西文化比较视野下做出的一个著名论断：

> 吾国人之精神，世间的也，乐天的也，故代表其精神之戏曲小说，无往而不着此乐天之色彩。始于悲者终于欢，始于离者终于合，始于困者终于亨，非是而欲餍阅者之心，难矣。

五四新青年派同样在中西文学传统比较的视野下推崇悲剧，但与王国维不同的是，他们将"悲剧"这个范畴与"写实"的要求联系起来，而忽视其与"崇高"、"审美自律"等观念的联系。胡适说："中国文学最缺乏的是悲剧的观念。无论是小说，是戏剧，总是一个美满的团圆……做书的人明知世上的真事都是不如意的居大部分，他明知世上的事不是颠倒是非，便是生离死别，他却偏要使'天下有情人都成了眷属'，偏要说善恶分明，报应昭彰。他闭着眼睛不肯看天下的悲剧惨剧，不肯老老实实写天下的颠倒惨酷，他只图说一个纸上的大快人心。这便是说谎的文学。"[15]鲁迅也说："中国的文人，对于人生——至少是对于社会现象，向来就多没有正视的勇气。""从他们的作品上看来，有些人确也早已感到不满，可是一到快要显露缺陷的危机一发之际，他们总即刻连说'并无其事'，同时便闭上了眼睛。这闭着的眼睛便看见一切圆满……于是无问题、无缺陷、无不平，也就无解决、无改革、无反抗，因为凡事总要'团圆'，正无须我们急躁……"[16]这样，"大团圆"结局就与"说谎"、与"瞒和骗"联系起来，而与之相对的"悲

[15]胡适《文学进化观念与戏剧改良》。
[16]鲁迅《论睁了眼看》。

剧"，则意味着以写实的方式反映社会、人生——当然，这预设了一个前提，即现实的社会人生本身是悲剧性的。这又决定了悲剧的"写实"蕴含着对现实的批判性。

从"悲剧"到"写实"，再到"批判现实"，这个作为"大团圆结局"的对立面的"悲剧"概念，与作为西方传统美学范畴的悲剧概念已经有了很大差别——后者虽然涉及悲剧欣赏所带来的对命运的敬畏，对无限或绝对精神的领悟，却并不涉及悲剧作品在题材上的写实性，及其与现实社会人生的直接联系。恰恰相反，无论是在亚里士多德、黑格尔或是叔本华那里，悲剧的本质在于它引起的审美效果，例如由恐惧和怜悯引起的情感"净化"，或在审美静观下得到的暂时解脱。其与社会人生的联系只是间接的，通过审美效应而间接地产生。五四新青年派对悲剧的这种理解，直接影响到了他们对于西方戏剧作品的接受和选择。易卜生的社会问题剧得到新青年派的大力推崇，正是基于这一逻辑。

二、对传统戏曲之审美价值的争论

在新旧戏论争展开之前，新派人士对旧戏的批判主要集中于其内容的陈腐，依赖于脸谱等娱乐手段。启蒙主义知识分子对于传统戏曲的娱乐性持否定态度。钱玄同就认为京剧毫无文学价值，只是娱乐，而没有高尚的情感："戏剧一道，南北曲及昆腔，虽鲜高尚之思想，而词句尚斐然可观；若今之京调戏，理想既无，文章又

极恶劣不通，固不可因其为戏剧之故，遂谓有文学上之价值也。……中国旧戏，专重唱工，所唱之文句，听者本不求甚解，而戏子打脸之离奇，舞台设备之幼稚，无一足以动人情感。"[17]

刘半农也批评旧戏在表演上的程式化特征，认为应该完全废除："吾所谓改良皮黄者，不仅钱君所举'戏子打脸之离奇，舞台设备之幼稚'，与'理想既无，文章又极恶劣不通'，与王君梦远《梨园佳话》所举'戏之劣处'一节已也。凡一人独唱，二人对唱，二人对打，多人乱打（中国文戏武戏之编制，不外此十六个字），与一切'报名'、'唱引'、'绕场上下'、'摆对相迎'、'兵卒绕场'、'大小起霸'等种种恶腔死套，均当一扫而空。"[18]

新青年派对旧戏的批判主要集中于"皮黄京调"即京剧，因为在当时的北京市民阶层中影响最大、上演最多的主要就是京剧。在批判的同时，他们也向对手约稿，有意引起论辩，向新青年派做出回应、为京剧存在的合理性进行辩护的，是北大一个爱好京剧的学生张厚载。他应胡适之邀，写了题为《新文学及中国旧戏》的回信，信的开头就提出，胡适论说中主张的"废唱而归于说白"，是"绝对的不可能"。他一一列举新派人士废旧戏的理由之中的错误：

……刘半农先生谓"一人独唱，二人对唱，二人对打，多人乱打，中国文戏武戏之编制，不外此十六字"云云，仆殊不敢赞同。只有一人独唱，二人对唱，则《二进宫》之三人对唱，非中国戏耶？至于多人乱打，"乱"之一字尤不敢附和。中国武戏之打把子，其套数至数十种之多，皆有一定的打法；优伶自幼入科，日日演习，始能精熟；上台演打，多人过合，尤有一定法则，绝非乱来；但吾人在台下看上去似乎乱打，其实彼等在台上，固从极整齐规则的功夫中练出来也。又钱玄同先生谓"戏子打脸之离奇"，亦似未可一概而论。戏子之打脸，皆有一定之脸谱，昆曲中分别尤精，且隐寓褒贬之义，此事亦未可以"离奇"二字一笔抹之。总之，中国戏曲其劣点固甚多，然其本来面目亦确自有其真精神。固欲改良，亦必以近事实而远理想为是。

对于新青年派关于传统戏曲的内容和表演形式的"虚假性"的批评，张厚载同样进行了辩护，指出"虚假性"不同于"假定性"，后者是艺术的一个重要元素。在《我的中国旧戏观》中，他说："戏剧本来是起源于模仿。（亚里士多德就这么说。）中国古时优孟模仿孙叔敖便是一个证据。模仿是假的模仿真的，因为它是以假的模仿真的，这才有游戏的趣味，才有美术的价值。……游戏的兴味和美术的价值，全在一个假字。要是真的，那就毫无趣味，毫无价值。这也是中国旧戏的一件好处。现在上海戏馆里往往用真刀真枪真马真山真水。要晓得真的东西，世界上多着呢。那里就能都搬到戏台上去，而且也何必要搬到戏台上去呢。一搬到戏台上，反而索然没味了。"

张厚载的辩护，是从戏曲在形式上的

审美价值着眼，旨在说明脸谱、表演程式等并非哗众取宠或仅仅是娱乐观众的把戏手段，而是在传统戏曲几百年的发展中形成的规则和法度，尤有存在的价值。脸谱本身还具有通过形象来寓意褒贬的作用和内涵，它们符合观众的审美习惯和戏曲表意的要求，并不是故意夸张或用来吸引观众的"离奇"把戏。

张文一出，争论的焦点就转变成了"旧戏有无审美价值"的问题，而不再停留于新青年派最初关切的戏剧的社会教育功能的问题。

可以说，这场争论将人们对戏剧形式的理解推进了一步，人们开始进一步讨论西方话剧与传统戏曲在形式上的差别，进而争论传统戏曲的表现形式是否具有审美价值。陈独秀对张厚载的驳文即以对旧戏有没有"美术（艺术）科学价值"的回答开头：

……剧之为物，所以见重于欧洲者，以其为文学美术科学之结晶耳。吾国之剧，在文学上美术上科学上果有丝毫价值耶？尊论刘筱珊先生颇知中国戏剧固有之优点，愚诚不识其优点何在也。欲以"隐寓褒贬"当之耶？夫褒贬作用，新史家尚鄙弃之，更何况论于文学美术。且旧剧如《珍珠衫》、《战宛城》、《杀子报》、《战蒲关》、《九更天》等，其助长淫杀心理于稠人广众之中，诚世界所独有，文明国人观之，不知作何感想？至于"打脸"、"打把子"二法，尤为完全暴露我国人野蛮暴戾之真相，而与美感的技术立于绝对相反之地位。若谓其打有定法，脸有脸谱，而重视之耶？则作八股文之路闰生等，写馆阁字之黄自元等，又何尝

[17]钱玄同《寄陈独秀》，《新青年》第3卷第1号，1917年3月。
[18]刘半农《我之文学改良观》，《新青年》第3号，1917年5月。

无细密之定法，"从极整齐极规则的功夫中练出来"，然其果有文学上美术上之价值乎？[19]

需要注意，对"传统戏曲有无审美价值"的争论，在原则上是不可能达成一致意见的，也不可能真正成为理论性的论争。因为"脸谱是否有意味"，"唱腔是否优美"，"程式化的表演是不是精彩"，这些问题的答案归根结底只能是基于个人对传统戏曲是否具有兴趣和了解。这正是康德"趣味无争辩"的命题蕴含的深意所在——鉴赏力/趣味并不是以普遍概念为基础的，因此趣味无争辩——觉得一首诗是好的或糟糕的，无需经过理论性论证，也不需要征得别人的同意。[20]在《新青年》的戏剧论争专号之后，新青年派的钱玄同联合周作人等继续发文强调"旧戏之应废"，而张厚载也在北京《晨钟报》、《晨报》等报刊上发表文章进一步争论旧戏的价值。而与此同时，上海的剧评家马二先生（冯叔鸾）和沈芳尘等也作为"旧戏观"的支持者，在《时事新报》、《鞠部丛刊》上发表文章，为传统戏曲存在的必要性辩护。但这场激烈的论辩正如前面所言，立足于截然不同的审美观，它们之间不可能形成共识。直至宋春舫才中肯地指出，"新戏"与"旧戏"并非不相容的排斥关系，而是两种不同的艺术样式——"歌剧"和"白话剧"："吾国昆曲、京剧均非白话体裁。昆曲类诗剧，而有曲谱，则是歌剧耳。京剧性质纯是欧洲歌剧体裁。"[21]作为不同的艺术形式，二者可以并行不悖："吾们要晓得歌剧与白话剧是并行不悖的。"[22]

宋春舫对双方观点的协调，显然是基于审美的立场，而不是社会、政治的立场。但对于当时的新青年派来说，戏剧作为艺术形式的问题从未被独立地加以考虑过，而是始终服从于戏剧作为启蒙工具的社会功能观，"新"与"旧"之间在更大程度上是意识形态、政治诉求上的对立、矛盾。宋春舫的持平之论，尽管得到欧阳予倩、齐如山等更重视戏剧的艺术形式的评家的赞同，却难以得到新派人士的共鸣，也就是自然而然的了。

[19]《陈独秀答张厚载的通信》，载于《新青年》第4卷第9号，1918年6月。
[20]参看康德《判断力批判》中关于审美判断的第六个二律背反。

[21]宋春舫《戏剧改良平议》，《宋春舫论剧》第一集，中华书局，1923年，第264、265、280页。
[22]宋春舫《改良中国戏剧》，《宋春舫论剧》第一集，中华书局，1923年，第280页。

第 二 章

爱美剧与唯艺术论

从上一章可以看到，在中国文学由古典到现代的转化过程中，戏剧是最先引起人们的关注，并率先掀起变革浪潮的文学样式之一。从19世纪末开始，先有维新派人士的积极推行和倡导，后有五四新文化运动者紧锣密鼓地大力推动，开创者们的努力不可谓不多。但与倡导者的初衷形成鲜明对照的是，直至20世纪30年代之前，"中国现代戏剧"这个门类仍然没有产生具有典范性的重要作品。这与新文化运动中新诗、白话小说等其他艺术门类在同时期取得的成就形成了鲜明的对比。中国戏剧的"现代化"变革的历程，似乎成了一个一方面"早孕"，一方面又"晚成"的过程。造成这一局面的原因是多方面的，其中不容忽略的一点在于，戏剧的变革与文学领域其他门类的变革有所不同，它不仅仅涉及到语言的转换（从文言到白话）和思想内容的变化（由封建思想到现代自由民主的理念），将中国传统戏曲与话剧这种形式相比，除了剧本或文本形式上的差别之外，其实际的演出方式、对舞台和剧场的要求等等，也有重大差别。不管是维新派戏剧改良者、文明新戏的倡导者，还是五四戏剧论争中的新青年派，尽管都要求破除旧戏传统而代之以现代新戏，却都没有来得及对现代戏剧的形式特征做系统的探讨。

例如，五四时期以新青年派为代表的戏剧革命的倡导者，大多都如傅斯年自己所承认的那样，是戏剧的"门外汉"。例如新青年派的重要成员刘半农在猛烈抨击旧戏之时，并不掩饰自己对于这一样式的隔膜："然余亦决非认皮黄为正当的文学艺术之人，余居上海六年，除不可免之应酬外，未尝一入皮黄戏馆。"因此，尽

管他们对于传统戏曲从内容到形式上的诸多弊端进行了激烈的批判，但其最终的结果只是"破而不立"，在批评的同时，并没有创作出有社会影响力、引起关注的戏剧作品来。

文明戏的情况尤为明显，它从一开始的"先进"、"文明"到后来的"堕落"、"腐朽"的演变历程，集中体现出新旧思想斗争的复杂性。从一开始的时候，文明新戏的倡导者都抱着进步的戏剧启蒙的初衷。春柳社在1907年6月曾在东京公演《黑奴吁天录》，名动一时，震于国内，此后欧阳予倩、陆镜若等人也竭力推行"文明戏"。然而，尽管倡导者抱着推行文明进步的愿望，在戏剧的形式方面，他们虽然将古典戏曲视为腐朽的封建思想的载体，试图取而代之，却苦于没有找到能够替代旧戏曲的适合于表达新思想的艺术形式，最终仍不得不借助于传统戏曲的诸种手段或"把戏"，进而在艺术内容上也走向庸俗和堕落。直到1918年后，文明戏全面衰退。文明戏的这一衰退过程，比单纯的新旧戏之争更加令人扼腕和痛惜。在总结新文化运动前中国戏剧改革失败的教训时，宋春舫说："近数年新剧（即白话剧）之失败，固非以白话体裁而失败也，剧本之恶劣，新剧伶人道德之堕落，实有以致之。"[1]

"爱美剧运动"正是在这一背景下出现的。它是伴随着五四新文化运动的文学革命而出现的。它在文明新戏呈消颓之势时崛起，在国内掀起了一场现代戏剧运动的浪潮。尽管这一运动并未产生经典性戏

[1]宋春舫《戏剧改良平议》，原载《宋春舫论剧》第一集，中华书局，1923年。

剧作品，并且最终仍然走向衰落，但它的发起者不再是戏剧的"门外汉"，而是对戏剧有深入研究的专业戏剧界人士，他们力挽文明戏造成的戏剧衰落之势，同时承继了"五四"文学革命精神，力图将之在戏剧领域中加以贯彻。这场运动成为中国现代戏剧转型中的重要一环，也成为20世纪30年代现代戏剧高潮到来的先声。

第一节
爱美剧运动的兴起与戏剧审美意识的自觉

在话剧传入中国的过程中，文明新戏的失败，五四时期的新旧戏之争，构成了"爱美剧运动"兴起的社会和理论背景。但促使"爱美剧运动"发生的直接原因，却是启蒙主义话剧第一次重要实践的失败。在文明戏走向衰落之后，曾作为文明戏的著名演员，以及进化团、民鸣社等新剧团体成员的汪优游转入戏曲界，受聘于"新舞台"。1920年10月16日，由汪优游主持，会同"新舞台"的骨干演员周凤文、夏月润、夏月珊、夏月华等，演出了由宋春舫改编的萧伯纳名剧《华伦夫人之职业》。这次演出与"新舞台"过去的改良戏曲截然不同，不仅因为它演出的是西方现代话剧，也因为它贯彻的是"新青年"派所拥护的话剧改良原则。洪深在后来的评论中，将这次演出评价为新文化运动旗帜下戏剧运动的第一次实践："上海新舞台开演《华伦夫人之职业》，狭义地说来，是纯粹的写实派的西洋剧本第一次

和中国社会接触；广义地说来，竟是新文化底戏剧一部分，与中国社会底第一次的接触。"[2]

这次演出的组织者和参与者都雄心勃勃，抱着严肃的态度，做了充分的准备。他们不仅"花了一百多夜"的工夫反复、认真地进行排练，并制作了全新的舞台布景，以适应话剧表演的要求。[3]同时，组织者也非常注重演出的宣传，在《时事新报》等媒体上登载广告，申明演出宗旨。但出乎意料的是，演出的结果可以说是惨败，据统计，戏院的"上座率比新舞台售票最差的日子还少四成"[4]。演出的热情与观众反应的冷淡形成了触目的对照，这引起了戏剧改革者们的深思。汪优游在反思中，先后提出了两组悖论性的问题。

第一个问题，涉及戏剧创作与观众接受的关系："提高"与"普及"的悖论。汪优游指出了戏剧创作者试图传播的思想内容与观众接受水平之间的矛盾——"我们创造的新剧究竟是'提高'的好呢，还是'普及'的好？"汪优游认为，切实可行的办法只有一条——只能通过普及的方式来达到提高"俗人"的目的。因此，戏剧家应该"拿极浅近的新思想，混合入极有趣味的情节里面，编成功叫大家要看的剧本"[5]。演剧成功的关键在于剧本，剧本的地位被提到极高的位置，成为重中之重。而在其对剧本的要求中，"故

事"——有趣味的情节——的地位被凸显出来，而新思想的表达方式是"浅近"的。汪优游这种戏剧观，显然是对五四新青年派过于强调思想性，以至于内容压倒形式的倾向的一种纠偏。照搬西方戏剧原著、片面强调思想的先进性，都难以使戏剧在中国社会中立足和发展，应该把剧本创作视为当务之急："应该赶紧造成编剧本的人才，创造几种与西洋相等或较高价值的剧本，这才算真正的创造新剧。"[6]

第二个问题，涉及戏剧创作和经营者的目的和追求："商业"与"艺术"之间的矛盾。汪优游在这个问题上的看法十分辩证。一方面，他不反对新戏的娱乐价值，尤其强调新戏必须拉得住观众，剧本必须具有通俗性、趣味性（娱乐性）和普及性；另一方面，他却反对像后期文明戏那样一味迎合观众，追求营利。汪优游发表了《营业性质的剧团为什么不能创造真的新剧》，第一次从剧团、市场与艺术的关系的角度，来讨论中国戏剧发展的方向。汪优游认为，阻碍新剧创作发展的最大的障碍，就是资本家所支持的、以商业营利为目的的剧场。汪优游主要是从三个方面来论证营业性质的剧场对新剧的阻碍：首先，营业性质的剧场是由资本控制的，这使得戏剧缺乏作为艺术的独立性，也使得演员等缺乏作为戏剧艺术家的独立性："资本家拿几个钱出来开戏馆，就如同开窑子的人一样……演员的身份竟同妓女的身份没有什么高下，因为他们同是得了主子的酬劳做游客的玩具……"。其次，演员在"金钱主义"驱使下变得保

守，害怕创新和失败，宁可演旧戏，也不愿意"费力不讨好"地演新戏，不思进取，不求变革。最后，汪优游认为，唯一可行的途径是："脱离资本家的束缚，召集几个有志研究戏剧的人，再在各剧团中抽几个头脑稍清有舞台经验的人，仿西洋的Amateur，东洋的'素人演剧'的法子组织一个非营业性质的独立剧团。……现在我们正在这里发起这个团体，征求研究戏剧的同志，万望热心创造真的新剧的先生们，发表些意见出来指教我们！"[7]

"爱美的"有两层意思，各自具有不同的理论内涵，稍后我们将会加以辨析。其一是字面上的意思，即"业余的"，与职业的相对——其理论基础可以追溯到鼓吹"艺术即自由"的"游戏说"；其二，是推崇具有"美的"特质——或纯艺术——的戏剧，[8]与"营利的"相对，其理论基础是"为艺术而艺术"的"艺术自律论"。这个词的翻译，诚如洪深所言，是内蕴深刻而精彩的。洪深所说，"当初宋春舫[9]把AMATEUR这个词，译成'爱美的'，真是绝顶的聪明，他不但依稀译了这个字的音，不但译了普通字典所规定的意义，并且译了近二十五年来欧美戏剧艺术者劳动努力了所赠与这个字的意义和威权了。"[10]洪深所说的"爱

[2]洪深《中国新文学大系·戏剧集·导言》，《中国新文学大系导言集》，天津人民出版社2009年，第295页。
[3]张庚《中国话剧运动史稿·六》，《戏剧报》，1954年4月16日。
[4]李艳利《爱美剧运动的历史检讨》，山东大学硕士学位论文，2009年，第10页。
[5]汪优游《优游室剧谈》，载《晨报》，1920年11月1日。

[6]汪优游《与创造新剧诸君商榷》，《戏剧》第1卷第1期。

[7]汪优游《营业性质的剧团为什么不能创造真的新剧》，《时事新报》，1921年1月26日。
[8]正如戏剧史家张庚所言："他（此处指的是陈大悲，笔者注）所以用'爱美的'这个译音，是要提倡真正艺术的戏剧，以别于文明戏那种胡闹的戏剧的意思。"
[9]就目前文献所见，第一个这样翻译的人应是汪优游，也许洪深有别的依据，或佚失了。
[10]洪深《从中国的新戏说到话剧》，收入周靖波主编《中国现代戏剧论（上卷）》北京广播学院出版社，2003年，第175页。

美的"一词的"意义和威权"，就是指爱美剧追求纯粹而严肃的艺术目的："爱美剧这个名词，至少代表对于戏剧艺术诚恳的努力，而一些没有营业戏剧者底目的、希望、顾虑，以及'投时所好'这类政策的。"[11]洪深深刻地理解"爱美剧"所具有的双重属性，即"业余的"和"艺术的"——"自由的"和"美的"——二者必须紧密结合，才是缔造真正有意义的爱美剧，否则，"单讲字面，'爱美'两个字，还不如'文明'两个字好"[12]。

从"爱美的"这个词的来源上说，"爱美剧"还具有另一意义上的双重属性——这是西方小剧场艺术在接受方面的特点。汪优游这里所说的"Amateur"，也就是宋春舫竭力倡导的"小戏院"[13]，通常指的是从1909到约1929年，欧美纷纷建立小型业余剧团的浪潮。这一浪潮是随着20世纪初期文化工业的形成，在戏剧生产的工业化以及以传送带式方式生产出来的电影的冲击之下产生的。康斯坦斯·达西·麦凯（Constance D'arcy Mackay）《美国的小剧场》一书在1917年出版，使得这一浪潮影响力更大。以美国为例，至1890年为止，美国的职业戏剧经营团体统一联合成立了一个垄断机构——"戏剧辛迪加"（即后来的Shuberts），这样，纽约的极少数人就全面控制了戏剧生产，垄断了整个国家的戏院的剧本选择和出品风

洪深

格，而地方戏院被买断，地方戏剧团体破产或被清除。许多美国知识分子对职业性戏剧的标准化、工业化状态感到失望。这种类型化的戏剧生产，正如大制片厂生产出来的类型电影一样，都是传送带式的生产系统的产物。这些戏剧是标准化的文化工业的产品，构成它们的元素（或配方）一目了然：最浅显易懂的故事、一目了然的道德主题、廉价的煽情、俚俗的音乐喜剧，以及便宜的布景。生产者选择这些材料，与其说是为了艺术，不如说是为了便于搬运和千篇一律地重复生产。小剧场运动的兴起，一方面是由于知识分子和精英小群体试图挽救作为一种艺术形式的美国戏剧，另一方面，从一个稍稍不同的角度说，也是旨在为一个中等阶层提供有意义的休闲活动，这是一个有闲阶层，由于现代工业文明的发展，节约了人力的装置，他们有了大把空闲的时间。因此可以说，这一运动同时具有"小众性"和"群众性（大众性）"两个方面：一方面，这一运动的倡导者认为诸如阿贝剧场等欧洲先锋团体是艺术关联于社会的典范；而另一方面，正如美国剧作家和导演麦凯在其1912年的《公民的戏剧》中提出的那样，业余的、小剧场的戏剧活动是一种"建设性休闲"的途径，美国人可以借此找到意义、缔造关系，从而推进其共同体的建设。

很有意思的是，在中国的爱美剧运动中，爱美剧这种"小众"与"大众"色彩兼具的特征，是在不同的现代戏剧的探索者那里体现出来的：一方面是以陈大悲的爱美剧理论及其推行的业余演剧为代表；另一方面则是以熊佛西等人深入农村的民众戏剧运动为代表。

汪优游对商业化戏剧的批判，以及他所提出的业余的、通俗的、普及的路线，正是受到欧美小剧场运动的主旨的影响——尽管此时的中国现代戏剧尚处于草创阶段，还没有形成商业类型。汪优游所呼吁的戏剧团体很快得以成立，这就是民众戏剧社。

第二节

从"职业的"到"爱美的"：以陈大悲的思想发展为例

与五四时期的新旧戏剧论争不同，爱美剧运动的兴起，并不是在新旧两个敌对阵营的截然对峙之中产生的。在很大程度上，它源于早期的文明戏骨干分子自身的一种反思和改变，是同一批知识分子先后做出的不同选择。注意这个特征，对于我们理解"爱美剧"的复杂性极为重要。

对于文明戏在上海的衰落情况，有着各种说法，但一般学者都认为，文明戏在1918年走向衰落。例如由苏石痴主持的"民兴社"所创作的文明戏，其被商业化所左右的程度，引起了许多自视为负有新文化倡导者使命的文明戏作家的震惊：

[11]洪深《从中国的新戏说到话剧》，收入周靖波主编《中国现代戏剧论上卷》北京广播学院出版社，2003年，第175页。
[12]同上。
[13]宋春舫在《小戏院的意义由来及现状》一文中，系统地阐述了小剧场话剧的舞台规模、观看方式、观众定位，以及小剧场戏剧的主要特点（如主要是独幕剧）。载于《东方杂志》，1920年4月，第17卷第8期。

"为了迎合观众，'民兴社'的苏石痴，演出中常常脱离剧情加上耍蛇表演……民兴社盛演一时的《刁刘氏》出演时只有女主人公一段'骑驴唱春'的色情表演，逐渐发展成既有独唱又有伴唱和合唱的'满台唱春'的下流表演。"[14]进步人士对于文明戏的情况十分忧虑，试图将戏剧革命推动到大的新文化革命之中去，以挽救现代戏剧陷入腐朽的娱乐市场。于是，从20世纪20年代初开始，许多新戏社团、杂志和学校开始在上海和北京成立。这些"新"团体和机构十分一致地执行"革新新戏"的工作，通过推动不同的戏剧作品和演出（即群众戏剧和爱美剧）来取代职业性的文明戏。有趣的是，例如在上海，这些新团体中的中坚力量，主要仍是来自于过去倡导文明戏的人物。他们当中的许多人出于对文明戏的过分商业化的失望，要么在上海维持低调，要么离开上海，在1913年之后重现在新戏剧界，并且构成了批评与推动文明戏革新的主要力量。这些批评者相信，在此前的十年，现代戏剧已经从一种"新的、启蒙的和文明的"文化形式堕落到了一种"虚假的、落后的、不道德的"赚钱机器，因此，新戏的发展应该被带回1913年以前的文明戏的朝向上去（诸如春柳社和民进会列出的目标）。换句话说，对市场、营利的注重应该从新戏剧界中丢弃，这样，"真善美"才能被重新高扬。

这一潮流中最令人注目的团体就是民众戏剧社，它是五四运动之后建立的第一个新戏剧团体。如上一节所述，在1921年，汪优游提出了创办民众戏剧社的构想，并且邀请沈雁冰、陈大悲、徐半梅、欧阳予倩、郑振铎和熊佛西等人参与。蒲伯英回忆说，民众戏剧社的目标，一方面是发行一种月刊——《戏剧》，借之以"宣传真的戏剧，发表同人研究之结果"；另一方面，则是"演出新戏剧，或者是世界著名的戏剧，或是由社团成员自己构思的戏剧"[15]，民众戏剧社的目标，是用"民众戏剧"来取代文明戏。其核心宗旨包括三方面，一是"以非营业的性质，提倡艺术的新剧为宗旨"，二是遵循罗曼·罗兰的戏剧为"劳工们"服务的理想，三是大力提倡戏剧为社会服务的观念。汪优游等人提出这三个目标，是因为他意识到，任何新的戏剧革命都必须首先通过吸引观众，继而才教育他们。但是，民众戏剧社只出版了6期《戏剧》，并且没有举行一次舞台演出，这些目标在1921年只是非常松散地被承认。蒲伯英把这些缺陷归因于民众戏剧社的"大而不切实际的组织"，这的确是一个合理的解释。确实，民众戏剧社的组织非常松散。它只有13个会员，这些人又分别处于北京、上海甚至海外（美国和日本）。这些成员只是通过彼此的通信以及与上海的《戏剧》编辑部的通信来保持他们的交流和社会活动。在蒲伯英看来，民众戏剧社在地域上的分离将有助于"形成"和"宣传"新的戏剧研究，因为不同的地方经验能够丰富和促进新戏的改革，但是，协会成员的分

《戏剧》第1卷第1期书影

散的生活状况，也使得他们不可能聚集到一起来举行舞台表演，他们不能为舞台演出集中足够的创作人员和经济支持。因此，民众戏剧社不得不为了进行研究和舞台表演的目标而重组。基于此，在1922年1月，陈大悲和蒲伯英将民众戏剧社的总部从上海迁至北京，进而将这个社团重组为"新中华戏剧协社"[16]。除了民众戏剧社一开始的组员之外，新中华戏剧协社还动员了48个团体，成员人数超过2000人[17]，由此形成了一个比民众剧覆盖面宽广得多的网络。同时，陈大悲和蒲伯英主持《戏剧》杂志，并在北京出版了第二卷。在1922年出版的新期刊上，持续发表协会成员的剧作、翻译和研究。更重要的是，《戏剧》开始报道在由全国范围内的

[14]葛一虹《中国话剧通史》，文化艺术出版社，1997年，第29页。

[15]蒲伯英《今年的〈戏剧〉》，《戏剧》第二卷第1期。尽管蒲文中的"同人"表面上似乎指的是新剧的一个更宽泛的圈子，但它在此后更大的"新中华戏剧协社"的宣言中被明确定义为"爱美的团体，爱美的戏剧家和真正爱戏剧的戏剧家"。

[16]韩日新主编《中国现代文学史资料汇编（乙种）·陈大悲研究资料》中国戏剧出版社，1985年，6月。
[17]同上。

学生中掀起的戏剧运动，例如"清华童子军"、北京女高等等的剧作，报道爱美剧的表演和爱美剧的评论。

《戏剧》是我们交换智识、鼓吹运动的机关，要它吸收放射底方面多、范围广，必先要它底关系人逐渐加增，而且地域也逐渐普遍；从这一点打算，小组织的"民众戏剧社"也觉得有些不充分了，所以我们又不能不另起一个比较扩大的组织——"新中华戏剧协社"，来做戏剧底主体。新中华戏剧协社，另有它底章程、旨趣，这里不要列举。简括两句话：它和"民众戏剧社"相同的，是结合各地的同志来担任宣传研究底事业；不同的是它底组织成分，不但要结合同志的个人，而且要结合同志的团体。换句话说，就是第一卷的《戏剧》，是一部分同志者个人宣传研究底机关；今年以后的《戏剧》，是希望做全国同志者个人和团体宣传研究底机关；《戏剧》改成了"新中华戏剧协社"底出版物，这是我们整理这杂志底一个重要变动。[18]

借助《戏剧》这个平台，爱美剧的倡导者宣告了新中华戏剧协社对于促进"真、善、美的戏剧"的迫切呼声，因为，这种新戏"是推动社会前进的一个轮子，又是搜寻社会病根的X光镜，又是一块正直无私的反射镜……"

但是在此处，我们看见了"爱美剧"倡导者的变化。在民众戏剧社时期，在《中国戏剧天然改革的趋势》一文中，蒲伯英疾呼戏剧改革的方向是"面向劳

工"，创作必须"以民众的精神为原动力"。但到了1922年，与民众剧社号召"为了劳工"的民众戏剧不同，蒲伯英提出，新戏应该服务于来自社会各行各业的人民。这是非常重要的一个转变，它表明蒲伯英（新中华戏剧协社）将新戏进一步推离观众/民众/市场，因为蒲伯英不再将观众定位于某个具体的可统计的观众群（劳动者），而是像李欧梵已经指出的那样，是去"反映"一个"想象的社群"[19]。这种对观众的重新定位，实际上是放弃了民众戏剧社宣言中提倡的"教化的娱乐"，这个目标只维持了一年便消亡了。然而，考虑到前述汪优游等人关于娱乐性、趣味性的思考，此处对娱乐性的不再关注，是因为这个目标已经达到了呢，还是因为它完全没有必要呢？

我们不难发现，蒲伯英用来描述新剧的三个比喻，其实都源于现代科技：车轮和"反射镜"都明显与汽车有关，[20]而X光是西方医学中用来"看透"身体的最先进的工具之一[21]。透过这些比喻，蒲伯英提出了质疑，他认为1913年之后的文明

<hr/>

[19]Lee Ou-Fan, *Shanghai Modern:The Flowering of a New Urban Culture in China,1930-1945*, Harvard University Press,1999,P.46.
[20]确实，1913年之后的"新舞台"的文明戏演出，往往把一辆真正的汽车开到舞台上作为道具。这样的行为受到了诸如欧阳予倩的激烈批评。然而，当民众剧协社倡导用新的戏剧取代文明戏时，他们又转向了关于"汽车"的想象，尽管是在理论层次上，而不是实际材料的层次上使用这个词。换句话说，民众戏剧社事实上转向了1913年之后的文明戏创作者曾经倡导的现代影像。这个例子很好地说明了爱美剧（民众戏剧社）与"新舞台"（文明戏）常常具有相似的现代想象/意象，尽管前者宣称与后者不可比。
[21]在某种意义上，X光可以满足中国的小说读者（不管是精英的还是底层的）关于超自然力的想象，这种超自然力可以归于神仙或鬼怪，它能够穿过身体、心和灵魂，并由此了解普通人所不能知道的东西。

戏过于关注"传统"、"视觉的快感"和"金钱"。这些比喻概括了蒲伯英——事实上包括陈大悲——所设想的新形式的爱美剧的特征。首先，爱美剧应该是强有力的，要起到像车轮那样推动社会前进的作用，因此，文明戏中保留的所有古老或传统的歌剧程式都应该加以消除。其次，蒲伯英将"五四"中常用的比喻——"新文化是工具"——运用到爱美剧的社会职责中，爱美剧的目标不是满足观众的幻想，提供娱乐或取悦于观众，而是要切入社会的"身体"和"灵魂"，因为这个社会已经疾患重重。要达成对一个病态的社会的病理学解释，只能通过向西方的医疗技术求得借鉴。确实，将这种理想的新戏表述为一种西方医疗技术的先进形式，将在某种程度上满足五四精英们对西方现代性的想象，这种对于社会的"诊治"，被视为科学的、有效的、精确的。[22]然而，对于一般观众而言，这样一种描述打碎了"听/看戏"与"买乐子"之间的联系，相反，它把"看戏"与社会／人生的诊断联系起来。或者更简单地说，由于蒲伯英想要用新戏来处理"生与死"的严肃问题，"娱乐"的问题就消失了。最后，爱美剧有责任"诚实地"、"无私地"反映社会现实。在这里，作为"诚实无私"的对立面，"私利"主要是与经济利润相联系的。不可否认，最后的比喻——镜子——远远不如前两个比喻那样强有力。为什么蒲伯英会在他的叙述最后作出一个更温和的调整？我们认为，这关系到蒲伯英对于爱美剧的保守态度。

<hr/>

[22]见于李欧梵对茅盾的《子夜》的分析。

通常的戏剧研究中，我们都把蒲伯英视为与陈大悲志趣一致的爱美剧的重要倡导者之一。的确，与民众戏剧社和新中华戏剧协社的大多数成员一样，蒲伯英对于1913年之后的文明戏创作者的"拜金主义"同样十分反感。但尽管如此，他并不完全赞成陈大悲要完全用业余话剧取代职业戏剧的主张。在民众戏剧社时期，蒲伯英在《戏剧》第1卷第5期上发表了一篇文章《我提倡职业的戏剧》。蒲伯英写道："只依靠业余的力量，不足以完成发展新戏的重任……毕竟，主力不是业余的，而是职业的。"[23]为了证明自己的观点，蒲伯英进一步论证说："要在特定艺术里获得成功的任何人，都必须把那种艺术视为他/她要用全部生命去从事的职业。"[24]此处，蒲伯英表达出了对于业余戏剧的一种怀疑。因此，蒲伯英没有彻底否认职业的新剧的可能性，而是用了两个传统的道德标准——"诚实"和"无私"——来限定职业性的新戏，以避免其滑入"为钱而艺术"的商业化的极端。

作为对蒲伯英对爱美剧泼冷水的论调的回应，在1922年，陈大悲再次阐释了"爱美剧"与"职业剧"之间的差异——后者既包括"文明戏"，也包括"改良戏曲"。陈大悲进一步解释了他倾向于倡导前者的原因。[25]这篇短论文系统地提出了陈大悲对到当时为止的中国现代戏剧发展阶段的分期和定位，它们包括爱美剧、春柳社风格的文明戏，以及1913年之后的文明戏、新戏的新阶段——为满足新的观众

的成熟的（职业的）新戏。陈大悲的论点分三个步骤展开。

首先，陈大悲的文章提出了他的靶子和批评的对象。陈大悲提出，他主要反对的并不是一般意义上的"职业的戏剧和职业的戏剧的人"，而是那些"文明新剧家"，那些"靠戏剧吃饭却没有忠于自己职业的人"[26]。陈大悲描绘了职业文明戏的领域如何由于流氓式的文明戏职业人员而堕入了"恶臭的地域"。为了进一步说明自己与那些"流氓"的不同，陈大悲解释了自己在远离这个地狱之前曾经"一头扎进去"：

回想新剧底以往，只如一场春梦。看了现在那种行尸走肉的"文明新戏"，使我肉麻，使我心悸，使我心酥体绵得要伏地忏悔。我益发确信"虚伪一定要让路给真实，黑暗一定要让路给光明"的话。我相信从前一番新剧底试验确实是一番失败底试验。我们虽然不能觍颜向人说什么"非战之罪也"，但新剧底罪恶毕竟还是发源旧社会底罪恶。万恶的社会里万万不能跳出一种万善的新剧来。

陈大悲强调，"新剧底以往是受社会指导的"[27]，而中国社会的未来，在于"是戏剧指导的社会"。陈大悲的这一观点表现出了一种真正的精英意识。与知识分子的创造性事业相比，新剧界在被混饭吃的人接管之前便已经"堕落"了。陈大悲曾经仍然甘愿与同人们一头跳进去，因为他们原本具有拯救群众的信仰。然而，

那个"地狱"的毁灭性力量，致使陈大悲等人近乎屈服，化为"游魂"。结果就是，陈大悲最初的通过彻底改革新剧界来拯救民众的理想彻底失败了。与其初衷相反，1913年之后的职业文明戏不仅为了营利而一味迎合观众，并且刺激了观众对于腐化堕落的故事、插科打诨的取乐和视觉吸引力的胃口，造成对庸俗娱乐的需求越来越大。这样一来，职业的文明戏演出就"蜕变"成了大众的，并且为他们的演出"制造"了新的观众，由此保证了长期的经济收益。

陈大悲痛苦地反省和指责文明戏的蜕变过程，重要的是，他不是作为一个旁观者，而是作为一个亲历者来反思的。他认为这种"职业的戏剧"，是"为了谋财而把群众引向地狱"。换句话说，在文明戏的地盘中，原本被期待的"拯救者"已经变成了"引诱者"，原本的启蒙者变成了推向地狱的帮凶。由此，陈大悲认为，知识分子/启蒙者和大众/被启蒙者都应从职业的文明新戏的泥沼中退出。陈大悲希望，只要职业文明戏没有了生产者和观众，将无疑地被取代。

其次，陈大悲试图介绍和定位他所倡导的戏剧。陈大悲在区分爱美剧、职业剧和群众娱乐时，出现了另一个关于"药"的比喻：

职业剧就像一成不变的食物，而爱美剧则是治病的药物。要是一个人生了病，他就不能不吃药。当然，药不能代替常规饮食。当疾病被药物治好，人们自己就会想要吃东西。医生应该告诫病人吃药，而不是为了一时而吃食物，因为吃食物可能使得病情更坏。但是，这并不意味着医生反对

[23]蒲伯英《我提倡职业的戏剧》，《戏剧》第1卷第5期。
[24]同上。
[25]陈大悲，《戏剧》第二卷第二期。

[26]同上。
[27]陈大悲《戏剧指导社会与社会指导戏剧》，《戏剧》第1卷第2期。

病人吃饭。

在与"地狱"的比较之后，陈大悲告诫读者的是，不仅是新剧界，中国的戏剧观众也都病入膏肓，需要治疗。与蒲伯英一样，陈大悲并不相信爱美剧能够成为大众的"主食"。但是，他相信，大众和中国戏剧都一样疾患深重。当文明戏和改良戏曲最先出现的时候，都是为了"治愈疾病和拯救人民"。但是，过去的十年的戏剧革命，只带来了更令人尴尬的结果，即"文明戏剧不文明"和"改良的戏曲没有改良"。因此，陈大悲把自己的身份从"殉道者"转向了"医生"，他认为必须找到更加有效的药物，这就是爱美剧。

简言之，陈大悲、蒲伯英等戏剧艺术家倡导爱美剧，首先是将之作为对职业文明戏的替代品，是为了对更先进和成熟的戏剧形式做准备。陈大悲提出爱美剧是中国社会所迫切需要的，因为文明戏已经走到了罪孽深重的末路。从1913年开始，文明戏的创作就主要是被商人所控制。与传统的戏曲名角儿不同，文明戏的演员靠他们吸引的追随者的数量来谋生。因此毫不令人奇怪，文明戏很快落入了金钱的深渊，散发着"铜臭"，以营利为至上追求。因此，为了继续戏剧的革命，陈大悲把"经济资本"与去表演其他两种资本，并把营利（经济资本）当做新剧界必须驱除的"魔鬼"来攻击。同样，那些职业戏剧创作者和演员也因而被谴责为"无业游民和拆白党"，或者没有道德的混饭吃的人。[28]更严重的是，在票房驱使下的大多数文明戏表演，只能搁置戏剧革命的任

务，转而求助于中国传统戏曲，以赢得多数小市民的注意——舞台上频繁出现的插科打诨，以及幕外的笑话和临时演说就说明了这一点。也就是说，新剧界的"他律原则"（即对营利的关切），已经威胁到了甚至取代了启蒙者们一开始的"政治原则"，并进一步妨碍了新剧向中国现代化的伟大进程的整体的演进。为了纠正这种"历史的反应"，陈大悲倡导爱美剧，将新的戏剧从市场的职业者中拉回，将之交给现代学校中的业余创作者。通过这样做，陈大悲和自1913年后在新剧界失去位置的戏剧艺术家们希望通过将自己重新定位为"爱美剧运动"的领导者/教育者以及爱美剧理论家，来重新获得权力。

阐明这一点，对于弄清中国的爱美剧运动与现代欧美爱美剧运动的不同，是非常重要的。现代欧美的爱美剧运动主要涉及的是艺术与商业——或纯艺术与现代文化工业——之间的矛盾。而在对中国现代戏剧追求"职业的"和"爱美的"比照中，政治原则、启蒙的主题构成了艺术与商业之争的浓重背景。这也是爱美剧运动后期发生变化的原因。

因此，一些关键问题仍然有待于人们思考，尽管它们不是本文所能回答的。陈大悲的爱美剧理论，在爱美剧的舞台表演中完全实现了吗？这些爱美剧作品与爱美剧的新地位是否匹配？毕竟，戏剧演出在很大程度上比印刷文化更依赖于生产者和消费者来共同完成文化生产。换句话说，在实现爱美剧创作者高度重视的政治价值之前，爱美剧仍然需要首先吸引观众。也就是说，爱美剧中的"艺术价值／市场价值／政治价值"不仅是相互缠绕的，而且远比在文学领域紧密复杂得多。

第三节

"职业化"的双重含义：商业的和唯艺术的

在陈大悲等人的推动下，"爱美的"戏剧运动的热潮很快在全国范围内风起云涌。南方以上海的民众戏剧社为先声，影响遍及江苏、浙江、安徽、河南、河北、山西、湖北、湖南、广东、贵州等省。北方以北京为中心，在新中华戏剧协社成立后更是进一步成为全国中心。在诸多"爱美的"社团中，除民众戏剧社外，影响较大的还有上海的辛酉学社和北京的实验剧社等。以"业余演剧"为号召的学生演剧蔚然成风。洪深曾盛赞这一浪潮下的学生业余演剧活动："学校学生演剧，有爱美剧底趋势的，如在上海的交通、暨南、复旦大学等。苏州东吴，扬州五师，南京东南，在北平的清华、燕京、女师大、人艺、艺专、北师，在天津的南开等，以上所列举的社团学校（或有我见闻不到因而遗漏的），至少是对于戏剧艺术，诚恳的努力，而一些没有营业戏剧者底目的希望顾虑，以及'投时所好'这类政策的。他们的艺术虽还没有成熟，但是他们对于戏剧的一点点贡献，已经可以使得'爱美剧'三个字，成为社会上流行的一种好名词。至少不以为耻辱，而以为荣夸的。"[29]

由于本章主论戏剧思想史，因此对爱

[28]陈大悲《戏剧指导社会与社会指导戏剧》，《戏剧》1，2，1921。

[29]洪深《从中国的新戏说到话剧》，原载马彦祥著《戏剧概论》，为该书序言，上海光华书局，1929年。

《爱美的戏剧》书影

美剧运动的学生演剧、洪深等在上海戏剧协社的创作活动以及陈大悲等在戏剧教育等方面的成就，不做过多讨论，而更关注其戏剧思想、理论上的建树。[30]

爱美剧运动继续了《新青年》学习西方戏剧的道路，在外国理论的介绍和探讨方面，都取得了巨大的成绩。这一时期，不仅兴办各种报纸杂志，对现代话剧进行宣传和普及，大量有关西方戏剧史、舞台美术等的研究性或翻译论著也陆续出现。西方戏剧作品的翻译、剧作和导演理论的引介和探讨，对舞台美术和灯光、舞台表演等等的研究和讨论也达到了前所未有的深度。《戏剧》杂志先后发表了《英国近代剧之消长》、《古拉英的独立剧场》、《英国名优菲尔泼士事略》、《美国最近

组织的小剧场》、《德国的自由剧场》、《西洋编剧和布景关系的小史》、《近代剧和世界思潮》等多篇文章，一方面关注西方现代戏剧的历史和动态，另一方面，也活跃地就中国戏剧界的问题和发展方向展开争论。可以说，这是中国现代戏剧审美意识全面自觉的一个时期，这种自觉，当然与"爱美剧"的理论内涵有着重要关联。

一、爱美剧运动与戏剧艺术意识的自觉

许多研究者时常泛泛地说到，爱美剧运动带来了中国的戏剧艺术意识的自觉。仔细分辨起来，这种"自觉"至少包括相互联系又相对独立的三个层次，它们都涉及戏剧在某种意义上的独立性。其一，是戏剧本身作为一个艺术门类的独立性；其二，是戏剧艺术相对于市场、资本的独立性——这就是陈大悲所说的"业余的"意思；其三，是戏剧艺术相对于政治的独立性。第一个层次是最基本的，我们可以称之为戏剧本体层面上的自觉。第二个层次，我们前面在分辨"爱美的"（业余的）与"职业的"两个意义时已经讨论过。第三个层次，则是稍后要讨论的戏剧的形式主义／唯美主义／唯艺术论等出现的基础。后者是我们将在这一部分主要讨论的问题，但我们将在此发现又一个悖论：尽管陈大悲倡导具有"美的"特质的戏剧，但他绝非一个唯艺术论者；恰恰相反，在此之后真正倡导唯艺术论的"国剧运动"，却是由一群"职业的"戏剧家组成。

"戏剧是什么？"从20世纪20年代初期开始，这成为一个人们热衷于探讨的问题。这个问题的实质是要从理论上辨析戏剧与文学的关系。在很大程度上，这个话题是对五四时期的"戏／唱"之争的一个延续。新文化运动中强调戏剧革命是文学革命的一部分，强调戏剧的本质是"文学性"，与旧戏的"音乐性"（唱）的特征相区别；而此期，人们不再停留于将戏剧视为"文学"的一部分，进一步辨析戏剧与文学之间的关系。

（一）剧本与戏剧的关系之辩证

与五四新文学派单单看重剧本的文学价值——并且主要是思想启蒙的价值——不同，爱美剧的倡导者能够以一种辩证的方式看待剧本：一方面强调剧本的必要性和重要性，另一方面强调剧本不仅要具有文学价值，更必须适于演出。他们指责早期文明戏表演不重视剧本的倾向，陈大悲就指出："从前的文明新戏之所以见轻于社会，实在是因为把剧本看得太轻了。最初因为找不到编剧的人才，剧本由'成文的'变成'不成文的'。后来出世的'新剧伟人'，'新剧泰斗'或是'新剧巨子'竟不知剧本是什么东西了。"[31]

爱美剧运动时期，陈大悲等身体力行，以《戏剧》等杂志为园地，其创作的新剧本数量之丰富，是前所未有的。陈大悲的《英雄与美人》、《幽兰女士》，蒲伯英的《道义之交》，汪优游的《好儿子》等等，都是在当时演出获得成功、产

[30]一般研究者都把陈大悲的《爱美的戏剧》作为"爱美剧运动"的主要理论成就。但在我看来，陈大悲的这部专著更多的是阐述以"第四堵墙"、营造舞台的"真实幻觉"为美学宗旨的戏剧。他提倡的是写实主义的戏剧观，其理论并不是"爱美的"的另一个含义——审美主义或唯艺术论。

[31]陈大悲《剧场中鼓掌的问题》，《晨报副刊》，1922年3月13日。

生较大社会影响的作品。以至于有人称其在1922年"为中国的爱美剧运动开创了新的纪元"。但是，强调剧本的必不可少，强调剧本对于演剧的基础性地位，并不等于强调戏剧的"文学性"。重视剧本与戏剧演出的适应性，是此期爱美剧倡导者中的一个重要思想。例如，余上沅曾批评过剧本过于偏文学的倾向："所谓新剧，不过仅仅产生了几册评话式死的剧本，那也配称作戏剧吗？"[32]

（二）戏剧艺术：独立性与整体性（综合性）

那么对于余上沅来说，真正的戏剧究竟是什么呢？余上沅的回答是：

对戏剧的各种解释与戏剧本身无关，因为戏剧只是艺术，是自我的表现，用不着硬给它下定义。

这个明显带有表现主义色彩的论点，反映出余上沅对于戏剧作为一门艺术的独立地位的重视。（这里的逻辑是显而易见的：戏剧是艺术——艺术即表现——因而戏剧就是表现。）但另一方面，这种独立性又非脱离其他艺术样式的空洞，余上沅指出了独立性的另一端，即戏剧艺术的完整性：

因为戏剧意义，并不是那样简单，是由剧本、剧院、人物、音乐、美术的布景、活动的表演种种方面综合成的。……有了剧本，有了动作，还得有表演的场所，特设的场所，不是图书馆，也不是礼拜堂，就是往

"适用"的戏院里去演，聚集了群众与会，这便是戏剧的真存在。[33]

对戏剧艺术的"独立性"与"整体性"（后者一般被表述为"综合性"）的辩证理解，在这一时期的爱美剧提倡者那里十分常见。在《戏剧究竟是什么？》[34]一文中，熊佛西认为，那种将戏剧仅仅当成文学的看法尽管具有一定的进步性，仍然还有"研究的余地"。熊佛西的结论是："固然，谁也承认戏剧的一部分是文学，但是整个的戏剧，决不是文学，而是一种独立的艺术。"

二、"职业性"的双重含义与爱美剧之后的职业剧运动

1922年夏天，爱美剧运动兴起后仅四个月，正当北京女子师范学校、清华大学、北京大学等上演许多新戏之时，陈大悲突然宣称，北京的爱美剧正面临"垮台"的危险。他指责了一些由"伪业余"的演剧人员参与的爱美剧团体，认为那些人正如此前的职业文明戏演剧人员一样，根本没有做严肃的准备工作，演戏只是插科打诨。[35]但严格说来，如果考虑到这一时期新华戏剧协社之外的、北京之外的社团的情况，陈大悲对于新戏团体"职业化"的指责就并不完全正确。此时，新的文化团体已经出现，而受到更完备的西方戏剧教育的职业演剧人员也已经开始介入

中国的新戏。在这一意义上，陈大悲原本的理想——爱美剧应该成为朝向更进步的、更职业性的戏剧界的过渡阶段——在一定程度上已经实现。新文化团体有更好的西方文学、西方戏剧的知识背景，他们创作自己的剧本，并以更职业化的方式在舞台上演出。但令人惊异的是，陈大悲没有注意到这个正在取代新中华戏剧协社并最终成为中国现代戏剧的中流砥柱的群体。因此，我们应该转而关注新剧界继之而出现的这股新力量，那就是新月社和北京"中国戏剧社"中的职业戏剧家的联合。

特别值得注意的是，"职业的"这一术语在此出现了新的含义。此处的"职业的"，指的是在西方现代戏剧的剧作、舞台导演、表演等方面接受过正式的学院式教育的精英知识群体，他们所追求或号称的是"最好的"或"最专门的"。与前述的职业文明戏从业者的"职业性"完全不同的是，精英的职业戏剧家从专业性中寻求的是文化价值和艺术价值，而不是经济价值。

新月社对中国新剧的涉猎，可以追溯到1924年的5月28日，为了庆祝泰戈尔的六十四岁寿辰，徐志摩、林徽因等新月派成员在东单三条的协和小礼堂上演了泰戈尔的诗剧《齐德拉》——林徽因饰公主齐德拉，徐志摩饰爱神玛达那。徐志摩将这次演出称为"门外汉"。[36]徐志摩意识到了自己在剧作和表演新剧方面的不足，求助于张嘉铸、闻一多、余上沅和赵太侔等人，这些人都是清华戏剧社和中国戏剧改

[32]余上沅《戏剧的意义与起源》，《京报副刊》。

[33]同上。
[34]熊佛西《佛西论剧》，新月书店，1931年。
[35]陈大悲《爱美的戏剧之在北京》，《晨报副刊》，1922年6月22日。

[36]徐志摩《剧刊始业》，《徐志摩全集》第4卷，上海书店，1995年。

闻一多

余上沅

良社的骨干成员,他们要么在国外接受过正式的戏剧训练,要么就是已经在戏剧界有了很多经验。

事实上,这些舞台艺术家——余上沅、张嘉铸、赵太侔、闻一多以及后来的熊佛西等人,都一方面受到欧美的学院派"新剧场运动"的影响,另一方面又深受约翰·辛格(John Synge)、威廉姆·巴特勒·叶芝(William Butler Yeats)以及爱尔兰戏剧运动(也称爱尔兰文艺复兴)的影响。正因为如此,尽管他们在最初都或多或少地拥护"业余的"爱美剧运动,但他们更进一步的目标,却是根据"民族国家戏剧"的信条来设想中国戏剧的未来,这就是"国剧运动"。[37]这批留学生早在美国成立的"中国戏剧改良社",便已经为他们的长远目标列出了章程。[38]此后,当余上沅、赵太侔、张嘉铸、闻一多等结束其在美国的学业而返回北京时,他们立即意识到自己也迫切需要得到国内文化力量的帮助,来达到他们的长远目标。新月社无疑正是这样能够给予他们支持的团体。

余上沅写信给胡适和徐志摩,建议

作为职业剧作家的他们与来自新月社的业余表演者合作。[39]于是,在新月社的协助下,余上沅、赵太侔和闻一多等于1925年成立了"中国戏剧社",并在北京美术专科学校中成立了"戏剧系"。1926年,《剧刊》作为《北京晨报》的副刊而创刊发行。共出了16期的《剧刊》讨论了许多戏剧问题,例如中国戏剧的未来,中国旧戏曲的重振,等等。

《剧刊》最为关注的问题,当然就是国剧运动。余上沅将"国剧"定义为"要由中国人用中国材料去演给中国人看的中国戏"[40]。这的确令人惊异:强调重振"中国化"的人,却是一群留学西方归来的学者。这表明,此刻的戏剧改革的"靶子",已经不再是"传统"或"古典"。换句话说,国剧运动至少在表面上搁置了此前的新剧的"打碎旧世界"的任务,而是转向为中国观众上演"中国的"戏剧,由此来实现"中国化"的理想。

是什么促使这些在美国得到训练的职业戏剧家在1925年返京之后打出"中国

化"的旗帜?为了中国民族戏剧发展的未来,余上沅及其同人试图避免的"西方戏剧影响"是什么?他们有没有接受西方戏剧的什么影响呢?[41]这把我们带到了两个方面的追问——一方面是"国剧运动"试图摆脱的西方影响;另一方面是他们接受了的西方影响(如果有的话)。对于前者,余上沅解释得十分清楚,他特别反对的,是易卜生影响下的中国戏剧的"偏离正轨"(即社会问题剧)。对于后一个问题,余上沅没有特别明确地说出来,但他用来反对社会问题剧的理论依据,带着明显的西方文化来源——"唯艺术论"。余上沅说:

新文化运动期的黎明,易卜生给旗鼓喧闹地介绍到中国来了。固然,西洋戏剧的复兴,最得力处仍是易卜生的介绍;可是在中国又迷入了歧途。我们只见他在小处下手,却不见他在大处着眼……政治问题、家庭问题、职业问题、烟酒问题、各种问题,做了戏剧的目标;演说家、雄辩家、传教士,一个个跳上台去,读他们的辞章,听他们的道德。艺术人生,因果倒置。他们不知道探讨人生的深邃,表现生活的原力,却要利用艺术去纠正人心、改善生活。结果是生活愈变愈复杂,戏剧愈变愈繁琐;问题不存在了,戏剧也随之不存在。通性既失,这些戏剧便不成其为艺术(本来它就不是艺术),"这是中国

[37]参见董保中《文学、政治与自由》,(台北)谢林印书馆,1978年,第79页。
[38]同上。

[39]Lawrence Wang-chi Wong, "*Lions and Tigers in Groups: The Crescent Moon School in Modern Chinese Literary History*", .Literary Societies of Republican China, Kirk Denton and Michel Hockx, Rowman & Littlefield, 2008,P.287.
[40]余上沅《国剧运动》,新月书店,1921年,第1页。

[41]例如,赵太侔就曾在《国剧》一文中自信地宣称:"现在的艺术世界是反写实运动弥漫的时候。西方的艺术家正在那里拼命解脱自然的桎梏,四面八方求救兵。……在戏剧方面,他们也在眼巴巴地向东方望着。"参见余上沅《国剧运动》,新月书店,1921年,14页。

戏剧运动之失败的第一个理由"[42]。

自从《玩偶之家》中译本于1918年在中国出版，五四知识分子，不管是戏剧专家还是门外汉，都积极投身于创作新的能够反映各种社会问题的剧本，由此创造出一个后来被称之为中国"问题剧"的戏剧类型。大多数这类剧，都只是作为印刷的剧本而传播，其目的在于揭示、探讨和解决社会问题，并由此启发民众。尽管这类戏剧具有群众性和进步性，余上沅仍认为，问题剧落入了空洞和贫乏的长篇大论的陷阱。尽管他并没有指出这些错误的来源，但不难从前十年的文明戏的影响中找到痕迹。用前面引用过的余上沅自己的话说，似乎正是由于这些错误，问题剧混淆了人生和艺术之间自然的联系，而最终演化成各种长篇大论、理论和日常生活中各种平庸琐碎之事的表现的大杂烩。在某种意义上，历经又一个十年的探索和实验之后，新剧似乎又回到了起点。由此，余上沅批评并且反对易卜生在中国的过度影响，并呼吁中国新剧的重建。

赵太侔等也发表了类似的看法。对于未来的国剧，他提出了中西方戏剧的融合问题。其中非常有趣的是他从中西方戏剧中找到了一个共通之处——"程式化"。在《国剧》一文中，赵太侔将戏曲的特点之一概括为"程式化"，用英语中Conventionalization来解释程式化的内涵。Conventionalization，有惯例、常规、习俗的含义，也就是说，赵太侔的这一翻译，极为准确地概括了传统戏剧在表演中的规则性、历史传承性（派别）、符号性（约定俗成）等特点。

与此前的新文化倡导者不同，赵太侔并不认为中国旧戏是消极的"把戏"，而是基于西方现代戏剧和中国戏曲共同具有的"程式性"，看到了其改造的未来。在赵太侔看来，中国旧戏所具有的舞台表演的程式性，恰如西方戏剧在交响乐上的程式性。表演形式上的程式性回应着闻一多对于"艺术的纯性"[43]的呼吁，而后者为讲一个故事提供了完整的结构。赵太侔认为，如果新的国剧能够吸收这些传统/程式，也许就能够在形式与内容之间找到最佳的平衡，而这正是数百年来困扰着中西戏剧发展的难题。

但是，"中国形式"与"西方内容"的这种融合，也可能并不能达成赵太侔所期盼的那种完美结合。恰恰相反，可能导致的却是西方与中国戏剧的一种僵化的组合，或者说，是西方的"主义"加上中国的"身体"。闻一多曾批评郭沫若的历史剧"旧瓶装新酒"，便反映了这种结合的问题：国剧，或者更广义的中国现代戏剧，应该体现的是什么层次上的中与西、新与旧的结合？中西、新旧交融中的中国戏剧发展，是下一章将集中讨论的问题。

[42]余上沅《国剧运动》，新月书店，1927年，第3页。

[43]闻一多《戏剧的歧途》，载于余上沅《国剧运动》，新月书店，1927年，第50页。

第 三 章

东西文化碰撞中的戏剧思潮

现代中国戏剧从诞生之日起，就无法回避与两种文化力量的交缠——"西方"和"传统"。这两种文化的内涵，以及人们对这些内涵的理解或想象，关系到一系列对立的命题，例如"新"与"旧"、"现代"与"古典"、"革命"与"保守"、"个体"与"专制"等等，但也可能被联系到"异质"与"本土"、"精英"与"大众"，等等。决定人们如何想象或选择的，往往是中国话剧在现实社会中实际起到的文化作用，或者人们要求它起到的作用。

第一节

浪漫主义戏剧思潮

一、西方浪漫主义戏剧思潮

在西方，"浪漫主义"是一场席卷整个欧洲的思想和文艺运动，它始于18世纪晚期，到19世纪30年代发展到鼎盛阶段，而在19世纪中期开始衰落，一些流派持续影响到19世纪晚期。这场运动也影响到欧洲之外的其他地区，比如日本和中国。尽管浪漫主义通常被理解为一个文艺运动，但它对思想史、哲学史有着重要影响，在认识论、形而上学、伦理学和政治学领域都形成了独创性的富有影响力的观念，并且，这些观念与浪漫主义者对于文学及艺术的理解是息息相关的。因此，在讨论现代中国戏剧所接受的浪漫主义影响时，我们不仅要关注带来影响的典范性的西方浪漫主义戏剧作品，更要关注隐含在这些作品之下的关于自然、心灵和自我的浪漫主义观念。

"浪漫的"一词在17世纪后半期出现在英国和法国。最初一般指的是中世纪罗曼司（Romance）以及文艺复兴时代阿里奥斯托（Ludovico Ariosto）、塔索（Torquato Tasso）的叙事诗，或者法国的关于阴谋和冒险的骑士故事。它最初是一个贬义词，指的是"不现实的"、"过分幻想的"、"滥情的"等东西。18世纪，这个词开始被运用于自然风景中，包含了"如画的/自然美的"（picturesque）一词的含义，一方面是指如画的、田园风光般的、质朴的，另一方面又指狂野的、无秩序的自然。此后，随着浪漫主义运动在欧洲各国的推进，这个词被赋予了各种新的含义。

就现代戏剧中的浪漫主义而言，许多现代文学史研究者都已经指出一个现象：中国现代文学中所受的西方浪漫主义影响十分芜杂，例如莎士比亚有时被视为浪漫主义者，有时被视为现实主义者。[1]但我们认为，这并不完全是对外来观念的接受上产生的问题——事实上，就西方浪漫主义运动本身来说，例如在德国和英国，不少批评家都在极度个人化的意义上赋予这些词以含义——它们不仅在不同的作者那里，甚至在不同的国家、文化形态之中都有着不同的意义。我们不可能巨细无遗地罗列每一个浪漫主义者所倡导的观念内容。不过，仍然有一个较为简略的办法来让我们理解"浪漫主义"的一些核心内涵：我们可以先考察"浪漫主义"或"浪漫的"是与什么相对而被提出的——"浪漫主义"或"浪漫的"旨在与什么样的文学、戏剧形成对照。至少应该指出，西方现代主义中的浪漫主义具有两个方面：一是作为"古典的"对立面的浪漫主义，二是作为"现代的"对立面的浪漫主义。历史上的浪漫主义文艺首先是与新古典主义文艺相对立的，并且，它们从中世纪和文艺复兴的文艺模式中获得其灵感来源。

"古典的"与"浪漫的"这个对举，包括戏剧批评家们对于一系列同类特征的并置：古代的/现代的，传统的/现代的，雕琢的/哥特的……尽管这些并置所强调的方面略有不同，但在总体精神上是一致的。欧洲文艺主要是在这一意义上使用这个词，尤其是当时影响最大的奥古斯特·威廉·冯·施莱格尔（August Wilhelm Von Schlegel），他对"古典的"和"浪漫的"进行的对比就属于这个层面。这个对比框架在19世纪末20世纪初的英美学者那里得到了更加详尽的发挥。这一意义上的"浪漫主义"，强调对新古典主义批评原则的反叛及对中古文学的重新发现，并且，由对理性秩序的推崇转而朝向对个体的主体性和对自然的双重崇拜。

英国文学史家托马斯·瓦尔顿（Thomas Warton）在写《英国诗歌史》的导言时，就意识到了这个词的意义，因此其导言题为"浪漫的小说在欧洲的起源"。在瓦尔顿的著作中已经蕴含了一个

[1]例如，朱光潜在《浪漫主义和现实主义》中说："姑举莎士比亚和歌德这两位人所熟知的大诗人为例。莎士比亚是近代浪漫运动的一个很大的推动力，过去文学史家们常把他的戏剧看作和'古典型戏剧'相对立的'浪漫型戏剧'，而近来文学史家们却把莎士比亚尊为'伟大的现实主义者'。究竟谁是谁非呢？两说合起来看都对，分开来孤立地看，就都不对。可是我们的文学史家和批评家们在苏联的影响之下，往往把现实主义和浪漫主义割裂开来，随意在一些伟大的作家身上贴上片面的标签。"朱光潜，《谈美书简》，上海文艺出版社，1980年。

对举：一方面是包括中世纪和文艺复兴的"浪漫主义文学"，另一方面则是古代以来的整个文学传统。在瓦尔顿著作出现的时代，欧洲还处于古典主义批评的背景之下，瓦尔顿却为古典主义创作原则所不容的阿里奥斯托、塔索和斯宾塞（Edmund Spenser）的作品和"技巧"辩护，证明这种"浪漫"小说出现的合理性和价值，证明它的标准和规则不相容的正当性。[2]这个"浪漫"与"传统"的二元对立，与18世纪常见的其他对比十分相似：例如"古代"和"现代"、"艺术的诗"和"大众的诗"的对立。莎士比亚诗歌也在这一眼光下被划入浪漫主义的范畴，因为它们不受规则约束的"自然"与法国古典主义悲剧形成了对立。托马斯·瓦尔顿，以及几乎与他同时的夏普·理查德·赫德，都明确地将"哥特的"和"古典的"加以对举。赫德把塔索说成"古典与哥特之间的过渡"，说《仙后》是"哥特的诗，而不是一首古典诗"。瓦尔顿称但丁的《神曲》是"古典与浪漫的幻想的奇妙混合"。

这种关于"浪漫的"的用法传播到了德国，最终形成了明确而系统的浪漫主义思想。事实上，德国浪漫主义的出现，标志着作为一个整体的浪漫主义运动的真正开端。德国浪漫主义一般被划分为三个阶段：从1797年到1802年的"早期浪漫主义"阶段（Frühromantik）；从1803年到1815年的"浪漫主义高潮"阶段（Hochromantik）；最后是从1816年到1830年左右的"晚期浪漫主义"阶段

（Spätromantik）。从思想史的角度看，最重要的是早期阶段，它为后来浪漫主义文艺运动的展开提供了理论基础和一整套关于文艺的价值的批评概念。早期德国浪漫主义主要兴起于柏林和耶拿的文学沙龙，其圈子领袖是施莱格尔兄弟，以及弗雷德里克·施莱尔马赫（Friedrich Schleiermacher），以其笔名"诺瓦利斯"（Novalis）而闻名的弗雷德里克·冯·哈登堡（Friedrich von Hardenberg）等人。与这个圈子交往的重要思想者还包括荷尔德林（Friedrich Hölderlin）、谢林（Schelling）等人。

与瓦尔顿一开始指出的"浪漫的"不同，德国浪漫主义者所关注的"浪漫的"概念，具有前述两个朝向，它们在某种意义上是相悖的，并且都对现代中国戏剧发生了影响。其一，是受到英国文学史研究启发的历史朝向，即以施莱格尔兄弟的思想为核心的"浪漫主义"与"古典主义"的进一步对立；另一个则是康德、席勒思想启发下的"浪漫主义"与"现代"的对立。这两个朝向并不能截然分开，事实上，施莱格尔兄弟关于浪漫主义艺术的阐释，也带有很强的席勒影响下的痕迹，因而他们所表述的文学史观念，绝不仅仅是"浪漫主义"对"古典主义"的超越和取代，而毋宁说是一种"后顾"和"回溯"之中的"救赎"。第二个朝向所发展出来的浪漫主义，在很大程度上转变成了一种形式的唯美主义。

作为"进步的"（相对于古典）浪漫主义，与作为"回溯的"（相对于现代）浪漫主义，对中国现代戏剧思想史都有着重要的影响。前一方面比较容易理解，此处对浪漫主义的第二个层面——作为与

"现代"相悖的浪漫主义——多做一些说明，这个朝向带来了浪漫主义的一个变体——唯美主义。早期德国浪漫主义者是从对现代性的一些基本取向的幻灭中成长起来的，特别是他们对科学技术的发展、劳动分工以及竞争的市场经济等取向有着深刻的失望。对于浪漫主义者们来说，这些倾向已经造成了现代文化的根本隐患："疏离"（或间离）。这种疏离表现在三个方面：人们开始与他们自己、与他人、与自然相分离。首先，人与自我相分离，是因为劳动分工的不断增长，这迫使他们忽视自己的内在自我，以满足生产性的劳动者的要求，这也使得他们忽视了自己作为人的多面性和完整性，而只能成为一个专门化的劳动者。其次，人与他人相分离，因为他们必须为生存和地位而竞争，而不是在一个共同体中合作。最后，人与自然相分离，因为科学将自然视为一个要被加以征服和控制的对象来对待，而不是将之作为一个美的、神秘的、神奇的所在。

浪漫主义者对于现代社会的反应，是基于一种特殊的历史观。他们将整个人类文化历史，包括圣经神话，视为人类从天真—堕落—救赎的进程。康德和席勒都曾指出这个神话可以在解释道德形成时被加以理论化和世俗化的方式。浪漫主义者充分地接受这一思想，进而将这个神话用于所有的历史。人类文化早期的"天真"状态，寓于自我、他人和自然的统一性之中；"堕落"的阶段，开始于人类与自我、社会及自然的分裂和疏离；而"救赎"的希望，在于重新获取分裂之后的统一性。浪漫主义者们认为自己所经历的现代时期正处在"堕落"的阶段，现代人的任务就是通过重新发现与自我、他人和自

[2]参见 Odell Shepard关于 Clarissa Rinaker和 Thomas Warton的评论。*Journal of English and German Philology*，1917，p. 153.

然的统一性，来获得救赎。

浪漫主义者将现代社会的出现视为悲剧性的，视为资本主义和文明不可避免的产物。他们怀着"乡愁"，回顾更早的文化，诸如古希腊和中世纪的文化，这些早期文化都享有更大的整体性和统一性。但是，除了这种历史的悲观主义方面之外，早期浪漫主义者多数又怀有一种乌托邦信仰上的乐观主义情绪：相信现代人接近救赎最终仍是可能的，纵然在他们的时代还不能够获得它。如果人们将自己的力量引向正确的方向，就能够通过理性，重新创造与自我、社会和自然的统一体（假定此前的人是通过自然本性来创造的）。因此，浪漫主义的计划是治愈现代社会的伤痛：修复与自我、他人和自然的统一性。他们希望每一个人重新成为一个完整的人，这样每一个人都意识到自己独一无二的个性，以及他们与众不同的人格特征。他们倡导一个以爱和合作为基础的共同体，而不是被私利和竞争分裂的社会。最后，他们希望重新获得那个在受到科学和技术的掠夺之前的美的、神秘的、神奇的自然。

在理解到德国浪漫主义者赋予"浪漫主义"的概念内涵之后，我们才能进一步理解他们关于"自然的"（施莱格尔）、"素朴的"（席勒）等一系列文艺主张。"浪漫的"一词的范围被不断扩大：不只包括中世纪文学和阿里奥斯托、塔索的作品，莎士比亚、塞万提斯和卡尔德隆的作品也被称作"浪漫的"。也正是在这一意义上，我们可以说莎士比亚也是一个浪漫主义者。席勒最早提出了"素朴的/感伤的"这一区分，而施莱格尔兄弟重新将其命名为"古典的/浪漫的"。施莱格尔兄弟无疑受到席勒《论素朴的诗和感伤的诗》的很多影响，但席勒更关注于诗歌审美风格的分类研究，而施莱格尔更注重从早期的希腊精神到现代的历史转变。"素朴的/感伤的"与"古典的/浪漫的"并非完全对等的划分，例如莎士比亚诗歌在席勒那里属于"素朴的"，但在施莱格尔那里却是"浪漫的"。

施莱格尔第一次系统陈述了"浪漫主义文学"的发展史：它始于对中世纪神学的讨论，而结束于对我们通常所认为的属于文艺复兴的意大利诗歌的考察。但丁、彼得拉克和薄伽丘都被划为现代浪漫主义文学的奠基者（事实上，施莱格尔完全知道这些作家崇尚的是古典精神，但是他提出，他们的文学形式和表达完全是非古典的，他们并不打算保留结构和布局上的古典形式。）"浪漫的"包括诸如《尼伯龙根之歌》等德国英雄诗，《亚瑟王》、《查理曼大帝》，以及从《熙德》到《堂吉诃德》的西班牙文学。这些演讲引起了高度关注，并由此广为传播。

但是，最重要的表述是A.W.施莱格尔在1798年耶拿的演讲中作出的，其讲稿在1808—1809年被送到维也纳，于1809年出版。在这些演讲中，"浪漫的/古典的"与"有机的/机械的"、"人工的/田园的"这样一些对比联系在一起。古代的文学和新古典主义（主要是法国）文学被明显地与莎士比亚和卡尔德隆的浪漫戏剧相对比，"关于美的诗歌"被与"关于无限欲望的诗歌"相对比。

不难发现，这种风格与历史的分类法为当代艺术运动的纲领提供了概念框架。施莱格尔兄弟是那个时代强有力的反古典主义者。这个纲领传播到英国之后，批评家斯塔尔夫人（Madame de Stael）对施莱格尔兄弟加以介绍，并承继他们的精神，在其有广泛影响的《论德国》中，围绕"古典的"和"浪漫的"这一基本区分，划分出了一系列对比：包括"古典的/雕饰的"与"浪漫的/田园的"之间的对比，以及在关于"事件"的古希腊戏剧与关于"性格"的现代戏剧、关于对抗命运的诗与关于上帝的诗、美的诗与进步的诗之间的对照，都显然源自于施莱格尔。"古典的/浪漫的"这一区分也出现在柯勒律治（Coleridge）1811年的演讲之中，同样明显地来自于施莱格尔，因为这个区分联系着"有机的"和"机械的"以及"风景画的"和"雕琢的"之间的区分，非常接近于施莱格尔的原话。[3]浪漫主义运动的衰落，主要是由于一些人对于浪漫主义过于激烈的态度的批评。首先是美国的新人文主义者，尤其是白璧德（Irving Babbitt）以及艾略特（T. S. Eliot）及其追随者；稍后是比尔兹利等为代表的美国的新批评派，他们都基于道德的、政治的和美学的理由，指出浪漫主义的非理性特征，并认为这是与伟大的人文主义和基督教传统的可悲的断裂。埃尔文·白璧德在其《卢梭与浪漫主义》中，主要反驳和批评了浪漫主义的伦理观（包括浪漫主义关于爱和激情的概念），以及浪漫主义关于天才和灵感的理论、对自然的崇拜，以及

[3]但需要注意的一点是，没有哪个英国诗人承认自己是浪漫主义者，他们也几乎都不承认这场争论与自己的时代和国家的相关性。柯勒律治和黑兹利特都没有这样来指涉自己的创作，拜伦更是明确拒斥它。尽管他被视为浪漫主义诗人的代表，但他认为"浪漫的——古典的"这一区分只是一场欧洲大陆的争论，与英国文学无关。Forest Pyle, *The Ideology of Imagination: Subject and Society in the Discourse of Romanticism*, Stanford University Press, 1995.

浪漫主义在哲学上的一元论[4]。对于艾略特及其追随者，则是出于美学上的理由而对浪漫主义文学提出批评，尤其是对雪莱，认为他的诗歌是单调的、不准确和含混的，同时也是伦理观上不成熟、道德上危险的。

二、中国现代戏剧思潮中的浪漫主义

浪漫主义思想引起中国文学界的关注，最初是由于其反对古典主义、反叛传统、张扬个性的一面。当然，正如许多学者已经指出的那样，此时的中国戏剧文学中并不存在西方戏剧史意义上的"古典主义"（例如戏剧中的"三一律"原则）。新文艺的倡导者实际上是在将整个中国的旧文学传统一并视为古典主义而加以反叛。[5]

早在1907年，鲁迅就曾经在《摩罗诗力说》中热情地介绍和赞颂了拜伦、雪莱等浪漫主义诗人。中国文学界对于浪漫主义的大规模介绍，在1920年形成了一个高潮。"学衡派"的胡先骕和吴宓在介绍欧美文学的发展趋势时，从文艺作品自身的审美价值的角度，主张发展文学中的浪漫主义。宋春舫、沈雁冰、陈望道等人也热情地撰文介绍外国浪漫主义文学。

在这一时期的介绍中，浪漫主义反对传统、"破坏偶像"的一面受到的关注是最多的。例如宋春舫在《近世浪漫派戏剧之沿革》中介绍19世纪的欧美浪漫主义

戏剧，认为"其精神在于摒弃'习惯'，扫除不合时宜的制度，颇有'破坏偶像'之气概"[6]。浪漫主义文学作为既定的古典传统的反叛者和摧毁者的倾向，无疑与五四新文学时期倡导新文学、破除旧文学的急切需求相应和。在这样的倡导之下，浪漫主义文学主情、重个性的特点对于新文学倡导者发生了重要影响。

西方重要的浪漫主义戏剧作品也逐渐被翻译和介绍到中国，例如席勒的《威廉·退尔》（余上沅、马君武皆有译本）和《强盗》（杨丙辰译），以及雨果的《欧那尼》（东亚病夫与余上沅皆有译本）等。

不管是在理论还是创作方面，对于浪漫主义思潮的引介和推动力度最大的，无疑当属创造社。这个年轻的作家群体，一开始就以尊重天才、主张自我表现、蔑视平庸为艺术宗旨。并且，创造社的主要成员——尤其是郭沫若和田汉——对于浪漫主义的倡导，明显受到歌德、席勒等的德国浪漫主义思潮影响，倾向于对"堕落"之前的原始时代的回眸和眷恋。[7]

创造社成员大多有过在日本留学的经历，在日本接触到德国浪漫主义的影响，而且其中多数人精通德语，能够直接接触德国浪漫主义思潮中的作品。郭沫若在许多文章中都谈到了浪漫主义，例如《文艺之社会的使命》，《论中德文化书》、《〈少年维特之烦恼〉序引》等。在

《〈少年维特之烦恼〉序引》中，郭沫若明确地将自己与歌德的思想相比照，"我译此书，与歌德思想有种种共鸣之点"，这些共鸣包括五个方面：一是主情主义，二是泛神论思想，三是对自然的赞美，四是对原始生活的景仰，五是对小儿的尊崇。这五个共鸣皆属于德国浪漫主义的内容。德国浪漫主义从文学色彩到思想实质都深刻地影响到了郭沫若和田汉等人。尼采对生命力和创造力的高扬，瓦格纳要求艺术家实现本身具有的"宇宙意志"的主张，都在郭沫若和田汉那里引起了共鸣。而歌德和席勒的影响更不必说。除了前述所引用的对歌德等人作品的译介之外，创造社青年作家对他们本人更有着发自内心的崇拜：郭沫若和田汉模仿歌德与席勒铜像的姿势合影留念，郭沫若和成仿吾等带着席勒作品，在大自然的山水间去吟咏。这种对于德国浪漫主义的倾心，与作家对于自己的时代和国家的理解相关，郭沫若说："我们的五四运动很有点像青年歌德时代的'狂飙突起'时代。"[8]创造社对这一意义上的浪漫主义的高扬，是有一定针对性的。这样的主张与以胡适等为代表的高扬实用理性的文学实践形成了鲜明对照。创造社所呼唤的文学，是审美的而不是实用的，是感性的而不是理性的，他们要求文学表现内心，而不是停留于对现实的琐屑直白的表述。可以说，这种强调充实和丰富了五四新文学中"人的解放"的主题。

浪漫主义对新文学创作的影响，首先体现在新文学的形式选择上，不管是对体裁的选择还是语言的选择。田本相曾提出

[4]Irving Babbitt, *Rousseau and Romanticism*, Transaction Publishers ,1991.
[5]孙庆升《中国现代戏剧思潮史》，北京大学出版社，1994年，第25页。

[6]《东方杂志》，1920年第17卷第4号。
[7]一些研究者划分了"积极浪漫主义"和"消极浪漫主义"，前者主要指的是苏联文学影响下的革命浪漫主义，后者则类似于受华兹华斯等英美浪漫主义倾向影响的浪漫主义。我们在此打破了这种划分。事实上，正如后面将分析的，浪漫主义的反叛性和个性张扬的作用（反抗古典的"积极方面"）与其对自然、原始生活的回溯（反抗现代性的"消极方面"），是同一块硬币的两面。

[8]郭沫若《〈浮士德〉第二部译后记》，《郭沫若论创作》，上海文艺出版社，1983年，第657页。

青年时代的田汉

郭沫若

一个重要的观点："话剧与诗的结合，或者说话剧诗化的美学倾向，是'五四'话剧在艺术上的最突出的特色。"[9]郭沫若和田汉的话剧创作是这方面的开创者。郭沫若曾说："诗是文学的本质，小说和戏剧是诗的分化。"[10]他把诗视为戏剧和小说的真正"灵魂"："小说和戏剧中如果没有诗，等于是啤酒和荷兰水走掉了气，等于是没有灵魂的木乃伊。"[11]

翻译歌德《浮士德》一剧，对郭沫若后来的创作带来的重要影响是显而易见的——以"诗剧"这一样式为载体，郭沫若的激情和反抗的个性如江河之奔泻般迸发出来。在诗集《女神》中，郭沫若在《女神之再生》前面题写了《浮士德》的诗句："永恒之女性，领导我们走。"而《湘累》等诗剧，已经体现出作者自我表现的强烈个性色彩和语言中的诗性，其激昂的基调，暴风骤雨般急促的节奏，奇丽宏伟的构思，奔腾夸张的想象，成为五四时期狂飙突进的诗风的代表。此后，他的浪漫主义倾向进一步朝着历史剧的方向发展。《女神》中已经开始的"剧"与"诗"的结合方向，在他后来的历史剧作《卓文君》、《王昭君》、《聂嫈》等一系列历史剧作中一以贯之，并且更为圆熟。

田汉第一部面世的作品《咖啡店之一夜》，讲述了咖啡店侍女白秋英遭富商少爷李乾卿遗弃的故事，渗透着浓厚的感伤情绪。田汉作为浪漫主义诗人的特质已经在这部戏中初露端倪，其作品中抒情、想象的成分甚至超过了描写现实的成分。这部作品具有强烈的抒情色彩。田汉以抒情诗人的敏感，来体验和表达人物内心的感情变化，人物的台词充满情感，或热烈奔放地倾诉真情，或低沉婉曲地叹惋心事。许多台词与其说是对话，不如说是独白，使读者受到感动。

作于1921年的《获虎之夜》，获得了崇高的赞誉，被洪深誉为新文学在第一个十年收获的话剧作品中"最优秀的一个"，奠定了田汉在剧坛上的地位。这部作品在对充满原始、荒蛮气息的氛围营造之中，展示了一个具有浓厚的神秘色彩的"猎虎"故事。洪深评价说："在题材的选择，在材料的处理，在个性的描写，在对话，在预期的舞台空气与效果，没有一样不是令人满意的。"[12]在这部剧中，田汉在精心构思布局、设置悬念的同时，从来不吝于让人物的情感冲破单纯的叙事，使得台词变成诗一般的情感表达。例如剧中人物黄大傻对"寂寞"的反复表达，透露出五四时期一代青年人苦闷的心声：

黄大傻：我寂寞得没有法子。到了太阳落山，鸟儿都回到窠里去了的时候，就独自一个人挨到这后山上，望这个屋子里的灯光，尤其是莲姑娘窗上的灯光，看见了她的窗子上的灯光，就好像我还是五六年前在爹妈身边做幸福的孩子，每天到这边山上喊莲妹出来同玩的时候一样。尤其是下细雨的晚上，那窗子上的灯光打远处望起来是那样朦朦胧胧的，就像秋天里我捉了许多萤火虫，莲妹把它装在蛋壳里。我一面呆看，一面痴想，身上给雨点打透湿也不觉得，直等灯光熄了，莲妹睡了，我才回到戏台底下。

一些研究者曾经指出，如果重视浪漫主义对"个人"的充分强调及其在审美上反抗现代技术文明的一面，那么，在中国新文学的话剧创作中并没有出现过真正意义上的浪漫主义。尤其是正如郭沫若的不少作品中反映出来的那样，对"集体"的高扬往往代替了对"个人"的意识，对现代科技、文明的赞叹甚于对田园的留恋。甚至，到了1926年，郭沫若在《革命与文学》一文中提出：作为第三等级的资产阶级抬头之后，使社会新生出一个被压迫的第四阶级的无产者，"在欧洲的今日已经达到第四阶级与第三阶级的斗争时代了。浪漫主义的文学早已成为反革命的文学"[13]。此处，已经明确将浪漫主义文学

[9]田本相《继承和发扬中国话剧的宝贵传统》，《光明日报》2007年4月6日。
[10]郭沫若《文学的本质》，《沫若文集》第10卷，人民文学出版社，1959年，第223页。
[11]郭沫若《诗歌国防》，《沫若文集》第2卷，人民文学出版社，1959年，第6页。

[12]洪深《中国新文学大系·戏剧集》，上海良友图书印刷公司，1935年，第51页。

[13]郭沫若《革命与文学》，《创造月刊》第1卷第3期，1926年5月16日。

划分到与无产阶级对立的、反革命的阵营之中。例如李欧梵就多次提及并认同夏志清的如下观点："中国近代文学中没有真正的'浪漫主义文学'的作品，只有浪漫的气质和生活方式。"[14]

但我们认为，在郭沫若和田汉早期诗化的戏剧创作中，其对自我、个性的充分肯定和张扬，对自然的讴歌和赞叹，与传统文学中的自我和田园意识是迥异其趣的，是真正的现代浪漫精神的显现。郑伯奇也许是最早深入分析和甄别现代中国文学中的浪漫主义实质的人。早在1927年，郑伯奇就区分了浪漫主义和"抒情主义"，倾向于将新文学中的浪漫主义运动视为抒情主义的文学，他说：

> 十九世纪浪漫主义的底流，依然是抒情主义，不过因为他们有卢梭的思想，中世文化的憧憬，资本主义初期的气势，因而形成了浪漫主义而已。在现代的中国，我们既然没有和他同样的思想和社会的背景，而我们另外有我们独有的境遇和现代的思潮，所以便成了我们现代自己的抒情主义。[15]

但是，八年之后，同样在郑伯奇所撰写的《中国新文学大系·小说三集》的"导言"中，他又概括创造社作家是"倾向到浪漫主义"，而不仅仅是"抒情主义"。此时作为文学运动的浪漫主义早已尘埃落定，也许正因为如此，郑伯奇能够对其文学观念的内涵进行更冷静的审视。对于浪漫主义在抒情之外的思想特质及其成因，郑伯奇进行了客观的分析：

> 第一，他们都是在外国住得很久，对于外国的（资本主义的）缺点和中国（次殖民地的）病痛都看得比较清楚，他们感受到两重失望、两重痛苦。对于现社会发生厌倦憎恶。而国内国外所加给他们的重重压迫只坚强了他们反抗的心情。第二，因为他们在外国住得很久，对于祖国便常生起一种怀乡病，而回国以后的种种失望，更使他们感到空虚。未回国以前，他们是悲哀怀念，既回国以后，他们又变成悲愤激越，便是这个道理。第三，因为他们在外国住得长久，当时外国流行的思想自然会影响到他们。哲学上，理知主义的破产；文学上，自然主义的失败，这也使他们走上反理知主义的浪漫主义的道路上去。[16]

也就是说，尽管现代中国并没有形成现代西方浪漫主义的社会土壤，但由于这些知识分子的独特经历和体验，其创作形成了反抗性、后顾性（"怀乡"）与反理知主义特征，而这恰恰是浪漫主义的核心内容。

在此，我们尤其需要指出一个被研究者们长期忽视的地方：浪漫主义与民族主义的关系。以赛亚·柏林（Isaiah Berlin）在讨论民族主义时曾经提出一个需要特别注意之处：民族主义是浪漫主义反叛的派生物[17]。这一关系首先在德国浪漫主义者那里体现出来。当时的德国先进知识分子原本受到法国启蒙思想家（例如卢梭）思想的影响，开始关注平等、自由等问题。

但是，此时的英国、法国已经是统一而强大的国家，而德国却仍处于内战频繁、诸侯割据的状态之中。拿破仑军队入侵德国的举措，促使德国知识分子对民族问题高度关注，德国知识分子的民族意识空前高涨，对"民族"的关切超过了在启蒙主义者影响下的对"个人"、"自由"等价值的关注。"'民族'代替了'人道'、'自由'、'平等'和前一时期其他一切曾光芒四射而现在暗淡无光的观念；这种民族主义同普济主义和世界主义相比，曾被错误地视为一种退步，因为（尽管已强调指出其情感的夸张）它真正开创了只活在其历史创造中的普遍的具体概念，在历史创造中民族恰恰既是发展的产物又是发展的要素。由于意识到民族的价值，欧洲主义的价值又复活了"[18]。以施莱格尔等为代表的知识分子强调本民族独特的文化传承，推崇民族精神，试图唤起民族自觉的意识。在文学创作中，他们也很自然地将本民族的语言、本民族的文化传统放到了重要的位置上。F.施莱格尔说："一个让自己的语言被剥夺的民族……将不复存在。"[19]他不仅推崇德语，还推崇最能体现自己民族特色的生活习惯——民俗、民间文学等乡土文化，并进行发掘。

在前面引用过的文章中，田本相将郭沫若和田汉视为话剧诗化倾向——话剧与诗的结合的倾向——的开创者，认为这"一方面表现出他们开放的艺术精神，一

[14]李欧梵《浪漫之余》，《中西文学的徊想》，三联书店香港分店，1986年。
[15]《郑伯奇文集》，陕西人民出版社，1986年，第96页。

[16]郑伯奇《中国新文学大系·小说三集》"导言"，上海良友图书印刷公司，1935年。
[17]（英）伯林《反潮流：观念史论文集》，冯克利译，译林出版社，2002年，第422页。

[18]（意大利）克罗齐《历史学的理论和历史》，田时纲译，中国社会科学出版社，2005年，第192页。
[19]Forest Pyle, *The Ideology of Imagination: Subject and Society in the Discourse of Romanticism*, Stanford University Press,1995, p.322.

方面把民族的艺术精神、民族戏曲的质素融入其中"[20]。也就是说，郭沫若和田汉等一方面学习西方浪漫主义个性解放的一面，一方面弘扬本民族的艺术精神。但我们认为，这并不是两方面的事情——对于浪漫主义者而言，二者其实是同一的，对个性、自我解放的追求与民族意识是浪漫主义的两面。浪漫民族主义属于一种文化民族主义，其"民族"的概念是基于个体主义的，因此在文化上体现为对个体生长其中的民间传说、民间语言、传统艺术的浓厚兴趣。在这一意义上，我们可以将他们称为"浪漫民族主义者"。一旦了解浪漫主义与民族主义之间的这一共通性，或者说"浪漫的个人主义"与"民族的整体主义"之间的这一内在联系，我们对于郭沫若等浪漫主义者身上时常体现出来的，也时常被研究者所提及的"个体性"与"集体性"之间的悖论，就能做一同情的解释。

第二节
现实主义戏剧思潮

一、西方现实主义戏剧思潮

"现实主义"（realism）一词，在东西方文艺思潮中都是一个含义极为芜杂、包容极大的概念。这个词最早是在13世纪的经院哲学中使用的（一般译为"实在论"），指的是对观念的实在性的信念。这个词最初出现的时候，是作为与"唯名论"（nominalism）相对立的一种观念，后者支持的信条是：观念只是名称或抽象之物，并不在这个世界中实存。这个术语与文学和艺术并无直接的相关性。然而，到了18世纪，"写实主义"的含义发生了重大变化，在托马斯·里德（Thomas Reid）、康德和谢林的哲学中，"实在论"成为"唯心主义"的对立面。这种对于心—物结构的看法，影响到了哲学背景深厚的德国文学家。作为一个文学术语，根据韦勒克的看法，与文学相联系的"现实主义"概念，最早是由浪漫主义者提出的。它第一次出现，是在弗里德里希·席勒写给歌德的一封信中（1798年4月27日），席勒断言："实在论不能成就诗人。"在同一年，同为德国浪漫主义先驱的A.W.施莱格尔也表述了一个悖论："所有哲学都是唯心主义，并且，除了诗歌之外不存在实在论。"[21]

这个词在德国的浪漫主义美学中开始频繁地出现，但是，它既不是指具体的作家，也不是指具体的时期或流派。浪漫主义者们——通常也是唯心主义者——用它来指唯心主义的对立面。

作为文学运动的现实主义兴起于法国文坛。韦勒克追溯了"现实主义"这个术语在欧美各国的发生史。一名法国作家在考察当时文学风气时宣称，在文学创作领域中，人们对于忠实地模仿自然提供的范本的现实主义信条激情倍增——这将是19世纪的写实文学。但是，使"现实主义"作为一场艺术运动而声名大噪的则是法国画家库尔贝（Gustave Courbet）。1855年，库尔贝的个人画展，直接针对浮华雕饰的画风，以平凡生活中卑微的主题和形象入画，从主题内容到观念、技法上都引起了一场大辩论，这就是艺术史上著名的"现实主义大论战"。就在这次论战中，库尔贝的友人迪朗蒂（Louis Edmond Duranty）创办了文学评论杂志《现实主义》，产生了广泛的影响，正式擎起了现实主义的大旗。

现实主义的诞生既有社会、文化渊源，也是来自于文艺发展内部的要求。首先，从社会文化上看，19世纪末20世纪初的西方社会，已经经历了启蒙文化、浪漫主义文化的洗礼，但启蒙者和浪漫主义者所期待的个人解放理想以及更加自由、民主和公正的社会并没有到来，人们正经历着革命激情的冷却和退潮。这客观上培育了以更客观、冷静的方式对待社会人生的思维方式。其次，近现代自然科学的发展，使得大批人文学者将自然科学视为人文学科的榜样，这鼓励了西方文化中的实证主义思潮。这种哲学观念认为，唯有经过严谨的科学方法验证过的客观事实——而不是建立在经验与个体的体验之上的结论——才能够作为真实、有效地衡量事物与理论的标准。这要求作家要像科学家研究自然那样去研究社会和人，客观地观察，精确地记录，冷静地分析。许多现实主义者都将自己视为社会人生的解剖学家。最后，浪漫主义文艺的发展，正如前面所言，已经引起了许多人的批评，特别是对其道德上的极端性的批评；现实主义文艺的出现，正是要纠正这一倾向。现实

[20]田本相《继承和发扬中国话剧的宝贵传统》，《光明日报》2007年4月6日。

[21]René Wellek, "The concept of realism in literary scholarship", Concepts of Criticism, Yale University Press, 1963, p.236.

主义在诞生之初同样具有挑战性、破坏性的先锋品格，它明确挑战既往文学中的陈规，尤其是对浪漫主义的幻想、不切实际等特征进行了尖锐的批评。

现实主义文学在各个国家都产生了代表性的人物，例如法国的司汤达和巴尔扎克，英国的狄更斯和萨克雷，以及后来出现的哈代等，俄国的果戈理、契诃夫、托尔斯泰等，以及德国的托马斯·曼和亨利希·曼等人。

从整体上看，戏剧中的现实主义运动的思潮出现较晚，但同样内涵丰富，影响巨大。从左拉的自然主义对法国浪漫主义戏剧的挑战开始，西方戏剧中的现实主义同样是作为对浪漫主义戏剧的反动而登上历史舞台的。而在易卜生的社会问题剧出现之后，几乎成了戏剧中的现实主义的代名词，影响深远。

二、中国现代戏剧思潮中的现实主义

（一）新青年派对易卜生和社会问题剧的介绍

作为新文化运动的一部分，文学革命论者不仅从内容上批判了束缚心智、戕害性灵的旧文学、旧戏剧，并且从文学形式方面，也要求以白话文代替文言文，以现代人道主义文学、以反映社会人生的文学取代"文以载道"的旧文学。不管我们今天如何评价以文学进化论为理论基础的新文学史观，必须承认，正是这一运动真正打开了中国文化的现代化道路，为新文化、新文艺的创造带来了契机。正如马森所言："因为它的冲击和众多知识分子的

参与，才使得广义的文化和狭义的文学界改变了思考的方式和表现的手法；更重要的是因此增强了创造的力量。话剧的发展自然也受到了五四运动的影响。"[22]

在不遗余力地批判旧戏的同时，新文化运动的倡导者也在努力鼓吹他们心目中的理想的戏剧的范本。1918年6月《新青年》的"易卜生专号"即应运而生，开篇即是胡适的《易卜生主义》，接下来是胡适等翻译的易卜生的三部剧作《娜拉》、《国民公敌》（即《国民之敌》）和《小爱友夫》，最后是袁振英的《易卜生传》。整部专号旨在利用易卜生的思想及其现实主义的剧作成就，对旧的戏剧观念形成全面冲击。鲁迅曾回忆说：

……《新青年》突然出了"易卜生号"，这是文学底革命军进攻旧剧的城的鸣镝。那阵势，是以胡将军的《易卜生主义》为先锋。胡适、罗家伦共译的《娜拉》（至第三幕），陶履恭的《国民之敌》和吴弱男的《小爱友夫》（各第一幕）为中军，袁振英的《易卜生传》为殿军，勇壮地出阵。他们的进攻这城的行动，原是战斗的次序，非向这里不可的，但使他们至于如此迅速地成为奇兵底原因，却似乎是这样——因为其时恰恰昆曲在北京突然盛行，所以就有对此叫出反抗之声的必要了。那真相，征之同志的望月号上的钱玄同君之所说（随感录十八），漏着反抗底口吻，是明明白白的。[23]

在文学革命者推崇易卜生之前，已经有不少深具眼光的知识分子向国内推荐、引介过易卜生作品，但从未形成这样的影响。例如，林纾已经翻译过易卜生的《群鬼》（当时的译名是《梅孽》），鲁迅也曾在1908年的《摩罗诗力说》及《文化偏至论》等文章中高度推崇易卜生的戏剧成就，说易卜生"睹近世人生，每托平等之名，实乃愈趋于恶浊，庸凡凉薄，日益以深，顽愚之道行，伪诈之势逞，而气宇品性，卓尔不群之士，乃反穷于草莽，辱于泥涂，个性之尊严，人类之价值，将咸归于无有，则常为慷慨激昂而不能自已也"[24]。但这些译介和评论并没有引起人们的普遍重视。春柳社成员在回国后，也曾一度希望向国内观众介绍和演出世界名剧。他们在上海演出了易卜生的《玩偶之家》，陆镜若也在《俳优杂志》上发表介绍易卜生的文章《伊蒲生之剧》，但这些宣传和介绍仍然没有引起多少社会关注。一直到新文化运动，才在个性解放和人格独立的旗号下，为易卜生在中国的接受和影响力准备了思想条件，也就是像胡适所说的那样，"大吹大擂地把易卜生介绍到中国来"。这样的结果，就是在文学界和思想界掀起了一股"易卜生热"。

胡适等人对于易卜生的推崇，归结起来在于，其作品在思想和艺术形式两个方面，都为中国的戏剧革新确立了典范。其一，是其启蒙主义的精神内核，如以《娜拉》为代表的对个人主义、解放与自由的张扬，给予当时的中国知识分子以极大震撼。其二，是其写实的方法，深入地揭露

[22]马森《中国现代戏剧的两度西潮》，（台北）联合文学出版社有限公司，2006年，第80页。
[23]鲁迅《〈奔流〉编校后记》《鲁迅全集》第七卷，人民文学出版社，1981年。

[24]鲁迅《文化偏至论》，《鲁迅全集》第一卷，人民文学出版社，1981年，第53页。

鲁迅

易卜生

社会问题，对各种丑恶的现象予以揭示和批判。胡适在《易卜生主义》中说："易卜生的人生观，是一个写实主义。""易卜生的长处，只在他肯说老实话，只在他能把社会种种腐败龌龊的实在情形写出来，叫大家仔细看。他并不是爱说社会的坏处，他只是不得不说。"另一方面，这种写实主义并非无动于衷的自然主义手法，它仍然是有鲜明立场的，即基于"个性"、"自由"的立场："易卜生的戏剧中，有一条极显而易见的学说，是说社会与个人互相损害；社会最爱专制，往往用强力摧折个人的个性，压制个人自由独立的精神；等到个人的个性都消灭了，等到自由独立的精神都完了，社会自身也没有生气了，也不会进步了。"

以专号的形式对易卜生"大吹大擂"的集中介绍和推荐，在文学界、思想界产生的震荡，可想而知。一方面，从思想启蒙的角度，易卜生被视为"社会改革者"（而不仅仅是文学家），成为妇女运动、个性解放、反抗传统等运动的一面旗帜。例如袁振英发表于此期的《易卜生传》，即是将易卜生视为社会的"审判官"，在揭露和裁定资本主义社会的宗教、权钱、婚姻等制度的罪恶。阿英曾回忆说："易卜生在当时的中国社会里，就引起了巨

大的波澜，新的人没有一个不狂热地喜爱他，也几乎没有一种报刊不谈论他，在中国妇女中出现了不少的娜拉。易卜生的戏剧，特别是《娜拉》，在当时的妇女解放运动中，是起了决定性作用的。"[25]

另一方面，除了在思想启蒙方面的广泛影响之外，易卜生的剧作风格同样为新文化运动所倡导的新戏确立了典范。且不说胡适的《终身大事》从台词到结构方面受到《娜拉》的影响，也不论易卜生作品对后来的田汉、洪深等剧作家的影响，此期的文学革命论者完全将写实主义戏剧的创作方法当作创作新剧本所应当遵循的基本创作方法。傅斯年列出了新剧创作的六个剧作原则，明显都是依据写实主义戏剧观念而提出的：

（一）剧本的材料，应当在现在社会里取出，断断不可再做历史剧。

（二）中国剧最通行的款式，是结尾出来个大团圆，这是顶讨厌的事。戏剧做得精致，可以在看的人心里，留下个深切不能忘的感想。可是结尾出了大团圆，就把这些感想和情绪一笔勾销。最好的戏剧，是没结

[25]阿英，《易卜生作品在中国》，载于《阿英文集》，三联书店，1981，741页。

果，其次是不快的结果。这样不特动人感想，还可以引人批评的兴味。拿小说作榜样，中国最好的小说是《水浒传》《红楼梦》，一个没结果，一个结果极不快，所以这两部书才有价值。剧本的《西厢记》本是没结果的，后来妄人硬把它添起足来，并且说，"愿天下有情人 都成眷属"。若果天下有情人都成眷属，天下没有文章了。

我很希望未来的剧本，不要再犯这个通病。

（三）剧本里的事迹，总要是我们每日的生活，纵不是每日的生活，也要是每年的生活。这样才可以亲切；若果不然，便要生几种流弊：第一，引人想入非非，破坏人精密的思想想象力；第二，文学的细致手段无从运用；第三，可以引起下流人的兴味，不能适合有思想人的心理。

（四）剧本里的人物，总要平常。旧剧里最少的是平常人，好便好得出奇，坏便坏得出奇。简直是不能有的人，退一步说，也是不常有的人。弄这样人物上台，完全无意义。小孩子喜欢这个，成年人却未必喜欢这个。若说拿这些奇怪人物作教训，作鉴戒，殊不知世上不常有的事，那里能含着教训鉴戒的效用。平常人的行事，好的却真可作教训，坏的却真可作鉴戒。因为平常，所以可以时时刻刻作个榜样。况且人物奇异，文学的运用，必然粗疏：人物愈平常，文章愈不平庸哩。

（五）中国人恭维戏剧，总是说善恶分明，其实善恶分明，是最没趣味的事。善恶分明了，不容看戏的人加以批评判断了。新剧的制作，总要引起看的人批评判断的兴味，也可以少许救治中国人无所用心的毛病。

（六）旧戏的做法，只可就戏论

戏，戏外的意义一概没有的：就是勉强说有，也都浅陋得很。编制新剧本，应当在这里注意，务必使得看的人还觉得戏里的动作言语以外，有一番真切道理做个主宰。[26]

然而此处需要注意，在新文学运动先驱选择易卜生及其写实主义戏剧的20世纪初期，的确正是现实主义在西方文学中盛行之时；但与此同时，与之迥然相异的文学艺术思潮也正在兴起，而中国知识分子并非对此没有意识。事实上，此时期知识分子对于西方戏剧的流派，尤其现代戏剧思潮之繁多是有所了解的。在写于1918年的一篇文章中，胡适就指出，"问题戏"只是现代欧洲戏剧的各种重要体裁中的一种："最近六十年来，欧洲的散文戏本……最重要的，如'问题戏'，专研究社会的种种问题；'象征戏'，专以美术的手段做的'意在言外'的戏本；'心理戏'，专描写种种复杂的心境，作极精密的解剖；'讽刺戏'，用嬉笑怒骂的文章，达愤世救世的苦心。"[27]

戏剧中的"现实主义"被等同于在内容上反映"社会问题"，强调对现实矛盾的揭露，对现实社会人生的关注。不难看到，此时新青年派等对于现实主义的理解，主要停留在戏剧主题内容的层次上，而没有更多地涉及现实主义的表现形式。此外，有关"悲剧"和"大团圆"结局的争论，正如第一章所言，也并未进入悲剧范畴的美学层面，而只是要求戏剧正视严肃的人生社会主题，而不能采取逃避或粉饰的态度。"悲剧"被视为"真实"的，而"大团圆"被视为"虚假"的，同样只是作品内容的问题，而并非谈论表现手法的写实性。

这一意义上的现实主义也是与强调想象、夸张的浪漫主义相对立的。后来的创造社作家也有了这一明确的意识。在1923年的《写实主义与庸俗主义》中，成仿吾写道："从前的浪漫的Romantic文学"，由于远离生活与经验，利于幻想，故对于表现一种不可捕捉的东西有特别效力，但在今天，"它们是不能使我们兴起热烈的同情来的。而且一失正鹄，现出刀斧之痕，则弄巧反拙，卖力愈多，露丑愈甚"。正是为了纠正这种浪漫倾向，才兴起了取材于生活，表现作家经验的"写实文学"，"它使我们从梦的王国复归到了自己"。[28]

（二）"新写实主义"与左翼戏剧运动

在20年代的社会问题剧之后，30年代声势浩大的左翼戏剧运动，成为现实主义在中国发展的又一个契机。1929年，由中国共产党直接领导的上海艺术剧社成立，提出"无产阶级戏剧"这个口号，并借助《艺术》、《沙仑》和《戏剧论文集》等广为宣传，掀起了"无产阶级戏剧运动"的风潮。整个中国戏剧界都受到了这一风潮的影响。在发表了《我们的自己批判》之后，田汉和他的南国社也开始转变创作方向。至1931年1月，中国左翼戏剧家联盟成立，左翼戏剧运动席卷了全国。洪深也以"剧艺社"名义加入上海戏剧运动联合会，后来加入左联。

左翼戏剧运动在内容上明确倡导无产阶级戏剧，在创作方法上，则提倡"新写实主义"。1928年7月，《太阳月刊》发表了日本作家藏原惟人的《到新写实主义之路》。1930年1月《拓荒者》创刊号上又发表了藏原惟人的《再论新写实主义》。在藏原惟人的论述中，"新写实主义"和旧现实主义的主要区别，就是阶级意识的自觉。

林伯修所翻译的《到新写实主义之路》，发表在《太阳月刊》停刊号上。其主编在"编后"中特别推荐这篇文章：

这停刊的稿件，我们要介绍的是，伯修译的《到新写实主义之路》。革命文学的创作应该是写实主义。但以前的写实主义，不但不能应用到革命文学来，而且简直说一句，是反革命。那么，革命文学的创作，应该是一种新的写实主义了。以前的写实主义是什么，新的写实主义又是什么，这一篇《到新写实主义之路》，便明白地告诉了我们。爱好和拥护革命文学的朋友们，这一篇译作，我们谨以至诚贡献给诸君。[29]

藏原惟人的论文是直接针对当时的日本无产阶级文学运动中出现的问题而写的。日本无产阶级文学运动在生发时，同样因为过于强调阶级性和斗争性，而忽视了艺术性。藏原惟人认为，无产阶级文学运动不应仅仅停留于思想的激进上，还必须重视文学性和艺术

[26]傅斯年《论编制剧本》，《中国新文学大系·建设理论集》，上海良友图书印刷公司，1935年。

[27]胡适《建设的文学革命论》，《胡适文存》卷一，上海亚东图书馆，1926年，第94—95页。

[28]成仿吾《写实主义与庸俗主义》，《创造周报》第5号，1923年6月。

[29]"编后"，《太阳月刊》1928年7月号。

性，必须在无产阶级文学运动中创造出优秀的作品，才能争取到民众。在《到新写实主义之路》中，藏原惟人勾勒了世界文学思潮演进变化的历史线索，并在这种分析中指出，"写实主义"是无产阶级文学的发展方向。藏原将近代的写实主义分为三种：（1）布尔乔亚写实主义；（2）小布尔乔亚写实主义；（3）普罗列塔利亚写实主义。所谓布尔乔亚写实主义，是从抽象的"人的本性"出发去写作，而不是将人视为整体的社会生活中的一个部分（即缺乏人的社会性）。所谓小布尔乔亚写实主义，则是基于阶级调和论的政治立场，试图诉诸抽象的正义和普遍的人道主义，来寻求一切生活问题的解决。小布尔乔亚写实主义者由于其阶级局限性，没有意识到社会发展的推进力，并不在于各个阶级之间的调和，而在于种种或隐或显的斗争。普罗列塔利亚写实主义与这两种写实主义不同，首先，作家要具备明确的阶级观点，即站在战斗的普罗列塔利亚前卫的立场上；其次，要用严格的写实主义态度去描写社会生活。

藏原惟人对"普罗列塔利亚写实主义"与前两种写实主义的区分，正是所谓新/旧写实主义之分的由来。可以看到，这一区别在实质上就是阶级意识的差别——普罗列塔利亚写实主义在很大程度上就是无产阶级意识加上现实主义方法。因此在当时的戏剧界，对新写实主义的常见理解就是传统的写实主义方法加上无产阶级世界观。

苏联的文学团体"拉普"[30]在1929年以后提倡"唯物主义辩证法"的创作方法，随着苏联政治和革命文学对于中国的影响，这一方法也迅速传播到了中国。这一方法是明确针对浪漫主义提出的。法捷耶夫的口号就是"打倒席勒！"，认为浪漫主义已经落后到阻碍文学的发展，甚至到了反动的地步。与强调个体经验与个性的浪漫主义相反，唯物主义辩证法的创作要求取消"个人"的形象，而代之以集体的"群像"——用"我们"来取代"我"。拉普在苏联戏剧方面并未产生重要的作品，但其影响力是巨大的，包括促使苏联青年戏剧导演去拍摄以此为主题的电影，例如，爱森斯坦就是在这一思想的指引下拍摄了《战舰波将金号》这一对苏联和后来的中国都深具影响的作品。这部作品中没有一个单一的主人公，它通过"敖德萨阶梯"等经典段落，塑造的是敖德萨市民和起义水兵的群像。这种创作方法不仅在人物塑造上要求以群体代替个体，在事件描写上也要求以本质代替现象，要能够预示出未来的发展趋势。

1931年11月，左联在《中国无产阶级革命文学的新任务》的重要决议的第五项"创作问题——题材、方法及形式"中提出：

> ……在方法上，作家必须从无产

[30] "拉普"全称"俄罗斯无产阶级作家联合会"，简称RAPP。早期苏联文学中派别和团体林立。在1925年1月左右，"拉普"作为一个具有相当组织形式和规模的文学派别和团体出现，以阿维尔巴赫为总书记，组织遍及全国。"拉普"对于当时以苏联文艺正统自居的"莫普"（即莫斯科无产阶级作家联合会，又称"岗位派"）持反对态度。他们受到联共（布）的暗中支持，也以"党在文学的核心"而自居。其主要成员还包括法捷耶夫、李别进斯基、叶尔米洛夫等等。

阶级的观点，从无产阶级的世界观，来观察，来描写。作家必须成为一个唯物的辩证法论者。中国无产阶级革命文学的作家、指导者及批评家，必须现在就开始这方面的艰苦勤劳的学习。必须研究马克思列宁主义，研究一切伟大的文学遗产，研究苏联及其他国家的无产阶级的文学作品及理论和批评。同时要和到现在为止的那些观念论、机械论、主观论、浪漫主义、粉饰主义、假的客观主义，标语口号主义的方法及文学批评斗争。（特别要和观念论及浪漫主义斗争。）[31]

从最后一个加括号的注可以看到，这个决议对于浪漫主义的创作方法做出了全面否定，而要求代之以唯物辩证法的创作方法。

在这一思潮的影响下，不管是太阳社，还是之前具有强烈浪漫主义倾向的创造社作家，都将这种唯物辩证法视为克服"浪漫主义"的良方。在检讨新文学的问题，思考新文学的出路时，郑伯奇将"浪漫文学"视为"普罗文学"的第一期。他首先列举了新文学中出现的大量问题：概念诗，抽象的小说，架空的戏曲，革命的冒险故事等"观念论的趋向"，以及"技巧方面的""直译体的语脉"，"舶来品的辞藻"，"新六朝风的美文"，"没落期的病态心理描写"，这一切都表示"现在的普罗作品还没有脱离沙龙和咖啡座的气息"。而要克服这种种弊端，郑伯奇提出了"唯一"的疗救的药方——唯物辩证法：

> 把握唯物的辩证法是克服这些错

[31]《文学导报》第1期，1931年11月15日。

误倾向的唯一方法。

把握唯物辩证法去观察社会认识社会，自然不会得到观念论的，把握着唯物的辩证法去处理题材表现题材，作品自然不会堕入观念论的陷阱，更不会跑到唯美的非大众化的歧途。

建立普罗写实主义，要以唯物辩证法为基础；提倡大众化的文学，也要以唯物辩证法为前提。

所以把握唯物辩证法应该是普罗作家的实践的第一步。[32]

郑伯奇进而认为，唯物辩证法的创作方法只有勇敢地踏在普罗文学第一期的浪漫主义色彩的基石上，"才可以获得"。

但将"唯物辩证法"视为文学创作方法，仍是在用哲学认识论的方法来取代文学体验和文学创作法，成为文艺家创作上的一种教条主义。正如周扬与杜衡辩论的文章《文学的真实性》结尾所表明的那样："只有站在革命阶级的立场，把握住唯物法，从万花缭乱的现象中，找出必然的、本质的东西，即运动的根本法则，才是到现实的最正确的认识之路，到文学的真实性的高峰之路。"[33]

此处的"真实"、"现实"，与必然的真理和本质联系在一起，而与丰富纷扰的"现象"完全脱离了关系。

这种教条主义的创作方式，创作对于政治的亦步亦趋，造成了这一时期的创作中公式化、概念化的倾向，在中国戏剧界持续影响了数年。冯雪峰后来指出：

周扬

"一九二九和一九三〇年之间提出的新现实主义，虽然提到了现实主义，但因为一则我们对于现实主义在文学史上怎样发展起来，它与各时代各民族的历史条件与社会生活的具体关系的分析和理解，是很不够的。二则是以为在旧现实主义的写实方法上加上现在的无产阶级的世界观，就是新现实主义了。这当然没有触到现实主义的核心，而是一种机械的结合。这世界观的提出，一方面在当时有积极的意义，另一方面是表示了我们对于世界观的理解就是抽象的、教条式的，好像它对于文艺方法的关系是外在的，同时文艺方法也仿佛可以抽去世界观而独立的了。于是，接着，我们就进一步地接受和提倡起创作方法上典型的机械论来了——即唯物辩证法的创作方法论。"[34]

1933年11月，周扬发表《关于"社会主义的现实主义与革命的浪漫主义"》一文，第一次介绍和论述苏联社会主义现实主义创作方法，进而开始批评"唯物辩证法的创作方法"，要求用前者取代后者。这篇文章较全面、清楚地向国内文学界介绍了苏联提出社会主义现实主义口号的社会历史背景，及其主要理论性原则。这篇文章的副标题就是"'唯物辩证法的创作

方法'之否定"。周扬彻底批判了"唯物辩证法"的缺陷，指出它是用"抽象的烦琐哲学的公式去绳一切作家的作品。他们对于一个作品的评价并不根据于那作品的客观的真实性，现实主义和感动力量之多寡，而只根据作者的主观态度如何，即作者的世界观（方法）是否和他们的相合。他们所提出的艺术的方法简直就是关于创作问题的指令、宪法"[35]。周扬进一步引用苏联文艺思想家吉尔波丁的话说，唯物辩证法的创作方法"把艺术的创造和意识形态的意义之间的细密的关联，艺术的创造对于意识形态的意义的依存，艺术家对于他的阶级的世界观的复杂的依存，转化为呆板的、机械作用的法则了"[36]。周扬的"社会主义现实主义"在此处并没有得到明确的界定，还停留于对苏联文艺创作背景和观念的介绍。在三四十年代，这个概念的内容不断得到发展和充实，周扬本人试图将浪漫主义的内容也容纳到里面去。

"新写实主义"、"唯物辩证法的创作方法"和"社会主义的现实主义"，这三者共同构成了继20年代的社会问题剧浪潮之后，现实主义思潮在中国戏剧中产生影响的第二个高潮。这三者在时间上是先后依次发展的，以前后取代的方式发生，但三者之间有着内在的一致性。它们都是来自于外来的影响。"新写实主义"来自于日本无产阶级革命文学的影响，而唯物主义辩证法的创作法和社会主义现实主义则是来自于苏联的影响。但三者都强调无

[32]《北斗》第2卷第1期，1932年1月20日，第161页。

[33]周扬《文学的真实性》，《周扬文集》第一卷，人民文学出版社，1982年，第67页。

[34]冯雪峰《论民主革命的文艺运动》，《雪峰文集（二）》，人民文学出版社，1983年。

[35]周扬：《关于"社会主义的现实主义与革命的浪漫主义"》，《现代》第4卷第1期，1933年11月1日，第22页。

[36]同上，第24页。

产阶级的政治立场、现实主义的写作方法以及文艺服务于政治的功利主义。这一时期以左翼戏剧创作为主的中国戏剧创作，自觉要求戏剧成为革命事业的武器，但又存在着过于重视训诫、内容空泛、好发议论、喜欢说教而忽视技巧，或凭空安上光明尾巴等风气。

这对中国现代戏剧客观写实的戏剧形态传统的最终形成有正反两方面的意义。例如田汉，他正是在左翼戏剧运动影响下，转向了严格意义上的现实主义。他在30年代创作的《梅雨》、《月光曲》等剧本，在创作方法和风格上发生了较大变化，由主观抒情为主转向以客观写实为主。

洪深曾出任左联和社联共同创办的"现代学艺讲习所"所长。此期，他在与左联诸人的交往之中，深受无产阶级文化运动的影响，思想发生了极大改变。他说："我已阅读社会科学的书；而因参加左翼作家联盟，友人们不断予以教导，我个人的思想，对政治的认识，开始有若干改变。"洪深在30年代创作了"农村三部曲"，都属于左翼剧作，其中独幕剧《五奎桥》写得较为成功。"农村三部曲"以二三十年代的江南农村为背景，揭示了当时农民的苦难遭遇及"丰收成灾"、农村经济破产等社会问题。但与洪深前期的《贫民惨剧》等作品不同，这三部作品不仅仅停留于对农民悲惨处境的解释，而把更多的笔墨用于展示他们如何从苦难的命运中逐步觉醒，逐步走向对压迫他们的封建势力、帝国主义势力的反抗和斗争的历史过程。作品热情赞颂了农民的反抗和斗争，试图为他们的生存指明出路。

例如农村三部曲中最早的一部也是最受好评的一部作品，即1930年的独幕剧《五奎桥》。作品描写一个大旱之年，农田干枯，急需灌溉。村里的二十多户人家为了抢救眼看就要旱死的四百亩的稻苗，高价租用了"洋船"水龙船，想要用机器车水浇田。但在船开赴村里的途中，村里地主周乡绅家里所建的"五奎桥"挡住了船的去路。船身高而桥洞小，因此唯一的办法是把桥拆掉，船才能摇到桥东去去。但这座桥是周乡绅家的先人状元公所造的私桥，他家曾有"三代五进士"的"盛事"，因此桥名"五奎桥"，这座桥是集合着他家家道兴盛的旺运和保全他家"风水的标志"，也是这个家族世世代代统治农民的权威的象征。周乡绅拼命阻拦李金生为首的农民群众拆桥。一边是走投无路的农民，一边是势焰熏天的士绅，围绕"拆桥"和"护桥"，双方展开了针锋相对的斗争。最后，在青年农民李金生的带领下，忍无可忍的农民冲破周乡绅、县法院王老爷等人的种种阻挠，拆掉了挡住他们的求生之路的"五奎桥"，使得洋船顺利通过，保住了收成。周乡绅狼狈逃窜。

从早期的以揭露社会不平为主的社会问题剧的创作，到进入左翼戏剧潮流后的更重视政治宣传的戏剧创作，洪深的戏剧创作方式逐渐趋向概念化、理性化，而规避了个人的、形象的、感性的因素。早在30年代，张庚就敏锐地指出了这些作品的问题："这，可以概括地说，是形象化的不够；是太机械地处理了题材……事件的发展不是沿着现象对于作者兴趣的逼迫，却是沿着最后的结论所逼成的戏剧的Action（行动）前进的。也因此，人物不是闪耀在作者头脑中的不可磨灭的'幻影'，而是为了整个戏剧Action上的需要

才出现的代言者。"[37]事实上，洪深此期创作体现出来的特点是具有普遍性的，很能够代表此期中国戏剧在现实主义思潮影响下的创作的问题。

左翼戏剧和20年代的"社会问题剧"，是整个现实主义戏剧思潮发展历程中的两个高潮期。它们提出了许多新锐的观点，影响到了整个中国戏剧创作的风貌。虽然在其理论论证和创作实践方面仍然存在许多遗憾，但这些运动逐渐为后来现实主义戏剧在中国的盛大发展奠定了坚实的基础，预示了其成为未来主流的方向。在左翼戏剧之后，出现了在现实主义与西方现代主义思潮更为错综复杂的影响之下的曹禺、夏衍等作家的作品，《雷雨》等一批真正具有经典意义的社会生活剧、心理剧的推出，标志着崇尚写实的中国现代戏剧形态之真正成熟。

第三节
现代主义戏剧思潮

席卷西方现代文艺史的现代主义艺术思潮，对五四时期戏剧也产生了重要影响。所谓现代主义，又称"现代派"，它并不是指一个单纯的艺术派别或学派，而是一系列艺术运动和流派的总称。这些运动和流派的产生有着共同的历史和地域因素：从社会政治经济方面来看，一方面是现代大机器生产工业的兴起，中产阶级

[37]张庚《洪深与〈农村三部曲〉》，《光明》半月刊第1卷第5号，1936年8月10日。

的出现；另一方面是高度发达的物质文明背景下的人的异化，人与人关系的冷漠，社会关系的疏离。而文化方面则主要是由于西方文化陷入了双重危机——理性和信仰的破灭。首先，人们对于"理性"和代表它的一系列价值产生了深刻怀疑。工业文明发展带来的人与世界关系的疏离，以及两次世界大战带来的惨烈伤亡引起了西方人的反思，这些事实及其预示的可怕未来，使得人们对于过去笃信不疑的理性所承诺的自由、平等、博爱等价值产生了怀疑。在信仰方面，象征理性的自然科学技术高度发展，却只呈现出一幅物理世界的图景，越来越把人们抛出一个受到信仰所保护的空间之外。而非理性哲学（例如尼采）和非理性主义的心理学（例如弗洛伊德）更是对上帝的存在和人作为理性生物的信仰进行了摧毁性的攻击。这场深刻的文化危机，是现代主义得以诞生的土壤，也决定了现代主义之花的特殊面貌。

作为文化史上的一个阶段，现代主义主要体现为欧美艺术和思想中的各种先锋运动。大多数文学史家和造型艺术史家都将其时间追溯到从19世纪80年代后期到第二次世界大战的时段。由此，"现代主义"可以区别于"现代史"意义上的作为时间概念的"现代"——后者被理解为中世纪之后的历史时期。事实上，在"现代"之后加上"主义"这个后缀，是认识它的一个关键——强烈的自我意识作为现代主义的实质性特征或价值，将"现代主义"所涉及的纷繁复杂的流派和口号统摄到先锋运动这一联盟之下。现代主义的其他特征，还包括对传统的社会行为准则、审美原则和科学证明的背弃；对精英主义、审美革命和伦理颠覆的欢呼；以及

在更一般的认识论意义上，对"存在统一的、经验上可感知的外部现实（例如自然或上帝）"这一假定的全面否定。

现代主义影响到了包括戏剧、美术、音乐等艺术门类的各个领域。这场运动的派别很多，旗号林立，包括后印象主义、野兽派、立体主义、表现主义、未来主义、象征主义、意象主义、漩涡主义、达达主义和超现实主义等等。现代派戏剧的代表性作家包括托马斯·曼（Thomas Mann）、卡夫卡（Franz Kafka）、萨特（Jean-Paul Sartre）、加缪（Albert Camus）、贝克特（Samuel Beckett）等等。

现代主义的审美意识有着各种复杂的倾向，但是，有一些基本特点是共同的。其中最重要的一个特征就是理论家们常常提及的"认识创伤"（epistemic trauma）[38]：现代主义艺术作品明显具有艰深和晦涩风貌。这体现出一种对于常识、对于尽力去把握关于实在的直觉的背弃。这种创伤部分地源于现代主义艺术家和思想家有意识地拒绝为其观众提供某种时空定位——而那正是文艺复兴之后的艺术和文学所努力提供的，并且在19世纪中期达到了相当的高度。当时的小说家们不辞劳苦地给"亲爱的读者"提供确切的时间和空间情况，而大多数绘画的主题在这方面一般也是一目了然的。现代主义在这方面与传统形成了令人惊异的对比。在毕加索和布莱克（William Blake）的绘画中，在斯特拉文斯基（Stravinsk）和勋伯格（Schönberg）的音乐中，在卡夫卡和

福克纳（Faulkner）的小说中，在叶芝和艾略特的诗歌中，无不直接展示这种理解的艰难，认识的创伤。这种对于"晦涩"的追求是非常自觉的。例如，当有人对象征主义的形式观念所提出的"晦涩"的概念进行责难时，马拉美（Mallarmé）回应说："晦涩或者由于读者方面的力所不及，或者由于诗人的力所不及，事实上两方面同样都是危险的……不过，……诗永远应当是个谜，这就是文学的目的所在。"[39]对于"谜"的内涵，马拉美的解释是，那就是艺术所体现的"艺术的神奇的魅力：它释放出我们称之为灵魂的那种飘逸散漫的东西"[40]。也就是说，文艺所要表达的东西本身是隐晦的、深层的，而不是显见的、直观的。

我们在现代主义艺术文化中感到的这种理解的困难，主要并不是来自于传统技艺或表现手法的发展和复杂化（例如，这在美术中可以称之为"巴洛克的困难"，文学中也可以称之为"自然主义的困难"），而是来自于它们对我们熟悉的经验的远离或抛弃。现代主义作品中普遍对毫无道理的艰深风格和变形的迷恋，既是出于自身的目的，也是为了成为前卫的、先锋的——这种晦涩艰难正是先锋派最重要的特点。事实上，关于现代主义的讨论常常将之直接等同于先锋性；尽管这种等同忽视了这两个词之间的根本差异，但现代主义对成为尖端的、令人震惊的和深奥的追求，的确构成了其重要特征。这种追求造成的一个直接后果就是，现代主义与

[38]Thomas Vargish, DeloE. Mook,*Inside Modernism: Relativity Theory,Cubism,Narrative*,Yale University Press, 1999,P.185.

[39]马拉美《关于文学的发展》，《西方古今文论选》，复旦大学出版社，1984年，第267页。
[40]马拉美《诗歌危机》，《现代主义文学研究》（上），中国社会科学出版社，1989年，第347页。

大众文化形成了不可挽回的对抗性关系：它逐渐导致了严肃文化和大众文化之间的直接对立。正如西班牙的现代主义文艺理论家奥尔特加·加塞特所言："现代主义艺术总是让大众反对它。它是非大众的，更应该说，它实际上是反大众的。"[41]

现代主义思潮在戏剧发展中的影响不一，其形成的主要流派，包括象征主义、唯美主义、表现主义、未来主义等。它们之间有着重要的差异，却也有着千丝万缕的联系。许多戏剧家在不同的创作阶段体现为不同的风格，例如斯特林伯格，既可以视为一位象征主义者，也是一位表现主义者。在下面的论述中，我们尽可能将这些流派的主张概括为彼此独立的。

现代主义思潮传入中国之后，在当时常常被统称为"新浪漫主义"。也有一些人将新浪漫主义与象征主义并提，例如茅盾在一个时期中便是把象征主义（"表象主义"）视为从写实主义到新浪漫主义过渡的阶段[42]，但这种观点并不具备代表性和理论上的意义。因此，我们仍采取主流的看法，将"新浪漫主义"视为各种现代派思潮的总称，正如学者田本相指出的那样："人们把西方现代派的思潮，包括戏剧思潮，作为一种优于和高于现实主义、浪漫主义的高级形态和高级阶段来看待，把它称作'新浪漫主义'。把正在兴起的未来主义、表现主义、象征主义等，都包容在这个概念之中。"[43]事实上，在50年代的《夜读偶记》中，茅盾也总结说："何谓新浪漫主义？……现在我们总称为'现代主义'的半打多的'主义'就是这个东西。"[44]就戏剧来说，对于中国现代戏剧思想影响较大的，主要包括象征主义戏剧、表现主义戏剧和未来主义戏剧的创作和观念。此外还有唯美主义戏剧，然而其主要纲领已在前面的"唯艺术论"中进行了探讨，故在此不再专门讨论。

一、象征主义戏剧思潮

（一）西方象征主义戏剧思潮

作为文艺运动的"象征主义"，与作为文学手法的"象征"之间尽管不同，却有着内在的关联。众所周知，"象征"（symbol）一词的用法在西方自古以来就是十分复杂多义的，在不同的语境下可能指非常不同的内容。它在数学和符号逻辑中的用法与其在文艺批评中的用法截然相反。弗莱在其广有影响的《批评的剖析》中这样论述"象征"：

不管在阅读什么，我们都会感到自己的注意力同时朝着两个方向运动。一种运动是向外的，或离心的，此时我们不断走出自己的阅读之外，从单个词语走向它们所指称的事件，或者说，实际上我们在走向自己它们之间的对应的传统记忆。另一种运动是向内的，或向心的。这时，我们试图从这些词语中得出某种由它们所构成的更大的语言模式。在这两种情况下，我们接触到的都是象征。[45]

中国作家在接受和翻译这个术语的时候，也因为这个词的复杂性而有不同的强调。胡适的学生罗家伦把Symbolism翻译为"象征主义"，田汉翻译为"取象主义"。在《现代新浪漫派之戏曲》中，赵若英用"表象主义"来翻译这个词，并认为这个流派是新浪漫派（New-romanticism）之下的一支，这个翻译影响到当时的许多人。这些不同的翻译，也显示了此期中国人对这个文学运动的不同方面的理解。

仅仅就西方文艺运动中的"象征主义"而言，我们至少应该区分"象征主义"所指的文学现象由窄到宽的四个含义。

这个词最窄的含义，特指在1886年，以"象征主义者"自称的法国作家群，其代表是马拉美和莫雷亚斯（Jean Moréas）等。"象征主义者"一词被用来指一个文学家群体，首先是莫雷亚斯提出。在1885年，他受到报纸上有关他和马拉美作品中的颓废因素的指责，认为他们是颓废主义者。莫雷亚斯回应说，"这种所谓的颓废，旨在其艺术中寻求纯粹的观念和永恒的象征"。为了回应前述批评者的不满，他提议用"象征主义"一词来替代"颓废派"。到1886年，莫雷亚斯进而发表了"象征主义宣言"，宣称"每一种艺术表现形式最终不可避免地要逐渐失去其活力，变得越来越软弱无力。抄袭、模仿使所有原来充满活力与新鲜感的东西变得干枯、萎缩；那些原来是崭新的、发自肺腑的东西也会变成机械的、公式化的陈词滥

[41]José Ortega y Gasset, *The Dehumanization of Art and Other Writings on Art and Culture*, Princeton University Press, 1968.
[42]茅盾《小说新潮栏宣言》，《小说月报》第11卷第1号，1920年1月25日。
[43]田本相《西方现代派戏剧在中国之命运》，《南京大学学报》2001年第5期。

[44]茅盾《夜读偶记》，百花文艺出版社，1956年，第2页。

[45]Northrop Fry, *Anatomy of Criticism*, Princeton University Press, 1973,P.73.

调"[46]。象征主义者反对"浅白直露和雄辩，反对矫揉造作和就事论事的描写"，相反，象征主义者的目标是"将理念把握到可感的形式之中"，"这些形式的意义不在于它们自身，而完全在于它们所表现的那个理念像"。"在这种艺术中，自然景观，人的行动，以及现实世界中的其他一切现象，都不是为了它们自身而被描绘的；在这里，它们是可感的外表，它们是被创造出来表现它们与那些原始理念之间的深刻的近亲性"[47]。

但是，莫雷亚斯很快宣称自己放弃了因一时的"头脑发热"所选择的象征派立场，而转向另一个流派，即他所说的"民族浪漫主义"。在1891年的一篇文章之中，莫雷亚斯宣称象征主义已经死亡。这一意义上的浪漫主义作家群体，其理论主张是非常初级的。这些诗人只是希望诗歌摆脱修辞、雄辩和藻饰，即要打破雨果和巴那斯派以来的传统。他们要求语词不仅仅是陈述，而且要暗示，要求不仅仅将隐喻、暗喻等作为装饰手段来使用，而且要作为其诗歌的组织原则。

"象征主义"的次窄的含义，指的是从奈瓦尔（Gérardde Nerval）、波德莱尔（Charles Baudelaire）到克洛代尔（Paul Claudel）和瓦雷里（Paul Valéry）的文学运动。波德莱尔曾经盛赞翻译成法文的埃德加·爱伦·坡（Edgar Allan Poe）的作品，也对这一时期的运动产生了重要影响。

这个词的一个更宽的含义，也是使用得最多的含义，大致上用于从1885年

到1914年这个时段。这一意义上的象征主义可以被视为一场跨国际的运动，它虽然源于法国，但在法国之外同样产生了重要的作家、作品。例如英国的叶芝和艾略特，德国的里尔克（Rainer Maria Rilke）和霍夫曼斯塔尔（Hugo Von Hofmannsthal）……在小说领域，代表作家有亨利·詹姆斯（Henry James）、乔伊斯（James Joyce）、托马斯·曼、福克纳和D.H.劳伦斯（D.H.Lawrence）等等。在这一意义的象征主义中，还存在着特殊的"象征主义批评"：它在马拉美和瓦雷里的美学中初露端倪，后来在罗兰·巴特（Roland Barthes）等的符号学批评中形成了最复杂和具有可操作性的系统。

最后，"象征主义"的最抽象的含义，指的是所有时期的所有文学作品都蕴含的某种表意手法。这个含义往往是象征主义者在将象征主义联系到文学史时提出的，试图将之视为文学乃至一切艺术的本质。不管是西方的象征主义者，还是在中国倡导象征主义的作家，都曾经在这一意义上使用这个词。但是，这一意义上的象征主义缺乏具体的内容，而只是用来指几乎所有艺术中都存在的表征现象。

今天的研究者通常是从第三个含义上研究作为文艺思潮的象征主义。象征主义戏剧运动是在这个包含了音乐、绘画、诗歌、小说等门类的整体思潮下发生的一道支流。

象征主义戏剧秉承了早期象征主义者要从有限超越到无限的诉求。这种戏剧流派反对浅白直露地反映现实，而要求通过表现直觉、梦境和幻想等心理活动，追求内心的"最高的真实"。在象征主义剧作中，一个重要的特征是用有形的、可感的

形式来传达无形的观念——并且，各种形式手段的目的只是为了传达那个观念而存在，其自身是无意义的。例如，《青鸟》中用"火"、"光"等传达各种寓意，而这出戏的核心意象——青鸟——本身的象征意义更是丰厚。一些剧作家还用象征手法来表现超自然的、难以把握的神秘力量，如爱尔兰剧作家辛格（沁孤）创作的《骑马下海的人》中，大海被当做命运的象征，毛里亚一家与大海的搏斗就是与命运的搏斗，等等。象征主义者们虽然有着不同的个人风格和思想背景，但浓重的神秘色彩和追求表达抽象哲理的倾向，创作上隐喻、暗示、象征手法的大量运用，构成了他们的重要特征。

象征主义戏剧的代表性作家包括梅特林克、辛格和霍普特曼（Hauptmann）等。作品也包括易卜生中后期的一些剧作，例如《野鸭》。从五四时期开始的十年内，这些作家及其作品都被陆续介绍到中国，梅特林克的《青鸟》，辛格的《骑马下海的人》和霍普特曼的《沉钟》都有了中文译本。

影响最大的象征主义剧作家是比利时剧作家莫里斯·梅特林克（Maurice Maeterlinck）。其代表作《青鸟》，剧情充满了传奇和奇幻色彩。这出戏讲的是，樵夫的儿子蒂蒂尔和女儿米蒂尔在圣诞节前夜梦见了一个酷似邻居贝尔兰戈太太的仙女。仙女请求兄妹俩去为她生病的孙女寻找青鸟。蒂蒂尔和米蒂尔开始了一场充满奇趣的寻找和冒险经历。兄妹俩用仙女赐予的魔钻，招来了面包、糖、火、水和猫、狗等的灵魂。在光的引导下，他们相继到记忆之乡、夜宫、森林、墓地、幸福乐园、未来王国等地方寻找。最终，他们

[46]Jean Moréas, *Le Manifeste du Symbolisme*, 1886.
[47]同上。

在未来王国捉到了青鸟，返回家园。兄妹俩梦醒后，女邻居贝尔兰戈太太来借火种，并告诉他们，她的孙女生病，很想得到蒂蒂尔笼中的小鸟。蒂蒂尔答应把小鸟给她，这时，他发现笼中的鸟是蓝色的，正是他梦中寻找的青鸟。贝尔兰戈太太的孙女一见到青鸟，病霍然痊愈。后来不慎失手，青鸟飞走了。小姑娘伤心痛哭。蒂蒂尔劝慰她说，还会把青鸟捉回来的。最后，蒂蒂尔走到台前请求观众，如果谁找到青鸟，请还给他们，他们需要这只鸟。

象征主义戏剧中往往充满悲观主义和颓废色彩。霍普特曼创作的《沉钟》中，海因里希想铸造一口大钟来镇压山里的群魔，但是这口大钟沉入了海底。他想要再造一口巨钟时，却遭到了山下村民和山上妖魔的百般阻挠，终不免一死。梅特林克的《群盲》中，一群瞎子守在业已死亡的牧师身旁，他们置身于一个无法认识、无法把握的世界之中，在绝望和恐惧中大声求救，却看不到希望。在这些剧作中，理想无情地被现实击碎，世界是一个完全与人类异己的、看不到光亮和出路的所在。尽管后期的梅特林克试图克服早期作品中的神秘主义、悲观主义倾向，但在《青鸟》中，蒂蒂尔和米蒂尔千辛万苦找到的青鸟仍然与他们失之交臂，只能恳求台下的观众帮忙寻找。这部看似光明的戏剧，仍然带着深深的悲观主义的烙印。

易卜生的第一部象征主义剧作《野鸭》也是如此，它被公认为是易卜生所有戏剧创作中颇为令人困惑和茫然的一部。商人威利陷害自己的合作伙伴艾克达尔坐了八年牢，然后又把自己的情妇、已经怀孕的吉娜嫁给了艾克达尔的儿子雅尔玛，以使自己的丑行合法化。吉娜生下来的小女儿海特维格实际上是威利的私生女。雅尔玛整天无所事事地待在小照相馆里，幻想能在摄影术上有所发明，闲时便逗弄着那只威利送给他们的野鸭。他毫不知道自己生活中的种种真相，也不敢于去追究，只是在幻想中获得精神满足。这种局面被威利的儿子格瑞格斯的到来打破了。格瑞格斯是一个正直诚实的人，他对这一家人生活在虚幻中的情形十分惊讶并觉得不能忍受，这个喜欢讲真话的年轻人揭露了事情的全部真相。然而，真相的揭示，导致小女孩海特维格开枪自杀，而雅尔玛仍然不敢面对现实，继续躲在幻想和谎言之中。因此事情走向了反面，原本想拯救这个家庭的格瑞格斯却和他的父亲一样深深伤害了这个家庭，拯救者不但没能完成对他们的拯救，反而使得这家人的痛苦更为深重——浑浑噩噩的生活是可以维持下去的，但一旦揭开丑陋的真相，原本可以麻木地过下去的人生也变得不能忍受。"野鸭"的象征意味同样是浓厚的，这家人如同那只折翅的野鸭一样，既不能飞，也不愿意飞了。

（二）中国现代戏剧思潮中的象征主义

中国作家受到象征主义影响，首先是通过日本文化的中介。日本较早接受了现代主义文学思潮的洗礼，其留学生中又有部分人有留法经历，受法国象征主义影响较大。因此最初的时候，是由有留日经历的学者将象征主义传入中国。1915年，陈独秀的《现代欧洲文艺史谭》提到了这个运动，是较早涉及象征主义的文献。另一些中国留学生则是在欧美受到象征主义思潮影响，同样在1915年，留学美国的梅光迪致胡适的信中把象征主义归为美术领域的新潮流。1933年，曹葆华翻译了西蒙斯（Arthur Symons）的《文学的象征主义运动》这一广有影响的文艺理论著作。这本书第一次明确地将波德莱尔作为象征主义的典范，并全面介绍和总结了波德莱尔和魏尔伦（Paul Verlaine）等人的诗歌创作，在世界范围内都很有影响。但是，这些最初的对于象征主义的介绍几乎完全是在非自觉的状态下展开的，只是泛泛提到和涉及，象征主义是一个与唯美主义、颓废主义等难于区分的概念，有的翻译者甚至将之归入"自然主义"（例如陈独秀）。

1911年，比利时剧作家梅特林克荣获诺贝尔文学奖，授奖词中表彰他"多方面的文学活动，尤其是他的著作具有丰富的想象和诗意的幻想等特色。这些作品有时以童话的形式显示出一种深邃的灵感，同时又以一种神妙的手法打动读者的感情，激发读者的想象"。这一事件造成的轰动效应，引起了人们对于象征主义的关注，开始翻译和介绍梅氏的作品。1918年，陶履恭在《新青年》上撰文，热情地介绍梅特林克的成就："比利时之梅特林克（Maurice Maeterlinck），今世文学界表象主义之第一人也。"[48]赵若英指出："梅（特林）氏尝于1911年取得拿卞尔（即诺贝尔）赏金者，实以《青鸟》一篇也。"[49]随后，茅盾先后发表了《表象主义的戏曲》和《我们现在可以提倡表象主义文学么？》两篇引起文学界关注的文章，"象征主义"作为一个流派和方法，

[48]陶履恭《法比二大文豪之片影》，《新青年》1918年第5期。
[49]赵若英《现代新浪漫派之戏曲》，《新中国》1919年第9期。

开始系统地得到介绍和关注。

至1920年，可以说是象征主义在中国的译介最为集中和热闹的一年。人们通过不同的语言路径，从不同背景的西方文化中了解和介绍象征主义，例如有留法经历的宋春舫、李金发、梁宗岱、张若名从瓦莱里等人的诗作中了解象征主义，而罗家伦、赵若英、刘延陵、茅盾等则主要受到英美文化中的象征主义思潮影响，留日的周作人、田汉、陈群、谢六逸、穆木天、冯乃超等则是通过日本的现代主义文学运动了解象征主义。这一时期的新文学刊物，如《小说月报》、《时事新报》的副刊《学灯》、《民国日报》的副刊《觉悟》，以及《少年中国》、《晨报副刊》、《创造周报》等等，也纷纷开始介绍象征主义的作家作品，甚至开辟专栏。但正如不少论者所指出的那样，此期人们对于象征主义的关注，在很大程度上是由"趋新尚异"的心理动机使然，将之作为西方文艺中时髦新锐的思潮来加以介绍，但对其历史背景及其理论思想的深入研究并不多。田汉也将象征主义归入新浪漫主义，认为："新罗曼主义（Neo-Romanicism），系曾一度由自然主义受现实之洗礼……其言神秘，不酿于漠然的梦幻之中而发自痛切的怀疑思想，因之对于现实，不徒在举示他的外状，而在以直觉（intuition）、暗示（suggestion）、象征（symbol）的妙用，探出潜在于现实背后的（something）（可以谓之为真生命或根本义）而表现之。"他进一步解释说，这种方法，"是想要从眼睛看得到的物的世界去窥破眼睛看不到的灵的世界，由感觉所能接触的世界去探知超感觉的世界的一

种努力"[50]。田汉的认识，基本能代表当时大多数中国知识分子对于象征主义的直接感受，其对于直觉、暗示的强调，对于用有形之物呈现神秘无形的"灵的世界"的旨趣的理解，都可以说是抓住了象征主义文学在形式上的重要特征。

在这一时期介绍的象征主义剧作家中，梅特林克当然是最受关注的一位。其代表作六幕剧《青鸟》很早就引起了人们的重视并被翻译成汉语，《丁泰琪之死》等也随后被翻译过来。1922年，留德的滕固所作的《梅德林克的〈青鸟〉及其他》，系统地论述其生平和代表作品，体现了较高的理论水准。但是对这一时期的大多数人而言，梅特林克主要被视为一位具有神秘主义倾向的剧作家，或者神秘与科学的调和论者。例如，1923年，傅东华《梅脱灵与青鸟——〈青鸟〉译序》中提出："梅脱灵的哲学，大概有许多人知道他是属于新神秘一派的。"并将之称为"新寓言家"，认为《青鸟》是一部寓言式的作品。傅东华引用了梅特林克的一段话，作为自己的序文的结尾："神秘罕有消灭的，寻常它只会移易地位。然而神秘能移易地位，是极重要的，并且是我们人所最愿意的。我们由某一点观察，可以说人类一切思想的进步，无非就是神秘从有害的地位，转到无害而有益的地位，但是神秘有时不必移易地位，只需更换名目，亦便是思想的进步。"[51]

郭沫若和田汉都曾公开表示自己的剧作受到过象征主义的影响。在留学日本

的时候，郭沫若就读过梅特林克和霍普特曼的《青鸟》、《沉钟》等。他还将波德莱尔、魏尔伦、叶芝等象征主义诗人列为自己所喜欢的诗人。[52]郭沫若认为，"真正的文艺是极丰富的生活由纯粹的精神作用所升华过的一个象征世界"[53]。郭沫若是辛格（即沁孤）戏剧在中国最早的翻译者和介绍者，他翻译出版了《约翰·沁孤戏曲集》。他不讳言沁孤的戏剧对自己的影响，在谈到自己创作的《聂嫈》时，他认为，其中的盲叟的大段独白，是受到沁孤的影响："……是我心理之最深奥处的表白。但那种心理之得以具象化，却是受了爱尔兰作家约翰·沁孤的影响。"[54]他还有意识地进行象征主义戏剧的实验性写作。在谈到自己发表的儿童诗句《黎明》时也说："梅特林克的《青鸟》，浩普特曼的《沉钟》最为杰作，此种形式的作品，在前年九月间《时事新报·学灯》上曾发表过一篇《黎明》，是我最初的小小的尝试。"[55]

田汉首先是从诗歌创作中接受象征主义影响，继而也接触了象征主义戏剧。他发表了《恶魔诗人波陀雷尔（波德莱尔）的百年祭》[56]，但田汉的突出特点是将象征主义和唯美主义结合起来接受，他所盛赞的波德莱尔的"恶魔主义"，在很大程

[50]田汉《新罗曼主义及其他——复黄日葵兄一封长信》，《少年中国》1920年第10期。

[51]傅东华《〈青鸟〉译序》，《真美善》1929年"女作家专号"。

[52]郭沫若《论诗通信·致陈建雷》，《郭沫若书信集（上）》，中国社会科学出版社，1992年，第170页。

[53]郭沫若《文艺论集·批评与梦》，《沫若文集》第10卷，人民文学出版社，1959年。

[54]郭沫若《创造十年续编》，《沫若文集》第7卷，人民文学出版社，1959年。

[55]郭沫若《儿童文学之管见》，《沫若文集》第10卷，人民文学出版社，1959年。

[56]田汉《恶魔诗人波陀雷尔（波德莱尔）的百年祭》，《少年中国》第3卷第4期。

度上是指文艺不受道德约束的特征——这从根本上说是一个唯美主义的艺术纲领。但是，他的确盛赞象征主义戏剧的成就，并受到其影响。他翻译了梅特林克的《丁泰琪之死》（即《檀泰琪儿之死》）等作品。

田汉的《古潭的声音》是一部具有浓厚象征色彩的作品，"古潭"是一个充满神秘色彩的所在。作品描写一位诗人把一个妓女美瑛从尘世的诱惑里救出来，"给一个肉的迷醉的人以灵魂的醒觉"，使她懂得了"人生是短促的，艺术是悠久的"道理，并且自愿地到诗人的家中闭门读书，以求精神的升华。但两个月后，在外流浪的诗人带着各种礼物回来看望美瑛，期待灵肉相契合的新生活的时候，他却意外发现，这位被他唤醒的女性又被"古潭的声音"唤去，并且永远不归了。诗人为了追求"灵"的满足也随即跃入"漂泊者的母胎"——古潭。这幕剧具有强烈的象征意味，诗人咏颂的"明珠颂"，用大段抒情独白传达了诗人奇异的内心冲动和对神秘的"古潭"所产生的心灵感受。关于"古潭的声音"的象征意义的解读，历来有着纷纭的看法，但这也正说明了这个意象所蕴含的丰富含义。

田汉的另一部早期作品《南归》，是一出优美的象征主义诗剧，也包含着非常浓厚的颓废和感伤色彩。它淡化了情节冲突，而走向内心化、抒情化。剧中，春姑娘给流浪诗人留下了一双鞋，诗人感叹道：

啊，鞋啊，你破了，／我把你遗留在南方。／当我跟跄地旧地重来，／你却在少女的身边无恙。／我见了你，记起我旧日的游踪；／我见了你，触起我心头的痛创。／我孤鸿似的鼓着残翼飞翔，／想觅见一个地方把我的伤痕将养。／但人间哪有那种地方？／我又要向遥远的无边的旅途流浪。／破鞋啊，我把你丢了又把你拾起，／宝贝似的向身上珍藏，／你可以伴着我的手杖和行囊，／慰我凄凉的旅况。／破鞋啊，何时我们同倒在路旁，／同被人家深深地埋葬？／鞋啊，我寂寞，我心伤。

此处，鞋作为漂泊和流浪的象征，包含了丰富的意蕴。

象征主义不仅仅影响到戏剧创作，也影响到这一时期国内的戏剧批评、文艺史观。最典型的就是茅盾。1919 年，茅盾就从英语转译梅特林克《丁泰琪之死》，同年又写了《近代戏剧家传》一文，其中就包括"戏剧家梅德林传"，是编译腓尔柏斯的《梅德林克评传》。在《我对于介绍西洋文学的意见》中，茅盾认为"新表象主义是梅德林开起头来。一直到现在的新浪漫派"。 1920 年，茅盾陆续发表了《小说新潮栏宣言》、《为新文学研究者进一解》、《表象主义的戏曲》、《我们现在可以提倡表象主义文学么？》，对于象征主义的历史和批评观念都做了系统研究，对于加深中国读者对象征主义的理解和同情起到了重要作用。

二、表现主义戏剧思潮

（一）西方表现主义戏剧思潮

拉夫乔伊的《思想史》列举了知识和学术研究的领域，他说："文学史，按照一般的看法，就是特定民族或用特定语言写作的文学的历史——在这一意义上，文学史关注的是文学的思想内容。"[57]拉夫乔伊将文学研究和作为思想史的"单元"的艺术思潮区分开来，因为在他看来，"由以'某某主义'（-ism）或'某某性'（-ity）结尾的术语所设定的诸教条或倾向，尽管偶尔可能，但通常都不是思想史家试图分辨的那种东西"。同样，思想史绝不仅仅是停留于处理哲学体系或美学思潮，以及分离出构成这些思想结构的诸成分或要素（所谓思想单元）。因为他深刻地认识到，"许多体系的新颖只是因为对进入它的旧要素的应用或处理的新颖"。尽管如此，在处理表现主义文学和戏剧时，我们却似乎能够避免拉夫乔伊苛刻的指责。因为，与文学中的自然主义、超现实主义和绘画中的印象主义不同，文学的表现主义不是严格意义上的运动。"运动"通常是由有意识地提出的纲领所带来的自觉行动。但西方戏剧中的表现主义只是人们对一些作品和作家的事后概括——它在实质上只是一种世界观，这带来了特定的技巧，并造成了对特定题材的偏好。表现主义——作为一个意指某种复合体的集合名词——并非一个纲领，也不存在表现主义者的同盟，表现主义者的特征便是对任何同盟的"疏离"。任何试图强迫知识分子、艺术家和创造者屈服于一个共同纲领的强制力，在表现主义者那里都将是应该受到谴责的。对于他们而言，纲领蕴含了倾向、被迫，而被迫则意味着自我的死亡。他们主张自我在精神上孤独地冒险。正是这种孤独带来了表现主义艺

[57]Arthur Oncken Lovejoy, *Essays in the History of Ideas*, The Johns Hopkins University Press, 1948, p.1.

术作品的诞生。

从历史上说，艺术和文学中的表现主义应该被视为在1900年后的艺术、科学、哲学、宗教等等当中批评、反抗实证主义倾向最为强烈的力量之一。表现主义者蔑视现实主义—自然主义的方法，认为这两者最后产生的充其量是印象主义的令人感官愉悦的肤浅的描绘。表现主义者用一种充满激情的但往往并非感官快感和情欲的主观主义，与19世纪的模仿的艺术相抗衡。

表现主义的实质是什么？用表现主义文学的主要代言人卡西米尔·埃德施密特（Kasimir Edschmid）的话说，表现主义者相信，复制既定现实的努力只是对创造力的白白浪费："世界已经摆在那儿，我们干吗还要重复它？"[58]他指出，表现主义强调不要停留于对视觉细节的观察，而是要"幻想的经验"，努力获得对永恒价值的神秘体验，并由此把主观的东西和客观的东西结合成一体。文森特·凡·高（Vincent van Gogh）在1886年到1888年给其弟弟的几封信中表述了这个看法，这正是许多表现主义者自觉诉诸的要求。著名艺术哲学家赫伯特·里德（Herbert Read）用描述来代替定义，他将表现主义称为这样一种艺术，它致力于再造"对象和事件在我们身上唤起的感受的主观现实，而不是世界的客观现实"[59]。英国表现主义者约翰·高尔斯华绥（John Galsworthy）同样如此，在其题为《论表现主义》的英国作协的主席致辞中，他以作画为例来形象地说明表现主义观念：

表现主义旨在把一个现象的内部表现出来，而又不借助描绘其外部。也就是说，如果你想要表现一棵苹果树，你就画一条竖线和三条横线并涂上颜色，在其中一条线上挂一个有颜色的小圆圈，并在目录上写上"水果"这个词……[60]

高尔斯华绥可能说得多少有些不严谨，但这种对于现象的"内部的东西"的强调，的确是许多表现主义者的严肃而顽固的尝试。他们不只是给了动植物以灵魂，也给了无生命的对象以灵魂。例如，表现主义画家弗朗兹·马克（Franz Marc）描绘马或鹰的时候，不是按照他看到它们的样子，而是试图按照它们看和感受自身的方式——这种精神化、内心化的倾向，标志着表现主义和19、20世纪的其他重要艺术运动（包括超现实主义）之间的主要差别。

尽管正如前面所言，在表现主义影响的思潮中，并没有人就表现主义写下一个纲领或提供一个能概括整个"运动"的理论，但是，有一部著作有力地影响了许多艺术家，即沃尔海姆·沃林格（Wilhelm Worringer）的《抽象与移情》。这部书最初是作为他的博士学位论文，到1908年才出版。在这篇论文中，作为一位艺术史家的沃林格为这个既非自然主义又反古典主义的阶段在造型艺术史上的地位而辩护。他驳斥了在自己身处的时代流行的各种创造与知觉的移情模式，引入了"艺术意志"这个概念，与作为一种"技艺/手

艺"的艺术的概念相对，后者依赖于艺术家的专门技术和他的材料的性质。

"艺术意志"无视一切关于美的既定原则，而认为它自己在最原始的时代和高度发达的时代最强有力。"原始的时代"是人仍然惧怕其自然环境的时代，而"高度发达的时代"是人类已经从精神上超越了它的时代。沃林格拒斥文艺复兴、新古典主义和现实主义—超现实主义方法，而赞扬中世纪——尤其是哥特风格，及其衍生的巴洛克、浪漫主义等等。在他和他的追随者看来，在这样的艺术追求中，超越的冲动和精神化使得艺术意志本身得以被感受，而不需要进一步突破物质生活的屏障。出于类似的理由，表现主义者推崇的恰恰是这三个时代（尤其是巴洛克和浪漫主义时期）。

尽管在《抽象与移情》中，沃林格并没有提到当代艺术，但他向传统挑衅式的研究很快就被人们视为表现主义的"圣经"。康定斯基的论文《论艺术中的精神》（1912）正是在这一基础上写出的。在这本书里，这位抽象（"无对象/无客观"）艺术之父所援用的"精神必然性原则"，恰恰就是沃林格的"艺术意志"的对等之物。在这篇文章中，康定斯基放弃了任何对普遍的美的信奉，提出："内在的美是通过对必然性和对约定俗成的美的弃绝而获得的。对于那些不适应它的人来说，它看起来是丑。""精神"是表现主义者喜爱的口号，尽管他们常常将它与"灵魂"合二为一或混淆，后者比它通常的含义更暗示了一种宗教色彩。"精神"指的是理智或理性，对它的强调往往旨在否定"身体"或"物质"。

内在经验的强度，常常通过"凝

[58]Kasimir Edschmid, *Über den Expressionismus in der Literatur und die neue Dichtung*, p. 56.
[59]Herbert Read, *The Philosophy of Modern Art*, Kessinger Publishing, 2007, p. 51.

[60]John Galsworthy, *Castles in Spain*, Fredonia Books（NL），1927, p. 89.

聚"、"高峰"这样的转喻词来暗示，尤其对于戏剧而言是如此——二者都在许多剧作家的作品中具有重要地位，如民国时期很受国内关注的剧作家乔治·凯泽（Georg Kaiser）的《从清晨到午夜》中的对白。此外，"感受的高度"、"心灵的山脉"这样的用语，给人们提供了典型的表现主义式的"离开"情境，这种"离开"代表着理想中的"新人"的出现。

表现主义者试图洞穿事物的表面现象，直觉地把握其本质。"人啊，请成就你的本质！"——17世纪诗人西莱西乌斯（Angelus Silesius）这句诗——鼓舞了整整一代文学表现主义者。"核心"（Kern）也是在表现主义戏剧中不断出现的一个词，例如茅盾曾经盛赞的雷恩哈德·哥林（Reinhard Goering）的戏剧《海战》中，就包括一整套这类语汇。在这部作品中，"核心"首先指的是所有的人类，或共同思想——不管其种族、宗教信仰、社会地位有怎样的差异。它是抽象的、普遍意义上的"人"（Mensch）的特性，而非具体、单独意义上的人（Man）的特性。

用时常接近于寓言形式的抽象之物来取代具体特殊之物，是表现主义的另一个特征。例如，哥林的戏题名为《海战》，而不是《一场海战》或《一场发生在斯卡格拉克的战役》，就在于他想要提供的是一个寓言式的场面，而非一场确切具有时间地点的战争。其台词一方面体现出极端的名词化倾向，另一方面又是将句法简化到其要素的倾向。在概括表现主义文学和戏剧时常出现这一倾向，埃德施密德曾说，在表现主义语境下，"句子韵律的构造是不同的"，因为它们服务于"同一

个精神的要求，这个要求是只表现本质"[61]。

表现主义最有影响的剧作家是瑞典的斯特林伯格。在德国，"表现主义"这个词于1911年最早被运用在绘画中，此后迅速地由沃格林等人的推动而得到普及，对戏剧以及后来的电影都深有影响，成就了"吸血鬼"题材传统以及以古堡、密室为主要场景的室内剧传统。总的说来，表现主义对于英国戏剧没什么影响，但在美国影响较大。美国剧作家尤金·奥尼尔（Eugene O'Neill）的《琼斯皇》和埃尔默·赖斯（Elmer Rice）的《加算机》都明显深受乔治·凯泽的影响。

从历史上看，作为文艺思潮形态存在的德国表现主义存在的时间并不长。尽管早在1911年，"表现主义"一词就被应用于文学，但直到1915年奥图·弗雷克（Otto Flake）发表关于表现主义的评论文章时，这一思潮才真正形成潮流。然而时至1922年，库尔特·品图斯（Kurt Pinthus）在给他的《人类的曙光》第二版作序时，就自信地断言，没有出现他的诗选漏选的表现主义诗歌。确实，在1917年左右，表现主义的文学创作势头便已经平息，不管在戏剧、散文还是诗歌领域都是如此。哥林和凯泽都转向了另外的风格，布莱希特写于1918年的《巴尔》，作为其第一个最重要的剧本，虽然有着明显的表现主义影响痕迹，却已经标示着新风格的到来。表现主义跨越了1910—1920十年，即哥特弗雷德·贝恩所说的"表现主义的十年"。此后，"新客观主义"、

[61]Kasimir Edschmid, *Über den Expressionismus in der Literatur und die neue Dichtung*, p. 65.

"功能主义"借助包豪斯运动获得了充分推进。

（二）中国现代戏剧思潮中的表现主义

表现主义思潮在中国文艺界的影响，也许是现代主义诸种思潮中最大的。在20世纪20年代，有十几种报刊介绍过表现主义文学，例如《小说月报》、《东方杂志》、《创造周报》、《时事新报·学灯》、《新垒》等。刘大杰出版了专门介绍表现主义文学思潮的专著——《表现主义文学》。

中国作家对于表现主义的接受，有其思想上的准备和酝酿过程。我们认为，创作上的表现主义方法，有两个哲学认识论意义上的基础：一是尼采的哲学，二是弗洛伊德的心理哲学。这两位大哲学家出于不同的理论基础而倡导非理性主义哲学，构成了表现主义的根基。但他们的思想对于中国戏剧作家的影响不尽相同。例如洪深的《赵阎王》等作品，明显可以看到弗洛伊德精神分析学影响下的德国心理剧的阴郁色彩，郁达夫对性、欲望的表现也主要受其影响。但在这一时期，尼采的影响是更为普遍和直接的。

创造社作家群对于表现主义表现出最早也最大的热情，成为这一思潮在中国的积极倡导者。郭沫若、郁达夫、郑伯奇等都专门撰文论及表现主义文学。正如前面所言，尼采等人的思想在中国的广为传播，已经为其准备了精神土壤。鲁迅等人在五四之前就已经对尼采思想多有介绍，创造社青年作家群则进一步把尼采奉为偶像。在20年代，更是在创造社影响下崛起了以尼采精神为大旗的文学团体"狂飙

社"和"沉钟社"。对于尼采精神与表现主义思潮之间的关系，正如弗内斯所言："在任何关于表现主义的前驱的描述中，讨论尼采都是必不可少的。……正是尼采对自我意识、自主和热烈的自我完善的强调给了表现主义者的思考方式以最大的推动力。"[62]

郭沫若对于表现主义的拥护态度是最为鲜明和突出的。自1922年8月4日在上海《时事新报》的副刊《学灯》上发表的《论国内评坛及我对于创作上的态度》一文开始，郭沫若前后发表了《我们的文学新运动》、《革命与文学》、《文学生产的过程》、《印象与表现》、《文学的本质》、《论节奏》等一系列文章，介绍和倡导他所欣赏的表现主义文艺。

1923年8月，郭沫若在《创造周报》16号发表《自然与艺术——对于表现派的共感》一文，在这篇文章中，他列举了西方文艺中偏重模仿和再现的一切艺术形式，并加以贬斥，甚至对现代主义运动中的印象主义、象征主义甚至刚刚出现的"未来主义"等新趋向也不以为然。他仅仅服膺于表现派文艺："19世纪的义艺运动是受动的文艺。自然派、写实派、象征派、印象派乃至新近产生的一种未来派，都是模仿的文艺，他们的目的只在做个自然的肖子。……自然派和写实派是善于守财，象征派和印象派是顾影自怜的公子，……未来派只是彻底的自然派……艺术家不应该做自然的孙子，也不应该做自然的儿子，是应该做自然的老子！"他欢呼表现主义的到来："德意志的新兴艺术

表现派哟！我对于你们的将来有无穷的希望。你们德意志的最伟大的诗人将又要复活转来，在舞台上高唱了！"

在另一篇文章中，郭沫若进而预言表现主义的兴起将带来文艺的"黄金时代"，他对于表现主义的强烈"共感"，主要是其"自我表现"的主张，"由内而外的创造"：

> 最近德国的表现派Expressionist，他们便是彻底主张自我表现的，他们的原画我虽然还不曾见过，他们的戏剧的文学我倒读了好几种，如像Georg Kaiser的《加莱市民》（Die Burger Von Calais），如像Ernst Toller的《流转》（Die Wandlung），我觉得都是很好的作品，他们都是由内而外的创造，不是由外而内的摄录。他们的表现是非常怪特的Geotesque，我觉得他们也还没有走到澄清的地步。现代的艺术，还是混乱的时代，可以说是走到希腊的牧羊神时代了。但是所走的方面是不错，将来再由混乱而进入澄清，由Dionysu的精神求出Apollo式的表现，我可断言世界的艺术界不久有一个黄金时代出现。[63]

表现主义思潮主要在以下几个方面引起了中国青年文学家们的共鸣：

政治上的革命性。许多表现主义者（如托勒、凯泽）对社会革命的同情立场，使得郭沫若、郁达夫等都把"自我表现的文学"与"革命的文学/进步的文学"联系起来。例如郭沫若曾在《自然与艺术》中说："在欧洲今日的新兴文艺，

在精神上是彻底同情于无产阶级的社会主义的文艺，在形式上是彻底反对浪漫主义的写实主义的文艺。这种文艺，在我们现代要算是最新最进步的革命文学了。"宋春舫在最早介绍德国表现派的时候，便认为它是革命的："德国表现派之运动，是当文学革命四字无愧……表现派一方面承认世界万恶，一方面仍欲人类奋斗，以翦除罪恶为目的，……虽饱受苦辛，然决不当受命运之束缚，故表现派之剧中常有我与世界相抗两种势力。"（宋春舫《德国之表现派戏剧》）

对历史和传统的反抗精神。表现主义者对于一切文艺传统、既定陈规的蔑视和抛弃，深得青年作家们的欣赏。例如，狂飙社的组织和领导者高长虹认为："中国文艺，向来被束缚于反表现主义，不能冲出它的樊篱者，也便不能走近艺术的墙垣。中国文萃，向来都是简明的记述，没有抒写复杂的情绪的。在这种铁样的因袭之下，非经过超绝一切的飞跃突进，新的艺术没有法子成功。"[64]

创作方法上，对于主体意识和主观性的高扬。前面所引用的郭沫若的评论，可以充分地说明这一点。事实上，这一点正是郭沫若等人拥护表现主义的主要原因。1922年，针对茅盾等人批评其作品中过于强调主观色彩的评价，他答复说："……不当是反射的Reflective，应当是创造的Creative。前者是纯由感官的接受，经脑精的作用，反射地直接表现出来，就譬如照相的一样。后者是由无数的感官的材料，储积在脑精中，更经过一道滤过作

[62]R·S·弗内斯《表现主义》，艾晓明译，昆仑出版社，1991年，第8—9页。

[63]郭沫若《印象与表现》，《时事新报》副刊《艺术》第33期，1923年12月30日。

[64]高长虹《批评与感想·〈春痕〉》，《狂飙》1928年9月21日。

用，酝酿作用，综合地表现了出来，……真正的艺术品当然是由于纯粹的主观产出。"[65]高长虹则认为这样的主观性比现实主义更"科学"："人类的行为是刺激的反应，而不是有意识的，所以人常不能够认识自己的同别人的行为。表现行为的艺术，所以最真实的，便是那最近于无意识的。写实主义者在表现现实，却以观察为依据，所以不能够表现真实的现实。……我常觉得表现主义比现实主义更是科学的，而且这也是用最进步的科学可以说明的呢！"[66]

从创作上看，在20年代，许多青年剧作家的创作都或深或浅受到了表现主义影响。田汉早期创作的《生之意志》、《灵光》、《颤栗》等作品，都有着表现主义色彩。有的作家则是自觉地进行表现主义的创作实践，如陶晶孙的《黑衣人》和《尼庵》，向培良的《沉闷的戏剧》，陈楚淮的《骷髅的迷恋者》等作品，都凸显着死亡主题和变态心理，以黑暗、阴郁的舞台意象传达人物内心的苦闷和绝望。但是，后一类作品数量不多，质量也不是太高，在当时没有造成很大影响。在这类作品中，表现主义特征主要体现为对死亡题材的偏爱、对灵魂苦闷孤独的表现、大量独白和幻象的运用。

表现主义戏剧思潮对于这一时期的戏剧创作最早、最著名的影响成果，即是1922年洪深创作的《赵阎王》。这部作品

与奥尼尔的《琼斯皇》之间的密切关联性，例如主人公赵大与琼斯皇之间的相似性，利用枪声、鼓声等音响效果来渲染人物的恐惧心理等手段，已经有许多学者做了研究。洪深自己在1933年发表的《欧尼尔与洪深——一度想象的对话》中，也表明了自己对于奥尼尔《琼斯皇》的模仿和再创造的初衷。洪深在美国学习戏剧的时候，曾经得到奥尼尔的老师——贝克教授的传授，在创作思想上本来就有许多共通之处。日本文学史家饭塚容在《奥尼尔·洪深·曹禺——奥尼尔在中国的影响》中指出："洪深出色地把《琼斯皇》搬到了中国的社会。在技巧上吸取了奥尼尔的新手法，并且获得了较之《琼斯皇》更为紧凑严肃的主题。"[67]

总的说来，20年代中国戏剧中的表现主义创作的整体成就不是很高。一方面，正如前面提到的，陶晶孙的《黑衣人》等有意进行表现主义实践的作品风格晦涩难懂，并且内容尚显单薄，手法也比较幼稚，文学成就并不高；另一方面，洪深的《赵阎王》这样的优秀作品在独创性方面仍是有所欠缺的，其在人物设置、情节结构、表现手法上都有太多的模仿和搬用的痕迹。在20年代中期，有不少评论家对表现主义的局限性提出了批评，要求提倡现实主义的戏剧，这当中包括许多一开始为表现主义的到来而摇旗呐喊的批评家。茅盾就是其中一位。1925年，茅盾在《文学周报》上连载了《论无产阶级的艺术》，这篇文章将表现派与另一些现代主义派

别说成是"旧社会—传统的社会产生的最新派"，"是传统社会衰落时所发生的一种病象，而不配视作健全的结晶"。大部分最开始支持表现主义的作家都转向了新的方向。

但是，表现主义思潮对于中国现代戏剧的影响并未因此而停歇。在30年代后期，出现了受表现主义影响的真正具有高度文学成就的戏剧作品——这就是曹禺的《原野》。这部作品虽然同样受到奥尼尔的影响，但已经是一个独创性的杰作。尤其是剧中的仇虎杀人逃亡后在原野上的独白和看到幻象的景象，带有浓厚的表现主义色彩。这些场面营造出一个神秘而原始的困境，充满想象力、抒情性和哲理意味。作者还通过大量符号化的手段来刻画人物内心的冲突和激烈的情绪。这部戏所达到的刻画人性、人心的深度，使得它成为现代中国话剧史上的经典。

三、未来主义戏剧思潮

（一）西方未来主义戏剧思潮

"未来主义"作为一个艺术运动，在20世纪初期发源于意大利。这一时期的意大利战乱频繁，政治动荡，对社会和政治变革的强烈诉求反映到文艺创作上，导致了未来主义的出现。这场艺术运动同样包括了音乐、文学、雕塑以及戏剧等表演艺术。

未来主义运动正式诞生的标志，一般认为是在1909年，此时意大利诗人马里内蒂（Filippo Marinetti）在一份法文报纸上发表了《未来主义宣言》。此后，一些音乐家和画家加入到了这个团队之中。

未来主义者的思想实质，首先是对工

[65]郭沫若《论国内的评坛及我对于创作上的态度》，《〈文艺论集〉汇校本》，湖南人民出版社，1984年。
[66]高长虹《中国艺术的姿势》，《高长虹文集》（中卷），中国社会科学出版社，1989年，第102页。

[67]（日）饭塚容《奥尼尔·洪深·曹禺——奥尼尔在中国的影响》，卞俊子、高鹏译，见《尤金·奥尼尔评论集》，上海外语教育出版社，1988年，第308页。

业文明带来的未来图景的欢呼和崇拜，对力量、速度、效率、简洁、机械等等的赞叹，并将这些特征作为文艺创作的手段。马里内蒂的思想是非常极端的，他及其追随者们要求文艺团体直面机械革命所带来的噪音、垃圾等看似刺耳、肮脏、杂乱的东西。除此之外，马里内蒂还第一次提出了"博物馆、图书馆和科学院的终结"[68]等口号。马里内蒂强烈要求推翻旧的一切，他要求面向未来而把过去抛在身后，这种诉求对于大批对于现实不满的年轻艺术家来说，有着相当大的吸引力。

这场运动很快开始向意大利之外传播，扩散到法国，最后在俄国造成了最重要的影响。既是诗人又是音乐家的克鲁乔内赫，连同文学家马雅可夫斯基、赫列勃尼科夫等发表了著名的《给社会趣味一记耳光》这一未来主义宣言。俄国未来主义者接受了语言革命、挑战传统的艺术文化结构这一激进的未来主义主张，同样提出要将普希金、托尔斯泰等"从现代人的轮船上抛出去"等口号，他们说：

这是我们给读者们的第一个新的、出乎意料的东西。只有我们才是我们时代的面貌。时代的号角由我们通过语言艺术吹响。过去的东西很困难。学院派和普希金比象形文字还难于理解。把普希金、陀思妥耶夫斯基、托尔斯泰等等，从现代生活的轮船上扔出去。[69]

1910年，俄国未来主义者的文集《法官园地》的出版，标志着俄国未来主义的诞生。马雅可夫斯基的主要剧作包括讽刺戏剧《臭虫》、《宗教滑稽剧》和《澡堂》。俄国重要的戏剧大师梅耶荷德也因为与马雅可夫斯基的交往而深受其影响，在他的戏剧创作中采用了未来主义的表现方式。他所在的梅耶荷德剧院也成为未来主义戏剧实验的重要场所。梅耶荷德最著名的学生——后来成为重要电影导演的爱森斯坦，也深受其思想影响，并将这种实验性思想带入他的蒙太奇理论之中。

然而，未来主义者对于未来天真、乐观的态度，与他们后来在历史中的真实命运形成了鲜明的对照。不管是在意大利还是俄国，未来主义者们的追求都与当时的主要政治权力形成了冲突。在意大利，未来主义者的政治倾向是法西斯主义的。在法国和俄国，这一流派在本质上也是反政府、反政权、反妥协的。俄国的未来主义者与列宁政府的对抗，导致了其最终的悲剧性命运。马雅可夫斯基神秘地自杀了，而他的好友梅耶荷德也受到严厉谴责，罪名是"晦涩"和"不真诚"。梅耶荷德剧院被关闭。最终，梅耶荷德被处死。

另一方面，未来主义作为一场艺术实践，其艺术家们之间也逐步走向分裂甚至敌对。未来主义不是一个统一的流派，在意大利的未来主义者很快分裂成了左翼和右翼，互相攻击；而苏俄的未来主义也很快分化成四个团体：自我未来派、立体未来派、"诗歌顶楼"派和"离心机"派。可以说，就算没有政治上的没落，未来主义运动也会由于其内部的斗争而走向终结。

尽管未来主义作为一场运动在20世纪20年代末便销声匿迹，但未来主义的内在思想却并未就此消亡。主动、积极地破坏文艺中既定的规则和典范，这一思想仍然鼓舞着后来的艺术家。更重要的是，将机械、自然和不和谐的噪音用作灵感和素材，是未来主义文艺留给后人的一个重要灵感。此后，这种运用方式仍然得到应用——例如"朋克运动"中的音乐家们——尽管他们已经不再将未来主义精神前进为一种政治立场。在戏剧方面，至今仍受到未来主义影响的戏剧群体，是以芝加哥为主要活动范围的"新未来主义"戏剧表演团体。他们试图用充满高度政治、个人意义的作品来打动观众。他们提出了一个新纲领："以典型的后现代方式，从这里借取一种理论，从那里偷来一种形式。从我们的名字的来源意大利未来主义者那里，我们得到了对于速度、简洁、紧凑的崇拜，以及前所未有的观念的爆炸。从达达主义和超现实主义那里，我们得到了任意的狂欢和无意识的惊悚……"[70]

（二）中国现代戏剧思潮中的未来主义

中国文学界接触到未来主义，最初仍是通过日本的中介。1914年，章锡深翻译了日语文献《风靡世界之未来主义》，在《东方杂志》上发表。文章分九部分，包括"何谓未来主义"、"旧文明之破坏"、"现代器械文明之赞美"、"赞美战争之文学"、"英美法人未来主义"、"俄国之未来主义"等，对未来主义的思想内容及其在世界范围内的发展状况作了

[68]F.T.Marinetti, "The Founding and Manifesto of Futurism", *Futurist Manifestos*. Viking Press, 1973, p.19-24.

[69]Д·布尔柳克、亚历山大·克鲁乔内赫、B.马雅可夫斯基、维克多·赫列勃尼科夫，《给社会趣味一记耳光》，张捷译，《文艺理论研究》1982年第2期。

[70]见新未来主义官方网站资料：http://neofu-turists.org.

全面的介绍。《小说月报》等杂志也翻译和刊登了日本文论家有关未来主义诗歌的介绍。

最早系统地介绍未来主义戏剧作品的人是宋春舫。1921年，他在《东方杂志》上发表了自己编译的《未来派戏剧四种》，包括马里内蒂的《换一个丈夫吧》、《月色》，以及《朝秦暮楚》、《只有一条狗》四个篇目。就在这一年，他翻译的未来主义戏剧《早已过去了》、《枪声》，也在《戏剧》杂志上发表。尽管宋春舫并不赞成未来主义的无政府主义、反结构等倾向，但他高度赞扬未来主义戏剧反叛传统的意义，并认为由于意大利与中国政治历史背景相仿，这个流派能够对中国戏剧的革新起到很好的作用："因为意大利除了希腊之外，是欧洲最古的国。国人的脑筋，同我们中国人差不多，只晓得崇拜古人，新思想都被那历史观念吸尽了……所以引起了这种反抗力。"[71]

应该说，在二三十年代，未来主义虽然因为其新异和极端而广泛引起关注，但赞成未来主义立场的剧作家并不多，许多人还对它持严厉的否定态度。例如前面在引述郭沫若倡导表现主义时就已经提到，他在赞扬表现主义的同时，将未来主义与自然主义等联系在一起，认为它并未摆脱机械反映现实的立场。尤其在政治立场方面，意大利未来主义更由于与法西斯的沆瀣一气而受到指责。但是，在30年代仍有一些具有无政府主义倾向的作家受其影响，其中最突出的是徐訏。他将自己的

[71]宋春舫译《未来派戏剧四种》，《东方杂志》第18卷第13号，商务印书馆，1921年，第105页。

《荒场》、《女性史》和《人类史》等戏剧作品称为"拟未来派戏剧"的尝试，成为被左翼思潮席卷的中国剧坛上的数声异响。

徐訏开始戏剧创作，是在国内阶级和政治矛盾日趋激烈，而民族危机日益加深的社会环境之下，出于极度苦闷和愤怒的心态。徐訏接受过社会主义革命思想，但他不止于这种变革社会的愿望，而更趋向极端的无政府主义。未来主义鲜明的无政府主义色彩、破坏一切既定政治秩序的要求，以及在艺术上立意求新的指向，都与年少得名的徐訏相契合。因此，在未来主义在中国戏剧思想方面的影响几乎销匿不见的时候，徐訏却开始一再在自己的剧作中展开这一实践。

徐訏的剧作的确体现了未来主义倾向的几个重要特征。首先，是时空安排上的自由和大幅度转换。他完全不遵守古典的戏剧规则，没有确定、统一的时间和空间标志，形成了一种完全开放的、不确定的结构。从1931年的第一部"拟未来派戏"《荒场》开始便是如此，这出戏设置的地点就是"地球上"，时间则是"时间中"。每一个场景之间都有十年、二十年的时间跨度，从人物甲、乙的青年时代直到老年、死去之后。"荒场"是一个可能存在于任何地方的所在，因而加深了其隐喻的效果。其次，是抽象和符号化。人物不是任何一个具体的人，而只是一个身份，是"人类"的一个代表。作者非常自觉地运用了这种寓言方法，他的剧中人没有姓名、性格和个性，只是被命名为"甲"、"乙"，"男人"、"女人"，"老人"和"小孩"。作者试图用此表达出在这些人物身上发生的事情，是人类亘

徐訏

古以来的命运的缩影。再次，反情节，反故事化，完全不按因果链条来安排戏剧结构。这些戏剧没有传统戏剧美学意义上的开端、高潮和结局，而只是根据时间先后排列的"阶段"，例如《荒场》中两人从年轻到衰老、死后的阶段，《人类史》中人类社会发展的奴隶社会、现代文明社会和未来社会阶段等等。最后，追求用有限的戏剧形式表达超越性的思想或哲理。这四个剧本没有具体的故事情节，它们分别被用来传达对人类社会、生命、政治制度和国际关系的抽象思考，例如《荒场》中表现的人的生命过程的无意义性，《鬼戏》暗示的中国与西方列强的关系等等。

尽管这些作品同样表达了民族和时代的主题，但其在形式上却是极度晦涩深奥、极端西化的，与大多数中国读者之间存在隔膜。在中国内忧外患的形势之中，在文学界对文艺工具论和现实主义创作方法的重新认同中，这样的作品是很难得到共鸣的。徐訏年少成名，却在此后迅速沉寂下去，他后来的剧作也放弃了未来主义路径。

第 四 章

关于戏剧大众化的讨论

在论述现代中国戏剧大众化的理论建设时，不少研究者都是从左翼戏剧理论提出戏剧大众化的要求着眼，认为这一阶段才开始戏剧大众化的理论自觉。但我们认为，在这一时期之前，现代戏剧的探索者们已经由于社会、观众对戏剧的要求，在对新戏的思考和调整中，开始了对戏剧大众化的自发探索。

将这些探索与从左翼戏剧理论中的大众化内容相比照，可以看到，中国现代戏剧的大众化进程是充满张力的：这里有教化和娱乐的冲突，有严肃趣味与商业目的的矛盾，有现代和传统的考虑。例如，最早引入"民众戏剧"这个概念的，是爱美剧的倡导者，他们中的大多数人是遵从罗曼·罗兰对"民众戏剧"的号召，在这里的"民众"一词的内涵，直接等同于"劳工"。然而，由于中国的国情与西方现代工业国家之间的差异，"民众/人民"（people）的内涵在翻译中发生了重要的变化——罗曼·罗兰所设想的作为戏剧对象的"劳工"，在西方工业社会的语境中的确是一个"大多数人"的群体概念。而到了中国当时的语境下，爱美剧倡导者们所设想的这个概念，却成为一个空洞的符号——中国社会的大多数民众并非"劳工"阶层。这个概念在熊佛西那里得到了更切实的思考，尽管他的大众化戏剧实验与左翼戏剧的大众化运动几乎是同时发生的，却有完全不同的内涵。熊佛西重新把"民众"定义为"大多数国民"，而当时中国社会的"大多数人"是农民，因而他的民众戏剧的真正对象和"未来的方向"都是朝向农民的。他由此开始了长达五年的农民戏剧实验。不管对"民众"做怎样的理解，此期的戏剧大众化探索，更多地

着眼于戏剧影响的观众的数量和范围的扩大。这一概念与左联倡导的"大众文艺"中以阶级性为本质的"大众"概念，以及抗战文化中的大众概念，共同构成了现代戏剧在大众化尝试中的复调。

第一节

工具论主导下的早期戏剧大众化探索

一、"寓提高于普及"与"再生的创造"：爱美剧运动中民众戏剧的探索

在现代中国戏剧发展的初期，先进知识分子重视戏剧，大多数并不是出于对这一艺术形式本身的理解，也不是出于审美的态度或艺术鉴赏的兴趣，而是出于思想传播和启蒙的考虑。与其说人们在倡导一种新的艺术形式，不如说是在倡导一种新的宣传工具，它在传播新思想、新观念方面比报章杂志更为直观，因而也更为优越。这带来了两个相关而又不同的问题：一是戏剧作为政治思想工具与作为艺术形式的关系；二是就戏剧的媒介功能而言，作为"娱乐"的大众文化媒介与"启蒙"的思想媒介之间的关系。前一个问题是我们在第一章已经讨论过的，在此不再述及。此处我们感兴趣的是后一个问题。

林培瑞（Perry Link）等学者提出，在中国的现代戏剧与白话小说、早期电影作品共同发展的局面中，这三种大众娱乐

媒介共同分享又各自竞争着有限的经济支持（资本）、职业作家或演员（生产者）以及观众（消费者）。[1]事实上，这三种艺术样式都是在现代城市文明背景下得以蓬勃发展的通俗文艺样式。作为表演艺术的戏剧与茶楼酒肆中上演的戏曲始终保持着千丝万缕的联系，正如电影一开始也只是被人们视为类似于魔术的把戏来看待一样。

文明戏的发展过程凸显了作为启蒙教育的思想媒介和作为大众娱乐媒介之间的矛盾。在第二章，我们已经提到，尽管文明戏的倡导者最初都怀着巨大的热情，要从内容和形式方面改良旧戏，教育民众，但它很快落入了商业化的轨道，唯利是图，靠色情和神怪等表演取胜，完全背离了早期文明戏倡导者们的初衷。正是出于对民鸣社、民兴社等后来的戏剧演出状况的痛心疾首，汪优游等人感到有必要让自己的戏剧创作加入到新文化运动这一时代的洪流中去，借助这一浪潮的力量，将偏离了方向的新戏拉回正轨。这一认识的结果，就是由汪优游主持并说服上海"新舞台"的班主，全力推出的《华伦夫人之职业》的上演。这次演出标志着"新文化底戏剧一部分与中国社会第一次接触"。这出戏的上演是一次非常勇敢且严肃的行动。它至少在三方面都是非常严肃的：首先是思想内容的严肃性，由宋春舫改编的萧伯纳的剧本，洪深称其为"写实的戏剧"；其次是艺术创作上的严肃性，演员们花了长时间进行排练，制作了全新的舞

[1]Perry Link. "Introduction", *Mandarin Ducks and Butterflies: Popular Fiction in Early Twentieth-Century Chinese Cities*.University of California Press, 1981, P.1-39.

台布景，"掷了一千多元的资本"，"费了一百多夜的排练"[2]，一改当时的文明戏粗制滥造的风气；最后，在对演出的宣传方面，也很早就在上海最重要的五家报纸上登出了广告，进行了全方位的宣传。可以说，《华伦夫人之职业》的上演，与胡适在《新青年》上介绍易卜生戏剧一样，都采取了"大吹大擂"式的鼓吹方式。但是，戏剧史中的资料表明，这出戏的上座以惨败告终，而不是像新青年派宣扬易卜生戏剧那样起到了"轰轰烈烈"的推动作用。

《华伦夫人之职业》剧上演中卖座的冷清，与西方戏剧通过报章杂志的宣传而造成的热闹局面，形成了鲜明的对照。这个对比颇值得玩味。它至少使我们意识到戏剧演出和戏剧文学在传播上的重要差异。作为案头读物的剧本，可以是伟大的文学作品，受知识分子赞赏的"最高的诗"，然而一旦落实到戏剧演出所在的舞台、戏院，它们在中国长久以来只是娱乐消遣的场所，看戏的观众——市民——并没有形成来受教育、受启蒙的心理期待。在这里，新兴的戏剧落入了一个两难的、尴尬的位置：一方面被精英知识分子视为堕落的、不成熟的"低等文化"（并非偶然的，新青年派的知识分子在宣扬戏剧革命时，开场白几乎总是"我是戏剧的门外汉"，这也许是自谦，但也不免隐含着蔑视的口吻）；一方面又被那些只为看戏取乐的观众当做"高等文化"，负载着启蒙/革命意识的使命。

汪优游等人对这一事件进行了深入反思。汪优游率先提出了新戏的"提高"与"普及"的问题："我们创造的新剧究竟是'提高'的好呢，还是'普及'的好？"这对矛盾，是"戏剧大众化"问题在现代戏剧发展中自发的反映：一方面是启蒙者急切的政治文化目标，一方面是剧场观众接受的实际情况。知识分子本来想借助戏剧这种最直观的表演艺术形式将思想通俗化——"我们借演剧的方法去实行通俗教育"，但思想内容本身压倒了形式，成了"太高的戏"。汪优游已经清楚地意识到新剧推行者与目标中的接受者在趣味上的重大差别，他划分了"高人"和"俗人"，即知识精英阶层和普通观众："如果演那种太高的戏，把'俗人'通通赶跑了，只留下几位'高人'在剧场里拍巴掌、绷场面，这是何苦来？"

这是两个趣味的极端。

商业的戏（或"营利的戏"）：它们拥有观众，却是在"蒙蔽群众"。

"太高的戏"：它们有知识分子们所欣赏的严肃的内容和形式，但没有市场和观众。

汪优游认为这两种极端都不可行，不能成为新剧发展的方向："以后的方针——我们演剧不能绝对地去迎合社会心理，也不能绝对地去求知识阶级看了适意。"他的策略是通过对"俗人"的"普及"来"提高"。具体到创作上，一是强调剧本——要"拿极浅近的新思想，混合入极有趣味的情节里面，编成功叫大家要看的剧本"[3]；二则是反对商业戏剧的路线而倡导爱美剧。

在这一思路之下，汪优游多方呼吁和推动，促成了新文学的第一个戏剧团体——"民众戏剧社"的诞生。茅盾曾回忆说："汪优游受'五四'新文化运动之影响，思想大变，求以戏剧为工具，引导观众注意社会问题。""我……真想不到这位被上海市民称为'风流小生'的汪老板竟有如此进步的思想和抱负。当时汪请我为他办的剧社取个名称并推我为发起人之一。我想到当时罗曼·罗兰在法国倡导的'民众戏院'，就说竟用'民众戏剧社'这个名字罢，并且商定先出《戏剧》杂志，以广宣传。这是'五四'以后第一个专门讨论'新戏'运动的月刊。"

民众戏剧社及其刊物《戏剧》，在中国戏剧史上主要是以倡导和实践爱美剧而著称，这一点我们在第二章已经谈过。这里只想沿着"戏剧大众化"的问题一谈，因为正是这场运动将"民众戏剧"的概念带入中国，它与后来的"大众戏剧"有区别也有联系。汪优游、陈大悲等尽管排斥"市场/商业"，却从出于其戏剧教育的立场，从未排斥"更大多数的观众"。"民众戏剧"这个名称就反映了这一点：罗曼·罗兰写作《即人民戏剧》（《民众戏剧》）一书时，所呼唤的是能够给更大多数人提供精神养料的戏剧，而不是供少数人休闲、消遣的戏剧。爱美剧创作和演出的实践方式，已经非常不同于五四初期新青年派通过报章杂志进行的戏剧宣传和创作。此期的戏剧真正进入了剧场实验和观众接受的视野，他们所面对的，已经不再是胡适在写作《终身大事》时所想象的读者，而是直面具体的观众，面对他们的喜恶。从这一时期的理论设想上看，"民众"的含义是比较确定的，指的是

[2]《上海新舞台演〈华伦夫人之职业〉的失败史》，《戏剧》第1卷第5期，1921年9月。

[3]汪优游《优游室剧谈》，1920年11月1日《晨报》。

"劳工"[4]。在《中国戏剧天然改革的趋势》一文中，蒲伯英疾呼戏剧改革的方向是"面向劳工"，创作必须"以民众的精神为原动力"。《戏剧》创刊号上的第一篇文章就是沈雁冰的弟弟沈泽民的《民众戏院的意义与目的》，文章开门见山地说："民众这个东西自有人类以来便已存在；但是民众这一个名词被人认识被人注意，却只是近二十年来的事！""民众已有了势力，所以民众的娱乐便也成为问题，于是就有'民众剧院'这个名词跳出来。"这里的"民众"实际也是指劳工："所以民众剧院的任务……应该使这班长在劳作行程的劳工们，把民众剧院当做一个依靠的人，时常扶着它（民众剧院）的肩头得一下子休息。"

《戏剧》发表了一系列探讨戏剧改革方向的文章。这一次的改革方向，不再是对旧文化、戏剧的扬弃，而是新戏面对观众所应作出的调整。汪优游思考"普及"与"提高"的问题，正是因为他意识到，要教育观众，只能通过吸引观众，引起他们的兴趣。这一思路在民众戏剧社成员那里得到了回应和更深入的探讨。

在《戏剧》创刊号上，蒲伯英发表了《戏剧要如何适应国情》的文章，提出了"创造的适应"和"适应的创造"相统一的观点——这可以说是对汪优游"寓提高于普及"的策略的补充。对国情的"创造的适应"，就是针对民众实际情况的"普及"；而在此基础上的"适应的创造"，则是在普及基础之上的"提高"。这里的

概念线索十分清楚。此后，蒲伯英在另一篇文章中发展了这个观点，提出了他著名的"教化的艺术"的主张。蒲伯英指出，戏剧不仅仅是戈登·格雷所说的"教化的娱乐"，更是一种"为教化的艺术"，是"再生的教化"，它"能使民众精神常在自由创造的新境界里活动……发展再生教化，是现代戏剧的职责；利用娱乐的机会，以艺术的功能来发展再生的教化，就是近代戏剧的完全意义"。[5] "再生"指的是民众精神智识的再生，这是"适应性的创造"的更精当的表述。汪优游的"寓提高于普及"，只考虑到了"娱乐"和"教化"的统一，几乎类同于"寓教于乐"；而蒲伯英的"再生的教化"则将戏剧的"艺术"（自由创造）、"娱乐"、"教化"的三个功能统一起来。然而，这只是概念上的统一，而不是实践中能够一以贯之的。

沈泽民在《民众戏院的意义与目的》中，比照罗曼·罗兰的民众戏剧的思想，认为民众剧院的目的就是"娱乐、能力、知识"。事实上，这也是对"寓提高于普及"的一种发展。沈泽民认为的"娱乐"，与汪优游的考虑类似。他一方面反对商业化戏剧，例如排斥"引起肉感诱进堕落的娱乐"，以及"把神经变成麻木"的大团圆闹剧；另一方面则反对过于"刺戳人神经"的太严肃的剧本，例如托尔斯泰的《黑暗的势力》。沈泽民所说的"能力"，则是要求新剧有益于帮助劳工"养神储力"，得到休息使精力再生（在这一意义上，它就是正当的"娱乐"）。最

后，"知识"指的是新剧帮助劳工在知识方面得到发展，使他们能够"自己观察事物，自己下断决"。

不管是汪优游的"寓提高于普及"，还是蒲伯英的"适应的创造"或"再生的教化"，或者沈泽民的"娱乐、能力、知识"之统一，都是对民众戏剧如何完成教化作用的方式的设想。其对象是"民众"，即劳工。其途径则是要求戏剧的娱乐性、艺术性和教育性的统一。但是如何统一？

需要注意，作为戏剧观众的"民众"的概念，在与"商业"、"市场"完全分开之后，就变得非常空洞。爱美剧倡导者一再批评戏剧"迎合"社会心理的倾向，这也就使得新剧与观众在娱乐活动中的实际需求分离开了。正如第二章所讨论的那样，此期的中国爱美剧运动在理论上具有深刻的内在矛盾，这使得它最终没有像蒲伯英等人希望的那样发展下去。

二、熊佛西：大众性与先锋性的统一

熊佛西最初也参与倡导过爱美剧运动，他在燕京大学读书的时候就加入了民众戏剧社，成为学校演剧、业余演剧的实践者。在1932到1937年五年之间，他率领北平国立戏专的师生，在河北定县进行了中华平民促进会的农民戏剧实验，闻名全国。

熊佛西对"民众戏剧"或"大众戏剧"的理解，与前述的剧社成员大不相同——他没有把民众戏剧的观众与"劳工"直接画上等号。事实上，民众戏剧社

[4]熊佛西、晏阳初等人进而将民众戏剧的实践带到农村和农民中去。但在一开始，民众戏剧社的发起者倡导的戏剧主要是针对劳工的。

[5]蒲伯英《戏剧之近代的意义》，1921年《戏剧》第1卷第2期。

的其他倡导者，都是按照欧美工业国家的阶级概念，将"民众"等同于占这些国家人口多数的"劳工"。熊佛西对这个词做了最质朴而又最真切的理解，即"大多数人民"、"大多数国民"。他完全是从国民的数量上来理解这个词：戏剧的"对象更应该是大多数民众"。而在此时的中国，农民是人数最多的阶层，由此，熊佛西自然地将"中国的民众"定位于"农民"。此处的"农民"与其说是一个阶级概念，不如说只代表了中国最基本的趣味和文化要求的群体：

> 它（戏剧运动）的对象更应该是大多数的民众。然而过去的戏剧运动完全着重在少数的知识阶级上，这也是无可讳言的事实。剧本是为少数人而写的，演出是为少数人打算的，一切的一切都是为少数人准备的。戏剧几乎成了少数人的消遣品，完全失却了它更大的社会作用。所以我认为今后的戏剧运动必须转过方向来。朝着大众走去，完成其更大的使命。

> "谁是今日大多数的民众？"这我们可以毫无疑问地回答：农民是中国今日大多数的民众……因此我们也可以毫无疑问地说：今后的戏剧运动应该向农村迈进。[6]

熊佛西的农民戏剧实验，是在晏阳初领导的乡村建设实验这一更大的主题之下展开的。其"实验"的意义，首先是"社会实验"。这个实验的基本方针是消灭"愚、穷、弱、私"这四个最大的"民疾"，其手段分别是识字及文艺教育、生

熊佛西

计教育、卫生教育和公民教育："由单纯的识字教育，进到以文艺教育救愚，以生计教育救穷，以卫生教育救弱，以公民教育救私，期使我们的全民族，尤其是大多数的农民，人人都有知识力、生产力、强健力及团结力。"[7]

因此，熊佛西戏剧探索的出发点和方式，都与后来左翼革命戏剧要求的大众化理论不同，尽管二者在时间上是平行的。我们关注熊佛西的农民戏剧的实验性质[8]，是因为，不管对于中西方现代文艺而言，"大众性"与"实验性"至少在表面上看起来，并不是一对轻易能协调的概念。我们通常强调的是先锋戏剧和先锋文艺的"实验性"，因为它们追求全新的、在艺术创作中充满不确定因素的东西，以及它们前卫、反叛的特征，这些特征往往造成它们的"反大众性"——难以被"大众"所理解。反过来，我们在谈论"大众性"时，通常指的是这些文艺作品较为保

守或温和（相对于道德而言）、通俗的特点。然而，熊佛西将二者结合起来。他不仅仅是在"社会实验"的意义上倡导农民戏剧实验，而是认为这一实验是整个中国戏剧的新方向："农民戏剧实验是中国剧坛上的一个新动向，它代表大众化戏剧的主潮。"[9]

"实验"的立足点是民众的生活，而不是任何戏剧的主义和教条。熊佛西在哥伦比亚大学学习戏剧，受过专业的戏剧训练，又有开阔的戏剧史知识。在定县实验之前，他曾经与赵太侔、闻一多等人一起鼓吹"国剧运动"，这场运动虽然在表面上体现为不同于新文化运动主流的"民族意识"，但在志向上，仍是受到西方爱尔兰文艺复兴运动等文艺的民族主义运动的感召。可以说，国剧运动中的东西方文化因素是异常复杂的。国剧运动最终失败了。而在定县实验期间，熊佛西似乎立意摆脱任何"主义"之争、"新、旧"之辩、"东、西"之别，打破任何先入为主的观念和成见，以一种完全开放的态度进行他的"戏剧实验"："不墨守传统，也不因袭欧西。换言之，就是我们不但不改革传统的戏剧，也不硬抄西洋的戏剧，……我们主要的依据只是大众，只是大众的生活及其环境。我们要脚踏实地，一点一滴的，以研究实验的精神来从事这个工作。"[10]

学者孙惠柱对熊佛西的戏剧实验提出了许多洞见，可以帮助我们理解熊佛西

[6]熊佛西《戏剧大众化之实验》正中书局，1937年4月，第21页。

[7]熊佛西《戏剧大众化之实验》，《熊佛西戏剧文集》（下册），上海文艺出版社，2000年，第675页。

[8]虽然熊佛西主持的农民戏剧实验的"实验"性质更多地与"新农村建设"这一举措的实验性相关，即主要是"社会实验"，但它同样也具有艺术实验的特征。例如，熊佛西在演剧实验过程中探索出了从剧本到台上的演员、台下的观众进而整个戏剧演出方式的一整套思路。

[9]熊佛西《戏剧大众化之实验》，《熊佛西戏剧文集》（下册），上海文艺出版社，2000年，第735页。

[10]熊佛西《熊佛西戏剧文集》，上海文艺出版社，2000年，第677页。

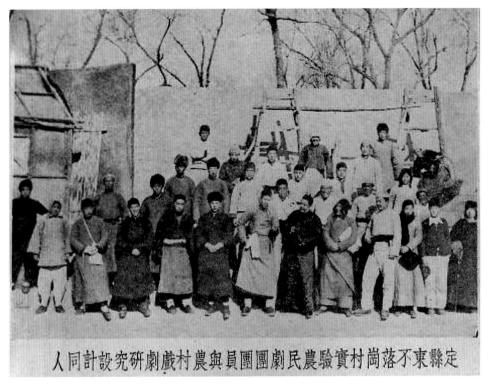

人同計設究研劇戲村農與員團團劇民農驗實村崗落不束縣定

定县东不落岗村实验农民剧团团员与农村戏剧研究设计同人合影

的大众化探索的真正价值。孙氏将定县农民戏剧实验的过程概括为三个阶段：第一阶段是"从平教会原来计划的改良旧式秧歌到熊佛西和他的同事们毅然引进反映现实生活的话剧"；第二阶段，"从平教会职员推出表证剧场到农民们自发组织话剧团"；最后一阶段是"农民对话剧的自发改造以及熊佛西等人在农民影响下所做的自觉创新，终于创造了现代世界戏剧史上的奇迹"。[11]这些"奇迹"的"高潮"，就是被孙惠柱称之为定县实验中最伟大的戏剧成就——"农村的现代环境戏"之诞生。这是一种从剧场、表演、观众参与方式都全方位地迥异于传统戏剧的新戏剧。孙惠柱将此概括为一个"幕线"——即戏剧演出所假定的"第四堵墙"——消失的过程，包括六个步骤。但就我们要讨论

的戏剧观念（而非具体作品演出方式）来说，他所说的前四个步骤最能说明问题。

这个过程的第一步是乡村露天剧场的重建。这些露天剧场采取了舞台围绕观众席的形式，与自然环境之间构成了和谐的统一："围绕鸡蛋形的剧场栽着两排树，与周围的树林连在一起。这些树不仅能挡风和使观众注意力集中，更重要的是提供了在天空下整体环境的整一性，与自然紧密相连。"孙惠柱借用熊佛西的话说，这是"与大自然同化"。而这产生的效果是"与农民同化"："由于与大自然同化，由于粗疏朴素的单纯，它合乎中国农民的生活情调，同他们吃的、穿的、用的相调和。中国的农民活在大自然中，生在单纯的环境之中，他们走进东不落岗村的露天剧场，就觉得回到了老家，他们不会觉得不惯，不会感到生疏。这样，它更有难予估量的力量与价值。"这样的剧场设计正契合熊佛西"推倒第四堵墙"的生活戏剧

的理想："这一剧场同自然和观众贴得如此之近，传统话剧不可违反的幕线——在斯坦尼斯拉夫斯基看来是不可打破的第四堵墙——必然会被越过。"[12]

第二步则是穿越"幕线"。熊佛西曾经记载，在戏剧《屠户》的演出中，一个青年农民自发地站起来朝着台上扮演的恶霸高喊："打你这个坏蛋！"这个偶然的契机，对熊佛西产生了重要启发："这无疑打破了某种传统的界限，打破了教与被教之间的樊篱。传统戏剧家和演员常常是在高高的舞台上而观众则在下面老老实实受教育——高台教化。这个农民使台上台下的观演关系变成了'我们大家'而不是'我们——他们'。他打破了传统写实话剧中横亘于舞台前部和观众之间的那条疆界，启发了改革的多种可能。"[13]以此为切入点，熊佛西改变了戏剧的思路，不是让农民被动地受教育，而是让他们参与到戏剧表演中来，成为一种"参与式"演剧。

第三步是"创作露天平民戏剧：《过渡》"。有了新的舞台，新的演出形式，当务之急就是构思直接针对这种演出形式的剧本。这就是《过渡》。它是熊佛西直接针对两个村的露天剧场而创作的，"这个戏综合了此前在环境设计和观众参与方面的所有经验"[14]。熊佛西对此深有感受，这个戏的成功给了他极大的鼓舞：

"《过渡》一剧……的成功不仅是剧本写作乃至新演出法的成功，而是大众化戏剧之实验的成功，因为这个剧本的演出

[11]孙惠柱、沈亮《熊佛西的定县农民戏剧实验及其现实意义》，《戏剧艺术》2001年第1期，第8-9页。

[12]同上，第9-10页。
[13]同上，第10页。
[14]同上，第11页。

实代表定县农民戏剧实验三年来所探索的内容与形式的总和。农民戏剧实验是中国剧坛上的一个新动向，它代表大众化戏剧的主潮。"[15]

第四步是"观众参与"。孙惠柱指出，熊佛西的这一设想和实践，是来自西方现代戏剧的启示，也应和着东方人的心理，诸如对"节庆"的参与。一方面，熊佛西深受马克斯·莱茵哈特和梅耶荷德的影响，这两位戏剧家都将舞台调度扩展到整个剧场，从而造成了观众对戏剧的参与和互动。熊佛西将观众席与舞台的混合、观众从"旁观者"变成"参与者"的倾向，视为戏剧发展的未来趋向。而这一趋向正好符合定县农民的传统观念，与他们在节庆时的高跷、龙船等活动是一致的，他们并不熟悉常规的西方剧场结构——由此，孙惠柱大胆地断言中国的农村戏曲演出"天生就是环境的"："中国农村的戏曲演出同现实世界的界限是模糊的。剧场是现实生活有机的一部分，没有明确的灯光、幕、暗转、谢幕等等来界定，观看演出的态度在戏前戏后没什么差别。演出往往很长，没什么明确的时间规定，有时在庙会上，有时在集市上，有时甚至就在家庭聚会上，因此，中国传统戏剧天生就是'环境的'。"[16]

现代西方戏剧中的"参与性戏剧"倾向，的确是一种姿态上更倾向于平等、互动的"大众化"倾向。熊佛西将这种前沿的戏剧思想与中国的民间文艺形式相结合，实现了这种参与性的戏剧在定县的成功和普及。这种戏剧大众化，从对大众的定位，到使用的戏剧手段，都是迥异于左联的大众化要求的。熊佛西的戏剧大众化实验，展现出的关于古今中外戏剧的知识之广博、思考之深入、创造性之强，都是中国的戏剧大众化探讨中罕见的，可以当之无愧地被视为那个时代中真正富有实验品格的戏剧尝试，即大众性和先锋性的统一。

第二节

戏剧大众化的理论自觉：左翼戏剧和抗战时期戏剧的大众化建设

尽管新青年派倡导过文学革命，文研会、创造社都鼓吹过"无产阶级的文学"，此后受西方现代主义影响具有表现主义、象征主义等倾向的戏剧家也都提倡"革命的戏剧"或进步的戏剧，但这些派别或团体都主要是根据作家的文艺倾向而松散地形成的。1930年"中国左翼作家联盟"的成立，则有截然不同的性质，它是在中国共产党领导下的有组织、有明确政治立场和纲领的文艺联盟，是在中国政治运动之中的产物。"左翼"这个词在现代文艺中成为特定的文艺的指称，即来自于这一组织。

左翼戏剧创作和理论批评，都是在更大的左翼文化运动的背景下发生的。1929年10月，上海艺术剧社这一受中国共产党直接领导的戏剧团体成立，由郑伯奇任社长。这是国统区的第一个左翼戏剧团体。艺术社成立后，还创办了自己的刊物《艺术》、《沙仑》，鼓吹无产阶级戏剧，实现戏剧的大众化。与创造社时期相比，此期的进步戏剧家大多在思想上从革命民主主义立场转变到了无产阶级立场。此后，艺术剧社又联合摩登剧社、南国社、戏剧协社、复旦剧社、辛酉社等进步戏剧团体，成立了"上海戏剧运动联合会"，后来改名为"中国左翼剧团联盟"，最后正式改组为以戏剧家个人名义参与的"中国左翼戏剧家联盟"，掀起了席卷全国的左翼戏剧运动。

"戏剧大众化"，是左翼戏剧运动中旗帜鲜明地提出的一个重要纲领。1930年3月16日，在艺术剧社创办、沈端先担任主编的左翼戏剧电影刊物《艺术》创刊号上，艺术剧社社长郑伯奇发表了《中国戏剧运动的进路》一文，系统地阐述了无产阶级的戏剧思想。郑伯奇一方面追溯和回顾了五四以来中国戏剧发展中的多次运动及其失败，指出国剧运动等失败的历史必然性，另一方面，则肯定了20年代后期的新兴文学的勃兴所预示的方向，指出了中国戏剧运动的唯一出路——"普罗列塔利亚演剧"。他进一步提出了发展和推动

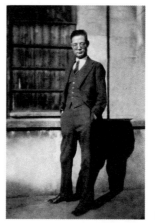

郑伯奇

[15]熊佛西《戏剧大众化之实验》，《熊佛西戏剧文集》（下册），上海文艺出版社，2000年，第735页。
[16]孙惠柱、沈亮《熊佛西的定县农民戏剧实验及其现实意义》，《戏剧艺术》2001年第1期，第15页。

"普罗列塔利亚演剧"的四条戏剧纲领："一、促成旧剧及早崩坏；二、批判布尔乔亚戏剧，同时要积极学得它的成功的技术；三、提高现在普罗列塔利亚文化的水准；四、演剧和大众的接近——演剧的大众化。"1931年11月，左联决议《中国无产阶级革命文学的新任务》，明确提出了"大众文艺"的问题，在数年之间掀起了席卷全国的关于文艺大众化的讨论。关于大众文艺体裁的探讨，主要涉及文艺内容与形式与大众要求的关系，一方面是用旧形式表现新内容或用新方法改造旧形式，另一方面是创作大众喜爱的新形式的艺术。在这一风潮之下，左翼戏剧家也展开了左翼戏剧大众化的探讨。

相较于前期戏剧对于"大众化"问题的反思而言，左翼戏剧运动中的大众化讨论具有更为丰富和深厚的内容。"大众"在左翼戏剧理论探索早期被赋予了鲜明的政治色彩，带有相当的抽象性，但是，随着左翼戏剧运动的深入开展，艺术家和理论家的不断反思，戏剧大众化问题的理论和创作都被推到了一个新的高度。从理论批评中的戏剧大众化思想来说，我们认为，可以从以下三个递进的层面来概括其特征，以期显示出它与前期戏剧的大众化探索的重要差异。

一、"大众"的政治内涵之转变

左翼戏剧运动中的大众化讨论，将左翼戏剧的观众明确定义为"大众"/民众。这个"大众"概念在左翼文化运动中，具有一个社会学意义上最重要的定位，即是一个政治概念。其内涵经过了两个阶段的发展。最初，由于一些戏剧家在认识上的不深入，更因为左翼文艺中弥漫的左倾机会主义路线的影响，"大众"被等同于无产阶级，进而被狭隘地等同于产业工人，他们是"革命阶级"；后来，"大众"这个词的内涵被扩大为包括广大的受压迫阶级，尤其是在1935年剧联解散之后，左翼作家把描写的对象扩大到城市的下层阶级——普通市民。这个含义上的转向，并没有明确的时间阶段，而是戏剧艺术家从抽象的政治信仰，深入到生活观察与创作的自然结果。这对于中国现代戏剧艺术的发展来说具有重要的意义，即在创作上从对单纯的革命性、战斗性的强调，转向对广大受压迫者的深重苦难的揭示。

最初的阶段，左翼戏剧理论家将"大众"等同于无产阶级即工人阶级。前面引用的郑伯奇肯定的普罗路线，在当时尤其在创造社戏剧家中，是广受赞同的。沈一沉说："我们的观众是什么阶级的人呢？不必说，大多数还是普罗列塔利亚特！""大众＝普罗列塔利亚特——我们是已无须分别的。"[17]这一意义上的大众，是最先进和革命的阶级，它主要相对于此期文艺界流行的"小资产阶级立场"而言。这个阶级比小资产阶级具有更彻底的革命性，是文艺的真正对象。例如沈起予指出："艺术运动的对象，表面上虽然是小资产阶级大众，实际上等于以无条件的革命阶级为对象。"[18]

很自然地，这一意义上的"戏剧大众化"，要求的是作家放弃小资产阶级的立场，进而放弃小资产阶级的艺术趣味，包括表现的内容和欧美化的创作风格，因为这些都是用来满足资产阶级情趣的。他批评戏剧中表现"神秘的玄理"、"放纵的情事"，认为这些内容"只可以供布尔乔亚的消遣，或只可以满足知识阶级的趣味，和一般生产大众完全不生关系。大众沉溺在更低级的通俗戏曲的泥沼中，这种低级的通俗戏曲正是布尔乔亚用来毒害大众的麻醉剂"[19]。

随着左翼戏剧运动的深入开展，戏剧艺术家、批评家、理论家对于中国底层社会生活的真正深入了解，"大众"一词的含义发生了重要的变化，具有了社会的多层面性。田汉的《戏剧大众化和大众化戏剧》对"大众"的思考，在此时就要复杂得多，认为左翼戏剧的对象应该包括社会底层的多个层面，甚至包括都市小市民阶层。他批评前期的左翼戏剧："不但说不上深入工农大众，连都市的小市民层都没有起什么大的影响。"他将戏剧和文学加以对比，指出这两种艺术形式的欣赏之间有重要的不同之处，如果说文学在一定程度上还可以贵族式地自我欣赏，戏剧演出从其形式本身就应该是属于更多的观众的，至于"普罗戏剧，那更是毫无问题的应以工人以及一般的劳苦大众为对象"[20]。

[17]沈一沉《戏剧运动的检讨》，《创造月刊》第2卷第6期。
[18]沈起予《艺术运动底根本概念》，《创造月刊》第2卷第3期。
[19]郑伯奇《戏剧运动的狂风暴雨时代》，《郑伯奇文集》，陕西人民出版社，1986年。
[20]田汉《戏剧大众化和大众化戏剧》，《北斗》第2卷第3、4期合刊，1932年7月20日。

二、从教育大众到服务大众

在左翼戏剧的大众化讨论中，由于"大众"概念首先是一个政治概念，并且在相当长的时间内被等同于"革命阶级"，因此，这一意义上的"大众"就不再是落后、愚昧、等待知识分子教育的对象，而是比小资产阶级更先进、更具有革命性的阶层。至此，早期中国戏剧旨在唤醒大众的启蒙立场，被"服务于大众"的立场所代替。

戏剧家的任务发生了重要的改变。他们不再是居高临下地宣扬某种理论的启蒙者，而是需要与民众一起感同身受，在深入理解的基础上表现他们的生活。戏剧原本就是大众的。要创作大众的戏剧，戏剧家必须成为大众阶层中的一分子，或他们的"代表"。

列宁关于艺术属于民众的一系列表述，深深影响了左翼戏剧家们。在倡导"建设民众自身的戏剧"时，冯乃超指出，剧作家应该"代表"民众："民众戏剧的革命化，根本地，若不站在民众自身的社会的关系上，代表他们自己阶级的感情、意欲、思想，它永远不会成为民众自身的戏剧。"[21]

华汉（阳翰笙）在引用了列宁关于"艺术是属于民众的"这句断语之后，指出："伟大的革命领袖这一段话虽然是那样的简单，然而在他这简单的纲领中，已经指示出普罗文艺在本质上必然是属于千百万工农大众的。所以，普罗文坛在现阶段中提出了这一个问题，不仅不是炫异

惊奇，实实在在，还是目前必须解决的迫切的任务。"[22]

这带来了对戏剧创作的两方面的要求。其一，是在作品的内容方面，要表现真正的大众的生活，而不是空洞的教条和观念。戏剧家们认识到，在政治属性上属于大众的戏剧，未必是大众喜爱的戏剧，这正是早期左翼戏剧创作的主要问题。田汉深入反思了早期普罗戏剧失败的原因：在其《我们的自己批判》中这样说道："我们都是想要尽力作'民众剧运动'的，但我们不大知道民众是什么，也不大知道怎样去接近民众。我们也知道一些抽象的理论，但未尽成活泼的体验。"戏剧必须走出知识分子的小圈子，进入到广大的工农群众当中去。作家深入大众体验和观察生活，由此推出了一批以工人、农民为主角的戏剧作品，这些作品从题材内容、语言风格等方面，都自觉地考虑到了观众的接受能力和欣赏习惯。

其二，是要求演剧活动本身全面地走向大众，不能停留于剧场的舞台，而要到街头、工厂、学校、农村去；不仅是向大众演出，也要让大众参与演出宣传。剧联对于戏剧的演出提出了制度上的要求，即"独立"（由剧联独立演出）、"辅助"（辅助工友演出）和"联合"（与工人联合演出）三种演出制度："深入都市无产阶级的群众当中，取本联盟独立表演，辅助工友表演，或本联盟与工友联合表演三种方式以领导无产阶级的演剧运动。"[23]

左明号召戏剧家"要到各学校内去演戏，到各乡里去演戏，这样不但免除我们穷人作戏剧的一切困难，而且真正使民众接近戏剧"[24]。在这一时期，可以说，左翼戏剧运动真正做到了将现代戏剧这种文艺形式向群众的普及，其力度是爱美剧运动等所难以企及的。

三、以戏剧本质论为基础的大众化观念

左翼戏剧运动时期的大众化理论建设还有另一个值得重视的地方，即将"大众化"的要求与戏剧艺术这种形式本身结合起来，通过证明戏剧艺术在本质上是群众性的/社会性的，来证明其题材内容上贴近大众的创作要求的合理与必然。

在艺术剧社成立的时候，叶沉就这样论证戏剧的"本质"：

（一）戏剧是最合集团主义的艺术。

（二）戏剧的时间性是最显著的，同时它的反响也是最迅速而强大的。

（三）戏剧是艺术中最复杂的表现形式，同时也是最切近于现实的社会，最能使人感到真实的情感的。

"合集团主义"，就是指戏剧具有民众性、社会性，这被左翼戏剧家视为戏剧艺术的第一本质。

沈起予指出："演剧是一切艺术底综合，而且是最带有民众的集团的社会

[21]冯乃超《中国戏剧运动的苦闷》，《创造月刊》第2卷第2期，1928年9月。

[22]华汉（阳翰笙）《普罗文艺大众化的问题》，《拓荒者》第1卷第4、5期合刊，1930年5月。
[23]《上海戏剧运动联合会宣言草案》，《中国左翼戏剧家联盟史料集》，中国戏剧出版社，1991年，第17页。

[24]左明《我们的戏剧运动》，《南国的戏剧》，上海萌芽书店，1929年，第41页。

性的。"[25]在这方面，它具有远远超越音乐、绘画等等的"社会性"因素。左明认为戏剧从本质上、从起源上来看，都是民众的："戏剧在艺术中是最民众的艺术了，它的起源也是由民众而引起的，后来落在资本家的手里，直到今日，戏剧真不知成了什么东西了？……现在我们作戏剧运动唯一的目的就是将被强暴劫夺跑了的摧残了的戏剧将它救起来，仍旧归还给民众。"[26]

认为戏剧艺术在本质上就是一种群众性艺术或社会艺术，主要是从戏剧的影响力和接受方式来说的。这一看待艺术的方式，已经非常不同于五四时期新青年派、爱美剧运动和国剧运动的倡导者们。对于前者来说，戏剧作为"思想媒介"和作为"艺术（文学）形式"是两个不同的概念，尽管他们中的一些人常常强调前者而忽视后者。对于他们而言，戏剧尽管具有启蒙教育的功能，但戏剧艺术本身仍然高居文学殿堂的最高处。而在左翼戏剧理论家这里，"演戏"和"看戏"的意义超越了剧本欣赏和创作的文学意义，戏剧被视为一种真正的群众活动：

"戏剧一定不限定在狭窄薄暗底剧场中，而盈溢到街头，发展到野天化日之下，成为民众祭祀形式。"[27]

在这种戏剧作为群众艺术的"艺术本质论"基础上，演剧艺术本身的重要性得到了空前的强调，沈起予说："演剧底

根本要素之科白与动作，最容易与革命时代底民众底热情与本能共鸣，演剧之速度与革命之奔流，很能同时进展。"[28]人们对于演出形式和手段的重视，对于"集体仪式"的看重，已经超过了对于剧本的兴趣。在这一思路之下，演剧事业得以快速发展，超过了剧本创作和深入的舞台构思。这一矛盾在抗战中后期充分暴露出来，导致了夏衍对戏剧大众化要在"普遍中深入"的要求。

四、抗战时期戏剧大众化："普遍"与"深入"

抗战中，戏剧"大众化"的探讨在新的社会历史条件下得到了推进，体现为两个方面：其一，戏剧的普及化倾向，对浅白、平易、通俗的戏剧形式的创作及其意义的进一步推重；其二，与前一种倾向相反，以夏衍等人为代表的对"普及"和"深入"的反思，对正规化的要求，甚至对"难剧"的倡导。

（一）戏剧的通俗化和普及化：街头剧的新方向

抗战的爆发，带来了知识分子民族意识的空前高涨，文艺界普遍出现了"文艺救国"或"文艺抗战"的呼吁。战争爆发后的中国戏剧界经历了三次重大调整，清楚地表明了中国现代戏剧在功能、形态以及理论导上的转向：其一，是1937年由阳翰笙等发起的"中华全国戏剧界抗敌协

会"的成立。协会在成立宣言中，要求结束战前各阶层戏剧界人士和团体的门户对立和散漫状况，要求大家在共同的敌人面前团结起来，摆脱党派之争、地域之别："过去中国戏剧界也和其他文化部门一样，有着种种政治的职业的地域的分派，常常会使我们宝贵的精力浪费在第二义的斗争。今日的中国不怕敌人的深入而怕的是民族内部的团结发生动摇，同样，今日中国的戏剧艺术界不怕不能发挥伟大的抗敌宣传力量，而怕的是这一团结不能充分巩固。对此，我们岂能再有任何门户之见？派别之争？在敌人眼中，京派海派同为亡国之音，在朝在野同在屠杀之列。因此我们不能不要求我国有血性有觉悟的戏剧界人士，捐除一切成见，巩固这一超派系超职业超地域的团结。"[29]戏剧界的抗日民族统一战线由此形成。尽管随着时局的变动、人员的分化，这一要求不可能真正实现，但这却是战争迫使爱国戏剧人士作出的认同性选择。其二，是国共统战组织军委会政治部第三厅成立，由郭沫若担任厅长，对戏剧、电影等艺术力量进行整合。其机构编制的扩展和对大后方戏剧从业人员和团体的整编，促使"官营"的抗敌演剧队和抗敌宣传队正式成立。这使大后方戏剧的演出风貌发生了根本性转变，成为战时国家机器的有机组成部分，从而正式把戏剧纳入了政治、军事的轨道。值得注意的是，这一转变并不是通过强制性手段，而是在抗战时期戏剧从业人员的热切呼唤下实施的。由此发生了戏剧界的第三次重大调整，即《戏剧时代》创刊号发

[25]沈起予《艺术运动底根本概念》，《创造月刊》第2卷第3期，1928年10月10日。
[26]左明《我们的戏剧运动》，《南国的戏剧》，上海萌芽书店，1929年，第40页。
[27]该文载《创造月刊》第2卷第1期，1928年7月。

[28]沈起予《艺术运动底根本概念》，《创造月刊》第2卷第3期，1928年10月10日。

[29]《中华全国戏剧界抗敌协会成立宣言》，《抗战戏剧》1938年第1卷第4期。

表"1937中国戏剧运动之展望"的笔谈，参加者有36人，包括阳翰笙、余上沅、王平陵等。他们虽然持有不同的政治立场，但一致认为，"新兴的演剧职业化运动"将是未来中国戏剧的发展路线，戏剧家从理论层面上再次肯定了戏剧与战时国家的关系，为演剧职业化探讨一条新的、不同于以往的道路。中国话剧在20世纪40年代大规模走上了职业化演剧道路。

前面引述过裴瑞克关于早期戏剧、电影和白话小说竞争市场和创作资源的观点。但到了抗战时期的大后方，这种局面完全改变了，几乎变成了戏剧的"一枝独秀"。一方面，大后方的读者观众群普遍的文化素质不如北京、上海的市民，文学作品的传播因而受到影响；另一方面，此期资金短缺，加上拍摄电影的胶片购买、运输的困难，除了一批纪录电影得以拍摄之外，故事片的创作极少，这也使得电影无法与话剧竞争观众。观众的需求迫使职业化演剧团体的出现和中国话剧大规模职业化时代的到来。中国话剧在40年代达到辉煌，迎来了它的"黄金时代"。

抗日战争实际上是20世纪中国文化走向的一道分水岭。战争把千百万中国农民投入战火中熔炼，农民的政治热情空前高涨；以农民为主导的战争文化思想也悄悄取代了战前以知识分子为主导的启蒙文化。虽然30年代戏剧理论已经提出过"大众化"问题，但唯有在深入战地之后，作为战争主体的人民大众才不再是戏剧工作者口头上议论的抽象的对象，而是包围着他们的澎湃汹涌的力量。知识分子不得不放弃"先觉者"的地位，而转向对人民大众的力量的歌唱和膜拜。戏剧界发生的演剧职业化运动，与电影事业中人们对"国

青年时代的夏衍

营电影"、"电影国策"的讨论是一致的，即要求戏剧、电影都以抗战的政治经济体系为体系，呼应政治现状以及国家的财力。身兼戏剧、电影两方面创作的陈鲤庭认为，街头戏剧、纪录电影和报告文学将成为未来中国文艺的"主流"和"主要范畴"。这是一个十分重要的观点，也代表了当时一大批人的看法。[30]

事实上，街头话剧、纪录电影和报告文学这三种文艺形式之间具有直接的可参照性。它们都是在战争背景下大量涌现，在形态上同样具有平易、鲜明、浅白的特征，并且都标榜题材和手法上的"真实性"；它们也都是在整个战时文艺界内广泛展开的"大众化"、"民族形式"的讨论中得到肯定。李泽厚曾指出这场大讨论的结果是"救亡"主题压倒了"启蒙"主题，即以知识分子为主体的启蒙文化自觉认同了以农民为主体的战时文化。[31]这里面包含着一个显而易见的逻辑：即"真实性"是实现"大众性"和"通俗性"的前提。在此，"真实"作为一种手段得到了高扬，它也因此获得了与"个别"、"个体"、"个性"相对立的特质。在内容上

必须指向大众"生活的真实"和"战斗的真实"；在形式上则要求排除小市民鼓掌的"手法"与"技巧"，从而把边缘的、个体的价值排除在外，以群体的要求代替个人的主观感受。[32]

（二）"普及"与"深入"中的"难剧"主张

对于这种一味追求通俗、浅白、平易的"大众化"倾向，也不乏反思者。夏衍曾经在抗战后期发起"再来一次难剧运动"的主张，就是针对这种倾向过于极端发展和泛滥的情况。

所谓"难剧"，指的是爱美剧。在20年代的爱美剧运动中，朱穰丞主持的辛酉剧社曾经倡导过"难剧运动"，提倡"为艺术而艺术"，"专演难剧"，即导演、表演一般人认为难演的话剧。这个剧社上演了契诃夫、果戈理等人的多个作品，培养了袁牧之等演技优秀的演员。但他们在参加左联后都放弃了早期的倾向。然而，夏衍在抗战时期提倡"难剧运动"，只是针对演剧职业运动中演出水平的磨砺而言，并非要回到爱美剧倡导者的立场。事实上，他是反对小剧场运动的趣味的。对于夏衍，抗战时期的戏剧首先不是艺术，而是战斗的武器——他自觉地将全国戏剧工作者视为整个抗日队伍中一个"特殊的兵种"[33]，因此，他倡导"大众化"的戏剧方向："话剧必须深入到群众里去"，

[30]《中国电影的路线问题座谈会记录》，《中国电影》1941年第1卷第1期。
[31]李泽厚《中国现代思想史论》，东方出版社，1987年，第76—80页。

[32]对于抗战时期纪录片所代表的文化方向的分析，参见黎萌《论战时纪录电影及其历史性关联》，《电影艺术》2001年第3期。
[33]夏衍《戏剧抗战三年间》，《夏衍杂文随笔集》，生活·读书·新知三联书店，1980年，第96页。

因为只有到群众当中，"戏剧的武器功能才能充分地发挥"。"戏剧运动者应该认定他的主要任务，集中力量向大众化走去才是现前剧运的真正出路"[34]。

夏衍对抗战以来话剧"大众化"的方向和经验是高度赞扬的。他甚至认为抗战带来了真正的大众戏剧运动的契机："二十年来束缚着中国新戏剧运动之开展的枷拷，终于在抗战爆发的那一瞬间粉碎了。"[35]抗战时期戏剧普及工作的成就是卓著的："中国话剧运动，在这短时期内发生了使人刮目的突变。"[36]

但夏衍不止于此，他进一步提出戏剧的大众化、"普遍化"只是第一步，这一步骤的工作在"八一三"以来已经基本完成；但还需要走第二步，即除了普及之外，还应该向"深入"发展，认为下一步的任务是"如何才能使这普遍化的戏剧能够作进一步更大的前进了，普遍同时更要深入"[37]。

夏衍呼唤再来一次"难剧运动"，就是针对抗战戏剧大众化中"普遍"而不够"深入"的问题。我们前面谈到，戏剧作为群体艺术的社会性是左翼剧运的本质思想，它自然地导致了戏剧工作者对演剧本身的直观效果的重视，而超过了对文学剧本的强调。

抗战戏剧的参与者无不感叹那一时期严重的"剧本荒"。但"剧本荒"并不是说真的没有剧本可演。马俊山深入分析了这个问题："'剧本荒'并非一般意义上的剧本匮乏，而是演剧职业化运动中出现的一种特有的演剧和创作相互脱节的现象。有时是剧本创作不适宜舞台艺术的要求或不合观众的口味，有时是演剧水准低下，无法将具有较高艺术品位的作品搬上舞台，或者观众暂且不能欣赏这些作品。经常是两种情况并存：一方面是剧团找不到好剧本，而找到了好剧本又不敢排演，怕观众不买账，经营失败。"[38]也就是说，此期的职业化演剧中出现的悖论是，一方面高度重视演剧的作用，另一方面，由于过于追求其作为战斗武器的功利效果，而忽视了对演员演技的深入磨炼，导致演剧队伍不能驾驭对各种剧本——尤其是有难度的、思想内容更为丰厚的剧本的演出。此时的"剧本荒"，并非完全没有剧本可演，而是演剧队伍无法胜任对许多剧本的演出。正是在这样的背景下，夏衍呼吁再来一次"难剧运动"，这种"难"绝不是观众理解和接受的困难，而是要求导演、演员有正规化的训练经历的"难度"。夏衍一再批评抗战戏剧演出中轻视基本训练、好大喜功的倾向，认为必须训练和磨砺表演、导演的艺术水平，以推进戏剧大众化的深入发展，并认为这是"我们'抗战建剧'的必要过程"[39]。

夏衍的这一主张，对于克服戏剧大众化探索中一味追求浅露直白的功利主义倾向，是有非常积极的意义的。他将戏剧运动比作打仗，"客观的要求是，能打仗已经不够了，还要打得好，打得更好，更好，在打仗中学会和创造出新的战争艺术来"[40]。在此基础上，夏衍还引入了对中国戏剧的民族化问题的探讨，我们将在下一章讨论。

[34]夏衍等《移动演剧座谈会》，《光明》1937年第3期。

[35]夏衍《戏剧抗战三年间》，《夏衍杂文随笔集》，生活·读书·新知三联书店，1980年，第96页。

[36]夏衍《戏剧抗战三年间》，《夏衍杂文随笔集》，生活·读书·新知三联书店，1980年，第96页。

[37]夏衍《论上海现阶段的剧运》，《夏衍杂文随笔集》，生活·读书·新知三联书店，1980年，第89页。

[38]马俊山《演剧职业化运动与话剧舞台艺术的整体化》，《文艺争鸣》2004年第4期。

[39]夏衍《论上海现阶段的剧运——复于伶》，《剧场艺术》1939年第7期。

[40]夏衍《论正规化》，《夏衍杂文随笔集》，生活·读书·新知三联书店，1980年，第215页。

第 五 章

旧话重提与新的拓展

第一节

现实主义的复归与发展

随着1976年底文化大革命结束，中国社会政治与文化进入了"新时期"。从新时期开始到20世纪末，中国话剧创作和理论大约经历了三个阶段：70年代末到80年代中后期的复苏和繁荣；80年代末90年代初，随着整个社会文化环境、戏剧生产和接受环境的变化，而造成话剧创作的创造力和人文精神又一次处于低迷状态；90年代末，中国话剧再次出现调整和复苏。

一、现实主义：从复归传统到社会问题剧的新发展

"文革"结束后，历经文艺界拨乱反正的调整，在中央提出的"思想解放"大潮的有力推动下，艺术家们逐渐摆脱了政治阴影，迸发出空前的创作热情。话剧在"文革"刚刚结束后的中国占据了十分重要的地位，成为此期十分重要的文艺样式。与"文革"期间"8亿人看8个样板戏"的戏剧"荒芜"景象形成尖锐对照，从1978到1979年，全国各地涌现出一大批话剧作品，这一状况在后来被许多研究者称为是中国话剧的复兴。"文革"后最初几年中的话剧，强烈表达了"文革"期间对人民的政治迫害的谴责。这与同期文学中的揭露普通人尤其是知识分子在那些年代遭受苦难的"伤痕文学"是一致的。

1983年《推销员之死》剧照，英若诚饰威利、朱琳饰琳达、李士龙饰比夫、米铁增饰哈皮（北京人艺戏剧博物馆供稿）

延续与"文革"前的十七年传统相一致的现实主义风格，是此期话剧的主要特征。刚刚获得解放的戏剧艺术家和理论家，经过了长期的思想禁锢和政治束缚，在面对社会和文化的改革开放中突然涌来的西方新事物、新思潮时，既充满了了解和学习的渴望，又表现出评价上的谨慎。从70年代末到80年代初期，《人民戏剧》等戏剧研究和评论杂志纷纷复刊，并有不少专门介绍外国文艺作品和思潮的杂志创刊。在封闭了数十年之后，国外的作品和思潮开始不断进入人们的视野，但人们在了解的同时，仍充满疑虑和不确定。台湾剧作家马森曾经谈到自己在"文革"后第一次返回内地时的情况。1976年之后，内地改变了过去闭关自守的局面，开始有限度地对外开放。1980年，上海译文出版社出版了《荒诞派戏剧集》一书，是"外国文艺丛书"中的一部。这部书系统地介绍了西方"荒诞派剧场"中主要的代表性作家和作品。但是对于荒诞派本身，这部书

"在前言中却是加以否定的批评"[1]。而翌年马森赴内地的南开大学讲学时，学生们能够对他介绍的"荒诞派剧场"的观念予以接受。这表明，尽管对新事物充满了渴望和好奇，但经过"文革"严酷岁月的艺术家和理论家，仍然保持着相当的保守态度——毕竟，从新中国成立的初期开始，西方现代文化就已经被视为堕落和腐朽的象征而被排斥。

这一时期的中国开始了与国外戏剧家和团体的交流。美国戏剧大师阿瑟·米勒于1978年访华，并在后来成为文化部副部长的英若诚的促成下，执导了自己的剧作《推销员之死》。外国戏剧与中国的交流和启发越来越频繁。1979年，日本歌舞伎团、英国老维克剧团和希腊国家剧院先后应邀来中国访问演出，演出的都是各个国家著名的、经典的也是古典的剧目，如莎

[1]马森《中国现代戏剧的两度西潮》，（台北）联合文学出版社有限公司，第322—323页。

士比亚作品和古希腊悲剧。

此期北京人艺也恢复了《茶馆》、《蔡文姬》等剧目的演出，这些演出以"复排"的面貌出现，其"恢复"的特征远远大于"创新"。《蔡文姬》的导演苏民甚至到了90年代仍然在"导演"一栏中署上原本的导演"焦菊隐"的名字，而将自己称为"重排"导演，演出旨在保持和延续焦氏舞台剧的风貌。正如理论家胡星亮指出的那样，这里传达出一种强烈的"复归传统"的气息—向"文革"之前的十七年现实主义传统的复归："新时期戏剧的复归传统就是从这里起步的，年轻戏剧家正是通过这些影响，使中国话剧接续上了近现代以来世界戏剧的现实主义传统。"[2]

与理论话语的谨慎局面不同，话剧创作方面出现了异常繁盛的景象，大批新话剧出现在文化大革命刚刚结束之时，它们立即吸引了大量观众的注意。据统计，仅仅在1979年，为了庆祝中华人民共和国诞生30周年，就有62部话剧在全国范围内上演。其中17部戏反映了全国反"四人帮"的斗争，对"四人帮"的罪行加以揭露和批判，如《于无声处》（宗福先）、《丹心谱》（苏叔阳）等；而16部戏再现了晚年的周恩来、陈毅以及在"文革"中受到迫害的无产阶级革命领袖，为他们申冤雪耻，如《曙光》（白桦）、《陈毅出山》（丁一山）等[3]。这个骤然繁荣的时段十分短暂，很快地，在1982年左右，由于电

1983年《推销员之死》剧照，英若诚饰威利、朱琳饰琳达（北京人艺戏剧博物馆供稿）

影和电视等新传媒的冲击，话剧开始受到观众的冷落——尽管此时话剧界的艺术创新力量正在酝酿，戏剧观念的讨论日趋热烈，却难以再让话剧回到之前作为一个公共论坛，直接反映社会大事的地位。后来许多人在回忆这个复兴的黄金时代时，将此期的主要创作归之为"社会问题剧"，因为它们在很大程度上是现代中国话剧诞生以来的要求描绘社会人生的主流话剧的延续，此期短暂复兴的问题剧，除了在内容上控诉"文革"中"四人帮"对人民的迫害和造成的种种灾难，其结构正如易卜生社会问题剧的传统那样，主要展现个体与居于支配性地位的社会和政治力量之间的对抗。在这些问题剧中，白峰溪的"女性三部曲"（《明月初照人》、《风雨故人来》、《不知秋思在谁家》）是其中较为优秀的作品，她从女性的角度来处理个体与他人、社会的关系问题。"女性三部曲"从许多方面都延续着易卜生的现实主义传统：追求个性独立的价值取向，结构

上围绕个体与社会之间的冲突，回溯性阐述的叙事方法，以及对人物心理的深刻揭示。在《风雨故人来》（1983）中，夏之娴与丈夫离婚，因为她不愿向他屈服，不愿像他期望的那样当个家庭主妇。相反，她将自己完完全全奉献给事业，成了一位著名的医生。她的女儿银鸽也面临着同样的人生的两难选择。汉学家康斯坦丁·唐（Constantine Tung）在《为什么中国的娜拉不离开丈夫？——新时期话剧中的女性塑造》一文中认为，《风雨故人来》"触及了与易卜生的《娜拉》同样的问题：为作为一个人的自我身份、自我实现和独立而抗争"[4]。

但是，尽管这次复兴从规模和社会影响力上都令戏剧家们感到振奋，但这样单调的、全面的"现实主义复归"，也引起了许多人的反思和不满足之感。人们开始对"现实主义"一统天下的地位进行质疑，甚至有人批评这类反"文革"作品中的"现实主义"是基于一种历史倒退的价值观："打倒'四人帮'后头几年里，不少文艺作品否定了'文革'，但是以肯定50年代文化、心理传统为前提；后来重新估价了'反右'运动，觉得50年代也不是天堂，于是又向后参照，追溯到老根据地、抗战时期党和人民血肉相连的关系以及这个传统的断裂……"[5]作者进而批评新时期话剧在反对样板戏的同时，并没有秉承真正的现实主义精神，而是根据流行

[2]胡星亮《当代中外比较戏剧史论（1949-2000）》，人民出版社，2009年，第200页。
[3]文化部献礼演出办公室编《庆祝中华人民共和国成立三十周年献礼演出获创作一等奖剧本选集》，四川人民出版社，1988年，第1页。

[4]Constantine Tung, "Why Doesn't Chinese Nora Leave Her Husband?：Women's Emancipation in Post-1949 Chinese Drama", *Modern Drama*, vol. 38, no. 3, 1995, p. 298-307.
[5]刘晓波《十年话剧观照》，《中国话剧报》1987年第1期。

的"辩证法"创造了新的模式:"现在刻画人物,又有了新的模式:好人身上有缺点,坏人身上有优点;英雄人物有时也软弱,而软弱的人不见得没有英雄行为……这好像是突破了过去简单化的写人的模式,殊不知制造了新模式。""我们的戏剧太缺乏深层体验的东西,而自觉的强化意识太多了。"[6]这些意见归结起来就是,中国话剧需要完全摆脱意识形态束缚,才能创造出真正表达作家深层情感的作品。

然而,从新时期以来话剧的文化政治生态环境来看,期盼这样的创作自由是不现实的。新时期中国话剧始终是在主流政治、大众、艺术各方面力量重重纠缠的语境中发展。然而,这样的语境也赋予了新时期的社会问题剧以独特的形式。美国华裔学者陈小眉曾对中国新时期以来的社会问题剧的独特性做出深刻的解读。她尖锐地指出,由于话剧和诗歌、小说文学样式的传播方式不同,不像后两者能够通过地下传播获得有限的观众群,公开演出的话剧中不可能出现完全反官方的、纯个人角度的表达,知识分子只能在官方意识形态所允许的与大众情绪所期待的有限的空间中进行微妙的"跨界"。事实上,80年代之后在中国产生影响的社会问题剧,大多具有"双层的"话语结构:"由于如果通不过审查,话剧就无法公演,因此一部成功的新时期话剧往往是在官方的框架中运作,或者,为了更快地通过审查而公演,它们表现出对官方希望它们表现的'社会问题'的关注……但另一方面,戏剧必须同时又要引起它的往往是反官方话语的目标观众们的兴趣,而且这种在官方和反官方话语之间的界限构成了中国知识分子独特的文化环境,剧作中反映的,也正是这些知识分子的逼仄的社会和政治空间。"[7]一方面是来自审查制度的要求,一方面是来自观众方面的期待,这两种近乎相悖的要求,造成了新时期话剧时常具有的显性与隐性相交织的话剧结构。"一出成功的戏剧必须在其官方的框架下,还具有一个亚文本,这个亚文本既服从又颠覆了第一个表面上的官方的文本。有时候,这两种话语巧妙地混合和交叉;有时候,它们又完全相悖,这时它们强调的是所谓'真实'的虚假的统一体。因此,象征着这个时代的中国生活,介于公众领域和私人领域之间、官方话语和非官方话语之间的似乎不可调和的冲突,至少能够部分地、暂时地在话剧中直接得到体验。在黑暗的戏院中,观众能够通过笑声或掌声,消遣甚至转换官方意识形态的信息。他们的想象力自由地跨越了'禁区'。不管检查制度给它们设下了什么禁令。在对国家机器的同时服从又是批判中,新时期戏剧做到了既是公众的又是私人的,既是常规的又是颠覆的,既是官方的又是反官方的。"[8]陈氏进而以《报春花》等作品为例进行了分析。

尽管深受其论点启发,但我们认为,陈氏所概括的这种"双重话语结构",并非作者刻意为之的叙事策略,相反,在此

期单一的"社会问题剧"的合法外观之下酝酿着的,是突破传统、打破单一的创作教条的愿望和呼唤。对五四精神具有直接传承的夏衍等老作家率先提出了要"去陈规、出新意"的期望,而此期外国戏剧的大量介绍,以及与国外艺术家的交流活动,都为话剧的革新提供了契机。尽管此时不乏有人对追求艺术规律的合法性、对向西方话剧学习的必要性的疑虑,但围绕此期的社会问题剧的讨论,直接导致了后来戏剧观的讨论,并最终将长时间孤立发展的中国话剧推到世界戏剧艺术的大潮之中。我们将在本章第二节回到这个问题。

二、新现实主义:从功能观到美学观

20世纪80年代初期,"话剧危机"这个词开始频频出现在话剧界的理论话语中。[9]这种危机感,一方面是由于戏剧外部的因素——电影、电视与戏剧争夺观众市场;另一方面,又来自于话剧自身的发展出现问题——主要是社会问题剧的发展出现了困境。试图复归现实主义传统的话剧受到观众的冷落。尽管从1977年到1979年之间出现了创作上的繁荣,并且,《于无声处》、《假如我是真的》等作品敢于闯当时的题材"禁区",直接反映社会生活当中的问题;但是这些试图摆脱"文革"戏剧的"假大空"模式的作品,虽然

[6]刘晓波《十年话剧观照》,《中国话剧报》1987年第1期。

[7]chen Xiaomei, "Audience, Applause, and Countertheater: Border Crossing in 'Social Problem' Plays in Post-Mao China", *New Literary History*, Vol. 29, No.1, 1998, p.103.
[8]同上, p.105.

[9]如舒强《关于导演艺术的创新问题》,《人民戏剧》1982年第6期;童道明《话剧要发展,必须扬长避短》,《戏剧报》1983年第1期。

想要挣脱虚假的现实主义，想要说真话、表达真实感情，却仍然没有摆脱十七年话剧和"文革"话剧的影响痕迹，仍然有概念化、公式化等问题。

问题剧遭受冷落而造成的话剧危机，引起了人们的关注和讨论，这场讨论很快发展为关于"现实主义话剧"的论争。一方面，现实主义是不是中国话剧的唯一选择？另一方面，新时期中国话剧是否需要现实主义？或者，需要什么样的现实主义？

这样，新时期中国话剧从对中国话剧现实主义传统的复归，走向了对现实主义传统的反思。正是在这样的反思中，"新现实主义"逐渐在话剧创作和理论中成为一个重要概念。

新时期话剧中的"新现实主义"的定义历来众说纷纭，也有人称之为"现代现实主义"。对于"新现实主义"一词的由来，常见的看法是，话剧中的"新现实主义"直接追溯到新时期文学中出现的新写实小说，从而认为这个概念的第一次提出，是在1988年10月，《文学评论》和《钟山》共同举办的"现实主义与先锋派文学"研讨会上，"新现实主义"成为讨论所关注的一个话题，并首次产生重要影响。此后，《钟山》杂志在1989年第3期举办了"新写实小说大联展"活动，正式将以方方、池莉等当时的创作为代表的文学潮流定名为"新现实主义"。新现实主义戏剧是这一新现实主义文学思潮在戏剧领域中的发展。[10]但我们认为，"新现

实主义"在话剧理论研究中的出现远远早于1988年，而是在20世纪70年代末80年代初就初露端倪，而后有所发展。例如，胡妙胜的《当代西方舞台设计初探》，发表在1983年，已经对话剧舞美设计上的新现实主义的观念和方法进行了系统的阐释。也就是说，话剧中的"新现实主义"，并非来自于新写实文学。此期的"新现实主义"也并不是像通常所认为的那样只是一种创作手法，而是一种系统的美学观念。"新现实主义"所联系的传统不是十七年文艺中的"社会主义现实主义"传统；而是与左翼文艺运动和40年代国统区的进步影、剧运动的传统相联系，与田汉、夏衍、阳翰笙、曹禺、黄佐临等在三四十年代的经典作品相联系。与十七年的现实主义相比，二者的核心差别在于，"新现实主义"是一个美学观，而"社会主义现实主义"在本质上是基于文艺反映论的社会功能观。陈白尘在谈到"文革"结束后初期话剧的"复兴"时，尖锐地指出问题剧是在"旧基础"（即十七年戏剧观念）上的复兴，难以持久："'四人帮'倒台后，话剧一度复兴，但那是在旧的基础上的复兴，是昙花一现的复兴。"[11]

"新现实主义"原本是电影史上一个重要的电影运动思潮，是在第二次世界大战以后在西方出现的一个电影流派，以意大利的新现实主义电影运动为起点。其主要主张是正视战后意大利贫困的现实和严重的社会问题，表现普通人。这个电影运动在艺术形态上与当时主流的美国好莱坞的摄影棚美学针锋相对。意大利艺术家

号召"把摄影机扛到街头上去"，而不是留在搭建的摄影棚中；采用自然光效，而不是人为地布光；采用本色演员，而不是电影明星；要现实，而不要虚构。这个运动产生了杰出的电影作品，例如德·西卡（De Sica）的《偷自行车的人》，罗西里尼（Roberto Rossellini）的《罗马，不设防的城市》等。

我国影剧艺术家了解"新现实主义"这个概念，主要是通过世界著名的法国电影史家乔治·萨杜尔（Georges Sadoul）。1956年10月，萨杜尔应邀访华，向中国的电影工作者介绍了意大利新现实主义及其作品。[12]在这次访华期间，萨杜尔也走访了阳翰笙、夏衍等戏剧、电影艺术家，与之进行了交流。[13]此外，萨杜尔观看了三四十年代的中国电影展映，在惊异于当时的进步电影人的艺术成就的同时，他将这些作品与战后的意大利新现实主义运动做了直接的比照，认为它们在美学风格上与新现实主义是完全一致的，而发生的时间比意大利新现实主义运动要早十多年。萨杜尔的评价，被概括为"新现实主义的源头在中国"，在中国电影界广为流传。萨杜尔评价阳翰笙编剧、沈浮导演的《万家灯火》说："根据阳翰笙的剧本……《万家灯火》描写一些小人物的生活，住房的恐慌，他们的困苦和希望，格调近似新现实主义。"[14]特别重要的是，萨杜尔对于一个在当时并没有引起广泛关注

[10]这种常见的观点散见于各式论文中，例如孙中文《90年代新写实戏剧美学品格论》，浙江师范大学硕士学位论文，2004年，第5页；蔺海波《90年代中国戏剧研究》，《戏剧》2001年第7期等。

[11]陈白尘《危机·开拓·繁荣》，《文艺研究》1985年第12期。

[12]《萨杜尔和班勒维在北京做学术报告》，《电影艺术》1956年第12期。

[13]阳翰笙《左翼电影运动的若干历史经验》，《电影艺术》1983年第11期。

[14]（法）萨杜尔《世界电影史》，中国电影出版社，1995年，第564页。

2002年《万家灯火》剧照，宋丹丹饰何老太太、王领饰大姐、李光复饰赵家宝（北京人艺戏剧博物馆供稿）

的作品给予了高度评价，这就是黄佐临在1949年导演、文华公司于1950年出品的《表》："黄佐临的开端很引人注目，他在自由地改编高尔基的《底层》（即《夜店》）上很获成功，尤其是那部描写被遗弃的儿童悲惨经历的《表》更是这样。这部影片的风格也和新现实主义相近，尽管这位作者当时连一部意大利电影都没有看过。"[15]《表》中使用自然光效、非职业化演员的方法，以及大量采用偷拍的纪录

式的影像风格，被直接比照于意大利新现实主义运动中的拍摄原则。这样，30年代左翼文艺传统和40年代的进步电影艺术传统的最高成就，就被概括为代表世界电影新的发展方向的"新现实主义"。

正因为如此，"文革"结束后，在话剧界和电影界倡导的"新现实主义"，首先被联系到三四十年代以左联文艺家创作为核心的创作传统。例如，张骏祥在"二十至四十年代中国电影回顾"座谈会上的发言《回顾是为了前进》，就是用"新现实主义"风格来概括左翼电影运动

留下的宝贵财富。[16]阳翰笙更是将"新现实主义的戏剧体系"的形成追溯到抗战中在陪都重庆的大后方演剧时期："由于党的正确领导和广大爱国进步的戏剧工作者共同努力，使重庆戏剧运动具有以下鲜明的特点：一、在党的领导下，坚持统一战线政策，紧密配合了政治斗争；二、产生了一大批有思想深度、艺术质量高的剧本，几个雾季演出了二三十个大戏；三、舞台艺术的综合性得到了加强，新现实主

[15]（法）萨杜尔《世界电影史》，中国电影出版社，1995年，第564页。

[16]张骏祥《回顾是为了前进》，《电影艺术》，1983年第11期。

义的戏剧体系逐步形成。"[17]首先，从题材说，"新现实主义"要求艺术家像当年国统区的进步艺术家那样，大胆揭露社会生活中发生的问题，直面人生、社会中的苦难，表现普通人，而不是一味粉饰太平，表现英雄。周扬在一次讲话中就将那些"揭露社会阴暗面的作品"称为"新现实主义"。[18]

也就是说，围绕"新现实主义"展开的，首先就是关于现实主义是否就是"揭露社会阴暗面"的争议。例如围绕《有这样一个小院》等批判现实问题的话剧作品展开的争议，肯定这出戏的人认为它是一出反映人民现实中的斗争生活、表达人民思想愿望的好戏，反映了思想解放运动的新方向；批评这出戏的人则认为它是一出违反"四项基本原则"的坏戏，把它当作错误思潮的一个典型来批判，说它反映了"当前戏剧创作上一个值得注意的问题"[19]。总的说来，在思想解放的时代大气候下，大多数论者还是在"暴露"与"歌颂"之间勇敢地肯定了"暴露"的合理性和必要性。例如童道明就指出，新现实主义者的努力，往往会受到粉饰太平而不愿它把"家丑外扬"的人的责难。童道明举了意大利著名剧作家莫拉维亚在20世纪50年代与反对者发生过的一次争执为例。有一次在罗马的一家沙龙里，莫拉维亚听到一位经常出国的阔太太的抱怨之声。她埋怨新现实主义影片使得意大利

人在国外无脸见人，因为这些电影把意大利描绘成了一个充满穷人的国度。她说："意大利有那么多的美丽的名胜，为什么不去拍摄展现我们湖光山色的电影呢？"莫拉维亚当即回答了这位太太，说，要禁止拍摄反映穷人生活的影片的唯一办法，是让这些穷人变成不愁温饱的人，从而使这些穷人在意大利消失。童道明评论说："莫拉维亚的这段颇为雄辩的陈词，是新现实主义艺术家和试图扼杀新现实主义的人进行抗争的有力辩词。"[20]正是在这样的评论倾向之下，出现了《左邻右舍》（苏叔阳）、《小井胡同》（李龙云）、《昨天、今天和明天》（郝国忱）、《黑色的石头》（杨利民）等作品，它们更多地摆脱了十七年以来文艺的僵化和教条化特征，而体现出对三四十年代的现实主义经典作品的继承。

但是，如果仅仅限于对是否"暴露"阴暗面的题材的讨论，新时期的"新现实主义"似乎只是回到对批判现实主义传统的认同当中去。然而并非如此。除了题材上的直面真实之外，新时期的新现实主义探索更是对戏剧艺术"真实性"之本质的思考，这与电影探索中关于"真实美学"的探讨是同步的。

新现实主义的第一层意义，是要求话剧从图解政治的宣传工具的地位中解放出来，回到作为一门艺术的独立地位，表现美学意义上的真实。这种真实是与作为艺术的话剧的审美和情感体验联系在一起的，而不是从观念出发得来的。一些

年轻艺术家认为应该打破现实主义一统天下的局面，去尝试、探索新形式的话剧。但是，对社会问题剧失去观众的原因的深入反思，使得戏剧家们认识到问题剧的问题并不是现实主义传统本身有问题，社会问题剧也并不能简单地等同于现实主义传统。"如果把话剧的危机理解为中国以往的话剧压根儿就不是话剧，不是艺术；出路就在于与传统彻底决裂，另觅新途。这种药方恐怕很少人能接受。因为，这种论调不是狂妄，也属缺乏历史的常识……话剧艺术家的康庄大道，还在扎扎实实地深入生活，把握现实生活的脉搏，以敏锐的艺术感受力和理论穿透力，去筛选、提炼、综合自己的生活感受，去深刻反映人际关系和人们内心的富于时代特色的矛盾冲突，去尖刻地提出当代人类社会为之动心的思想主题，并致力创造适应民族现代审美文化心态的表现形式与风格。"[21]社会问题只能作为创作的素材，而真正的现实主义应该是剧作家充分感悟的生活，并能激起作家内心情感的倾泻，从而成为戏剧创作的真正动机和动力。这种情况与苏联文艺工作者对于意大利新现实主义的感喟十分相似。著名苏联导演艾弗洛斯曾在回忆50年代初接触意大利新现实主义的情景时说："每当放映意大利电影的时候，某种惆怅之感在我心头油然而生。那些电影是多么生动，多么自然，生活感是多么浓烈。而我又想：真遗憾呵，我们的艺术学派有时变成一种学院式的、干巴巴的创作方法。"[22]这是被政治教条化、工具

[17]阳翰笙《战斗在雾重庆——回忆文化工作委员会的斗争》，《新文学史料》1984年2月号。
[18]周扬《周扬同志谈当前戏剧文学创作中的几个问题》，《人民戏剧》1981年第2期。
[19]郑汶《"小院"的风波和评论的倾向》，《人民戏剧》1979年第9期。

[20]童道明《关于现实主义的再思考——从于敏同志〈求真〉一文谈起》，《电影艺术》，1980年第11期。

[21]张炯《话剧的危机与出路》，《中国戏剧》1990年第1期。
[22]童道明《关于现实主义的再思考——从于敏同志〈求真〉一文谈起》，《电影艺术》，1980年第11期。

化了的现实主义者，对于有着鲜活的艺术生命的现实主义作品的羡慕。曹禺在《戏剧创作漫谈》、《我对戏剧创作的希望》等文章中，都指出新时期初期问题剧的主要缺点，是从抽象的观念出发来创作，而不是在遵从现实主义的艺术原则。他呼吁戏剧创作回到现实主义的审美特性上来。

新现实主义的第二层意义，是要求话剧揭示现实的"本质"——这是一种明显受到西方现代主义艺术思潮影响的诉求。按照这种观念，传统的现实主义文艺试图描绘的自然与现实只是理性认识和社会秩序所构造的假象，艺术的任务是洞穿这种真实的表象，通过非理性的、主观的变形、隐喻、潜意识等手段来揭示世界和人生的本质。胡妙胜发表于1983年的《当代西方舞台设计初探》一文，当是较早、较深入地在戏剧领域阐释新现实主义的论文。在这篇文章中，他在"揭示现实的本质"这一标题下探讨了西方戏剧当代潮流中的新现实主义，指出新现实主义并非"外形的逼真"："现实主义直至五十年代依然是西方舞台最普遍的演出风格，不过它本身也在变化。战后，在苏联和东欧国家，在美国百老汇和法国林荫道这类商业戏剧中，一度曾由一种老式的现实主义统治着舞台。时代的变化要求舞台美术家冲破对现实主义狭隘的理解。戏剧是生活的一面镜子，但它应该是一面什么样的镜子呢？外形的逼真是否必然达到现实的本质，而外形的失真又必然歪曲现实的本质吗？问题不是抛弃现实主义，而是探索表现现实更有力的方法。这样逐渐地由一种新的现实主义代替了老式的现实主义。人们给这种新现实主义加上形形色色的限定词，如'表现的'、'诗的'、'心理

的'、'选择的'、'风格化的'、'剧场性的'等等。这些定语大致能说明它的一般特征。"[23]作者进而指出，这种新现实主义不是僵死的观念，更不是机械式地对现实的反映，而是充满主观上的自由，是一种"多元化的现实主义"："现实主义现在在揭示现实的本质和表现人的精神世界方面享有更大的自由。它或者是心理的，为戏剧动作创造一种气氛，或者是诗的，以隐喻的方式抓住现实的本质；或者是理智的，以评论的方式揭示时代的历史内容。新现实主义仍然面向现实世界，力图把人物放在围绕他们的社会历史环境中，但是现实世界不再以完全的画面出现在舞台上。经过高度选择的现实片断以独特的方式组织起来，或者对现实对象加以不同程度的变形，使其放射出异样的含意；或者用某种舞台程序来安排现实材料。现实主义的这一变化可以看作各种对立的戏剧运动相互影响的结果。现实主义从其他的戏剧运动中吸收了诸如单纯化、暗示、变形、象征、隐喻、时空的非连续性、程序化等一系列技巧。"经过这样的阐释，"新现实主义"成了与现代主义话剧的诸流派完全兼容的概念。文中列举心理化现实主义代表、舞台美术家梅尔齐纳是《推销员之死》的舞台设计；诗意现实主义的代表是琼斯的《月照不幸人》；隐喻的现实主义的代表则是戈列克的《榆树下的欲望》。在这种"揭露现实的本质"的诉求之下，历来被视为与易卜生式社会问题剧传统相对立的布莱希特戏剧观念，也被统一到"新现实主义"之中："由布

莱希特与他的合作者、舞台美术家卡斯珀·内耶尔、台奥·奥托、卡尔·梵·阿本所展示的舞台设计方法是最近三十多年来最有表征性的现实主义。布莱希特……反对狭隘地理解现实主义的概念，主张在广阔的现实主义范围内，程序化、风格化和哲理性幻想是合理的；认为一旦摆脱了制造地点幻觉的束缚，舞台设计者在创作上就获得了自由，就可以表现更为深刻的社会历史内容。"[24]由此，"新现实主义"成为一个与现代主义艺术思潮和手法并行不悖的概念。

新现实主义观念的第三个层面，是关于戏剧本体论的认识探索。例如，耘耕在1982年发表的《舞台的容量、速度及其他——对话剧创新的一些看法》、《话剧姓"实"》中，将话剧的本质特征阐释为与"写意"相对的"写实"："戏曲不能话剧化，话剧也不能戏曲化，道理是相同的。这两种不同样式的戏剧，在互相学习借鉴时，都不能削弱以至取消自己的特色。近年来大家都很强调话剧要向戏曲学习，这没有错；但是由于外国人也很推崇戏曲，西方各种戏剧流派几乎都想与戏曲攀亲，有的还自认是近亲，也容易使自己的头脑昏昏然起来，在学习借鉴时出现偏颇，甚至把话剧民族化与话剧戏曲化这两个不同概念等同起来。时人论剧，确有一种凡'虚'皆好，遇'实'即糟的味道。'虚'，或叫'写意'，这是戏曲的特色。"[25]对戏剧舞台语言本质的探索，寻找话剧样式不同于其他艺术门类的独特属

[23]胡妙胜《当代西方舞台设计初探》，《文艺研究》1983年第2期。

[24]同上。
[25]耘耕《话剧姓"实"》，《人民戏剧》，1982年第6期。

性，是新现实主义最核心、最基础的内容。事实上，在电影理论领域，张暖忻、李陀于1979年发表的引起高度关注和争议的文章《谈电影语言的现代化》，其对新现实主义的阐释已经不再停留于萨杜尔对于意大利新现实主义的政治内容和艺术风格的评价，而是追溯到电影理论家巴赞（André Bazin）和克拉考尔（Siegfried Kracauer）所提出的作为电影本体论的真实理论。这种主张的实质，是要求电影依靠摄影影像的写实功能摆脱"戏剧化"、"文学化"的束缚，追求纯正的"电影化"："世界电影艺术在现代发展的一个趋势，是电影语言的叙述方式（或者说是电影的结构方式）上，越来越摆脱戏剧化的影响，而从各种途径走向更加电影化。由于我们前边所述戏剧对电影发展的深刻影响，电影的结构方式多年来主要是戏剧的，即依赖于戏剧冲突推动和发展故事。这种结构电影的方式，一直延续到五十年代（例如三十年代至五十年代所谓'好莱坞'的黄金时代里所产的征服世界的大量电影作品，都是以戏剧冲突来贯穿故事的）。几十年来，这种结构方式，从来没有受到过怀疑。许多电影理论家在谈到电影结构问题时，毫不犹豫地袭用许多戏剧的结构规律……意大利新现实主义电影的出现和一九五九年法国新浪潮电影在戛纳电影节上一鸣惊人，对电影语言的发展产生了一次强烈的冲击……其中，在电影结构方式上，正是这类影片，摆脱了旧的戏剧结构的框子，为依照电影特有的方式结构影片做了种种大胆的尝试，带来了电影

叙述方式的革新。"[26]张暖忻引用了许多新现实主义者的观点来阐明这种反故事性、反戏剧性、反文学性的"现代化趋势"："故事，也就是'电影剧作家的电影'如此喜爱的那种戏剧结构，已在现代影片中失去了它的重要性。习见的风格化的手法同传统手法一样受到了怀疑，像'化'、'交叉剪接'，尤其是'闪回'之类的手法都逐渐消失了。""新的语言当然是跟新的想法相适应的。它主要是述说含意，而不是故事；它直接表现某些现实，因此使电影恢复了它真正的性质，那就是一种形象艺术的性质。"（〔法〕安德烈·拉巴斯）"在这些影片里，生活好像是自然而然地在那里进行着，看不出有什么预先规定的设计。"（〔美〕约纳斯·梅卡斯）[27]因此，张暖忻的这篇文章出来之后，与白景晟的《丢掉戏剧的拐杖》等论文一起，在电影界中掀起了广泛的电影本体论探讨。类似的情况也发生在新时期话剧界。尽管对于话剧而言，反对剧作结构中的"戏剧性"、"矛盾冲突"似乎是不应该的，戏剧舞台的假定性也使得它不可能去追求新现实主义电影的纪实美学理想，但仍有两方面的争议与话剧的本体论探讨相联系。一方面是从话剧舞台演出的特性上提出的，要求话剧超越文学性，例如高行健提出对"戏剧文学"的概念加以否定，而更应该以舞台美学的建构为本位。这一意义上的话剧本体论探讨，我们将在下一节的戏剧观争鸣中进一步讨论。另一方面，则是对于剧作中"淡化情

节性"的话剧的尝试。邵桂兰在《论"淡化性剧作"》中，将当代西方话剧、电影中的"淡化性"剧作潮流阐述为19世纪的自然主义的新发展："淡化性剧作，是专就戏剧、电影、电视剧的文学剧本而言的。这类淡化性剧作，在当今国外方兴未艾，早已形成一个强大的影、视、剧美学新流派，而其发端可追溯到上个世纪初叶。"作者以契诃夫的剧作观念为例来阐释这种"淡化剧作"："在契诃夫的剧作中，外部情节和外部行动被淡化到了最低限度。他提出，'按生活的本来面目描写生活，它的任务就是无条件的、直率的真实'，为此，就要做到'情节越简单越好'，'要紧的是不要戏剧性'。"也就是说，所谓"淡化"，指的是淡化外部的行动、情节和故事冲突。而这种"淡化"的理想是为了追求生活本身的真实："在契诃夫的戏剧美学观念中，淡化是与真实密不可分的。淡化，正是为了加强戏剧作品的真实感，如果把生活过分戏剧化或者情节的戏剧性过于强烈，便会破坏这种真实感。"作者将高行健的话剧《绝对信号》、《车站》、《野人》与第五代导演的电影作品《黄土地》、《良家妇女》、《姐姐》等并称为这种淡化倾向的代表，认为它们代表了国际性的影剧美学思潮。[28]此期也有许多论者用"打倒故事与情节"、"非情节化"、"反传统"、"反戏剧"等艺术口号来表述这一意义上的新现实主义诉求，这样的理论探索与新时期话剧创作舞台上逐渐多元化的探索风气相呼应。

[26]张暖忻、李陀《谈电影语言的现代化》，《电影艺术》1979年第3期。
[27]同上。

[28]邵桂兰《论"淡化性剧作"》，《艺术百家》1988年第6期。

第二节

戏剧观论争：走向多元化

新时期话剧思潮中一个历时较长、影响极广的讨论，是有关"戏剧观"的论争。

"戏剧观"是一个较为模糊的概念。早在"文革"之前的1962年的一次会议上，著名话剧艺术家黄佐临先生提出了"戏剧观"这个概念。他对一个理想的剧本提出了十大要求，除了主题鲜明、人物生动等条件之外，最后两个要求是"哲理性高"和"戏剧观广阔"。他特别强调最后两个要求，因为话剧的哲理性和戏剧观的问题恰恰是在当时的创作中被普遍忽视的。"关于'戏剧观'一词，词典中是没有的，外文戏剧学中也找不到，是我自己杜撰的。有人认为应改为舞台观更确切些，事实不然，因为它不仅指舞台演出手法，而且是对整个戏剧艺术的看法，包括编剧法在内。"[29]显然，黄先生所说的"戏剧观"，是在种种具体创作手法之上的对于作为整体的戏剧的理解；而具体的技巧和方法，只是这种整体的、深层的观念的具体化和实现。

黄佐临将通常所说的斯坦尼、布莱希特和梅兰芳"三大戏剧体系"表述为"三大戏剧观"，并深入讨论了三者的核心区别。（前文中有详细论述）黄佐临的这篇发言及其关于戏剧观的表述，在当时并没有引起多少重视，但在80年代中期的戏剧观争鸣中却突然引起了人们的重视，认为

这是对"戏剧观"的最早、最深入、最权威的讨论，并加以广泛的引用。[30]1986年出版的《戏剧观争鸣集》中，黄佐临的《漫谈戏剧观》被列为第一篇。

必须指出，新时期关于戏剧观的争论，事实上并不是由黄氏这篇文章所讨论的问题启动的，尽管许多论者深受其影响。产生这场持续争论的背景和涉及的话题是非常复杂的。大致上概括起来，其一，是关于"话剧现代化"的争鸣。在西方现代主义思潮涌入的背景中，在新时期开始尝试先锋戏剧的探索实践中，争论现代派是否能够代表话剧发展的未来方向；其二，是"话剧民族化"的重提，在"写实"、"写意"二分的观念下探讨熔铸具有中国特色的话剧形式的可能性；其三，是在现代派戏剧思潮的影响下，争论戏剧与文学的关系，或争论戏剧的本质问题。

一、话剧的现代性与"现代化"

"话剧现代化"探讨之产生有两个背景，其一，是新时期戏剧发展中出现的问题剧的危机，以及由此引起的对传统现实主义的不满足和突围的冲动；其二，是西方现代主义戏剧作品和观念在中国开始被广泛地译介。从贝克特的荒诞主义戏剧、布莱希特的史诗剧、阿尔托的残酷戏剧，到象征主义、表现主义等各种现代主义流派作品及其观念的传入，丰富了人们的视野，感受到创新的强烈冲动。现代主义打破传统、勇于创新的自我意识，对新

时期的戏剧艺术家的心灵和艺术都形成了强烈的冲击。在这样的冲击和影响之下，从20世纪80年代初开始，中国出现了实验戏剧的探索和尝试。从《屋外有热流》（马中骏、贾鸿源）、《车站》（高行健）、《野人》（高行健）、《十五桩离婚案的调查剖析》（刘树纲）、《一个死者对生者的访问》（刘树纲）、《WM我们》（王培公、王贵）等，到《血，总是热的》（宗福先）、《魔方》（陶骏）、《挂在墙上的老B》（孙惠柱）等，到1985年前后，先锋话剧的探索在全国形成了热潮。除了对大量西方戏剧文本的译介，中国话剧人还尝试了许多西方现代主义戏剧的写作手法和不同的剧场技巧与风格，以及表演、导演概念的引进和各种剧场试验，如布莱希特的史诗剧场、梅耶荷德的剧场假定性、格洛夫斯基的训练方法、突破镜框式舞台，以及观演关系多元化的尝试。在西方剧场的刺激和实验剧场运动的推波助澜下，80年代中期的剧作家、导演和评论界进入了空前活跃的探索时期。

新时期的"戏剧观"争鸣，正是在这样的情况下出现的。在当时的社会文化环境中，对于西方现代主义的地位，对于文艺打破现实主义创新的合法性，仍是有着争议和政治风险的。先锋话剧探索遇到的阻力来自四面八方，1982年《文艺报》展开了对西方现代主义的批评，认为其不能作为社会主义文艺建设的发展方向；1983年话剧界所谓"清除精神污染"的号召，在很大程度上也是针对西方现代派的。这样的否定和批评阻碍、窒息着探索剧的发展。在这样的情况下重提"戏剧观"，在很大程度上就是要证明先锋话剧的探索路

[29]黄佐临《漫谈戏剧观》，《戏剧观争鸣集·第一辑》，中国戏剧出版社，1986年，第18页。

[30]例如沈炜元《戏剧观论争及其评价》，《上海戏剧学院学报》2011年第1期。

线的合法性。

以法兰克福学派和文化批判理论为代表的西方马克思主义研究的涌入，为中国知识分子带来了在正统意识形态体系（马克思主义）中确立个体性的重要契机。除了带来后来在中国文学研究中产生重要影响的文化研究方法之外，最重要的，是西方马克思主义学者对20世纪30年代发表的《1844年经济学哲学手稿》（简称《巴黎手稿》）提出了新的解释，这种解释被简要地概括为"两个马克思"的观点，即马克思的观点是前后变化的，青年马克思是一个人道主义者，而晚年马克思则是历史唯物主义者。西方马克思主义学者认同的是作为人道主义者的马克思。这一观点在中国思想界引起了空前的关注，很显然，它给久经政治高压桎梏的知识分子找到了一个契机，能够把他们所要求的"个体性"、"人性"与权威意识形态——马克思主义哲学——完美地协调在一起。

思想界和哲学界的这一讨论迅速地波及文艺界，"人的异化"、"主体性"、"人性"等成为艺术家同样关注的问题；卡西尔的《人论》、萨特和加缪关于存在主义的论述，叔本华、尼采的生命哲学，都成为令人耳目一新的思想来源。在这种现代主义思潮的影响之下，人们对于现代主义艺术观念，也有了接受与尝试的勇气。

陈恭敏在1981年的《剧本》第5期上发表的《戏剧观念问题》，是在新时期重提"戏剧观"的第一篇文章。紧接着在1985年第3期《戏剧艺术》和10月号《戏剧报》上，陈恭敏还先后发表了题为《当代戏剧观念的新变化》的文章，引起了人们的关注和讨论。尽管在一开始他就引用

了黄氏的话，但很快，话题就从三大戏剧体系的比较问题转向了对西方古典派和现代派戏剧的比较，转向了"过去的戏剧"与当代"新变化"的比较。《戏剧观念问题》第一次将戏剧观的变化与戏剧的"现代化"联系起来："戏剧现代化，必然要打破传统的戏剧观念。戏剧必须是现代的"。

陈恭敏将"话剧新观念的变化"视为一种当前的"国际思潮"。他对"过去的话剧"（即古典形态的西方话剧）与当代新西方话剧的差异做了归纳和比较。

首先，过去的话剧是"诉诸情感"的，而新话剧是"诉诸理智"的："过去的戏剧是强调诉诸情感的，历来如此。"与这一千百年来文学剧作的"金科玉律"相反，"今天看来，戏剧创作的一个突出的变化就是从诉诸情感向诉诸理智转化。当然，这并不是说戏剧再也不需要以情动人了。以情动人在艺术上永远有它的地位，是永远需要的"[31]。也就是说，新话剧与旧话剧的一个主要差别，在于后者只是引起情感共鸣，而前者还要求唤起理性的思考，具有哲理的高度。"那种满足于看一个悲欢离合的故事，满足于洒几滴同情的眼泪，得到一些感情上的满足的状况，明显地起了变化。观众不满足了，因为当代有很多问题是需要思考的，不光是感动就得了的"[32]。作者进而提出，话剧提供的思想的深度，决定了其艺术价值的高低；也就是说，话剧的艺术价值来自于其思想价值："一个戏提供的思考达到一

个什么层次、什么深度，就决定了这个戏质量的高低。"[33]

其次，当代西方话剧观念的第二个变化，是"从重情节向重情绪转化"。"情节的依据是事件过程，情绪的依据是心理过程。"也就是说，与新话剧追求理性表达的理想相适应，其结构方式上也从对外部的事件、行动的关注转向对内心的表达，不再停留于讲述一个具有绵密的因果结构的故事，而是走向反情节化、反戏剧化。概要说来，反情节化的第一个方面是"反中心化"，即反对我国五六十年代曾出现过的要求围绕一个"中心事件"来结构剧情的主张；反情节化的第二个方面，是要求打破传统戏剧舞台的"三一律"原则，让话剧获得时空表现上的自由；反情节化的第三个方面，是依靠某种"总的情绪"或"时代精神"来结构剧情，而不是通过外部事件和行动的起承转合来结构。

再次，当代西方话剧观念的第三个新变化，是"从规则向不规则的转化"。这种"不规则化"倾向，包括对原来的场幕制的突破，"过去分场分幕的规定已经不灵了"，新的剧目"根本就没有场次"，摆脱过去的戏剧规定的束缚，走向完全的自由。

最后，当代西方话剧观念的第四个变化，是走向与其他门类艺术的"杂交"，话剧的边界变得"模糊"："戏剧由规则走向不规则，与此相关，它的外缘、轮廓线开始模糊不清，开始和其他的姐妹艺术互相渗透。这就是我要谈的第四个

[31]陈恭敏《当代戏剧观念的新变化》，《戏剧艺术》，1985年第3期。
[32]同上。

[33]同上。

变化。"

陈恭敏的这一系列文章在当时话剧界引起了很大关注。不难发现，他在后两篇文章所说的话剧观念的几个新变化的特征，都是指向1985年左右引起争议和关注的探索剧创作的。诉诸哲理化的思辨、反情节化、不规则化和"杂交"，都是指这些具有现代主义品格的实验戏剧的美学特征。陈文通过构建一条"旧的戏剧"向"现代化"的戏剧观念变化的线索，用"现代化"的合法性来证明"现代派"的合法性，肯定其是未来中国和国际戏剧发展的大势所向。

陈恭敏的文章，为探索剧辩护的强有力的声音，被广为引述。随着改革开放的时代思潮的深入，即使思想保守的人也逐渐改变了将现代主义视为洪水猛兽的看法，人们对探索剧有了越来越多的包容和理解。但是，对于现代主义和现实主义之关系的争论，仍有许多理论家提出了与陈恭敏不同的看法。其中最主要的争议，是现代派是否真的代表了"戏剧现代化"的新方向，现实主义是否真的过时了。谭霈生在肯定陈恭敏的提倡戏剧创新观念的同时，指出其论文中有一个重要的偏颇之处，就是将现实主义戏剧简单地等同于"旧的戏剧"，将现代派的方向视为戏剧发展的唯一的新方向，而没有看到现代派和现实主义一样，都只是戏剧发展中的不同艺术流派和手法，"现代派"并不能代表现代化的总体趋势，国际戏剧也并非完全按照这种观念变化的潮流而发展。总之，不能说将来中国和世界的戏剧只能是诉诸哲理、反情节化、不规则、边缘化的

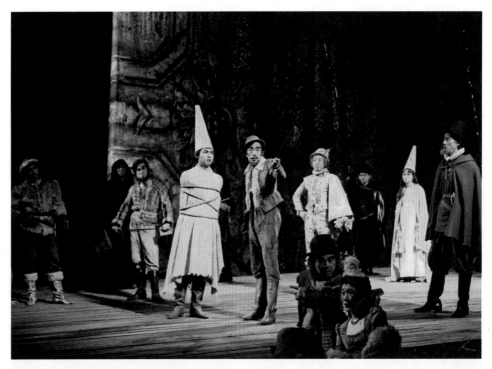

1981年《请君入瓮》剧照，于是之、任宝贤、林连昆、朱旭等主演（北京人艺戏剧博物馆供稿）

现代派风格的戏剧。[34]我们认为，必须将"现代派"和"现代化"分开。戏剧的"现代化"诉求，不管是否成立，主要是与时代精神、人性解放相联系的，而不是与特定艺术手法相联系，因此，用现代化的逻辑来呼吁用现代派代替现实主义，的确显得偏颇。

一些论者对于"话剧现代化"的提法和逻辑提出了批评："对'话剧现代化'的提法我同样感到很模糊。好些同志说现代生活的主要特征是人的生活节奏快，因此，话剧现代化的主要特征是节奏要快。英国老维克剧团导演托比排《请君入瓮》时宣讲过这种西方来的论点。我觉得，目前我国尚未实现四个现代化，生活的节奏似乎也并不像有的同志所说是'电子时代的节奏'。即使人人都用电算器

了，舞台上是否都要电算器式的节奏呢？况且有些西方话剧和电影也不是一味在速度节奏上讲究快，托比导演的论点恐怕也只代表部分西方导演的观点。中国现在的观众也未必都喜欢快，某些青年不是特别喜欢港台歌曲那种慢悠悠、软绵绵的演唱和歌中慢悠悠的朗诵吗？我们有些歌唱家和报幕员也仿效这种声调，两分钟可以讲完唱完的，偏要慢声慢气地拖到五分钟。外国的'现代派'并不等于'现代化'，'现代派'未必就是现代的。莎士比亚的戏穿现代服装演出能说是'现代化'？戏中的内容、思想还是莎士比亚时代和莎士比亚的。我总觉得提'时代感'或'时代特点'、'时代精神'要比'话剧现代化'更易懂些，更准确些。"[35]当时先锋话剧家自己也意识到了这一点：现代主义

[34]谭霈生《关于"戏剧观念的新变化"之我见》，《剧艺百家》1986年第2期。

[35]伍黎《创新八题》，《人民戏剧》1982年第7期。

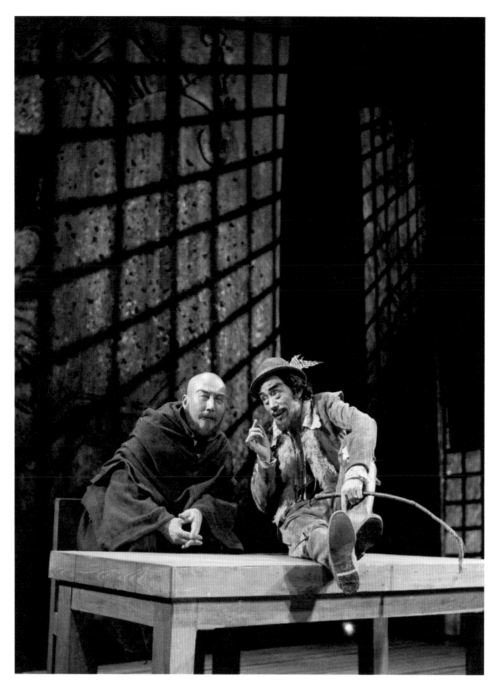

1981年《请君入瓮》剧照，于是之、任宝贤、林连昆、朱旭等主演（北京人艺戏剧博物馆供稿）

话剧的观念由"新"与"旧"、"传统"与"西方"的冲突，转向了多元视野下的对话与融合。

二、重提话剧民族化

"话剧民族化"的重提，是新时期戏剧观念论争中的又一个重要话题。与抗战时期和新中国成立后前十七年在民族主义意识促发下的话剧民族化探讨有所不同，引起新时期的话剧民族化探讨的一个很重要的因素，是对布莱希特、梅耶荷德等现代派戏剧艺术家的深入了解——这些戏剧家的戏剧观念很受东方戏曲舞台观念的影响，这在很大程度上鼓舞了当代中国戏剧家对本民族戏剧文化传统的自信。从外部关系上看，此期的话剧民族化探讨，与20世纪八九十年代中国小说中"寻根文学"的出现有着类似的文化指归。

这次话剧观念争鸣中，围绕话剧民族化的探讨，首先是围绕戏剧的本质是否是"舞台假定性"而展开的。徐晓钟较早地将追求"舞台假定性"的戏剧美学与追求"舞台幻觉主义"的戏剧美学加以对比："梅耶荷德、布莱希特以及六十年代的格洛托夫斯基，他们都从中国戏曲中得到了启迪，找到了力量，帮助他们摆脱欧洲戏剧近百年的舞台幻觉主义的束缚，在他们自己的剧场里恢复了戏剧的一个基本特性——舞台假定性"。[37]

在围绕这两种特性的戏剧观的争论中，涉及一系列对立的艺术特征和方法：

和现实主义之间并非相互取代的问题，而是可以兼容的。同期剧作家李龙云在《戏剧报》连续三期发表《戏剧断想》，涉及戏剧观的争论，率先提出了"多元"的问题。李文在肯定高行健等的实验探索的同时，又指出他的思想和探索只是丰富的可能性中的"一元"："高行健有自己的远方。但依我的意见这个文学远方最好朦胧一些。每个人都有自己的远方，整个人类才有远方：中国戏剧文学处于多元并存的状态。说多元，太过其实。充其量不过是两三元。甚至在这为数甚少的几元当中，真正能称得起一元的也很勉强。可怕的不是元多，而是元少。"[36]

正是在这样的戏剧观争论中，新时期

[36]李龙云《戏剧断想（中）》，《戏剧报》1987年第3期。

[37]徐晓钟《在自己的形式中赋予自己的观念》，《人民戏剧》1982年第6期。

一方面是追求舞台上"第四堵墙"的幻觉效果，一方面是消除舞台幻觉、追求假定性；一方面是"再现"，一方面是"表现"；一方面是"写实"，一方面是"写意"，等等。

马也在《戏曲的实质是"写意"或"破除生活幻觉"的吗？——就"戏剧观"问题与佐临同志商榷》一文中，较早对这种"写实/写意"、"生活幻觉/假定性"的二元对立划分方式提出了质疑。在肯定黄佐临对三大戏剧观体现的深入理解和融合的努力的同时，马也认为，黄佐临关于"戏曲的实质是写意的，话剧的实质是写实的"这个广为流传的表述中，"实质"、"写意"等概念的内涵是远远未澄清的；而人们如果止步于这个对比而不再深入下去，只能带来对这些语词的片面理解。

孙惠柱提出了理解三大体系的另一种角度，使得这场讨论能够走向深入："真"、"善"、"美"的不同方式的统一。他认为，三大体系都追求舞台上真善美的统一，但统一的侧重方面不同："如果说契诃夫、高尔基长于向人们展示特定时代里'生活得很糟'的现实生活，而布莱希特长于以虚构的寓言形式来发人深思、催人顿悟，那么中国戏曲更多的是让人从并不那么美的现实里暂时解脱出来，到戏曲的美妙境界中去消受一下美的抚慰，梅兰芳的京剧尤其是这样。梅兰芳写道：'观众的好恶力量是相当大的。我的观众就常对我说''我们花钱听个戏，目的是为找乐子来的。……到了剧终总想看一个大团圆的结局，把刚才满腹的愤慨不平，都可以发泄出来，回家睡觉也能安甜。……在当时恐怕大多数观众都有这个

心理。'张庚在总结中国戏曲内容的特点时归纳的若干条，诸如乐观主义、喜剧剧目多、悲喜剧总是大团圆、悲剧也给人以希望，等等，无不反映出千百年来多灾多难的中国人民对于戏剧美的特殊要求。"[38]这种对中国戏曲追求形式的美感以及观众的愉悦感的概括是中肯的，这也是在90年代中后期戏曲复兴中采取的主要策略。中国传统戏曲的程序化和形式美感可能给当代戏剧增添有价值的东西。1987年，孙惠柱、费春放创作的《中国梦》在国内外获得好评，这就是一个将传统戏曲的优美形式融入现代戏剧的优秀作品的例子。

新时期的重要导演胡伟民，也要求打破我们认识中西方戏剧时截然对立的"写实/写意"之分，在追求舞台假定性时，他提出了三条具体途径："东张西望"、"得意忘形"和"无法无天"。具体说来，首先，"东张西望"指的是立足于"我"，以兼收并蓄的态度向东西方戏剧学习。"东西方艺术交流，互相丰富，有益无害……关键在于树立以我为主的思想……东张西望，就是既讲继承，又讲借鉴。向东看，向西看，全是手段。目的是要走上创新发展的大道，塑造好我们的当代人。古人和洋人都不能代替我们。提倡拿来主义，走自己的路，这是我国话剧艺术繁荣发展的重要环节。"其次，得意忘形，指的是通过变形、离形等方式达到主观欣赏方面的"得意"："'得意忘形'，要求我们尽量摆脱准确描绘外部客观物质环境的束缚，在作品中倾注'艺术

家的心灵，这个心灵提供的不仅是外在事物的复写，而是它自己和它的内心生活'（黑格尔语）。经过主观感受滤化的客观，使我们看到了铺天盖地的大字报，听见了月夜的乌鸦叫。这种艺术语言，力求含蓄、象征、寓意，富有相当大的启示性。"从观众方面来说，"得意忘形"的艺术构思，"也是建筑在对观众想象力的充分信任上的。给观众暗示、启发，给他们留下充分的想象余地，让他们去补充人物所处的环境面貌和人物的心理面貌"。最后，"无法无天"，即反叛艺术领域中的规矩和准则，锐意创新。"尽管有某些规律性的东西必须遵守，然而，在创作手法上，却颇为需要点'无法无天'的勇气，这是由艺术创造的本质所决定的"[39]。秉承这样的思想，胡伟民在《神州风雷》、《再见了，巴黎》、《肮脏的手》、《秦王李世民》、《路灯下的宝贝》等五部戏中进行了创造舞台假定性的探索，这也是新时期话剧民族化取得的重要收获。

三、话剧本体之问及其消解

此期戏剧观论争中的第三个重要问题，是对话剧本体论的研究和探索。这个问题与前两个问题有着内在的联系，比如，话剧的实质是舞台假定性还是幻觉性，是内在真实还是外在真实等等，这些"本体论"问题与现代主义的舞台实验、与话剧民族化的尝试裹挟在一起。

[38]孙惠柱《三大戏剧体系审美理想新探》，《戏剧艺术》1982年第1期。

[39]胡伟民《话剧艺术革新浪潮的实质》，《人民戏剧》1982年第7期。

在这样繁杂的争论中，我们需要理出一条重要的、有意义的线索，就是新时期话剧艺术意识的自觉。一方面，从文艺与政治的关系上看，这是对话剧本身作为一门艺术样式的身份的全面自觉。另一方面，从话剧与其他艺术门类——文学、电影、电视、美术等等——之间的关系上看，这也标示着对话剧作为一门独立的艺术门类的身份的自觉，对话剧自身的美学特征、独立的艺术品格的探讨。不管此期人们对这种艺术的本质采取哪一种看法，不管人们认为话剧主要是文学的还是主要是舞台的，主要是再现性的还是主要是假定性的，这些争论都是对这门艺术本身的规律和特征的争论，它们带来了新时期话剧家们对话剧艺术更深入的了解和认识。

对话剧本质特征的探询，有一个重要的思想背景，即对确立科学的话剧研究理论的要求。这一时期值得注意的、作为先导的理论现象，首先是《戏剧艺术》自创刊号起，连续四期刊载了已故戏剧家顾仲彝的《编剧理论与技巧》。这部遗著从60年代初在上海戏剧学院、中央戏剧学院打印成册，开始传播；"文革"结束后，在《戏剧艺术》连续刊载其主要部分，之后，由著名影剧艺术家张骏祥作序，中国戏剧出版社出版。这是从新中国成立之后到当时少见的、系统地论述剧作理论的学术著作。这部著作试图从马克思主义的唯物辩证法和历史观的角度探讨编剧原理，对"戏剧冲突"、"人物论"等做了古今中外的研究和对比，并且提出了自己的戏剧本体论（意志冲突论）。这部具有完整体系性的著作，对于当时年轻艺术家和理论家的影响是巨大的。其次，在文学、电影、美术等领域广泛出现的"本体论"探

讨，要求超越以往只根据"功能观"看待艺术的倾向，将文艺从工具论地位下解放出来，作为科学的、客观的研究的对象。最后，西方现代主义戏剧观的介绍和引入，也激发了理论家们探索现代戏剧的本质的激情，西方现代派戏剧中对于戏剧的本质"是文学还是舞台"等问题的讨论，实质上是要超越传统的由文学剧本规定的具有场幕的现实主义戏剧方法，要求话剧摆脱"文学性"而回到舞台本身或观众席之中，成为视觉的诗或眼睛的音乐等等。

在这一背景之下，戏剧观念的探讨中出现了对"戏剧文学"的质疑。例如，高行健就多次质疑"戏剧文学"这样的提法。他认为，现代戏剧的总趋势是向以导演为中心的舞台艺术的发展，优良的文学剧本只对易卜生式的戏剧是有作用的，而不能对他所倡导的现代戏剧起到基础性作用："在这类戏中，十分看重语言的力量，因为矛盾各方的道理都得靠人物的语言加以阐述。而剧本的结构也主要仰仗于情节。这种戏写好了无疑可以引人入胜，易卜生便是这种语言艺术的大家。但是戏剧艺术的发展并不到易卜生为止。紧跟着易卜生之后，另一位戏剧大师契诃夫便开创了另一种生活的戏剧，他剧中的人物都不着意去宣讲一套观念，而是将生活中本来的矛盾如实地展现在观众面前，生活本身的逻辑胜过人物自己的表白。高尔基沿着他的路子，有的戏干脆就标明为生活的若干场景，既不注重情节，更无编戏的痕迹。在他们看来，戏剧就是生活。" [40]

在"戏剧与文学的关系"问题上，高行健强调戏剧不能隶属于文学："格洛托夫斯基这套训练演员的方法是建立在他对戏剧艺术的本质的透彻的理解上。他认为戏剧中诸多的成分，诸如灯光、音响效果、布景、道具乃至于剧本，都不是非有不可的，而谁都离不开演员。演员的表现才是戏剧艺术的核心。这也就解除了戏剧对文学的隶属关系，恢复了戏剧这门艺术的本来面目。他并不是不要剧本。" [41]

在争鸣中，李龙云这样概括高行健的戏剧观："高行健的戏剧观，大致可以归纳为下述几句话：'戏剧需要拣回它近一个多世纪丧失了的许多艺术手段。''戏剧原本诞生于原始宗教仪式，这个源泉具备了现代戏剧种种形式的萌芽和一切内在的冲动。''戏剧不是文学。''戏剧是表演艺术。''戏剧是过程、变化、对比、发现、惊奇。''戏剧是在剧场……再现艺术家虚构的并由观众的想象加以完成的一个非现实的世界。''戏剧从根本上说建立在某种假定性之上，这导致了对戏剧的另一种认识：戏剧是游戏。''没有比面具更能表现戏剧这门艺术的本质的了。'"李龙云对此评论说："有如此明晰的戏剧理想，这在当代剧作家中不多见。高行健始终在固执地实践着自己的理想。这种理想当然也包容着从古人洋人那里继承来的成分。"然而，李龙云仍然对高氏认为戏剧可以不需要文学性的观点表示质疑："人类的戏剧史，从胚胎里就带有文学因素。而从宗教仪式、巫术、歌舞……发展到重视戏剧文学，出现专职剧

[40]高行健《论戏剧观》，《戏剧观争鸣集（一）》，中国戏剧出版社，1986年，第46页。

[41]高行健《评格洛托夫斯基的〈迈向质朴戏剧〉》，《戏剧报》1986年第7期。

作家，经历了漫长的岁月。它是多少代人辛苦实践的结晶。"与高行健为不存在"戏剧文学"的观点相反，李龙云争辩："存在着一种不仅仅供人当作小说阅读分析的戏剧文学，一种与舞台演出相互依存血肉不可分的文学。这种文学负有两重使命：一方面，它供舞台演出；另一方面，它兼有文学的根本特征。"[42]

除了文学与戏剧关系之间以外，话剧的本体之问也发生在对话剧与影视艺术的比照之中。尤其是1982年以来，随着电影电视的普及，这些新的文艺形式对人们业余时间的占据，直接影响到了话剧的上座率，也是造成话剧危机的一个重要原因。如何与影视艺术竞争？一些戏剧家提出了融合影视表现手段等设想，要求戏剧在打破"三一律"的基础上，创造自由的时空关系。但这类探索剧难以引起观众的认同。而另一种更常见的看法是，话剧在与影视的竞争中应该"扬长避短"，发挥话剧艺术独特的优势，弥补话剧舞台在时空转化的能力等方面的不足。但是，话剧艺术独有的、影视艺术所不具备的那些优势究竟是什么？正是这样的追问，形成了话剧的本体之问的另一个向度，在与影视媒介的比照中探讨话剧的本质。正如戏剧学者焦尚志所言，在影视艺术出现之前，话剧与其他艺术门类——诸如绘画、文学和音乐——相比，其独有的"特质"就是"动作性"。这一点能够把话剧与其他艺术区分开。但是随着影视艺术这样的"综合艺术"的出现，话剧的许多特点，诸如叙事性和时空艺术的特性，都在一定程度

上被吸取到了影视艺术之中，不足以成为其特性了。因此，影视艺术的冲击要求人们对话剧本体进行"再认识"："影视艺术……的特点，它的丰富而独特的表现方式以及观赏的诸多方便之处，都是对其他艺术形式尤其是对戏剧的严重挑战与巨大冲击，大量戏剧观众被影视艺术吸引过去了，以致出现了剧场门前车马稀的冷清局面。剧场观众势不可挡的流失和锐减，造成了前所未有的戏剧危机。在这种情况下，戏剧要继续存在和发展，出路在哪里呢？这就迫使一些戏剧艺术家和理论家们围绕这个问题去进行反省与思索，寻找戏剧区别于影视艺术的独特之处与审美表现优势。这样，就触发了人们对戏剧本体的'再认识'。"[43]焦文指出，这种"再认识"实际上构成了当代世界范围内的戏剧探讨的课题，并促成了新的艺术观念的产生。这种"再认识"的结果是，当代话剧不再是把舞台上的动作性视为话剧本质，而是"肯定演员和观众及其直接交流为戏剧的本体"。以剧场中舞台与观众席之间的现场交流为话剧本体，意味着观众元素的介入。"这就是说，戏剧之最核心、最不可或缺的要素，是演员与观众及其直接交流。人们逐渐认识到，戏剧可以略去剧本、布景、灯光、道具、音响、服饰、化装等其他艺术因素和物质条件，甚至可以不要传统意义上的规范剧场，但是演员和观众却是缺一不可的。"焦文由此提出，"小剧场"发展方向的理论基础，正是这种基于"再认识"的戏剧本体观，即观众

与演员共同创造的交流环境的重要性："这种世界范围的对戏剧本体的'再认识'和由此而产生的全新的戏剧观念，从80年代初传入我国，并逐渐为戏剧界所接受、所重视，在我国当代戏剧观念的变革中，起了极为重要的作用。新时期以来的探索戏剧，是一种全面开花、多样化的实验，其美学倾向与美学追求也是十分丰富复杂的，但居于主导地位的，无疑是打破舞台幻觉和观演界限，强调观众参与和共同体验的动态审美。小剧场戏剧在当代的复兴与日益发展，就是生动的体现。"

可以看到，这些出于各自不同的参照系统而对于话剧艺术本体论问题的思考，极大地活跃了人们的思路，也为话剧艺术的探索与创新做了理论性的总结和展望。但从90年代中期之后，对话剧"本体论"的追问逐渐消散。一方面，这是由于当代哲学中反本质主义倾向的影响。以维特根斯坦为代表的分析哲学家，对于西方哲学传统的本质主义立场进行了全面的批判。受其影响，今天的美学家认识到，戏剧、文学这样的艺术门类概念，大多数正是维特根斯坦所说的"家族相似概念"，在这个概念之下包括的形形色色的分支和现象，并没有一个唯一不变的"本质"，而是基于不同历史文化环境的在某些方面的相似性。"话剧"这个概念的内容是由具体文化环境及其实践所决定的，是一个文化名词，它所指称的不是像"金子"、"钠元素"这样的可以凭借科学探究定义其本质的事物。而另一方面，除了哲学、美学上的反本质主义影响之外，人们对于寻找唯一不变的"戏剧本体"的兴趣，已经转为对多元化的戏剧实践的想象和实践的兴趣。话剧并非"必然是什么"，在越

[42]李龙云《戏剧断想（中）》，《戏剧报》1987年第3期。

[43]焦尚志《试谈对戏剧本体的"再认识"：兼论戏剧与影视艺术的异同》，《戏剧文学》1996年第11期。

来越开放的时代空气中，人们更感兴趣的是话剧"可能是什么"。

第三节
复调：多重空间版图中的中国话剧思想发展

80年代末期，随着话剧生存的政治文化生态环境的改变，话剧界对实验和前卫戏剧的热情受到了阻碍，话剧艺术的变革因而走向沉寂。随后，到了90年代中期，中国内地的话剧开始出现复苏的趋势，同时商业剧场也开始出现并逐渐繁盛，昔日以"非营利"为原则的小剧场艺术，也开始转向营利方式。与中国话剧在文化、商业、政治的多重体制空间的生长相对应的，是此期话剧在地理版图上也逐渐融入了新加坡及中国内地、台湾、香港等华语话剧和文化的交流之中。此期话剧思想的特征，是在多重的制度空间、文化空间、地理空间中产生和持续的一种"复调"。

本文在这里并不打算过多涉及常见于当代文艺研究中的巴赫金的"复调"理论与方法。需要指出的事实是，今日中国话剧思想的活跃和生长，与以往任何时期的状况都有所不同。首先，它们不再呈现为由精英知识分子群体所推动的"思潮"和"运动"。各种话剧创新尝试仍在展开，但它们不再被统摄在任何宏大主题之下。例如，许多论者都曾谈及中国90年代后话剧中的后现代实验话剧，但那些被视为代表性人物的戏剧家，如孟京辉、林兆华和

吴文光等，并不愿意被称为某个思潮或学派的实践者，更不愿意被"归类"，毋宁说，他们在进行的更多是个人化、个性化的尝试，缺少统一的主题诉求和风格特征。这是与有着明确纲领和理论的现实主义、现代主义戏剧思潮有极大差异的。其次，当前的戏剧思想已经不再停留于艺术领域的创新，而是在大众性、政治性、艺术性的公共领域之中进行探索，回应着来自各方面的复杂要求。"纯"的戏剧已经不再存在。最后，当前话剧思想的探索还基于不同地理空间中的交融，随着"华语戏剧"概念的熔铸，来自不同地缘、不同政治文化环境之中的华语戏剧，带着不同的艺术性、商业性、政治性诉求，进行着复杂的交融。

一、地理版图的拓展："华文戏剧"概念的熔铸

新时期之后中国内地话剧的发展，不仅经历了对西方的广泛研究和学习，也经历着与中国台湾、香港、澳门等地区，以及与新加坡、马来西亚的华语地区演剧事业的交流。事实上，在中国内地文化封闭发展的时期，港台的文艺事业也经历过类似的封闭和压制，直到80年代前后才走上开放和自由发展的时期。正如一些台湾学者所言，亚洲各地的华文话剧发展经历了大致相同的历程："亚洲各地的华人社会，虽然各自经历不同的政治变迁，接受西方文化的进路也不尽相同，但在现代戏剧的发展趋向上，却或先或后步上类似的轨道，并且都在80年代进入突破与转变的关键阶段。亚洲华人现代戏剧发展之初，

主要都以西方写实主义戏剧为学习仿效的对象。写实戏剧在揭示社会面貌、直接呈现社会问题方面，确实有其长处，因此当时怀抱着改革热情的知识分子，便借由写实剧强力表达自己的批判意识与政治立场。另一方面，主政者亦看中写实戏剧巨大的感染力，将戏剧用作政治宣传与思想控制的工具。直到80年代，华人剧场在现代主义风潮的冲击下，翻转了写实主义的发展趋向，走向实验探索的新路。"[44]

"华文戏剧"，通常指的是用华语演出的戏剧，主要指话剧而言。田本相先生指出，"华文话剧"是近二十年来才正式提出的一个概念，它与过去的"华侨文学"、"华侨戏剧"的意义不同："从华侨戏剧到华文戏剧的转化，并非是一个简单的称谓的变化，而说明华文戏剧是一种新的历史戏剧文化现象。它以祖国大陆同港台，以及港台之间的戏剧交流为主体，逐渐开展并扩大了范围，到90年代形成规模。"[45]

1982年，台湾作家姚一苇的话剧《红鼻子》在中国内地首次演出。到了1996年，在北京举行了第一届华文戏剧节。尽管这期间不同地区的话剧交流并非一帆风顺，但从总的趋势上说，话剧的中国版图是在不断扩大和交叠的。各地华人戏剧活动的交流日趋频繁，来自不同地缘的剧场文化之间发生着交流、交锋、竞争，相互影响和渗透，这一切为想象新的华人话剧带来了新的可能。

[44]许子汉、游宗蓉《"近三十年亚洲华人剧场专题"导言》，《中国现代文学》，2011年第20期。
[45]田本相《华文戏剧交流的近况与展望》，《戏剧文学》2000年第5期。

不同地区的华人戏剧的交流，不仅给中国内地戏剧带来了更丰富的文化参照系，也带来了商业模式上的竞争、合作和契机。例如，内地的小剧场艺术与商业市场接轨，在很大程度上是由于受到港台商业剧的促动和影响。2006年，台湾表演工作坊在台湾举办了《暗恋·桃花源》20周年的纪念演出，随后来到内地，与国家话剧院合作，打造了全部由内地演员演出的内地的《暗恋·桃花源》。这个作品当年即在北京、上海等地演出，成为该年度最轰动的商业戏剧之一。这表明，华语话剧的交互影响，已经超越了单纯的交流性演出，而是已经渗透到本土话剧的生存机制之中。我们将在下一节再延续这个话题。

正是基于华文电影百年来发展历史的大体相似性，以及近二三十年来出现的密切对话与交融，台湾的《现代文学杂志》曾推出一个"近三十年来亚洲华人剧场专题"，以纪念中国话剧诞生百年。来自中国内地的胡星亮、傅谨等学者，与台湾学者马森等，都撰文参与了探讨。马森的长文《二十世纪台湾戏剧的美学走向》，站在宏观的高度，勾勒了百年来台湾现代戏剧发展的美学历程：一方面是理论概念的线索，即在西方戏剧美学潮流的影响下，从"拟写实主义"、"现代主义"到"后现代主义"的递变；另一方面则是历史文化的线索，在台湾社会文化的整体变化中考察台湾现代戏剧的发展，阐述剧场与社会之间的互动关系，由此将小剧场、商业剧场、前卫剧场、儿童剧场等多元繁复的台湾剧场探索，纳入其历史考察的框架之下。马森指出，从戏剧美学观念史的角度，内地和台湾戏剧的情况是类似的："台湾的现代戏剧跟大陆一样，基本上是

西方现代戏剧的移植，在美学的走向上便难脱西方美学潮流的传承与影响。如果说19世纪以降的西方现代戏剧，在美学走向上是从'浪漫主义'到'写实主义'，再从'写实主义'到'现代主义'与'后现代主义'，在台湾现代戏剧的美学走向大概亦复如此。"[46]胡星亮的《融入世界戏剧大潮探索与创新——新时期（1977-1989）中国大陆与外国戏剧关系研究》一文，集中介绍了"文革"结束后的新时期十年间中国内地的剧场变革与论争，这一时期是内地话剧由封闭走向开放、走向艺术创作的重要阶段。中国话剧的复苏经历了由"社会问题剧"所代表的写实主义传统复归，以及几乎同时发生的西方20世纪现代主义流派与思潮的冲击与洗礼，在较为宽松的时代空气下，中国话剧在1985年前后呈现出空前活跃与开放的局面："新时期戏剧的外来影响是综合性的、相互渗透的，很难具体地、对应地分析出哪个流派、哪个戏剧家、哪个作品的影响所在。面对汹涌而来的20世纪世界戏剧大潮，如果说20世纪80年代前期，戏剧界还有那种兴奋、惶惑而简单模仿的情形，存在接受的表面性和片面性现象，那么到1985年前后，其接受外来影响已经趋于成熟……这种从表现现实和人出发的为我所用，就使新时期话剧的探索与创新既不同于中国传统话剧，也有别于西方现当代戏剧，有其独特的艺术创造。"[47]

编者在这个专题的序言中指出："从不同区域学者的论述中，可以清楚看出亚洲各地华人剧场在80年代后的三十年间，同样快速经历了西方整个20世纪现代戏剧递变的过程。论其根由，自然与各地80年代后经济活动的繁荣、政治社会的开放有着密切关系。在此共同背景之下，各地又自有其殊异的本土经验。现代戏剧既是整体社会文化变迁的一环，各地华人剧场势须面对己身的土地与文化，亦势须参与主体认同的追寻与建构。因此亚洲华人剧场的参照比较，便不只具有戏剧艺术上的意义，亦为彼此社会文化的异同、主体建构的过程与展望提供剧场人的观察与想象。"[48]

二、实验戏剧与专业话剧：在消费文化与政治立场之间

新中国成立后，中国的戏剧界力量被加以改编或整合，在全国各地设立了专业的话剧院团。在1979年之前，中国社会文化的消费特征是极不明显的，或者说是被有意压制的。各种文化样式，受到重视的只是其宣传和教育的功能，或者直接将之视为图解政治观念的工具和手段。随着改革开放，国门开启，经济搞活，新的文化样式越来越多，商业因素也逐渐增强，逐步形成了中国的消费文化。

80年代之前，在专业话剧院团中进行的中国话剧的创作和演出，尽管时常受

[46]马森《二十世纪台湾戏剧的美学走向》，《中国现代文学》，2011年12月，第20期，第5页。
[47]胡星亮《融入世界戏剧大潮探索与创新——新时期（1977-1989）中国大陆与外国戏剧关系研究》，《中国现代文学》，2011年12月，第20期，第67页。

[48]许子汉、游宗蓉《"近三十年亚洲华人剧场专题"导言》，《中国现代文学》，2011年12月，第20期，第2页。

到政治的干扰，却都是在几乎不夹杂商业因素的轨道上进行的。作为当时单一的文化结构中最具有"综合性"色彩和直观的影响力的艺术样式，话剧在"文革"结束初期享有崇高的地位。对《蔡文姬》、《茶馆》等经典剧目的重演，应和着许多观众对浩劫之前的单纯、理想的时代的眷恋和怀想；而表现和揭示"文革"苦难的问题剧，以及此后批判社会黑暗现象的新现实主义话剧，则为长时间受到压抑的观众开启了情感宣泄的通道。因此，在新时期最初几年中，尽管以问题剧为主题的中国话剧在艺术风貌等方面并没有太多的创新性，却赢得了众多的观众，发挥着"广场"般的作用。

但是，话剧的这种辉煌地位在新时期开始的短短几年之内就黯然失色。首先是"问题剧"的僵化和沿用旧形式，无法满足观众的兴趣，对"戏剧危机"的忧虑开始悄然出现在话剧的争鸣声音中。一方面是80年代电视媒介的迅速发展，这种便捷的具有强大综合能力的传媒，不仅使得话剧甚至使得电影的市场也岌岌可危。另一方面，在80年代中期形成的探索剧浪潮，尽管在艺术上取得了多样的成就，却因为其先锋姿态与商业、市场格格不入。话剧观众市场的丢失，使得它不仅丧失了新时期初期雄霸公众文化空间的地位，并且陷入了生存发展的危机。到了80年代后期，国营的话剧院团普遍失去了活力。

尽管在国家的精品工程等文化项目的大力扶持下，许多省市的话剧团都在努力打造既能够满足官方的政治需求，又能够吸引或娱乐观众的作品，但难以解决的问题，一方面是政治和观众需求是否能够统一；另一方面则是这种国家出资的、以

歌颂为主的"主旋律话剧"，是否能保证创作者艺术表达上的真诚和认同，以及是否真正能够引起观众（即使不是市场）的情感共鸣。北京人艺是一个比较例外的例子，它至今仍在主流话剧领域占有优势地位。这在很大程度上得益于焦菊隐等老一辈艺术家致力于将话剧的现实主义风格与民族美学相结合的努力，造就了像《茶馆》这样可以在世界戏剧中占有一席之地的作品。但是，在80年代以来戏剧的整体衰退中，北京人艺也未能幸免。

与专业剧团的情况不同，上世纪90年代前半期，小剧场戏剧开始了活跃的后现代主义艺术实验。以牟森的"蛙"实验剧团和"戏剧车间"、孟京辉的"鸿鹄创作集体"等戏剧群体为代表，推出了《思凡》（孟京辉）、《零档案》（牟森）等作品。这些作品以彻底颠覆传统的姿态，解构经典作品，消解话剧的几乎一切创作规则和秩序。然而，正如一些理论家敏锐地指出的，到了90年代后期，这种"反叛、颠覆的色彩逐渐减弱"[49]。艺术创新中过于极端的姿态，容易导致的问题就是被观众孤立，无法得到欣赏。小剧场戏剧的艺术家被迫选择了回到与观众的更充分的交流之中，改变艺术上过于叛逆的主张。然而有趣的是，与这种艺术形式上的回归相反，此期的社会文化给小剧场话剧提供了另一种叛逆的方向，即此期文化批判理论在中国的盛行。从作为现代派的法兰克福学派，到罗兰·巴特、费斯克等所代表的后现代批判理论，都为小剧场艺术提供了一种激进的社会文化批判的理论

资源[50]。正是这种对现实的调侃、批判态度，与小剧场艺术的目标观众形成了真正的对应。

情况开始发生变化，内地的民营话剧团体开始出现并越来越活跃，成为院团之外的重要生产力量。同时，小剧场的话剧探索也开始转向艺术创作与商业市场的接轨。在世纪之交的2000年前后，主流话剧院团之外的民营话剧团和小剧场话剧逐渐成为文化消费中的亮点。首先是孟京辉执导的《恋爱的犀牛》（1999）成为叫好又卖座的作品，为小剧场戏剧打开了盈利之门。紧接着，2000年，话剧《切·格瓦拉》在北京人艺小剧场首演，在整个中国戏剧界和知识界产生了出乎意料的轰动效应，进而引发了国内知识界与舆论界的极大反响与争鸣，被誉为"2000年中国知识界十大事件"之一。这部戏获得的巨大成功，将中国话剧再次推向了公众文化空间的前台。

然而，90年代的小剧场演剧主要仍把艺术表达作为最主要的追求，没有自觉的市场意识，也很少能够有稳定的盈利。观众群体大都是学生和知识分子，所依靠的投资也是戏剧的支持者几乎无预期回报的投资。直到2001年，陈佩斯的话剧《托儿》的成功，才开启了"民营剧团"与"产业化"结合的新阶段：民营剧团的概念不再只局限于小剧场或无回报的小众艺术，而是与"产业"联系在一起。此后，民营剧团正式走上了话剧市场的轨道：

[49]胡星亮《当代中外比较戏剧史论（1949-2000）》，人民出版社，2009年，第377页。

[50]胡星亮教授将这种态度称为"新左派"政治，以描述其对于社会文化现象的激进态度。但我们认为这种概括似乎不够准确，很难在相关艺术身上做出自由派和新左派之间的区分，因而我们只是称之为批判文化。

"从2003年的'麻花'贺岁戏剧开始，一大批民营剧团涌现出来，开始成为一个文化事件，成为话剧市场相对于国有院团的另一个市场。2006年，戏逍堂的火爆以及《文化部、财政部、人事部、国家税务总局关于鼓励发展民营文艺表演团体的意见》的发布引发了许多民营剧团的出现。"[51]

2007年4月17日，中国话剧诞辰100周年纪念座谈会在全国人民大会堂隆重召开。中央领导与来自全国各地的三百多名话剧艺术工作者共同回顾中国话剧百年历程。中国戏剧家协会名誉主席李默然的发言指出，中国话剧百年有三点重要经验值得重视，"这就是'与民族同心'、'与时代同步'和'与观众共同创作'"[52]。

会上，李长春就进一步推动话剧事业的繁荣发展提了五点希望：第一，"要牢牢把握社会主义先进文化的前进方向。话剧是社会主义先进文化的重要载体和传播渠道，在构建社会主义核心价值体系、建设和谐文化方面肩负着重要使命"；第二，"要坚持贴近实际、贴近生活、贴近群众。贴近实际、贴近生活、贴近群众，是中国话剧在新世纪新阶段繁荣发展的根本途径"；第三，"要继承优良传统，勇于开拓创新。创新是艺术的生命，是推动中国话剧繁荣发展的必然要求"；第四，"要深化改革，创造有利于话剧事业发展的体制和机制。深化文化体制改革，推进体制机制创新，是繁荣发展话剧事业的强大动力"；第五，"要大力培养优秀人才，营造全社会关心、支持话剧事业的良好氛围"。[53]

高音在2007—2008年度的"北京文化发展报告"中，总结了2007年百年中国话剧纪念和庆典的盛况：从4月6日开始，从来自全国各省、自治区、直辖市文化厅（局）以及中直单位和部队系统申报的74台剧目中，遴选出31台优秀剧目，在北京的13个剧场中展开连续二十余天的接力演出。参演剧目包括北京人艺的《全家福》、天津人艺的《望天吼》、重庆话剧团的《桃花满天红》、广州军区政治部文工团的《天籁》等。高音指出，这充分反映了各级国有话剧机构是人民话剧事业的主要力量，但也暴露出话剧事业体制上的一些问题："戏剧的真正繁荣是演出市场的繁荣，目前除了依靠政府的公共财政支持，绝大多数话剧院团还难以建立正常演出制度，更不要说依靠票房收入来建立自己经济运营的良性循环。有论者从发展的长远目标出发，直言当代中国话剧需要强化自身实践中的行业自律，作为占有主要文化资源的国家的话剧院团应该进一步明确自己的定位，进一步强化自己的文化使命和社会责任。"[54]

今天的中国话剧的世俗化状态，与80年代对新剧场迫不及待的追求、对社会人生问题的勇敢表达的氛围已不可同日而语。即使如此，专业话剧和实验戏剧仍是中国当代话剧发展中不可忽略的力量，因为尚有一批重要的戏剧艺术家在话剧创新上持续迈进，他们的思考及其所引发的美学问题仍将是评论界与学界关注的焦点。

[51]严烁《我国民营话剧团经营管理模式研究》，北京大学硕博士学位论文库，2008年，第9页。
[52]新华网，2007年4月17日，http://news.163.com/07/0417/11/3C9EC511000120GU.html

[53]李长春《在中国话剧诞生100周年纪念座谈会上的讲话》，《人民日报》2007年4月18日。
[54]高音《话剧百年纪念与北京舞台上的戏剧展演》，《北京文化发展报告（2007-2008）》，中国社会科学院、社会科学文献出版社"皮书数据库"。

第四编

二十世纪中国戏曲发展史

清末民初的戏曲改良运动

中国戏曲在元代达到高峰，明清之际持续繁荣，至清末开始出现颓势并渐趋衰落，其内容的陈旧和形式的僵化都限制了其走向现代化的步伐。20世纪的中国戏曲，正是在这样一种背景之下获得发展的，同时这一背景也决定了20世纪的中国戏曲是以变革作为主旋律的。这种变革既体现为戏曲在话剧引进之后在中国戏剧版图中的位置的日益边缘化以及由此引发的一系列改革，同时也体现为戏曲艺术内部各剧种之间的此消彼长，如昆曲地位的衰落、京剧艺术的鼎盛以及地方戏曲的勃兴等。伴随着外敌入侵、内政腐败的艰危局势，承受着中西文化的激烈撞击与冲突，旧的戏剧体系、戏剧观念和审美形式在打破中，新的戏剧体系、戏剧观念和审美形式也在创造与生成之中，中国戏曲现代化的进程由此展开。而拉开这一序幕的，则是清末民初的戏曲改良运动。

戏曲在20世纪初年的命运是颇具戏剧性的。一方面，它被视为有碍社会进步的陈腐的艺术样式而遭到批判和攻击，而与此同时，它又被视为启蒙的利器而成为改良社会的舆论工具。二者相互纠结的结果，即为从19世纪末到20世纪初的戏曲改良运动。

第一节

新式知识分子对于戏曲改良的理论倡导

滥觞于19世纪末并在20世纪初蔚成风气的戏曲改良运动，并非戏曲艺术自身发展的结果，而是激烈的政治和社会变革在文化艺术领域激起的一种回应。这一点，决定了清末戏曲改良运动的特点、优点以及缺陷。

19世纪末，面对西方列强在政治和军事上的一系列打击，中华民族陷入了民族危亡的关键时刻，一批以拯救天下为己任的知识分子踏上了求新求变的救亡图强之旅。康有为、梁启超等人发起的戊戌变法运动是他们试图以政治改良来拯救中国的一种尝试，但由于保守势力的强大，戊戌变法以失败而告终。在这样的背景下，在传统文化中历来被斥为"诲淫诲盗"之作的戏曲和小说因其通俗易懂、感染性强的特点引起了迫切需要唤醒底层民众的知识分子的重视。1897年10月，在维新派创办的天津《国闻报》上发表了严复、夏曾佑联合执笔的《〈国闻报〉附印说部缘

起》，该文一改之前知识分子对"说部"的否定态度，而从影响世道人心的广度和深度方面对"说部"的作用进行了积极肯定。文章指出"夫说部之兴，其入人之深，行世之远，几几出于经史之上，而天下之人心风俗，遂不免为说部所持"[1]。由于该文将《三国演义》、《水浒传》和《西厢记》、"临川四梦"统称为"说部"，所以该文对于"说部"地位的强调亦是包含我们今人所指的戏曲在内的。在时人的视野中，将戏曲与"小说"合流并举的现象并不鲜见，如别士在《小说原理》一文中曾指出"曲本、弹词"虽"原（源）于乐章"，但终与"小说合流，所分者，一有韵，一无韵而已"[2]；天僇生则在《论小说与改良社会之关系》一文中称施耐庵、王实甫、关汉卿"先后出世，以传奇小说为当世宗"[3]等。类似的情形亦见于梁启超的相关论述中——其在使用"小说"这一概念时，亦包含戏曲在内——这从他论及小说界革命时常将《西厢记》、《长生殿》与《水浒传》、《红楼梦》相提并论即可见出。在梁启超看来，戏曲与小说共同具有浅而易解、乐而多趣和"不可思议之力支配人道"的特点，其在1902年发表的《论小说与群治之关系》一文中指出的"欲新道德，必新小说；欲新宗教，必新小说；欲新政治，必

新小说；欲新风俗，必新小说；欲新学艺，必新小说；乃至欲新人心，欲新人格，必新小说"[4]的论述亦同样适用于戏曲。

从严复、梁启超等人的论说大都将小说与戏曲混为一谈来看，他们并无意廓清小说和戏曲在审美特征上的差异，从而也就忽视了对戏曲艺术本体的探讨，进而也就不可能提出有实质性意义的戏曲改良策略。但是，他们对戏曲作用的重视和对戏曲地位的理论提升，却吸引了更多的知识分子投入到对推动戏曲改革的理论倡导中。继梁启超之后，一大批知识分子开始在新兴的报刊上撰文讨论戏曲改良问题，形成了轰轰烈烈的戏曲改良运动。

阿英主编的《晚清文学丛钞·小说戏曲研究卷》中收录了一位佚名作者写于1903年的《观戏记》。该文同样看重戏曲的重要社会功能，但同严复、梁启超等人评说戏曲主要着眼于中国文化内部并基本持肯定态度不同，作者从中国文化外部、从中西戏剧比较的角度出发，对中国戏曲的缺点提出了中肯的批评，并在此基础上指出了戏曲改革的方向。文章详细列举了法国和日本戏剧分别因为搬演德法战争和追述"维新初年情事"而激起国民爱国心志的例子，表达了希望我们自己的戏曲也能具有此番作为的迫切心情。作者首先绘声绘色地叙述法国人演戏的情形："闻昔法国之败于德也，议和赔款，割地丧兵，其哀惨艰难之状，不下于我国今时。欲举新政，费无所出，议会乃为筹款，并激起国人愤心之计。先于巴黎建一大戏台，官

[1]严复、夏曾佑《〈国闻报〉附印说部缘起》，《晚清文学研究丛钞·小说戏曲研究卷》中华书局，1960年，第12页。另外，该文在发表时未曾署作者姓名，故其作者归属学界历有争议。认为该文作者系严复、系夏曾佑、系二人合著者皆有。本文从学界赞同者较多的二人合著说。

[2]别士《小说原理》，《绣像小说》第3期，1903年。

[3]天僇生《论小说与改良社会之关系》，《月月小说》第1卷第9期，1907年。

[4]梁启超《论小说与群治之关系》，《新小说》第1期，1902年。

为收费，专演德法战争之事……凡观斯戏者，无不忽而放声大哭，忽而怒发冲冠，忽而顿足捶胸，忽而摩拳擦掌，无贵无贱，无上无下，无老无少，无男无女，莫不磨牙切齿，怒目裂眦，誓雪国耻，誓报公仇，饮食梦寐，无不愤恨在心。故改行新政，众志成城，易如反掌，捷如流水，不三年而国基立焉，国势复焉，故今仍为欧洲一大强国。演戏之为功大矣哉！"[5]接着，作者又详述了邻国日本的例子："观其所演之剧，无非追绘维新初年情事……日本人且看且泪下，且握拳透爪，且以手加额，且大声疾呼，且私相耳语，莫不曰我辈得有今日，皆先辈烈士为国牺牲之赐，不可使日本为世界之日本以报之。记者旁坐默默而心相语曰：为此戏者，其激发国民爱国之精神，乃如斯其速哉？胜于千万演说台多矣！胜于千万报章多矣！于是追忆生平所视之剧，而验其关系于国种社会何如而论次之。"[6]在文章的最后，作者以与梁启超《小说与群治之关系》结尾同样具有煽动力的句式和语气指出：

故欲善国政，莫如先善风俗；欲善风俗，莫如先善曲本。曲本者，匹夫匹妇耳目所感触易入之地，而心之所由生，即国之兴衰之根源也。……演戏之移易人志，直如镜之照物，靛之染衣，无所遁脱。论世者谓学术有左右世界之力，若演戏者，岂非左右一周之力者哉？中国不欲振兴则已，欲振兴可不于演戏加之意乎？加之意

奈何？一曰改班本，二曰改乐器。[7]

不同于梁启超等人只是宏观笼统地阐述戏曲或小说的重要作用，这位佚名作者已经借法国和日本的例子为戏曲的改良指出了可行的路子，那就是在剧作内容（即"班本"）方面革除"红粉佳人，风流才子，伤风之事，亡国之音"的流弊，而搬演可以"激发国民爱国之精神"的、以民族灾难为题材的历史或时事剧；在演出形式方面，则须"改乐器"，因为"鼓鼙之声，使人闻之心壮；弦笛之声，使人闻之心颓"。这些意见虽然仅是从改良广东戏的角度提出的，却对中国戏曲的改良有积极的借鉴意义。

1904年，南社成员柳亚子（署名"亚卢"）、陈去病（署名"佩忍"、"醒狮"）有感于"时局沦胥，民智未迪，而下等社会犹如睡狮之难醒"的背景，受"泰东西各文明国，其中人士注意开通风气者，莫不以改良戏剧为急务。梨园子弟遇有心得，辄刊印新闻纸报告全国，以故感化捷速，其效如响"的启发，在上海发起创办了我国第一个戏剧杂志——《二十世纪大舞台》。该报的创立及其刊载的一系列理论文章，对于戏曲改良运动发挥了重要的理论倡导作用。首先，《招股启并简章》明确申明了该报"以改恶俗，开通民智，提倡民族主义，唤起国家思想为唯一之目的"[8]的办刊宗旨，赋予戏曲以"开通民智"、"唤起国家思想"的崇高作用；其次，柳亚子在《发刊词》中旗帜鲜明地提出了"戏曲改良"的口号，号召

戏曲界"以霓裳羽衣之曲，演玉树铜驼之史""他日民智大开，河山还我，建独立之阁，撞自由之钟，以演光复旧物、推倒虏朝之壮剧快剧，则中国万岁，《二十世纪大舞台》万岁"[9]。该文后来被誉为戏曲改良的"宣言书"。除此之外，陈去病也在《二十世纪大舞台》发表了一系列关于戏曲改良的理论文章，如《论戏剧之有益》、《告女优》等。《论戏剧之有益》一文表达了急欲借鉴西方戏剧经验改革旧俗进而开通明智、唤醒国家思想的焦虑之感，甚至直接呼吁革命家从事演剧活动："苟有大侠，独能慨然舍其身为社会用，不惜垢污以善为组织名班，或编《明季稗史》而演《汉族灭亡记》，或采欧美近事而演《维新活历史》，随俗嗜好，徐为转移，而潜以尚武精神、民族主义，一一振起而发挥之，以表厥目的。夫如是而谓民情不感动，士气不奋发者，吾不信也。"[10]《告女优》则批驳了国人鄙薄戏剧和艺人的传统观念，认为借助戏剧进行宣传将收到较其他任何形式都更强的感染力和教育效果。由此，他呼吁提高艺人的社会地位，勉励上海女艺人向汪笑侬学习，用新戏"开通这班痴汉，唤醒那种迷人"，同时号召青年"牺牲一身，昌言堕落，明目张胆而去为歌伶"[11]。对于向来轻视戏曲演员的封建正统思想，《告女优》发起了一次不小的冲击。

同样在1904年，蒋观云在梁启超主编的《新民丛报》上发表了一篇题为《中国之演剧界》的论文，该文指出我国戏剧

[5]阿英《晚清文学丛钞·小说戏曲研究卷》，中华书局，1960年，第67—68页。
[6]阿英《晚清文学丛钞·小说戏曲研究卷》，中华书局，1960年，第68页。

[7]阿英《晚清文学丛钞·小说戏曲研究卷》，中华书局，1960年，第72页。
[8]《二十世纪大舞台》第1期，1904年10月。

[9]《二十世纪大舞台》第1期，1904年10月。
[10]《二十世纪大舞台》第1期，1904年10月。
[11]《二十世纪大舞台》第2期，1904年11月。

界的最大缺憾是舞台上演出的尽是"助人淫思"的才子佳人剧而缺乏震撼人心的悲剧；欧洲各国的情形则正好相反，"剧界佳作，皆为悲剧"。"夫剧界多悲剧，故能为社会造福，社会所以有庆剧也；剧界多喜剧，故能为社会种孽，社会所以有惨剧也。"因此，蒋观云提出要通过发展悲剧来革新旧剧"欲保存剧界，必以有益人心为主，而欲有益人心，必以有悲剧为主"、"使剧界而果有陶成英雄之力，则必在悲剧"[12]。蒋观云的文章虽然同样着眼于戏剧的社会效应，但其已经在自觉地使用悲剧、喜剧这一组美学范畴并切实地阐述了悲剧的审美效应，故较前人的论述显得更具学理性和开创价值。

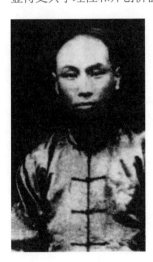

陈独秀

同样在1904年，陈独秀与房秩五等人在安徽芜湖创办《安徽俗话报》，这份报纸成为陈独秀推行其戏曲改良主张的主要阵地。陈独秀出生于黄梅戏之乡安庆，从小对戏曲对民众生活中的影响有深切的体验，因而在进行革命宣传时很自然地想到了戏曲这一利器。在陈独秀的主持之下，《安徽俗话报》从第3期开始即专门辟有

[12]《新民丛报》第17期，1904年。

"戏曲"专栏刊登戏曲剧本及相关评论。在1904年9月出版的《安徽俗话报》第11期上，陈独秀化名"三爱"发表了《论戏曲》的专文。在文中他用通俗易懂的语言阐述了戏曲的重要作用，认为戏曲"算得是世界上第一个大教育家"，"戏馆子是众人的大学堂，戏子是众人的大教师"，同时也客观地分析了当时戏曲的不足，指出"现在所唱的戏，却也是有些不好的地方，以至授人以口实，难怪有些人说唱戏不是正经事"。由此，陈独秀提出了戏曲改革的六条主张：第一，废除神仙鬼怪戏，因为"鬼神本是个渺茫的东西，煽惑愚民，为害不浅"。第二，废除淫戏，因为"有班人说唱戏不是正经事，把戏子当作贱业，都因为有这等淫戏的缘故"。第三，废除"功名富贵"的俗套，因为"我们中国人，从出娘胎一直到进棺材，只知道混自己的功名富贵，至于国家的治乱，有用的学问，一概不管。这便是人才缺少、国家衰弱的原因"。第四，提倡以古代"大英雄的事迹"为题材的有益于世道人心的戏，"把我们中国古时荆轲、聂政、张良、南霁云、岳飞、文天祥、陆秀夫、方孝孺、王阳明、史可法、袁崇焕、黄道周、李定国、瞿式耜等，这班大英雄的事迹，排出新戏，要做得忠孝义烈，唱得激昂慷慨，真是于世道人心，大有益"。第五，借鉴西法增强演出效果，切实发挥戏剧的社会作用。"戏中夹些演说，大可长人识见，或是试演那光学电学各种戏法，看戏的还可以练习格致的学问"。第六，排些时事新戏。[13]该文以强

[13]以上均见陈独秀（三爱）《论戏曲》，《安徽俗话报》第11期，1904年。

烈的变革意识和切实可行的变革方案在戏曲改良史上有着特殊的意义，从中已经依稀可以看到其民主、科学思想的萌芽。

综合上述，知识分子对于戏曲改良的论述，可总结为以下几点：第一，在对戏曲价值和功用的认识方面，普遍重视戏曲通俗易懂的特点以及对于世道人心的感染作用，主张用戏曲唤醒民众、改良社会，在将戏曲的社会地位提升到前所未有的高度的同时，对轻视戏曲艺人的传统思想进行了反拨；第二，在戏曲内容方面，提倡以民族英雄为主人公、以民族灾难为题材的历史剧或时事剧，主张废除才子佳人剧和宣扬神仙鬼怪、富贵功名等封建思想的剧本；第三，在戏曲的艺术风格方面，提倡风格悲壮的悲剧作品，批判温柔敦厚的传统美学原则以及笑剧、喜剧等戏剧类型，这在佚名的《观戏记》以及蒋观云的《中国之演剧界》中均表现得十分鲜明。总之，经过新派知识分子的理论呼吁，人们开始重新审视传统的戏曲观念，重视戏曲内容和演出方式的变革，戏曲开始了从传统文化中被歧视的边缘地位到逐渐登上艺术殿堂的主流位置的缓慢位移。

第二节
新式知识分子的剧本写作实践

除了利用报刊进行戏曲改良的理论呼吁之外，梁启超、陈独秀等人亦亲自进行剧本创作，以实际行动参与到戏曲改良的进程中。

梁启超的剧本创作与其理论一样，

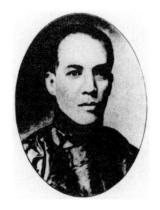

梁启超

是与其渴望改造国民品性、振奋国民精神的政治诉求紧密联系在一起的。在1902—1905年之间，他先后创作了三部传奇和一部粤剧剧本。三部传奇分别为《劫灰梦》（1902年2月8日发表于《新民丛报》第一期）、《新罗马》（"楔子"及第一——六出连载于《新民丛报》第10—13、15、20号，第七出刊载于第56号）、《侠情记》（1902年11月14日刊载于《新小说》第一期）、《班定远平西域》（1905年8月起连载于《新小说》第2年第7-9号，同时出版单行本）。在《劫灰梦》中，作者借主人公的表白阐述了自己的创作动机："你看从前法国路易十四的时候，那人心风俗不是和中国今日一样吗？幸亏有一个文人叫做福禄特尔（今译伏尔泰——本书笔者注），做了许多小说戏本，竟把一国的人从睡梦中唤起来了。想俺一介书生，无权无勇，又无学问可以著书传世，不如把俺眼中所看着那几桩事情，俺心中所想着那几片道理，编成一部小小传奇，等那大人先生、儿童走卒，茶前酒后，作一消遣，总比读那《西厢记》、《牡丹亭》强得些些，这就算我尽我自己本分的国民责任罢了。"[14]这段台词有着浓厚的"夫子自道"色彩，揭示了梁启超进行剧本创作的

[14]《劫灰梦》，《新民丛报》第1期，1902年。

总体动机。上述剧本中，只有被称作"通俗精神教育新剧本"的粤剧《班定远平西域》留有完本及演出记录，而前三部既未完成也未见上演记录，但是，因为这些剧本从思想内容到艺术形式都对传统戏曲进行了大胆革新，因而具有重要的历史意义。首先，《新罗马》等剧均取材自外国历史，开启了中国戏曲"以中国戏演外国事"、"熔铸西史，捉紫髯碧眼儿，被以优孟衣冠"之先河，自此之后借外国历史来讥刺中国时政在戏曲界逐渐成为风气，深刻影响了新文化运动之前中国戏曲的发展进程；其次，较之传统戏曲剧本，梁的剧本都呈现出不同程度的情节淡化、冲突弱化倾向，剧作基本以对时政的议论作为串联全剧的中心点，有时甚至直接将人物当作宣传自己维新思想的传声筒，这些有违戏剧创作规律的负面特征也对以后的戏曲创作产生了深远的影响；最后，梁的剧本都是发表在其本人主编的报刊并借助报刊这一大众传播媒介而广为流布的，中国戏曲剧本由此告别了私人传阅的古典传播模式而进入到现代传播阶段。所有这些，都对中国戏曲的现代转型做出了具有开拓意义的尝试（尽管有些尝试后来被证明是失败的）。

在梁启超的影响之下，一大批具有变革图新、挽救民族危亡意识的知识分子相继投身到戏曲创作中。在《新小说》、《新民丛报》、《二十世纪大舞台》、《绣像小说》、《月月小说》、《小说月报》等维新人士创办的报刊上出现了大量的新传奇、杂剧和乱弹剧本。据不完全统计，从1896年到1911年，全国各地涌现的各种类型的新剧本计有传奇、杂剧105种，地方戏92种。这些剧作或者取材于历

史故事，或者直接反映时事，较为一致地寄予了作者强烈的唤醒民众、挽救民族危亡的政治动机，呈现出慷慨悲凉的美学风格。具体而言，这些剧本主要分为以下四类：

第一类为反映时政的直陈时事之作。如反映维新事变的《维新梦》，揭露清廷黑暗的《宦海潮》，抨击八国联军丑行的《武陵春》，分别歌颂徐锡麟、秋瑾、邹容等革命志士的《苍鹰击传奇》、《轩亭秋》、《革命军传奇》，以及反映兴办女校、提倡女权思想的《女子爱国》、《惠兴女士》等。这些剧作均取材于备受瞩目的政治焦点事件及人物事迹，具有强大的感染力。

第二类为歌颂本国历史上的民族英雄的剧作。如歌颂文天祥的《爱国魂传奇》，歌颂岳飞的《黄龙府传奇》，歌颂梁红玉的《女英雄杂剧》，歌颂郑成功的《海国英雄传奇》等。这些作品多取材自中国历史上民族危亡的历史时刻，通过古代民族英雄的爱国故事，号召民众振奋精神，挽救民族危亡，具有直露而明显的"借古讽今"意义。

第三类为借外国历史讽喻本国现实的剧作。这些剧作主要集中在两个方面：一是反映西方的民主革命，宣传其自由民主思想，如取材自意大利烧炭党人事迹的《新罗马》，反映法国大革命事件的《断头台》；二是描写异族亡国的惨状，如反映历史上朝鲜被日本侵略而亡国的《亡国恨》以及反映俄、普、奥瓜分波兰事件的《波兰亡国惨》等。这些剧作均与本国的时局具有密切的关系，其目的同样在于揭示危机、唤醒民众。

第四类为用寓言手法讽喻现实的

剧作。如洪栋园的《警黄钟》与《后南柯》。两剧以动物界的弱肉强食象征民族间的优胜劣汰，表现出强烈的爱国意志。比如，《警黄钟》第一出《宫叹》〔正宫·玉芙蓉〕："那强邻，西并东，白地将人弄。一霎时侵凌逼胁，问何人保护黄封？可知道，外交失策兵开衅；可知道，内政谁修莽伏戎？真蒙懂，只博得花粮供奉，作一个么（麽）世界可怜虫。"透露出对民族危亡的焦虑之思。

上述四类剧本人物不同，取材各异，艺术手法也各有特点，但共同体现出一种类似"建安风骨"的慷慨悲凉之气。由于剧本的主人公大都是具有崇高气节的民族英雄，其悲剧性的命运与其慷慨激昂的台词联系在一起，使剧作呈现出慷慨悲凉的美学风格。

值得注意的是，剧本拥有的上述品质是以忽略乃至牺牲其自身的审美品质为代价的，由于过分强调戏剧的宣传鼓动作用，许多剧作常常逸出剧情，直接对观众演说救国拯民的道理，有的甚至沦为"化装演讲"。这种过分强调戏曲宣传功能的倾向，埋下了20世纪戏曲服务于政治宣传的最初的种子。另外，这一时期知识分子创作的剧本虽然很多，但上演率很低。由于大多数作者都是在挽救民族危亡的强烈的政治动机支配下从事剧本写作的，其本人并不通晓戏曲创作规律，因而他们的剧本在人物设置、冲突营造、唱词语言上都往往有违戏曲创作规律，这些都增大了其舞台呈现的难度。也正因如此，我们前面所列举的剧作中除了《宦海潮》、《惠兴女士》等曾被皮黄、梆子等剧种搬演过之外，其余绝大多数都停留在案头阶段而无法进行舞台呈现。这一点使得它们的影响只能局限在有能力进行书面阅读的知识分子阶层，未能在更广大的普通百姓中引起反响，这一点与他们借助戏曲唤醒民众的初衷是背道而驰的。

第三节
戏曲艺人的改良实践

与20世纪初启蒙知识分子戏曲改良的理论呼吁和剧本创作相呼应的，还有戏曲艺人的自发改良。正是这些积极从事戏曲改良活动的戏曲艺人和团体，在舞台实践层面将戏曲改良的影响扩大到全国并造成了相当的声势。这其中，以汪笑侬、刘艺舟以及潘月樵、夏月珊、夏月润等人的"上海新舞台"（京剧），李桐轩、孙仁玉的易俗社（秦腔），康子林、杨素兰的三庆会（川剧）等组织最为著名。

汪笑侬（1858—1918），满洲正黄旗人，原名德克金（一作德克俊），字孝侬，号仰天，他既是剧作家，又是演员，在清末民初戏曲界享有"第一戏剧改良家"、"京剧改良的开山鼻祖"之称。作为剧作家，汪笑侬曾编撰剧本三十余种，其中多为借中国古代历史或外国故事影射

汪笑侬

现实的历史讽喻剧，如《长乐老》、《缕金香》、《党人碑》、《桃花扇》、《瓜种兰因》等。其中尤以《党人碑》最为著名。该剧借宋徽宗时期书生谢琼仙醉后怒毁元祐党人碑并痛骂蔡京、高俅等权臣的情节，对在"戊戌事变"中慷慨就义的谭嗣同等维新人士表达了敬意与哀悼，同时也对阻碍变法的清廷统治者给予了抨击与批判。因为他本人的旗人身份，他的这出具有"反清"色彩的剧目在当时引发了强烈的反响，时人称赞其曰："当此天荆地棘，钳制清议之时，独能借往事以刺当世，演悲剧以泄公愤，道人之所不能道，优孟直胜于衣冠也。"（《申报》，1911年9月25日）作为演员，汪笑侬也对戏曲改良做出了卓越的贡献，被誉为"独于黑暗世界中灼然放一线之光明"的"梨园革命军"。他主攻老生，根据自己的嗓音条件吸收程长庚、汪桂芬、谭鑫培各家之长，创造出一种苍老雄劲、慷慨悲郁同时又具有清劲激越之美的演唱风格，令人耳目一新。他的这种演唱风格与其剧作内容的苍凉悲壮相得益彰，形成了自己独特的风格。

在戏曲改良运动中同汪笑侬一样兼具剧作家、演员的身份同时还心怀强烈的革命理想的代表人物还有刘艺舟等人。刘艺舟（1875—1936），原名刘必成，又名刘木铎，其在留学日本早稻田大学期间加入同盟会，同时又因热爱戏剧而与春柳社成员多有联系。辛亥革命爆发后刘艺舟曾亲率艺人参加武装起义并担任过烟济登黄都督等职，留下了"都督演戏"的美名。作为剧作家，刘艺舟创编的剧本都与他的这些革命经历有着直接的关系，如抨击袁世凯的京剧《皇帝梦》（又名《新华

宫》）、讽刺革命党人争权夺利的京剧《石达开》（又名《哀江南》）等时事新剧。作为演员，他唱作俱佳，敢于突破舞台成规，演出过程中常常借题发挥，直接抨击时政，在当时观众中很有影响。

同刘艺舟一样身兼革命党人与演员双重身份的还有"上海新舞台"的潘月樵。"上海新舞台"1908年7月创建于上海，它既是中国近代第一个具有西式现代设备的新剧场，同时也是一个从事戏曲改良的演出团体。其创立人是京剧演员潘月樵、夏月润、夏月珊及上海信成银行协理、曾任同盟会干事的沈缦云。潘月樵（1869—1928），江苏甘泉（今扬州）人，主攻京剧老生，以做功见长，擅演《四进士》、《明末遗恨》等剧，同刘艺舟一样，亦是一位"开伶人参加革命之先例"的演员。夏月润（1878—1931），字云础，安徽怀宁人，曾任上海伶界联合会会长多年。他出身演艺世家，擅演武生，兼演红生，其不拘常规编演《走麦城》一剧，对京剧史上排关羽戏从来不演《走麦城》的梨园旧规发起了大胆挑战。夏月珊（1868—1924），夏月润之兄，专攻文武老生及文丑，表演时注重从生活出发塑造人物和刻画人物内心世界。在潘、夏三人的联手努力下，"新舞台"在演出剧目、表演方式、舞台置景、管理模式等方面，都发生了崭新的变革。

首先，在演出剧目方面，"新舞台"上演了许多取材新颖、以唤起民族主义思想或讽刺社会现状为主题的改良剧目，如《潘烈士投海》、《黄勋伯义勇无双》、《赌徒造化》、《新茶花》、《明末遗恨》、《波兰亡国惨》、《黑籍冤魂》等，而其中尤以《明末遗恨》、《黑籍冤

魂》最为著名。前者取材自明末李自成进京的历史事件，对奸臣误国的现象进行了抨击，具有明显的借古讽今意义；后者则直接取材自当时时事，通过一个封建世家因吸食鸦片而家破人亡的故事，揭示了鸦片对人们生活的毒害，其影响之大，曾引起了鸦片商人的恐慌。所有这些剧作，对于宣传革命、唤醒人心都发挥了积极的作用。

其次，在表演方面，"新舞台"对传统的京剧演出方式进行了大胆革新，创造出一种夹杂演说的新的戏曲表演方式，演员常常在演出过程中对台下观众发表抨击时政的即席演说，"四万万同胞"、"革命"、"炸弹"等新式词汇不绝于耳。据当时报刊记载，这样的演出方式"颇合当时观众的心理，而潘月樵的议论，夏月珊的讽刺，名旦冯子和、毛韵珂的新装、苏白，也是一时无双"[15]，时人更是有"马相伯演说似做戏，潘月樵做戏似演说"的比喻，这种"演说式"演出方式的影响力，由此可见一斑。

再者，在舞台形制方面，"新舞台"参照日本和西欧的舞台样式进行了大幅度的改革。舞台不再是三面敞开的旧式茶园带柱方台，而变为西式的镜框式舞台；台上不再是旧式舞台的一桌一椅一幕，而是采用机关、灯光、硬片、软片等布景，能够配合剧情呈现出"既有山林旷野，也有曲院洞房"的逼真景观。这样的改革，无疑具有开风气之先的意义。

最后，在演出管理方面，"新舞台"将"伶人"改称为艺员并要求其用真名进

[15]《新舞台之爱国新剧》，《申报》，1911年4月17日。

行演出，取消了旧剧场中抛手巾、递茶水、要小账等陋习。这些措施不仅使混乱嘈杂的剧场秩序得到了改观，也在相当程度上提高了演员的地位，是具有现代意义的变革。

除去京剧领域的上海"新舞台"之外，其他剧种的改良活动也在蓬勃开展之中。在川剧领域，最有代表性的机构是"三庆会"，该会成立于1912年，由康子林、杨素兰等人发起并由长乐、宴乐、宾乐、顺乐、翠华、彩华、桂春等班社协议组成，包括昆腔、高腔、胡琴、弹戏、灯戏五种声腔。"三庆会"的成立，结束了四川戏曲班社按不同声腔组班的历史，对川剧艺术的最终确立发挥了关键的作用，成为川剧历史上具有里程碑意义的事件。"三庆会"成立之后，以"脱专压之习，集同业之力，精研艺事，改良戏曲"为宗旨，在剧目建设、演出管理和培育艺人方面进行了一系列的改革。在剧目建设方面，"三庆会"专门聘请知识分子整理旧戏、创编新戏，先后创作演出了如《柴市节》、《离燕哀》、《屈原投江》等借古讽今的历史剧和以《黑奴光复记》、《武昌光复》、《蒙面侠》、《轩亭冤》等为代表的时事剧，在当时享有很高的声誉；剧社管理方面，"三庆会"废除了旧式戏班沿袭已久的"包银制"而实行"分账制"，不论名演员、龙套或场面音乐人员，均按成分账；同时，"三庆会"倡导"三德"（口德、品德、戏德），在促进剧社内部团结的同时也提高了剧社在社会上的声誉。"三庆会"的活动时间一直延续到1949年新中国成立，在川剧发展史上具有重要的地位。

除去"新舞台"和三庆会，在戏曲

改良运动中功效卓著的机构还有著名的秦腔剧社"易俗伶学社"（简称"易俗社"）。该社由陕西省修史局总纂、同盟会员李桐轩1912年8月创办于西安，其以"补助社会教育、移风易俗"为宗旨，在创作、改编秦腔剧目的同时，培养了大批戏剧人才，丰富并推动了秦腔艺术的发展。

无论是汪笑侬、刘艺舟还是上海"新舞台"以及"三庆会"和"易俗社"，这些个人与团体进行戏曲改良活动的时间大都在辛亥革命前后，其主要人物或者与政界人士有一定的联系，或者本人直接参与当时的政治斗争（如刘艺舟、潘月樵等）。但因为他们同时也是造诣颇高的戏曲艺术家，所以能够将戏曲改良的理论付诸舞台实践，其作品也能以其较强的艺术感染力取得良好的宣传效果。

令人遗憾的是，大约从1915年起，戏曲改良运动因辛亥革命的失败而出现衰落迹象，到1918年为止，这场轰轰烈烈的戏曲改良运动逐渐画上了句号。究其原因，主要有以下两点：其一，戏曲改良的动力和目标均不是来自于戏曲艺术内部而是外部。由于戏曲改良运动的目标是救亡图存、唤醒民众，因而戏曲艺术的社会批判和宣传教化功能受到过度推崇甚至被推向极致，这本身就是有违艺术规律的。其二，戏曲艺人们虽然有自觉的创新意识，但他们对自己想要表现的新的生活内容与旧的戏曲形式之间的矛盾，缺乏清醒的认识，这一点也为戏曲改革埋下了悲剧的种子。由于上述原因，随着辛亥革命的落潮，一些以宣传革命、抨击时政为主要内容的改良新戏便无法引起观众的共鸣，而"上海新舞台"等"采用西法"的舞台革新举措，也逐渐沦为招徕观众借以谋利的"西洋景"。戏曲改良运动从内容到形式均归于失败。

第 二 章

新旧交替中的困惑与探索

在戏曲改良运动渐趋衰落的同时，一场对中国历史产生了无法估量的深远影响的新文化运动悄悄拉开了帷幕。1915年9月15日，戏曲改良运动的积极倡导者、发表过《论戏曲》的著名论文并创作过《睡狮园》等一系列剧本的陈独秀在上海创办了《青年杂志》（该刊在1916年9月出版第2卷第1期时改名为《新青年》）。在创刊号上，陈独秀发表了被称为"亮出了新文化运动的大纛，吹起了新文化运动的号角"的《敬告青年》一文。在文中，陈独秀明确提出了人"各有自主之权，绝无奴隶他人之权利，亦绝无以奴隶自处之义务"的主张，也明确提出了"近代欧洲之所以优越他族者，科学之兴，其功不在人权说之下，若舟车之有两轮焉"[1]的见解，从而揭起民主与科学两面大旗，一场轰轰烈烈的以思想启蒙为核心的新文化运动自此兴起。

1917年1月，陈独秀应北京大学校长蔡元培之聘，赴北京大学担任文科学长。从此，以北京大学为中心，以《新青年》为阵地，以陈独秀、胡适为主将，以鲁迅、周作人、钱玄同、刘半农、高一涵、沈尹默等大批新式知识分子为中坚，新文化运动进入它的狂飙突进阶段，中国历史也由此进入一个弥漫着空前强烈的除旧布新气息的伟大历史时期。本着对旧道德、旧思想、旧文化的强烈批判和对新道德、新思想、新文化的热烈渴望，《新青年》同仁将传统戏曲作为旧道德、旧思想、旧文化的载体进行了激烈的批判和全盘的否定。而他们对旧戏的批判与否定，也引起

胡适

了以张厚载、马二先生为代表的旧戏维护者的辩护与反击，同时参与论争的还有欧阳予倩、余上沅、郑振铎等人，一场空前激烈的关于戏曲的论争由此展开。

第一节
新文化运动知识分子对于戏曲的批判

新文化运动知识分子对传统戏曲的批判始于1917年，在1918年10月出版《新青年》第5卷第4期"戏剧改良专号"之后达到高潮。

1917年1月，胡适在《新青年》上发表《文学改良刍议》，该文提出了著名的"八事"的主张："一曰，须言之有物。二曰，不模仿古人。三曰，须讲求文法。四曰，不作无病之呻吟。五曰，务去烂（滥）调套语。六曰，不用典。七曰，不讲对仗。八曰，不避俗字俗语。"[2]该文对于绵延数千年的传统文学发起了挑战。紧随其后，陈独秀发表了语气和措辞都更加激烈的《文学革命论》来推波助澜，一场声势浩大的文化运动和文学革命由此拉开序幕。上述二文均将批判的矛头指向了传统文学，但并没有直接指向传统戏曲，首先将批判的矛头指向传统戏曲的，是钱玄同和刘半农。在1917年3月发表的与陈独秀的通信中，钱玄同批判京剧"理想既

无，文章又极恶劣不通，固不可因其为戏剧之故，遂谓有文学上之价值也。又中国旧戏，专重唱工，所唱之文句，听者本不求甚解，而戏子打脸之离奇，舞台设备之幼稚，无一足以动人情感"[3]。接着，刘半农在1917年5月发表《我之文学改良观》，对钱玄同的观点表示赞同并进行了进一步的发挥，他尖锐地指出："凡'一人独唱，二人对唱，二人对打，多人乱打'（中国文戏、武戏之编制，不外此十六字），与一切'报名'、'唱引'、'绕场上下'、'摆队相迎'、'兵卒绕

《新青年》第4卷第6期"易卜生号"

[1]陈独秀《敬告青年》，《青年杂志》（即《新青年》）第1卷第1期，1915年9月。

[2]胡适《文学改良刍议》，《新青年》第2卷第5期，1917年1月。

[3]钱玄同《通信》，《新青年》第3卷第1期，1917年3月。

场'、'大小起霸'等种种恶腔死套，均当一扫而空。"[4]在同一期，胡适发表了《历史的文学观念论》，从进化论的角度出发，胡适从地方剧种取代昆曲成为剧坛主流的现象受到启发，推导出"今后之戏剧，或将全废唱本而归于说白，亦未可知"[5]的结论。

钱玄同、刘半农、胡适等人对戏曲的激烈批判，引起了一位名叫张谬子（即张厚载）的北大法科政治系学生的质疑，他撰写了《新文学及中国旧戏》一文投给《新青年》。在文中，张厚载对胡、刘、钱三人文章中的观点进行了逐条批驳，认为胡适所主张的"今后之戏剧，或将全废唱而归于说白""绝对不可能"，刘半农所鄙夷的旧戏"乱打"乃是"极整齐极规则的功夫"，钱玄同所批判的"脸谱"则是"分别犹精，且隐寓褒贬"，并进而提出了"中国戏曲，其劣点固甚多；然其本来面目，亦确自有其真精神。固欲改良，亦必以近事实而远理想为是。否则理论甚高，最高亦不过如柏拉图之'乌托邦'，完全不能成为事实耳"[6]的意见。张的文章引来了《新青年》同仁对旧戏的又一轮激烈批判，在同期的《新青年》上，刊载了钱玄同、刘半农、胡适对张厚载的批驳文章。胡适除在跋语中称与张观点不能相合外，还表示要专门作文（此文即其后发表在"戏剧改良专号"上的《文学进化观念与戏剧改良》）应答此事。钱玄同、刘半农则在同期的"通信栏"内直接发表

刘半农

文章予以反驳。钱的口吻依旧是嬉笑怒骂式的："脸而有谱，且又一定，实在觉得离奇得很。若云'隐寓褒贬'，则尤为可笑。朱熹做《纲目》学孔老爹的笔削《春秋》，已为通人所讥讪。旧戏索性把这种'阳秋笔法'画到脸上来了，这真和张家猪肆记'卍'形于猪鬣，李家马坊烙圆印于马蹄一样的办法。哈哈！此即所谓中国旧戏之'真精神'乎？"[7]刘半农则从个人的观戏体验出发重申了对旧戏的批判态度："平时进了戏场，每见一大伙穿脏衣服的，盘着辫子的，打花脸的，裸上体的跳虫们，挤在台上打个不止，衬着极喧闹的锣鼓，总觉眼花缭乱，头昏欲晕。虽然各人的见地不同，我看了以为讨厌，绝不能武断一切，以为凡看戏者均以此项打工为讨厌；然戏剧为美术之一，苟诉诸美术之原理而不背，即'无一定的打法'，亦决不能谓之'乱'。否则即使'极规则，极整齐'，似亦终不能谓制之不'乱'也。"[8]

值得注意的是，从这一期（第4卷第6期）开始《新青年》主编陈独秀也加入到了论争的行列。此时的陈独秀已经放弃了其1904年在《论戏曲》一文中所秉持的

钱玄同

"戏曲改良"立场而对戏曲的存在价值进行了根本的质疑和否定。他也反驳张厚载的观点道："尊论中国剧，根本谬点，乃在纯然囿于方隅，未能旷观域外也。剧之为物，所以见重于欧洲者，以其为文学、美术、科学之结晶耳。吾国之剧，在文学上、美术上、科学上果有丝毫价值邪？……且旧剧如《珍珠衫》、《战宛城》、《杀子报》、《战蒲关》、《九更天》等，其助长淫杀心理于稠人广众之中，诚世界所独有。文明国人观之，不知作何感想？至于'打脸'、'打把子'二法，尤为完全暴露我国人野蛮暴戾之真相，而与美感的技术立于绝对相反之地位。"[9]如此一来，陈独秀对传统戏曲从剧作内容到舞台表演方法，都提出了尖锐的批评。但对于胡适主张的未来的中国戏剧将"全废唱本而归于说白"的推论和张厚载认为在中国实行话剧只是"凭空说白话，要是实行却是绝对的不可能"的观点的对立，陈独秀则持中立和开放的态度，表示愿意听双方进一步的讨论。论争由此升级并迅速波及整个社会，北京的《晨报》、《晨钟报》、《公演报》，天津的《春柳》、《校风》，上海的《时事新报》、《讼报》、《鞠部丛刊》等报纸杂

[4]刘半农《我之文学改良观》，《新青年》第3卷第3期，1917年5月。
[5]胡适《历史的文学观念论》，《新青年》第3卷第3期，1917年5月。
[6]张厚载《新文学及中国旧戏》，《新青年》第4卷第6期，1918年6月。

[7]钱玄同《通信》，《新青年》第4卷第6期，1918年6月。
[8]刘半农《通信》，《新青年》第4卷第6期，1918年6月。

[9]陈独秀《通信》，《新青年》第4卷第6期，1918年6月。

志，纷纷登载文章，或赞同《新青年》的立场，或声援张厚载的观点，或对二者的观点予以调和。当然，论争的主阵地仍然是陈独秀主编的《新青年》。

1918年10月，《新青年》出版"戏剧改良专号"。该期杂志既刊载了张厚载的《我的中国旧戏观》、《脸谱·打把子》等为旧戏声辩的文章，也登载了胡适的《文学进化观念与戏剧改良》，傅斯年的《戏曲改良各面观》、《再论戏曲改良》等专门批判戏曲的文章，同时亦刊载了欧阳予倩的《予之戏剧改良观》、宋春舫的《近世名戏百种目》等观点较为中立的文章。作者们纷纷以西方戏剧作为参照系对戏曲进行评判，对中国戏曲的批判也由此达到高潮。

正如文章标题所显示的一样，胡适在《文学进化观念与戏剧改良》中所秉持的理论武器依旧是他的进化论观念。文章的主要观点是文学（乃至文化与艺术）进化是时代发展的必然，"遗形物"最终退出历史舞台也是时代发展的必然。而所谓"遗形物"指的是那些"形式虽存，作用已失；本可废去，总没废去"的"前一个时代留下的许多无用的纪念品"，而戏曲的"遗形物"则包括"乐曲"、"脸谱、嗓子、台步、武把子、唱工、锣鼓、马鞭子、跑龙套等等"。这些在今天看来恰恰是戏曲艺术所特有的表现形式的要素，在胡适的文章中被统统指为"本可废去，总没废去"的"遗形物"，其观点的偏颇性是显而易见的，对此我们要将其放在当时的历史语境中去科学看待。在分析中国戏曲为什么落后时，胡适认为问题出在对西方戏剧的接受程度不够上，主张中国戏剧应该多学习西方戏剧"两种极浅极

近的益处"，其一是"悲剧的观念"，只有具备这种"悲剧的观念"，才能"发生各种思力深沉、意味深长、感人最烈、发人猛省的文学。这种观念乃是医治我们中国那种说谎作伪、思想浅薄的绝妙圣药"；其二则是"文学的经济方法"，在胡适看来，西方戏剧可以兼顾到"时间"、"人力"、"设备"、"事实"、"经济"，这些都是中国戏曲所不具备的。胡适提倡"悲剧的观念"的主张与五四时期提倡写实主义、废除"瞒和骗"的文学的时代主潮一脉相承，而其"文学的经济方法"的观念也在他同一时期创作的剧本《终身大事》中得到了贯彻和施行。该剧放弃了传统戏曲平铺直叙将事情来龙去脉——交代清楚的顺序式结构，而采取了西方戏剧从故事发展的高潮处直接截取生活的横断面的"回溯式"结构，是"文学的经济方法"在中国戏剧领域的一次成功试练。

与胡适的主张相类似，傅斯年在《戏曲改良各面观》、《再论戏曲改良》中，

《新青年》第5卷第4期"戏剧专号"

对戏曲从内容到形式、从剧本文学到舞台艺术都进行了全面的批判，甚至明确提出了废除旧戏的观点。首先，他认为中国戏曲与真实的人生人情、相矛盾，无法表现"人类精神"。他写道："可怜中国戏剧界，自从宋朝到了现在，经七八百年的进化，还没有真正戏剧。还把那'百衲体'的把戏，当做戏剧正宗！中国戏剧，全以不近人情为贵，近于人情，反说无味。在西洋戏剧是人类精神的表现（Interpretion of human Spirit），在中国是非人类精神的表现（Interpretion of inhuman Spirit）。既然要与把戏合，就不能不和人生之真拆开。""中国戏剧的观念，是和现代生活，根本矛盾的。"其次，他认为"中国旧戏，实在毫无美学的价值"，具有"违背美学上的均比律"、"刺激性过强"、"形式太嫌固定"、"意态动作的粗鄙"、"音乐轻躁"等诸多弊端，"美术的戏剧，戏剧的美术，在中国现在，尚且是没有产生"。再次，他认为中国戏曲缺乏文学的价值，在"词句"、"结构"、"体裁"诸方面都缺乏文学性，尤其缺乏"文笔的思想"。他指出，"中国的戏文，不仅到了现在，毫无价值，就当它的'奥古斯都期'，也没什么高尚的寄托。好文章是有的（如元'北曲'明'南曲'之自然文学），好意思是没有的，文章的外面是有的，文章里头的哲学是没有的，所以仅可当得玩弄之具，不配第一流文学"。因而，他希望能够有一种可以完全取代旧戏的"未来的新剧，唱功废了，做法一概变了，完全是模仿人生真动作，没有玩把戏的意味了，拿来和旧戏比较，简直是两件事。所以说旧戏改良，变成新剧，是句不通的话，我们只能说创

造新剧"[10]。废除旧戏（而非"旧戏改良"）、"创造新剧"，傅斯年的观点代表了新文化运动中批判戏曲的核心观点。

综观胡适、钱玄同、刘半农、傅斯年等人对于戏曲批判的理论主张，主要有两个特点：其一是对中国"旧戏"采取了根本否定的激进态度；其二是以西方戏剧作为参照系来批判"旧戏"并构想未来新剧。这种摧枯拉朽的姿态既体现了新文化运动知识分子吸纳外来文化的开放胸襟及与旧思想、旧文化决裂的战斗精神，也不同程度地反映出他们全盘否定传统文化的激烈情绪和简单化倾向。值得注意的是，《新青年》知识分子对戏曲的激烈批判和全盘否定，有着深层次的原因。首先，当时复古主义思潮盛行，《新青年》同仁欲建设新文化、新文学"颇有以孤军而被包围于旧垒中之感"[11]，欲杀出重围，只能故意行矫枉过正之举。正如鲁迅先生1927年在香港演讲时所指出的那样："中国人的性情是总喜欢调和、折中的。譬如你说，这屋子太暗，须在这里开一个窗，大家一定不允许的。但如果你主张拆掉屋顶，他们就会来调和，愿意开窗了。没有更激烈的主张，他们总连平和的改革也不肯行"。[12]《新青年》同仁"废除旧戏"的激烈主张基本可以从这一角度进行理解，后来刘半农的回忆也正好说明了这一点："正因为旧剧在中国舞台上所占的地位太优越了，太独揽了，不给它一些打

击，新派的白话剧，断没有机会钻出头来。"[13]其次，《新青年》对于戏曲的批判并非针对戏曲本身而是针对戏曲所承载的传统文化的，而戏曲之所以较其他艺术形式和文学体裁更受到批判和攻击，除了传统戏曲中的确包含大量的思想糟粕并且其相对凝固的艺术形式较难承载新的思想和生活内容等内在原因之外，跟当时戏曲改良失败、旧戏回潮以及北京城突然出现的"昆曲热"有着直接的关联。正是这种具体的历史语境，使得戏曲较其他艺术形式更为显明地进入到了《新青年》同仁的视野而成为批判的靶子。站在今天的观点看，对戏曲持全面批判立场的《新青年》同仁很少有戏曲方面的内行。他们既缺乏对戏曲的系统研究，也不懂舞台实践，基本都是根据自己对西方戏剧的理解来观照中国戏曲的。这为此后的中国戏剧埋下了轻视戏曲、动辄以西方戏剧为标准来评判中国戏曲的种子，这一点是我们在回视这场批判时需要引起充分注意的。

第二节
为戏曲辩护的声音

在《新青年》同仁对传统戏曲的激烈讨伐声中，舆论界也不乏为戏曲辩护的声音。根据其立场的不同，这些声音又可以分为两个方面：一个是以张厚载、马二先

生为代表的保守复古派，另一方则是以欧阳予倩、宋春舫等人为代表的折中派。在传统戏曲与新兴话剧的关系上，如果说以《新青年》同仁为代表的激进派的主张系废除旧剧、另创新剧；保守派则主张完全保存旧剧，不必"去攀附新"；而折中派的观点则是在提倡新剧的同时改造旧剧，二者并行不悖。

张厚载（1895—1955），即张镠子，笔名聊止、聊公等，江苏青浦（今上海）人，曾就读于北京大学法科政治系，其热爱京剧，与北京京剧界尤其是梅兰芳、程砚秋等人交往甚密，系"梅党"中坚人物，享有梅兰芳"左右史"之称。在《新青年》同仁对戏曲的批判声中，他是为旧戏辩护最有力的一个人。从1918到1919年，张厚载先后在《新青年》、《晨报》、《晨钟报》发表《新文学及中国旧戏》、《我对于改良戏剧的意见》、《戏剧新语》、《余之所希望与恐惧》、《布景与旧戏》、《我的中国旧戏观》等文章，为传统戏曲尤其是京剧声辩。他对于戏曲的意见，除去我们在上一节已经列举的观点之外，集中体现在他应《新青年》约请而撰写的作为傅斯年《戏曲改良各面观》的附录的《我的中国旧戏观》一文中。该文既是较早的一篇系统探讨中国戏曲尤其是京剧的艺术特征的文章，也是整个新文化运动中为戏曲声辩力度最大的一篇文章。该文的主要观点有三个：第一，中国旧戏是"假像的"和"抽象的"。其"把一切事情和物件都用抽象的方法表现出来"，是"指而可识"的，"譬如一拿马鞭子，一跨腿，就是上马。这种地方人都说是中国旧戏的坏处，其实这也是中国旧戏的好处。用这种假像会意的方法，非

[10]傅斯年《戏曲改良各面观》，《新青年》5卷4期，1918年10月。
[11]鲁迅《集外集·〈奔流〉编校后记》，《鲁迅全集》第七卷，人民文学出版社，1981年，第163页。
[12]鲁迅《三闲集·无声的中国》，《鲁迅全集》第四卷，人民文学出版社，1981年，第13—14页。

[13]刘半农《刘半农文选》，人民文学出版社，1986年，第225页。

常便利"。第二，中国旧戏有固定的"规律"。"昆腔的'格律谨严'人人都晓得的。就是皮黄戏，一切过场穿插，亦多是一定不变的。文戏里头的'台步'、'身段'，武戏里头的'拉起霸'、'打把子'，没有一件不是打'规矩准绳'里面出来的。唱工的板眼，说白的语调，也是如此。甚而至于'跑龙套'的，总是一对一对的出来。……无论如何变化，这种法律，是牢不可破的，要是破坏了这种法律，那中国旧戏也就根本不能存在了。"第三，中国旧戏与音乐有着密切的关系。"无论昆曲、高腔、皮黄、梆子，全不能没有乐器的组织。因此唱功也是中国旧戏里头最重要的一部分"。最后，张厚载得出结论："中国旧戏，是中国历史社会的产物，也是中国文学、美术的结晶，可以完全保存。社会激进派必定要如何如何的改良，多是不可能，除非竭力提倡纯粹新戏，和旧戏来抵抗。但是纯粹的新戏，如今很不发达。拿现在的社会情形看来，恐怕旧戏的精神，终究是不能破坏或消灭的。"[14]张文的主要观点分别涉及了中国戏曲的虚拟性、程式化及其与音乐、唱功密切结合的审美特征，对中国戏曲的概括均是符合实际的，但其在论述的过程中往往以中国戏曲的特点去指摘西洋戏剧并且刻意回避了戏曲在内容上较难承载当代生活的缺陷等问题，不仅暴露了他对西方戏剧的无知（比如将"三一律"说成是"三种联合"等），同时也显得理论性和说服力不够。而其在本文和其他文章中一再强调的在中国实行话剧是"凭空说白话，要

是实行却是绝对的不可能"[15]则更被中国话剧发展的事实证明了其观点的"绝对的不可能"。在对戏曲的未来何去何从等问题上，他所提出的"可以完全保存"、"旧的就是旧的，新的就是新的。新的用不着去迁就旧，旧的也不必去攀附新"的主张亦是值得商榷的。就像鲁迅先生所说，"要我们保存国粹，也须国粹能保存我们"[16]，中国戏曲如果不能解决其与现代生活的矛盾问题，就难以承担起现代人对自身生活的体验和思考，想"完全保存"亦是"不可能"的。张厚载的观点孤立地从戏曲艺术内部看似乎颇有道理，但放在中国戏剧现代化、人的现代化的大潮流中则显示出明显的保守性和狭隘性。

同张厚载一样撰文为旧戏声辩的还有当时居于上海的马二先生。马二先生即冯叔鸾（1883—？），名远翔，字叔鸾，别署马二先生，河北涿州人，系鸳鸯蝴蝶派作家，早年曾经参加过陆镜若组织的"春柳剧场"，后来转向戏曲，创办过《俳优杂志》等，写过不少关于京剧与昆曲的剧评、剧论。在《新青年》对旧戏的批判声浪中，马二先生在上海积极撰文声援张厚载，回应和反击钱玄同、刘半农、胡适等人对于旧戏的批判，其观点主要集中在《评戏杂说》一文中。在文章中，马二先生对钱、刘、胡等人文章中的疏漏进行了逐一批驳，他以讥讽的口吻写道："夫声乐因地而宜，我燕人也，不能解粤讴。则中国人何须观外国剧，且即以外国剧论，岂亦无重唱工者。乃独秀等之议论，必欲

人以外国剧绳中国剧，且必不许唱，而其理由，乃绝未一言，仅责人之限于方隅，岂非可怪之事；中国之旧剧亦多矣，而独秀乃指摘《珍珠衫》、《战宛城》、《杀子报》、《战蒲关》、《九更天》等剧为助长淫杀，果其尔尔，则删除此数出可也，何至因噎废食，而遽一笔抹煞。且以中国之习俗而言，是否有此种事实，如其有也，则此种剧，亦是一种写实派，不思革其习，但欲废其剧，毋亦本末倒置乎。又云文明国人观之，不知作何感想。此'文明国人'四字，不知何指。指欧美、日本人士耶，则我国之剧，何必求得彼辈之来观。更何必求得彼辈之同意。"[17]其观点虽不无保守之处，却也指出了《新青年》同仁在评判戏曲时以偏概全、"以外国剧绳中国剧"、"因噎废食""不思革其习，但欲废其剧"等弊病，也确实击中了钱玄同、刘半农、胡适等文章中的要害。由于他的文章是发表在上海的报刊上的，故在当时影响不是很大。

在以《新青年》知识分子为代表的激进派和以张厚载、马二先生为代表的保守派之间，还有一些既精通中国戏曲又熟稔西方话剧的业内人士，较之激进派的偏激和保守派的顽固，他们对戏曲的意见较为客观公允。欧阳予倩、宋春舫即为其中的代表。

欧阳予倩，既是中国话剧的主要奠基人之一，同时也是与梅兰芳齐名并享"南欧北梅"之誉的著名京剧演员，他对于戏曲的基本态度虽然也是否定和批判

[14]张厚载《我的中国旧戏观》，《新青年》第5第卷4期，1918年10月。

[15]缪子（张厚载）《白话剧评》，《晨钟报》1918年8月18日。

[16]鲁迅（唐俟）《随感录·三十五》，《新青年》第5卷第5期，1918年11月。

[17]马二先生《评戏杂说》，原刊上海《时事新报》，转引自《鞠部丛刊·品菊余话》，上海交通图书馆，1918年，第113页。

的，但其观点和理论则较为公允，所提出的关于改良戏曲的主张也更具可行性和建设性。在《予之戏剧改良观》一文中，欧阳予倩虽然也断言"中国无戏剧"、"剧本文学既为中国从来所未有，则戏剧自无从依附而生"，但他并不因此就认为理应废除旧剧，而是提出了"中国旧剧，非不可存，惟恶习惯太多，非汰洗净尽不可"的观点，主张借鉴西式戏剧改良戏曲。他指出："戏剧者，必综文学、美术、音乐及人身之语言动作，组织而成。有其所本焉，剧本是也。……盖戏剧者，社会之雏形，而思想之影像也。剧本者，即此雏形之模型，而此影像之玻璃版也。剧本有其作法，有其统系。一剧本之作用，必能代表一种社会，或发挥一种理想，以解决人生之难问题，转移误谬之思潮。演剧者，根据剧本，配饰以相当之美术品（如布景、衣装等），疏荡以适宜之音乐，务使剧本与演者之精神一致表现于舞台之上，乃可利用于今日鱼龙曼衍之舞台也。"基于对戏剧规律的上述见解和对剧本文学重要性的认识，欧阳予倩提出了戏曲改良的两条主张：其一是"须组织关于戏剧的文字"，须"多翻译外国剧本以为模范，然后试行仿制"并建立能担当起"监督剧场及俳优，启人猛醒促进改良之责"的剧评和剧论；其二是"须养成演剧之人才"，建议开办新式戏曲教育学校，"课程于戏剧及技艺之外，宜注重常识，及世界之变迁"[18]。欧阳予倩的这些观点，较之激进派的全盘否定和保守派的一味维护，更客观公允，也更具建设性。

宋春舫

在改革戏曲问题上与欧阳予倩持相似看法的还有此时正在北京大学讲授欧洲戏剧课程的宋春舫。宋春舫（1892—1938），别署春润庐主人，浙江吴兴（今湖州）人，系一位学贯中西的剧作家和戏剧理论家，也是较早将西方戏剧及理论介绍到我国的一位学者。从开放的文化视野和多元的戏剧观念出发，宋春舫将新剧归于"白话剧"而把旧剧（戏曲）归为"歌剧"并提出了两种戏剧皆不应偏废的观点。他既驳斥保守派的观点系"囿于成见之说，对于世界戏剧之沿革，之进化，之效果，均属茫然"，又批评胡适等人"大抵对于吾国戏剧毫无门径，又受欧美物质文明之感慨，遂致因噎废食，创言破坏"[19]，指出二者各有其显著的缺陷。从戏剧的审美功能出发，宋春舫指出"歌剧是'艺术的'，白话剧是'人生观'的"，虽然"现代白话剧的势力，比歌剧大得多"，但艺术的歌剧却因为"仅求娱入耳目而已"而"可以不分时代，不讲什么isme（主义）"而具有永恒性，进而提出了"吾们要晓得歌剧与白话剧是并行不悖的"[20]的公允观点。遗憾的是，在新文

化运动的一派摧枯拉朽之势中，宋春舫的观点并没有得到相应的关注和肯定，相反，他被视为"碌碌"之辈而被驱逐出了《新青年》的阵营。

尽管动机、立场、观点各异，但以张厚载、马二先生为代表的保守派和以欧阳予倩、宋春舫等人为代表的折中派均对中国传统戏曲的审美特征和表现规律做出了自己的总结和概括，增强了人们对戏曲艺术规律的理性认识。虽然这种总结和概括是在回应批判的过程中被动展开的，但因为有了西方文化和激烈的批评声音作为参照，使得这种总结和概括具有了相当的深度与反思力度。经过这场论争之后，中国传统的戏剧观念受到了根本的冲击，表达新思想、反映新生活成为戏曲的自觉追求，而与此同时，这场论争还激励梅兰芳、程砚秋、周信芳等戏曲界一线演员自觉对戏曲表演艺术进行了大胆变革，从而促进了中国戏曲表演艺术的繁荣。正如长期从事戏剧改革工作并曾担任中国戏曲学院副院长的著名戏曲编剧任桂林先生所言，经过这一场冲击之后："戏曲改革沿着反封建的道路开始了。……没有'五四'新文化运动，就没有戏曲改革。戏曲只有经过改革，才能成为新文化的一个组成部分。"[21]

用今天的观点看，新文化运动中以《新青年》知识分子为代表的激进派与以张厚载、马二先生等人为代表的保守派其实在立足点上即存在某种程度上的"为人生"和"为艺术"的差异，前者更看重戏曲与社会人生的关系，而后者主要着眼于

[18]欧阳予倩《予之戏剧改良观》，原载《讼报》，转载于《新青年》第5卷第4期，1918年10月。

[19]宋春舫《戏剧改良评议》，《宋春舫论剧第一集》，中华书局，1923年，第264—265页。
[20]宋春舫《改良中国戏剧》，转引自《宋春舫论剧第一集》，中华书局，1923年，第278、280页。

[21]任桂林《"五四"运动和戏曲改革》，《戏剧研究》1959年第2期。

戏曲的审美魅力。胡适、钱玄同、刘半农、傅斯年对传统戏曲的批判，是直接服从于他们批判旧道德、旧思想、旧文化，建立新道德、新思想、新文化的总体诉求的，而绝不是简单的对戏曲艺术特征和艺术价值的认识和探索问题。如果仅将两派关于戏曲论争的观点放在戏曲艺术内部进行观照，《新青年》同仁观点的偏颇性是显而易见的，张厚载等人的主张似乎更多真知灼见；但若将他们的观点放在戏剧的现代化和人的现代化的历史进程中来看，张厚载、马二先生观点的落后性和狭隘性就更为引人关注。如果戏曲的内容仍旧是宣扬色情狂、迷信、神仙、妖怪、奴隶、强盗、才子佳人、下等谐谑、黑幕等各种思想的"和合结晶"[22]而不加改革，无论其形式再美好再精致，也始终是"非人的文学"、"非人的艺术"，充其量也不过以"玩意儿"充当人们花好月圆时的"点缀"和无聊痛苦时的"消遣"，与我们现代人的积极人生是没有任何意义的。

因而，这场论争虽然从表面上看为20世纪的中国戏剧埋下了轻视戏曲、推崇话剧甚至是轻视传统文化、推崇西方文化的不良种子，但从长远看，它对于人的现代化和戏曲现代化的积极意义则是不容低估的。因为正是有了这一场论争，才使得艺术界开始以西方戏剧和新兴的中国话剧为参照系来观照中国戏曲的优势与弊端，戏曲表现形式的古典化、凝固性与人的生活的现代化、多元化的根本性矛盾才得以凸显，才使得戏曲界不得不正视与回应戏曲难以承载现代人的现代生活体验这一问题，而这一点，正是戏曲现代化的核心命题。

[22]周作人《人的文学》，《新青年》5卷6期，1918年12月。

第 三 章

求新求变中走向繁荣

20世纪的中国戏曲变革，不仅体现为整体戏曲艺术的观念变革和表演艺术革新，也体现为戏曲艺术内部各剧种之间的此消彼长，如昆曲地位的衰落、京剧艺术的鼎盛以及地方戏曲的勃兴等。这其中，最为重要的是京剧艺术在经过了百余年的发展之后在20世纪二三十年代进入它的鼎盛期，而越剧、评剧等新兴剧种也在这一时期完成了从诞生到成熟的发展历程。

第一节
京剧艺术的鼎盛

"京剧"在20世纪被尊为"国剧"，享有"国粹"之称。在经历了漫长的花雅之争之后，京剧这一由清代地方戏发展来的剧种逐渐取代昆曲成为20世纪最受国人喜爱的戏曲样式。自乾隆五十五年（公元1790年）"三庆"徽戏班进京演出拉开京剧形成的大幕之后，京剧在一百余年的时间里逐渐完成了它的孕育、形成与成熟，最终在20世纪二三十年代达到了它的繁荣鼎盛状态。

在对京剧艺术的鼎盛状态进行描述之前，我们需要先简单回顾一下京剧艺术在此之前的发展过程。京剧艺术在1917年之前的历史可以分为两个阶段。第一个阶段为1790年到1840年，该阶段为京剧艺术的孕育与形成期。自1790年高朗亭率"三庆"徽戏班进京为乾隆皇帝八十寿辰进行贺寿演出立足京城之后，许多徽班陆续进京，嘉庆、道光年间京城戏剧舞台逐渐形成了"三庆"、"四喜"、"春台"、

"和春"四大徽班称盛的局面。为适应京城观众的审美需求，徽班广泛吸收秦腔、汉调、昆曲、京腔等剧种的营养，在剧目、行当、唱腔和曲调板式上不断改进，涌现出大批杰出的京剧演员（如有"老生三杰"、"三鼎甲"之称的程长庚、余三胜、张二奎等），他们以其各自的保留剧目、完备的行当、成熟的唱腔和表演风格，标志着京剧艺术的形成。第二个阶段为1840年到1917年，该阶段为京剧艺术的成熟期。该时期的代表人物为时称"老生后三杰"的谭鑫培、汪桂芬和孙菊仙。该时期胡琴取代笛子成为主要的伴奏乐器，京剧艺术的演唱风格由此发生了相应的变化。在演出管理上，这一时期的戏班逐渐由原来的"班主制"变为"名角挑班制"，分配方面亦由原来的"包银制"改为"戏份制"，演员获得了较大程度的人身自由。与此同时，曾经并仍在对京剧艺术的繁荣发挥着重要作用的票房和票友现象在这一时期逐渐蔚成风气。在这样的背景下，到20世纪二三十年代，逐渐形成了京剧艺术的繁荣鼎盛局面。京剧旦行艺术的蓬勃发展、流派纷呈以及京剧走向世界所带来的中国戏曲表演体系的确立，是京剧在这一时期达到鼎盛状态的突出标志。

中国戏曲在经历了明清传奇的"剧本中心主义"之后，逐渐向"演员表演中心主义"进行转移。在京剧艺术中，这种"表演中心主义"得到了登峰造极的发展。由于京剧艺术魅力的源泉不是来自剧本而是来自演员表演，所以长期以来京剧赖以吸引观众的主要手段就是分工细密的角色行当及其高超的表演艺术。具体到行当内部，则是旦行艺术和生行艺术的高度

发达和轮番称雄。比如，京剧艺术初起时旦角的地位是高于生角的（如享有京剧鼻祖之称的"三庆班"领班演员高朗亭即为名重一时的旦角），但这种局面在京剧成熟时期发生了变化。据1845年的《都门纪略》所载，当时闻名京城的三庆、四喜、春台、和春、嵩祝、新兴金钰、大景和各班的领班演员或主要演员，全部都是由生行角色充当的。由于当时的剧目以政治和战争故事为主，所以主角亦多为男性英雄形象，使得京剧在相当长的历史时期内形成了以老生为主的演出格局（这一点我们从这一时期的代表性演员程长庚、余三胜、张二奎、谭鑫培、汪桂芬和孙菊仙均为老生行亦可看出）。五四新文化运动之后，伴随着西方思潮的涌入、妇女解放运动的开展以及市民阶层的兴起，戏曲观众的成分和审美需求也在悄然发生改变，这种改变扭转了京剧舞台上以生行为主的演出格局，旦行艺术由此获得重大发展。根据《中国京剧史》提供的资料，在这一时期的新创剧目中，生行戏有24出，净行戏有3出，旦行戏却多达98出；整理、改编剧目中生行戏共27出，净行戏有3出，旦行戏也多达43出。[1]与此同时，这一时期出现了梅兰芳、尚小云、程砚秋、荀慧生等著名的旦行演员，他们以其卓越的艺术成就分别创立了梅派、尚派、程派、荀派等艺术流派，不仅将京剧旦行艺术推至新的高峰，也对整个戏曲艺术的发展产生了深远的影响。

京剧旦行艺术的繁荣，首先应该归

[1]《京剧剧目的新发展》，北京市艺术研究所、上海艺术研究所《中国京剧史》，中国戏剧出版社，1999年，第658—666页。

功于在梨园界享有"通天教主"、"新派青衣领袖"之誉的演员王瑶卿。王瑶卿（1881—1954），原名瑞臻，字稚庭，号菊痴，晚号瑶青，他进入京剧领域的年代，正是谭鑫培、孙菊仙、汪桂芬三大老生称雄舞台、旦行艺术相对落后的历史时期。王瑶卿的出现成功地扭转了这一局面，他本人也由此成为京剧艺术史上一位承前启后的重要人物。比如，在"唱念做打"四种表演艺术手段中，王瑶卿之前的青衣大多只重"唱功"而不重"做功"，由此塑造的舞台形象虽然端庄沉静，但因为缺乏身段表演而艺术表现力相当有限。王瑶卿大胆打破舞台陈规，将青衣、花旦、刀马旦、闺门旦的各种表演技法熔于一炉，创造出一种兼具青衣的端庄沉静、花旦的活泼伶俐和刀马旦的武打功夫的新行当——"花衫"。"花衫"行当的创立，大大提高了旦行艺术的表演水平和艺术表现力。

当然，王瑶卿对于京剧艺术的贡献

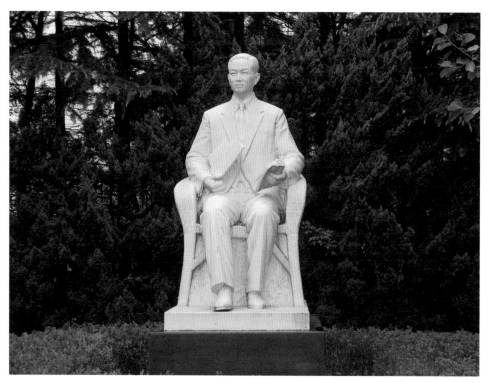

梅兰芳塑像

绝不仅仅在于"花衫"行当的创立。自1926年起，王瑶卿专心课徒授业，其有教无类、因材施教，"凡所指点，无不各如其分，显誉成名"，赫赫有名的"四大名旦"梅兰芳、荀慧生、程砚秋、尚小云均

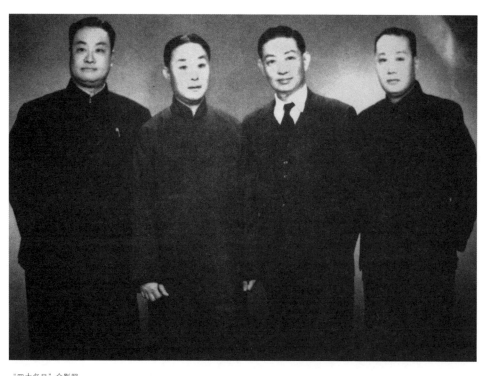

"四大名旦"合影照

出自他的门下。

1927年，北平《顺天时报》以读者投票的方式举办了一次京剧旦角演员的评比活动，梅兰芳以《太真外传》，尚小云以《摩登伽女》，程砚秋以《红拂传》，荀慧生以《丹青引》，徐碧云以《绿珠》当选为五大名旦。1931年，长城唱片公司邀请梅兰芳、尚小云、程砚秋、荀慧生联合灌制《四五花洞》唱片，梅、尚、荀、程依次唱前四句，最后四人合唱"十三咳"。该片发行后海内外广泛流传，此后"四大名旦"的声名逐渐被公众认可。与此同时，他们所创立的梅派、尚派、程派、荀派艺术也成为京剧艺术的高峰，吸引了一代又一代的观众。

梅兰芳（1894—1961），名澜，字畹华，出身京剧世家。梅兰芳对旦角艺术的唱腔、念白、舞蹈、音乐、服装、化妆等都进行了丰富和发展，成为京剧艺术的集大成者，对后世产生了深远的影响。在唱

功方面，梅兰芳先天具备较好的嗓音条件，后天苦练唱功，在自然天成、平易畅达中显示出一片圆润醇厚之美。在念白方面，梅兰芳的念白注重四声、讲究五音、抑扬顿挫、句读分明，但又没有刻意求工的痕迹。无论是以《汾河湾》、《贵妃醉酒》为代表的韵白，还是以《穆柯寨》、《四郎探母》为代表的京白，都能做到自然、适度符合人物个性。在做工与身段方面，梅兰芳广泛吸收了昆曲、武术及民间舞蹈的身段并进行创造性的加工，创造了许多新的舞台表演程式，形成了细腻华美、花团锦簇的表演风格。除此之外，梅兰芳还在京剧扮相和服装等方面不断创新。他通过对古代仕女画和神像雕塑的细心琢磨，创制出既具美感又符合时代和戏曲特点的古装头面和裙服，为古老的戏剧舞台增添了富于魅力的新形象。梅兰芳凭借自己得天独厚的天赋与艰苦卓绝的努力，将京剧旦行艺术推进到了一个新的高度，成为京剧艺术继往开来的巨匠。其总体风格华美典雅，于平和中正中寄予着深沉含蓄的内在魅力，与中国传统的美学原则最为和谐。

尚小云（1900—1976），原名德泉，字绮霞，祖籍河北南宫。同梅兰芳一样，他也是一位拥有较好的艺术天赋并经过后天的不懈努力而终成大器的旦行演员。他原本专攻武生，后因长相俊美、嗓音畅朗而改学青衣，尚派艺术以刚劲著称与他早年的这段武生经历有着密切的关系。尚小云享有"铁嗓钢喉"之誉，其演唱不追求外表的华美而只求风骨的清高，形成了刚柔并济、融刚健英武与妩媚婀娜于一体的演唱风格。时人用"歌舞兼长，刚劲挺拔，清新英爽，洒脱大方"十六字来概括尚派艺术，原因正在于此。与其刚健妩媚的演唱风格相一致，尚小云在同辈旦角中以擅演女中豪侠而著称。《卓文君》、《林四娘》、《秦良玉》、《墨黛》、《双阳公主》、《摩登伽女》、《相思寨》等以巾帼英雄为主要角色的剧目，都是由他首创演出的。除此之外，尚小云还首开以京剧形式表现少数民族题材和域外

尚小云剧照

生活的风气对拓展京剧艺术的表现力做出了卓越的贡献。

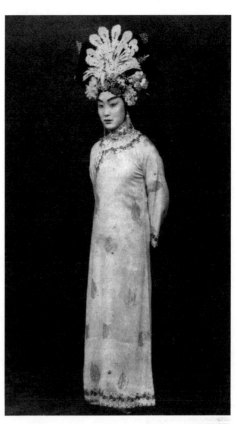

尚小云剧照

程砚秋（1904—1958），原名承麟，满族，后改汉姓为程，初名程菊侬，后改艳秋，字玉霜。1932年起更名砚秋，改字御霜。同梅兰芳一样，程砚秋在眼神、身段、步法、指法、水袖、剑舞等方面均有着非凡的造诣，但真正标志着其在剧坛的杰出地位的，还是其幽咽婉转的程派唱腔。程砚秋13岁"倒仓"之后嗓音带有"鬼音"，嗓音条件并不优越，但他硬是以常人难以企及的韧性与功力，创造性地练出了一种类似老生唱法的"脑后音"，为旦角的声腔唱法开辟了新的路径。他的唱腔既严守音韵规律，又能跟随剧情和人物情绪的变化而起伏跌宕，再加上他独有的嗓音特点，形成了一种如泣如诉、如慕如怨、声有尽而意无穷的意境，时人曾用"声、情、美、永"四个字来形容他这一独步梨园的演唱风格。与其婉转深沉的唱腔风格相得益彰，程砚秋在四大名旦中以

程砚秋

擅演悲剧而著称，其代表剧目有《锁麟囊》、《文姬归汉》、《荒山泪》、《春闺梦》。

荀慧生（1900—1968），祖籍河北东光，初名秉超，后改名秉彝，又改名"词"，字慧声，1925年改名为荀慧生，号留香，艺名白牡丹。荀慧生个性鲜明，敢于打破常规、标新立异，是当时京剧界最不拘一格的人物，其戏路之广、排戏之多，在四大名旦中居于首位。在表演理论方面，荀慧生明确提出了"演人不演行"的主张，认为塑造人物时可以根据剧情需要和人物个性突破行当限制，在行当分工谨严细密的梨园行，提出这一主张是需要相当的锐气和勇气的。在舞台做功方面，他的表演不仅熔青衣、花旦、闺门旦、刀马旦等旦行艺术于一炉，同时还吸收了小生、武生等生行艺术的表演技巧，有时甚至将外国舞蹈的步法也融汇其中，形成了柔媚婉约而又活泼多姿的表演风格。在声腔唱法方面，荀慧生善于创制新腔，按照"一是让人喜悦，二是让人听懂，三是让人动情"的原则吸取其他剧种的唱腔的长处，设计了许多新腔，如《红娘》中脍炙人口的"反四平调"即为其首创。尽管戏路宽广，但荀慧生最擅长塑造的还是小家碧玉和妙龄少女的形象，其代表剧目有《红娘》、《丹青引》、《勘玉钏》、《元宵谜》、《鱼藻宫》、《红楼二尤》、《杜十娘》、《还珠吟》、《钗头凤》、《霍小玉》、《十三妹》、《绣襦记》、《荆钗记》、《玉堂春》、《金玉奴》、《得意缘》、《埋香幻》、《晴雯》等。

梅派的端庄华美，尚派的刚健婀娜，程派的深沉婉转，荀派的妩媚活泼成为中国京剧艺术史上难以逾越的高峰。他们的艺术之所以渐臻化境，除去他们的

程砚秋剧照

荀慧生演出照

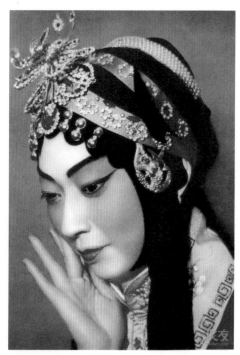

梅兰芳演出照

个人的天赋和努力之外，跟当时的文化语境也有着密切的联系。其一，新文化运动之后有一批具有较高文化素养的知识分子为其创编新剧并指导舞台演出，这为他们创造出优秀剧目提供了最基本的条件。四大名旦都有专为其写新戏的编剧，如齐如山之于梅兰芳、罗瘿公之于程砚秋、爱新觉罗·溥绪之于尚小云、陈墨香之于荀慧生等。梅兰芳的《一缕麻》、《嫦娥奔月》、《黛玉葬花》、《麻姑献寿》、《天女散花》、《太真外传》、《霸王别姬》、《西施》、《洛神》等剧都是由齐如山创作的；程砚秋的《龙马姻缘》、《梨花记》、《红拂传》、《玉镜台》、《孔雀屏》、《风流棒》、《青霜剑》、《金锁记》等代表剧目均出自罗瘿公笔下；荀慧生的《鱼藻宫》、《杜十娘》、《孔雀东南飞》、《荆钗记》、《霍小玉》、《钗头凤》、《柳如是》、《红楼二尤》等剧则是陈墨香的手笔；尚小云的《空谷香》、《林四娘》、《白罗衫》、《峨眉剑》、《前度刘郎》等名剧皆是由爱新觉罗·溥绪写就的。其二，四大名旦之间的良性竞争也刺激了他们个人才华的充分发挥和个人风格的进一步彰显。比如，四大名旦演出的戏目中曾经出现了传诵一时的"四红"（梅的《红线盗盒》，程的《红拂传》，尚的《红绡》，荀的《红娘》）、"四口剑"（梅的《一口剑》，程的《青霜剑》，尚的《峨眉剑》，荀的《鸳鸯剑》）、"四反串"（梅的《木兰从军》，程的《聂隐娘》，尚的《珍珠扇》，荀的《荀灌娘》）等，他们在争演新剧中的各树一帜、良性竞争，也促进了京剧艺术繁荣鼎盛局面的进一步形成。

京剧旦行艺术的发达，并没有对生

行艺术的发展造成压制之势，京剧生行依旧延续了其在京剧形成和成熟期的繁荣局面。继谭鑫培之后，老生行当在20年代出现了余叔岩、言菊朋、高庆奎、马连良等四位代表人物，他们分别创立了余派、言派、高派和马派；在30年代，马连良又与谭富英、杨宝森、奚啸伯并称为后四大须生。此外，老生演员周信芳在上海创立了麒派，唐韵笙在东北创立了唐派，他们二人与马连良的马派并称为"南麒北马关外唐"。武生行当中，出现了以杨小楼为首的杨派、尚和玉创立的尚派以及被誉为"江南活武松"的盖叫天所创立的盖派，他们都对生行艺术的持续繁荣发挥了重要作用。另外，生行和旦行艺术的繁荣，也促进了净行、丑行艺术的发展，金少山、侯喜瑞、郝寿臣、钱金福等净行名角，和著名的文丑萧长华，武丑叶盛章等均出现于这一时期。生旦净丑流派艺术全面发

梅兰芳访苏期间与斯坦尼斯拉夫斯基合影

展、交相辉映，共同造就了京剧艺术的繁荣鼎盛局面。

京剧艺术在这一时期的鼎盛状态还有一个重要标志，即京剧艺术开始走向世界并赢得广泛赞誉。1919年及1924年梅兰芳、1925年绿牡丹（黄玉麟）、1926年十三旦（刘昭容）赴日演出，均获高度好评；梅兰芳1930年赴美、1935年赴苏联演出，也都取得了成功。其中，梅兰芳在20世纪上半叶的两度赴日及赴美访苏演出意义重大，其不仅使中国戏曲在世界剧坛大放异彩，同时也在理论上确立了中国戏曲在世界戏剧表演体系中的位置。

1919年4月和1924年10月，梅兰芳应日本帝国剧场董事长大仓喜八郎的邀请两度率团赴日本演出，演出的剧目有《天女散花》、《御碑亭》、《黛玉葬花》、《贵妃醉酒》、《霓虹关》、《麻姑献寿》、《廉锦枫》、《红线盗盒》等，演出的地点包括东京、大阪、神户、京都等，所到之处受到普遍观众的热烈欢迎和专家人士的高度评价。剧评家神田喜一郎、汉学家内藤虎次郎、狩野直喜博士、戏剧家青木正儿等人在梅兰芳演出期间都曾专门撰文对中国戏曲和梅兰芳的艺术成就进行介绍和赞扬。日本著名的歌舞伎演员甚至还将《天女散花》改编成歌舞伎形式进行了表演。梅兰芳的访日演出，将京剧艺术的影响力推进到了一个新的高度。

梅兰芳的表演艺术在赢得东方国家赞誉的同时，也吸引了欧美人士的关注。1930年，在美国驻华公使保尔·芮恩施、燕京大学校长司徒雷登及美国戏剧界人士哈布钦斯等人的联合促成下，梅兰芳一行24人前往美国进行演出。自2月16日

起，梅兰芳在纽约、芝加哥、华盛顿、旧金山、洛杉矶、圣地亚哥、西雅图等城市进行了长达半年的巡回演出，演出剧目有《芦花荡》、《青石山》、《打城隍》、《空城计》、《汾河湾》、《贵妃醉酒》、《打渔杀家》、《春香闹学》、《刺虎》、《霓虹关》、《廉锦枫》、《天女散花》、《霸王别姬》、《红线盗盒》、《西施》、《麻姑献寿》、《嫦娥奔月》、《上元夫人》等。梅兰芳所到之处，均受到热烈欢迎，政界、新闻界、文艺界、学术界均对其演剧艺术给予了高度评价。比如，电影界认为梅兰芳的表演艺术对电影艺术有着珍贵的参考价值，派拉蒙影业公司甚至特意将《刺虎》搬上了银幕；戏剧家贝拉斯考、斯达克·扬，著名电影演员卓别林、范朋克、玛丽·璧克馥，舞蹈家露丝·丹尼斯、泰德·肖恩等均特地与梅兰芳交流表演技艺；哥伦比亚大学、芝加哥大学、旧金山大学邀请梅兰芳讲演，南加利福尼亚大学和波莫纳学院授予其荣誉博士学位；《纽约世界报》、《新共和》杂志等报刊发表了许多著名文艺评论家的文章，对梅兰芳的表演艺术和中国戏曲给予了极高的评价。

梅兰芳访美演出的成功，使中国京剧走进了西方主流世界，也使梅兰芳的影

20世纪20年代梅兰芳在《御碑亭》中饰演孟月华

响力迅速扩大到全世界。1934年，苏联对外文化协会向梅兰芳发出邀请："阁下优美之艺术已超越国界，遐迩闻名，而为苏联人所钦仰。"由于当时赴苏联需经过东北，而梅兰芳拒绝踏上新成立的伪满洲国的土地，1935年2月，苏联政府专门派"北方号"轮船到上海迎接梅兰芳从海上直航苏联。在为期三周的时间里，梅兰芳在莫斯科和列宁格勒（今圣彼得堡）共演出14场，演出剧目有《汾河湾》、《刺虎》、《打渔杀家》、《宇宙锋》、《霓虹关》、《贵妃醉酒》以及《红线盗盒》中的剑舞、《西施》中的羽舞、《麻姑献寿》中的袖舞、《木兰从军》中的戟舞、《思凡》中的拂尘舞、《抗金兵》中的戎装舞以及《青石山》、《盗丹》、《盗仙草》、《夜奔》、《嫁妹》中的片段。在这次访问中，莫斯科艺术剧院院长聂米罗维奇·丹钦科专门主持召开了一场以梅兰芳和中国京剧艺术为主题的座谈会，这场座谈会对于梅兰芳所代表的中国戏剧表演体系的确立产生了深远的影响。

1935年4月14日，在苏联对外友协的邀请下，苏联及西方各国文艺界友人专门召开座谈会讨论梅兰芳所代表的中国戏剧艺术，斯坦尼斯拉夫斯基、丹钦科、梅耶荷德、布莱希特等苏、英、德等国的数十位著名艺术家悉数出席。布莱希特尤其被梅兰芳的演出深深折服，他在次年写下的《中国戏曲与间离效果》的著名论文中写道："他多年来所朦胧追求而尚未达到的，在梅兰芳那里却已经发展到极高的艺术境界。"斯坦尼斯拉夫斯基、布莱希特和梅兰芳在莫斯科的这次聚会，被后来的一些专家学者称为世界三大重要戏剧表演体系掌门人的一次历史性会晤。也正因

了梅兰芳的一系列出访演出，中国戏曲的写意性特征和中国戏曲的独特表演程式受到了世界范围的确认和肯定。这一点是我们在审视梅兰芳与京剧走向世界的意义时首先要肯定的。正如《中国近代戏曲史》一书所指出的那样："在二十世纪的前半期，中国戏曲征服了西方世界；它巨大而又独特的艺术价值和文化价值，首先是被西方世界发现并肯定的；而梅兰芳及其戏剧走向世界，对中国文化的巨大意义和对中国戏曲发展的巨大意义，则需要后世今人的不断总结和发现，而且这种总结的过程到今天也远远没有结束。"[2]

第二节
新兴剧种的孕育与成熟

正如20世纪二三十年代话剧艺术的发展并没有对戏曲艺术造成压制之势一样，在戏曲艺术内部京剧艺术的鼎盛也没有压抑其他戏曲剧种的成长。由于频繁的自然灾害和军阀混战的政治局势，农村经济趋于破产，许多农民被迫自组戏班走上卖艺为生的道路。这些戏班初起时专业化程度相当有限，只能在田间地头或是农户家门口演出一些由民间说唱曲艺发展而成的地方小戏。后来，随着城市工商业的繁荣和市民阶层的兴起，农村艺人开始大规模向城市迁移。进入城市之后，艺人们积极借鉴京剧、昆曲、梆子等传统大剧种的表现

[2]贾志刚《中国近代戏曲史（中）》，文化艺术出版社，2011年，第2卷第55页。

形式并吸收话剧、电影、舞蹈等新兴艺术的营养，艺术表现力大幅度提高，逐渐可以编演完整的大戏，从而将原来的地方小戏提升为为成熟的新兴剧种。这些剧种中，以"落地唱书"为基础形成的越剧、以"莲花落"为基础形成的评剧影响最大，成就也最高。

一、越剧

越剧的得名始于1925年9月17日上海《申报》的演出广告，在此之前曾有小歌班、的笃班、绍兴戏剧、绍兴文戏、髦儿小歌班、绍剧、嵊剧、剡剧等名称。从曲艺到戏曲，从男班到女班，从偏远的乡村到繁华的都市，越剧在百余年的时间里逐渐过滤掉自己的乡野气息，以其温和秀雅、柔婉清丽的风姿在中国戏曲园地里占据着独特的位置。

越剧诞生于1906年，其前身是浙江嵊县（今嵊州）一带流行的说唱艺术——"落地唱书"。浙江嵊县文化底蕴深厚，民间文艺活动历来十分活跃。19世纪中期，嵊县一部分农民开始以"田头说唱"等曲艺形式在农户家门口进行"沿门唱书"，几十年之后（1890年左右），"沿门唱书"又逐渐从站在农户家门口演唱变为在城镇的厅堂、茶楼内进行演唱。由于获得了相对固定的演出场所，这种曲艺形式开始被称为"落地唱书"。1906年春，"落地唱书"艺人应余杭等应听众的要求开始在简易舞台上一人一角以代言体的方式表演故事，"落地唱书"迈出了走向戏曲的关键一步。从此之后，艺人们开始正式组成戏班表演故事，时人称其为"小歌

文书班"（简称"小歌班"）或"的笃班"（因其伴奏乐为"的的笃笃"声）。该时期的演出剧目还十分贫乏（多为原来的唱书书目或直接移植自其他剧种），唱腔和伴奏也十分简陋，但仍然以其浓厚的生活气息、鲜明的地方色彩和风趣的语言吸引了不少观众，显示出旺盛的生命力。

1917年起，"小歌班"艺人开始进军上海，演出场所也由最初的茶馆变为中上等戏院。由于嵊县隶属绍兴府且这一时期上海观众已经较为熟悉擅长搬演历史戏和武戏的绍兴大班戏，专演家庭伦理和儿女情爱、风格文静细腻的"小歌班"遂被冠以"绍兴文戏"的称号。在这一时期，"小歌班"艺人主动向京剧、绍兴大班戏等剧种学习，在剧目内容、舞台表现方面都取得了长足的进步。在剧目内容方面，他们对原来《碧玉簪》、《梁山伯与祝英台》等剧的人物性格进行了加工改造，前者强化了主人公的反抗性，后者突出了主人公对爱情的追求，既呼应了五四时期个性解放的时代潮流，也为越剧"才子佳人"戏的演出特色奠定了基础。在舞台表现方面，演员表演开始走向程式化，演唱开始有丝弦伴奏并配备专门乐队。从"小歌班"到"绍兴文戏"，越剧逐渐加快了自己由民间小戏向成熟的大剧种迈进的步伐。

在"绍兴文戏"时期还发生了一个对越剧发展意义深远的变化，那就是女子越剧的出现。在上海站稳脚跟之后，"绍兴文戏"艺人们从"女子新戏"、"女子申曲"、"女子苏滩"等女子戏班的深受欢迎得到启发，开始着手创办"绍兴文戏"女班。1923年，在嵊县施家岙出现了第一个女子科班，女子越剧的历史由此被

开启。在此之后，"绍兴文戏"女子科班如雨后春笋般出现并迅猛发展，1935年仅嵊县一地即"女演员达二万人以上，戏班多到数百"[3]。女子戏班的兴起为越剧的蓬勃发展打开了局面，涌现出被称为越剧四大名旦的"三花一娟"（施银花、赵瑞花、王杏花、姚水娟）等著名演员。"越剧"这一名称也逐渐取代了原来"绍兴文戏"的提法而为公众所接受。

在这一历史时期，享有"越剧皇后"之称的姚水娟的越剧改革值得注意。姚水娟（1916—1976），名文贤，浙江嵊县金庭镇后山村人，是越剧发展史上一位具有承前启后意义的重要人物。1938年，针对当时越剧剧目均为"落难公子中状元，私订终身后花园"之类俗套旧剧的现状，姚水娟着手从剧目建设、舞台表现等各个方面，对女子越剧实施大刀阔斧的改革。在剧目建设方面，她聘请原《大公报》记者樊迪民担任专职编剧，由此开创了越剧自设编剧的历史。通过与樊迪民的合作，姚水娟成功地创编演出了大批新剧目。这其中，既有取材于古代历史的《花木兰代父从军》、《冯小青》、《范蠡与西施》、《孔雀东南飞》等古装戏，也有改编自当时文学名著的《啼笑因缘》、《秋海棠》等现代戏。这些剧本的成功创编不仅大大丰富了越剧剧本的数量，而且使越剧的文学性和艺术水平得到了大幅度的提升。在舞台呈现层面，姚水娟更是发挥自己的所长，对唱腔表演、舞美置景、音乐伴奏等各个方面进行了改革：在表演方面，她注意积极吸收京剧、话剧、电影等艺术形

式的营养以丰富越剧的表现手段；在舞台美术方面，她大胆突破了传统戏曲舞台的一桌二椅模式，引进了新式的灯光布景；在音乐伴奏方面，她敢于标新立异，吸收流行音乐加入伴奏。这些改革之举虽然不乏失当之处，但却使越剧突破了既有观念的束缚，为越剧最终成为集编、导、音、舞、美为一体的成熟的综合艺术奠定了基础。

最后需要提及的是，姚水娟之后40年代袁雪芬领导的"新越剧"改革将越剧艺术推进到了新的高峰。这次改革始于1942年10月，从剧目、表演、音乐到剧团组织制度都进行了全方位的革新，1946年由鲁迅小说《祝福》改编的《祥林嫂》的问

越剧演员袁雪芬

世，更被认为是"新越剧的里程碑"。越剧艺术在"新越剧"时期获得了更大的发展，形成了流派纷呈、名家辈出的局面，越剧也由此成为一个真正意义上的成熟的大剧种。

[3]钟琴《越剧》，三联书店，1951年，第5页。

二、评剧

评剧被称为中国第二大戏曲剧种，原名"平腔梆子戏"，1923年，应吕海寰的建议改名"评剧"，一则取其"评古论今"之意，二则与京剧的另一名称"平剧"相区分。其特点是念白、唱词均充分口语化、通俗易懂，有着旺盛的生命力。

评剧的前身是莲花落。莲花落是穷人行乞时的一种说唱艺术，最早流行于清末民初京东（如丰润、遵化、玉田、昌黎、乐亭及唐山等地）一带，一般由一个人用竹板伴奏进行演唱，内容以随机自编的吉祥段子或历史、民间故事为主，因而被称为"单口莲花落"。后来，"单口莲花落"逐渐发展为由两位演员一人扮旦角、一人扮丑角或生角进行对唱的"对口莲花落"。"对口莲花落"虽然依旧属于说唱艺术的范畴，但其表演中已经有了少许的舞蹈成分并有简单的乐器伴奏，因而具有了初步的戏剧因素。19世纪末20世纪初，"莲花落"艺人从传入冀东的"辽西对口莲花落"和刚刚兴起的"拆出小戏"中受到启发，将原来莲花落的"对口"形式改为"拆出"形式进行表演，评剧由此进入"拆出莲花落"时期。所谓"拆出莲花落"，指的是将莲花落"对口"叙事中的核心情节按照不同的场景进行"拆开"表演，每个场景中演员均以第一人称形式、分行当进行演唱。在"拆出莲花落"阶段，"莲花落"的演出由原来的叙述体变为代言体，每出小戏均有相对固定的情节、人物、台词和舞蹈动作，唱腔、化妆和伴奏手段也日益丰富，"莲花落"由此迈出了其通往戏剧的关键一步。

1907年，"拆出莲花落"被当局斥为"伤风败化，鄙俗不堪"被逐出城市，1908年慈禧、光绪"双国孝"期间被进一步禁演。在这一背景之下，"莲花落"艺人成兆才开始了他的"莲花落"改革之路。

成兆才（1874—1929），河北唐山滦县人。他集编剧、导演、演员于一身，为评剧艺术的确立和发展做出了卓越贡献，《花为媒》、《杨三姐告状》等评剧经

评剧《花为媒》剧照

典剧目均出自他的笔下。1909年，成兆才与金菊花、张化文、张化龙、任连会、任善庆等艺人着手对"拆出莲花落"进行改良。在剧目建设方面，他们从《今古奇观》、《宣讲拾遗》中撷取素材，同时参照梆子、皮影的现成剧本改编移植了《告金扇》、《马寡妇开店》、《秦雪梅吊孝》、《鬼扯腿》等通俗易懂的大型剧本，同时注意对剧中的色情和低俗成分进行净化；在舞台表演方面，他们借鉴京剧、河北梆子等成熟剧种的表现手段，对"拆出莲花落"的唱腔、动作、舞美、化妆、服装、音乐、道具等进行了全方位的改革；在剧社建设方面，成兆才创立"庆春班"。"庆春班"集结了几十人的演员阵容，搭建起齐备的演出行当。鉴于"莲花落"已被当局禁演，庆春班首演时没有使用"莲花落"的旧名而借用河北梆子的名誉改称为"平腔梆子戏"。1909年农历三月初三，庆春班在河北唐山永盛茶园的首演受到了唐山市民的热烈欢迎，评剧由此进入它的"唐山落子"时期。

永盛茶园演出成功之后，成兆才等人对"唐山落子"进行了更为彻底、全面的改革。在剧本建设方面，在继续净化传统"拆出"剧目中的色情与低俗成份的同时，积极创编反映现实的新剧目；在演员表演方面，搭建起老生、小生、老旦、小旦、武生、小丑等细密的演出行当，每个行当均有相对固定的彩妆扮相和表演程式，舞台表演手段趋向完备；在音乐唱腔方面，灵活吸收皮影、大鼓、梆子等曲艺中的音乐成分，编创出为评剧所独有的声腔和板式。经过此番改革之后，"平腔梆子戏"迅速经唐山传播到天津等大中城市，所到之处均受到观众的热烈

2011年中国评剧院演出的《杨三姐告状》剧照

欢迎。1917年，庆春班改为"京东永盛合班"，往来天津唐山等地进行演出。1918年，"京东永盛合班"应邀到山海关兴业茶园演出，应名绅奎旭东的建议改名为"警世戏社"（取"警化世人，移风易俗"之意）。

自从"警世戏社"到东北三省进行巡回演出之后，评剧班社如雨后春笋般在京、津、冀等地相继成立，以花莲舫、李金顺、芙蓉花、刘翠霞、白玉霜、小桂花等为代表的女性评剧艺人开始脱颖而出。由于她们先后各自搭班到东北三省演出，评剧艺术的中心由此逐渐转移到东北，评剧由此进入它的"奉天落子"时期。1935年之后，由于东北局势动荡，"落子"艺人开始向南方迁徙，上海、杭州、南京、重庆、成都、贵阳等地都活跃着"落子"艺人的身影。在这一阶段，报纸广告逐渐以"评剧"的名称取代了原来"落子"的提法，评剧由此迎来了新的发展机遇。

20世纪二三十年代是评剧发展的繁荣期，该时期评剧艺术在全国各地得到广泛传播并受到各阶层观众的热烈欢迎，呈现出名家辈出、流派纷呈的局面，享有"评剧四大名旦"之称的刘翠霞、爱莲君、喜彩莲、白玉霜就是其中的代表。这其中，尤以白玉霜及其开创的白派艺术最为著名。白玉霜（1907—1942），河北滦县人，原名李桂珍，又名李慧敏。她出身"莲花落"世家，对青衣、彩旦、花旦等行当均能驾驭自如。1934年，白玉霜应邀赴上海演出，为了适应南方观众的欣赏习惯，白玉霜将剧中的道白由唐山土话改为普通话，受到上海观众的热烈欢迎，《时事新报》等报章誉其为"评剧皇后"、"坤界泰斗"。此外，在上海期间，白玉霜还在天蟾大舞台与京剧武生赵如泉合演了京、评两腔的《潘金莲》，并主演了反映评剧艺人生活的影片《海棠红》，既扩大了评剧在南方的影响，也使评剧与其他艺术形式的交流成为可能。上海之行使白玉霜的眼界更加开阔，回到北京后她在表

演、化妆等方面进一步锐意求新，将评剧艺术的发展推进到一个新的阶段。白玉霜擅长塑造命运凄凉的悲剧女性，其表演细腻真切，嗓音甜润宽厚，唱腔婉转低回，韵味浓烈醇厚，形成了风格鲜明的"白派"艺术。其代表剧目有《秦香莲》、《秦雪梅吊孝》、《桃花庵》、《空谷兰》、《珍珠衫》、《李香莲卖画》、《从良》、《马寡妇开店》、《双蝴蝶》、《玉堂春》、《潇湘夜雨》、《老妈开唠》、《豆汁记》、《赵芸娘》、《花为媒》、《马振华哀史》等。

在较长的历史发展过程中，评剧从剧目内容到舞台演出形式都发生了重大的变革，但一直没有发生变化的是它鲜明的平民特色。通俗易懂、亲切自然，始终是评剧艺术最重要的风格特征。正是凭借这一风格，评剧在较短的时间内获得了广大农民和市民的喜爱，一跃而成为全国第二大剧种。新中国成立之后，评剧艺术获得了更大的发展，但其通俗亲切的特色则是一以贯之的。

第 四 章

战争背景下的戏曲改革与演出活动

以1937年7月7日北京"卢沟桥事变"为标志，全国范围的抗日战争拉开序幕，戏曲艺术的生存语境也发生了根本的改变。随着北京、上海等城市的沦陷和国民政府的迁移，大批文艺界人士开始由中心城市向全国各地进行辐射式迁徙。这既使京剧等传统大剧种在较为偏远的地区获得了更大普及和发展，同时也促进了一些小的地方戏曲剧种的繁荣与成熟，因而，戏曲艺术在战争背景下依旧获得了相当的发展。与该时期沦陷区、国统区和解放区"三分天下"的政治格局相适应，戏曲艺术也因国统区、解放区和沦陷区的不同而呈现出不同的境况，但不论在哪个地区，"如何改革旧剧，使适合抗战的需要，成了极普遍的要求。因此，就戏剧艺术说，这是一个空前的受难期，但也是一个绝好的生长和革新的机会"，戏曲界人士都在以自己的努力"把握这一千载难逢的机会，使戏剧艺术对于神圣的民族战争尽她伟大的任务，同时在这长期的艺术作战的过程中完成她自己的改造"。[1]由于沦陷区戏曲艺人的活动较为零散并且基本是沿着所属剧种在20世纪二三十年代的轨迹继续向前发展的，我们在第三章已经多有涉及，故本章仅对解放区和国统区的戏曲改革与演出活动进行介绍。

[1]田汉《抗战与戏剧》，《抗战戏剧》第1卷第4期，1938年。

第一节
国统区的戏曲改革与演出活动

本时期国统区的戏曲艺术有两个特点：第一，随着国民政府的迁移，戏曲艺术的中心发生了变化，这不仅使京剧等大剧种在更为广阔（甚至偏远）的地区获得普及，同时也促进了相应地区地方剧种的成熟，戏曲艺术内部各剧种之间的交流与合作由此成为可能；第二，在特殊的时代背景下，戏剧界人士（包括话剧和戏曲工作者）实现了空前的团结和统一，戏剧（包括话剧和戏曲）演出活动层出不穷，话剧、京剧、地方戏之间实现了跨剧种、跨地域、跨派系的联合。联合、融合、交流、合作成为这一时期戏剧活动的主流，戏曲成为抗日救亡运动的重要组成部分。

一、"中华全国戏剧界抗敌协会"领导下的戏曲演出与文艺宣传

1937年11月，继上海、南京相继沦陷后，国民政府迁至武汉，武汉由此成为全国的政治、文化中心，大批戏剧工作者汇聚武汉。1937年12月26日，在阳翰笙、王平陵的发起和张道藩、洪深、田汉、马彦祥、应云卫的附议下，推举洪深、田汉、阳翰笙、宋之的、熊佛西、唐槐秋、马彦祥、王莹、朱双云、余上沅、张道藩、王平陵等30人组成"中华全国戏剧界抗敌协会"筹备委员会。同月31日，"中华全国戏剧界抗敌协会"正式成立。协会以张道藩、田汉、阳翰笙、余上沅、曹禺、夏衍、欧阳予倩、梅兰芳、程砚秋、周信芳等97人为理事，下设总务、话剧、歌剧、杂剧、编译等5个部门，朱双云、田汉、洪深、陈立夫、阳翰笙等分任各部主任。协会以"团结戏剧界人士，发展戏剧艺术，推动抗敌工作"为宗旨，号召全国戏剧界人士摒除成见，超越派系和地域的精神精诚团结，以戏剧为民族解放战争服务。除话剧界人士之外，平剧（京剧）、楚剧、汉剧、川剧、陕西梆子、山西梆子、河南梆子、滇戏、桂戏、粤剧等十余个戏曲剧种的演员、编剧、导演和舞台美术工作者均参加了协会。

1938年下半年，中华全国戏剧界抗敌协会随国民政府迁往重庆，第一届戏剧节亦相应在重庆举办。这是民国历史上的第一届戏剧节，共有五百余名话剧和戏曲工作者、一千余名业余戏剧爱好者参加了演出，演出活动持续22天（从10月10日到11月1日），观众达数十万人次。川剧、京剧、评剧、话剧等各剧种的演员尽皆上场，在重庆市区和城郊的剧场、街头、学校、工厂上演了一大批以宣传抗日、锄奸爱国为内容的剧作，引起了市民百姓的热烈呼应。在此之后，在中华全国戏剧界抗敌协会及重庆分会的领导下，重庆又举行过多次规模盛大的戏剧演出活动，其中都活动着戏曲艺人的身影。

二、国民党政治部第三厅领导下的戏曲改革与文艺宣传

1938年2月，国民党军事委员会将政训处改组为政治部，部长陈诚，周恩来代表中国共产党任副部长。政治部下设四厅，其中第三厅负责抗日宣传工作，郭沫

若任厅长，阳翰笙任主任秘书；第三厅的各处级机关中，第六处负责艺术宣传，处长田汉；第六处又下设三科，第一科主管戏剧音乐，科长洪深。三厅在从成立到1940年9月被撤销的两年半时间里，联合各地艺人举办了许多有影响的大型文艺演出活动，如戏剧节、宣传周、歌剧演员战时讲习班、流动抗敌演剧队和抗敌宣传队等。这些活动既鼓舞了民众的抗战热情，也为戏曲改革、戏曲艺人与新文艺工作者的联合开辟了道路。仅以"歌剧演员战时讲习班"为例：1938年8月到9月，三厅艺术处为来自楚剧、汉剧、京剧、评剧、绍剧、扬州戏等戏曲剧种以及话剧、曲艺、杂技等领域的750多名演员举办了"歌剧演员战时讲习班"，郭沫若任主任，田汉主持全面工作，洪深、阳翰笙、应云卫、马彦祥、冼星海任讲师，分别为学员讲授话剧、戏曲和音乐等艺术知识，提高他们的艺术修养和演出水平。讲习班结束之后，学员们组成了十个汉剧流动宣传队和六个楚剧流动宣传队，积极投身抗日文艺宣传工作。他们的活动一直坚持到抗战胜利，实践了他们"为民族张正气，与抗战共始终"的誓言。

1938年10月日军侵占武汉，三厅撤退到湖南长沙。长沙是田汉的故乡，在田汉的领导下，三厅艺术处在长沙开展了一系列改革湘剧及发动戏曲艺人参加抗战宣传的活动。这些活动包括：第一，组织"湘剧演员战时讲习班"，组织湘剧艺人通过戏曲形式进行抗敌宣传。经过六天的集训之后，湘剧演员分赴湖南各地进行演出，发挥了良好的宣传作用。第二，组织湖南花鼓戏班参加抗战宣传。石凌鹤将湖南花鼓戏名作《十劝郎》改编成妻子劝丈夫上

前线的《劝夫从军》，取得了强烈的宣传效果。第三，在长沙城遭焚烧后，组织滞留长沙的京剧演员和湘剧艺人联合演出湘剧，安定民心，稳定市面秩序。第四，举办为期三个月的"歌剧演员战时训练班"，从改善生活、供给剧本两个方面进行戏曲改革。这一系列的举措既有利于抗敌宣传，也对湘剧、湖南花鼓戏等湖南地方剧种的发展起到了促进作用。

三、四川艺人的戏曲改革与文艺宣传

1938年前后，随着国民党政府迁都重庆，四川成为中国的政治、文化、教育和艺术中心，四川戏曲界在这一时期的活动十分活跃。比如，1938年1月20日，吴雪、熊佛西和川剧艺人周慕莲联合三庆会、成都大戏院、新又新、春熙大舞台等十余个团体发起成立了成都戏剧界抗敌协会，协会以"策动戏剧总动员，激发后方群众，共赴国难"为宗旨展开了一系列演出与宣传活动。1939年4月，成都市戏剧业演员协会成立，该会以川剧、京剧人员为主体，明文要求会员"努力宣传抗战建国国策"。1941年1月和10月，重庆举行了两次"地方戏研究公演"，来自川剧、京剧、楚剧等剧种的演员们演出了《孝孺草诏》、《林冲夜奔》等戏曲剧目。1941年12月，成都举办为期数天的"川康抗战部队医药募捐游艺会"，四川各地的川剧、京剧名角大都参加演出，形成了空前规模的大义演活动。这些公演活动对于宣传抗日、振奋民心、激发群众抗战热情起到了良好的作用。

值得一提的是，这一时期四川的艺人们除搬演传统剧目外，还上演了许多由新式知识分子创作的新戏曲剧本，如田汉的《江汉渔歌》、《双忠记》、《新会缘桥》、《新儿女英雄传》，欧阳予倩的《梁红玉》、《新桃花扇》，老舍的《忠烈传》，龚啸岚的《岳飞》等。川剧界除了继续上演《柴市节》、《三尽忠》、《托国入吴》、《卧薪尝胆》等反映爱国主题的传统历史剧之外，还积极投入到对原有剧目的改革和新剧目的创编工作中。他们或者在旧戏中加入新词进行演出（如周慕莲改编的《新三跑山》），或者直接创演反映抗战内容的"时装川戏"（如《卢沟桥头姊妹花》、《铁血青年》、《背父从征》、《台儿庄大捷》、《爱国儿女》、《汉奸的下场》等），呈现出鲜明的抗战风格。

四、广西桂林的戏曲改革和演出活动

桂林是大后方抗日文化活动的又一个中心，大批知识分子和艺术界人士从全国各地汇聚于此，造成了当地戏曲改革和演出的活跃局面。这一活跃局面主要包括三个部分：其一是以四维平剧社为代表的平剧（即京剧）改革；其二是马君武、欧阳予倩领导的桂剧改革；其三则是西南剧展的成功举办。三者之中，以桂剧改革的实绩和影响最大。

（一）田汉与四维平剧社的京（平）剧改革

1937年春，由京剧名伶冯玉昆创立

田汉（中左）马彦祥（中右）等与四维戏剧学校三分校师生合影

的醒华平剧社由其本人带领从广州转至桂林，在高升剧院进行演出。由于该社有着齐备的行当、鲜艳的行头以及较高的演出水平，同时擅长搬演雅俗共赏、戏剧效果强的武戏，很快得到了桂林观众的青睐。在桂林站稳脚跟之后，冯玉昆对醒华平剧社进行了一系列改革，先是取"革新"之意将剧社改组为"维新国剧社"，后又取"礼义廉耻，国之四维；四维不张，国乃灭亡"之义将其更名为"四维平剧社"。冯玉昆的戏曲改革活动引起了田汉、欧阳予倩等新式知识分子的注意，他们对冯的改革给予了进一步的支持。田汉不仅为剧社聘请了金素秋、李紫贵等具有新思想、新文化的青年剧人，同时还帮助剧社建立了严格的排演制度。经过一系列的改革，四维平剧社在"创造剧界新的生命，铲除剧界一切恶习；提高剧员文化水平，砥砺剧员人格道德"[2]的新思想指导下，积极投入到轰轰烈烈的抗日义演活动中并为之做出了卓越的贡献。除传统戏之外，剧社

先后排演了《名优之死》、《梁红玉》、《聂政之死》、《徽钦二帝》、《明末遗恨》、《家》、《太平天国》等新编戏曲剧本，受到当时观众的热烈欢迎。四维平剧社也因此成为大后方推行京剧改革最有力和最有成效的戏曲团体。

1938年之后，四维平剧社先后派玉芙蓉、玉美凤等骨干演员赴柳州、衡阳两地成立了四维平剧社，剧社的影响由此得到扩大。1942年，四维平剧社又在柳州组建了四维平剧社儿童训练班，成员主要为三个平剧社之前招收的一批来自沦陷区的孤儿和梨园子弟，年龄在7到15岁之间。儿童训练班学员除练功、学戏、排戏和演出外，还同时学习文化课并接受思想启蒙教育。田汉将儿童训练班看作戏剧改革的"火炬"，对其在思想、文化、生活等各个方面予以了关注与扶植。其不仅将自己的剧本《江汉渔歌》交给训练班排演，同时还亲自为其讲解剧本、分析人物和督促排戏。1944年，训练班以该剧参加了"西南剧展"，获得了很好的反响。田汉和四维平剧社的努力，为京剧艺术在桂林及广西地区的普及与发展做出了重要的贡献。

（二）马君武、欧阳予倩与桂剧改革

桂剧是广西的主要剧种之一，俗称"桂戏"或"桂班戏"，其主要使用桂林方言进行演唱，在明代中叶即已发端。经过三百多年的发展，桂剧逐步形成了富于地方特色的艺术个性和表演风格，深受当地群众喜爱。遗憾的是，随着时代的发展变迁，偏居一隅的桂剧逐渐走上唯钱是图的商业化道路，不仅内容陈旧落伍，原有的表演形式与舞台风格也几乎丧失殆尽。抗战之后，桂剧团体更趋没落，许多桂剧班社甚至以改演或加演京戏来招徕观众。在桂剧发展岌岌可危的背景下，马君武、欧阳予倩等人着手对桂剧进行了改革。

马君武（1881—1940），广西桂林人，著名教育家、翻译家、学者、社会活动家，先后留学日本、德国并获博士学位，系广西大学的创建人及首任校长。马君武热心文艺，早年曾参加南社，在旧体诗词创作方面与柳亚子、苏曼殊齐名；抗日战争期间其发起桂剧改革，为桂剧的发展做出了重要贡献。1937年底，经马君武与广西当地知名人士的联合倡议，广西戏剧改进会宣告成立。该会原系民间机构，以扶植广西代表性剧种、保持并改进桂剧在艺术上的独特性为宗旨，马君武任会长，白鹏飞、陈剑逸为副会长，阚泽宣（德轩）任主管剧务的总务部主任，会员有居正（觉生）、焦菊隐等人。广西戏剧改进会的活动得到了广西社会各界的支持和赞助，后来得到广西政府的资助，成为半官方机构。

在马君武等人的领导下，广西戏剧改进会在改革桂剧方面进行了一系列工作，主要包括：

其一，组建实验剧团，建设新式

[2]广西戏剧研究室广西桂林图书馆主编《西南剧展（下册）》，漓江出版社，1985年，第374页。

剧场。

经过慎重考量之后，戏剧改进会选择了桂林实力最为雄厚的南华戏院桂剧班作为实施改革的班底，同时着手从其他桂剧班社引进优秀演员，组建起"桂剧实验剧团"。在南华戏院焚于大火之后，改进会又募集资金自建了新型的广西剧场。广西剧场的建设，使得桂剧演出从根本上摆脱了受制于人的局面，意义深远。

其二，整理剧本，改进舞台表现手段。

当时的桂剧剧目虽有近百种，但良莠不齐，许多剧本思想庸俗、文辞粗俗。戏剧改进会投入相当精力对桂剧的剧本进行了去芜存菁的改编整理，力求在保持桂剧特色的同时剔除其中的思想糟粕，提升其艺术品质。以剧本改革为基础，戏剧改进会对桂剧的服装、道具、唱腔、音乐也都进行了相应的改进。

其三，延揽人才，深化改革。

马君武虽然热爱文艺并在诗词方面有很高的造诣，但他毕竟是工学博士而非戏剧科班出身，因而改进会下了很大力气延揽戏剧人才，如聘任原中华戏曲学校校长焦菊隐为会员并委托其筹划桂剧学校，邀请戏剧家洪深前来讲演共商戏改的方针与方法等。这其中，意义最为重大的是两度延揽欧阳予倩前往桂林主持桂剧改革的一系列举措。

1938年5月，欧阳予倩应马君武之邀赴桂林进行桂剧改革。在为期四个月的时间里，欧阳予倩组织排演了由其本人编导的移植自京剧的剧本《梁红玉》并发表了《关于旧剧改革》的一系列论文，为他将要实施的桂剧改革奠定了良好的基础。1939年9月，欧阳予倩应国民党当局之邀

《桃花扇》剧照

重返桂林并于11月接任戏剧改进会会长，就此着手对桂剧进行全面改革。这次改革的主要措施及实绩如下：

第一，对旧剧本的改编、整理和新剧本的改编、创编工作。

基于剧作家、演员的双重身份和丰富的创作、演出经验，欧阳予倩对剧本建设和整理工作给予了高度重视。虽然戏剧改进会甫一成立即展开了对桂剧剧目的整理工作，但成效并不明显，各式"搭桥戏"、"玩笑戏"、"赌戏"依旧充斥舞台，"内容多半腐败，封建思想、奴隶道德、迷信的宣传、淫谑的表现占据了中心"（欧阳予倩《改革桂剧的步骤》）。鉴于这一现状，欧阳予倩花大力气进行了旧剧本的整理和新剧本的创编、改编工作。在旧剧改编方面，欧阳予倩以现代知识分子的人文意识和艺术眼光整理了《关王庙》（《玉堂春》中的一折）、《断桥会》（《白蛇传》中的一折）、《烤火下山》（《少华山》）等剧目，使剧中的封

建思想和低级庸俗成分被涤除殆尽，桂剧在内容上焕然一新；在创编新剧方面，欧阳予倩亲自创作了《梁红玉》、《渔夫恨》、《桃花扇》、《木兰从军》、《人面桃花》、《长生殿》等剧。这些剧作均将爱国主义、抗击侵略的时代内容与卓越的艺术表现形式进行了充分的结合，受到了观众的热烈欢迎。

第二，革新桂剧的舞台表现手段，丰富其艺术表现力。

作为早期话剧擅长表演的"春柳四友"之一及与梅兰芳并享"南欧北梅"之誉的京剧表演艺术家欧阳予倩，对京剧和话剧的舞台表现手段都有着广博的积累和精深的造诣，以此为基础，他对桂剧艺术的舞台表现手段进行了大胆的革新。其具体措施包括：建立导演制度；借鉴话剧的舞美手段丰富桂剧的舞美布景，使用新式照明和立体布景；吸收京剧的长处改进桂剧唱腔；改革演员化装，使其符合人物身份个性并与剧作整体氛围相契合。经过欧

阳予倩的一系列改革，桂剧舞台的面貌也发生了重大变化，其艺术表现力和受欢迎程度都大幅度提升。

第三，提高艺人素质，创建桂剧学校，培养桂剧人才。

欧阳予倩本人亲自担任"桂剧实验剧团"团长。在采取多种手段提升艺人的文化素质和表演水平的同时，他还注意向艺人输入启蒙思想，提高他们的主人翁意识。另外，欧阳予倩于1941年创办"广西戏剧改进会附设戏剧学校"，以不同于旧式戏班的方法培育新一代桂剧演员，为桂剧艺术的长期、良性发展奠定了基础。

经过欧阳予倩的一系列改革，桂剧从剧本建设、舞台表演水平到人才培养都有了大幅度的改进和提高，桂剧发展由此进入一个新的阶段。

（三）"西南戏剧展览会"的戏曲活动

1944年2月15日至5月19日，时任广西省立艺术馆馆长的欧阳予倩组织发起了一场规模宏大的戏剧展览会活动，展览会历时90天，得到了全国各地戏剧工作者的积极响应。虽然由于战争造成的交通阻隔等原因，展览会未能像预期的那样办成全国性的戏剧节，但依旧汇集了桂、粤、湘、黔、滇、闽、赣、鄂西南八省近30个戏剧团体的戏剧工作者一千余人，成为战时戏剧界的一次盛会。

"西南戏剧展览会"具体包括演出展览（戏剧汇演）、资料展览和戏剧工作者大会三项大型活动。

演出展览（戏剧汇演）是此次展览会的核心环节，其汇集了话剧、平（京）剧、桂剧、歌剧、傀儡戏、魔术、马戏

以及少数民族歌舞等剧种和曲艺类型，共计演出170多场，观众达10万人次。其中，戏曲演出以京剧和桂剧最为突出。京剧演出剧目共29种，包括桂林平剧工作者联合演出的《太平天国》，桂林四维平剧团演出的《家》，柳州四维平剧团演出的《聂政之死》、《梁红玉》，四维平剧儿童训练班演出的《江汉渔歌》，江西省代表团平剧组演出的《班超》、《岳飞》等剧目。桂剧演出剧目共8种，包括广西桂剧实验剧团演出的《木兰从军》、《牛皮山》、《女斩子》、《献貂蝉》、《李大打更》，广西桂剧实验学校演出的《人面桃花》和启明科班的《失子成疯》、《秦皇吊孝》等。

资料展览面向全国征集，综合了国内国外的戏剧活动资料，展出作家手稿、剧运史料、舞台模型等共1029件，历时15天，参观人数多达三万六千多人次。其中的京剧部分除图片外，还有脸谱、服装、盔头、刀枪等实物，资料十分丰富。

戏剧工作者大会历时16天，有来自湘、桂、粤、赣、滇的30多个戏剧团体及重庆中华全国剧协特派代表共530人参加，大会收到各种提案53项，正式通过37项。

除举行演出展览、资料展览和戏剧工作者大会之外，剧展期间还先后召开了五次座谈会，讨论"戏剧运动路线"、"如何创造民族歌剧"、"改革旧剧"等问题，桂林当地报纸也发表了多篇文章就剧运中出现的问题展开广泛讨论。

西南戏剧展览会共历时90天，它不仅是国统区抗日演剧活动的大检阅，也是中国戏剧史上的空前盛举，引起了全国乃至世界戏剧界、文化界人士的广泛关注。戏

剧评论家爱金生（Justin Brooks Atkinson）在《纽约日报》发表文章称"这样宏大规模的戏剧展览，有史以来，除了古罗马时代曾经举行外，还是仅见的"[3]。其影响由此可见一斑。

第二节
解放区的戏曲改革与演出活动

抗日战争爆发后，中国共产党领导的以延安为中心的陕甘宁解放区和八路军、新四军在华北、华东、华中、华南等地开辟的敌后抗日根据地的戏曲改革，也以其独特的方式轰轰烈烈地进行着。在这些地区，戏曲艺术的普及达到了前所未有的程度，几乎每个边区、每个部队乃至每个村庄，都有自己的戏曲剧团。这既与戏曲艺术原本来自民间，故在民间有着顽强的生命力和广泛的影响力有关，同时也与戏曲艺术受到共产党领导人的高度重视不无关系。

一、解放区戏曲艺术活动概述

解放区的戏曲运动始于陕北苏区时期。1935年夏天，西北工作委员会和西北军事委员会联合筹建了陕甘地区的第一个红军剧团——列宁剧团（后来更名为西北工农剧社、抗日剧社、中央剧团、抗战剧

[3]《西南剧展》，转引自《抗战时期桂林文化运动资料丛书》上册，漓江出版社，1984年，第159页。

《逼上梁山》剧照，沈宝祯饰林冲

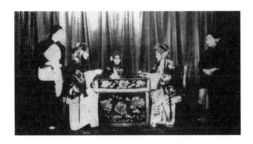

延安平剧研究院首演的《三打祝家庄》，张一然、阿甲、牛树新、王振武、张梦庚、萧甲、方华、任均等参加演出

团、流亡孩子剧团等）。剧团设于延川县永坪镇，主要在陕北各地以话剧、歌舞、秦腔、道情、秧歌和活报剧等形式进行演出。1938年7月，经毛泽东倡议，在延安成立了陕甘宁边区第一个职业化戏曲团体——民众剧团，由柯仲平担任团长。之后，陕甘宁边区和延安各地的戏曲团体如雨后春笋般建立，先后出现了八一剧团、陇东剧团、边保剧团、鲁艺平剧团等，这些剧团的演出活动促进了以延安为中心的陕甘宁边区戏曲的蓬勃发展。

1942年5月，以毛泽东发表《在延安文艺座谈会上的讲话》为转折点，解放区的戏曲活动进入了新的阶段。戏剧工作者们以讲话精神为指导，创造出一系列既"为战争、生产及教育服务"同时又"为中国老百姓所喜闻乐见的中国作风和中国气派"的新戏曲。一方面，戏剧工作者们对当地的民间曲艺形式进行改造和创新，创作出一系列反映现实生活的新剧作，如以陕北秧歌剧为基础的《兄妹开荒》、《夫妻识字》，以陕西秦腔为基础的《血泪仇》以及以《白毛女》为代表的民族新歌剧的创作等；另一方面，戏剧工作者们对一直具有旺盛生命力的平剧（京剧）艺术进行了改革，创作并演出了《逼上梁山》、《三打祝家庄》等新编历史剧作品。

二、以延安平剧研究院为代表的平（京）剧改革和创作

延安的平（京）剧演出活动，最初是由来自全国各地的京剧爱好者们自发进行的。后来，随着鲁艺实验剧团旧（平）剧研究班、鲁艺平剧团、延安平剧研究院的成立，平（京）剧艺术被作为一项事业进行建设，平（京）剧艺术改革由此进入新的阶段。

1938年4月10日，延安鲁迅艺术学院（1940年后更名为"鲁迅艺术文学院"，简称"鲁艺"）成立，该院以"培养抗战艺术工作干部，研究艺术理论，接受中国与外国各时代的艺术遗产，以至创造中华民族的新艺术"为宗旨，进行了大量的文艺建设工作。1938年8月，鲁艺成立实验剧团，该团除主要排演话剧之外，亦兼演京剧。1939年3月，鲁艺实验剧团大

部分演员赴前线演出，鲁艺增设旧（平）剧研究班，成员有阿甲、李纶、张东川、徐平、常绍卿、王久晨、卜三、任均、石畅、陶德康等。无论是作为鲁艺实验剧团的一员还是作为旧（平）剧研究班的一员，文艺工作者们都很喜欢以京剧形式反映抗战生活。但由于此时尚未找到京剧的古老形式与现代的抗战生活相结合的有效方法，他们常常采用"旧瓶装新酒"（即在旧戏的情节框架内加入新的时代内容）的方法创编新戏，如王震之编剧的《松花江上》（借用《打渔杀家》的情节框架）、陶德康编剧的《夜袭飞机场》（借用《落马湖》的情节框架）、罗合如编剧的《刘家村》（借用《乌龙院》的情节框架）等，都是采用的这种方法。1939年7月，鲁艺部分师生转赴敌后根据地，旧剧研究班撤销，但留在延安的成员仍然时有创作演出，如同年9月为纪念"九一八"八周年而创作演出的《钱守常》（阿甲自编自导自演）等。《钱守常》写一位沦陷区老知识分子不堪日寇压迫顽强抗争，并最终投身游击队的故事，较之《松花江上》、《夜袭飞机场》、《刘家村》等"旧瓶装新酒"的创作方法，其在剧本形式和演员表演方面都有较多的创新，形成了"新形式"和"新内容"相得益彰的局面，演出后深受赞誉。

1940年4月5日，为"集中旧剧人才，从事旧剧之研究与改革工作"，鲁艺成立了专门的京剧演出与研究机构——鲁艺平剧团。鲁艺平剧团成立后，其演出活动相当活跃，仅两年的时间即演出了《法门寺》、《鸿鸾禧》、《群英会》、《打渔杀家》、《坐楼杀惜》、《击鼓骂曹》、《四进士》、《四郎探母》、《捉

放曹》、《龙凤呈祥》、《十三妹》、《审头刺汤》、《二堂舍子》、《平贵别窑》、《六月雪》、《连升店》、《空城计》、《武家坡》、《扫松下书》、《宇宙锋》、《黄金台》、《双狮图》、《古城会》、《独木关》、《一箭仇》、《白水滩》、《翠屏山》、《连环套》、《黄鹤楼》、《梅龙镇》、《乌盆记》等大量传统戏，另外还整理演出了整部《一捧雪》、《宋江》和前半部《玉堂春》等新戏，深受延安观众的喜爱。

1942年2月，八路军一二〇师战斗平剧社到达延安，中共中央决定将其与鲁艺平剧团等在延安的几个京剧团体合并，成立延安平剧研究院。同年4月，延安平剧研究院筹建完成并于10月10日举行开学典礼。延安各机关、学校负责人及延安文化界、戏剧界几千人出席了开学典礼。毛泽东亲自为研究院题词"推陈出新"，这四个字成为影响深远的戏曲改革指导方针。研究院成立的同时，公布了《延安平剧研究院组织规程》及《致全国平剧界书》等重要文件。规程规定平剧研究院"以扬弃批判的态度接受平剧遗产，培养平剧艺术干部，开展平剧的改造活动，以创造戏剧上新的民族形式为宗旨"[4]，《致全国平剧界书》则指出："改造平剧，同时说明两个问题：一个是宣传抗战的问题，一个是承继遗产的问题，前者说明它今天的功能，后者说明它将来的转变。从而由旧时代的旧艺术，一变而为新时代的新艺术……这里和别处不同，由于在文化问题上民主精神的发扬，也促进了平剧改造工作的进步。那种对旧艺人传统的鄙薄的看法，这里是不存在的，也不允许存在的。……过去有些人的理论观念上，曾经把平剧根本否定过的，考其中心论据，以为平剧是封建时代的产物，落后，保守，其表现形式与含义内容，均不能适应时代的需求。然而，在人民大众的心目中，在老百姓的实际生活里，在抗战部队革命干部的观感上，都没有把平剧否定掉。相反的，直到今天，广大群众对平剧的要求，非常强烈，革命干部，对平剧的兴趣，尤为浓厚。这证明平剧是有着深厚的群众基础，为广大群众所喜闻乐见的，有中国气派的民族的艺术表现形式。"[5]由此，京剧（平剧）在延安被作为"为广大群众所喜闻乐见的，有中国气派的民族的艺术表现形式"，受到了空前的关注与重视。

延安平剧院成立之后，积极投入到创编新剧的艺术实践中。从内容角度看，这些新剧主要包括两个方面：其一，是取材于历史的新编历史剧，如取材于《水浒》故事的《逼上梁山》和《三打祝家庄》等；其二，是反映现实生活的现代戏，如描绘河南难民饱受天灾人祸摧残的《难民曲》，反映陕甘宁边区人民幸福生活的《上天堂》等。反映现实生活的现代戏作品，大都以京剧形式融合当地曲艺，为群众所喜闻乐见，达到了文艺为现实服务、为工农兵服务的目的，但多是急就章，艺术质量不高；真正在艺术上具有成就的作品，还是以《逼上梁山》、《三打祝家庄》为代表的新编历史剧。

《逼上梁山》由延安中共中央党校业余文艺团体大众艺术研究社集体编演，由杨绍萱、齐燕铭执笔，共三幕27场。该剧根据《水浒传》中第十一回"林冲雪夜上梁山"的故事改编，由于创作者们在旧题材里注入了新的时代内容，剧作在情节安排、冲突设置和人物塑造方面较之前的同题材作品有了较大的发展。首先，剧作为林冲的起义设计了"朝廷官府逞凶暴，黎民百姓受煎熬。天灾人祸无生路，饥饿流亡哭嚎啕"的典型环境，李铁父子从逃荒到造反的命运与林冲被逼上梁山的行为互相映衬，从"在上者"（林冲是禁军八十万教头，地位优越）与"在下者"（李铁父子一无所有，是颠沛流离的灾民）两个角度揭示了"官逼民反，民不得不反"的主题，从而将林冲被逼上梁山的行为归因于整个朝廷和社会，增强了社会批判力度。其次，剧作淡化了小说中高俅与林冲的私人恩怨，而在两人关系中加入了政治冲突的内容。《水浒传》中林冲与高俅的矛盾源于两家的积怨以及高衙内调戏林冲妻子的偶然事件，而《逼上梁山》中两人的矛盾焦点则是林冲抗金御侮的主张与高俅的妥协投降主义之间的政治分歧，林冲的反抗性格正是在这一矛盾中被逐渐激发起来的。由于对朝廷还心存幻想，林冲一开始对高俅的陷害和打击采取了委曲求全的态度，即便被充军发配也不改"报国之愿"；到达沧州之后，目睹了百姓生活惨状的林冲逐渐认清了朝政的腐

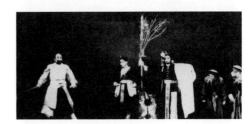

延安中共中央党校俱乐部首演《逼上梁山》，金紫光饰林冲、王琏瑛饰鲁智深

[4]《延安平剧研究院组织规程》，转引自《中国京剧史》，中国戏剧出版社，1999年，第938页。

[5]《平剧研究院成立特刊》，转引自《中国京剧史》，中国戏剧出版社，1999年，第939页。

败，发出了"风云变色就在明朝"的感慨；草料场起火之后，林冲知道了高俅与金国素有来往的事实和火烧草料场的真实目的，其报国梦想至此完全破灭，终于率众走上了反抗的道路。经过这番处理，林冲的形象更接近"岳飞"（不同的是岳飞最终受冤屈死而林冲走上了反抗的道路），高俅的形象则颇类似"秦桧"，二人冲突的性质由《水浒传》中的私人恩怨变为政治分歧，从而有力地配合了当时的抗战形势。

在舞台呈现方面，《逼上梁山》也进行了颇有意义的尝试。首先，在演员表演方面，剧作打破了京剧生、旦、净、丑的严格的行当限制，注意结合戏剧情境与人物个性、思想感情进行表演，既保留了京剧唱、念、做、打的表演程式，又没有完全拘泥于此；其次是在舞美布景方面，剧作引入了话剧艺术的舞美手段（比如在"火烧草料场"一节中使用了现代化的飞雪布景），增强了生活实感和演出效果，为打破戏曲舞台布景的写意性局限积累了成功的经验。

正是基于上述原因，《逼上梁山》在1944年元旦前后的首次演出即在延安引发了轰动效应。艾思奇在1月8日的《解放日报》上撰文称赞《逼上梁山》"是一个很好的历史剧"，"在平剧改革运动中，这算是一个大有成绩的作品"；1月9日，

毛泽东看了《逼上梁山》后给该剧编剧、导演的信

毛泽东在阅读剧本之后，在观看演出的当晚写了一封致该剧主创人员的亲笔信，信中写道："……历史是人民创造的，但在旧戏舞台上（在一切离开人民的旧文学旧艺术上）人民却成了渣滓，由老爷太太少爷小姐们统治着舞台，这种历史的颠倒，现在由你们再颠倒过来，恢复了历史的面目，从此旧剧开了新生面，所以值得庆贺……你们这个开端将是旧剧革命的划时期的开端……" [6]

《逼上梁山》的成功，尤其是毛泽东的亲笔信，极大地鼓舞了文艺工作者对京剧改革的热情。1944年，任桂林、魏晨旭、李纶创作了京剧《三打祝家庄》，1945年2月由延安平剧研究院进行首演，剧作同样获得了极大的成功。《三打祝家庄》同样取材于《水浒传》，描写了梁山泊农民起义军攻打祝家庄的战斗经过。全剧分三幕，反映了三个既相对独立又紧密联系的战斗场面，以艺术的方式表现了一套颇具可行性的战略思路：依靠群众，调查研究，里应外合，利用矛盾，争取多数，孤立主要敌人。这些要素都是根据政治需要而在剧中被刻意突出的，因而有力地配合了当时的斗争形势，有的部队甚至用其进行战略战术教育。

《逼上梁山》和《三打祝家庄》的成功，掀起了京剧改革的热潮。延安的戏曲工作者继续创作演出了《战北原》、《史可法》、《恶虎村》等剧，其他地方的京剧工作者也先后演出了《中山狼》、《进长安》、《红娘子》、《九宫山》等新编京剧，这些剧作不仅鼓舞了人们的抗战热

情，也有力地推动了京剧艺术的大众化进程。

三、延安的秦腔"现代戏"创作

除去延安平剧院的京剧改革之外，在改革传统戏曲方面做了大量工作并取得显著成效的还有柯仲平、马健翎领导的民众剧团对于秦腔的改造。尤其是马健翎，其在创造新秦腔方面做出了重要的贡献。

马健翎（1907—1965），陕西米脂人，肄业于北京大学，有较高的文学素养。他熟悉陕甘宁农民的生活及爱好，也熟悉当地的各种传统戏曲。基于"今天的世事要弄得好，非动员大众不可，……戏剧是最锐利武器，逼来逼去，不得不注意'庄稼汉'的爱好"（《〈十二把镰刀〉后记》）[7]的理性认识，马健翎积极进行了新秦腔的改造工作，先后创作了新秦腔《查路条》、《十二把镰刀》和《血泪仇》、《大家欢喜》、《一家人》、《穷人恨》等作品，显示了戏曲改革的实绩。上述剧作中，又以《查路条》、《十二把镰刀》、《血泪仇》在新的时代内容与传统戏曲形式的结合方面最有成效。

《查路条》（又名《五里坡》）写一位热情开朗的农村老大娘在查路条时抓到汉奸的故事，将新的时代精神与戏曲的传统韵味进行了很好的结合；《十二把镰刀》（又名《一夜红》）采用眉户曲调表现了青年铁匠王二夫妇一夜之间打出十二把镰刀支援部队建设的故事，表演方式半

[6]转引自《中国京剧史》，中国戏剧出版社，1999年，第946页。

[7]转引自唐弢、严家炎《中国现代文学史（三）》，人民文学出版社，1980年，第278页。

虚半实，"话剧里不多见，旧剧里少有"（《〈十二把镰刀〉后记》）[8]，很有创造性。《血泪仇》讲述一对逃难的河南父子的故事。父亲王仁厚逃难到陕北，在人民政府的关心下得到妥善安置；儿子王东才逃难途中被拉去当兵，后被派到解放区刺杀父亲。父子相见，儿子王东才幡然悔悟，杀死长官投奔解放区。全剧共三十场，人物近五十个，作者充分利用了传统戏曲时空转换自由的长处，从河南、关中一直写到陕甘宁边区，展示了极为广阔的社会生活画面。剧作跌宕起伏的故事情节、紧张激烈的戏剧冲突与秦腔粗犷深沉、激越苍凉的演唱风格相得益彰，具有惊心动魄的演出效果。周扬称赞该剧与《白毛女》等作品一样"和自己民族的，特别是民间的文艺传统保持了密切的血肉关系……在抗日民族战争时期尖锐地提出了阶级斗争主题，赋予了这个主题以强烈的浪漫色彩，同时选择了群众熟悉的所容易接受的形式"[9]，可谓的评。

在如何利用旧的戏曲形式来反映当代生活方面，马健翎积累了成功的经验。他了解农民的生活与审美习惯，善于塑造富有乡土气息的农民形象，善于营造紧张、激烈的矛盾冲突，善于结构跌宕起伏、曲折传奇的故事情节，这些要素使他的剧作具有很好的演出效果，深受农民观众的喜爱。但这些长处同时也是他的短处，他的作品往往情节过于奇巧（如《血泪仇》中儿子恰好被派去刺杀失散多年的父亲）而有损生活的真实性，同时因为故事情节过于跌宕曲折，作者往往忙于交代事件而无法对人物形象进行充分开掘，这些都影响了作品的思想深度和艺术魅力。

[8]转引自唐弢严家炎《中国现代文学史（三）》，人民文学出版社，1980年，第276页。
[9]周扬《新的人民的文艺》，转引自党秀臣编《中国现代文学参考资料选（上）》，高等教育出版社，1987年，第245页。

第 五 章

新中国成立初期的戏曲改革运动

新中国的戏曲艺术是以一场规模宏大的戏曲改革运动为其发端的。无论是专门机构的设立还是方针政策的制定，都使这一时期的戏曲工作获得了广泛的发展空间，最终演变为一场有理论、有实践、有计划、有步骤的戏曲改革运动。虽然这一运动的成果堪称丰硕，但也为其后的戏曲发展埋下了"文艺为政治服务"的种子。

第一节
戏曲改革运动的充分展开

新中国成立之后，党和政府均对戏曲改革工作给予了高度重视，这一时期的戏曲艺术也因此获得了空前广泛的人力、物力资源及其相应的制度保证。戏改专门机构的成立、戏改专门政策的出台以及规模宏大的戏曲会演机制的形成，都是这场戏改运动得以开展的基础。

一、专门戏改机构的先后设立

中华人民共和国成立后，全国戏曲改革委员会、文化部戏曲改进局、文化部戏曲改进委员会、中国戏曲研究院等专门戏改机构的先后成立，为戏曲改革工作成为一场戏曲改革运动奠定了基础。

专门的戏曲改革机构虽然是在新中国诞生之后才正式成立的，但其酝酿则在此之前。1949年7月19日第一次全国文艺界代表大会闭幕，中共中央宣布了成立中华

全国戏曲改革委员会筹委会的决定，以欧阳予倩为主任、马少波为秘书长。10月2日，经中央人民政府文化教育委员会正式批准，中华全国戏曲改革委员会在北京成立，田汉担任主任、马少波担任秘书长。同月底，该委员会被改称为文化部戏曲改进局，田汉担任局长，杨绍萱、马彦祥担任副局长，马少波担任局党总支书记。戏曲改进局的任务是：进行戏曲剧目和演出情况的调查研究；制定戏曲工作政策；拟定全国上演剧目的审定标准；组织力量整理、改编与创作戏曲剧目；团结、改造、关心戏曲艺人，培养新生力量；改革戏曲班社制度，辅导演出团体排演新戏。

文化部戏曲改进局成立之后的第二年7月，文化部又在全国范围内邀请卓有成就的戏剧家、作家和历史学家们成立了戏改工作的最高顾问机构——文化部戏曲改进委员会。其主任委员为周扬，委员有田汉、欧阳予倩、洪深、曹禺、梅兰芳、周信芳、程砚秋、荀慧生、王瑶卿、焦菊隐、老舍、艾青、郑振铎、赵树理、阿甲、马少波、周贻白、翦伯赞等42人。戏曲改进委员会的任务是：（一）审定戏曲改进局提出的修改与改编的剧本；（二）对戏曲改进工作的计划、政策及有关事项向文化部提出建议。

为了使戏改工作的分工更为科学、细致，1951年4月，文化部将原来隶属于戏曲改进局的京剧研究院独立为中国戏曲研究院，梅兰芳担任院长。该院兼具理论研究、创作演出和艺术教育三重职能，下设院部、剧目与舞台艺术创作研究部，同时还附设有专门进行戏曲演出活动的实验剧团。1954年12月30日，文化部又对中国

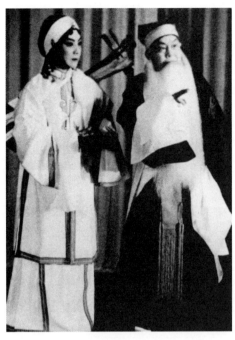

《赵五娘》剧照，周信芳饰张广才、李玉茹饰赵五娘

戏曲研究院及下设单位进行了系统调整，中国戏曲研究院由此被划分为四个单位，这四个单位分别是：（1）中国戏曲研究院，仍由梅兰芳任院长，周信芳、程砚秋、张庚、罗合如、马少波任副院长，主要负责从事基础理论建设和戏曲改革研究工作；（2）中国京剧院，梅兰芳兼任院长，马少波任副院长，阿甲任总导演，主要承担京剧的创作与演出工作；（3）中国评剧院，张东川任院长，薛恩厚任副院长，主要承担评剧创作与演出工作；（4）中国戏曲学校，晏甬任校长，萧长华、史若虚任副校长，主要承担戏曲人才的教育和培养工作。四个单位各司其职，为新中国成立后戏曲艺术的改革与发展做出了重要贡献。

二、以"五五"指示为代表的专门戏改方针的拟定

早在新中国成立之前的1948年11月23

日，《人民日报》即发表了《有计划有步骤地进行旧剧改革工作》的专文，该文在新中国成立之初被作为戏剧改革的基本方针，无论是整理旧戏、创编新戏还是对戏班、戏院、艺人进行改造，基本都是以该文件为依据的。1950年底，为了充分总结新中国戏改工作的经验与不足，更为深入地推进戏改工作，文化部在11月27日至12月10日组织召开了全国首届戏曲工作会议，共有来自全国各地的219名代表参加了此次会议。在会议期间，田汉向大会提交了题为《为爱国主义的人民新戏曲而奋斗》的报告。报告系统总结了新中国成立以来戏改工作的经验教训，对戏改工作中诸如剧目审定、旧戏整理改编、新戏创编、艺人的团结与学习等戏改工作中的重要问题逐一进行了阐述。以此为基础，大会提出了《全国戏曲工作会议关于戏曲改革工作向文化部的建议》，由文化部上报中央。1951年5月5日，以《全国戏曲工作会议关于戏曲改革工作向文化部的建议》为基础，周恩来签署了政务院《关于戏曲改革工作的指示》（后通称"五五指示"）。"五五指示"共有六条，其内容主要涉及以下五个方面：

第一，明确了审定、整理旧剧的具体标准，并规定了禁戏必须由"中央文化部统一处理"的原则。文件第一款指出："戏曲应以发扬人民新的爱国主义精神，鼓舞人民在革命斗争与生产劳动中的英雄主义为首要任务。……凡鼓吹封建奴隶道德、鼓吹野蛮恐怖或猥亵淫毒行为、丑化与侮辱劳动人民的戏曲应加以反对。……进行改革主要地应当依靠广大艺人的通力合作，依靠他们共同审定、修改与编写剧本，并依靠报纸刊物适当地展开戏曲批

评，一般地不应当依靠行政命令与禁演的办法。对人民有重要毒害的戏曲必须禁演者，应由中央文化部统一处理，各地不得擅自禁演。"[1]由此，各地擅自禁戏、禁戏过多的现象得到了有效制止。

第二，规定了戏改工作的重点及具体方法。文件第二款指出："目前戏曲改革工作应以主要力量审定流行最广的旧有剧目，对其中的不良内容和不良表演方法进行必要的和适当的修改。必须革除有重要毒害的思想内容，并应在表演方法上，删除各种野蛮的、恐怖的、猥亵的、奴化的、侮辱自己民族的、反爱国主义的成分。对旧有的或经过修改的好的剧目，应作为民族传统的剧目加以肯定，并继续发扬其中一切健康、进步、美丽的因素。"

第三，明确了鼓励地方小戏发展的原则。文件第三款明确指出："中国戏曲种类极为丰富，应普遍地加以采用、改造与发展，鼓励各种戏曲形式的自由竞赛，促成戏曲艺术的'百花齐放'。地方戏尤其是民间'小戏'，形式较简单活泼，容易反映现代生活，并且也容易为群众接受，应特别加以重视……"这一规定为众多地方小剧种的发展创造了条件。

第四，明确了教育、团结艺人的基本原则。文件第四款明确指出："戏曲艺人在娱乐与教育人民的事业上负有重大责任，应在政治、文化及业务上加强学习，提高自己。各地文教机关应认真地举办艺人教育并注意从艺人中培养戏曲改革工作的干部。农村中流动的职业旧戏班社，不

毛泽东题 "百花齐放，推陈出新"

能集中训练者，可派戏曲改革工作干部至各班社轮流进行教育，并按照可能与需要帮助其排演新剧目。新文艺工作者应积极参加戏曲改革的工作，与戏曲艺人互相学习、密切合作，共同修改与编写剧本、改进戏曲音乐与舞台艺术。"

第五，规定了改革旧戏班社和剧场管理的具体制度。文件第五条、第六条连续指出："旧戏班社中的某些不合理制度，如旧徒弟制、养女制、'经励科'制度等，严重地侵害人权与艺人福利，应有步骤地加以改革，这种改革必须主要依靠艺人群众的自觉自愿。""戏曲工作应统一由各地文教主管机关领导。各省市应以条件较好的旧有剧团、剧场为基础，在企业化的原则下，采取公营、公私合营或私营公助的方式，建立示范性的剧团、剧场，有计划地、经常地演出新剧目，改进剧场管理，作为推进当地戏曲改革工作的

[1]《关于戏曲改革工作的指示》，《中华人民共和国现行法规汇编（1949-1985）教科文卫卷》，人民出版社，1987年。下面引文同，不再一一注明。

据点。"

"五五指示"是对 "百花齐放，推陈出新"的戏改方针的具体化，戏改工作得以在有理论依据的背景下获得有序开展，"改人"、"改戏"、"改制"都取得了显著的成效。

三、规模盛大的戏曲会演机制的初步形成

戏改专门机构的成立与戏改专门方针的出台，为戏改工作提供了有力的物质保障和理论基础，戏改工作由此取得显著成效，而规模宏大的戏曲会演，则成为检验这一成效的重要方式。1952年10月6日至1952年11月4日，文化部在北京组织了全国戏曲观摩演出大会，参加大会的有来自全国23个剧种、30多个演出单位的1600多名演员。大会共演出戏曲作品82部，被称作"亘古未有的戏曲界的盛会"，"展示了贯彻'百花齐放、推陈出新'方针，在演出剧目上所取得的丰硕成果，出现了思想与艺术双丰收的景象"[2]。在接下来的几年中，"会演"逐渐在全国蔚成风气，各大区及各省市都先后组织了规模盛大的演出大会，如东北区第一届戏剧音乐舞蹈观摩演出大会、华东区戏曲观摩演出大会以及各省市的戏曲会演等，京剧《将相和》、《白蛇传》、越剧《梁山伯与祝英台》、黄梅戏《天仙配》等优秀剧目均是在上述会演过程中涌现出来的。"会演"由此成为戏曲界交流创作成果、沟通演出

艺术的重要平台，而形成了影响深远的"会演机制"，这一机制在"文革"时期得到了登峰造极的发展。

第二节
戏曲改革运动的实绩

戏曲改革运动的实绩首先体现为大批优秀剧目的创作与改编。按照戏曲学界的通例，这些剧作依据其题材来源和创作时间大致划分为三类：第一类为传统剧目（或称传统戏），主要指1949年中华人民共和国成立之前中国历史上出现的各类剧目（大量的古典戏曲名著都属这一类）；第二类为新编古代戏（新编历史剧）[3]，指的是当代作者创作的以古代生活为题材的剧目；第三类为现代戏，指的是反映1919年之后的现实生活题材的剧目。

一、传统剧目的整理改编

传统剧目的整理改编是戏曲改革的重点和基础。根据整理、改编程度大小的差异，人们形象地将其划分为"打扫灰尘"、"去芜存菁"和"脱胎换骨"三

[3]对于以古代生活为题材的剧作，学界有"历史剧"和"古代戏"两种不同提法。本编二者并用。其中，"古代戏"的指称范围略大于"历史剧"，"历史剧"仅指取材于历史（包括正史、野史、历史演义）的作品，而"古代戏"在此之外还包括了取材于古代文学作品、民间传说等虚构性作品的剧作。在具体行文中除以共时性视角根据剧作的具体题材而使用相应的称谓之外，亦以历时性视角沿用人们当时对于该作品的具体称谓。

类。[4]该时期这三种整理、改编的方法，都为戏剧史提供了具有典范意义的成功之作。

（一）"打扫灰尘"——梅兰芳与《贵妃醉酒》

所谓"打扫灰尘"，意即小修小改。此种方法指的是对那些思想和艺术质量较为上乘的作品，不需要进行大的整体改动，只需对个别细节进行修改和完善即可。这一方法以梅兰芳对《贵妃醉酒》的整理改编最具代表性。

《贵妃醉酒》为梅派经典剧目之一，其剧情最早来自清代乾隆年间的地方戏《醉杨妃》。该剧写杨贵妃遵照唐明皇的吩咐在百花亭设宴，期待二人赏花同乐，不料明皇却爽约至其他妃嫔处，贵妃只得一人借酒消愁，大醉失态。该剧诞生后一直颇受欢迎，搬演者众。在梅兰芳之前，大多数扮演者都会花大力气表现贵妃最后春情难以自遣的放浪之态，其中不无低级庸俗的成分，梅兰芳的演出虽然有意识地对贵妃的舞台形象进行了提纯和雅化，但其不雅的唱词依旧影响了剧作的整体品格。1952年，梅兰芳以一种类似"打扫灰尘"的方法对剧本唱词进行了认真细致的修改，精心剔除了其中的不雅成分。比如，原剧中有一句唱词"这才是酒不醉人人自醉，色不迷人人自迷！啊，人自迷！"，主要表现贵妃最后春情难抑的状态，梅兰芳经过反复思考将其改为"这才是酒入愁肠人易醉，平白诓驾为何情？

[2]余从、王安葵主编《中国当代戏曲史》，学苑出版社，2005年，第21、22页。

[4]朱颖辉《中国戏曲改革的道路》，中国艺术研究院戏曲研究所《戏曲研究》第24辑，第161页文化艺术出版社，1987年。

啊，为何情？"。就语言层而言，这一改动仅仅是替换了个别词语，唱词的句式、格律、韵脚都没有变化，所以依旧跟原来的唱腔相和谐，其句式和唱腔之美都得到了最大限度的保留；但就形象层和意蕴层而言，这一改动却将原来贵妃春情难抑的状态转化成内心怨愤的抒发，杨贵妃也就由原来被消遣的放浪女性、宫廷玩物转化为一个由于情感被负而陷入痛苦的令人同情的女性形象，剧作的思想意蕴由此得到了升华。

《贵妃醉酒》的改革，可谓是对梅兰芳本人在1949年11月提出的"移步"而不"换形"的戏改主张的最好实践：

我想京剧的思想改革和技术改革最好不必混为一谈，后者在原则上应该让它保留下来，而前者也要经过充分的准备和慎重的考虑，再行修改，才不会发生错误。因为京剧是一种古典艺术，有它几千年的传统，因此我们修改起来也就更得慎重，改要改得天衣无缝，让大家看不出一点痕迹来，不然的话，就一定会生硬、勉强，这样，它所得到的效果也就变小了。俗语说"移步换形"，今天的戏剧改革工作却要做到"移步"而不"换形"[5]。

虽然梅兰芳本人后来迫于压力而收回了这一提法[6]，但他的"移步"而不"换

《贵妃醉酒》剧照，梅兰芳饰杨玉环

[5]张颂甲《"移步"而不"换形"——梅兰芳谈旧剧改革》，《进步日报》（天津），1949年11月3日。
[6]梅兰芳"移步而不换形"的观点发表后引起轩然大波，有人认为该观点是右倾保守主义和改良主义，应在报纸上展开公开批评。虽然由于种种原因，公开批判工作没有实施，但梅兰芳1949年11月27日在天津召开的一场关于旧剧改革的座谈会上作了自我批评，并对戏改进行了另外的表态："我现在对这个问题的理解，是形式与内

形"的主张却在相当长的时间里被证明是行之有效的戏曲改革方法。

（二）"去芜存菁"——陈静改编的《十五贯》

所谓"去芜存菁"，指的是对于一些在思想和艺术上精华与糟粕并存的剧目，局部细节的小修小改无济于事，必须通过创造性的劳动进行较大的修改方能实现"取其精华、去其糟粕"。该方法以对昆剧《十五贯》（1956年，陈静执笔）的整理改编最具代表性。

《十五贯》的故事由来已久，最早见于宋元话本的《错斩崔宁》。明末冯梦龙将其略加修改，编入《醒世恒言》第三十三卷，题为《十五贯戏言成巧祸》。清初朱素臣将其补充发展，创作了戏剧

容的不可分割，内容决定形式，'移步必然换形'。"（张颂甲、王恺增《向旧剧改革前途迈进》，《进步日报》1949年11月30日）

《十五贯传奇》（又名《双熊梦》），分上下两卷，共26出。该剧主人公为一对分别叫做友兰和友蕙的熊姓兄弟，故事情节曲折离奇，出人意料。弟弟友蕙意图灭鼠而将鼠药掺入烧饼，不料老鼠没有食用烧饼反而将其衔到了邻家，然后又阴差阳错将邻家的十五贯钱衔进了鼠洞，同时还将邻家童养媳侯三姑的金环也衔到了熊家。友蕙无米下锅，便拿了金环去换米。此时，邻居男主人因为误食烧饼而身亡，衙门以金环为证据，认定熊友蕙与邻家童养媳通奸而合谋杀夫，二人被判斩，同时友蕙被追讨十五贯钱。哥哥友兰在外做工，听闻消息后借了十五贯钱匆忙返乡。在路上，友兰偶遇误会被养父卖身而出逃的苏成娟，二人遂结伴同行。巧合的是，苏的养父也在当晚被杀死，同时其原本准备做生意的十五贯钱也被窃。衙门以友兰身上的十五贯为证据，认定熊、苏二人盗钱杀人私奔，也欲问斩。监斩官况钟认为案情疑点甚多，临时决定停斩并复审案情。通

过勘察现场、微服私访等，况钟发现了鼠洞中的烧饼并抓住了杀死苏父的真凶娄阿鼠。四人冤情大白，两对年轻人也分别结成眷属。该剧有积极的思想主题、生动的人物形象、曲折的故事情节等明显的"精华"，但同时也不无糟粕。其一，就思想主题和人物形象方面，原剧虽然也将况钟塑造为廉明的清官形象，但却把他的发现冤情归因于神仙托梦，而且这个人物身上还存在浓厚的封建礼教思想。比如，案情真相大白之后，他如此责备当事人："继父本遵行，苏成娟，何得开门潜遁？男女不通问，熊友兰岂容负重同行，你每二人冤案，可不是自己招取吗"等，不仅损害了人物形象的完整性，也使整部剧作濡染了浓厚的封建迷信思想。其二，在情节设计上，作者在剧中并设了两个冤案，这两个冤案都与十五贯钱有关，都与"鼠"有关，这不仅使故事过于奇巧而缺乏生活实感和可信度（尤其友蕙的冤案是由老鼠衔走毒饼、衔来金环及十五贯钱而引发的，就更加显得离奇和偶然），同时也使剧情前后雷同、枝蔓杂出，这些都在某种程度上损害了剧作的艺术质量。

陈静改编的昆剧《十五贯》则通过对上述两点的改编，对原剧进行了创造性的加工，使其在思想内涵和艺术表现上都有了质的提高。这一提高首先是从剪除该剧情节线的枝蔓开始的。陈静的改编本断然删掉了弟弟熊友蕙和侯三姑的情节线索，只保留了哥哥熊友兰和苏成娟的情节线。友蕙的冤案毕竟完全是由一只老鼠引发的，实在太过奇巧，删除该线索，既不会削弱剧作的主题，也不会影响冲突的展开和人物形象的塑造，而只会使剧情更加凝练、紧凑。更有意义的是，经此删减

之后，剧作的人物和主题都发生了质的改变：原著中的主要人物是熊氏兄弟与苏成娟、侯三姑两对年轻人，其核心剧情是四人从蒙冤受难到"终成眷属"的传奇经历，况钟仅仅是次要人物，剧作的主要魅力来自于传奇、巧合的故事情节；改编本的主要人物则是况钟，剧情的核心是况钟发现熊、苏二人冤情后经过重重波折终于为其洗清冤屈的过程。况钟的个性、自我内心的冲突以及与剧中其他人物的冲突是剧作的核心情节，也是剧作审美魅力的主要来源。另外，由于删去了原剧中神仙托梦等迷信情节，况钟的形象也更加具备整一性。如此，经过改编之后的剧作，其思想意蕴和审美魅力都得到了提升。

在20世纪中国戏曲史上，昆曲《十五贯》的改编演出创造了"一出戏救活一个剧种"的奇迹。1956年4月，浙江昆苏剧团晋京演出《十五贯》引发轰动，引发了"满城争说《十五贯》"的盛况。其在北京连演四十六场，观众多达七万人次，毛泽东、周恩来等党和国家领导人都观看了演出并给予了高度评价，文化部两次发出推荐《十五贯》在全国上演的通知。借助这一形势，江苏、上海、北京、湖南等地的昆剧团陆续得到恢复和发展，濒临灭绝的昆曲由此走上了复兴和发展之路。

（三）"脱胎换骨"——陈仁鉴改编的《团圆之后》

所谓"脱胎换骨"，指的是对于那些思想上存在糟粕但艺术质量较为上乘的作品，必须经过较为彻底的改编为其注入新的思想意蕴，方能使其"脱胎换骨"，焕发出新的生命活力。该类作品以陈仁鉴改编的莆仙戏《团圆之后》（1956）最为

成功。

《团圆之后》系根据莆仙戏传统剧目《施天文》改编而成。原剧本为一出公案戏，其基本情节为施天文之妻柳氏无意中撞破婆婆叶氏奸情，叶氏惭愧自尽。为保婆婆名节和丈夫家风，柳氏称系自己顶撞婆婆而致其自尽，被判问斩。知县杜国忠发现隐情，查获奸夫为柳氏洗清冤情。柳氏获"节孝夫人"的旌表，与得赐进士的丈夫团圆。剧作赞扬了柳氏代人受过的自我牺牲精神，但这种代人受过和自我牺牲并非出自其主观自愿和真实的人性，而是由于根深蒂固的封建道德观念，柳氏的自我意识始终处于未曾觉醒的状态。与此同时，剧作"奉旨成婚大团圆"的模式正落入了鲁迅先生所批判的中国传统文学"瞒和骗"的窠臼，其思想糟粕是显而易见的。陈仁鉴改编之后的《团圆之后》则有效地剔除了其中的思想糟粕，将一出歌颂封建道德的"大团圆"喜剧改编成了一部控诉封建礼教"吃人"的悲剧，这一点在其剧作标题"团圆之后"中已经微露端倪。通过为人物增加"前史"，《团圆之后》的情节发生了根本的变异：叶氏与表兄郑司成相爱并有孕在身，因父亲嫌弃郑家贫穷，叶氏被迫嫁与门当户对的施梁登。成婚八月后施梁登亡故，叶氏生下孩子取名佾生（即原剧中的施天文——笔者注）并请郑司成替自己照料门户和教佾生读书。佾生长大考中状元，为母亲请得旌表并迎娶柳氏。施家三喜临门，当地官员皆来道贺，这令叶氏内心深感惶恐不安，她深夜请来郑司成谈话想对二人关系作一了断。第二天清晨，新妇柳氏特意早起向婆母请安却撞见郑司成，叶氏愧而自尽。在施佾生的命令和哀求之下，为了维护施

家的声誉、婆母的名节和丈夫的官箴，柳氏只好假称是因自己顶撞叶氏而致其自尽，因而被判忤逆。施俌生眼看无辜的妻子即将冤死，又转而向县令杜国忠求情。同时，施俌生偶然撞到郑司成深夜祭奠叶氏，因而明白了郑与叶氏的关系。为了维护施家和母亲的声誉，施俌生只能违心地让自己素所敬重的郑司成饮下毒酒，在郑毒发身亡之际却发现郑乃其生父。施俌生由此陷入极端的痛苦与绝望之中，在发出"不容我生我去矣，去到阴司评个理，吾父有何罪？吾母岂无耻？"的愤怒诘问后饮下毒酒告别人世。案情真相大白，柳氏无罪释放并获得"贞节可风"的牌坊，但见证了一系列由牌坊引发的悲剧之后，她已经从家人的接连亡故中认清了牌坊的真相，在她看来，那不过是一种"终生受禁锢，凄凉雨与风"、"虽生与死同"的日子。于是，在发出"啊！贞节。啊！牌坊！翁姑为你丧，夫君为你亡……"的控诉之后，柳氏撞死在节孝牌坊前。通过一个又一个无辜、善良、美好的生命的毁灭，《团圆之后》形象地揭示出封建礼教"吃人"的本质，一部歌颂封建礼教遵守者的大团圆的喜剧变为揭露封建礼教"吃人"的悲剧。陈仁鉴的改编，可谓是点铁成金、化腐朽为神奇的典范之作。

如果说《十五贯》的主题依旧延续了中国传统戏曲中源远流长的"清官戏"传统，其结局亦没有脱出传统戏曲的"大团圆"模式，那么《团圆之后》则不仅赓续了"五四"新文学所揭示的封建礼教"吃人"的主题，而且从剧作标题到结尾处理方式都对传统戏曲的"大团圆"结局进行了彻底的解构。就这一意义而言，《团圆之后》的现代性是显而易见的。

二、新编古代戏

与传统剧目的整理改编所取得的显著成绩相比，该时期新编古代戏的成绩并不理想。由于急于"借古讽今"、影射现实，多数剧作内容牵强附会，艺术上也较为粗糙，仅有极少数的优秀之作。这其中，徐进编剧的《红楼梦》（1957）为最突出的代表。

自从小说《红楼梦》诞生以来，其卓荦不凡、具有高度吸引力的剧情与人物就成为各剧种争先移植、改编的对象，"红楼戏"也因此成为戏曲舞台常演不衰的经典作品。但此前的"红楼戏"（如《黛玉葬花》、《袭人》、《晴雯》、《红楼二尤》、《王熙凤大闹宁国府》等）多系对小说片段的改编，真正第一次把整部小说搬上戏曲舞台的成功之作，还要属徐进改编的越剧《红楼梦》。

对于《红楼梦》的戏曲改编而言，无疑是一场艰难的"戴着镣铐跳舞"。因为其既要无愧于小说原著所达到的艺术高度，同时又要符合当时高度意识形态化的创作精神。要同时做到这两点，其实是很困难的。徐进改编《红楼梦》的成功就在于，其既接受了时代给予的限制，又取得了超越时代的艺术成就。无论是在主题意蕴、情节设计还是人物形象塑造和唱词等各个方面，剧作都保留并充分传达了原小说的审美意蕴，成功地营造出"大旨谈情"、"悲凉之雾，遍被华林"的"诗意美"，这一点是海内外各类读者和戏迷均对《红楼梦》给予高度评价的重要原因。

徐进改编《红楼梦》的成功，首先体现在其对小说主题意蕴的准确提炼与把握上。对于《红楼梦》的主题，历来有"宝

黛爱情说"、"女性悲剧说"、"政治影射说"、"色空宗教说"等种种，可谓众说纷纭、莫衷一是，但其中最吸引读者、最为其牵肠挂肚、最能引发其共鸣者，无疑是林黛玉和贾宝玉的爱情悲剧。经过反复琢磨，作者将宝玉和黛玉的爱情悲剧确定为贯串剧作的主线，"以宝玉和黛玉的爱情悲剧作为戏的中心事件"，同时将二人悲剧的根源归结为二人的叛逆个性与封建伦理道德观念的冲突，"揭露封建势力对新生一代的束缚和摧残"、"把爱情悲剧和反封建精神糅合在一起"[7]，这样的主题既契合了当时的时代氛围，同时又无损原著的思想意蕴和艺术魅力，可谓两全其美。虽然半个世纪后的今天人们不会依旧将其主题定位在反封建精神上，但人们可以由此开掘出宝黛爱情所象征的真纯的情感世界与冷酷、世俗、功利的现实世界的矛盾，这一点是有永恒的启示意义的。

其次，《红楼梦》改编的成功还体现在对小说人物和情节的精当剪裁上。围绕宝黛爱情与封建家庭的矛盾这一冲突主线，作者对小说中纷繁的情节和众多的人物进行了精心的剪裁，最终在400多个人物中保留了17个有名有姓的人物。除去宝玉、黛玉、贾母、王熙凤、宝钗、贾政、王夫人等原小说的主要人物形象外，剧作对紫鹃、傻大姐这些在原著中分量并不是很重的人物形象也进行了精心的设计与塑造。因为二人都是揭示剧作主题、推动情节发展的重要人物。同时，作者围绕剧作主题精心提炼了十二组典型场景，分别为"黛玉进府"、"识金锁"、"读

[7]徐进《从小说到戏——谈越剧〈红楼梦〉的改编》，《人民日报》1962年7月15日。

金玉良缘

宝玉哭灵

<div style="text-align:right">上海越剧团及袁雪芬、张蒲蟾、郭仁仪提供翻拍</div>

第一场

第三场　第七场　第九场

越剧《红楼梦》剧照及舞台场景图

《西厢》"、"'不肖'种种"、"笞宝玉"、"闭门羹"、"游园葬花"及"试玉"、"王熙凤献策"、"傻丫头泄密"、"黛玉焚稿"、"金玉良缘"、"宝玉哭灵"。通过这些场景，剧本《红楼梦》不仅成功地揭示了宝玉热情率真的封建逆子形象和黛玉真纯善感的孤洁性格，而且使剧作情节也呈现出完整、顺畅而又跌宕起伏的特色，充分显示了作者在驾驭情节方面的不俗功力。全剧以"黛玉进府"为开端，刻画宝黛二人的一见如故，这一场既是黛玉和宝玉爱情线的展开，同时也有力地揭示了宝玉、黛玉的个性特色；第二场"识金锁"宝钗介入，黛玉"含酸"，这一场既是宝黛爱情线的发展，同时也为其后的矛盾冲突埋下了伏笔；第三场"读《西厢》"，通过宝黛二人在幽僻处共读《西厢》（该书在封建社会中一向被斥为"淫辞艳曲"）的场景，揭示了宝黛二人共同的叛逆个性和息息相通、互为知己的深厚情感。剧作的爱情线在这一场达到高潮，二人与封建思想格格不入的一面也日趋清晰；第四场"'不肖'种种"和第五场"笞宝玉"以及后面的"王熙凤献策"、"金玉良缘"等场次则表现封建家长与其叛逆子弟的冲突日益尖锐化。其中，"金玉良缘"一场对小说原著的改编力度最大也最富戏剧性。《红楼梦》原小说写宝玉因为丢玉而重病不治，不得已才有了冲喜和"调包计"；剧本中则是因为紫鹃试玉、宝黛爱情引起了贾府长辈的警觉，遂产生了"调包计"之议。如此的改动虽然使原著的神秘气氛和浪漫主义精神有所减弱，但却使剧情更加凝练、集中，冲突也更为紧张和尖锐。第十场"黛玉焚稿"和第十二场"宝玉哭灵"，则通过黛玉抱憾而亡、宝玉含恨出走的命运结局，揭示了封建势力对美好爱情和美好人性的摧残，剧作的主题也就自

根据越剧《红楼梦》改编的电视剧剧照

然而然得到了呈现。剧作较原小说情节发展更为集中凝练，冲突也更为鲜明，基本做到了处处有铺垫、时时有对比，凝练、顺畅而又高潮迭起，显示了作者在结构布局方面的高超功力。

再次，越剧《红楼梦》尤为成功且难以被后人超越的是其精彩的唱词。身为越剧编剧的行家里手，徐进凭借对《红楼梦》的热爱以及由此带来的对小说情节、人物和语言的精熟把握，精心创作了既与原著人物形象相契合同时又适合舞台演唱的韵语唱词。这些唱词很大程度地保留了原著小说的语言精髓，既情韵丰足、文采飞扬，又朗朗上口、适于演唱，可谓雅俗共赏。比如宝玉和黛玉初次会面时的唱词："（宝）天上掉下个林妹妹，似一朵轻云刚出岫。（黛）只道他腹内草莽人轻浮，却原来骨格清奇非俗流。（宝）娴静犹似花照水，行动好比风拂柳。（黛）眉梢眼角藏秀气，声音笑貌露温柔。（宝）眼前分明外来客，心底却似旧时友。"作者以诗一般的语言写出了两人一见钟情、互为知己的心境，成为广为传唱的经典唱段。其他如"葬花"、"焚稿"、"哭灵"中的唱词也都写得情深意浓、荡气回肠。如"哭灵"："九州生铁铸大错，一根赤绳把终身误。天缺一角有女娲，心缺一块难再补。你已是质同冰雪离浊世，我岂能一股清流随俗波！从今后，你长恨孤眠在地下，我怨根愁种永不拔。人间难栽连理枝，我与你世外去结并蒂花。"既弥漫着浓重的悲剧气氛，又饱含优美的抒情意蕴，具有撼人心魄的力量。

徐进的《红楼梦》剧本通过上述三点实现了"无损原著而传其精神"的创作初衷，经过越剧名家徐玉兰、王文娟精彩的舞台演绎，越剧《红楼梦》逐渐成为家喻户晓的名作。在1958年2月首演于上海舞台后，越剧《红楼梦》又赴广州演出，引发观众好评如潮。1959年，剧组赴北京参加国庆十周年演出，1960年底赴香港演出，1961年出访朝鲜，均引起热烈反响。1962年，该剧由岑范导演，上海电影制片厂和香港金声影业公司联合拍摄成彩色戏曲故事片，成为广大"红迷"和越剧迷心中的永恒经典。

三、现代戏创作

现代戏是本时期戏曲创作实绩最为薄弱的一环，虽然数量众多，但绝大多数都是配合土地改革等政治运动的应时之作，艺术质量的低下使它们无法经受住时间的淘洗，只有评剧《刘巧儿》、吕剧《李二嫂改嫁》等少数艺术质量较佳的作品还能为今天的观众所接受。这其中，以十四场评剧《刘巧儿》（1950）最为著名。

《刘巧儿》取材自20世纪40年代发生在延安的真人真事，在该剧诞生之前，该题材已有袁静的秦腔剧本《刘巧告状》和韩起祥的说唱底本《刘巧团圆》行世。评剧《刘巧儿》的剧本是王雁在上述两部作品的基础上加工、改编、创作而成的。其剧情大意为：陕甘宁边区少女刘巧儿接受了恋爱自由、婚姻自主的思想，要求父亲为自己退掉自小订的娃娃亲，父亲嫌弃男方家贫正想退亲，于是欣然同意了巧儿的要求。但巧儿始料不及的是，她娃娃亲退掉的对象赵柱儿正是自己爱上的赵振华。赵振华因为被退亲而气愤不已，巧儿追悔莫及，后来，巧儿在妇女主任的鼓励下主动找赵振华谈心，二人冰释前嫌。这边厢两个年轻人误会解除了，那边厢长辈们之间的冲突又发生了。巧儿的父亲要将巧儿嫁给财主王寿昌，巧儿不从，被父亲关了起来。赵振华的父亲是个急性子，得知消息后，立刻带人把巧儿抢了出来。巧儿父亲到县政府状告赵家抢亲，石裁判员判定赵家违法。赵家不服上诉，经马专员调查核准，刘巧儿如愿与赵振华结合。

评剧《刘巧儿》反映了青年男女渴望爱情自由、婚姻自主的愿望与心声，又具有鲜明生动的人物形象、交错曲折的人物冲突和跌宕起伏的情节线索，非常具有吸引力。其搬上舞台后由著名的评剧演员新凤霞主演，借助其甜润的唱腔和清新自然的表演风格，青春明朗、健康活泼的刘巧儿逐渐成为戏剧舞台上家喻户晓的经典形象。

第 六 章

戏曲艺术在政治震荡中的曲折发展

1958年到1976年是20世纪中国戏曲史上文艺与政治的联系空前紧密的一段时期，这一时期戏曲改革与发展的进程，同时也是戏曲与政治的结合日益紧密的过程，这种结合在"文化大革命"时期更为突出，这一时期的戏曲艺术轻松地获得了充分的人力、物力资源，赢得了前所未有的发展机遇，但这种发展又是以"文艺为政治服务"、戏曲的社会功能超越审美价值甚至将戏曲抽离它赖以存在的感性文化土壤为代价的。这既有违戏剧艺术的本质规律，也背离了中国戏曲的民间性传统。

第一节
极"左"思潮下戏曲艺术的曲折发展轨迹[1]

1958年"大跃进"之后，戏曲艺术逐渐被卷入政治震荡的漩涡中心。由于极"左"思潮泛滥，一度蓬勃发展的戏曲艺术陷入了停顿与畸形发展的局面。虽然中间有过"两条腿走路"和"三者并举"的短暂回暖，但已无力扭转戏曲艺术的总体发展态势。"以政治带动艺术"、"以现代剧目为纲"、"大写十三年"、"三突出"等口号的先后提出和被奉为创作纲领，都对戏曲艺术的发展造成了极大的损害，最终造成了戏曲园地样板戏"一花独放，百花肃杀"的畸形景象。

[1]本节的撰写参照了《中国京剧史》（下卷第一分册，北京市艺术研究所、上海艺术研究所组织编著，中国戏剧出版社，1999年）、《中国当代戏曲史》（余从、王安葵主编，学苑出版社，2005年）中的相关史料，特此注明。

一、"以政治带动艺术"与"以现代剧目为纲"

1958年，随着经济领域的"大跃进"运动，文化艺术领域也开始了全面的"大跃进"潮流。2月17日和3月5日，文化部接连发出《号召全国国营艺术表演团体全面大跃进的通知》和《文化部关于大力繁荣艺术创作的通知》，号召艺术工作者应时代"急需"，"创作出反映我国当前的和近十年来的伟大变革，歌颂我国伟大社会主义建设者的英雄业绩的艺术作品——我国十五年赶上英国的豪迈气概的作品"。这一通知精神很快在戏曲领域得到了贯彻。

1958年6月13日至7月15日，文化部在北京举办"现代题材戏曲联合公演"。该次演出共汇集了《母亲》、《战士在故乡》、《演员日记》、《在X光下》、《满城春风》、《星星之火》、《罗汉钱》、《刘介梅》等28个剧目，涉及剧种分别为京剧、评剧、沪剧、楚剧、豫剧和湖南花鼓戏，集中体现了这一时期编演现代戏的"成绩"。以公演为基础，文化部组织召开了以"戏曲表现现代生活"为主题的座谈会，副部长刘芝明在会上作了题为《为创造社会主义的民族的新戏曲而奋斗》的报告。报告明确提出："一切都在跃进，戏曲也不能不跃进，因此，现代剧目就不能不成为戏曲发展的主流……所以我们要用现代剧目为纲来带动社会主义的民族的新戏曲的发展与繁荣。"这次报告之后，"以现代剧目为纲"的方针正式确立，对戏曲艺术的发展产生了相当不利的影响。

二、"两条腿走路"与"三者并举"

虽然1958年的"大跃进"和"以现代剧目为纲"给戏曲艺术造成了负面影响，但接下来的一系列纠偏工作又为其提供了新的发展机遇。首先是担任中国戏剧家协会主席、戏改局局长的田汉在1959年《戏剧报》第1期发表了《从首都新年演出看两条腿走路》的文章，文章对只重视现代剧目而忽视传统剧目的做法提出了批评，明确提出"我们不能一条腿走路，或一条半腿走路，必须用两条腿"；接着，5月3日，周恩来总理在中南海紫光阁召开的文艺界人士座谈会上作了题为《关于文化艺术工作两条腿走路的问题》的报告。在此之后，戏曲工作者整理改编传统剧目的热情再次被唤起。

1960年4月13日至6月17日，由文化部组织的第二届"现代题材戏曲观摩演出"在北京举行，来自京剧、评剧、沪剧、豫剧、曲剧等剧种的10个剧团演出了《巴林怒火》、《金沙江畔》、《星星之火》、《冬去春来》、《为了六十一个阶级弟兄》等10个剧目。在总结报告中，文化部副部长齐燕铭在对参加会演的10个现代剧目予以充分肯定的基础上，明确提出了"三者并举"的戏改政策，即"现代戏、传统戏、新编历史剧三者并举。即大力发展现代剧目，积极整理改编和上演优秀的传统剧目，提倡用历史唯物主义观点创作新的历史剧目"。"三者并举"和此前提出的"两条腿走路"的方针对于纠正"以现代剧目为纲"的创作倾向产生了强有力的纠偏作用，整理、改编传统戏和新编历史剧再次趋于活跃。整理、改编传统戏方

面，先后有京剧《穆桂英挂帅》、《西厢记》、《赤壁之战》、《谢瑶环》、《杨门女将》，昆剧《李慧娘》、《墙头马上》，曲剧《杨乃武与小白菜》等作品脱颖而出；新编历史剧方面，则涌现出京剧《海瑞罢官》、《满江红》、《正气歌》、《海瑞上书》，吕剧《姊妹易嫁》，越剧《文成公主》、《则天皇帝》等优秀之作。但局势的发展往往是出人意料的——好景不长，戏曲发展的大好局面很快被扼杀，吴晗（《海瑞罢官》）、孟超（《李慧娘》）等人也首当其冲，成为接下来的牺牲者。

三、戏曲舞台的"一花独放""百花萧杀"

1962年9月，毛泽东在中国共产党八届十中全会上发出了"千万不要忘记阶级斗争"的号召。其后，"阶级斗争扩大化"迅速从政治领域蔓延到艺术领域。1963年1月4日，上海市委第一书记、上海市市长柯庆施在上海文艺界元旦联欢会的讲话中指出"作者要创作反映解放十三年来现实生活的作品""只有写社会主义时期的生活才是社会主义文艺"；1月6日，《文汇报》报道了柯庆施的讲话，引发文艺界轩然大波；4月，中宣部召开文艺工作会议，会上周扬、林默涵、邵荃麟等人认为"大写十三年"的口号有片面性，但张春桥则提出"大写十三年"有"十大好处"，对柯庆施的讲话表示拥护；5月6日，《文汇报》发表了江青组织梁璧辉撰写的《"有鬼无害"论》，对孟超的昆剧《李慧娘》和廖沫沙的剧评《有鬼无害

论》进行批判，文艺界由此掀起了一场全国范围的批判"鬼戏"的潮流；11月，毛泽东对《戏剧报》和文化部提出严厉批评，"一个时期以来，《戏剧报》尽宣传牛鬼蛇神"、"文化部不管文化，封建的、帝王将相的、才子佳人的东西很多，文化部不管。如果不改变，文化部就要改名字，改为帝王将相、才子佳人部，或者外国死人部"；12月，毛泽东在江青呈送的《文艺情况汇报》上以批语形式再次对文艺界（尤其是戏剧界）提出尖锐批评："各种艺术形式——戏剧、曲艺、音乐、美术、舞蹈、电影、诗和文学等等，问题不少，人数很多，社会主义改造在许多部门中至今收效甚微。许多部门至今还是'死人'统治着。不能低估电影、新诗、民歌、美术、小说的成绩，但其中的问题也不少。至于戏剧等部门，问题更大了。社会主义经济基础已经改变了，为这个基础服务的上层建筑之一的艺术部门，至今还是大问题。这需要从调查研究着手，认真地抓起来。许多共产党人热心提倡封建主义和资本主义的艺术，却不热心提倡社会主义的艺术，岂非咄咄怪事。"在此之后，传统剧目和现代剧目"两条腿走路"、"现代戏、传统戏、新编历史剧三者并举"的戏曲工作方针受到否定，唯"现代戏"独尊的局面开始形成。这一点在次年举行的全国京剧现代戏观摩演出大会上得到了集中而鲜明的表现。

1964年6月5日至7月31日，文化部组织的全国京剧现代戏观摩演出大会在北京举行，来自全国19个省市自治区、28个剧团的两千余名演员参加了演出大会。大会共演出《芦荡火种》、《红灯记》、《奇袭白虎团》、《红嫂》、《红色娘子

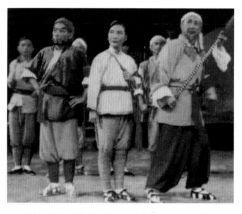

《杜鹃山》剧照，裴盛戎饰乌豆、赵燕侠饰贺湘、马连良饰郑老万

军》、《草原英雄小姐妹》、《智取威虎山》、《杜鹃山》、《洪湖赤卫队》、《红岩》、《革命自有后来人》、《李双双》等35个剧目（原定37个剧目，江青分别以"歌颂错误路线"和"形式不伦不类"为名取消了《红旗谱》与《朝阳沟》的演出）。6月23日，江青在演出座谈会上发表了题为《谈京剧革命》的讲话，她指出："对京剧演革命现代戏这件事，要坚定，在共产党的领导的社会主义祖国的舞台上占主要地位的不是工农兵，那是不能设想的事。在方向不清楚的时候，要好好辨明方向。""全国的剧团有3000个，其中90个左右是职业话剧团，80多个是文工团，其余2800多个是戏曲剧团。在戏曲舞台上，都是帝王将相、才子佳人，还有牛鬼蛇神……剧场本是教育人民的场所，如今舞台上都是帝王将相、才子佳人，是封建主义的一套，是资产阶级的一套。这种情况不能保护我们的经济基础，而会对我们的经济基础起破坏作用。"6月26日，毛泽东对江青的讲话做出了"讲得好"的批示，对江青对文艺工作的干预正式表态支持。6月27日，毛泽东在中宣部报告上再一次对文艺界做出批示："这些协会和他们所掌握的刊物的大多数（据说

有少数几个好的），十五年来基本上（不是一切人）不执行党的政策，做官当老爷，不去接近工农兵，不去反映社会主义的革命和建设。最近几年，竟然跌到了修正主义的边缘。如不认真改造，势必在将来的某一天，要变成像匈牙利裴多菲俱乐部那样的团体。"有毛泽东、江青的相关表态为支撑，康生在7月31日举行的大会闭幕式上，突然当面公开批判当时正以中国戏剧家协会主席、文化部艺术局局长身份坐在主席台上的田汉，将田汉的京剧《谢瑶环》与此前已经受到批判的"鬼戏"昆剧《李慧娘》并称为"反党反社会主义的大毒草"。1965年11月10日，姚文元在《文汇报》发表《评新编历史剧〈海瑞罢官〉》，以此为开端，"文化大革命"拉开序幕。在这一浩劫中，不计其数的戏曲作品被禁演，大批的戏曲艺术家被打倒，大量的戏曲表演团体被解散，戏曲舞台一片肃杀，仅剩下几出所谓的"革命样板戏"。

所谓"革命样板戏"，是指"文化大革命"期间被江青树为样板的现代题材戏剧作品。最初是指京剧《红灯记》、《智取威虎山》、《奇袭白虎团》、《海港》、《沙家浜》和芭蕾舞剧《红色娘子军》、《白毛女》及交响乐《沙家浜》等八部作品，后来也包括70年代初江青指令编演的京剧《龙江颂》、《红色娘子军》、《平原作战》、《杜鹃山》、《磐

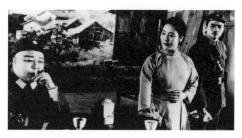
《芦荡火种》剧照，马长礼饰刁德一、赵燕侠饰阿庆嫂

石湾》及钢琴伴唱《红灯记》，舞剧《沂蒙颂》、《草原儿女》，交响乐《智取威虎山》等作品。在江青的直接干预下，这些作品先后被奉为工农兵占领文艺舞台的"样板"和典范，在20世纪戏曲舞台上扮演了重要而又复杂的角色。

"样板戏"的提法最终可以追溯到1965年，而其中的《沙家浜》（原名《芦荡火种》）、《红灯记》、《智取威虎山》、《奇袭白虎团》、《海港》（原名《海港的早晨》）早在1964年的全国京剧现代戏观摩演出大会中就已经搬上了舞台（其中《海港》没有参加公演而仅做内部彩排演出）。1965年，相关部门抽调在演出大会中获得好评的部分剧目在全国范围内进行巡演，其中《红灯记》3月份在上海的演出反响尤为热烈。《解放日报》在3月16日以"本报评论员"名义发表了题为《认真地向京剧〈红灯记〉学习》的短评，文中写道："看过这出戏的人，深为他们那种战斗的政治热情和革命的艺术力量所鼓舞，众口一词，连连称道：好戏，好戏！认为这是京剧革命化的一个出色样板。"这是首次以"样板"来指称"革命现代戏"。3月22日，著名越剧演员袁雪芬在《光明日报》发表了题为《精益求精

《红色娘子军》剧照，杜近芳饰吴清华

《杜鹃山》剧照，李鸣盛饰乌豆

的样板》的专文，文章称《红灯记》"为我们起了样板的作用"。1966年2月，江青在上海组织召开部队文艺工作座谈会并整理出《部队文艺工作座谈会纪要》，在"纪要"中江青指出"领导人要亲自抓，抓出好的样板"。从此之后，"样板"一词逐渐成为与《红灯记》、《智取威虎山》等现代京剧紧密关联的专有名词。

1966年11月28日，已经在文化大革命中全面掌握一切的中央文化革命领导小组在北京召开首都文艺界无产阶级文化革命大会，小组顾问康生在会上宣布京剧《智取威虎山》、《红灯记》、《海港》、《沙家浜》、《奇袭白虎团》和芭蕾舞剧《白毛女》、《红色娘子军》以及交响乐《沙家浜》等8部文艺作品为"革命样板戏"。自此之后，"样板戏"作为有特定内涵和外延的名词，成为全国各地报刊的中心词汇。

1967年5月9日至6月15日，为纪念毛泽东《在延安文艺座谈会上的讲话》发表25周年，北京举办了为期37天、观众达33万人次的规模宏大的"革命样板戏"大汇演工作，《人民日报》、《解放军报》、《红旗》均以相当篇幅对汇演进行了大力的宣传与报道。其中，《红旗》杂志发表

了题为《欢呼京剧革命的伟大胜利》的社论，文章称"京剧革命，吹响了我国无产阶级文化大革命的进军号"；样板戏"不仅是京剧的优秀样板，而且是无产阶级的优秀样板，也是无产阶级文化大革命各个阵地上'斗、批、改'[2]的优秀样板。"被称为"样板戏"的八部文艺作品由此被赋予了浓厚的政治色彩，其影响远远超出了戏曲乃至整个文艺界的范围。

"革命样板戏"大汇演结束之后，在江青等人的直接操纵下，一场轰轰烈烈的"革命样板戏"运动开始在全国展开，终在70年代初达到高潮，形成了"八亿人民八个戏"的历史奇态。

第二节
传统戏与新编历史剧的成绩

虽然"以现代剧目为纲"是这一时期的戏剧主潮，但由于中国传统戏曲的丰厚底蕴和中间某一时期"两条腿走路"、"现代戏、传统戏和新编历史剧三者并举"的方针的贯彻，"文革"之前的传统戏和新编历史剧同样取得了不俗的成绩。

[2]"斗、批、改"为"斗垮、批判、改革"的"文革"纲领的简称，出自1966年8月8日中国共产党八届十一中全会通过的《关于无产阶级文化大革命的决定》。原文为："在当前，我们的目的是斗垮走资本主义道路的当权派，批判资产阶级的反动学术'权威'，批判资产阶级和一切剥削阶级的意识形态，改革教育，改革文艺，改革一切不适应社会主义经济基础的上层建筑，以利于巩固和发展社会主义制度。"

一、传统剧目的整理改编

在传统剧目的整理改编方面，各剧种几乎都有自己的优秀之作涌现：京剧方面，有《谢瑶环》、《杨门女将》、《穆桂英挂帅》、《赵氏孤儿》，昆剧方面，有《李慧娘》、《墙头马上》，越剧方面，则有《西厢记》、《追鱼》，其他如川剧《谭记儿》、蒲剧《薛刚反朝》、扬剧《百岁挂帅》、赣剧《还魂记》、绍剧《孙悟空三打白骨精》、河北梆子《宝莲灯》等，都已经过时间的检验，成为所在剧种的保留剧目。

（一）孟超和《李慧娘》

孟超（1902—1976），山东诸城人，20世纪20年代末曾先后参与组织太阳社、上海艺术剧社等艺术团体，1930年加入左翼作家联盟。新中国成立后，孟超担任了人民文学出版社副总编等领导职务。1961年，一部《李慧娘》奠定了其文学地位，也造成了其终生的厄运。

《李慧娘》改编自明代传奇《红梅记》。原剧大意为：南宋末年宰相贾似道率领姬妾游览西湖偶遇太学生裴舜卿。面对青春俊逸的裴生，贾之侍妾李慧娘发出了"美哉少年"的由衷赞叹，被贾似道大怒杀死。慧娘死后，对裴生依旧念念不忘。与此同时，裴舜卿与卢昭容因为红梅而结缘相爱，但贾似道垂涎昭容美貌欲纳之为小妾，裴舜卿以女婿身份至贾府拒婚被贾囚禁。此时，李慧娘幽灵出现与贾搏斗救出裴生，裴舜卿和卢昭容有情人终成眷属。正如剧名《红梅记》所显示的，剧作的主要内容是裴舜卿和卢昭容之间因红梅而产生的爱情，李慧娘只是其中的次要

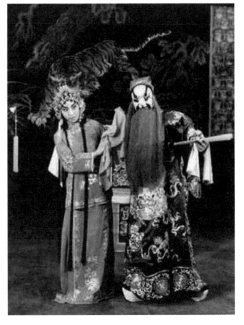

《李慧娘》剧照

人物，全剧二十四出中也仅有六出与其相关。

正如其剧名所显示的，孟超的《李慧娘》中李慧娘是第一主人公，作者的重心不在铺写爱情而在揭示李慧娘的反抗性格和复仇精神。为了强化李慧娘的形象，作者有意删掉了原作中与卢昭容有关的情节，而集中笔力刻画李慧娘与贾似道的矛盾。其剧情大意为：南宋末年元军大举入侵，襄樊告急，宰相贾似道沉溺于笙歌宴饮中，不思救援。裴舜卿在贾率领姬妾游览西湖之时当面痛斥贾的荒淫无道。贾之侍妾李慧娘倾倒于裴生的不凡气度，发出了"壮哉少年！美哉少年！"的由衷赞叹。贾似道大怒，回府立即刺死李慧娘并派人将裴生劫持到相府。李慧娘幽灵现身，怒斥贾似道并与之搏斗，拯救裴生于危难之中。经过这番改动之后，剧作的主题和中心人物就都转移到李慧娘这一形象上，其主题也正如作者在《序曲》第二段中写到的那样："检点了儿女柔情、私人恩怨。写繁华梦断，写北马嘶嘶钱塘

畔。贾似道误国害民，笙歌夜宴，笑里藏刀杀机现；裴舜卿愤慨直言遭祸端，快人心，伸正义，李慧娘英魂死后报仇冤！"

《李慧娘》的艺术成就，首先在于作者为20世纪中国戏曲人物谱塑造了李慧娘这样一个在"非人"的环境中顽强地保持了人的自然天性同时又敢爱敢恨、勇于复仇的女性形象。李慧娘之被杀，是因为其对于一个青春的生命自然而然地发出了"壮哉少年！美哉少年！"的感叹，而她死后的反抗，也使其与许多剧作中"被压抑""被侮辱与被损害"的女性形象判然有别。虽然剧中也客观存在李慧娘与贾似道的"阶级矛盾"，但作者的重心却并不在此，而是通过美好生命的被虐杀及其死后的反抗，表达对人的价值与尊严的肯定立场。这一点在20世纪60年代的历史语境中是相当难能可贵的。

《李慧娘》对20世纪戏曲艺术的另一贡献，在于其以内敛深沉的情感、华美蕴藉的唱词为充溢着慷慨乐观基调的60年代剧坛留下了一种难得的典雅沉静之美。由于将重心集中于李慧娘的内心世界和反抗性格，作者在全剧六场戏（分别为"豪门"、"游湖"、"杀妾"、"幽恨"、"救裴"、"鬼辩"）中每场都精心设计了李慧娘的内心情感戏。如第一场揭示李慧娘心情的《鹧鸪天》：

> 强整慵妆，
> 懒步画廊。
> 心伤愁进半闲堂。
> 鲛绡湿透千行泪，
> 幽恨绵绵苦断肠。
> 苦海深，波涛骤，
> 风雨浮舟。

> 谁似俺愁多恨久，
> 新来瘦，非关病酒，
> 那堪经秋。

这种对于剧作文采和意境之美的追求，在当时的戏曲创作中是罕见的。

有这样的剧本基础，再经过导演、演员等演职人员的二度创造，便在舞台上立起了一个美丽动人、光彩夺目的李慧娘形象。无论是普通观众还是专家学者，均对该剧给予了很高的评价。北京市统战部部长、作家廖沫沙以"繁星"为笔名在1961年8月31日的《北京晚报》上发表《有鬼无害论》一文，称赞该剧是"难得看到的一出改编戏"，《人民日报》、《光明日报》等报刊也发表文章对该剧进行了肯定。

但是，局势的发展往往是出人预料的。随着极"左"思潮的蔓延和文化专制主义思想的深化，1963年初报纸上开始出现批判《李慧娘》的文章，称该剧是"宣扬封建迷信"、"借古讽今"、"影射现实"、"攻击共产党的领导和社会主义"的"鬼戏"。3月29日，中共中央批转了文化部党组《关于停演"鬼戏"的请示报告》。"请示报告"要求全国一律停演带有鬼魂形象的戏剧并特别对《李慧娘》的"大肆渲染鬼魂"和"评论界又大加赞美"、"提出'有鬼无害论'为演出'鬼戏'辩护"提出了批评。5月6日，《文汇报》发表文章对廖沫沙的《有鬼无害论》和孟超的《李慧娘》展开批判，《李慧娘》从此在舞台上销声匿迹。但更大的厄运还在后面，1964年7月，在全国京剧现代戏观摩演出大会闭幕式上，康生点名将田汉的京剧《谢瑶环》和孟超的昆曲

《李慧娘》称为"反党反社会主义的大毒草"。"文化大革命"开始后，孟超被戴上了"反党分子"的帽子，1976年5月6日抑郁成疾去世，终年74岁。

（二）田汉的《谢瑶环》

十三场京剧《谢瑶环》创作于1961年，由田汉根据陕西省戏曲剧院的碗碗腔剧本《女巡按》改编而成，而《女巡按》又源于清代地方戏《万福莲》。《万福莲》主要写谢瑶环联合义士阮华和大臣狄仁杰等人反对武则天并逼其退位的事迹；《女巡按》则去掉武则天这一人物形象，主要写谢瑶环反对中宗与韦后失败受到武三思迫害，最终瑶环与爱人一起组织农民起义军逃往太湖。田汉的《谢瑶环》对两剧的剧情都有所借鉴但同时又有本质的改变。与《女巡按》不同的是，剧中恢复了《万福莲》中的武则天这一人物，但与《万福莲》中瑶环的反对武则天不同，剧中的瑶环是武则天治下的一名出色女官，是武则天的支持者。另外，剧作还将《女巡按》中瑶环虽受武三思迫害但最终与爱人相携逃往太湖的喜剧结局改为谢瑶环被折磨而死的悲剧结局。经过这番改动，剧情就变成了下面的情形：女皇武则天执政时期，江南地区贵戚强占土地引发民怨沸腾，失地农民聚义太湖。武则天听闻消息急召群臣商议办法，武三思和来俊臣主张征剿义军，而瑶环认为应安抚百姓、惩罚贵戚。武则天采纳了瑶环的主张，令其携尚方宝剑巡察江南。谢瑶环女扮男装来到苏州，亲眼见到武三思之子武宏欲强抢民女萧氏为妾，萧在一位青年的仗义相助下逃走。青年与武宏一起告至察院，瑶环升堂问案，青年除状告武宏强抢民女外，还

同时揭发了他与蔡少炳（来俊臣的异父兄）强占民田等其他罪行。瑶环判武宏、蔡少炳退还民田、闭门思过，二人不服判决大闹公堂，瑶环用尚方宝剑斩杀蔡少炳并杖责武宏。在此之后，瑶环得知了青年袁行健的真实身份，袁行健也偶然发现了瑶环的女儿身，二人志趣相投、心意相通，遂结为眷属。婚后，瑶环说服袁行健前往太湖安抚百姓。武三思、来俊臣听闻消息后决意为子弟报仇，二人诬陷瑶环通敌谋反、假传圣旨到江南对其大施酷刑，武则天匆匆临幸江南，但为时已晚——瑶环已被折磨致死。袁行健太湖归来却听到瑶环死讯，拒绝武则天的封赏，心灰意冷，浪迹江湖而去。

《谢瑶环》创作于"三年困难时期"，是田汉的感时忧国之作。根据黎之彦在《田汉创作侧记》中披露的资料，田汉最欣赏《女巡按》的是其"为民除害、惩治权贵的精神"，他之所以将谢瑶环的形象从《女巡按》中的"反叛者"改成"忠君者"，是因为"要考虑我国的现实情况。我国正在困难之中，要安定，不要动乱。党要求我们少写或根本不写造反的戏"。"我们戏剧界，就是要求作家们创作更多有教育意义的戏（包括历史剧）去教育干部和群众，使他们奋发起来，战胜困难。"[3]从这一创作动机和对人物的理解出发，田汉在反复思考之后选取了"载舟之水可覆舟"的角度来敷演情节。剧中的武则天是"舟"，袁行健与太湖农民是"水"，武三思、来俊臣、武宏、蔡少炳

[3]黎之彦《京剧〈谢瑶环〉改编纪实》，《田汉创作侧记》第169、165页，四川文艺出版社，1994年。

是水舟关系的破坏者，而谢瑶环则是水舟关系的协调者，要形成和谐的水舟关系，则须具备"开张视听，采纳忠言"的胸怀和"为民请命"的精神。这样的主题是非常有现实意义的。

就艺术表现而言，《谢瑶环》最突出的成就是塑造了一个将铮铮铁骨与万般柔情集于一身的理想女性谢瑶环的形象。作者将女主人公"为民除害、惩治权贵"的政治追求（"铮铮铁骨"）与"觅一个真男儿做如意郎君"的爱情追求（"万般柔情"）两条线索相互交织，有力地揭示了谢瑶环的美好形象。围绕"为民除害、惩治权贵"这一主线，剧作设置了谢瑶环与武三思、来俊臣、武宏等人的冲突，通过金殿论争、苏州除暴、刑堂骂奸三个典型场景，揭示了其不畏权贵、为民请命的英雄性格；围绕谢瑶环对爱情的追求，作者写出了她与袁行健从相识、相知到结为夫妻的整个过程。与白娘子和许仙的一见钟情不同，谢瑶环对袁行健的爱情，是以袁的豪侠仗义为基础的，这一点使谢、袁之爱具备了志同道合、互为知己的理想基础。如此，谢瑶环既是有胆有识、大义凛然的巡按大人，同时也是温柔多情、娴静美丽的优雅淑女，是一个近乎完美的女性形象。但这样一个近乎完美的女性，却在残酷的政治斗争中失去生命，其悲剧色彩也就更为浓重。

不幸的是，田汉在剧作中虚构的谢瑶环的悲剧结局却成为自己的现实命运，1964年《谢瑶环》被康生攻击为"反党反社会主义的大毒草"而不断遭受批判，田汉也被列为从20世纪30年代到60年代存在的一条又粗又黑的文艺黑线的"代表人物"而被批斗、游街和关押。1968年12月

10日，田汉含冤死于狱中。

（三）《百岁挂帅》与《杨门女将》

有宋以降，忠勇杨家将的故事一直在民间广泛传播，同时也成为戏曲舞台上常演不衰的故事题材。这一经典的故事母题在该时期的戏曲舞台上获得了崭新的发展，其突出的表现是扬剧《百岁挂帅》和京剧《杨门女将》的创作和演出。

《百岁挂帅》创作于1958年，系由江苏省扬剧团根据民间流传的杨家将故事和扬剧幕表戏《十二寡妇征西》改编创作而成，吴白匋、银州（时增祥）、江凤（蒋剑峰）、仲飞（石来鸿）为共同执笔人。剧作写宋仁宗时期西夏进犯，主帅杨宗保中箭身亡，边关军情紧急，宋仁宗亲赴杨府祭祀请其出征。大敌当前，佘太君捐弃个人恩怨，毅然以百岁高龄挂帅出征，杨家将一门十二寡妇及曾孙文广奔赴三关。最后，杨家将以诱敌深入之计大败敌军，胜利凯旋。与幕表戏《十二寡妇征西》一样，该剧也以杨宗保中箭阵亡、仁宗祭祀请兵、太君挂帅、十二寡妇征西为核心情

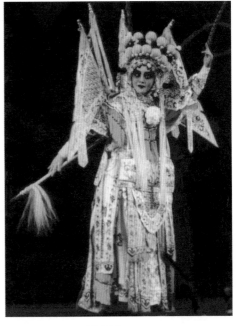

《杨门女将》剧照，邓敏饰穆桂英

节，但通过情节的改易和细节的添写，赋予全剧以昂扬的英雄主义精神，从而一扫《十二寡妇征西》的凄凉悲怆之气。其中，"寿堂"和"比武"两场的情节设计尤为令人称道。正如京剧改编者范钧宏、吕瑞明曾由衷称赞的那样："'寿堂'作为戏的开场，它巧妙地从侧面揭开了西夏入侵的矛盾，并用'以喜衬悲'的手法，通过祝寿、惊变、闹酒、默祭以及太君严诘焦孟、挥泪遥奠等等跌宕起伏的细节，十分感人地刻画了不同的人物个性、人物关系以及她们在国仇家恨面前的豪情壮怀。'比武'一场也是全剧的神来之笔。'比武'一场不仅格调清新、别有情趣，而且体现了'一代胜似一代'的蓬勃气象。"[4]这两场戏不仅情节波澜起伏，而且在以细节塑造人物形象方面也取得了较高的成就。

"寿堂"是《百岁挂帅》中最为精彩的段落，体现了创作者们高超的编剧技巧。剧作开始时天波杨府喜气洋洋，阖府上下大摆寿筵为杨宗保庆祝50寿辰，焦廷贵、孟定国却恰在此时带来了宗保中箭身亡的消息。为避免刺激百岁高龄的佘太君，最先得悉噩耗的穆桂英、柴郡主决定暂且隐瞒消息，两人在众人的欢乐中暗自悲伤并强颜欢笑。佘太君从桂英的"言语支吾，神情不定"中感到不祥的气息，经过诘问焦孟二人，宗保殉国的消息被揭出，杨家上下陷入悲痛。剧情的由喜转悲，不仅形成了有力的戏剧性突转，使剧情具有跌宕起伏的魅力，而且这种以喜衬

[4]范钧宏、吕瑞明《情节——〈杨门女将〉写作札记》，《戏曲编剧论集》，上海文艺出版社，1982年，第213页。

《杨门女将》"寿堂"舞台美术设计图，设计者赵金声

悲的方式更能强化剧作的悲剧气氛。幕表戏《十二寡妇征西》中宗保噩耗传来时正值清明节佘老太君率领众位寡妇祭奠先烈之际，杨家上下原本即沉浸在悲痛之中，宗保战死的消息使其悲上加悲。这种处理方式虽然也很具感染力，但较之《百岁挂帅》就显得悲惨有余而气势不足。另外，"寿堂"一场通过穆桂英、柴郡主、佘太君等人在初闻宗保噩耗时的不同反应，不仅揭示了杨门女将不同的个性和心理，而且也表现了婆媳之间的深厚情感——在写柴郡主、穆桂英听到宗保阵亡的消息时，剧本写道：

闻言，同喊哎呀！身体同时向后倾，焦、孟二人扶助。

二人同唱：闻噩耗好似泰山当头压倒。

柴郡主（唱） 我杨家只此一线也无有下梢。

穆桂英（唱） 痛我夫出师未捷身先死。

柴郡主（唱） 恨宋王屡次不准他辞朝。

穆桂英（唱） 禀太君点兵将去把仇报。

柴郡主（唱） 你、你、你不能莽撞把祸招！太君年迈你知道，若有长短，千斤重担谁来挑。此事一定要隐瞒好，也免得天波府地动山摇。

于是二人"拭去泪痕迎年高"，在众人的欢笑声中"暗自悲伤"。不久，太君在桂英的神色有异中觉察到了不祥的信息，于是"严诘"焦、孟二人，在得到真相后：

佘太君（手中杯落下，凝望焦、孟和柴的面色，不觉流下眼泪，勉强压住悲痛，点点头逐渐镇静下来，低声地）起来！起来！我……我明白了！郡主，你今晚身体不好，快些回房安息去吧！（挥手）

柴郡主：（忍着泪）谢太君！（欲下）

佘太君：且慢！（柴闻声停住）文广年幼，你不要与他多讲！

柴郡主：是。遵命！（回身，忍不住掩面哭下）

佘太君：儿媳们，酒宴未散，还得同饮一杯！……宗保，好孙儿（举杯向空中）你今天五十生辰，为国尽忠，竟然不不不在……你不愧是杨门子孙，你对得起你祖父，对得起你父，也对得起我、你母、你妻。你你要痛饮一杯！（洒酒）

这样的处理方式，不仅将佘太君的刚毅和深明大义、柴郡主的体贴和虑事周详、穆桂英的悲痛及其与宗保的深厚情意展现了出来，同时也揭示了婆媳三代之间的深厚情感，另外还为三人在下文对文广出征的不同态度预留了伏笔，可谓是"一石三鸟"。

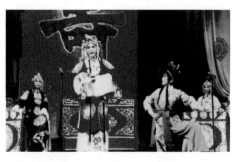

《杨门女将》剧照，杨秋玲饰穆桂英（中）、郭锦华饰杨七娘（左）、梁幼莲饰杨文广（右二）

在宋仁宗亲自到杨府祭祀请兵、佘太君捐弃私人恩怨同意挂帅出征之后，剧作的矛盾转移到是否带杨家四代单传的曾孙杨文广出征（即"为国出征"和"为家留后"的冲突）上。对此，杨家众位女性长辈各有思量，表现亦迥然相异：善感多虑的祖母柴郡主为杨家香火计，反对文广出征；粗爽豪放的杨七娘为文广成长计，力主文广出征。母亲穆桂英则更是矛盾重重、纠结万分，她不愿看到儿子身犯险境，但也不愿儿子失去全面锻炼成长的机会；足智多谋、豪迈洒脱的佘太君则提出了以母子比武的结果来决定文广是否出征的理智主张。杨家众位女性的性格特征，全都通过"比武"一场得到了充分细致的展现。

以《百岁挂帅》在人物塑造和剧情设计上的杰出成就为基础，京剧《杨门女将》在各方面进行了更为精彩的发挥。该剧由范钧宏、吕瑞明参考《十二寡妇征西》，吸取扬剧《百岁挂帅》中的相关情节加以丰富发展编写而成，在1960年初由中国京剧院进行首演，演出后大受欢迎，极大地鼓舞了正处于困难时期的人们。其剧情大意为：宋仁宗时期西夏进犯边境，主帅杨宗保在葫芦谷探道时中暗箭阵亡。情势危急，孟怀远和焦廷贵回朝求援。此时，天波府一片喜气洋洋，杨家上下正为宗保50寿辰设宴祝贺。噩耗传来，杨家陷入悲痛，朝廷欲割地求和。佘太君强忍悲痛，率领杨家众位寡妇与重孙文广赴朝廷请求出征。金殿之上，佘太君等人大义凛然地驳斥了主和派的言论，仁宗同意佘太君挂帅出征。重孙杨文广请求随军出征，柴郡主忧虑杨家只此一子，为杨家香火计反对文广前去。佘太君令穆桂英母子校场

《杨门女将》之孟怀远脸谱

比武以胜负决定文广是否出征，在穆桂英的暗让及七夫人的指点下，文广获胜，如愿随军出征。边关对阵，杨家将击退了西夏军的进攻，西夏军退回老营凭据天险顽强固守。两军胜负难决之际，西夏军欲故技重施，将文广诓入葫芦谷，太君、桂英将计就计，闯入葫芦谷，按照宗保遗计找寻栈道奇袭敌营。最后，在采药老人的帮助下，穆桂英攀上栈道与佘太君里应外合，全歼西夏军获得胜利。

与扬剧《百岁挂帅》相比，京剧《杨门女将》主要在以下三点不同：

首先，是主题立意和主要矛盾冲突的不同。正如《杨门女将》剧改编者们所说的那样，扬剧《百岁挂帅》"以描写杨家与宋王的内部纠纷为主"，重点表现的是"杨门女将在大敌当前捐弃私怨慨然出征的英雄行为"；而京剧《杨门女将》则着重描写杨门女将"敢于斗争、敢于胜利的战斗精神"和"刚毅坚强、机智勇敢

《杨门女将》之焦廷贵脸谱

的性格"[5]。《百岁挂帅》的主要冲突是杨家与朝廷、奸臣的积怨与宿仇，《杨门女将》虽然对此也有涉及，但其主要冲突是杨家与西夏敌军的矛盾，是杨家的"主战"与部分朝臣的"主和"之间的冲突。因而，对于杨家出征的原因《杨门女将》较《百岁挂帅》发生了质的改变：《百岁挂帅》中是宋仁宗亲赴杨府请兵，杨家捐弃私怨强忍悲愤被动出征；《杨门女将》中则是朝廷有求和意向，杨家唯恐朝廷不相信其实力而主动请缨。经过这番改动之后，《杨门女将》就有效地淡化了《百岁挂帅》中的个人恩怨而出之以慷慨激昂的国家情怀，同时也将《十二寡妇出征》的悲切、哀怨情绪彻底涤荡殆尽。

其次，是剧作风格和情节布局的差异。《百岁挂帅》以文戏为主，其重心是杨门女将出征前的情感与内心世界，对

[5]范钧宏、吕瑞明《情节——〈杨门女将〉写作札记》，《戏曲编剧论集》，上海文艺出版社，1982年，第213、214页。

其与西夏军对阵杀敌的情形及结果仅作粗略交代；《杨门女将》则是文戏、武戏并重。前半场文戏与《百岁挂帅》的情节基本相同，但是改写了"廷辩"、增写了"请缨"并虚构了寇准、王辉等人的形象；后半场武戏则对杨门女将与西夏军对阵杀敌的情形进行了详细的敷演和展开，其分量基本等同于前边的文戏。如此，《杨门女将》便以杨宗保探葫芦谷中箭身亡始，以敌军欲故技重施借葫芦谷擒拿文广、太君与穆桂英将计就计大获全胜终，形成首尾呼应之势。

再次，是人物形象塑造的差异。《百岁挂帅》仅以佘太君为主角，其他女性均为配角；《杨门女将》则着重塑造女性英雄群像，在依旧以相当篇幅刻画佘太君的刚毅豪放、足智多谋的同时，也以较多笔墨塑造了穆桂英、柴郡主、杨七娘的形象，而其中尤以穆桂英的形象最为光彩动人。她作为儿媳的温柔贤淑、作为前线指挥的沉稳坚定、作为妻子在闻听丈夫噩耗时的悲痛欲绝、作为母亲在面临儿子出征时的矛盾纠结，都在剧中得到了充分的展现。也正因如此，《百岁挂帅》的剧名被改为"杨门女将"。

在以细节刻画人物个性方面，《杨门女将》通过对《百岁挂帅》中个别细节的改易使其人物形象更趋丰富、饱满和完整。比如，"比武"一场是《百岁挂帅》的精彩情节，《杨门女将》对该情节的核心部分进行了保留，情节走向大体一致：起因同样都是杨家众女性在文广是否出征问题上无法达成一致，太君建议桂英与文广以校场比武决定文广是否出征，结局同样都是桂英战败、文广如愿出征。但在桂英战败这一细节的处理上，二者迥乎

不同：《百岁挂帅》中桂英的战败是"真败"，由于桂英内心纠结、心神不定使文广有可乘之机；而《杨门女将》中桂英的战败是"假败"，在文广的再三恳求之下，桂英感其报国心切且不愿让其失去成长的机会而有意相让。经过这番改动，剧作不仅维护了历史掌故中桂英战无不胜的英雄形象，而且也写出了她作为慈母的爱儿心切及其爱国情怀，桂英的形象由此变得更加完整和光彩照人。

总体而言，《百岁挂帅》和《杨门女将》均属具有英雄主义和传奇色彩的剧作，前者更具写实性，后者则更富理想主义的积极浪漫主义精神。两剧各有千秋，难分伯仲，均属传统戏剧改编的成功之作。

二、新编历史剧和古代戏的创作

由于戏曲创作者们对一度将戏曲当作影射现实的工具的倾向进行了不同程度的反思和反拨，这一时期的新编历史剧和古代戏作品从思想内涵到艺术形式均有了大幅度的改进和提高，涌现出以京剧《海瑞罢官》、《正气歌》，吕剧《姊妹易嫁》，彩调《刘三姐》，高甲戏《连升三级》为代表的一批优秀之作。

（一）京剧《海瑞罢官》和"海瑞"现象

京剧《海瑞罢官》在中国戏剧史乃至中国文化史上的重要位置，并非来自其艺术成就，而是因为它独特的历史命运——文化大革命的历史浩劫，正是以姚文元对它的批判而拉开序幕的。

《海瑞罢官》的创作和演出，是该时期戏曲创作中"海瑞热"的代表之一。1959到1962年短短两三年间，全国戏曲舞台上先后出现了《海瑞上疏》、《海瑞罢官》、《齐王求将》、《十奏严嵩》、《五彩桥》等数十部以海瑞为主人公的戏，"海瑞热"逐渐蔚成风气。而这股"海瑞热"的出现，又与毛泽东的提倡不无关系。1959年4月，毛泽东在上海观看了湘剧《生死牌》的演出，因为对剧中的海瑞印象深刻，他进而在上海会议上提出领导干部应该学习海瑞敢讲真话的精神。根据这一指示，明史专家、北京市副市长吴晗相继写出了《海瑞骂皇帝》、《海瑞》、《清官海瑞》、《海瑞的故事》、《论海瑞》等文章，获得了广泛好评。在此背景下，北京京剧院著名演员马连良约请吴晗专门为其创作一部以海瑞为主人公的剧本。几经踌躇之后，吴晗结合《明史·海瑞传》和《明史·徐阶传》、李贽《海瑞传》、谈迁《枣林杂俎》的相关

《海瑞罢官》剧照，马连良饰海瑞

资料加以艺术虚构，于1960年3月完成了《海瑞》的创作。剧作完成后，吴晗先是将剧本送交北京市京剧团征求意见，继而又在彩排时邀请戏剧界和史学界人士进行座谈听取意见。最后，吴晗认真听取了各方人士提出的诸如剧本题目太大、冲突不尖锐、高潮不突出、结局太灰暗等批评意见，七易其稿之后完成了最终稿本，并将其改名为"海瑞罢官"。其剧情大意为：高官徐阶之子徐瑛依仗父亲权势鱼肉乡里，其霸占民田、气死赵玉山之子并抢走其孙女赵小兰。小兰母亲洪氏与公爹一起赴县衙告状，知县王明友贪赃枉法收受贿赂，杖毙赵玉山并斥逐洪氏。应天巡抚海瑞微服到任途中得悉真相，复审案件，判徐瑛和王明友死罪并饬令官员退还民田。徐阶为子求情遭拒转而唆使朝官弹劾海瑞，海瑞在新任巡抚前来摘印之际急斩徐瑛及王明友，慨然挂印罢官而去。

在吴晗创作《海瑞罢官》之前，上海京剧院已经在1959年上演了周信芳主演的颂扬海瑞"刚正不阿，直言敢谏"精神的11场京剧《海瑞上疏》，吴晗在进行艺术创作时为避免重复而局限颇多，同时，史学家的身份和立场又使他不愿也无意进行过分的虚构。最终，在对史实材料进行反复择取的基础上，吴晗选取了海瑞退田的事迹进行铺展，进而把海瑞塑造成了一个铁面无私的"南包公"。这样一来，该剧就落入了"清官戏"的窠臼，与作者原本要弘扬海瑞"刚正不阿，直言敢谏"精神的创作动机也不无偏差。但是，由于该剧弘扬了海瑞为民请命、不徇私情的崇高气节，再加上马连良、裘盛戎等人的精湛演技，演出后受到观众热烈欢迎。毛泽东在接见马连良时称该剧"戏好""文字也不

《海瑞罢官》剧照

错"，时任北京市统战部长的廖沫沙专门撰写了《史和戏——贺吴晗的〈海瑞罢官〉演出》，称赞吴晗的"破门而出"是"创造性的工作"[6]，许多史学家也发表文章盛赞吴晗敢于跨界的勇气与创新精神。

在一片好评声之后，情况突然发生逆转。1964年，称《海瑞罢官》是影射庐山会议、替彭德怀翻案的说法突然开始流传，在周恩来的关照下，吴晗立即将撰写《海瑞罢官》的详细经过报告了北京市委，但局势的发展已然无法控制。1965年11月10日，上海《文汇报》刊登了姚文元撰写的长达几万言的《评新编历史剧〈海瑞罢官〉》，文章称吴晗是"在旧社会中为劳动人民制造了无数冤狱的帝国主义者和地富反坏右"的"政治代理人"，《海瑞罢官》是"同无产阶级专政对抗，为他们抱不平，为他们'翻案'，使他们再上台执政。'退田'、'平冤狱'，就是当时资产阶级反对无产阶级和社会主义革命的斗争焦点"，最后宣判《海瑞罢官》是"一株毒草"。虽然在此之后有数量众多的文章为吴晗声辩并意图将讨论控制在

[6]繁星（廖沫沙）《史和戏——贺吴晗的〈海瑞罢官〉演出》，《北京晚报》1961年2月16日。

学术范围之内，但一切努力均无济于事。1966年4月2日和5日，《人民日报》先后发表了《〈海瑞骂皇帝〉和〈海瑞罢官〉的反动实质》（戚本禹）、《〈海瑞骂皇帝〉和〈海瑞罢官〉是反党反社会主义的大毒草》（关锋、林杰）两篇文章，二者在"骂皇帝"、"罢官"和"反党反社会主义"等问题上大做文章，对《海瑞罢官》的批判由此带上了更为浓重的政治色彩。

（二）马少波与《正气歌》的创作

马少波（1918—2009），山东掖县人。40年代在山东解放区开始戏剧创作，先后创作有《闯王进京》、《关羽之死》等作品。新中国成立后，马少波创作和改编了许多作品，其中以《正气歌》的成就尤为突出。

《正气歌》写成于1963年，1981年由北京实验京剧团首演。该剧以主人公文天祥的同名诗歌为题目，根据《宋史》中有关文天祥的记载加以艺术虚构编写而成，其剧情大意为：南宋末年朝政腐败，元兵大举南下，皇帝、太皇太后与众权臣畏惧强敌屈膝投降，文天祥挺身而出，坚持抗元并亲赴元营与之谈判。在谈判初见成效之际，南宋朝廷却已将玉玺降表送至元营。文天祥历经艰辛逃到扬州，却被扬州守将李庭芝误会其已投降元军，后二人冰释前嫌合作抗元。后来，文天祥因被出卖被俘入狱，虽历经种种威胁利诱而不改其志，最终怀抱满腔正气从容就义。

除去善于营造紧张激烈的戏剧冲突、塑造生动鲜明的人物形象等优秀剧作通常具备的特点之外，《文天祥》主要在以下两点取得了不俗的成绩：

首先，《正气歌》在如何处理历史真实与艺术虚构的关系上达到了相当高超的艺术水平。剧作的主体情节来自史实，大量丰富的细节场景则出自作者的虚构和想象，作者以杰出的艺术功力做到了让二者的融合如盐化水，了无痕迹。比如，"释疑"一出写扬州守将李庭芝曾怀疑文天祥投降，后误会解除二人合作抗元，这是史料中确有记载的史实。作者以此为依据，虚构了李庭芝在扬州城头射文天祥一箭、文天祥不计前嫌二人合作抗元的细节。这一细节不仅表现了文天祥以大局为重的宽广胸襟，也侧面点出了文天祥抗元过程中时时被人误会的艰辛处境。再比如"骂贼"一场，作者虚构了太皇太后谢道清亲

《正气歌》剧照，李崇善饰文天祥

至会同馆劝文天祥投降的情节：

谢道清：君降臣当降！
文天祥：君降臣不降！
谢道清：（色厉内荏）君降臣不降，是为不忠！
文天祥：哼哼！不忠者愧非文某。夫人曾以太皇太后之尊，不以江山社稷为重，图一时之苟安，毁千秋之基业，竟至奴颜事仇，媚敌辱君，欺天罔地，遗臭千古！

借助文天祥斩钉截铁地驳斥谢道清"君降臣当降"的细节，作者对文天祥形象的塑造便超越了一般"忠臣"的局限而达到了新的高度。

其次，在唱词创作方面，剧作显示了作者高超的古典文学诗词素养。作者善于针对具体情境灵活化用古典诗词，既烘托了文天祥作为诗人的独特气质，也发挥了与典故运用相类似的作用。无论是戏剧情境的营造还是矛盾冲突的强化，都得益于这些诗词。比如，第一场"宫谏"中文天祥"军民激愤齐参战，三宫犹自绣降幡"的唱词化用了唐代诗人高适《燕歌行》"战士军前半死生，美人帐下犹歌舞"的诗句，凝练地揭示出军民苦战但三宫求降的戏剧情境，战与降的矛盾由此得到凸显。再比如"闯营"中写文天祥在元军刀光剑影中穿行的唱词："哈哈哈！莫听穿林打叶声，何妨吟啸且徐行。贤弟，你看这皋亭山上好风光也。"前两句直接采用了苏轼《定风波》"莫听穿林打叶声，何妨吟啸且徐行，竹杖芒鞋轻胜马。谁怕！一蓑烟雨任平生"的头两句，表现了文天祥泰然自若的从容风度，十分洗练地烘托了文天祥的高大形象。

（三）高甲戏《连升三级》、吕剧《姊妹易嫁》、彩调《刘三姐》等古代戏剧作

高甲戏《连升三级》取材自福建布袋木偶戏故事，由王冬青创作于1958年。该剧讲述的是明末贾福古不学无术却误打误撞连升三级的荒唐故事，具有浓厚的讽刺喜剧色彩。其剧情大意为：纨绔子弟贾福古胸无点墨、目不识丁，在算命先生的蛊惑下，其踌躇满志地上京应试。在匆匆忙忙赶赴考场途中，贾福古误撞了权臣魏忠贤的夜行仪仗。无知者无畏，贾并不晓得眼前系何种状况因而毫无畏惧之态，习惯了别人诚惶诚恐的魏忠贤以为贾的确才华不凡才会如此骄横，非但没有怪罪他，反而亲自将其送到考场。考官见此情形，误以为贾系魏的亲信，为了趋奉魏便将贾点为状元。魏见贾高中状元，更加以为其才华不俗，收为心腹。贾看上了才女甄似雪，欲强娶甄为妻，甄为了让贾送死，为其代拟了一副痛骂魏忠贤意图谋篡天下的对联，贾福古将对联送给魏忠贤作为寿礼，但因为没人敢于揭破而安然无恙。魏忠贤倒台，这副对联又被作为揭露权奸的证据而使贾连升三级。最后，经过甄似雪与贾福古的金殿会文，真相大白于天下，满朝文武目瞪口呆。《连升三级》充分发挥了高甲戏滑稽、幽默的艺术特点，通过奇巧的情节、夸张的人物，辛辣地讽刺了封建科举制度的黑暗和朝廷的昏庸无能，成为讽刺喜剧中的精品。老舍先生曾特意为该剧赋诗一首："泉州高甲戏，三级喜连升。独辟新风格，时翻古乐声。状元无点墨，皇帝竟多情。入骨肆嘲讽，人民眼最明。"

吕剧《姊妹易嫁》改编自蒲松龄《聊斋志异》中的同名小说，由山东省重点剧目研究会集体创作并由王慎斋、段成佑执笔，1961年由山东省吕剧团首演。其剧情大意为：昌邑张有旺家有两个女儿，姐姐名为"素花"，妹妹名为"素梅"。素花自幼在父亲主持下与出身寒微的毛纪订有婚约，娶亲当日花轿进门，素花嫌弃毛纪家中贫穷落榜而归，拒绝上轿完婚。妹妹素梅不忍见老父为难，同时亦深觉毛纪"善良忠厚明理义"，足可托付终身，于

是自愿代素花出嫁。完婚之时，毛纪将自己早已得中状元的真相和盘托出，并讲明之所以乔装迎亲是因为对素花的人品有所怀疑，所以故意试探。素花得知真相，陷入羞愧与懊恼之中。剧作鞭挞了素花的贪图富贵，歌颂了素梅的不慕富贵和重情守诺，再加上剧情紧张曲折、场面富于戏剧性，深受广大民众喜爱。

彩调《刘三姐》，由曾昭文、龚邦榕、邓凡平、牛秀和黄勇刹等人根据壮族民间传说编写，1959年由柳州市彩调剧团演出。关于歌仙"刘三姐"的故事很早就在两广地区广为流传，以致民间素有"如今广西成歌海，都是三姐亲口传"的说法。针对传说中各版本内容芜杂、情节各异的现状，彩调《刘三姐》结合时代精神，对剧本内容进行了创造性的加工，将重心放在刻画刘三姐的反抗性格和斗争智慧上。其剧情大意为：刘三姐在中秋歌会上与小牛因对歌而结缘；三姐投亲途中遇到财主莫怀仁的管家莫进财向亚芬兄妹逼债，三姐与小牛路见不平，以唱山歌方式引导群众斗败莫进财。莫怀仁得到消息后派媒人来说亲欲娶三姐为妾，三姐要求与莫府对歌，承诺如果对方对歌得胜便可与其成婚。莫怀仁重金聘请陶、李、罗三位秀才为其上阵对歌，三位秀才装满两船书与三姐对阵，最后均获惨败。莫怀仁恼羞成怒，勾结官府禁歌，三姐与小牛被迫逃亡。中秋歌会上，三姐布歌阵抗禁，莫怀仁勾结官兵围困。三姐与小牛先后跳入龙潭，骑鱼飞升，并将一条鲤鱼化作鱼峰山，压死莫怀仁等恶人。

《刘三姐》以山歌贯穿始终，无论是故事情节的推进、人物形象的塑造还是民俗风情的展示，都是通过唱歌对曲的形式进行的，充分体现了壮族人民能歌善舞的特点。比如，剧作开头写三姐与小牛的对歌生情："山中只见藤缠树，世上哪有树缠藤，青藤若是不缠树，枉过一春又一春"，歌词借比兴而生发，缠绵而多情；而写三姐与三位秀才的对歌，则是"风吹桃树桃花谢，雨打李树李花落。棒打烂锣锣更破，花谢锣破怎唱歌？"，歌词则借用三个秀才的姓氏进行奚落，犀利而无情。同时，全剧洋溢着浓郁的喜剧情怀，无论是三姐的从容活泼还是莫怀仁的丑态百出，都令观众发出愉悦的笑声。

第三节
以"革命样板戏"为代表的"现代戏"创作

虽然"样板戏"是"文革"的特殊产物，但它们均是在"文革"之前已经产生的作品，只是在"文革"期间进行了一些正常的和非正常的改编、修改、"升华"，成为"样板戏"。

这些作品的出现，对于一直以古代生活为题材、程式严谨的戏曲艺术尤其是京剧艺术而言，原本是一个颇具历史意义的创新。令人遗憾的是，这一创新从一开始便受到政治力量的干预，使得它不再是一场单纯的艺术变革而承载了沉重、扭曲的政治使命，从而为中国戏曲的发展留下了严重的隐患而逐渐走向畸形。

一、"样板戏"代表剧目介绍

（一）京剧《红灯记》

京剧《红灯记》的题材来源于电影文学剧本《自有后来人》（作者沈默君、罗静），剧本发表于1962年9月出版的《电影文学》杂志。上海爱华沪剧团的创作人员看到剧本后将其改编为沪剧《红灯记》并于1963年春节期间在上海进行公演。江青看完该剧后向文化部副部长林默涵建议将其改编为京剧，林默涵将此任务交给了中国京剧院。中国京剧院组成了由翁偶虹、阿甲担任编剧，阿甲兼任导演的创作班子，投入创作中。经过数度彩排修改后，京剧版《红灯记》于1964年6月参加了由文化部组织的全国京剧现代戏观摩演出大会，引起轰动。同年11月6日，该剧在人民大会堂小剧场进行演出，毛泽东、刘少奇等党和国家领导人观看演出并给予高度评价。自1965年开始，《红灯记》开始在全国巡演，系首个被冠以"样板"之名的剧目。

《红灯记》主要讲述李奶奶、李玉和、李铁梅一家三代人（三人并无血缘关系，李奶奶、李铁梅分别为李玉和在罢工斗争中牺牲的师傅的母亲和工友的女儿）前仆后继、为革命英勇斗争的先进事迹。其剧情大意为：抗日战争时期，地下党员李玉和与王连举分别以铁路扳道工和巡警的身份战斗在东北某火车站。有一天，两人救下了被日本宪兵追击的情报交通员，交通员将一份密电码交给李玉和。因为王连举的叛变，李玉和、李奶奶和李铁梅均被日本宪兵队逮捕。由于不肯交出密电码，李玉和、李奶奶被处死，李铁梅则因鸠山要放长线钓大鱼而被释放。最后，李

《红灯记》剧照，李少春饰李玉和、刘长瑜饰李铁梅、高玉倩饰李奶奶

铁梅克服重重阻碍将密电码送到游击队，游击队伏击追踪而来的鸠山、王连举等人并将其击毙。剧作情节极其具有传奇性和戏剧性，李奶奶、李玉和、李铁梅等人物形象栩栩如生，具有很好的演出基础。

在舞台表现方面，《红灯记》颇富创造性地运用京剧艺术的表现手段来反映现代生活，为解决戏曲的古典形式与现代生活内容之间的矛盾进行了积极的探索。剧作善于利用"唱念做打"的综合发挥来推进剧情、塑造人物，如"痛说革命家史"一场即成功地运用了传统说唱和话剧朗诵的语言技巧，唱词与说白有机地融合在一起，收到了理想的演出效果。

（二）《智取威虎山》

《智取威虎山》取材自曲波小说《林海雪原》中"智取威虎山"的情节并参考同名话剧作品改编而成，由上海京剧院一团创演于1958年夏。1963年，为了参加次年的全国京剧现代戏观摩演出大会，该剧进行了反复多次的修改。1964年参加完现代京剧观摩演出后，该剧又进行了大幅度的修改，不仅重新修改了唱词、调整了戏剧结构、增加了"深山问苦"的戏和小常宝的人物形象，同时在舞蹈动作（如增加

了杨子荣打虎上山一场的马舞、小分队除夕夜滑雪上山的滑雪舞等）、音乐布局、唱腔设计等，舞台呈现方面也进行了相应的改动。1966年冬，《智取威虎山》再次赴京演出，1968年由谢铁骊改编为彩色戏曲电影。

《智取威虎山》讲述的是解放战争时期人民解放军在东北某地的剿匪故事。其剧情大意为：1946年冬，以座山雕为首的土匪与国民党残余势力相互勾结，他们躲进威虎山凭借天险继续残害百姓。由某团参谋长少剑波率领的小分队奉命进入林海雪原执行剿匪任务。由于地势险峻，剿匪工作困难重重。侦察排长杨子荣主动请缨乔装土匪，以献联络图为名打入座山雕内部。初进威虎山，杨子荣机智地通过了座山雕的试探，将情报顺利送出。与此同时，少剑波在山下带领群众积极备战。最后，杨子荣智胜险些揭破其身份的土匪栾平，与少剑波率领的小分队里应外合，全歼匪众。剧本通过杨子荣、少剑波等人物形象的刻画，揭示了人民军队的英雄风采，其中尤以对杨子荣的形象塑造更为突出，他深入虎穴时的能言善辩、面临危险时的从容不迫、送情报时的机智勇敢等，都令观众印象深刻，杨子荣也因此成为样板戏中最令人称道的人物形象之一。

《智取威虎山》的剧情跌宕起伏，其戏剧性和传奇性也历来为人们所称道。杨子荣乔装成土匪胡彪打进匪窟的一场戏，高潮迭起，险象丛生，更是集中体现了这一点。剧作首先写杨子荣凭借自己的能言善辩和对土匪内部情况的了解，用江湖黑话以及献联络图等方式初步赢得了座山雕的信任，观众们也心情舒畅；接着，剧作写狡猾的座山雕突然又开始试探杨子荣，让观众误以为座山雕看出了什么破绽而忍不住替杨子荣捏了一把汗；再接下来，剧作写杨子荣将计就计，借"演习追击"机智地将情报送出并进一步获得座山雕的信任，让观众如释重负。但一波未平一波又起，俘虏栾平（其认识杨子荣）的上山又使杨子荣陷入了新的危机，剧情再次陷入紧张局面……这场戏斗智斗勇、波澜起伏，成为"样板戏"中最具代表性的经典段落。

（三）《沙家浜》

《沙家浜》改编自沪剧《芦荡火种》。1958年，上海市人民沪剧团根据

《智取威虎山》剧照，童祥苓饰杨子荣

真人真事创作了抗日英雄传奇《芦荡火种》。剧作写1939年秋天新四军第六军团抗日义勇军主力离开常熟后，被留下的数十名伤病员在地方党组织和群众支持下重建武装、坚持抗日的英雄事迹。《芦荡火种》上演后，在戏剧界引发强烈反响，有多个剧种对该剧进行了移植。1963年，江青命令北京市京剧团将其改编为京剧作品进行上演。为此，北京市京剧团组成了以汪曾祺、杨毓珉、肖甲、薛恩厚为编剧，以肖甲、迟金声为导演，以李慕良、陆松龄为音乐设计的创作团队。1964年3月底，改编后的京剧《芦荡火种》（又名《地下联络员》）正式公演。1964年7月，毛泽东观看演出后指出："芦荡里都是水，革命火种怎么能燎原呢？再说，那时抗日革命形势已经不是火种而是火焰了嘛……戏是好的，剧名可叫《沙家浜》，故事都发生在这里。"于是剧名定为《沙家浜》。1965年5月，修改本《沙家浜》正式上演并在1966年被确立为八部"革命样板戏"之一。

《沙家浜》写抗战时期的江苏省常熟某部指导员郭建光带领18名新四军伤病员在沙家浜养伤，"忠义救国军"胡传魁、刁德一表面抗战暗地里却与日寇勾结，18名伤员处境险恶，中共地下联络员、春来茶馆老板娘阿庆嫂率领群众机智巧妙地与敌伪周旋，最终掩护新四军伤员伤愈归队，并将盘踞在沙家浜的敌伪势力一网打尽。

《沙家浜》原本重点反映的是抗战时期地下党员的英勇事迹，剧中最具光彩的一号人物是阿庆嫂，戏剧冲突主要围绕阿庆嫂与胡传魁、刁德一展开，《智斗》一场是其中的精彩段落。尤其是下面的一段：

刁德一：（唱）我待要旁敲侧击
　　　　　　将她访。
阿庆嫂：（唱）我必须察言观色
　　　　　　把他防。
刁德一：（白）阿庆嫂，

《沙家浜》剧照

（唱）适才听得司令讲，
　　　阿庆嫂真是不寻常。
　　　我佩服你沉着机灵有胆量，
　　　竟敢在鬼子面前耍花枪。
　　　若无有抗日救国的好思想，
　　　焉能够舍己救人不慌张。
阿庆嫂：（唱）参谋长休要谬夸奖，
　　　　　　舍己救人不敢当。
　　　　　　开茶馆，盼兴旺，
　　　　　　江湖义气是第一桩。
　　　　　　司令常来又常往，
　　　　　　我有心，背靠大树好乘凉。
　　　　　　这也是司令的洪福广，
　　　　　　方能遇难又呈祥。
刁德一：（唱）新四军久在沙家浜，
　　　　　　这棵大树有阴凉。
　　　　　　你与他们常来往，
　　　　　　想必是安排照应更周详。
阿庆嫂：（唱）垒起七星灶，
　　　　　　铜壶煮三江。
　　　　　　摆开八仙桌，
　　　　　　招待十六方。
　　　　　　来的都是客，
　　　　　　全凭嘴一张。
　　　　　　相逢开口笑，
　　　　　　过后不思量。
　　　　　　人一走，茶就凉。
　　　　　　有什么周详不周详。

这段唱词生动地揭示了刁德一的狡猾奸诈和阿庆嫂的聪明智慧。前者看出"这

《沙家浜》演出说明书

个女人不寻常"，挖空心思、旁敲侧击，以赞颂之词打探底细；后者则看穿对方心思而尽量淡化自己行为的英勇性质，以"背靠大树好乘凉"、"人一走茶就凉"作掩护，滴水不漏地隐藏自己的身份。两人唇枪舌剑的背后有着丰富的潜台词和心理内容，非常耐人寻味。

在1965年的修改本中，虽然依旧保持了上述精彩段落，但受制于强调武装斗争、强调正面突进的政治命令，剧作的主要人物、戏剧冲突、故事结局都发生了变化：在主要人物形象方面，原作的一号主人公是阿庆嫂，修改本中的一号主人公则是新四军指导员郭建光；在戏剧冲突方面，原作的主要冲突是阿庆嫂与敌人的地下斗争，改编本的主要冲突则是新四军与敌人的正面武装冲突；在剧作结局方面，原作结局是阿庆嫂带领战士化装成戏班艺员混进敌巢，将敌人一网打尽，修改本中则是郭建光带人杀出芦苇荡，连夜奔袭，正面进攻。这些改动削弱、破坏了剧作的艺术性，给人以削足适履之感。

（四）《奇袭白虎团》

《奇袭白虎团》取材自中国人民志愿军侦察兵副排长杨育才在金城战役中的英雄事迹。该剧编创于1957年，由中国人民志愿军京剧团演出，编剧为李师斌、李贵华、方荣翔。剧作表现了严伟才等中国人民志愿军侦察英雄潜入敌后、捣毁李承晚王牌军"白虎团"指挥部的故事，歌颂了中国人民志愿军的"国际主义精神"和"中朝人民的战斗友谊"。1958年志愿军回国后，中国人民志愿军京剧团于1962年并入山东省京剧团。1964年，山东省京剧团成立，以李师斌、李贵华、孙秋潮为编

剧，尚之四等为导演的创作团队复排此剧，该剧在同年6、7月间举行的全国京剧现代戏观摩演出大会上引起轰动。会演结束后，《奇袭白虎团》剧组被留在北京"磨戏"并于8月份奉命赴北戴河进行汇报演出，获得了毛泽东等党和国家领导人的高度肯定。其后，剧作在演出过程中又在江青、张春桥的干预下经过了反复多次的修改和加工，最终在1966年被命名为"样板戏"。

不同于绝大多数样板戏均以剧本文学和舞台呈现的并重见长，《奇袭白虎团》则主要以别具一格的舞台呈现而引人注目。在以传统京剧的表演程式反映现代战争生活方面，该剧做出了积极的探索并取得了相应的成功。比如，序幕"并肩作战"中，中朝两国战士在国际歌声中高举国旗分别从上下门以"圆场"形式冲出，即是对传统京剧中"二龙出水"、"编辫"等程式的成功化用；再比如，第六场"插入敌后"开场以改进的"走边"程式表现侦察兵生活，与"夜行军"的气氛十分吻合；而翻越铁丝网时的"蹦跳窜越"、"折腰"、"小翻前扑"等身段，更是将传统武戏的程式技巧与现代军事生活的结合臻于化境。所有这些，都是对传统京剧的"做"、"打"功夫的成功结合与创造性运用。

（五）《海港》

《海港》是八部样板戏中唯一一部表现当代工业题材的戏剧，剧作改编自1963年到1964年间由上海市人民淮剧团创作演出的淮剧《海港的早晨》（编剧李晓民）。原剧写青年装卸工人余宝昌轻视装卸工作、工作马虎而造成了事故，在老师

傅的帮助教育下，余宝昌明白了工作没有贵贱之分，在平凡的工作中同样可以有出色贡献的道理，而走上了积极上进之路。1964年初，淮剧《海港的早晨》上演，江青看完演出后提议将其改编成京剧，上海市文化局遂成立了一个由上海市京剧院牵头的创作小组，着手将《海港的早晨》改编为京剧作品，由何慢、郭炎生、李晓民担任编剧。在1964年北京举行的全国京剧现代戏观摩演出大会上，京剧《海港的早晨》没能参加公演，但进行了内部彩排演出。由京返沪后，剧组又对剧作进行了修改加工并于1965年2月在上海试验公演。江青观后指出该剧存在突出"中间人物"、"追舟"一场是"鬼魂出现"、布景像鸡窝等问题，剧作被否定。同年3月，上海京剧院重新组建剧组对剧作进行了大规模修改，编剧组增加了闻捷、郑拾风，导演由杨村彬改为章琴，主演由童芷苓改为蔡瑶铣，舞美、作曲、音乐设计等创作人员也进行了相应调整。江青看过彩排版后又认为其犯了"无冲突论"错误，剧作再次被否定，主创人员再次投入创作。1965年12月，经过修改加工的京剧《海港的早晨》问世，剧名定为《码头风雷》，由郑拾风编剧。江青、张春桥认为该剧暴露阴暗面太多，剧作又一次被否定。1966年5月，经过再次修改后的剧本定名为《海港》进行彩排，剧作主要人物和主要演员均有调整。1967年5月，《海港》进京演出，张春桥又提出新的修改指示：以阶级斗争贯穿全剧，突出工人阶级的国际主义精神，创作人员依此对剧本进行了再一次的修改。1967年6月22日，毛泽东观看演出后对剧作予以肯定，同时也对人物处理提出了自己的看法。《海港》

于是经过再度反复修改，于1972年推出了定稿本。

经过反复修改之后，《海港》的剧情发生了质的改变，由原来表现工人轻视装卸工作经说服教育后改正的日常生活事件，被改编成了表现"社会主义时期无产阶级专政条件下阶级斗争的新特点"的政治事件。海港装卸工人韩小强一心想当海员，他轻视码头装卸工作，工作马虎潦草，暗藏的阶级敌人钱守维乘机破坏。在一次转运出国粮食的过程中，钱偷偷将玻璃纤维装进粮包以图破坏我国声誉。党支部书记方海珍敏锐地发现了阶级斗争新动向，她发动工人连夜翻仓，由此查出问题粮包，避免了一场重大事故。韩小强由此提高了阶级觉悟，钱守维被揪出法办，粮包准时、安全地被装上货轮远洋起航，国际主义精神得到发扬。

由于特殊的创作过程，《海港》有着明显的概念化倾向，主题及剧情均有生硬虚假之嫌，其艺术成就主要体现在剧作结构的组织上。该剧设置了两条情节线索，一是方海珍同钱守维的冲突，属于敌我矛盾；二是方海珍同韩小强的冲突，属于人民内部矛盾，两者构成一个有机的整体，体现了较高的编剧技巧。

二、"样板戏"的成就与缺陷

作为特定时代极"左"意识形态的畸形产物，"样板戏"不同程度地存在着主题先行、内容单一、人物虚假的弊病，但从艺术表现的角度看，"样板戏"又并非一无是处。由于其在被"样板化"之前已经有着很好的艺术基础，而江青又能以其特殊身份调动全国的人力物力进行创作，许多创作经验丰富、艺术才华卓著的老艺术家（如阿甲、翁偶虹、汪曾祺、孙秋潮等）都主动或被动地在其中倾注了才力，这使得"样板戏"无论是在剧本还是在导演、表演、音乐创作、舞美设计等诸方面，都将现代戏的创作推进到了新的高度。

第一，"样板戏"为20世纪中国戏剧舞台贡献了一批个性鲜明的人物形象。从"在所有人物中突出正面人物，在正面人物中突出英雄人物，在英雄人物中突出主要英雄人物"的创作原则出发，"样板戏"塑造了一批高、大、全的人物形象。虽然这些形象均属性格单一的类型化形象而没有上升到艺术典型的高度，但却以其鲜明的个性特征给人们留下了深刻的印象，无论是杨子荣的机智勇敢、阿庆嫂的聪明智慧，还是李玉和、李奶奶、李铁梅的坚贞不屈，都已经成为观众心目中无法忘却的艺术形象。即便一些反面人物，如刁德一、座山雕、鸠山等，也因其生动性成为至今人们耳熟能详的成功形象。

第二，"样板戏"在总体构思、情节安排和结构设计上，具有充分的戏剧性和高度的严整性，显示出高超的艺术功力。比如，《红灯记》以一盏红灯贯穿全剧，"红灯"作为李玉和使用的信号灯和地下工作者的接头暗号，是推动剧情发展的必要道具；但与此同时，"红灯"又被赋予了前赴后继、英勇不屈的革命精神的象征意义，成为具有点题作用的"意象"，构思十分精妙。再比如，《智取威虎山》中同时写少剑波在山下发动群众与杨子荣深入虎穴的双线结构，不仅构成了光明与黑暗的强烈对比，同时也使剧情发展富于波澜，结构十分严整。其他如《沙家浜》、《奇袭白虎团》、《海港》等，也都以传奇性的故事情节、尖锐鲜明的戏剧冲突和严整巧妙的戏剧结构见长，这对于戏曲艺术而言，是十分重要的品质。

第三，在剧作语言方面，"样板戏"的唱词和念白都经过了千锤百炼、精雕细琢，达到了相当高超的境界，这对素来重舞台表演而轻剧本文学、重唱腔而轻文辞的京剧艺术传统构成了有力的反拨。具体而言，"样板戏"中的经典唱词有两种情形：一种是活泼自然、浅显易懂的生活化、口语化唱词，如《红灯记》中李玉和"提篮小卖拾煤渣"、李铁梅"我家的表叔数不清"，《海港》中马洪亮"自从退休离上海"以及《沙家浜》中阿庆嫂、胡传魁与刁德一在"智斗"中的联唱等唱段；另一种则是文采斐然、韵味隽永的唱词，如《海港》中高志扬"一石击起千层浪"，《智取威虎山》中少剑波"朔风吹林涛吼峡谷震荡"、杨子荣"穿林海跨雪原气冲霄汉"，《沙家浜》中郭建光"朝霞映在阳澄湖上"等唱段，这些唱词兼有恢弘的气势和华美的文采，做到了与人物个性和时代精神的充分结合，非常具有艺术表现力。

《海港》剧照，李丽芳饰方海珍

第四，在舞台表演方面，"样板戏"以"坚持从人物出发"、"要程式，不要程式化"为原则，大胆突破了原有戏曲行当、流派的限制并创造出新的程式，这对于表演形式高度凝固化的戏曲艺术来说，也是难得的创新与变革。1970年，上海京剧团《智取威虎山》剧组在《红旗》杂志发表了一篇题为《关于塑造无产阶级英雄人物音乐形象的几点体会》的文章，其中提到："在这里，各个英雄人物的唱腔，已经不能再用什么'流派'、'行当'来衡量了。就拿杨子荣的唱腔来说，你说是'老生腔'吗？但其中又有很多武生、小生甚至花脸的唱腔风格，很难说是什么'行当'。同样，常宝的唱腔，从'行当'来说，既非花旦，又非青衣；从'流派'来说，既非梅派，又非程派。它是什么'流派'？什么'流派'也不是，干脆说：革命派！"虽然文章的结论是荒谬的，但却从一个侧面显示了"样板戏"从塑造人物出发大胆突破行当限制的革新精神。这一点也可以看作是对荀慧生等京剧表演艺术家自20世纪30年代以来所进行的"演人不演行"的艺术探索的大胆推进。

最后，在舞台美术和音乐方面，"样板戏"也取得了相当的艺术突破。比如，在舞美方面，"样板戏"突破了传统戏曲"一桌二椅"的置景方式，借鉴话剧艺术的舞美手段引入了大量写实性布景，这种虚实结合的舞美方式在新时期以来的戏剧艺术中得到了广泛应用。

在音乐伴奏方面，样板戏采用了"专剧专曲"的音乐体制，大胆引入交响乐队参与演奏。所有这些都有效地丰富了京剧艺术的表现形式，给观众耳目一新之感。

在取得上述成就的同时，"样板戏"的缺陷也是显而易见的，如主题先行、题材单一等，这集中体现在以下两个方面：

第一，在"塑造无产阶级革命英雄典型是社会主义文艺的根本任务"的"根本任务论"支配下，"大写工农兵"、"满腔热情、千方百计地塑造无产阶级英雄典型"成为"样板戏"创作的中心任务，知识分子形象由此销声匿迹。即便是塑造工农兵形象的革命与建设题材，也只能写政治生活，反映敌我矛盾和阶级斗争，而不能写日常生活，表现亲情和爱情，《海港》、《红灯记》的反复修改过程，便充分体现了这一点。与此同时，"领导出思想，群众出生活，作家出技巧"的创作模式，使艺术创作的主体性受到了完全扼杀，这一点也是与艺术创作的规律背道而驰的，"革命样板戏"之所以不同程度地存在概念化倾向，正是因为这一点。

第二，"三突出"的创作原则及其由此造成的人物形象的单一性和扁平化。

1969年11月，《红旗》杂志发表《努力塑造无产阶级英雄形象》一文，正式提出了"在所有人物中突出正面人物，在正面人物中突出英雄人物，在英雄人物中突出主要英雄人物"（"三突出"）的创作原则，并由此派生出了所谓"三陪衬"，即"反面人物要陪衬正面人物，正面人物要陪衬英雄人物，英雄人物要陪衬主要英雄人物"。对于主要英雄人物除"突出"、"陪衬"之外，还不能写"成长中的英雄"，不能写英雄存在缺点，不能写英雄克服缺点，英雄人物一出场就应该是"一座完美的雕像"……依据这些指令，《智取威虎山》中杨子荣的"匪气"、《红灯记》中李玉和"偷酒喝"等揭示人物丰富个性、展示亲情气氛的细节都被删除掉了，由此就造成了"样板戏"主人公形象的"高大全"模式，他们普遍成为抽象的政治符号，只有阶级性而没有人性，只有斗争壮志而没有七情六欲，看似高大完美实则缺乏生活质感，这些使得他们只能是类型化的扁平人物而无法升华为真实、复杂、丰富、立体的艺术典型。

总之，"样板戏"不同程度地存在着题材公式化、情节模式化、人物脸谱化、情感革命化的缺陷，这一切使"样板戏"的创作抽离了它赖以生存的感性文化土壤，也使创作者的主体性完全丧失，这一点是"样板戏"留给历史的最严重的教训。

第七章

新时期戏曲艺术的振兴与繁荣

1976年10月，随着"四人帮"集团的覆灭，历时十年的"文革"终告结束。"拨乱反正"重新肯定了"百花齐放，推陈出新"的方针，同时也重新肯定了历史剧、传统戏和现代戏"三者并举"的剧目政策，"八亿人民八个样板戏"的局面得到了根本的改观，戏曲舞台呈现一派繁荣与活跃景象。与此同时，思想解放的潮流推动了戏曲艺术的探索和发展，无论是在题材领域的扩展、思想意蕴的深化，还是在艺术表现手法的丰富等方面，新时期的戏曲创作都将戏曲艺术的发展推进到了新的高度。

第一节
方针政策的调整与体制的变迁

一、改革开放初期的戏曲方针与政策

改革开放初期的戏曲发展不可避免地依旧受到国家意识形态以及相应的文艺政策、方针的影响，但这种影响已经被限定在良性、科学、尊重艺术创作规律的范围之内。1979年4月，在第四次全国文学艺术工作者代表大会上，邓小平在致词中重申了"百花齐放、百家争鸣""推陈出新"的方针，强调指出"党对文艺工作的领导，不是发号施令，不是要求文学艺术从属于临时的、具体的、直接的政治任务，而是根据文学艺术的特征和发展规律，帮助文艺工作者获得条件来不断繁荣文学艺术事业，提高文学艺术水平，创作

出无愧于我们伟大人民、伟大时代的优秀的文学艺术作品和表演艺术成果。文艺这种复杂的精神劳动，非常需要文艺家发挥个人的创造精神。写什么和怎么写，只能由文艺家在艺术实践中去探索和逐步求得解决。在这方面，不要横加干涉。"[1]1980年1月16日，邓小平在中共中央召集的干部会议上发表了题为《目前的形势和任务》的重要讲话，讲话进一步明确提出："我们坚持'双百'方针和'三不主义'，不继续提文艺从属于政治这样的口号，因为这个口号容易成为对文艺横加干涉的理论根据，长期的实践证明它对文艺的发展利少害多。"[2]邓小平的讲话对于打破长期以来束缚广大文艺工作者的精神枷锁、鼓舞其进行艺术探索的勇气和信心，起到了积极的作用。

具体到戏曲方面，1980年7月，中国剧协、文化部艺术局、艺术研究院戏曲研究所在北京联合召开了戏曲剧目工作会议。会议总结了新中国成立以来戏曲艺术发展的经验和教训，认为"百花齐放，推陈出新"的根本方针和"两条腿走路"、"三者并举"的剧目政策是戏曲工作行之有效的方针和政策。会议强调：在开展戏曲艺术工作中，要根据地区、剧种、剧团等不同的具体情况区别对待，不能搞"一刀切"政策；戏曲工作要力求赶上时代步伐，解放思想，立志改革。会议讨论了继承与革新、传统剧目的社会作用、历史剧的古为今用及繁荣现代戏创作、提高剧目

[1]邓小平《在中国文学艺术工作者第四次代表大会上的祝辞》，《邓小平文选》第二卷，人民出版社，1997年，第213页。
[2]邓小平《目前的形势和任务》，《邓小平文选》第二卷，人民出版社，1997年，第255页。

质量等问题，向全国戏曲工作者提出了积极可行的建议。7月27日，中宣部副部长周扬作了《进一步革新和发展戏曲艺术》的讲话，就总结戏曲改革经验、丰富和革新戏曲剧目、革新戏曲舞台艺术和戏曲剧团体制改革等问题作了深入阐发。本次会议之后，戏曲创作进入了一个新的繁荣期。

二、90年代的戏曲方针与政策

进入90年代之后，在改革开放深入开展的大背景下，党和国家的文艺政策有了相应的调整，但对文学艺术与社会主义精神文明建设的重要性的强调则始终如一。1994年1月24日，江泽民在全国宣传思想工作会议上的讲话指出"必须以科学的理论武装人，以正确的舆论引导人，以高尚的精神塑造人，以优秀的作品鼓舞人"[3]。1996年10月10日，中共十四届六中全会做出了《中共中央关于加强社会主义精神文明建设若干重要问题的决议》，决议强调："树立精品意识，实施精品战略，在文学艺术各门类中，努力创作出一批思想性、艺术性统一，具有强烈吸引力、感染力，深受广大群众欢迎的优秀作品，带动社会主义文艺事业的全面繁荣。"党和国家的文艺政策为调动广大文艺工作者的创作积极性、促进文艺事业的健康发展提供了重要保证。

具体到戏曲而言，这一时期戏曲艺术的发展被提升到弘扬民族优秀文化的高

[3]江泽民《在全国宣传思想工作会议上的讲话》，《人民日报》1994年3月7日。

度，受到党和国家领导人的关注和重视。1990年12月至1991年1月，由文化部、北京市人民政府、中国戏剧家协会、中国戏曲学会等单位在北京联合举办了"纪念徽班进京200周年，振兴京剧观摩研讨大会"，江泽民总书记和其他中央领导同志出席开幕式并观看演出。全国政协主席李瑞环在学术讨论会上发表讲话指出："以京剧为代表的中国戏曲，具有民族化、大众化的鲜明特色，拥有广大的观众，全国城乡都有很多戏迷。所以，怎样对待京剧的问题，首先是一个着眼于群众的问题。建设有中国特色的社会主义新文化，就包含着京剧和整个民族戏曲的百花齐放、推陈出新。"[4] 1994年12月27日，在文化部、广播电影电视部、中国剧协、中国京剧艺术基金会等单位联合主办的梅兰芳、周信芳诞辰100周年纪念活动期间，江泽民主席与部分京剧、戏曲艺术家、专家进行座谈并发表了题为《弘扬民族艺术 振奋民族精神》的重要讲话，指出："我们今天纪念梅兰芳、周信芳，就是要通过研究两位大师的艺术成就，进一步总结这些年京剧和戏曲工作的经验，发扬成绩，弥补不足，做好振兴京剧、振兴戏曲、振兴民族艺术这篇文章。……以京剧为代表的民族戏曲艺术，是我国整个民族艺术的重要组成部分。"在此基础上，讲话重申了现阶段国家对包括戏曲在内的民族艺术的指导思想："为人民服务、为社会主义服务的方向，百花齐放、百家争鸣的方针，古为今用、洋为中用、推陈出新的方针，

弘扬主旋律、提倡多样化的方针，改革管理体制、繁荣创作演出的政策，这些都是我们发展和振兴包括京剧在内的民族艺术的指导思想。"[5]既然戏曲艺术的发展与振兴民族艺术、弘扬民族传统文化密切相关，古老的戏曲艺术也就在新的时代背景下依然占有重要的地位。

三、文艺汇演与评奖机制

除了政策、方针以及相关讲话中的鼓励和激励外，新时期以来中宣部、文化部、中国文联、中国戏剧家协会等部门举办了各种形式的汇演、观摩交流和评奖活动，从各个层面激发了艺术工作者的创作激情。

在戏剧交流演出方面，继1979年庆祝新中国成立30周年汇演之后，文化部又连续举办了戏曲现代戏汇报演出、全国戏曲观摩演出、中国艺术节、中国戏剧节、中国京剧艺术节以及豫剧、评剧、黄梅戏等剧种的全国性交流演出。

中国戏剧节由中国戏剧家协会创办于1988年，其宗旨是"在'为人民服务，为社会主义服务'的方向和'百花齐放'、'百家争鸣'的方针指引下，弘扬优秀民族文化，繁荣祖国戏剧艺术"。该活动有鲜明的群众性和民间性，每两年举办一次，截止到2000年，共举办六届，其中，第一、二届均在北京举办，自第三届起，戏剧节走向全国并与当年的中国戏剧梅花奖颁奖合并进行，活动举办城市有福州

（1993年，第三届）、成都（1995年，第四届）、广州（1997年，第五届）、沈阳（1999年，第六届），观众人数累计达50多万人次，有150余台剧目参加演出，推出了大批脍炙人口的戏剧精品。中国戏剧节是戏剧界的重大节日，戏曲演出在其中扮演了相当重要的角色。仅以1988年11月在北京举办的第一届中国戏剧节为例，该届戏剧节历时20天，来自全国的20台剧目参加演出，反响较好的剧目主要有湖南省湘剧院演出的《山鬼》，上海昆剧团、江西省赣剧团、四川省川剧院和浙江省婺剧团演出的《白蛇传》，福建梨园戏实验剧团演出的梨园戏《节妇吟》，长春市评剧院演出的评剧《契丹魂》，北京人民艺术剧院演出的话剧《天下第一楼》，北方昆曲剧院演出的昆曲《南唐遗事》等。可见，具有深厚历史积淀的戏曲在新的时代背景下依旧有着旺盛的创作活力。

中国京剧艺术节由文化部、广播电影电视部、中国京剧艺术基金会联合发起，并与地方政府共同主办。其宗旨是"展示优秀京剧作品，汇集尖子人才，交流艺术经验，吸引群众参与，促进京剧繁荣"。艺术节的内容除对参选的新老剧目进行评选外，还举办京剧研讨会及现场演出，为京剧艺术的传播和发展做出了贡献。中国京剧艺术节自1995年开始举办，每三年举办一次，在20世纪共举办两届。第一届由文化部和天津市政府主办，于1995年11月17日至24日在天津举办。参加演出的剧目共计17台，其中有10台新戏为参评剧目。上海京剧院的《曹操与杨修》获得唯一金奖，湖北省京剧院的《徐九经升官记》获银奖，江苏京剧院《西施归越》、天津京剧院《岳云》、上海京剧院《狸猫换太

[4]李瑞环《在纪念徽班进京200周年振兴京剧学术讨论会上的讲话》，《光明日报》1991年1月13日。

[5]江泽民《弘扬民族艺术 振奋民族精神》，《梅韵麒风》，中国戏剧出版社，1996年，第2页。

子》（头本）等获铜奖。第二届中国京剧艺术节由文化部和北京市政府主办，于1998年12月30日至1999年1月10日在北京举办。来自全国10省3市的20台剧目参加了评选演出。最后《骆驼祥子》和《风雨同仁堂》双获金奖；《狸猫换太子》、《法门众生相》、《钟馗》、《乌纱记》等获优秀剧目奖；《萧观音》等获剧目奖；《西厢记》获示范演出奖。本届京剧节期间，还举办了"面向21世纪的中国京剧"学术研讨会。

在评奖机制方面，中国戏剧家协会从1980年起连续举办全国优秀剧本评奖（1994年改名为"曹禺戏剧文学奖"），《中国戏剧》自1984年起每年评选一次戏剧演员"梅花奖"。除此之外，文化部自1990年起开始举办"文华奖"评奖，中宣部自1992年起举办"五个一工程奖"评奖，各省市也举办了相应的评奖活动。这些评奖活动既是艺术的竞赛，也是创作实绩的展览，极大地激发了戏曲工作者的创作热情。与此同时，获奖的声誉也使得相应剧目可以迅速在更广泛的范围内得到认可，从而获得更多的上演机会，这些对于戏曲艺术的长远发展都是非常有利的。仅以曹禺戏剧文学奖为例，自1994年到2000年先后有《山歌情》、《大河谣》、《铁血女真》、《风流小镇》（后改名《红果红了》）、《金龙与蜉蝣》、《甲申祭》、《贵人遗香》、《刽子手世家》、《爨碑遗梦》、《曹操父子》、《三醉酒》、《金凤与银燕》、《死水微澜》、《哪嗬咿嗬嗨》、《歌王》、《原野情仇》、《木乡长》、《水墙》、《变脸》、《丑嫂》、《金魁星》、《狸猫换太子》、《苦菜花》、《骆驼祥子》、

《荆钗记》、《马陵道》、《瘦马御史》、《乡里警察》、《金子》、《徽州女人》、《迟开的玫瑰》、《葫芦庙》等剧目获奖，其中的许多作品均是在获奖之后迅速被搬上舞台或是被其他剧种移植的。

在20世纪末改革开放持续推进、文化体制改革不断深化和戏曲危机日益严峻的大背景之下，以戏剧节、评奖等形式展开的国家和政府力量的扶植对戏曲的发展发挥了相当重要的作用。

四、戏曲危机与新的改革

戏曲作为剧场艺术，是通过与观众的现场互动来完成艺术的创作与接受过程的，如果失去了观众，戏曲也就失去了存在的价值和意义。20世纪的最后二十年里，随着科学技术的发展，越来越多的审美娱乐方式逐渐渗透进人们的日常生活，电视、网络的日益普及使人们可以足不出户就享受到多种多样的审美快感，也使剧场艺术受到越来越大的冲击。与此同时，戏曲作为"活着的古老艺术"，其古典的艺术表现形态与现代观众的审美需求之间的矛盾也日趋紧张，戏曲的观众群体日益走向萎缩，不仅难以吸引新生代观众的视线，此前所拥有的较为稳定的观众群体也在流失之中。戏曲艺术遇到了前所未有的生存危机。

针对上述情形，戏曲界向着"雅俗共赏"的目标开始了两个方向的创新和改革，以求将流失的观众重新拉回到戏曲演出的现场。第一个方向，是戏曲内容的"雅化"、"精致化"和"严肃化"。

中国戏曲在相当长的一段历史时期内属于"俗文化"或是"平民文化"的范畴，其观众也多为文化水平较低的普通市民或农民，进入新时期之后观众层次有所变化，除去原来已经走向老龄的观众之外，新兴观众主要以城市中文化水平和艺术品位较高的知识阶层为主。在这种情形之下，戏曲创作者们也在重新调整自己的定位，以现代思想和人文意识去观照古老或是新兴的戏曲题材，使戏曲作品的主题内蕴日益复杂化、严肃化和高雅化，这样做的结果虽然使戏曲艺术日益"小众化"，但未始不是戏曲艺术的生存之道。既然戏曲大众化的时代已经一去不复返了，追求典雅化、精致化未必不是其长远发展之路。第二个方向，是戏曲演出方式的现代化、商业化和产业化。在市场经济大潮的冲击下，中国戏曲的演出模式也在朝着商业化的目标不断迈进。在舞台呈现方面，追求明星效应，追求舞美元素的多元化、现代化和流行化，演员服饰和化妆也日趋华美、精致和多样化，"宁穿破，不穿错"的戏曲服装常规受到挑战；在具体运作方面，以经营文化创意产业而非单纯艺术创作的方式来运营戏曲演出。每每在演出之前展开大规模的宣传造势，在广播、电视、报纸、网络等大众媒体投放广告，登载演出信息及幕后花絮、演员私生活故事等等，这些运作的最终目的虽然是经济效益，但在客观上也为演出赢得了大量观众，因而有利于戏曲艺术的发展。但是，如果将这种商业化和产业化推向极端，使得戏曲演出走向一味依靠豪华包装的歧途，也会使戏曲艺术最终走向"非戏曲化"而葬送戏曲艺术的独特审美品格，这一点是要引起充分警惕的。

第二节

新编古代戏的创新与突破

新编古代戏是新时期戏曲创作中成就最为显著的部分。如果说新中国成立后"文革"之前十七年的戏曲艺术以对传统剧目的整理改编成就为最高，"文革"十年的戏曲以现代戏创作成就为最高，那么新时期戏曲则以新编古代戏的成就为最高。从某种意义上说，新时期的古代戏创作真正做到了回归艺术本体，历史不再是影射现实的工具，历史人物不再是政治理念的化身而成为立体、鲜活、丰富、复杂的艺术生命。魏明伦等的《巴山秀才》、陈亚先的《曹操与杨修》、郭启宏的《南唐遗事》，是最具代表性的优秀之作。

一、魏明伦等与《巴山秀才》

魏明伦（1941—），四川内江人，7岁随父学戏，1950年进入四川省自贡市川剧团，先后任演员、导演、编剧。自1980年以来，其凭借对川剧艺术的熟稔和自学成才积累的文学修养，以"一戏一招"的创新精神先后写作了《易胆大》（1980）、《四姑娘》（1981）、《巴山秀才》（1983，合作）、《岁岁重阳》（1984，合作）、《潘金莲》（1986）、《夕照祁山》（1992）、《中国公主杜兰朵》（1993）、《变脸》（1997）等川剧作品，被誉为"巴蜀鬼才"。上述作品中，尤以《巴山秀才》最能代表新时期历史剧创作的成就与特色。

《巴山秀才》共七场，1983年发表

魏明伦

于《剧本》杂志第1期，同年获全国优秀剧本奖，其后演出本对剧中的细节有所改动。该剧取材自清朝末年发生在四川的"东乡惨案"。清光绪二年（1876年）东乡大旱，灾民推选袁廷蛟等为首领赴县衙请求赈灾，知县孙定阳谎报民变，四川总督文革下令"剿办"，提督李有恒带兵血洗东乡，屠杀三千无辜。惨案发生后，东乡秀才借科考试卷向主考大员张之洞申诉冤情，朝野震惊。慈禧下诏查办，总督文革采纳慕僚献策，将"抚办"札子换回"剿办"札子，李有恒被斩首以平民愤，罪魁祸首依旧逍遥法外。

《巴山秀才》的情节与上述史实基本一致，其剧情大意为：清末巴山大旱，大批灾民涌向县衙请求赈灾。县令勾结总督，屠戮三千灾民。秀才孟登科死里逃生，赴成都告状，险遭总督杀害，幸为歌姬霓裳救出。后来，孟登科化名柯孟登，借参加科举考试之机，在试卷上将巴山奇冤和盘托出。此案引发朝廷震惊，慈禧太后派张之洞入川，用御赐之酒毒杀孟登科。创作者的高明之处在于他们没有满足于历史事实本身所提供的传奇性和戏剧性（尽管单纯敷演史实也可以写出一部颇为动人的公案剧），而是穿破历史的表层，塑造了孟登科这一中国古代知识分子的典型形象。孟登科是皓首穷经的中国传统儒生的典型代表，迂阔是其性格核心，同时这份迂阔中又包含了善良、正直和真诚。作者十分有层次地描绘了孟登科在刀光剑影中一步步走向觉醒的心路历程，生动地塑造了一个处于发展中的人物形象。剧作刚开始时的孟登科是一个"两耳不闻窗外事，一心只读圣贤书"的书呆子形象，对

川剧《巴山秀才》剧照

于跪满县衙的灾民的哀号之声，他充耳不闻，只顾摇头晃脑诵读"子曰……"，即便在险些踏空摔倒的时候也会脱口而出"危乎高哉"。心急火燎的灾民请求他代写状纸，他却慢条斯理地做起了状元梦，请乡亲们等待他高中为官开仓放粮，呈现出一副令人忍俊不禁的"迂"相。知县孙雨田谎称前往成都请粮，众人心存怀疑，孟登科却信以为真并训斥灾民"以小人之心度君子之腹"，号召大家回家拿米袋准备领粮，显得天真而幼稚，是一个可爱又可笑的形象。屠城血案发生后，从死人堆里爬出的孟登科惦记的依旧是去成都赶考。及至散兵杀来，袁铁匠为救他而牺牲之后，他的思想受到震动，开始有所醒悟，恨自己"早读书，晚读书，读书之人好糊涂"，逐渐放弃明哲保身的人生哲学，走上为民请命之路。因为尚对官府心存幻想，他莽莽撞撞跑到成都告状，险些丢掉性命。已经被推上断头台了，他还在一丝不苟地纠正总督念的别字，并一本正经地声言"头可断，血可流，白字不可不纠"。此时他的迂腐虽然有几分阿Q气，但也不乏正义和执著，是一个可笑又可敬的形象。总督的四十大板和歌姬霓裳的激励，使孟登科进一步认清了现实。他烧掉曾经作为全部人生寄托的八股书籍，决心从此不顾一切替百姓讨回公道。由于妻子逼其参加秋试，孟登科灵机一动想出了"又告又考"，通过考卷陈述冤情的办法，最终迫使慈禧命钦差入川查办。"搜店"、"揭底"两场戏表明这个迂腐的天真秀才已经逐渐认清了现实的黑暗并走向有勇有谋，但他对现实残酷性的认识依旧是严重不足的。他万万没有想到，一切真相大白之后慈禧赐他的三杯御酒，竟是夺

其性命的毒酒。在毒发身亡的最后时刻，孟登科彻底认清了朝政的腐朽与残酷，"三杯酒，三杯酒，杯杯催命！大清朝，大清朝，大大不清！孟登科，科登梦，南柯梦醒！醒时死，死时醒，苦笑几声"。这最后的清醒，完成了巴山秀才的形象飞跃，也完成了其"起点是腐儒，终点是豪杰，从埋头读书到焚毁八股，从明哲保身到为民请命，从迂酸到明智，从胆小到胆大，从顺民到'刁民'"[6]的觉醒与升华过程。

《巴山秀才》在艺术上的另一成就，在于这是一部洋溢着浓郁的喜剧色彩的大悲剧作品。剧作以其悲喜剧交织的情调带给观众独特的审美体验，令其在笑声不断的同时潸然泪下。作者以大量令人忍俊不禁的细节和台词揭示了孟登科由于久居巴山、皓首穷经而造成的迂阔酸腐、不谙世事的个性，为人物注入了滑稽的喜剧因子；但孟登科的正直、真诚和从明哲保身到为民请命直至被毒杀的过程，又使他身上具有了崇高的悲剧因素。两者互相制约、彼此推动，既使剧情跌宕起伏、趣味横生，也使观众在愉快的笑声与心灵的震撼之中，同时体验着喜与悲两种审美情绪。比如，在孟登科赴成都告状被推上断头台、观众认为其必死无疑的悲剧时刻，却因其迂腐地纠正总督念的白字这一喜剧情景而使后者认为"一个书呆子无足轻重"而逃得性命（当然，霓裳的搭救也是关键因素），观众体验了由悲转喜的戏剧性突转所带来的快感。类似的情形亦见于剧作结尾。剧作临近尾声，朝廷派钦差入

川查明冤案，凶手被惩，孟登科因告状有功被"破格提升"并赐三杯御酒，一切都趋于圆满。正当观众沉浸在一种大团圆的喜剧气氛中时，剧情忽然急转直下，孟登科发现自己喝下的三杯御酒其实是夺其性命的毒酒，而此时朝廷钦差也撕下伪装，露出真面目销毁了证据，这种由喜到悲的戏剧性突转同样带给观众极大的震撼，使其对孟登科命运的悲剧性有了更加深刻的体认。

二、陈亚先与《曹操与杨修》

在新时期戏曲舞台上，陈亚先的《曹操与杨修》是公认的"界碑式作品"。无论是思想意蕴还是艺术表现手法，该剧都标志了新时期"京剧艺术的新突破"。

陈亚先，1948年9月出生，湖南岳阳人。其幼年父母相继离世，从此颠沛流离，在亲友接济下艰难地读完中小学。高中毕业正逢"文革"开始，作为"家乡五六万人中仅有的考上高中的三人之一"的陈亚先因为家庭成分问题被迫回到偏僻的山村务农，"怀才不遇"之感由此而生。改革开放之后，在作者对历史的深沉反思和对现实人生的切肤之痛的交融下，遂有了剧本《曹操与杨修》的诞生。

[6]魏明伦《"这一个"秀才》，《戏海弄潮》，文汇出版社，2001年，第60页。

陈亚先

《曹操与杨修》剧照，尚长荣饰曹操、言兴朋饰杨修

《曹操与杨修》创作于1986年，1987年发表于《剧本》杂志首期，1988年获第四届全国优秀剧本奖，同年由上海京剧院搬上舞台（马科任导演，尚长荣饰演曹操、言兴朋饰演杨修）并于12月参加文化部在天津举行的京剧新剧目汇演，引起强烈反响。《人民日报》报道称"一些专家盛赞该剧是新时期10年京剧艺术革新探索集大成之力作，和话剧《桑树坪纪事》一起堪称是新时期戏剧艺术璀璨的'双璧'"[7]。1989年，该剧参加第二届中国戏剧节并获"中国戏曲学会奖"；1995年，参加首届中国京剧节获唯一金奖。至今为止，该剧仍是京剧舞台上常演不衰的名作，也是尚长荣和上海京剧院的保留剧目。

《曹操与杨修》以三国历史及相关演义为蓝本，记叙了曹操与杨修之间从一

[7]易凯《上海京剧院〈曹操与杨修〉饮誉津门》，《人民日报》1988年12月25日。

见如故、互为知己、惺惺相惜到彼此怨怼、形同陌路直至彻底决裂、曹操杀死杨修的全部过程。该剧共七场，第一场写曹操与杨修在郭嘉坟前一见如故，曹操求贤若渴，杨修自荐为仓曹主簿并举荐孔闻岱为副手；第二场写曹操听信诬告误杀功成复命的孔闻岱；第三场写杨修成功解决粮马问题却听到孔闻岱被杀的消息，曹操以"素有夜梦杀人之疾"掩饰，杨修对曹操心怀怨愤；第四场"灵堂杀妻"为全剧高潮，杨修为揭破曹操谎言，设计让曹操爱妾倩娘为曹操送衣，曹操为继续掩饰谎言逼杀倩娘，自此曹操对杨修怀恨在心，杨修亦对曹操更加失望；第五场写行军途中杨修恃才凌主，曹操为其牵马坠镫，杨修得意，曹操隐怒不发；第六场写杨修洞察曹操"鸡肋"口令的心理动机，事先安排退兵事宜，曹操以扰乱军心罪名逮捕杨修；第七场写曹杨二人彻底决裂，曹操将杨修问斩，杨修失去生命，曹操则失去贤能的助手和政治家的开明形象。作者紧紧

围绕曹操与杨修之间的矛盾冲突展开情节，从曹操的求贤若渴写到他的用贤生疑直至嫉贤杀人，结构清晰、层次井然，具有扣人心弦的力量。

《曹操与杨修》的最大成就，在于作者将历史剧创作的焦点由写事转移到写人，通过对曹操、杨修两个人物形象的塑造尤其是对其人性弱点的挖掘，寄予了对历史和人性的深刻思考。长期以来，由于创作者们受到"拥刘反曹"的封建正统思想的影响，古代戏曲和小说作品中的曹操总是被刻画成狡诈多疑、"宁肯我负天下人，不可让天下人负我"的奸恶形象；50年代郭沫若曾在话剧《蔡文姬》中替曹操翻案，但又走向另一个极端，把曹操塑造成了一个胸襟博大、为民造福的至善的伟人形象。《曹操与杨修》则放弃对曹操的道德评价，摆脱上述两类作品中将曹操形象简单化、脸谱化的窠臼，将其塑造成一个有弱点的"巨人"形象。一方面，他文韬武略、胆识过人，有着造福天下的博大胸襟和招贤纳士的真诚愿望；但作为一个拥有最高权力的统治者，他又有着多疑猜忌、唯我独尊的人性弱点。人性固有的弱点与其手中的权力相互纠结，使其人性中残忍的一面迅速膨胀，使他在剧中一再轻率地做出杀人之举：先是因为多疑而误杀刚刚为自己建功立业的孔闻岱，继而为掩饰错误而逼杀与自己情意深厚的无辜的倩娘，最后又"实实不得不杀"自己至为赏识的杨修。尽管他在"三杀"过程中内心也充满挣扎：误杀孔闻岱之后悔恨不已，逼杀倩娘之时痛苦万分，怒杀杨修之前多有不舍，但作为最高统治者的权力意志还是使他无法容忍自己的权威被质疑，为了掩饰一个错误，他只能一而再、再而三地

做出杀人之举。同样，杨修有着崇高的抱负、杰出的智慧和耿直的人格，是人世间难得的卓荦英才，但他一意孤行、恃才傲物、放荡不羁的文人个性也为他的悲剧埋下了最初的种子。就这样，曹操与杨修生逢乱世，二人均有非凡的才智以及宏伟的抱负，一个求才若渴，一个怀才不遇，本可惺惺相惜、共图大业，但却因为人性中无法克服的弱点而走向对抗，其结果是前者失去英名与贤才，后者失去生命。作者深刻地揭示了由于人性的弱点而造成的不可调和的矛盾，在单纯的故事中寄予了对历史和人性的深刻思考。

在艺术表现方面，《曹操与杨修》在戏曲艺术如何运用现代心理分析技巧揭示人物内心世界方面进行了成功的探索。正如戏剧家张庚在《京剧：发展中的艺术》一文中所指出的那样："真正的艺术是开放性的。戏曲从不拒绝吸收新的表现方法和技巧，《曹操与杨修》第二场的编剧手法，使用了'闪回'、'意识流'等方法，来写曹操欲杀孔闻岱的心理过程。"[8] 该场写曹操听信公孙涵谗言对孔闻岱产生怀疑而出现心理幻觉，当年斩杀孔融的场景再次出现在眼前。作者以"闪回"的方式写孔融痛骂曹操的情形，当孔融唱到"汉祚岂容你安排，自有我的后来人"之时，大斧落下，在孔融的官袍中蜕出孔闻岱，揭示了曹操因杀孔融而认为其子欲来报仇的猜疑心理。紧接着，曹操眼前幻化出探子先后来报匈奴入侵、刘备五虎将进攻、孔闻岱夹攻的军情，又幻化出曹洪、夏侯惇等人索要军粮和战马时的紧

张情境，然后是杀声震天、曹操三面受敌、孔闻岱手举曹操当年杀孔融的大斧追杀曹操、众人手举刀斧向曹操头上劈来的情形，形象直观地揭示出曹操既担心军粮、战马无着落又害怕孔闻岱投敌夹攻自己的焦虑心境。在戏曲作品中运用意识流手法进行心理分析，是颇有创新意义的尝试。演出后评论家的反响证明，作者的这一尝试是成功的。

在剧作场次的衔接上，《曹操与杨修》的转场方式也严整自然、别具一格。

郭启宏

作者没有将场与场之间截然分开，而是设置了一位"招贤者"的角色串连全场。在每场戏结束的紧要关头，"招贤者"都会准时出场，用简洁而耐人寻味的语言开启下一场。有的时候"招贤者"的语言与剧情融为一体，有的时候则是置身剧外对剧情和人物进行点评。从刚一出场时的声音洪亮、步履矫健到最末一场的须发皆白、步履蹒跚，"招贤者"始终意味深长地呼喊着"招贤喽"三个字，给观众留下无尽的想象空间。这一串场方式不仅使剧作结构紧凑、过渡自然，而且还起到"画龙点睛"揭示主题的作用，是非常成功的结构技法。

三、郭启宏与《南唐遗事》

郭启宏（1940—），广东饶平人，1961年毕业于中山大学中文系，先后在北

[8]张庚《京剧：发展中的艺术》，《人民日报》1989年1月10日。

《李白》剧照，北京人艺演出

京市文化局、中国评剧院、北京市京剧院、北方昆曲剧院、北京人民艺术剧院从事戏剧创作等工作，主要作品有《司马迁》（京剧，1979年）、《南唐遗事》（昆曲，1986年）、《李白》（话剧，1991年）、《天之骄子》（话剧，1993年）、《司马相如》（昆曲，1994年）等。

郭启宏在当代剧坛享有"诗人"剧作家之誉，这一则因为其"剧中有诗人"，二则因为其"剧中有诗"，《南唐遗事》可谓是最突出的代表。

首先，是"剧中有诗人"。从司马迁、李煜到李白、司马相如、曹植，揭示中国古代知识分子尤其是诗人的灵魂是郭启宏创作的自觉追求。《南唐遗事》虽然题为"遗事"，但作者关注的重心并不是南唐覆灭的历史，而是旨在通过对这一特殊境遇中的人物——南唐后主李煜的塑造，表达自己对人生和人性的思考。用作者自己的话说："我只是希望从不同的价值系统去重新认识历史烟尘中的几位过客，从而探索人生和人性的奥秘。基于这种人生情性的审美追求，我写李煜，是想写一种存之永恒的不完满的人生。"[9]郭启宏敏锐地发现了李煜集杰出词人与亡国君主于一身的内在冲突，揭示了王国维在《人间词话》中所指出的"生于深宫之中，长于妇人之手"的李后主之"为人君所短处"与"为词人所长处"的对立统一。也正因如此，作者没有拘泥于历史事实，而是以大胆的艺术虚构和丰富的生活细节表现了李煜诗人的自我期许、天真温

厚的个性与其所承担的历史角色之间的矛盾。比如，"江边邂逅"一场，李煜因生祭胞弟来到江北，巧遇越界行猎的赵匡胤。李煜放走了轻易即可擒获的赵，为日后南唐亡国埋下了祸根。再比如，"归为臣虏"一场，李煜追思故国的诗词被赵匡胤发现，李煜原本吓得半死，但听到赵匡胤一句"词作极佳"的夸赞后便立刻来了精神，不知深浅地发问："拙作尚未入乐，不知是否协律？"可谓是天真到了极点的"诗痴"。在小周后为赵匡胤侮辱，自己的生命也被毒杀的最后时刻，他的遗言竟是："李煜原本为诗文而来，就该为诗文而去。只是我尘缘未了，苦恋残生，无有勇毅自裁……如今，多亏他了！"李煜的赤诚和天真只适合做诗人，但命运却让他必须面对政治，个人天性与其历史角色之间的矛盾，铸就了李煜无可摆脱的"不完满的人生"。剧中的另一帝王——赵匡胤的形象是完全作为李煜的对立面而存在的，他雄才大略、意志坚强、杀伐果敢，与胸无大志、善良温厚、优柔寡断的李煜形成了鲜明的对比，但坐拥天下的同时他对李煜的文采风流及其与小周后相濡以沫的真情亦"称羡不已"，对自己"为江山销铄了柔情。再回首已是百年身，何处觅京娘"感到了深深的悲凉与惆怅。他最后毒杀李煜的行为，更多的是出于自己的人性之妒而不是政治利害的考量。正是通过这两个互相映衬的历史人物的塑造，郭启宏实现了自己"直面那活跃跃的灵魂、赤裸裸的人性"、"写一种存之永恒的不完满的人生"的创作初衷。

其次，是"剧中有诗"。《南唐遗事》词藻华美，文采斐然，既情感浓烈又深沉蕴藉，是20世纪戏曲文学史上难得的

佳作。作家既能结合剧中情境将李煜的词作巧妙地融入唱词，亦能模仿李煜的风格和神韵自铸新词。前者如剧中对李煜《浪淘沙·帘外雨潺潺》、《虞美人·春花秋月何时了》、《相见欢·林花谢了春红》等词作的化用，后者如小周后受辱后李煜直抒胸臆的一段唱词：

千杯酒，万杯酒，浇不灭胸中块垒一丘丘！看裂箫在手，新血满喉。这箫儿呀，虽不曾声声惊破五湖秋，也曾呜咽几声发清愁。强似我屏声静息听更漏，炙肺焚心钳恨口，忍辱包羞作哑囚！苍天哪！我本是诗班头，情魁首，只合于文朋墨友，联袂登楼，敲棋煮酒，雅集唱酬，只合于红衫翠袖，载月泛舟，拈花折柳，缱绻温柔，博一个胭脂狂客，名士风流！却为何生我宫闱，派我帝胄？怨父王，去得疾；骂兄长，死得骤。偏让我衣衮服，冠冕旒，领兜鍪，统貔貅，施捭阖，展权谋。直叫玄武湖中波赤水，凤凰台下起荒丘！我生复何求？死犹未休！

对于新编历史剧创作，郭启宏有自己的理念和追求："我以为，解放以来，新编历史剧的创作经由演义史剧、学者史剧、写真史剧，今天已发展到传神史剧的高层次了。我主张的传神史剧要求在内容上熔铸剧作家的现代意识和主体意识，在形式上则寻求'剧'的彻底解放；要求剧作家要传历史之神、人物之神和作者之神。"[10]《南唐遗事》可谓是对其"传神史剧"理念的最好演绎。这不止体现在作

[9]郭启宏《〈南唐遗事〉人物琐谈》，《郭启宏文集·戏剧编》卷二，文化艺术出版社，2006年，第70页。

[10]郭启宏《〈南唐遗事〉人物琐谈》，《郭启宏文集·戏剧编》卷二，文化艺术出版社，2006年，第74页。

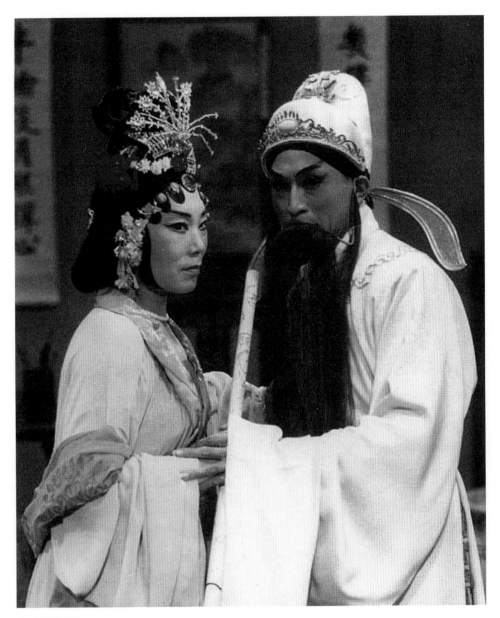

《南唐遗事》剧照

者对李煜与赵匡胤"江边邂逅"情节的虚构以及将毒杀李煜的元凶由赵光义改为赵匡胤的情节处理上，更体现在作者对李煜、赵匡胤、小周后等历史人物的把握与理解上。正是因为作者在"现代意识"和"主体意识"的烛照下实现了对人的"真性情"的尊重和对"人生不完满"的体悟，他笔下的李煜才会作为一个天真淳厚的词人而不是作为一个昏庸软弱的亡国之君而存在，这应该也算是一种"因为懂得，所以慈悲"吧。

第三节

现代戏及整理改编剧的成功与突破

整理改编剧也是新时期戏曲舞台上一道颇为引人瞩目的景观。无论是对原来思想内涵和艺术质量均较为上乘的古典戏曲名著的幅度较小的整理改编，还是对原来存在诸多糟粕的老戏的去芜存菁式改编，都取得了明显的实绩与收获。

一、传统剧目的整理改编

新时期以来的传统剧目改编吸收了20世纪50年代以来改编传统剧目的成功经验，对许多精华与糟粕并存的剧目进行了去芜存菁的整理改编，使其脱胎换骨，焕发出生机与光彩。比如，京剧《大劈棺》在新中国成立初期曾经因为宣扬封建迷信和色情思想而被作为"禁戏"绝迹于舞台，但新时期的剧作家却在现代人文思想的烛照下从田氏劈棺的行为中发现了崭新的人生意蕴并由此创作出了京剧《鼓盆歌》、川剧《田姐与庄周》、汉剧《蝴蝶梦》等优秀作品。其中，较有代表性的是川剧《田姐与庄周》。

《田姐与庄周》由川剧作家徐棻与演员胡成德共同合作改编，由成都市川剧团1988年首演。与《大劈棺》一样，《田姐与庄周》写的也是庄周试妻的古老故事。剧中的庄周是一位崇奉道家思想、有"半仙之体"的哲人，个性超凡脱俗、豁达自然。他对少妇扇坟急于改嫁的行为深表理解："人死归于大道，生者顺其自然，定什么遗训来约束这年少寡妇，真是愚顽极了。"所以，当他与妻子田氏议论此事时，便也自然而然地脱口而出："有朝一日倘若我庄周死去，你不必扇坟便可改嫁"，甚至称可以"临终之前给你一纸休书"，以免其后顾之忧。但许多事情说来容易做起来难，即便超凡脱俗的哲人也是如此。接下来田氏的言不由衷和袖中露出的楚王孙白扇，使庄周不禁满心疑惑："莫非她坠入了爱河情网？莫非她失检点山野路上？莫非她有密约私奔楚乡？"于是，庄周忍不住先是装死然后假扮楚王孙考验田氏。一切真相大白之后，庄周向

347

田氏坦白了自己化作楚王孙试探她的原因，并且信守承诺地将休书交给田氏，让她按照自己的心愿去改嫁楚王孙。令庄周始料不及的是，田氏在被试和被休的双重刺激之下羞愤自杀，庄周不由痛心疾首地发出不解的疑问："田氏田氏，我真心放你走，你为何寻死，为何寻死呀？！"《田姐与庄周》通过庄周试妻的情节，揭示了庄周在观念与情性上的二律背反：既然潜心修道，就不该新娶比自己年轻30多岁的田氏为妻；既然彻悟扇坟之理，就不该装死试妻。正如作者徐棻在谈《田姐与庄周》时所说的那样："这是个自己崇尚的道德自己难于实行的庄周，这是个超然于芸芸众生的神圣又摆不脱七情六欲的凡人庄周，他既伟大又渺小，既睿智又愚蠢，既旷达又狭隘，既可怜又可恶，既杀害了人又不是凶手。实在是个自我矛盾、人格两极、瑕瑜互存的人物。……我们在他这种潜藏于意识底层的不可名状的激烈情绪中，看到了人难以战胜自己的悲哀。"从而提醒人们："人要战胜环境，必先战胜自己，而战胜自己是十分困难的，故必须时刻记住与自己的搏斗！"[11]通过这样的改编，作者就成功地把一出宣扬封建迷信和色情思想的老戏改造为一出具有现代哲理思辨意义的新戏，有点铁成金、化腐朽为神奇之效。

除去上述对含有糟粕的老戏的脱胎换骨式的整理、改编外，对原来在思想和艺术上都较为上乘的古典戏曲名著的整理、改编也是新时期戏曲舞台上出现的引人注目的重要现象。赣剧《邯郸梦记》，昆曲

[11]徐棻《矛盾与困惑中的清醒——回顾川剧〈田姐与庄周〉的创作》，《剧本》1988年第8期。

《西厢记》、《桃花扇》、《牡丹亭》、《琵琶记》、《长生殿》，湘剧《琵琶记》、《白兔记》等剧目，都经过多种形式的改编演出，其中既有对原著的尊重，亦有新的创造，在此不一一罗列。

二、新文学名著的戏曲改编

对中国新文学名著的改编始于民国时期，如40年代越剧《祥林嫂》对鲁迅小说《祝福》的改编就曾引起了当时观众的热烈反响。四十余年之后，这一现象在新时期的戏曲舞台发展得更加壮观，涌现出京剧《骆驼祥子》（根据老舍同名小说改编）、川剧《金子》（根据曹禺话剧《原野》改编）、越剧《孔乙己》（根据鲁迅同名小说改编）、川剧《死水微澜》（根据李劼人同名小说改编）、京剧《雷雨》（根据曹禺同名话剧改编）等优秀的戏曲作品。这些剧作在戏曲的"现代化"和"戏曲化"方面都进行了有益的探索。

京剧《骆驼祥子》（钟文农编剧，江苏省京剧院演出，1998年发表）以老舍原作为依托，通过祥子买车、失车三起三落的剧作主线，展示了民国时期军阀混战背景下人力车夫的悲惨生活；同时，剧作围绕祥子与虎妞、小福子的情感副线，展示了祥子全面幻灭的人生悲剧。尤其在对虎妞、祥子、小福子的爱情线的处理上，改编者较原著有较大的改动——小说中的小福子出现在祥子婚后，京剧中的小福子则出现在祥子婚前，祥子对小福子的情感萌发于他与虎妞婚前，二人的感情戏份较原著小说有了较大的增加。这样的处理不仅使剧作的矛盾冲突更加紧张集中，

而且也更加突出了祥子个人情感的幻灭，使祥子人生的悲剧色彩更为浓重。在舞台表现方面，京剧《骆驼祥子》在"戏曲程式生活化"和"现实动作戏曲化"方面刻苦钻研，创造出新颖的舞台程式动作，收到了内容、形式相得益彰的效果。如祥子的"拉车舞"即将传统的"趟马"、"走边"等虚拟动作融入拉车的过程中，既具备生活的真实感，又有超越自然形态的"美"感，被评论家评为"美得真实，美得深刻"。

川剧《金子》（重庆市川剧院创作，隆学义编剧，1997年首演）在充分尊重曹禺原著的基础上，紧紧围绕金子的爱情与人生组织情节，揭示了金子身处情感漩涡中的内心冲突以及对美好生活的强烈渴望，从而将原来以仇虎为第一主角的"男人复仇戏"改编为一出以金子为第一主角的"女人情感戏"。虽然剧作冲突的主线有所偏移，但其冲突的力度并未减弱，金子和仇虎的悲剧结局依旧有着撼人心魄的力量。在舞台呈现方面，《金子》洋溢着浓郁的四川风情。首先，《金子》的念白均使用四川方言，唱词也含有地道的四川韵味，很好地体现了川剧特有的高亢、泼辣与幽默神采；其次，《金子》在表演中融入了变脸、藏刀、踢袍等川剧传统绝活。比如，剧作第四场表现仇虎与焦大星饮酒大醉，坐在仇虎对面饰演焦大星的演员连续"变脸"，时而是懦弱的焦大星，时而是凶残的焦阎王。这一舞台意象既符合人在醉酒时的心理状态，同时又揭示了仇虎在是否要杀大星问题上的矛盾心理，称得上是内容与形式相得益彰的"有意味的形式"。

戏曲改编文学名著，在中国古代戏曲

中有着悠久的历史，但新时期戏曲对新文学名著的改编则有着更高的追求，这种现象的出现标志着新时期戏曲艺术在社会批判力度和人性探索深度方面有了新的进益。

20世纪中国戏剧大事记

编撰　李倩

1900年

冬 上海南洋公学中院二班演出以义和团事件和"六君子"事件编成的新剧《六君子》、《义和拳》，演出时汪笑侬即兴发挥，当众发表演说，引起强烈反响。

1901年

4月 汪笑侬在上海天仙茶园首演《党人碑》，汪笑侬在演出时借剧中人物谢琼仙之口抨击清朝腐朽统治。

1902年

1月 梁启超在《新小说报》上发表《论小说与群治之关系》，该文被戏剧界视为戏剧改良运动的宣言。此后，梁启超在《新民丛报》上连续发表了《劫灰梦》、《新罗马》、《侠情记》三部新传奇剧本，宣扬民主主义和爱国主义，对戏剧改良运动起到了倡导作用。

10月 李伯元《庚子国变弹词》在上海《世界繁华报》上连载完毕。该弹词突破了历来写才子佳人的内容，反映了庚子事变的全过程，成为第一部表现政治事件的弹词。

1904年

1月2日 汪笑侬的改良京剧《博浪椎》刊发于《中国白话报》，该剧影射了清政府的残酷暴行。全剧共四场，由人物的上下场主导场次的转换，体现了早期京剧改良的特点。

8月7日 汪笑侬根据《波兰衰亡史》改编的《瓜种兰因》在上海春仙茶园首演，这是首次将外国题材搬上京剧舞台。

10月 《二十世纪大舞台》创刊于上海，陈去病任主编。刊物共出2期，于1905年3月被禁。该刊物的宗旨是"改革恶俗，开通民智，提倡民族主义，唤起国家思想"。主要发表戏剧论文、剧本、艺人传记、剧坛消息，也发表诗歌、小说等各种形式的文艺作品，是中国最早的民族主义戏剧杂志。

1905年

2月18日 上海民立中学学生汪优游在寒假期间组织成立的中国第一个业余戏剧团体——文友会进行首演，共演出三出戏，分别是《捉拿安德海》、《江西教案》和自编的时装滑稽戏。

秋 京剧老生谭鑫培的《定军山》在北京丰泰照相馆拍成影片，这是我国第一部戏曲影片，长约半小时。武生演员俞菊笙、武旦演员朱文英合拍了《青山石》。

1906年

3月25日 廖仲恺的《中国诗乐之迁变与戏曲发展之关系》发表于《新民丛报》第77号，该文长达一万一千余字，是晚清最长的单篇戏剧论文。

9月11日 上海丹桂茶园演出京剧新戏《潘烈士投海》，潘月樵、孙菊仙、冯子和、夏月润、夏月珊、冯志奎等人参与演出。此次演出是近代戏曲改良运动中影响较大的京剧时装戏之一。

12月 汪优游、朱双云、王幻身等人组织成立了"开明演剧会"。次年2月，社团举行了一次较大规模的赈灾公演，演出总题为"六大改良"，实则是六出宣传歌颂改良主义的剧目。这次演出被认为是上海学生演剧运动的高潮。

冬 春柳社在日本东京成立，李叔同、曾孝谷是该社最早的发起人。这是一个以戏剧为主的综合性艺术团体，也被公认为中国最早的话剧团体。他们受当时日本"新派剧"影响，成立伊始制定12则章程，提出"以开通智识、鼓舞精神"为宗旨，"以研究新派演艺（以言语动作感人，今欧美所流行者）"为目标。主要成员有李叔同、曾孝谷、陆镜若、欧阳予倩、吴我尊等。春柳社的戏剧活动可分为前后两个时期。前期春柳社包括1907—1909年在日本东京的演出活动。首演《茶花女》获得成功后，于1907年6月1日、2日公演《黑奴吁天录》。辛亥革命后，春柳社员陆续归国。1912年春，陆镜若邀集欧阳予倩、马绛士、吴我尊为骨干，成立了新剧同志会，开始了后期春柳社的戏剧活动。1912—1915年，新剧同志会以上海为基地，先后在常州、苏州、无锡、长沙、杭州一带巡回演出，保留剧目有《家庭恩怨记》、《不如归》、《猛回头》、《社会钟》等，对新剧的发展起到了推动作用。1915年陆镜若去世，新剧同志会也随之解体。春柳社作为新剧初创时期自成一体的一大流派，对于这一新兴剧种的形成和发展起到了奠基作用。

1907年

2月11日 春柳社成员组织演出法国小仲马的名剧《茶花女》第三幕，这是中国话剧第一次比较正规的演出，演出"全部用的是口语对话，没有朗诵，没有加唱，还没有独白、旁白"。可以说，这种演出形态已是话剧了。《茶花女》的演出成功，鼓舞了春柳社诸人的士气，也直接促进了《黑奴吁天录》的成功演出。

6月1日、2日　春柳社公演改编自美国斯托夫人的《黑奴吁天录》（五幕）。这次演出以强烈的反抗民族压迫的意识和整齐的分幕话剧形式，获得日本及国内戏剧界的巨大反响，也为早期话剧配合辛亥革命的宣传开了先河。剧本按现代话剧分幕形式用口语写成，因而被欧阳予倩称为"可以看作中国话剧第一个创作的剧本"。这是中国完整话剧的第一次演出，被公认为中国话剧的开端。

10月　王钟声于上海创办春阳社，这是中国本土第一个话剧团体，主要成员有徐半梅、陈镜花等人，该社演出了《黑奴吁天录》、《秋瑾》、《徐锡麟》等剧。1911年王钟声在天津被杀，该社解体。

1908年

春　王钟声和任天知等创办了中国第一所话剧学校——通鉴学校，培养新剧人才。以通鉴学校的名义排演的根据同名小说改编的《迦茵小传》完全扫除旧剧痕迹，剧中男女主角分别由任天知和王钟声扮演。这次演出除了保留上次演出的话剧特点，同时完全取消了锣鼓、唱腔，给人耳目一新的感觉。新剧活动家徐半梅认为它"把话剧的轮廓做像了"，这是中国本土第一次公演的真正意义上的现代话剧，标志着中国早期话剧在形式上已趋向定型。同年通鉴学校解散。通鉴学校的活动时间虽然不长，但它为中国现代戏剧的发展培养了第一批人才，如汪优游、查天影、萧天呆、陈镜花等等。另外，还创作演出了《张汶祥刺马》、《秋瑾》、《徐锡麟》等在当时颇有影响的文明戏。这些剧目，或歌颂革命先烈的事迹，或揭露、抨击清政府的腐败，对于正走向高潮的辛亥革命起到了积极配合和推动的作用。

5月　王钟声率春阳社北上，到北京、天津等地演出新剧，他们组织演出的《孽海花》、《官场现形记》、《新茶花》等剧目，无情地讽刺清政府的腐败与黑暗，在宣传资产阶级民主革命思想的同时，开创了北方戏剧艺术发展的局面。

7月　上海新舞台创建。这是近代第一个具有西式现代设备的新剧场，也是从事戏曲改良的重要演出团体。它的出现，鼓舞了大批新式剧场的建立，使戏曲演出的舞台形制与设施逐渐向西方的写实性舞台靠拢。

1909年

1月　陆镜若等人用"辛酉会"的名义演出《热血》（又名《热泪》）。

10月17日　张伯苓在南开大学自编自演幕表戏《用非所学》。

1910年

夏　陆镜若、王钟声、徐半梅创办"文艺新剧场"，上演《奴隶》，后又将《猛回头》搬上舞台。

11月　任天知在上海创建了进化团，这是中国现代戏剧史上第一个话剧职业剧团。主要成员先后有汪优游、陈镜花、钱逢辛、顾无为、陈大悲等。曾演出《黄金赤血》、《血蓑衣》、《东亚风云》等剧。这些剧目，大都取材于现实，表达了当时群众的思想情绪和愿望。进化团提高了中国早期话剧的演剧水平，培养了一批优秀演员，形成了自己独特的艺术特色。在演出中，它采用幕表制的创作方式，由演员根据剧情提纲进行即兴表演。剧中角色分为生、旦两大类，然后再根据人物性格，把角色分成不同的派。为适应宣传的需要，在剧情发展中常穿插进一大段议论，因而相应地创造了一种"言论派正生"角色。在语言上，普通话和方言并用。进化团的这些特点，对后来的新剧团体产生了很大的影响。

1911年

冬　北京清华学校开始上演新剧。当时清华学生排演话剧的目的是引介西方的一个艺术形式，同时也辅助外文系的课业学习。

1912年

1月　陆镜若、欧阳予倩及吴我尊等人成立了新剧同志会，演出了《家庭恩怨记》等剧，开始了后期春柳社的戏剧活动，欧阳予倩随后加入，致力于推行新剧。

8月　秦腔剧社"易俗伶学社"（简称"易俗社"）由陕西省修史局总纂、同盟会员李桐轩创办于西安。该社以"补助社会教育、移风易俗"为宗旨，在培养戏曲人才、创作和改编秦腔剧目、推动秦腔艺术发展等方面贡献巨大。

秋　在康子林、杨素兰的倡议下，"三庆会"在成都创立。该会由长乐、宴乐、宾乐、顺乐、翠华、彩华、桂春、太洪等班社协议组成，包括昆腔、高腔、胡琴、弹戏、灯戏五种声腔和生、旦、净、末、丑五个行当，共180余人。该会的成立结束了四川戏曲班社按不同声腔而组班的历史，促进了川剧艺术的最终确立及其由广场艺术向剧场艺术的转变。

冬　包天笑根据莎士比亚的《威尼斯商人》改编成《女律师》，上海城东女子

中学在游艺会上演出此剧。这是中国人用中国语言演出莎士比亚戏剧的最早记录。

1913年

7月 郑正秋组织成立新民社。9月14日,新民社做了建团演出,在当天的公演广告中称"借剧场作教育之场,借演员作教务员",可见,新民社成立的初衷虽是为了维持演员的生计,但他们继承了晚清以来把社会教育当做目的的戏剧改良运动的理念。公演广告上刊登了包括郑正秋在内的23名演员的名字,其中吴一笑、冯怜侬、汪笑吾曾是进化团的演员。可以说,新民社是属于进化团一派的剧团。该社演出了《恶家庭》、《木兰从军》等剧,对后期文明新戏的转变产生了直接影响。

8月 郑正秋编剧的《苦丫头》、《奶娘怨》以新民社的名义在兰心大戏院和谋得利剧场演出,大获成功。后将这两部剧与其他剧凑成十本连台戏《恶家庭》,引起轰动。

11月 民鸣社公演《三笑姻缘》、《西太后》。

1914年

2月 许啸天、王汉祥等发起组织新剧公会,并决定于农历的五月五日在民鸣社举行联合公演。参加公演的有新民社、民鸣社、启民社、文明社、春柳剧场、开明社六大剧社。著名剧人集中,阵容空前强大,演出了《遗嘱》、《情天恨》和《女律师》(即莎士比亚的《威尼斯商人》),一场下来,获利700元,盛极一时。这次联合公演,是自有新剧以来从未有过的盛事,它标志着文明戏商业演剧空

前的繁荣。1914年为农历甲寅年,有人由此把文明戏这一次的兴盛称为"甲寅中兴",它意味着文明新戏从顶峰走上末途。

11月17日 南开新剧团成立,领导人物为张伯苓和张彭春,以"练习演说,改良社会"为宗旨。南开新剧团是一个很有特色的剧团,在编剧上,注重剧本创作,演出多用剧本,且具写实风格。在导表演上,张彭春首先把欧美戏剧的表导演经验运用在剧团的演出中,坚持较正规的排演制度,努力塑造真实动人的人物形象,对舞台美术也有严格的要求,这就保证了南开话剧有较高的演出水平。在戏剧理论建设上,剧团成员撰写了不少有精辟见解的戏剧论文,其中,周恩来的《吾校新剧观》,理论联系实际,认真总结了南开剧运的经验,高度重视新剧的社会功效,深入探讨话剧艺术的本质特征,大力倡导现实主义的创作原则,对当时的新剧运动有重要的指导意义。

1916年

2月 洪深创作的《贫民惨剧》(六幕)是目前中国第一部保留下来的话剧剧本,后改为五幕于1920年6月在《留美学生季报》第7卷第2—4期发表。

3月 《新青年》杂志发表的一系列以推翻传统戏曲为讨论中心的文章宣告了新文化运动知识分子对传统戏曲批判的开始,并在1918年10月出版的《新青年》第5卷第4期"戏剧改良专号"之后达到高潮。

9月18日、25日 周恩来在南开校刊《校风》第38和第39期上发表《吾校新剧观》一文,该文理论联系实际,认真总结

了南开剧运的经验,高度重视新剧的社会功效,深入探讨话剧艺术的本质特征,大力倡导现实主义的创作原则,体现了南开新剧创作和宣传的理论导向,对当时的新剧运动有重要的指导意义。

1918年

6月 《新青年》第4卷第6期推出"易卜生专号",发表了罗家伦、胡适合译的《傀儡家庭》(即《玩偶之家》)、《国民公敌》和《小爱友夫》的节译,刊载了胡适的著名论文《易卜生主义》,大力推荐被称为"(欧洲)现代戏剧之父"的易卜生。

10月15日 《新青年》第5卷第4号出版"戏剧改良专号",囊括了自1917年2月至1918年近两年时间里钱玄同、刘半农、傅斯年、欧阳予倩、周作人、胡适等发表的对中国传统旧戏的批判及对中国戏剧改革看法的文章。

10月17日 南开新剧团上演话剧《新村正》(五幕),突出地表现出反帝反封建的时代精神,被喻为"纯粹新剧"。该剧被认为是第一部严肃的现实主义原创剧作,标志着我国新兴话剧一个新阶段的开端。

1919年

3月 胡适在《新青年》第6卷第3号上发表独幕剧《终身大事》,这是中国现代第一部刊载于正式刊物上的话剧创作,标志着五四时期"社会问题剧"的滥觞。

4月 梅兰芳应日本帝国剧场董事长大仓喜八郎的邀请率团赴日演出,所到之处受到热烈欢迎和高度评价。(1924年10月,梅兰芳再度受邀访日。)

1920年

10月 汪优游和他的同伴在上海新舞台剧场试演萧伯纳的名作《华伦夫人之职业》，是外国剧作在中国话剧舞台上第一次完全忠实于原貌的演出。结果只演了三场，就以失败告终。《华伦夫人之职业》剧的失败给整个戏剧界带来强烈震荡。

1921年

1月 陈大悲的五幕话剧《幽兰女士》在《晨报》发表，这是与读者见面的最早的中国现代戏剧文学剧本。

4月至8月 陈大悲的《爱美的戏剧》在北京《晨报》上连载，"爱美剧"即Amateur，业余的，非职业的。陈大悲等人受欧洲19世纪末20世纪初"小剧场运动"的启发，认为唯有这种不以营利为目的的实验性演出才能使戏剧真正成为艺术。除了倡导"爱美剧"，反对商业化之外，还对戏剧基础知识作了不少介绍。"爱美剧"的主张在当时产生了很大的反响，催生了一批非职业剧团，如著名的民众戏剧社和上海戏剧协社，并在随后的演出实践中极大地推进了话剧的发展。

5月 由沈雁冰、郑振铎、陈大悲、欧阳予倩等13人发起成立了中国第一个大型业余话剧团体——民众戏剧社，主要刊物《戏剧》月刊是中国最早的话剧理论刊物，倡导推广"爱美剧运动"、批判传统旧戏、介绍西洋话剧，它对于探讨理论，对于我国原有戏剧的创造和革新起了积极的推动作用。

11月 陈大悲、李健吾发起成立北京实验剧社。

12月 上海戏剧协社成立，在黄炎培的支持和欧阳予倩的赞助下，由马振基发起，最早成员有应云卫、谷剑尘等，其后汪优游、欧阳予倩相继加入。以"非营业的性质，提倡艺术的新剧"为宗旨，公演16次，活动12年。先后演出《孤军》和《英雄与美人》等剧。在艺术处理上仍留有较浓厚的文明戏色彩。它是成绩最大、时间最长的剧社。

1922年

5月 田汉创作的独幕剧《咖啡店之一夜》发表在《创造》季刊第1卷第1期，这是他戏剧创作发轫的标志。

11月 北京人艺戏剧专门学校成立于北京，由陈大悲和蒲伯英主持，学校以提高戏剧艺术、造就戏剧专业人才、辅助社会教育为宗旨。学校先后举行了12次公演，其中1923年5月，该校在蒲伯英出资建造的北京新明剧场作首次实习公演，演出五幕话剧《英雄与美人》，由女生吴瑞燕饰演土娼，在北京开创了男女合演的新风。同时，试行对号入座办法，改进了剧场管理。该校是中国现代话剧史上开办的第一所戏剧学校，比较系统地运用西欧戏剧理论和教学方法培养出一批戏剧人才，其中有万籁天、芳信、吴瑞燕、徐公美、徐葆炎、王泊生等。1924年因经济困难和人事纠纷而停办。

1923年

5月19日 北京人艺戏剧专门学校在北京新明剧场首演《英雄与美人》，吴瑞燕任主角，这次演出成为男女合演的最初尝试。

12月26日 鲁迅在北京女子高等师范学校作题为《娜拉走后怎样》的演讲。

1924年

1月 田汉和易漱瑜创办《南国》半月刊，由上海泰东书局代售。田汉撰写的发刊词宣称，创办这份刊物"欲打破文坛的惰眠状态，鼓动一种清新芳烈的空气"，因而"不欲以杂志托之商贾，决自己出钱印刷，自己校对，自己折叠，自己发行"。这是南国社活动之始。田汉的《获虎之夜》在创刊号上发表。

1月 商务印书馆出版熊佛西的戏剧集《青春的悲哀》。戏剧集收剧本4个：《青春的悲哀》、《新闻记者》、《新人的生活》、《这是谁的错》。

1月 黄仲苏的《梅特林的戏剧》在《创造周报》第35号上发表，该文连载两期，主要介绍比利时戏剧家梅特林克的作品。

4月 《少奶奶的扇子》上演。这部由洪深编导的王尔德《温德米尔夫人的扇子》的中国版，在创建新的排演制度上，做出了示范性的努力，从而成为一次经典性的演出。由此，中国话剧开始以"导演制"取代"明星制"。

1925年

年初 赵太侔、余上沅等一批留美学生在徐志摩主持的北京《晨报》副刊上创办《剧刊》，提倡"国剧运动"。他们主张从整理与利用旧戏入手去建立"中国新剧"：在戏剧观念上，主张发扬传统戏曲"纯粹艺术"的倾向；在戏剧表现上，提出要"探讨人心的深邃，表现生活的原力"，因而赞赏西方象征主义与表现主义艺术，进而提出要糅合东西方戏剧的特点，在"写意的"与"写实的"两峰间，架起一座桥梁，并预言"再过几十年大部

分的中国戏剧，将要变成介于散文、诗歌之间的一种韵文的形式"。他们的这一设想，带有浓重的理想主义色彩，最终因不适合当时社会的需求未能实现，但作为一种选择的可能性，在现代戏剧发展史上留下了痕迹。

3月 欧阳予倩发表在《剧本汇刊》上的独幕剧《泼妇》由上海商务印书馆出版。

5月 丁西林独幕喜剧《一只马蜂》由现代评论社出版。

6月 因闻一多、赵太侔、余上沅等人的建议，成立于1918年4月15日的国立北京艺术专科学校增设了音乐、戏剧两个系，又改校名为北京艺术专门学校。这是第一个政府的戏剧教育机构，戏剧艺术由此进入国家高等教育。

1926年

4月 郭沫若第一部戏剧集《三个叛逆的女性》出版，其中包括《卓文君》、《王昭君》和《聂嫈》三个剧本。这也是郭沫若早期历史剧专集。

5月5日 北京艺专戏剧系五名学生发起成立五五剧社，演出《压迫》、《兵变》、《说不出》、《赵阎王》。剧社宗旨是"研究戏剧艺术，以促成新社会"，这是当时北方第一个红色话剧团体。

10月24日 向培良的独幕剧《暗嫩》发表在《狂飙》第3期，剧本1927年2月由上海光华书局初版。

秋 洪深为复旦大学校庆，公演朱端钧的《星期六的下午》和徐月铨的《春假》。

1927年

年初 田汉在上海成立南国社，前身为南国电影剧社，设有文学、绘画、音乐、戏剧、电影等五类，以戏剧活动为主。主要成员有田汉、欧阳予倩、徐志摩、徐悲鸿、周信芳等。其宗旨是"团结能与时代共痛痒之有为青年作艺术上之革命运动"。创办刊物有《南国月刊》、《南国周刊》。它成为在中国南方推动演剧的先锋。南国社戏剧的演出以它1930年"转向"革命戏剧运动为界线，可分为前后两个时期。前期包括1928年12月至1929年7、8月间在上海、南京、无锡、广州等地的演出活动。1929年秋后，中国共产党提出无产阶级戏剧的口号，田汉由此找到了南国社"左"转的方向。1930年9月，南国社被查封，社中绝大部分成员在田汉率领下加入左翼戏剧运动。

1月 北京艺专第二次公演，上演了熊佛西的《一片爱国心》和丁西林的《亲爱的丈夫》。

2月 郑伯奇的《抗争》由创造社出版部出版，社会反响强烈，亦曾得到洪深的首肯。《抗争》除收剧本《抗争》、《危机》和《牺牲》外，还收有短篇小说《最初之课》。

12月17至23日 南国社正式成立后，在上海艺术大学的客厅里举行为期一周的"艺术鱼龙会"演出。会上共演出7个剧本，一个是田汉译的日本菊池宽的《父归》，一个是孙师毅译的斯蒂芬·菲里甫斯的《未完成的杰作》。另5个是田汉自称"未定作"的独幕剧《生之意志》、《江村小景》、《画家与其妹妹》、《苏州夜话》和两幕剧《名优之死》。分别由陈凝秋、左明、陈白尘、唐叔明、唐槐

秋、顾梦鹤等演出。还演出了欧阳予倩的《潘金莲》，极一时之盛。陈白尘在他的回忆录《少年行》中曾说："总之，由'鱼龙会'到南国社的公演，才推动了、发展了南中国的蓬蓬勃勃的话剧运动。"

1928年

4月 在纪念易卜生诞辰百年座谈会上，洪深提议将英文drama译为"话剧"，他后来为马彦祥的《戏剧概论》作序，写下《从中国的新戏说到话剧》一文，阐发了话剧的正确意义："话剧是用那成片段的，剧中人的谈话所组成的戏剧"，"话剧的生命就是对话"，以统一对这种舶来的现代剧的混乱称谓，这一提议得到了欧阳予倩、田汉等人的一致赞同。自此，"话剧"名称被沿用至今。

6月20日 白薇三幕社会悲剧《打出幽灵塔》开始在《奔流》第1卷第1、2、4期发表。

9月 《洪深剧本创作集》由上海东南书店出版，收录了洪深所写的自序《属于一个时代的戏剧》和《赵阎王》、《贫民惨剧》两部剧本。

10月17日 南开学校24周年校庆，南开新剧团演出了《傀儡家庭》。

秋 虹社成立，这是天津第一个"爱美剧"团体。

12月 南国社举行第一期第一次公演，剧目有《湖上的悲剧》、《苏州夜话》和《名优之死》。

1929年

2月 欧阳予倩赴广州创办广东戏剧研究所，下设戏剧学校和音乐学校，并出版大型刊物《戏剧》和报纸副刊《戏剧周

刊》，积极普及话剧，培养专业人才，为广东话剧运动的开展打下了坚实基础。同年3月，欧阳予倩邀请田汉和洪深带领南国社来穗，与广东戏剧研究所联合演出6天，剧目有《苏州夜话》、《湖上的悲剧》、《名优之死》以及田汉的新作《颤栗》、《秦淮河之夜》等。

3月 陈大悲的代表作——五幕剧《英雄与美人》由上海现代书局易名为《张四太太》，出版单行本。该剧本曾连载于1920年7月12日至8月10日的北京《晨报》副刊。

5月 《南国月刊》在上海创刊，1930年7月终刊。第一卷出6期，第二卷出4期，共出10期。田汉主编，由现代书局发行。该刊系南国社机关刊物。

夏 国立北平大学戏剧系第一届毕业生赴天津公演《哑妻》、《醉了》、《一片爱国心》。

8月 《南国周刊》在上海创刊，1930年6月终刊，共出16期。左明、赵铭彝主编，由上海现代书局发行。

秋 夏衍、钱杏邨、郑伯奇等人在上海组织成立上海艺术剧社，开始推进革命戏剧运动。它标志着中国共产党对话剧运动直接领导的开始。不久，剧社在中国话剧史上第一次提出了"普罗列塔利亚戏剧"（无产阶级戏剧）的口号，使中国话剧运动朝着无产阶级革命方向前进。

1930年

1月 梅兰芳一行24人受邀访美，从2月16日起，共演出72场，时间长达半年，受到了极高的评价。访美演出的成功使梅兰芳的影响力扩大到全世界，也使中国京剧走进西方主流世界。

1月 上海艺术剧社第一次公演，上演剧目有罗曼·罗兰《爱与死的角逐》、辛克莱《梁上君子》、米尔顿《炭坑夫》。

3月 《艺术》创刊号出版。郑伯奇在《中国戏剧运动的进路》中提出"中国戏剧运动的进路是普罗列塔利亚演剧"。

5月 田汉在《南国月刊》第2卷第1期上发表长文《我们的自己批判》，标志着田汉及南国社的"左"转。

5月 "上海剧团联合会"成立。8月1日将组织改名为"中国左翼剧团联盟"，参加者有摩登社、艺术剧社、南国剧社等。剧联成立后，起草并通过了《中国左翼戏剧家联盟最近行动纲领》。剧联主要任务是在白色区域开展工人、学生和农民的演剧活动，采取剧联独立演出、辅导工人和学生表演以及联合演出方式，开创无产阶级戏剧运动。剧联以秘密盟员为核心，团结进步的戏剧工作者，组成了50多个左翼剧团，演出了大量进步剧作家创作的剧目。剧联冲破国民党当局的破坏和阻挠，通过各种方式推动学生演剧和工人演剧活动，有力地扩大了左翼戏剧运动的影响。

在剧联领导的左翼戏剧运动中，戏剧工作者通过艺术实践，提高了演剧运动的水平，培养出一批优秀的戏剧人才。它的成立初步突破了话剧只能在都市剧院演出的狭小圈子，开始走向工厂农村，标志着中国的话剧运动实现了一个大转变，是中国话剧史上第一次在中共领导下结成的统一战线。

6月 启智书局出版了郑伯奇的三幕剧《轨道》，是以"五卅"事件为题材，描写了胶济铁路工人团结一致，破坏铁轨，颠覆日军列车的故事。该剧是郑伯奇

在"左联"成立以前从事戏剧创作的代表作，可看作中国戏剧发展新道路上的最初基石。

6月 国立北平大学戏剧系第一次公演，上演莫里哀的名剧《伪君子》。

1931年

1月 由中国左翼剧团联盟改组而成的中国左翼戏剧家联盟在上海正式成立，该联盟在北平、天津、武汉、广州、南京设立分盟，在南通、杭州等地建立小组。剧联致力于"移动演剧"，曾出版《戏剧新闻》、《艺术信号》等刊物。1936年初为建立抗日民族统一战线而自行解散。

1932年

1月 熊佛西在河北定县农村开展戏剧大众化的实验，在农村开办戏剧学习班，建立农村剧团，培训农村演员，开始了自己的平民戏剧之路。为了充分发挥戏剧社会教育的作用，他创作了一批"农民剧本"，如《龙王渠》、《屠户》、《月亮上升》等。在演出形式上，熊佛西根据农民看戏的习惯创建了农村露天剧场，创造了一套全新的演出方法，通过戏剧给农民以新的思想文化教育。他还开办戏剧培训班，将那些对戏剧有浓厚兴趣又有表演才能的农村青年招来培训，培训后回到村里去组织农村剧团，使农村剧团在定县遍地开花，掀起了一个新兴的农民戏剧运动，促使戏剧大众化实验有了新的开拓、新的发展。

9月 工农剧社总社成立。

1933年

6月 现代书局出版了洪深的《洪深

戏曲集》，内收话剧剧本《贫民惨剧》和《赵阎王》。

11月　中国旅行剧团成立于上海（1947年在南京结束活动）。创办时主要成员有：唐槐秋、戴涯、吴静、唐若青等，其中，唐槐秋任团长，戴涯任副团长。中国旅行剧团是唐槐秋借鉴欧洲旅行剧团的形式在中国发起组织的民间职业剧团，完全依靠演出收入来支持全团的活动经费和生活费用。中国旅行剧团在14年的演出活动中，始终以"民间、职业、流动"为宗旨，在中国话剧运动从"爱美"演出走向职业演出的过程中，起了很大作用。它上演了一批有影响的中外名剧和一些具有进步意义的戏，如《梅萝香》、《名优之死》、《买卖》、《雷雨》、《少奶奶的扇子》、《茶花女》、《女店主》等，扩大了话剧的社会影响，为中国话剧事业培养了一批演员。

12月　现代书局出版洪深的《五奎桥》，独幕剧《五奎桥》为"农村三部曲"之一。剧本由于第一次出现觉醒农民的形象，引起了读者和观众的重视。

除夕　战士剧社为正在准备迎战国民党第四次围剿的红军一军团演出四幕话剧《庐山之雪》，在古庙里搭起戏台，四周点燃篝火，"兵演兵，将演将"，军团主要领导和士兵一起登台，演出引起极大轰动。这是30年代苏区"红色戏剧运动"的一个典型场景。

1934年

7月　曹禺处女作《雷雨》在《文学季刊》第1卷第3期发表。《雷雨》的发表被认为是中国话剧艺术成熟的标志。

1935年

2月　梅兰芳应苏联对外文化协会邀请，率团赴苏联演出，并会见斯坦尼斯拉夫斯基、布莱希特和萧伯纳。

4月　中华话剧同好会在日本东京神田一桥讲堂首演《雷雨》；同年8月，《雷雨》被中国旅行剧团先后在天津、上海、南京演出，反响热烈。由于商演的成功，上海的卡尔登大戏院主动提出向中国旅行剧团的创始人唐槐秋提出分账合同由"倒三七"改为"正三七"，并续签了长期合同。《雷雨》使得职业化、营业性的"剧场戏剧"得以确立，开启了中国话剧在大剧场演出的时代，中国话剧无论是从艺术形式还是从商业运作模式，逐渐由幼稚走向了成熟。

10月　余上沅在南京创办国立戏剧专科学校，以"研究戏剧艺术，培养戏剧实用人才"为办学宗旨。（1940年后，剧专附设剧专剧团，成员大部分为剧专教师及历届学生，进行了多次公演，总计14年中演出多幕剧100多出和大批独幕剧。）它是我国有史以来的第一所戏剧专科学校，促进了抗战时期的戏剧运动。于1949年赴京，后即并入中央戏剧学院。

10月　中国舞台协会成立。

10月13日　中国旅行剧团在天津新新影戏院公演《雷雨》，这是该剧首次由职业剧团演出。至1936年底，全国各地剧团掀起排演《雷雨》的热潮，上演总次数多达五六百场。

1936年

1月　章泯、赵丹、金山等负责的上海戏剧界联谊会和张庚、周钢鸣负责的上海剧作者协会提出"国防戏剧"口号，以广泛团结爱国剧人，开展救亡戏剧活动。同年2月，上海剧作者协会制定并发表《国防剧作纲领》，规定国防戏剧创作应以揭露日寇的残暴、批评一切不利于抗日的思想和言论、歌颂群众的抗日情绪和行为作为主要任务。国防戏剧作品如于伶的《回声》、《汉奸的子孙》，洪深的《走私》、《洋白糖》，张庚的《秋阳》，夏衍的《都会的一角》、《赛金花》等。抗日战争爆发后，国防戏剧发展为抗战戏剧运动。

6月　上海杂志公司出版了洪深的《农村三部曲》，内收《五奎桥》、《香稻米》、《青龙潭》等3部剧作。

6月至9月　曹禺《日出》在《文季月刊》第1—4期连载。

4月　夏衍的7场历史讽喻话剧《赛金花》发表在《文学》第6卷第4期，被认为是"国防戏剧之力作"。同年11月，由四十年代剧社首演于上海。该剧由8名赫赫有名的导演组成导演团，他们是：洪深、欧阳予倩、应云卫、史东山、司徒慧敏、尤兢（于伶）、孙师毅、凌鹤。演员有金山、王莹、白璐、李丽莲、梅熹、张翼、刘琼、刘斐章、常任侠等。

1937年

4月至7月　曹禺《原野》在《文丛》第1卷第2—5期上连载刊出。

6月　中国戏剧学会成立职业剧团，首次公演剧目为阿英的《群莺乱飞》。

7月　《保卫卢沟桥》由时代出版社出版，是中国抗战后的第一个剧本，揭开了抗战戏剧的序幕。该剧由中国剧作者协会阿英等16人集体创作。全剧气势宏伟，充分表现出中华民族同仇敌忾的抗日精神。

剧本尚未完成，上海几个较大的剧团，如业余实验剧社、四十年代剧社、中国旅行剧团等戏剧团体，都争先恐后地争取得到首先演出的权利。

8月　上海戏剧同仁集体创作的三幕剧《保卫卢沟桥》在上海蓬莱大剧院公演。

11月　夏衍的三幕剧《上海屋檐下》由戏剧时代出版社出版。

11月12日　日军占领上海，绝大部分剧人撤离。中国共产党组织留下的部分剧人到未被日军占领、时人称为"孤岛"的法租界和公共租界继续开展抗战戏剧运动，标志着"孤岛戏剧运动"的开始。

12月　上海救亡演剧队在延安演出剧目《广州暴动》。

12月31日　中华全国戏剧界抗敌协会在汉口成立，统领全国的戏剧运动，是抗日战争时期全国戏剧界的群众团体。协会以张道藩、田汉、阳翰笙、朱双云、洪深、唐槐秋、袁牧之、马彦祥、应云卫、赵丹、郑君里、陈白尘、宋之的、熊佛西、余上沅、万家宝（曹禺）、赵太侔、夏衍、欧阳予倩、阿英等97人为理事。张道藩、洪深、朱双云、田汉、阳翰笙、应云卫、宋之的、赵丹、熊佛西、余上沅等25人任常务理事。协会下设总务、话剧、歌剧、杂剧、编译等5个部。协会要求全国戏剧界人士摒除一切成见，巩固超派系超地域的团结，以戏剧为民族解放战争服务。协会定每年10月10日为全国戏剧节（1943年后改为每年2月15日举行）。1938年5月，协会会刊《戏剧新闻》月刊在汉口创刊，吴漱予等人负责编辑，约出15期。协会在各地设有分会，其中以重庆分会影响最大。1939年后，政治形势发生变化，协会活动日趋减少，名存实亡。协

会广泛地开展了抗日救亡宣传，促进了戏剧界大联合的巩固，对推动大后方抗战剧运起了较大作用。

1938年

1月　吕复、舒强等集体创作的独幕剧《三江好》发表于《抗战戏剧》第1卷第4期新年特大号。

1月　街头剧《放下你的鞭子》由汉口星星出版社印行。该剧和《三江好》、《最后一计》在抗战初期被戏剧界称为"好一计鞭子"。

2月　国民党军事委员会在国共合作后将政训处改组为政治部，陈诚任部长。政治部下设四厅，其中第三厅负责抗日宣传工作，郭沫若任厅长。三厅从成立到1940年9月被撤销的两年半时间里，联合全国各地艺人举办了许多有影响的大型文艺活动，不仅有利于抗敌宣传，也为戏曲改革、戏曲艺人与新文艺工作者的联合开辟了道路。

4月10日　鲁迅艺术学院在延安成立，初期设戏剧、音乐、美术三个系，后增设文学系，张庚为戏剧系负责人。同年8月，鲁艺成立实验剧团，剧团除排演话剧之外，亦兼演京剧。鲁艺曾编演了王震之的《矿山》、崔嵬的《"八一三"的晚上》、左明的《军火船》、王震之的《大丹河》。

7月　于伶等人以"中法联谊会"的名义在法租界组成上海剧艺社，它的成立标志着孤岛戏剧运动进入新的阶段。

7月　在毛泽东的倡议下，陕甘宁边区第一个职业化戏曲团体——民众剧团在延安成立，柯仲平任团长。该剧团的成立不仅鼓舞了陕甘宁边区和延安各地的戏曲团

体的发展，也促进了以延安为中心的陕甘宁边区戏曲的蓬勃发展。

10月　在中华全国戏剧界抗敌协会的领导下，在重庆举办第一届戏剧节，有25个团体500余名戏剧工作者，1000余名业余戏剧爱好者参加了演出活动。戏剧节采取了盛大的街头演出形式，25支演出队同时出动，参与演出的剧种有话剧、川剧、京剧、评剧等，观众达数十万人，盛况空前。这一系列的演出活动，既是声势浩大的抗日救亡运动，又促进了不同剧种之间的交流与合作。

11月　松青（李伯龙）组编的《剧场艺术》在上海"孤岛"创刊。

1939年

1月　国立剧专成立中国话剧运动史料编撰委员会，余上沅任主任。

7月　上海业余演剧团体在黄金大戏院"义卖"公演，参加公演的有11个剧团，演出剧目有《永久的朋友》、《醉生梦死》、《缓期还债》、《日出》、《生死恋》、《阿Q正传》、《花溅泪》、《成全好事》、《外祖父的死》、《破旧的别墅》。公演连续进行了11天，共22场，有300多名业余剧人参加。

9月　上海剧场艺术出版社出版《夜上海》，这是于伶在"上海变成'孤岛'后最现实的一个剧本"。

1940年

1月　李保罗于天津成立天津职业话剧团，公演《财狂》、《日出》、《雷雨》、《天津命案》。

10月　全国剧协在重庆举办第二届戏剧节，有15个话剧团和8个其他剧种的剧

团参加公演，共演出6天，演出剧目以宣传抗日救国为主。

11月　田汉主编的《戏剧春秋》月刊在桂林创刊，至1942年10月止，共出2卷10期，由戏剧春秋社出版。办刊目的是为了解决抗战中戏剧阵线出现的戏剧理论贫乏、剧本恐慌、旧作与现实格格不入、戏剧界缺少联系以及领导不力等缺点和问题。刊物的内容有：整理介绍适合抗战需要的戏剧理论；对剧作展开批评与介绍；发表各种戏剧剧本，特别是短小精悍能教育群众起来坚持抗战的作品；报道戏剧工作者的活动。刊物对介绍抗战戏剧理论、提供抗战戏剧剧本、交流戏剧工作经验及推动桂林和国统区的剧运起到积极的作用。

1941年

4月5日　鲁艺平剧团（注：因当时北京称北平，故将京剧称做平剧）在延安成立，这是延安第一个专业京剧研究和表演的团体，阿甲任团长。

10月　新中国剧社由杜宣、许秉铎、严恭、石联星等人在桂林成立，至1947年解散时共举行56次公演，演出剧目将近50部。

本年10月至次年5月　举办了首届"雾季公演"。到1945年，重庆"雾季公演"在日机轰炸的间隙中坚持了4届。"雾季公演"创造了重庆话剧运动，也是中国话剧史的黄金时代。仅中华剧艺社，在雾季公演中即先后上演了于伶的《长夜行》、夏衍的《愁城记》和《法西斯细菌》、欧阳予倩的《忠王李秀成》、郭沫若的《屈原》、阳翰笙的《天国春秋》、老舍的《面子问题》、沈浮的《重庆24小时》、

曹禺的《北京人》和《家》、吴祖光的《风雪夜归人》、陈白尘的《岁寒图》和《石达开》等近20个优秀剧目。四届"雾季公演"共有28个剧社、团、队参加演出，共演出大型话剧110多台。"雾季公演"的盛况，大大刺激了剧作家的创作热情和灵感，一时间，重庆成了剧作家的丰产地。如郭沫若在抗战期间就创作了《棠棣之花》、《屈原》、《虎符》、《高渐离》、《孔雀胆》、《南冠草》等6部历史剧；阳翰笙则创作了《李秀成之死》、《天国春秋》、《草莽英雄》等3部历史剧。"雾季公演"的剧目，乃至整个抗战时期的戏剧，大多是抗日救亡的内容，同时也有许多揭露国统区黑暗腐败现象的剧目，进步作家们以历史剧为武器，借古喻今，因而掀起了历史剧创作与演出的高峰。公演是抗战大后方的戏剧盛事，影响遍及全国。

10月　新中国剧社在桂林成立，主要成员有洪深、田汉、欧阳予倩、瞿白音、杜宣等近70人，至1947年解散时共举行56次公演，编演话剧30余个、活报剧10余个。1947年秋，在国民党压迫下因无剧场演出而解散。

11月　抗战剧社在延安第一届艺术节上演出大型话剧《母亲》，一些专业剧社又相继演出了《复活》、《日出》等大型话剧。由此引发了"演大戏"的论争。

11月　重庆、延安、成都、桂林、昆明、香港共同庆祝郭沫若50大寿和创作25周年活动。重庆上演《棠棣之花》和《天国春秋》。

12月　郭沫若整理完成五幕剧《棠棣之花》。以郭沫若作品为代表的历史剧创作标志着抗战时期中国话剧界的最高成

就，面对日寇的侵略，加之国民党当局专制，迫使剧作家转向"以史鉴今"的历史剧创作，并由此带来这一剧种的兴盛。

12月　重庆文化生活出版社出版曹禺的三幕剧《北京人》。

1942年

1月24日至2月7日　郭沫若的五幕剧《屈原》发表于《中央日报》。

春　苦干剧团成立于上海，它的前身是上海职业剧团。主要领导人是黄佐临。主要成员有姚克、吴仞之、柯灵、孙浩然、石挥、黄宗江、丹尼、白文等。1946年6月剧团宣告解散。4年里共上演多幕剧22个，独幕剧5个。这些剧目戏剧性浓厚，人物性格鲜明，情节结构严谨，有一定社会意义，深受大众喜爱。在上海沦陷期，为压抑的民族带来文化娱乐及揭露社会黑暗方面起到了积极作用。剧团生活艰苦，它没有资方背景，"齐心协力，埋头苦干"是剧团的信约。为了生存，剧团重视控制运行成本和票房，但始终以严谨的作风坚持上演进步剧目，培养了一批出色的编剧、导演和演员；导演黄佐临的艺术特点也在演出中得到实践，被认为是上海话剧舞台上最具有个人风格的重要导演之一。剧团对中国话剧的发展作出了重要贡献。

4月　五幕历史剧《屈原》公演，广告刊登在重庆《新华日报》的头版上："中华剧艺社空前贡献，郭沫若先生空前杰作，重庆话剧界空前演出，全国第一的空前阵营，音乐与戏剧的空前试验。"

4月　延安平剧研究院筹建完成并于10月10日举行开学典礼，康生担任院长。毛泽东亲自为研究院题词"推陈出新"，这

四个字成为此后戏曲改革的指导方针。

5月2日至23日　中共中央宣传部在延安杨家岭召开文艺座谈会，出席的作家、艺术家及文艺工作者约百人，会议由凯丰主持。5月2日的第一次大会上，毛泽东发表"引言"，5月23日第三次大会上，毛泽东发表"结论"，提出文艺为工农兵服务的方针，毛泽东在会上发表的"引言"和"结论"，合称《在延安文艺座谈会上的讲话》。

10月　郭沫若的五幕剧《虎符》（单行本）由重庆群益出版社出版。

10月　郭沫若的五幕剧《高渐离》在《戏剧春秋》第2卷第4期发表。

12月5日　夏衍的五幕六场话剧《法西斯细菌》在《文艺生活》第3卷第3期上发表。1944年6月该剧以《第七号风球》为名由重庆文聿出版社出版。

12月　重庆文化生活出版社出版曹禺的四幕剧《家》。

12月　中国艺术剧社在重庆成立，领导成员有司徒慧敏、章泯、宋之的、于伶等。先后公演了宋之的的《祖国在召唤》、《春寒》，夏衍的《天上人间》、《离离草》、《芳草天涯》，曹禺的《北京人》、《家》，于伶的《杏花春雨江南》，茅盾的《清明前后》，陈白尘的《岁寒图》，宋之的、夏衍、于伶集体创作的《戏剧春秋》等大小15个剧目，共演出470多场。1946年春解散。剧社对团结抗日、宣传民众、揭露国民党统治区的黑暗现实、提高演剧艺术水平，起到了积极作用，促进了大后方的进步戏剧运动。

1943年

1月9日　怒吼剧社在重庆国泰戏院演出由贝拉·巴拉兹编剧、焦菊隐翻译的《安魂曲》，张骏祥任导演，曹禺饰演莫扎特，张瑞芳饰演玛露霞，沈扬、赵蕴如等人参与演出。

4月18日　中国艺术剧社在重庆举行《家》的首演。导演章泯，金山饰演觉新，张瑞芳饰演瑞珏。演出连演三个月，盛况空前。

4月　郭沫若的四幕剧《孔雀胆》发表于桂林《文学创作》第1卷第6期。

1944年

2月15日　西南第一届戏剧展览会在桂林开幕，参加大会的戏剧工作者将近900人，参加的剧团有32个，历时90天，演出剧目有话剧、京剧、桂剧、歌剧、傀儡戏等80个。它包括了戏剧展览、资料展览，在剧展期间，还召开了西南第一届戏剧工作者大会，这是中国现代戏剧史上第一次也是仅有的一次戏剧工作者大会，出席大会的是参加剧展的全体戏剧工作者。大会通过了《戏剧工作者公约》，并起草了具有重要意义的历史性文件《西南第一届戏剧展览会闭幕宣言》（草稿）。剧展是我国戏剧运动史上的壮举，是为了"坚持团结，坚持抗战"而举行的具有重大政治意义的国统区抗日进步演剧活动。

3月　郭沫若的五幕剧《南冠草》由重庆群益出版社出版。

1945年

4月28日　由延安鲁迅艺术学院集体创作，贺敬之、丁毅执笔的五幕歌剧《白毛女》在延安中央党校会堂举行首演。它是毛泽东1942年《在延安文艺座谈会上的讲话》发表后产生的最具影响力的文艺作品之一。这是一部新歌剧，但舞台风格有别于话剧，是话剧的表现形式与民谣巧妙结合的产物。该剧深刻阐述了"旧社会把人变成鬼，新社会把鬼变成人"的主题。由于《白毛女》在思想上和艺术上的高度成就，它成了解放区影响最大、最受欢迎的剧目。在延安演出30多场，受到空前热烈的欢迎。以《白毛女》为代表的新剧的出现，是戏剧继承民族艺术传统，借鉴为群众所喜闻乐见的艺术手法的结果。

10月　陈白尘创作三幕喜剧《升官图》。

12月1日　顾毓琇与李健吾、顾仲彝、黄佐临等创立上海市市立实验戏剧学校，熊佛西为首任院长。1949年10月改名为上海市立戏剧专科学校。1952年全国高等院校实行院系调整后正式建院，更名为中央戏剧学院华东分院。1956年正式命名为上海戏剧学院。

1946年

12月　"新中国剧社"应台湾省署宣传委员会邀请，赴台演出《郑成功》、《牛郎织女》、《日出》、《桃花扇》等剧，这次演出目的之一是"介绍祖国文化，发展本省剧运"。它使台湾民众在相隔50年后，接触到了祖国的优秀戏剧文化。新中国剧社赴台演出，促使沉寂多年的台湾剧运与大陆开始汇流，将海峡两岸中华民族戏剧的血脉更紧密地联系在一起。推动了台湾话剧的发展，促进了两岸话剧的交流。

1947年

3月　"演剧九队"在无锡首演田汉创

作的《丽人行》。该剧在艺术结构上吸收了戏曲、电影的手法，21场前后连贯，在时空中自由转换，借以反映丰富复杂的情节内容。

4月　中国第一个职业儿童剧团——中国福利会儿童艺术剧院在上海创办。

1948年

夏　在夏衍、邵荃麟的倡议下，由香港的建国剧社、中原剧社、中华音乐学院在香港联合演出歌剧《白毛女》。这是香港首次公演解放区的大型歌剧。

秋　余上沅代表我国出席在捷克斯洛伐克（1993年解体为捷克和斯洛伐克两国）首都布拉格举行的国际戏剧家协会年会，这是我国第一次正式参加国际戏剧组织。

11月13日　华北《人民日报》发表《有计划有步骤地进行旧剧改革工作》，提出把"有利"、"无害"、"有害"作为审定旧剧目的标准，这也是新中国成立之后戏剧改革的基本方针。

1949年

4月　中国青年艺术剧院在北京成立，由廖承志任院长，吴雪、金山任副院长。它是在东北文工二团基础上组建的。

7月2日至19日　中华全国文学艺术工作者代表大会在北平召开，大会明确提出了"为人民服务的文艺"是社会主义文艺的总方针。它实现了中共对文艺工作的全面领导，确定了文艺工作的方向。中华全国文学艺术界联合会成立，选举郭沫若为主席，茅盾、周扬为副主席，同时建立了中国文联下属各个协会，选举产生了各个协会的领导机构。

7月24日　中华全国戏剧工作者协会成立（后于1953年更名为中国戏剧家协会）。田汉被推举为第一届主席，张庚、于伶担任副主席。有10余台话剧参加庆祝演出，主要剧目有：《炮弹是怎样造成的》、《红旗歌》、《王家大院》、《民主青年进行曲》等，这次戏剧演出，是解放区和国统区两支戏剧队伍在毛泽东文艺思想旗帜下的胜利会师，也是中国话剧一个新的历史时期的开始。

7月27日　中华全国戏曲改进委员会筹备委员会成立，欧阳予倩任主任。《人民日报》发表毛泽东为该会的题词"推陈出新"。全国戏曲改进会的成立，成为国家对戏曲艺术进行全面改进的指导性机构。毛泽东的题词确定了新中国对戏曲艺术改进和在对待传统戏曲遗产上的方向。

11月3日　文化部成立戏曲改进局，田汉任局长，杨绍萱、马彦祥任副局长。改进局下辖京剧研究院、新中华评剧工作团、大众剧场等单位。戏曲改进局的任务是：制定政策，调查研究剧目演出状况，拟定全国上演剧目的审定标准；组织力量整理、改编与创作戏曲剧目；团结、改造、关心戏曲艺人，培育人才；改革不合理的制度等。

11月23日　华北解放区《人民日报》发表《有计划有步骤地进行旧剧改革工作》的专论，为戏曲改革制定了基本方针。这篇社论将"旧剧改革"工作当作一项重要的历史任务，指出"改革旧剧的第一步工作，应该是审定旧剧目，分清好坏……对人民绝对有害或害多利少的，则应加以禁演或大大修改"。在这篇社论中，具体指出的"有害"的剧目有《九更天》、《翠屏山》、《四郎探母》、《游

龙戏凤》、《醉酒》五出。

1950年

1月　原华北人民文工团改建为归属北京市领导的北京人民艺术剧院（即"老人艺"），这是一个集歌剧、话剧、舞蹈和管弦乐为一体的综合性演出团体。院长李伯钊。

1月28日　中央人民政府文化部戏曲实验学校成立（1955年正式定名为中国戏曲学校，1978年10月经国务院批准改制为中国戏曲学院），首任校长为田汉。这个机构以及它所下辖的研究院、剧团、学校后来为整个国家戏曲改革起到了示范作用。

4月1日　《人民戏剧》在上海创刊，由中华全国戏剧工作者协会编辑出版。《人民戏剧》既是创刊号又是戏曲改革专号，是新中国成立以来在公开发行的刊物中第一次系统地提出"改革"口号的刊物。

4月2日　中央戏剧学院建立，欧阳予倩任院长。1952年改成专业的话剧学院。

7月　文化部专门邀请戏曲界代表人物与戏曲改进局的负责人，共同组建了"戏曲改进委员会"，主任委员为周扬，委员有田汉、欧阳予倩、梅兰芳、老舍等42人。作为"戏改"最高顾问机关，在7月11日首次以中央政府名义颁布了对12个剧目的禁演决定，它们是《杀子报》、《九更天》、《滑油山》、《奇冤报》、《海慧寺》、《双钉记》、《探阴山》、《大香山》、《关公显圣》、《双沙河》、《铁公鸡》、《活捉三郎》。该机构成为戏曲改进的顾问性机构。委员会主要负责审定剧本，就戏曲改进工作的计划、政策向文化部提出建议。

8月15日　华东戏曲改革工作干部会议在上海召开。会议学习了中央有关戏改工作的方针，并对旧艺人的思想改造、神话戏与迷信戏的区别、处理历史人物等问题作了专题讨论。

8月　上海人民艺术剧院成立，夏衍任院长，黄佐临、吕复任副院长。

9月　中国青年艺术剧院上演话剧《保尔·柯察金》，导演孙维世，主演金山、张瑞芳、吴雪等。这是新中国建立后中国人第一部规范地运用斯坦尼斯拉夫斯基体系排演的话剧。

9月20日　《新戏曲》月刊在京创刊。编委会成员有田汉、老舍、欧阳予倩等。该刊主要宣传中国共产党关于戏曲改革的方针、政策，介绍全国各地"改戏、改人、改制"的工作经验，并开展对戏曲、曲艺作品及表演艺术的评论。

10月29日至11月5日　文化部戏曲改进局在北京召开全国戏曲改进工作会议。会议总结了各地戏改工作的经验，学习了中央有关戏改的方针，并就如何进一步做好戏改工作进行了讨论。

11月27日至12月10日　文化部召开全国首届戏曲工作会议，就戏曲改革政策进行讨论。田汉作了《为爱国主义的人民新戏曲而奋斗》的报告，总结一年来戏曲改革中的成绩和问题，并深入阐述了戏曲审定、修改、创作、戏改重点和戏改工作统一管理等问题。会议提出了《全国戏曲工作会议关于戏曲改革工作向中央文化部的建议》，根据这个建议，政务院于1951年5月5日发布了《关于戏曲改革工作的指示》（以下简称《指示》），提出改戏、改人、改制的"三改"政策。这个政策是"百花齐放，推陈出新"方针的具体化。

该《指示》规定，"戏曲应以发扬人民新的爱国主义精神、鼓舞人民在革命斗争与生产劳动中的英雄主义为首要任务。凡宣传反抗侵略、反抗压迫、爱祖国、爱自由、爱劳动、表扬人民正义及其善良性格的戏曲应予以鼓励和推广；反之，凡鼓吹封建奴隶道德、鼓吹野蛮恐怖或猥亵淫毒行为、丑化与侮辱劳动人民的戏曲应加以反对。各地文教机关必须根据上述标准对上演剧目负责进行检查，不应放任自流，而应采取积极改革的方针"；强调"对人民有重要毒害的戏曲必须禁演者，应由中央文化部统一处理，各地不得擅自禁演"；提出"目前戏曲改革工作应以主要力量审定流行最广的旧有剧目。对其中的不良内容和不良表演方法进行必要的和适当的修改"；认为"中国戏曲种类极其丰富，应普遍地加以采用、改造与发展，鼓励各种戏曲形式的自由竞赛，促进戏曲艺术的'百花齐放'"；指出"今后各地戏曲改进工作应以对当地群众影响最大的剧种为主要改革与发展对象"；"戏曲艺人在娱乐与教育人民的事业上负有重大责任，应在政治、文化及业务上加强学习，提高自己"；"旧戏班社中的某些不合理制度，如旧徒弟制、养女制、'经励科'制度等，严重地侵害人权与艺人福利，应有步骤地加以改革，这种改革必须主要依靠艺人群众的自觉自愿"。该《指示》表现出新中国对于戏曲艺术的一种崭新姿态。

1951年

1月　中国青年艺术剧院演出老舍的新作《方珍珠》，导演石羽。

2月　北京人民艺术剧院（习惯称"老人艺"）演出老舍的新作《龙须沟》，特

邀时为北京师范大学文学院院长兼西语系主任的焦菊隐教授执导该剧。演出获得巨大成功，老舍因此剧而获得"人民艺术家"的称号，焦菊隐的导演成就也备受称誉。该剧奠定了北京人艺演出风格，也是焦菊隐一生的重大转折点：1952年6月，北京人民艺术剧院重新组建，成为专业的话剧院，由曹禺担任院长，焦菊隐则正式调离北京师范大学，担任北京人艺的第一副院长。

3月　上海人民艺术剧院演出《抗美援朝大活报》，导演黄佐临。

3月　文化部所属的戏曲改进局与艺术事业管理局合并，田汉任局长。类似的政府职能机构在全国各省市也相应设立，负责领导和管理各地的戏曲事业，贯穿执行戏曲改革的方针政策。

4月　中国戏曲研究院成立，梅兰芳任院长。建院时，毛泽东题词"百花齐放、推陈出新"，这八个字成为此后戏曲事业改革与发展的根本方针。周恩来题词"重视与改造、团结与教育，二者不可缺一"，这一题词也成为依靠、团结、教育广大戏曲艺人同心同德进行戏曲改革的具体指针。建院之初，设研究、编辑、资料等部门，下辖戏曲实验学校，京剧实验工作一、二、三团，曲艺实验工作团和评剧团。这个研究院的基本任务是整理修改旧时代戏曲的优秀剧本，创作新剧本和新曲词，保证上演剧目的供应，在戏曲艺术各个方面系统而有重点地进行研究和实验工作，运用科学的方法培养戏曲演员和戏曲工作干部。

5月5日　政务院发布了《关于戏曲改革工作的指示》（后通称"五五指示"），该指示全面论述了戏改的指导思

想和"改戏、改人、改制"的内容，并明确了各戏曲剧种"百花齐放"的方针。

5月7日　《人民日报》发表社论《重视戏曲改革工作》。

6月　文化部在京召开全国文工团工作会议，指出"中央各大行政区及大城市设剧院或专门化的剧团"，"以逐步建设剧场艺术"，这也直接促进了全国专业话剧院团的陆续建立。政府有计划、有步骤地进行中国话剧的建设，其目标在于使话剧成为一个遍布全国的严密而完善的体系。

12月　由南薇、宋之由、徐进等人改编的越剧《梁山伯与祝英台》在京上演。该剧剧本在《人民文学》第5卷第2期上发表。

1952年

1月20日　中华全国戏剧工作者协会、文化部艺术管理局创办《剧本》月刊，张光年任主编。为话剧创作提供了重要的发表园地。

5月　为纪念世界文化名人果戈理，中国青年艺术剧院和北京人民艺术剧院联合演出果戈理的《钦差大臣》。由留苏归来的著名导演孙维世执导，于村、刁光覃、石羽、叶子、朱琳等人参与演出。

6月12日　北京人民艺术剧院成立。这是由原先建立于1950年"老人艺"的话剧队和原属于中央戏剧学院的话剧团合并组建而成的专业话剧院。北京市副市长吴晗，市委宣传部副部长廖沫沙，中央戏剧学院院长欧阳予倩，副院长张庚、李伯钊，市文联主席老舍等人出席大会，吴晗代表市政府宣布曹禺为院长，焦菊隐、欧阳山尊为副院长，赵起扬为秘书长，邵惟为副秘书长。

10月6日至11月14日　文化部在北京举办了第一届全国戏曲观摩演出大会。共23个剧种的37个剧团演出了82个剧目。剧目以传统剧目（63个）为主，另有部分新编历史剧（11个）和现代戏（8个）。大会给梅兰芳、周信芳、程砚秋、袁雪芬、常香玉、王瑶卿、盖叫天颁发了荣誉奖；越剧《梁山伯与祝英台》和《西厢记》、评剧《小女婿》、沪剧《罗汉钱》、川剧《柳荫记》、京剧《将相和》、淮剧《王贵与李香香》、楚剧《葛麻》、秦腔《游龟山》获剧本奖，京剧《雁荡山》和《三岔口》、越剧《梁山伯与祝英台》、评剧《小女婿》获演出一等奖，丁是娥等34位演员获表演一等奖。这次演出和在此前后其他省市的戏曲会演，标志着戏曲改革以运动形式进行的阶段已经结束。

1953年

1月15日　北京人民艺术剧院四个独幕剧《喜事》、《麦收之前》、《夫妻之间》、《赵小兰》在大华电影院公演。这是剧院自1952年组建后第一次剧场演出。

1月29日　中华人民共和国文化部发布《关于整顿和加强全国剧团工作的指示》，这是领导、管理剧团的政策性文件。该指示主要以政务院1951年5月5日颁发的《关于戏曲改革工作的指示》精神和1951年6月召开的全国文工团工作会议的决定为根据，对如何加强国营剧团、私营剧团的领导和管理及如何加强戏剧创作的组织领导工作进行了规定和说明。

2月26日　北京市戏曲编导委员会成立，老舍、焦菊隐、马少波、王亚平等人被聘为顾问。这是一个群众性的戏曲研究团体，主要工作是改编和创作新戏曲、整理旧戏曲、储存剧本、供剧团上演。

4月1日　老舍的新作《春华秋实》在青年宫正式公演。这是北京人民艺术剧院建院后上演的第一部大戏。

5月　中国人民解放军总政治部话剧团在京成立。

6月　中华全国戏剧工作者协会召开学习斯坦尼斯拉夫斯基体系座谈会。

7月25日至8月31日　东北区第一届戏剧音乐舞蹈观摩演出大会在沈阳举行。会演了东北各地的话剧、歌剧、京剧、评剧、梆子及音乐、舞蹈等节目167个，共演出94场。主要作品有东北人民艺术剧院演出的安波编剧的《春风吹到了诺敏河》和孙芋编剧的《妇女代表》、黑龙江话剧团演出的金剑编剧的《赵小兰》。

9月　中国青年艺术剧院重排话剧《屈原》。由陈鲤庭导演，赵丹饰屈原，白杨饰南后，王蓓饰婵娟。

9月23日至10月6日　中国文学艺术工作者第二次代表大会在京召开。出席代表581人，列席代表189人。全国文联主席郭沫若致开幕词，周恩来向大会作了关于过渡时期总路线和文艺工作任务的政治报告，周扬作了题为《为创造更多的优秀的文学艺术作品而奋斗》的报告，茅盾作了题为《新的现实和新的任务》的报告。这次大会是在党提出了过渡时期的总路线、国家开始执行第一个五年计划的新形势下召开的，大会号召文艺工作者为实现新的历史任务而奋斗，强调繁荣创作，用社会主义现实主义创作方法创造新英雄形象。

10月　中华全国戏剧工作者协会改组为中国戏剧家协会，田汉担任主席，欧阳予倩、梅兰芳、洪深担任副主席。

11月13日　北京人民艺术剧院对《龙

须沟》进行重新排练后公演。在对该剧的重新排练中，焦菊隐以斯坦尼斯拉夫斯基体系为核心，吸收中国民族戏曲的美学精神，提出了演员表演创作中的"心象"学说，许多演员运用他的"心象"学说在剧中成功地创造了真实、鲜明、生动的舞台形象。该剧也因此获得了巨大的成功。

1954年

1月20日　中国剧协机关刊物《戏剧报》创刊，张庚主编。《戏剧报》内容以戏剧评论和理论探讨为主。除了评介全国各地上演的话剧、戏曲、歌剧等剧目和对戏剧创作、导表演、戏曲音乐、舞台美术等戏剧领域的重要问题进行多方面的探讨外，还经常介绍戏剧艺术家们的成长道路和创作经验，并报道国内外戏剧动态和刊登有关戏剧知识的文章。

4月　北京上海同时举行莎士比亚诞生390周年纪念会，先后演出《哈姆雷特》、《罗密欧与朱丽叶》。

5月26日　文化部发布《关于加强对民间职业剧团的领导和管理的指示》。

6月　中国人民解放军总政文工团话剧团演出陈其通编剧、导演的话剧《万水千山》。

6月30日　北京人民艺术剧院排练的《雷雨》首演。导演夏淳，郑榕、朱琳、苏民、狄辛、董行佶等主演。

7月　为纪念契诃夫逝世50周年，上海人民艺术剧院演出《蠢货》、《论烟草有害》，中国青年艺术剧院演出《求婚》。

10月　陈其通的话剧《万水千山》发表于《解放军文艺》上。1955年2月由解放军文艺出版社出版单行本。《万水千山》是中华人民共和国成立后第一部成功

地反映中国近代革命史上英雄业绩的历史剧。1956年在第一届全国话剧观摩演出大会中获得一等奖。1957年该剧在上海文化广场的大舞台演出，黄佐临导演。

12月30日　文化部将中国戏曲研究院及所属单位调整为四个单位：（1）中国戏曲研究院，由梅兰芳任院长，周信芳、程砚秋、张庚、罗合如、马少波任副院长，主要从事戏曲改革的研究工作和基础理论的建设工作；（2）中国京剧院，由梅兰芳任院长，马少波任副院长，阿甲任总导演，主要作为京剧改革的示范性演出团体从事艺术创作实践；（3）中国评剧院，由张东川任院长，薛恩厚任副院长，主要作为评剧改革的示范性单位从事艺术创作实践；（4）中国戏曲学校，由晏甬任校长，萧长华、史若虚任副校长，主要从事戏曲人才的教育、培养。四个单位各司其职，为戏曲艺术的继承、发展与革新做出了历史性的贡献。

1955年

1月10日　中国京剧院成立，梅兰芳任首届院长。其最早的前身是1942年在党中央的关怀下成立的延安平剧研究院。后该院几经变化改组，先是与华北军区六纵队前锋平剧团和冀南军区民主剧团合并，改称华北平剧研究院；新中国成立后改组为文化部戏曲改进局所属京剧研究院。中国戏曲研究院所属京剧实验工作一、二、三团；后来于1953年三个团合并为中国京剧团。

4月1日至22日　文化部举办的第一届木偶戏、皮影戏在京举行观摩演出，共12省31个剧团参加，演出节目70多个。

4月　文化部、文联、剧协共同举办"梅兰芳、周信芳舞台生活五十年纪

念会"。

6月7日　文化部第一届戏曲演员讲习会在京举行，学员共62名，会上张庚作的专题报告《论〈秦香莲〉的改编》对戏曲界影响很大。

1956年

3月1日至4月5日　第一届全国话剧观摩演出大会在京召开，共42个剧团演出50个剧目。这次会演由文化部主办，开幕式由文化部部长沈雁冰主持，国务院副总理陈毅作关于加强和大力发展话剧事业的报告。参加会演的有专业话剧院（团）和兼演话剧的表演艺术团体41个，另有2个教学单位和1个演出单位参加展览演出。参加会演的剧目有多幕剧32个、独幕剧18个，其中新创作剧目48个，占参加会演剧目的96％。参加这次会演的人员共约2000人。苏联、罗马尼亚、南斯拉夫、朝鲜等12个国家的剧作家、导表演艺术家、舞台美术家、戏剧评论家应邀来中国观摩会演。这次会演的宗旨是推广新创作的优秀剧目，交流话剧创作和演出经验，并通过对优秀的话剧作者、导演、演员、舞台美术工作人员的评奖，促进话剧创作的繁荣和演出质量的提高，推动话剧艺术更好地为人民服务。它是话剧专业化、正规化建设初步成就的展示。

3月　中国青年艺术剧院上演老舍新作《西望长安》（《人民文学》1956年1月号发表），导演孙维世，主演于村、吴雪、金山等。此剧参加了文化部举办的第一届全国话剧汇演，演出获得一等奖，孙维世获导演奖，于村获表演奖。

4月　浙江昆苏剧团进京演出昆剧《十五贯》。毛泽东、周恩来等人观看

后，周恩来提出中国话剧应向《十五贯》学习，吸收民族戏曲的特点。5月6日，《人民日报》发表社论《一出戏救活一个剧种》。《十五贯》不仅被其他剧种广泛移植，江苏、上海、北京、湖南等地的昆剧团也由此陆续得到恢复和发展，濒临灭绝的昆剧由此走上了复兴和改革之路。

5月　为纪念捷克斯洛伐克戏剧家约·卡·代尔逝世100周年，北京人民艺术剧院上演其代表作《仙笛》，导演欧阳山尊。

6月　为纪念高尔基逝世20周年，北京人民艺术剧院上演《耶戈尔·布雷乔夫和其他的人们》，导演夏淳、梅阡，主演郑榕、朱琳、于是之、英若诚等。

6月1日至15日　文化部召开第一次全国戏曲剧目工作会议。会议主题是"破除清规戒律，扩大和丰富戏曲上演剧目"。会议认为，必须有计划、有组织地大力进行各剧种传统剧目的挖掘、整理和改编工作，必须尊重优秀传统和依靠艺人。会议结束后，全国各地文化部门掀起了挖掘、搜集、整理传统戏曲剧本的热潮。据当时统计，在不到一年的时间里，戏曲编导委员会就搜集到京剧剧本1093部，剧目829出。（截至1964年，北京市戏曲编导委员会共搜集剧本1800余部，其中绝大部分是京剧剧本）。

6月18日至9月28日　文化部在京举办第二届戏曲演员讲习会。参加这次讲习会的有川剧、汉剧、滇剧、楚剧等三十个剧种的演员和少数音乐工作者及干部279人。这次讲习会着重解决轻视遗产、轻视传统、轻视技术、新旧团结不好等普遍存在的思想问题。组织观摩各剧种的有特点的剧目，请名艺人介绍经验，组织讨论，

在此基础上再讲课，使经验上升为理论。张庚为讲习会作了《正确理解传统剧目的思想意义》和《戏曲表现现代生活问题》的专题报告以及剧目部分的总结报告。

6月　中国儿童剧院成立，前身是1941年在延安成立的延安青年艺术剧院附属儿童艺术学园。公演任德耀编剧的童话剧《马兰花》。

7月　田汉在《戏剧报》7月号上发表《必须切实关心并改善艺人的生活》一文。

7月　为纪念萧伯纳诞生100周年和易卜生逝世50周年，上海人民艺术剧院、上海电影演员剧团演出萧伯纳的《英雄与美人》，中国青年艺术剧院上演易卜生的《娜拉》。

9月　中央实验话剧院成立，首任院长欧阳予倩。

9月24日　《日出》在首都剧场化妆连排，这是北京人艺第一次使用自己的剧场。

11月1日　《日出》首演。导演欧阳山尊，杨薇、周正、于是之、董行佶、方琯德等主演。

11月13日　文化部发布《关于国营剧团试行付给剧作者剧本上演报酬的通知》。

1957年

1月　中国实验话剧院首演岳野的《同甘共苦》。

1月　《戏剧报》发表夏衍、田汉、欧阳予倩、阳翰笙发出的《举办话剧运动五十年纪念及搜集整理话剧运动史资料出版话剧史料集的建议》。

4月　上海人艺演出杨履方编剧、黄佐临导演的四幕六场喜剧《布谷鸟又叫了》。

4月10日至24日　文化部召开第二次戏曲剧目工作会议。这次会议以总结交流挖掘传统剧目的经验，解决上演剧目中新出现的问题为目的。会议明确提出戏曲工作必须贯彻"双百"方针，会议的精神是加强挖掘、反对禁戏，要求"大胆放手开放戏曲剧目"。

5月17日　文化部发出《关于开放"禁戏"问题的通知》，宣布以前所有禁演剧目一律开放。

6月11日　《南京日报》发表黎弘（刘川）的文章《第四种剧本——评〈布谷鸟又叫了〉》。该文代表了此时话剧创作思潮的走向。

6月15日　北京人艺上演曹禺的《北京人》。导演田冲，叶子、蓝天野、舒绣文、刁光覃、董行佶、吕齐等主演。

6月15日至8月12日　第三届戏曲演员讲习会在上海举行，这次讲习会于7月8日至8月17日在广州举行，学员各为150人。

9月28日　由北京人艺排练的话剧《骆驼祥子》首演。导演、改编梅阡，舒绣文、李翔、英若诚等主演。

11月　全国各地数十个话剧团体上演20余部苏联话剧，以纪念"十月革命"40周年。

本年度　中央实验话剧院上演话剧《桃花扇》，欧阳予倩任编剧、导演。

1958年

1月5日　为纪念中国话剧运动50周年，《文汇报》刊登夏衍的文章《难忘的一九三〇年——艺术剧社与剧联成立前后》。

2月17日　文化部发出《号召全国国营艺术表演团体全面大跃进的通知》，之

后，各地表演团体掀起了上山下乡、下连队、下工厂为工农兵演出的热潮。

3月15日至3月19日　文化部在京召开第一次全国艺术科学研究座谈会，会议的目的是根据我国科学规划的要求和"百花齐放，百家争鸣"的方针，明确艺术科学研究工作的方向、任务，讨论今后的长远规划和1958年的研究重点，并交流开展艺术科学研究工作的经验。欧阳予倩在会上致开幕词。

3月29日　老舍的三幕话剧《茶馆》由北京人艺在首都剧场公演，导演焦菊隐、夏淳，当时北京人艺院长曹禺称："第一幕是古今中外剧作中罕见的一幕。"于是之、郑榕、蓝天野、黄宗洛、英若诚、童超等主演。

5月　北京人艺上演话剧《智取威虎山》，焦菊隐导演。

6月　北京人艺和上海人艺同时上演田汉的多幕剧《关汉卿》，焦菊隐、欧阳山尊导演。

6月13日至7月15日　文化部举办"现代题材戏曲联合公演"，参加演出的有评剧、沪剧、楚剧、豫剧、湖南花鼓戏、京剧共六个剧种。公演期间召开了"戏曲表现现代生活座谈会"，提出"以现代剧目为纲"的口号。并推出了豫剧《刘胡兰》、《朝阳沟》，京剧《白毛女》，昆剧《红霞》等比较优秀的现代剧目。7月14日，文化部副部长刘芝明作了题为《为创造社会主义的民族的新戏曲而奋斗》的总结发言。

6月28日至30日　中国文联、剧协等单位联合举办"元代伟大戏剧家关汉卿戏剧创作七百周年纪念会"。同时，中国文化界以"纪念关汉卿戏剧创作七百年"为主题，出版《关汉卿戏曲集》以及当代学者研究关汉卿的文集；许多剧团上演他创作的剧目；有的作品还被拍成电影。

1959年

5月　周恩来就戏曲剧目政策，提出了"两条腿走路"的思想。

5月　北京人艺在首都剧场上演郭沫若新作《蔡文姬》，焦菊隐导演。该戏的成功标志着焦菊隐民族化戏剧探索的成功。

6月　为迎接国庆十周年，也为纪念俄罗斯戏剧之父奥斯特洛夫斯基的《大雷雨》演出百年，中央实验话剧院上演该剧，总导演孙维世与苏联专家合作，第一次在中国舞台上使用斜平台。

9月21日至10月10日　由文化部主办的庆祝中华人民共和国成立十周年献礼演出在京举行，共有来自20多个省、市、自治区及解放军系统、工会系统的40多个专业、业余艺术表演团体参加。在北京的近80个艺术单位，共演出了410多场，观众达45万多人次。这次演出除了北京的京剧、评剧、昆曲、河北梆子等剧种之外，还有来自上海的越剧、昆剧，湖北的汉剧，湖南的湘剧，河南的豫剧，广东的粤剧，四川的川剧，陕西的秦腔，福建的闽剧、莆仙戏，还有河北的河北梆子和甘肃的陇东道情等。此次来京参加献礼演出的都是最有代表性的优秀剧目和在全国乃至在国际上享有盛名的表演艺术家和著名演员。

11月3日　欧阳予倩创作的大型话剧《黑奴恨》在《剧本》11月号上发表。

1960年

2月3日　湖北省实验歌剧团集体创作的歌剧《洪湖赤卫队》在《剧本》2月号上发表（该剧本于1961年由中国戏剧出版社出版）。

2月20日至3月2日　文化部举办话剧观摩演出会，共12个代表队参加，演出了12个剧目。

3月5日　文化部在北京召开话剧工作座谈会。

4月8日　《北京戏剧》创刊。创刊号刊登了中央戏剧学院实验话剧院集体创作的话剧《英雄列车》、中国青年艺术剧院集体创作的话剧《为了六十一个阶级弟兄》及马少波的文章《谈历史剧的"古为今用"》。

4月13日至29日　文化部举办现代题材戏曲观摩演出，来自全国各地的10个剧团演出了京剧《四川白毛女》、《巴林怒火》，评剧《金沙江畔》、《八女颂》、《张士珍》，庐剧《程红梅》，沪剧《星星之火》、《鸡毛飞上天》，豫剧《冬去春来》，曲剧《为了六十一个阶级弟兄》等10个剧目。文化部副部长齐燕铭在总结报告中对此次会演的艺术质量给予了充分肯定，同时也明确提出"三者并举"的戏改政策。报告指出"我们要提出现代戏、传统戏、新编历史剧三者并举。即大力发展现代剧目；积极整理改编和上演优秀的传统剧目；提倡用历史唯物主义观点创作新的历史剧目"。"三者并举"的方针，是对周恩来、田汉等人提出的"两条腿走路"的具体阐明，二者对于纠正"以现代剧目为纲"的戏曲创作倾向发挥了积极的作用。

7月22日至8月1日　第三届中国文学艺术工作者代表大会在京召开。出席代表共2444人。党和国家领导人周恩来、朱

德、宋庆龄、邓小平等出席了开幕式。郭沫若致开幕词，陆定一代表党中央和国务院致祝词，周恩来在大会上作了国内外形势的报告，陈毅、李富春分别作了国际形势和国家经济建设问题的报告。周扬、茅盾分别作了《我国社会主义文学艺术的道路》、《反映社会主义跃进的时代，推动社会主义时代的跃进》的报告。大会主要回顾总结了中华人民共和国成立后文艺工作的成就，肯定"我国的社会主义文学艺术是在两条道路的斗争中成长起来的"。关于今后任务，强调反对帝国主义、反对现代修正主义和批判资产阶级人性论和人道主义，提倡掌握革命现实主义和革命浪漫主义相结合的艺术方法。

9月19日　为了落实邓小平关于"编一点历史戏，使群众多长一点智慧"的倡议，文化部邀请首都历史学家和戏剧家在人民大会堂河北厅座谈，并请历史学家吴晗负责编出"中国历史剧拟目"，供戏剧创作参考。历史题材剧目的创作与演出，由此再次趋向活跃。

9月29日　周扬在艺术工作座谈会上传达邓小平的指示：编一点历史戏，使群众多长一些智慧。

10月　文化部党组发出《关于加强对重点艺术团体的领导管理的初步意见（草案）》，开列了经中宣部批准的147个国营单位，要求这些团体通过创作、演出的示范和经验总结，带动更多的艺术团体。

本年度　中国青年艺术剧院上演《文成公主》，田汉编剧，金山导演。

1961年

1月　吴晗的新编历史剧《海瑞罢官》在《北京文艺》第1期发表。

6月　"文艺工作座谈会和故事片创作会议"在北京新侨饭店召开，讨论《关于当前文艺工作的意见》（即《文艺十条》的初稿）。

本年度　中国人民解放军总政治部话剧团上演由沈西蒙、漠雁、吕兴臣共同创作的话剧《霓虹灯下的哨兵》，导演鲁威。

1962年

2月　周恩来在中南海紫光阁对在京参加汇演的话剧、歌剧、儿童剧的作家发表讲话。讲话内容共分六部分：一、破除迷信，解放思想；二、党如何领导戏剧电影工作；三、时代精神；四、典型人物；五、关于写人民内部矛盾；六、生活真实、历史真实与艺术真实问题。

3月　"全国话剧、歌剧、儿童剧创作座谈会"在广州召开，剧作家、导演、戏剧理论家和戏剧工作者共160多人参加。3月2日，周恩来向参加座谈会的文艺工作者作了《关于知识分子的报告》，明确提出知识分子同工人、农民一样，是党的依靠对象，给知识界以极大鼓舞。3月6日，陈毅的长篇报告高度评价新中国成立十三年来中国知识分子、戏剧工作者的成绩。这次会议在整个文艺界、戏剧界产生了重大的影响，调动了艺术家们的积极性。会议之后，全国戏剧创作出现了一片繁荣的新景象。

3月　上海人艺在沪演出话剧《珠穆朗玛》，黄佐临、杨村彬导演，采取戏曲的帮腔、电影的画外音、古希腊戏剧的合唱等手段，形式新颖。

4月　《文艺十条》经修改后，正式定稿为《文艺八条》并下发到全国各地文化艺术单位。

6月1日　文化部、北京市文化局召开"首都话剧工作座谈会"，会议形成了《关于话剧院（团）艺术生产问题的几点意见（草案）》。

6月　北京人艺演出郭沫若的新作《武则天》，导演焦菊隐、梅阡。

9月　中国人民解放军前线话剧团在沪公演沈西蒙等人编剧的九场话剧《霓虹灯下的哨兵》。

10月　文化部向中共中央宣传部报送《关于改进和加强剧目工作的报告》，指出戏剧工作中存在有上演剧目不能适应形势需要，现代剧目少而历史题材剧目多，一些有毒素的剧目又重新搬上舞台等问题。

12月　上海人艺在沪演出王树元的多幕话剧《杜鹃山》。

12月7日　文化部又发出《关于贯彻执行〈关于改进和加强剧目工作的报告〉的通知》，报告中点名批评了包括鬼戏《李慧娘》在内的一些传统剧目。

1963年

2月21日　文化部党组向中宣部提出《关于发展戏剧创作的几项措施的报告》。

3月　沈西蒙、漠雁、吕兴臣共同创作的话剧《霓虹灯下的哨兵》在《解放军文艺》3月号上发表（该剧本于1964年4月由中国戏剧出版社出版）。

4月17日　北京人艺上演《霓虹灯下的哨兵》，编剧沈西蒙（执笔）、漠燕、吕兴臣，导演欧阳山尊、夏淳。

12月25日　华东区话剧观摩演出在上海开幕，这次观摩演出以大力提倡现代剧、交流现代剧的创作和表演经验为中心

内容。

1964年

3月31日　文化部在首都剧场举行1963年以来优秀话剧创作及演出授奖大会。有21个多幕剧和独幕剧的39位作者、编辑和20个演出单位，在会上分别获得了创作奖和演出奖。

6月5日至7月31日　全国第一届京剧现代戏观摩演出大会在北京举行，齐燕铭主持会议，沈雁冰致开幕词，周信芳担任大会顾问并在开幕式上作了发言。首都和来自全国各地的戏曲工作者5000多人出席。会演分六轮同时进行。参加演出的有来自19个省市自治区、28个剧团的2000多名演员。这次会演共演出了《芦荡火种》、《红灯记》、《奇袭白虎团》、《红嫂》、《红色娘子军》、《草原英雄小姐妹》、《黛诺》、《六号门》、《智取威虎山》、《杜鹃山》、《洪湖赤卫队》、《红岩》、《革命自有后来人》、《李双双》等35个剧目（原定37个剧目，江青分别以"歌颂错误路线"和"形式不伦不类"的罪名取消了《红旗谱》与《朝阳沟》的演出）。会演中的部分剧目如上海演出团演出《智取威虎山》、山东省演出团演出《奇袭白虎团》、北京京剧团演出《芦荡火种》等为后来的"样板戏"提供了基础。

本年度　中国青年艺术剧院上演由胡可编剧的话剧《槐树庄》，集体导演。

1965年

2月25日　华北地区话剧、歌剧工作者举行的观摩演出会在北京开幕，共1300多名艺术工作者参加，参加演出的河北省、山西省、内蒙古自治区、北京市和中国人民解放军北京部队的16个话剧、歌剧表演团体，将演出25个多幕和独幕的话剧、歌剧。大会还邀请了工农兵业余演出队演出他们创作的小型话剧、歌剧。这次观摩演出会，将检阅华北地区近年来话剧、歌剧在反映社会主义革命和社会主义建设、塑造当代工农兵英雄人物方面所取得的成就，并总结和交流文艺工作者思想革命化以及创作、表演等方面的经验，使话剧、歌剧更有力地配合和推动当前社会主义革命和社会主义建设的新高潮。

5月22日至6月22日　东北区京剧现代戏观摩演出会开幕，辽宁、吉林、黑龙江三省的18个京剧团，演出了26个反映工农兵斗争生活的革命现代戏，这些戏除两个以革命斗争历史为题材的戏以外，其余的都是反映新中国成立十五年来社会主义革命和社会主义建设的，其中工业和战斗题材的戏占了很大比重。通过这次观摩演出，东北地区的广大京剧工作者进一步坚定了京剧革命的信心，为东北地区京剧革命事业的发展奠定了良好的基础。

5月25日　华东区京剧现代戏观摩演出在上海开幕，有山东、江苏、安徽、浙江、福建、江西和上海六省一市的京剧工作者及有关人员2000多人参加，演出了24个剧目。大型剧目有《江姐》、《黎明的河边》、《大渡河》（江西）等12个。小型短剧有江苏的《就是他》、江西的《五盆口》等12折。这次观摩剧目清一色的革命传统教育和歌颂英雄人物。

7月1日至8月15日　中南区戏剧观摩演出大会在广州举行，共有3000多位戏剧工作者参加这次会演，演出了50多个剧目，这是一次对中南地区革命现代戏很好的检阅，为革命现代戏迅速地全部地占领舞台奠定了良好的基础。

7月16日至10月10日　西南区话剧、地方戏观摩演出大会在成都举行。

11月10日　《文汇报》发表姚文元的文章《评新编历史剧〈海瑞罢官〉》，该文捕风捉影地把《海瑞罢官》中所写的"退田"、"平冤狱"同"单干风"、"翻案风"联系在一起，称其是"资产阶级反对无产阶级和社会主义革命的斗争焦点"，进而宣判《海瑞罢官》是借古讽今、影射现实的"大毒草"。

1966年

2月　"部队文艺工作座谈会"在上海召开，会后以中央军委名义下发了《部队文艺工作座谈会纪要》（以下简称《纪要》）。《纪要》提出"文艺黑线专政论"，提出争创样板戏，重新组织文艺队伍的任务。《纪要》可以看作"文革"戏剧的酝酿期。

4月　《人民日报》、《红旗》杂志等报刊先后发表《〈海瑞骂皇帝〉和〈海瑞罢官〉的反动实质》（戚本禹）、《〈海瑞骂皇帝〉和〈海瑞罢官〉是反党反社会主义的大毒草》（关锋、林杰）等文章，文章将海瑞被罢官同庐山会议彭德怀被撤职一事联系在一起，使对《海瑞罢官》的批判带上了更为浓重的政治色彩。接下来，文艺界、史学界、哲学界等社会科学领域开始进行全面的"揭盖子"。这场批判揭开了"文化大革命"的序幕。

11月28日　中央"文革"小组召开文艺界大会，会上宣布江青任解放军文化工作顾问，中国京剧院、北京京剧一团、中央歌剧舞剧院的芭蕾舞团、中央乐团列入

解放军编制。

11月28日 中央文化革命领导小组在北京召开首都文艺界无产阶级文化革命大会，时任小组顾问的康生在会上宣布：京剧《智取威虎山》、《红灯记》、《海港》、《沙家浜》、《奇袭白虎团》和芭蕾舞剧《白毛女》、《红色娘子军》以及交响乐《沙家浜》等8部文艺作品为"革命样板戏"。

1967年

5月9日 为纪念毛泽东《在延安文艺座谈会上的讲话》发表25周年，有关部门在北京举行了八部"革命样板戏"大汇演。演出历时37天，演出场次共218场，接待观众近33万人次。

5月31日 《人民日报》发表的社论《革命文艺的优秀样板》中首次公布了第一批八个"革命样板戏"，后来陆续出现的京剧《平原作战》、《龙江颂》等9部作品不在"样板戏"之列，而被称为"样板作品"。自此之后，"样板戏"成为有特定内容、有具体所指的名词。

1968年

5月23日 于会泳在《文汇报》发表《让文艺舞台永远成为宣传毛泽东思想的阵地》的文章，第一次公开提出"三突出"的口号："我们根据江青同志的指示精神，归纳为'三突出'，作为塑造人物的重要原则，即在所有人物中突出正面人物来；在正面人物中突出主要英雄人物来；在主要人物中突出最主要的中心人物来。"之后，他又提出了"三陪衬"作为"三突出"的补充："在正面人物与反面人物之间，反面人物要反衬正面人物；在所有正面人物之中，一般人要烘托、陪衬英雄人物；在所有英雄人物之中，非主要英雄人物要烘托、陪衬主要英雄人物。""三突出"是中国"文革"期间的文艺指导理论之一，这一原则是主观主义的产物，是江青等人为其政治目的服务的，导致了文艺的概念化、脸谱化和类同化，对文艺造成了重大的损害。

1969年

10月19日 《人民日报》发表哲平《学习革命样板戏，保卫革命样板戏》的文章，提出"保卫革命样板戏"的口号，要求"举起无产阶级专政的铁锤，坚决打击破坏革命样板戏的一小撮阶级敌人"。在这一口号下，演出"样板戏"丝毫不许走样，必须以"两报一刊"陆续发表的"样板戏"正式演出本作为标准。一句台词、一个台步、一束灯光、一个道具，甚至一个人物身上的一块补丁，都不能作变动，否则就是"阶级斗争新动向"，"破坏革命样板戏"。在此之前，《红旗》杂志第10期发表文章，提出"学习革命样板戏，保卫革命样板戏"的口号。

1970年

9月 北京电影制片厂率先推出了全国第一部样板戏电影《智取威虎山》。此后不久，样板戏电影《红灯记》、《龙江颂》、《沙家浜》、《海港》、《杜鹃山》、《奇袭白虎团》、《红色娘子军》等陆续拍成。

12月10日 《人民日报》发表《群众文艺是一条重要战线》，指出群众文艺的中心内容是学习样板戏和宣传样板戏。

1973年

1月1日 周恩来等中央政治局成员接见部分电影、戏剧、音乐工作者，会上决定成立文化部创作领导小组办公室，于会泳任组长。

1974年

1月23日至2月18日 国务院文化组举办的华北地区文艺调演在北京举行。《三上桃峰》等参加演出。

2月28日 《人民日报》发表初澜文章《评晋剧〈三上桃峰〉》，称《三上桃峰》是1966年《三下桃园》的翻版，是"阶级斗争、路线斗争在文艺上的反映"，是"有组织、有计划、有预谋"地"要为刘少奇翻案"，是"反革命的修正主义文艺黑线的回潮"。在不到两个月时间里，各地发表了500多篇批判文章，掀起一场声势浩大的大批判运动。

7月19日 国务院文化组给北京、天津、上海、湖南等省、市革命委员会发出《关于批判〈园丁之歌〉的通知》。接着，报刊发表大量批判文章，把宣传教师应作"园丁"，说成是"修正主义教育路线的旧调重弹"，对湘剧《园丁之歌》展开批判。

8月13日至9月13日 国务院文化组在北京举办上海、广西、湖南、辽宁四省市自治区文艺调演。

1975年

1月 国务院文化组改组为文化部，于会泳任部长。

2月28日 北京人艺副院长、总导演焦菊隐先生辞世，终年69岁。

1976年

3月16日 文化部召集创作座谈会，号召"写与走资派斗争的作品"。

1977年

5月 苏叔阳的话剧作品《丹心谱》发表于《人民戏剧》第5期。

5月 中国话剧团演出金振家和王景愚合作的五场讽刺戏剧《枫叶红了的时候》，这部作品可以看作新时期话剧文学复苏的先声。

8月 中国话剧团与武汉部队话剧团在京联合演出历史剧《曙光》，白桦编剧。这是"文革"后舞台上第一次出现老革命家的形象。

10月28日 宗福先的四幕话剧《于无声处》发表于《文汇报》。

11月20日 《人民日报》编辑部邀请文艺界人士举行座谈会，"控诉和批判'四人帮'炮制的'文艺黑线专政'论"。茅盾、刘白羽、张光年、贺敬之、谢冰心、吕骥、蔡若虹、李季、冯牧、李春光参加了座谈会。这次座谈会可以看作文艺界批判"文艺黑线专政论"的开始。

1978年

3月 北京人民艺术剧院在京演出话剧《丹心谱》，苏叔阳编剧，梅阡、林兆华导演，郑榕、于是之、修宗迪、谢延宁、胡宗温等演出。

4月 由史超、所云平创作的话剧《东进，东进！》由解放军政治部话剧团在京上演，这是第一次在话剧舞台上表现陈毅的艺术形象。

5月27日至6月5日 中国戏剧家协会第二届常务理事会在中国文联全委会扩大会议期间召开了第三次扩大会议。参加会议的除中国剧协第二届常务理事外，还有中国剧协书记处书记，恢复剧协筹备小组成员，出席中国文联全委会扩大会议的戏剧界代表以及其他有关方面的领导同志和知名人士。与会同志一致拥护黄镇同志在中国文联全委会扩大会议上的讲话，决心高举毛主席的伟大旗帜，把揭批"四人帮"的斗争进行到底；在斗争中全面贯彻执行毛主席的革命文艺路线。

9月 上海工人文化宫话剧队在沪演出了话剧《于无声处》，宗福先编剧，苏乐慈导演。这标志着中国话剧走出"文革"阴霾。

1979年

1月5日 文化部举办庆祝新中国成立30周年献礼演出，共128个文艺团体上演137个新剧目，次年2月9日结束，献礼演出历时13个月，共演出137台节目、1428场，展示了粉碎"四人帮"后戏剧界解放思想活跃创作的丰硕成果。

3月12日 北京人艺《茶馆》复排演出，这是《茶馆》时隔21年后复排首演。

8月 中国青年艺术剧院上演布莱希特的《伽利略传》，导演黄佐临、陈颙。

8月 谢民发表在《剧本》月刊的独幕剧《我为什么死了》显露出新时期话剧的实验倾向。

10月30日至11月16日 第四届中国文学艺术工作者代表大会在京召开。出席代表约3200人。叶剑英、邓小平、李先念以及党和国家其他领导人出席了开幕式。茅盾致开幕词，邓小平代表党中央、国务院向大会致祝词，周扬作题为《继往开来，繁荣社会主义新时期的文艺》的大会报告，夏衍致闭幕词。

11月4日至10日 中国戏剧家协会召开了第三次会员代表大会。这次代表大会是和第四次文代会同时举行的。这是戏剧界在粉碎"四人帮"以后的盛大集会。

11月 长春话剧院进京演出话剧《救救她》，赵国庆编剧。

本年度 中央实验话剧院推出两部具有较大影响的话剧：一是崔德志编剧的《报春花》，贺昭导演。二是由陈白尘创作的历史剧《大风歌》，舒强、耿震导演。

本年度 空军政治部话剧团上演九场话剧《陈毅出山》，编剧丁一三，导演王贵。

1980年

1月1日 中国戏剧出版社恢复。该社成立于1957年，1960年并入人民文学出版社。中国戏剧出版社为戏剧方面的专业出版社，同时沿用宝文堂书店的名义出版通俗的文艺、戏剧书籍。

1月23日至2月13日 中国剧协、中国作协、中国影协在北京联合召开了剧本创作座谈会。着重讨论了话剧剧本《假如我是真的》、电影剧本《在社会的档案里》、《女贼》等。

3月28日 纪念"左联"成立五十周年纪念大会在北京政协礼堂举行，夏衍主持。王任重、许德珩、王昆仑、黄镇、朱穆之、宋侃夫、张承先、周桓、贺敬之、林默涵等有关方面负责人和文化艺术界人士一千多人出席了纪念会。周扬作了题为《继承和发扬左翼文化运动的革命传统》的讲话，全面回顾总结了左翼文化运动发生、发展的过程和左翼文化运动的伟大历史功绩。会上宣读了茅盾的书面发言。阳

翰笙、许涤新也在会上发了言。纪念会是由文化部、中国文学艺术界联合会和中国社会科学院联合举办的。

4月2日 中国戏剧家协会举办左翼文化运动五十周年的纪念演出，由总政歌剧团演出了田汉编剧、聂耳作曲的歌剧《扬子江的暴风雨》。该剧反映"一·二八"事变后上海码头工人抗日斗争的生活，是30年代左翼文化运动中第一部描写工人运动的歌剧，也是聂耳遗留下来的唯一歌剧作品。

4月 上海市工人文化宫话剧团推出由马中骏、贾鸿源、瞿新华编剧，苏乐慈导演的独幕剧《屋外有热流》，突破了写实主义的艺术准则，揭开了探索戏剧的序幕。

5月 上海人艺演出话剧《陈毅市长》，沙叶新编剧，黄佐临导演。

7月12日至31日 中国戏剧家协会、文化部艺术局和文化部文学艺术研究院戏曲研究所联合召开的全国戏曲剧目工作座谈会在京举行。曹禺主持开幕，周扬、周巍峙在会上讲了话，贺敬之、赵鼎新、吴雪、张君秋以及座谈会领导小组成员张庚、赵寻、赵起扬、阿甲、张东川、刘厚生、史若虚、郭汉城、朱丹南参加了开幕式。各省、市、自治区主管戏曲工作的负责同志、戏曲剧目工作者、编剧、导演共二百余人参加了会议。这次座谈会的中心议题是，总结经验，探讨三年来在执行戏曲剧目工作方针政策中的新情况、新问题，肯定成绩，解放思想，立志改革，以推动戏曲上演剧目的进一步提高与繁荣，使戏曲能更好地为人民服务，为社会主义服务。座谈会回顾了三十年来特别是粉碎"四人帮"三年多来戏曲工作的进程，总结了经验教训，充分肯定三年来戏曲工作

的成绩，同时指出当前存在的问题。座谈会重申必须坚持"百花齐放，百家争鸣"、"推陈出新"的方针，坚持传统戏、新编历史剧、现代戏"三者并举"的剧目政策，强调对某些有争议的剧目，应该展开自由讨论，进行实验性演出，让群众鉴别，应加以引导，不应采取不恰当的行政命令办法。本次会议之后，戏曲创作进入了一个新的繁荣期。

8月19日 北京人民艺术剧院在北京首次公演《左邻右舍》。编剧苏叔阳，导演金犁。

9月25日至11月13日 北京人民艺术剧院带着老舍的《茶馆》赴欧洲的德国、法国和瑞士演出，获得成功。演出团由北京人艺副院长夏淳任团长，于是之任副团长，主要演员有蓝天野、郑榕、胡宗温、童超、英若诚、童弟、张瞳、林连昆、李大千、李源、谢延宁等。这是中国话剧第一次出国演出。访问演出历时五十天，访问了十五个城市，演出二十五场。在德国曼海姆市进行首场演出。演出受到各国戏剧家和观众的热烈欢迎。演出期间，参加了德国曼海姆民族剧院建院二百周年和法国法兰西喜剧院建院三百周年的纪念活动。

12月1日至9日 文化部在南京召开全国八个戏曲艺术团体创作、演出现代戏座谈会，总结交流三十年来创作、演出现代戏的情况和经验，研究和探讨创作、演出现代戏中存在的问题。

1981年

1月 上海市工人文化宫业余话剧队演出《血总是热的》，宗福先、贺国甫编剧，苏乐慈导演。

5月 李龙云的五幕剧《小井胡同》发表在《剧本》月刊第5期，由北京人民艺术剧院1985年2月在北京首演。

6月7日 上海青年话剧团在长江剧场上演十幕话剧《秦王李世民》（该剧本发表于《钟山》1981年第1期），编剧颜海平，导演胡伟民，主演李祥春、张名煜、焦晃、郑毓芝等。

6月22日至27日 文化部在京举行全国农村题材优秀电影、戏剧创作座谈会。

8月5日 文化部、中国剧协"为进一步推动与繁荣社会主义戏剧创作，鼓励剧作者为人民服务、为社会主义服务和为四个现代化服务的创作热情，提高创作水平"，联合颁布1980—1981全国优秀话剧、戏曲、歌剧、剧本创作评奖条例。

11月24日 《剧本》月刊编辑部就"戏剧作品如何正确描写爱情"的问题召开座谈会进行研究。

1982年

5月17日 文化部、中国戏剧家协会联合举办的1980—1981年全国优秀话剧、戏曲、优秀剧本评奖授奖大会在京举行，川剧《易胆大》等剧本获得优秀剧本奖。

11月5日 北京人民艺术剧院演出小剧场话剧《绝对信号》，高行健、刘会远、林兆华导演，这是中国内地当代舞台首次小剧场戏剧演出，也是北京人艺探索剧的开端。对此后的中国内地的探索剧、小剧场戏剧都产生了深远的影响。该剧本发表于《十月》月刊1982年第5期。

11月2日至13日 文化部在西安召开全国戏剧创作题材规划座谈会，讨论了文化部《关于繁荣创作的几点意见》和《关于付予戏剧作者上演报酬的暂行办法》两个

文件的草案。

本年度　中国青年艺术剧院上演台湾剧作家姚一苇编剧的《红鼻子》，导演张奇虹。

1983年

2月4日至22日　中国戏剧家协会召开座谈会，讨论戏剧团体的体制改革问题。

3月20日　美国著名作家阿瑟·米勒到京，执导话剧《推销员之死》。5月7日《推销员之死》首演。英若诚、朱琳、朱旭等主演。

5月　中央戏剧学院演出《培尔·金特》，徐晓钟、白拭本、徐敏导演，演出融入诗、歌、舞等多种因素，引起强烈反响。

6月　北京人民艺术剧院演出话剧《车站》，编剧高行健，林兆华导演。

6月16日　国务院发出文件，批转文化部《关于严禁私自组织演员进行营业性演出的报告》。报告针对当时社会上出现的一些单纯以赚钱为目的，不经专业演员所在单位同意，私自拉演员到外地表演节目等不良现象作出规定。

12月　中国青年艺术剧院演出《风雨故人来》，白峰溪编剧。剧中提出"女人不是月亮"，倡导女性的自尊自爱和自强。

本年度　中央实验话剧院上演刘树枫编剧、耿震导演的话剧《十五桩离婚案的调查剖析》。

1984年

1月15日　刘树枫的话剧《十五桩离婚案的调查剖析》发表于《钟山》第1期。

4月　中国青年艺术剧院演出话剧《街上流行红裙子》，贾鸿源、马中骏编剧。

4月17日　中国戏剧家协会《戏剧报》主办的首届中青年戏剧演员"梅花奖"颁奖大会在京举行，首届便推出了刘长瑜、李维康、李雪健等人在内的15位优秀演员，在全国产生了很大的影响。这是我国第一个以表彰和奖励优秀戏剧表演人才、繁荣和发展社会主义戏剧事业为宗旨的奖项，旨在表彰戏剧舞台上的优秀演员，促进我国戏剧表演水平的提高，加强观众与戏剧创作活动的联系，使戏剧更好地为人民服务，为社会主义服务。

6月6日　中国戏剧家协会主办的1982—1983年全国话剧、戏曲、歌剧优秀剧本评奖授奖大会在福州举行，京剧《药王庙传奇》、话剧《高山下的花环》等24部剧作获奖。

6月　北京人民艺术剧院演出风俗喜剧《红白喜事》，魏敏等人编剧，林兆华导演。该剧本发表于《剧本》月刊1984年第5期。

7月4日至25日　文化部在京举办1984年现代题材戏曲、话剧观摩演出，演出的剧目，是从全国各省市172台现代题材戏剧（不包括歌剧）中精选出来的12台戏。其中有大型戏曲4台：《姐妹俩》（沪剧）、《八品官》（花鼓戏）、《药王庙传奇》（京剧）、《恩仇恋》（京剧），大型话剧6台：《高山下的花环》、《红白喜事》、《龙城虎将》、《火热的心》、《真情假意》、《本报星期四第四版》，大型歌剧2台：《火把节》、《芳草心》。这12台戏，除了《恩仇恋》是革命历史题材的以外，其余均是反映现代生活。会议期间分别召开了现代题材戏曲创作座谈会和话剧创作座谈会。

本年度　中国青年艺术剧院上演《挂在墙上的老B》，编剧孙惠柱、张马力，导演张奇虹。

1985年

2月　北京人民艺术剧院演出五幕剧《小井胡同》，李龙云编剧，刁光覃导演。林连昆、王领、王德立、任保贤、杨立新等演出。

4月　中国戏剧界和文学界在中央戏剧学院举行了中国第一届布莱希特讨论会，参加讨论会的有中外戏剧学者、教授、翻译家、导演、演员、舞台美术家近百人。这次讨论会的宗旨是探讨布莱希特的戏剧观、理论和演剧方法，并结合我国过去对布莱希特戏剧的介绍工作和我国戏剧现状，研究今后介绍和实践布氏戏剧理论和方法的途径。讨论会宣读了十多篇学术论文，进行了专题讨论，举办了布莱希特生平事迹和他的剧作演出图片资料展览，并试验排练演出了他的两部剧作和一个剧本的几个片段。这次讨论会促进了中国对布莱希特的研究。

4月18日　第二届梅花奖授奖大会在京举行，曾昭娟、孟广禄、茅威涛等17位中青年演员获奖。

4月18日至24日　中国戏剧家协会第四次会员代表大会在京举行，出席大会的正式代表873人，列席代表110人，曹禺主持大会，张庚致闭幕词，夏衍和周巍峙也在会上作了重要讲话。"改革、提高、团结、振兴戏剧"是这次大会的中心议题。

5月　北京人民艺术剧院演出多场次话剧《野人》，林兆华导演。

6月　中央实验话剧院演出《一个死者对生者的访问》，刘树纲编剧，导演田成

仁、吴晓江。

9月2日至10月1日　上海人民艺术剧院在日本东京、横滨、名古屋、大阪等地上演中国话剧《家》。

10月　中国戏剧文学学会演出话剧《WM我们》，王培公编剧，王贵导演。

12月　上海青年话剧团演出《红房间、白房间、黑房间》，马中骏、秦培春编剧，胡伟民导演。舞台上从写实到写意的渐变的表现方法引起学界注意。

本年度　中国青年艺术剧院上演《魔方》，编剧陶骏等，导演王晓鹰。

1986年

2月　魏明伦的川剧剧本《潘金莲——一个女人的沉沦史》发表于《戏剧与电影》第2期。

4月8日　由中国戏剧家协会、《戏剧报》编辑部举办的第三届"梅花奖"授奖大会在京举行，裴艳玲等16位演员获奖。

4月　为纪念戏剧巨人莎士比亚逝世370周年，中国第一届莎士比亚戏剧节在北京和上海两地举行，全国22个话剧团和大专院校演出莎士比亚的15个剧目。

6月　刘锦云《狗儿爷涅槃》剧本发表在《剧本》月刊1986年第6期上。

6月28日　中国戏剧家协会举办的第三届（1984—1985）全国优秀剧本创作奖授奖大会在长春举行。本次大会由中国戏剧家协会主办，中国剧协吉林分会承办。这次全国有13部戏曲、话剧、歌剧和儿童剧作品获奖。吉林省李杰的《田野又是青纱帐》、郝国忱的《昨天、今天和明天》两部话剧获奖。吉林省有40余位作者列席了会议。与会人员还观摩了获奖话剧《田野又是青纱帐》及吉剧、二人转等。

10月12日　北京人艺上演《狗儿爷涅槃》，导演刁光覃、林兆华，主演林连昆、梁冠华、谭宗尧、王姬等。

1987年

1月　陈亚先的《曹操与杨修》发表于《剧本》杂志。该剧被公认为"界碑式作品"，无论是思想意蕴还是艺术表现手法，都标志了新时期"京剧艺术的新突破"。

4月12日至15日　第四届"梅花奖"授奖和演出活动在京举行，计镇华等21人获奖。

7月　上海人民艺术剧院演出黄佐临导演的《中国梦》，孙惠柱、费春放编剧。该剧是黄佐临"写意戏剧观"的舞台重要尝试。

9月　第一届中国艺术节在京举行，主题是"丰富多彩，健康快乐，团结进取"。艺术节以展现中国民族音乐为主，选定包括民族音乐、歌剧、舞剧和舞蹈、戏曲、曲艺、杂技、皮影、木偶等多种艺术形式的剧（节）目，艺术节主要由专业艺术表演团体组织演出，也有业余演出。

本年度　解放军总政话剧团上演大型革命历史剧《决战淮海》，编剧所云平、王朝柱、刘星，导演盛毅、王寿仁、曲直、李小龙。

1988年

1月　中央戏剧学院演出《桑树坪纪事》，徐晓钟、陈子度导演，陈子度、杨健、朱晓平编剧。该剧的上演被认为在中国当代戏剧探索中具有里程碑意义。

2月　沈阳话剧团在北京首都体育馆演出《搭错车》，王延松导演，陈欲航、王延松编剧。该剧以新的"歌舞演故事"的形式在戏剧界引起关注。

3月　白先勇话剧《游园惊梦》在广州演出。胡伟民导演，俞振飞任艺术顾问。演出将民族性与现代感的融合表现得恰到好处。

4月　陈子度、杨健、朱晓平创作的《桑树坪纪事》发表在《剧本》第4期。

5月　中国青年艺术剧院上演小剧场无场次话剧《火神与秋女》，编剧苏雷，导演张奇虹。

6月6日至14日　在奥尼尔诞辰100周年之际，上海市文化局、南京大学等单位联合举办了"南京－上海奥尼尔戏剧节"，共有12台奥尼尔的剧目演出，其中大部分是专业团体的演出，也有学生业余剧团参加，还有美国洛杉矶奥尼尔剧社带来的一台戏。演出样式有话剧、歌舞造型剧、歌剧和越剧。

6月12日　北京人艺《天下第一楼》首演，编剧何冀平，导演夏淳、顾威，林连昆、谭宗尧、韩善续、张瞳、李大千等主演。

9月　上海人民艺术剧院演出《耶稣、孔子、披头士列侬》，沙叶新编剧，熊源伟导演。

11月　第一届"中国戏剧节"在京举办，历时20天，共演出37个剧目。其中话剧有北京人艺的《天下第一楼》、中国铁路文工团的《寻梦》、天津人民艺术剧院的《欲望号街车》、江苏省话剧团的《琼斯皇》等。其宗旨是"在'为人民服务，为社会主义服务'的方向和'百花齐放'、'百家争鸣'的方针指引下，弘扬优秀民族文化，繁荣祖国戏剧艺术"。该活动有鲜明的群众性和民间性，每两年举

办一次。

本年度　中国青年艺术剧院上演法国作家克洛德·普兰的《浴血美人》，导演王晓鹰。

1989年

4月15日至17日　由中国剧协《中国戏剧》杂志社主办的第六届梅花奖颁奖大会在深圳举行，王万梅等23人获奖。

4月20日至29日　第一届中国小剧场戏剧节在南京举办，由中国戏剧家协会和南京市文化局联合主办。共计10个院团、13台剧目。来自全国18个省市的观摩代表参加了戏剧节的活动。该戏剧节的宗旨是："回顾历程，展示新作，探讨小剧场戏剧的特质，推动话剧艺术的发展。"演出了《绝对信号》等15台戏，并对小剧场戏剧的美学特点、意义进行了探讨。至此，小剧场戏剧作为一个新的现象进入了学界的视野。报刊、专业杂志开始发表文章，讨论小剧场戏剧的特性、历史、流变以及在各国的发展情形及现状。

9月　第二届中国艺术节在京举行，《桑树坪纪事》、《天下第一楼》等剧目参加了艺术节。

10月　中国"映山红"民间戏剧节在长沙举办，是我国唯一的全国性民间戏剧节，旨在展示民间职业剧团取得的丰硕成果和民间戏剧工作者不断进取的风采。

1990年

1月　上海文艺出版社出版郭汉城主编的《中国十大古典悲喜剧集》。本书从元代杂剧、南戏和明清传奇中选出了具有代表性的悲剧10种汇编成集。书中附有绣像插图多幅。

6月15日　第七届梅花奖颁奖大会在京举行，牛淑贤等22人获奖。

9月　中国青年艺术剧院演出《保尔·柯察金》，罗大军编剧，王晓鹰导演。

9月　北京人民艺术剧院演出《推销员之死》，阿瑟·米勒编剧，阿瑟·米勒、任鸣导演，英若诚、朱琳等主演。

10月　上海文艺出版社出版《欧阳予倩全集》，收录了他的全部创作。该书分6卷，前3卷为创作，后3卷为论文及回忆录。

11月20日至12月10日　由中国剧协等主办的第二届中国戏剧节在北京举行，共演出了22台大戏，4台17个折子戏，1台8个话剧小品，总政话剧团话剧《天边有一簇圣火》（编剧、导演郑振环）等作品参加演出。这届戏剧节的宗旨是"弘扬民族优秀文化，发展中国戏剧艺术"。这届戏剧节上演的地方戏曲剧种达到了18种。这是自1952年全国戏曲观摩演出大会上演22个剧种以来，将近40年才有的戏剧剧种大聚会。

1991年

5月8日至13日　第八届中国戏剧梅花奖颁奖活动在京举行，白淑贤等23名演员获奖。

9月26日　文化部第一届新剧目"文华奖"颁奖大会在北京举行。话剧《天边有一簇圣火》、《天下第一楼》，歌剧《阿里郎》等作品获奖。

7月　上海人民艺术剧院上演小剧场话剧《留守女士》，编剧乐美勤，导演俞洛生，主演奚美娟、吕凉。

11月　文化部艺术局主办的全国话剧

交流演出在京举行，剧目有《冰山情》、《爱洒人间》等22台剧目。

12月10日　北京人民艺术剧院新排历史剧《李白》首演，导演苏民，濮存昕饰李白，顾威、童弟、龚丽君、严敏求、吕齐等主演。

本年度　中央实验话剧院上演欧阳逸冰编剧的《周君恩来》，导演吴晓江。

1992年

2月18日至3月3日　由文化部、国家民委、云南省人民政府主办，云南省人民政府承办的第三届中国艺术节在昆明举行，来自全国各省、市、自治区的56个民族约6万人参与了艺术节的演出。该艺术节以"团结、繁荣、进步"为宗旨，是一届少数民族艺术展示大会。

3月4日　解放军总政歌剧团应新华社香港分社、澳门分社的邀请赴香港、澳门演出"中国歌剧精选音乐会"。

3月27日　为纪念欧阳予倩逝世30周年，由中央实验话剧院重排的保留剧目《桃花扇》在京公演。

4月4日　为庆祝中日邦交正常化20周年，文化部邀请日本四季剧团《李香兰》剧组一行104人访华。4月10日晚，《李香兰》在北京国际剧院首演。随后，该剧在长春、沈阳、大连等地演出。

5月8日至6月4日　为纪念《在延安文艺座谈会上的讲话》发表50周年，文化部、解放军总政治部联合举办文艺演出，参演的戏剧节目有歌剧《党的女儿》、舞剧《文成公主》、芭蕾舞剧《红色娘子军》、话剧《冰山情》、京剧《三打祝家庄》、评剧《女共产党员》等。

5月15日至25日　为纪念《在延安文

艺座谈会上的讲话》发表50周年，'92上海艺术节举行。参演的剧目有《普来飒大饭店》、《乡村骑士》、《一个黑人中士之死》、《冰山情》、《明月照母心》、《魂断铜雀台》，京剧《杨门女将》，歌剧《红珊瑚》和昆剧折子戏专场。

7月　北京人民艺术剧院为纪念建院40周年，组织了《雷雨》、《茶馆》等七部经典剧作的纪念演出，同时举办"北京人艺演剧学派"国际研讨会。7月16日北京人艺举行原版《茶馆》的告别演出，主演是1958年3月19日首演的原班人马，于是之、郑榕、蓝天野、英若诚、黄宗洛、牛星丽、童弟、张瞳等老艺术家受到观众热烈欢迎，谢幕长达十几分钟，观众经久不散。

8月13日　意大利戏剧大师皮兰德娄的代表作《六个寻找作者的剧中人》在京首演，由中央戏剧学院导演干部专修班和进修班演出。

8月25日至10月5日　香港举办第一届神州艺术节。神话舞剧《阿诗玛》、舞剧《月牙五更》、京剧《曹操与杨修》等剧目受邀参加。香港电视艺员演出了话剧《吾妻正斗》。

10月6日至12日　'92中国安庆黄梅戏艺术节在安徽省安庆市举行。参加艺术节的海内外宾客近5000人，艺术节的主要文化活动是黄梅戏的专业和业余的演出，演出剧目有传统黄梅戏《天仙配》、《女驸马》、《王熙凤与尤二姐》和新编黄梅戏《西施》、《状元女与博士郎》，共有200名专业和业余的演员参加。

10月30日　中国戏曲学院在京恢复演出南宋戏文《张协状元》。这是我国现存最早、保存最完整的古代戏曲剧本。

11月10日至20日　由文化部艺术局、山西省文化厅、陕西省文化厅、河南省文化厅联合主办的首届中国戏曲"金三角"（金丝猴杯）交流演出在西安举行。参与的剧种有秦腔、眉户剧、华剧、晋剧、豫剧、京剧等，参与演出的剧目共21台，其中陕西9台，山西9台，河南3台。

11月　郭沫若诞辰100周年纪念活动在国内外举行。11月12日北京人艺复排上演了《虎符》，导演苏民、马惠田。

12月　孟京辉的剧作《思凡》于中央戏剧学院首演，吕小品、刘天池担任主演。《思凡》成为北京年青一代实验戏剧群体正式登场的象征。

12月　北京京剧院武旦叶红珠和武生张四全创办了北京美猴王京剧艺术团。

1993年

1月27日　延安平剧研究院成立50周年纪念大会在京举行。

2月1日至5日　由汕头、潮州、揭阳三市联合主办的'93国际潮剧节在汕头举行，该戏剧节的宗旨是团结海内外乡亲，增进桑梓情谊，共同建设繁荣潮汕。共有29个团体参加潮剧节，共演出长、短剧目47个。

2月　北京京剧院《杜兰朵》剧组赴意大利访问演出，在罗马剧场连演19场。

2月　中央实验话剧院上演孟京辉根据中国明代戏曲《思凡·双下山》和意大利薄伽丘《十日谈》改编而成的小剧场话剧《思凡》，导演孟京辉，主要演员佘南南、孙皓、郭涛、邹倚天、王辉、林鹏等。

3月7日至22日　应德国柏林世界文化宫邀请，由孟京辉率领的中央戏剧学院

《等待戈多》剧组一行9人赴德国参加中国前卫艺术展，并在柏林、新勃兰登堡等地进行演出和观摩活动。

3月31日　北京人艺上演过士行《鸟人》，导演林兆华，主演林连昆、梁冠华、濮存昕、徐帆、严燕生、杨立新等。

4月2日　在天津举行的南开大学首届外语节期间，话剧《雷雨》首次用俄语上演，导演是南开大学外籍专家马尔科娃，演员全部为外文系学生。

4月5日　中国戏曲学院研究所在京成立。所长葛士良，副所长王佩孚。

5月12日至31日　应台湾传大艺术事业有限公司和台湾《中国时报》社邀请，中国京剧院一行96人赴台交流演出，共上演《杨门女将》、《白蛇传》等28个剧目。

5月18日至6月4日　北京人民艺术剧院《天下第一楼》剧组赴台北、台中共演出12场。这是新中国成立以来内地话剧首次赴台湾演出，在海峡两岸均引起了极大反响。

5月23日至6月2日　由中国戏剧家协会和福州市人民政府联合主办的第三届中国戏剧节暨第十届中国戏剧梅花奖颁奖大会在福州举行，小香玉等22名演员获奖。

8月5日　中国京剧程派艺术研究会在京成立，会长冯牧。

8月至9月　为纪念哥尔多尼逝世200周年，中央实验话剧院在京演出话剧《老顽固》。

11月15日　由中国艺术研究院和中国话剧艺术研究会、天津市文化局、天津市戏剧家协会共同举办的"'93中国小剧场戏剧展暨国际学术研讨会"在北京进行，该研讨会演出了《留守女士》、《思凡》、《情感操练》等14部小剧场戏剧，

并就中国戏剧的现状及创作进行了讨论，推动了小剧场戏剧的发展，促进了对中国小剧场戏剧特色的探讨。

12月6日　为纪念毛泽东百年诞辰，'93新剧目展演在京举行。参加展演的剧目有中国评剧院的《大路情话》、青年团的《香妃》、北方昆曲剧院的《琵琶记》、北京人艺的《鸟人》等。

本年度　中国青年艺术剧院在小剧场上演曹禺的名剧《雷雨》，导演王晓鹰作了大胆尝试，第一次去掉剧中人物鲁大海，将《雷雨》序幕、尾声一并演出，演出受到学术界、戏剧界极大关注。

1994年

2月12日　由刘锦云编剧，林兆华、任鸣导演的话剧《阮玲玉》在北京人艺首都剧场首演。

4月　中国青年艺术剧院45周年院庆在京举行。

4月24日至6月4日　上海戏剧学院举办'94话剧展演，参与演出的剧目有《进入黑夜的漫长旅途》、《流星》、《屈打成医》、《丽达·乔的超脱》。

8月　第四届中国艺术节在甘肃兰州举行，主题为"团结、改革、繁荣"和"荟萃艺术精品，弘扬民族文化"。参与演出的剧目有京剧《曹操父子》、黄梅戏《红楼梦》、豫剧《红果红了》等。

9月5日至7日　由中国戏剧家协会主办，天津市文化局、天津市文联、天津电视台等单位协办的第十一届中国戏剧梅花奖颁奖活动在天津举行，李仙花等19人获奖。

9月20日至26日　由上海戏剧学院、上海市文化局、中国莎士比亚研究会、上海文化发展基金会、上海市文联等单位联合主办的'94上海国际莎士比亚戏剧节在上海举办，共有12台莎剧参演，其中有英国索尔兹伯里剧团与爱丁堡皇家书院剧团联合演出的话剧《第十二夜》；英国利兹大学戏剧系演出的话剧《麦克白》；德国纽伦堡青年剧团演出的话剧《罗密欧与朱丽叶》；上海人民艺术剧院演出的话剧《奥赛罗》；上海戏剧学院的话剧《亨利四世》等。这是继首届中国莎士比亚戏剧节之后的又一次大型的莎士比亚纪念活动，在促进上海与世界高水平文化的交流与联系，增进中国和各国文化艺术工作者之间的了解与友谊，推进中国的戏剧事业与莎士比亚研究的开展上做出了贡献。

10月　文化部艺术局在京举办'94全国话剧交流演出，包括《李大钊》、《艰难时事》等20台剧目参与演出。

11月　中央实验话剧院上演由费明编剧、吴晓江导演的话剧《离婚了，就别再来找我》，制作人谭路璐。这是新中国成立以来由独立制作人制作演出的第一部话剧。

12月8日　中国戏曲表演学会在京成立，阿甲任会长。

12月20日至1995年1月10日　在文化部、广播电影电视部、中国剧协、中国京剧艺术基金会等单位联合主办的梅兰芳、周信芳诞辰100周年纪念活动期间，江泽民在中南海怀仁堂与部分京剧、戏曲艺术家、专家进行了座谈，在此期间江泽民发表了题为《弘扬民族文化，振奋民族精神》的重要讲话。

12月　由桂林市文化局、桂林市文联联合主办的西南剧展50周年纪念活动在桂林市举行。活动包括复排展演《梁红玉》、《木兰从军》等折子戏以及西南剧

展活动资料展等。

1995年

1月　中国艺术研究院成立京剧研究中心，聘请张庚、郭汉城、李希凡为顾问，薛若琳、余从任主任。

1月　上海人民艺术剧院、上海青年话剧团合并成立上海话剧艺术中心，实行制作人负责制，并设立演员俱乐部。

1月27日　由郭启宏编剧、苏民导演的《天之骄子》在北京人艺首都剧场首演，主演濮存昕、顾威、吕中、谭宗尧、郑天玮等。

4月4日　上海市文联、上海市剧协、上海市文化发展基金会、上海市教育基金会、复旦大学、复旦剧社等单位联合举行洪深百岁诞辰纪念大会，复旦剧社演出了洪深剧作《走私》。

4月26日　梅兰芳京剧团和北京梅兰芳基金会在京成立。

6月12日　由中杰英编剧、任鸣导演的《北京大爷》在北京人艺首都剧场上演，主演林连昆、韩善续、杨立新等。

6月24日至26日　由中国歌剧研究会、中国剧协等单位联合主办的歌剧《白毛女》诞生50周年学术研讨会在京举行，约120位学者就《白毛女》在中国歌剧史上的地位、成就及美学思想发表了见解。

10月16日至29日　由中国戏剧家协会、四川省人民政府主办的第四届中国戏剧节暨第十二届中国戏剧梅花奖颁奖活动在成都举行，共24台剧目参加演出，白淑贤、陈霖苍等人获奖。

11月17日　第一届中国京剧艺术节在天津举行。该艺术节由文化部、广播电影电视部、中国京剧艺术基金会联合发起，

并与地方政府共同主办。艺术节的宗旨是"展示优秀京剧作品，汇集尖子人才，交流艺术经验，吸引群众参与，促进京剧繁荣"。参加演出的剧目共计17台，其中有10台新戏为参评剧目。上海京剧院新编历史京剧《曹操与杨修》获金奖，湖北省京剧院《徐九经升官记》获银奖，江苏京剧院《西施归越》、天津京剧院《岳云》、上海京剧院《狸猫换太子》（头本）等获铜奖。艺术节的内容除对参选的新老剧目进行评选外，还举办京剧研讨会及现场演出。

11月23日 北京人艺小剧场正式启用。美国萨姆·谢泼德的《情痴》当晚在人艺小剧场首演。导演任鸣，主演何冰、卢芳等。

12月11日 北京人民艺术剧院举行纪念戏剧大师焦菊隐诞辰90周年大会，于是之作题为《学习焦菊隐，继承焦菊隐》的报告，全面介绍了焦菊隐一生在发展民族戏剧艺术方面的杰出成就。

12月13日 由文化部主办的'95全国戏曲现代戏交流演出在北京开幕，来自全国23个省、市的21个剧种共23台戏参加演出。

12月27日 中国戏剧家协会在京举办纪念洪深诞辰101周年暨逝世40周年座谈会。

本年度 解放军总政话剧团上演军旅话剧《女兵连来了个男家属》，编剧燕燕，导演张梦棣。

1996年

1月10日 北京市首届舞台艺术"金菊花奖"颁奖大会在京举行。话剧《阮玲玉》等5台剧（节）目获奖，刘锦云等27人受表彰。

8月23日至28日 由中国艺术研究院、中国戏剧家协会、中国话剧艺术研究会等单位联合主办的'96中国戏剧交流暨学术研讨会（第一届华文戏剧节）在京举行。这是海内外华人戏剧工作者的一次盛会，研讨会以"加强中华剧人的团结、促进中华戏剧的繁荣"为宗旨，由内地、香港、澳门、台湾的戏剧家献演13台剧目，并举行了学术研讨会。

8月29日至31日 由中国戏剧家协会主办，河北省文化厅、河北省戏剧家协会承办的第13届中国戏剧梅花奖颁奖活动在石家庄举行，尚长荣等人获奖。

9月15日 中央实验话剧院建院40周年纪念活动在京举行。

9月 上海话剧艺术中心——上海青年话剧团在上海云峰剧场上演四幕十二场历史剧《商鞅》，编剧姚远，导演陈薪伊。全剧大气磅礴，具有史诗般的风格，颇受好评。

12月13日 戏剧大师曹禺病逝于京，享年86岁。

1997年

6月14日至22日 北方昆曲剧院建院40周年庆祝活动在京举行。

9月4日 文化部第七届文华奖在北京揭晓，话剧《地质师》、《女兵连来了个男家属》获文华新剧目奖。

10月25日至11月5日 第五届中国艺术节在四川成都举行，艺术节的主题是：爱国、团结、繁荣，荟萃艺术精品，弘扬民族文化，振奋民族精神，迎接新世纪。共32台艺术精品参加演出，其中内地24台，香港特区和澳门、台湾地区4台，国外

4台。

11月2日 天津人艺实验剧场落成，天津人艺赶排话剧《雷雨》在此演出以示庆祝。

11月15日至28日 第五届中国戏剧节暨第十四届中国戏剧梅花奖颁奖活动在广州举行，共22个戏剧院团、15个剧种的22台剧目参与了历时13天共44场的演出。唐元才等人获奖。

12月25日至1998年1月11日 由文化部、中国文联主办，文化部艺术局、中国戏剧家协会承办，中国话剧艺术研究会、中国艺术研究院话剧艺术研究所及中央电视台协办的中国话剧90年纪念活动在京举行，《虎踞钟山》、《男儿有泪》、《大江奔流》、《岁月》等18台话剧参与了演出。

本年度 中央实验话剧院上演法国作家让·保尔·萨特的名剧《死无葬身之地》，导演查明哲。

1998年

1月26日 《等待戈多》在北京人艺小剧场首演，导演任鸣。这是该剧在中国的第一次演出。

2月13日 中国剧协在京召开纪念田汉先生诞辰100周年座谈会，戏剧界知名人士张庚、葛一虹、马少波、欧阳山尊等人参加了座谈会。

2月20日至21日 中国京剧院及美国纽约希腊剧团联合制作的《巴凯》在香港艺术节中公演。全剧以普通话对白，古希腊语演唱，以京胡、琵琶、唢呐等京剧乐器奏出古希腊风格的音乐，以其中西合璧的独特风格引起轰动。

4月28日 珠海市音乐剧剧团在珠海成

立，这是我国第一个专业音乐剧剧团。

9月15日至10月10日 由中央戏剧学院主办的'98国际戏剧邀请展在京举行，国内外戏剧界人士参与了活动，共上演了5台戏剧。

9月29日至10月1日 第15届中国戏剧梅花奖颁奖活动在杭州举行，文化艺术节领导和专家以及热心观众约3000人出席了颁奖晚会，董成等26名来自全国的话剧、戏曲、歌剧、舞剧的优秀演员获奖。

9月 北京京剧院赴欧洲演出团一行42人赴德国、瑞士、奥地利、卢森堡、荷兰五国76个城市进行为期4个月93场的商业性演出。

10月18日至24日 由上海戏剧学院和加拿大多伦多大学联合主办的'98上海国际小剧场戏剧节在上海举行，展演了来自8个国家9座城市的11个剧目。戏剧节期间召开了学术研讨会，各国戏剧专家对小剧场的"实验性"进行了讨论。

11月22日至30日 由香港戏剧协会主办，香港临时市政局、香港中文大学、香港艺术中心等单位合办的第二届华文戏剧节在香港举行。戏剧节以"迈向21世纪的华文戏剧"为主题，包括演出和学术研讨两部分。北京人艺、香港话剧团、台北表演工作坊、澳门剧协等单位分别演出了《古玩》、《残余香港人》、《德龄与慈禧》等剧目。

12月16日 为庆祝党的十一届三中全会召开20周年，上海举行《曹操与杨修》公演10周年纪念活动及座谈会。与会者一致认为该剧的产生和边演边改是党的"双百方针"在新时期得到贯彻落实的一个生动例证和实际成果。

12月18日 具有250年左右历史的北京中和戏院（原名中和园）在旧址重新开业。改建后的中和戏院既保持了传统的演出风范，也增加了现代化设施来满足当今市民新的娱乐需求。

秋 黄纪苏改编自意大利戏剧家达里奥福的代表作《一个无政府主义者的意外死亡》由中央实验话剧院在京上演，导演孟京辉。首演30场，获得了学术界、艺术界和观众的好评，是当代实验戏剧在大剧场演出的首次成功。

12月30日 第二届中国京剧艺术节由国家文化部和北京市政府主办，该艺术节在京举行，来自全国10省3市的20台剧目参加了评选演出。最后《骆驼祥子》和《风雨同仁堂》双获金奖；《狸猫换太子》、《法门众生相》、《钟馗》、《乌纱记》等获优秀剧目奖；《萧观音》等获剧目奖；《西厢记》获示范演出奖。在此期间还举办了"面向21世纪的中国京剧"学术研讨会。

1999年

2月2日 北京人民艺术剧院举办老舍先生百年诞辰纪念会。

3月9日至26日 由文化部主办，中国对外演出公司承办的中国京剧院'99意大利巡演团一行58人赴意大利的罗马等多个城市巡回演出京剧《杨门女将》、《断桥》、《将相和》及两出折子戏。

4月21日至25日 中国戏剧家协会、中国戏剧文学学会等单位合办的'99全国戏剧文学研究会暨中国戏剧文学学会汕头年会在广东汕头举行，全国19个省、直辖市、自治区的百余名代表参加了会议，会议收到了50多篇论文。

5月18日 由中国文联、中国剧协、中国话剧研究会、中央戏剧学院等单位联合主办的欧阳予倩诞辰110周年纪念大会在北京中央戏剧学院举行。

5月23日至28日 为庆祝新中国成立50周年和纪念"五四"运动80周年，文化部主办的"春华秋实——建国50周年全国艺术院校展交流演出周"在京举行。在戏剧专场中，上海戏剧学院演出了话剧《家》、小剧场话剧《庄周试妻》；中央戏剧学院演出了《霓虹灯下的哨兵》、《桃花扇》、《仲夏夜之梦》、《桑树坪纪事》、《西区故事》等5个名剧片段。

5月28日 北京京剧院建院20周年纪念大会在北京前门梨园剧场举行。

6月 中央实验话剧院推出由田沁鑫改编并导演的萧红代表作《生死场》，在中国儿童艺术剧院首演，该剧的上演在文学界、学术界及戏剧界引起了强烈的震撼，田沁鑫采用"空舞台"和大量肢体语言以及时空的自由转换形式，给观众带来耳目一新的感受。主演倪大宏、韩童生、任程伟、李琳等。

7月15日 中国戏剧家协会成立50周年座谈会在京召开。

7月 北京京剧院一行66人结束在台北的演出，在台期间，共上演了《海瑞罢官》、《勘玉钏》等4台大戏及10余台折子戏。

8月1日至20日 为庆祝中华人民共和国成立50周年，由文化部主办的中直院团优秀剧目展演在京举行。文化部直属的11个剧院团全部参加了演出，共有多种艺术门类的剧（节）目23台，题材丰富。

8月15日至10月15日 由文化部主办的庆祝中华人民共和国成立50周年全国优秀剧目献礼演出在京举行，来自全国的77个

剧院（团）演出了77台剧目。

8月6日至19日　由中国文联、中国剧协和沈阳市人民政府联合主办的第六届中国戏剧节在沈阳举行，共有14个剧种、24台剧目参演。

夏　中央实验话剧院推出由廖一梅编剧、孟京辉导演的话剧《恋爱的犀牛》在北京北兵马司胡同里的青艺小剧场首演，随之成为小剧场话剧的经典。

9月4日至27日　北京京剧院以梅葆玖为团长的梅兰芳京剧团一行55人赴日本参加'99东瀛行演出。

10月21日至25日　'99国际潮剧节在广东汕头举行，来自全国各地19个团体、海外及香港特别行政区的11个团体共2000多人参加了演出。

2000年

1月16日　北京昆曲研习社在京举办纪念俞平伯先生诞辰100周年纪念活动。

4月　北京青年会京昆研习社在京成立。

5月25日至27日　中国文联、中国剧协、西安市政府主办，《中国戏剧》杂志社、西安市文化局承办的第十七届中国戏剧梅花奖颁奖活动在西安举行，沈铁梅等人获奖。

7月24日　由台湾中华戏剧学会、中正文化中心联合主办的第三届华文戏剧节在台北举行，主题为"华文戏剧的根、枝、花、果"。台湾的《X小姐》、《狂蓝》，上海的《商鞅》，香港的《仲夏夜之梦》，新加坡的《夕阳无限》等8台剧目参加了戏剧节。

8月至10月　为纪念曹禺诞辰90周年，北京人民艺术剧院在京举办曹禺经典剧作展，演出剧目有《雷雨》、《日出》、《原野》。

9月15日　庆祝中央戏剧学院成立50周年大会在京举行。

9月28日至10月13日　第六届中国艺术节在江苏举行，主题是"继往开来，繁荣创新"。共有来自国内外剧团的105台剧（节）目参与了演出。话剧《虎踞钟山》、川剧《金子》等26个剧目获得了首次设立的"中国艺术节大奖"。

10月28日至11月25日　中央实验话剧院在京上演加拿大话剧《纪念碑》，该剧曾获1996年加拿大总督文学奖，这是中国上演的第一部加拿大话剧。剧作者考琳·魏格纳，译者吴朱红，导演查明哲。

11月5日至9日　中央实验话剧院和日本话剧人社联合制作的实验戏剧《故事新编》在北京舞台设备厂一间仓库里演出。该剧是导演林兆华根据鲁迅同名小说编导的。

12月8日至14日　"2000年小剧场戏剧展暨国际学术研讨会"在广州举行，《列兵们》、《押解》、《一朵小小的花》、《半掩黄昏雨》、《单身女人宿舍》、《马前泼水》、《切·格瓦拉》、《去年冬天》、《安娜·克里斯蒂》、《无话可说》等13个剧目参加了展演。

12月13日至14日　中国京剧院青年京剧团在北京音乐厅重演8个现代京剧精彩片段，八大样板戏改装亮相。

本年度　解放军总政话剧院上演《桃花谣》，编剧孟冰，导演胡宗琪。

参考文献

《中国现代戏剧史稿》，陈白尘、董健主编，中国戏剧出版社，1989年7月出版。

《中国话剧通史》，葛一虹主编，文化艺术出版社，1990年4月出版。

《中国话剧史稿》，柏彬著，上海翻译出品公司，1991年8月出版。

《新时期戏剧述论》，田本相主编，文化艺术出版社，1996年6月出版。

《中国戏曲志·上海卷》，《中国戏曲志》编辑委员会，中国ISBN中心，1996年12月出版。

《中国当代戏剧史纲》，王新民，社会科学文献出版社，1997年12月出版。

《中国京剧史》，北京市艺术研究所、上海艺术研究所编著，中国戏剧出版社，1999年9月出版。

《上海京剧志》，徐幸捷、蔡世成主编，上海文学出版社，1999年12月出版。

.《中国戏曲志·北京卷》，《中国戏曲志》编辑委员会，中国ISBN中心，2000年7月出版。

《中国越剧发展史》，应志良，中国戏剧出版社，2002年10月出版。

《百年演艺变迁：1900-2000》，王晓华、王少华、孙晋云、孙建军编著，江苏美术出版社，2002年1月出版。

《新中国戏剧史：1949-2000》，傅瑾，湖南美术出版社，2002年11月出版。

《中国当代先锋戏剧：1979—2000》，陈吉德，中国戏剧出版社，2004年1月出版。

《中国当代戏曲史》，余从、王安葵主编，学苑出版社，2005年6月出版。

《中国新时期戏剧研究资料》，雷达主编，山东文艺出版社，2006年4月出版。

《中国当代戏曲文学史》，谢柏梁，高等教育出版社，2006年7月出版。

《中国文学编年史（现代卷）》，陈文新、於可训、叶立文主编，湖南人民出版社，2006年9月出版。

《中国文学编年史（当代卷）》，陈文新、於可训、李遇春主编，湖南人民出版社，2006年9月出版。

《中国近现代话剧图志》，上海图书馆编，上海科学技术文献出版社，2008年1月出版。

《中国话剧艺术舞台演出史纲》，张殷编著，武汉大学出版社，2008年5月出版。

《中国话剧艺术通史》，田本相主编，山西教育出版社，2008年6月出版。

《中国当代戏剧史稿（1949-2000）》，董健、胡星亮主编，中国戏剧出版社，2008年9月出版。

《上海话剧百年史述》，丁罗男主编，广西师范大学出版社，2008年10月出版。

《清代戏曲史编年》，王汉民、刘奇玉编著，四川出版集团、巴蜀书社，2008年12月出版。

《中国评剧发展史》，秦华生主编，旅游教育出版社，2008年12月出版。

《中国实验戏剧》，张仲年主编，上海人民出版社，2009年1月出版。

《中国百年话剧史稿（现代卷）》，黄会林，北京师范大学出版社，2009年6月出版。

《新时期戏剧艺术研究》，徐晓钟、谭霈生主编，中国戏剧出版社，2009年9月出版。

《中国近代戏曲史》，贾志刚主编，文化艺术出版社，2011年7月出版。

后记

对于源远流长的中国戏剧史来说，20世纪无疑是一个颇为特殊的时段，新旧社会的鼎革，新旧文化的撞击，新旧戏剧的融汇等等，都使得20世纪的中国戏剧呈现出前所未有的变化，为研究者们提供了说不尽道不完的话题。而如何把握百年来中国戏剧的发展流变，如何书写这段异彩纷呈的历史，同样是进入新世纪后学界面临的重大课题。鉴于戏剧之为戏剧，首先在于它是一种综合性艺术，故本书的编撰有别于此前的同类著作，即不是分时段对百年来的中国戏剧作历时性描述，侧重人物、作品的介绍与分析，而是根据戏剧艺术的特性及中国戏剧的构成，分四个板块——戏剧文学史、戏剧演出史、戏剧思想史和戏曲发展史依次予以论列。我们希望通过这样一种专题史类型的模式，能够更好地揭示从戏剧文学创作到戏曲改革各个领域自身的发展变化，能够描述出其间递嬗演变的历史轨迹；同时，本书随文提供的三百余幅剧照也可弥补单纯文字叙述的不足，使读者从中获得更多感性直观的认识。此外，考虑到这种专题史模式可能在一定程度上导致史的弱化，本书还附录了《20世纪中国戏剧大事记》，以方便读者查阅具体时段的重要事件。

当然这只是我们的初衷，限于学养，加之分工合作的撰写方式，实际的效果未必尽能如愿。如文字部分个别章节的内容偶有重复，图片的安排或有失衡，甚至挂漏，乃至某些史实、观点的错误等亦恐难免。我们真诚地期待读者提出宝贵意见，将来若有机会再修改，使之完善。

本书的分工大致如下：第一编、第四编和第二编的一、二、三、五章由王翠艳执笔，第三编由黎萌执笔，"大事记"的编写者为李倩，邹红负责全书框架的设计和统稿，并撰写第二编第四章。

本书得以完成出版，首先要感谢湖南美术出版社李小山社长和杨小兰、王柳润两位编辑，若非他们的盛情、鼓励和督促，则此书的完稿还不知要拖到什么时候。湖南美术出版社一直致力于中国当代艺术史的出版，已问世的《新中国艺术史》等图书在海内外都产生了较大的影响，相信这套《百年中国艺术史（1900—2000）》的出版，同样会在社会效益与经济效益两方面有不俗的表现。

其次还要感谢北京人民艺术剧院为本书提供了大量的原始剧照，为之增色不少。北京人艺是中国当代话剧最负盛誉的艺术殿堂，在中国当代话剧导、表演艺术史上占有十分重要的位置，从一个侧面反映出中国当代话剧发展流变的概貌。而北京人艺亦以收集、保存中国话剧史料为己任，新设置的北京人艺戏剧博物馆在这方面做了大量的工作，本书不少剧照即得自该博物馆。

最后，本书的写作多有参考借鉴前辈时贤研究成果之处，在此谨表谢忱。

邹红
2013年元月

邹红，女，北京师范大学文学博士，北京师范大学戏剧影视文化研究中心主任、教授，博士生导师。中国现代文学研究会理事、中国话剧理论与历史研究会常务理事，中国戏剧家协会会员，多年来从事中国现当代戏剧文学及其理论的研究，主持、参与多项国家、教育部、北京市、上海市等社科规划项目。著有《焦菊隐戏剧理论研究》、《七彩的舞台》、《作家导演评论——多维视野中的北京人艺研究》、《曹禺剧作散论》等专著。主编多部高校教材，在《文学评论》、《文艺研究》、《戏剧》、《戏剧艺术》、《中国现代文学研究丛刊》等核心刊物发表各类学术论文130余篇，多篇论文获省部级及中国文联、中国剧协颁发的一等奖、二等奖。

王翠艳，女，北京师范大学文学博士、艺术学博士后，中国劳动关系学院文化传播学院戏剧影视文学专业主任、副教授，主要学术成果有专著《女子高等教育与中国现代女性文学的发生》、合著《中国艺术传统研究》、《中国实验话剧》等，主持国家社科基金项目一项，承担北京市哲学社会科学项目子课题两项，同时有论文多篇发表于《文学评论》、《北京师范大学学报》、《中国戏剧》、《戏剧文学》、《中国现代文学研究丛刊》等学术期刊。

黎萌，女，北京大学哲学博士，北京师范大学文学博士后，西南大学文学院副教授。研究领域：艺术哲学、电影与戏剧理论。2012—2013年，美国纽约城市大学访问学者。中国电影家协会会员，重庆电影家协会常务理事。出版专著《看得见的世界：电影中的哲学问题》、《分析传统下的电影研究：叙事、虚构与认知》；发表论文《审美情感与认知主义立场——当代分析美学中的情感问题》等。

策　　　划：李小山　邹跃进

主　　　编：李小山　邹跃进

编辑委员会：尹　鸿　冯双白　居其宏　邹　红

　　　　　　邹建林　李小山　左汉中　王柳润

图书在版编目（CIP）数据

百年中国戏剧史：1900～2000 / 邹红，王翠艳，黎
萌著. -- 长沙：岳麓书社：湖南美术出版社，2014.5
　　ISBN 978-7-80761-878-2
　　Ⅰ. ①百… Ⅱ. ①邹… ②王… ③黎… Ⅲ. ①中国戏
剧—戏剧史—1900～2000 Ⅳ. ①J809.2
　　中国版本图书馆CIP数据核字(2014)第114926号

百年中国戏剧史（1900—2000）

著　　者：邹　红　王翠艳　黎　萌

出 品 人：李小山
责任编辑：王柳润　贺澧沙
书籍设计：萧睿子
排版制作：马艳琴
责任校对：李奇志　伍　兰

出版发行：湖南美术出版社（湖南省长沙市东二环一段622号　邮编：410016）
　　　　　岳麓书社（湖南省长沙市爱民路47号　邮编：410006）
经　　销：湖南省新华书店
印　　刷：北京图文天地制版印刷有限公司
开　　本：787mm×1092mm 1/8
印　　张：50
版　　次：2014年5月第1版
　　　　　2014年5月第1次印刷
书　　号：ISBN 978-7-80761-878-2
定　　价：320.00元